1

互动艺术的美学

Aesthetics of Interaction in Digital Art

［德］卡蒂娅·卡瓦斯泰克（Katja Kwastek） 著

郑达 译

内容简介

20世纪初以来，艺术家们越来越积极地寻求让观众参与到他们的作品中，并尝试延伸艺术作品传统概念的边界。自19世纪60年代起直至今日，以此为大量学术研究的对象仍是一种趋势。在本书中，作者认为这类艺术所带来的特殊审美体验能够为艺术史打开新的视野，而不是仅仅从媒体艺术的层面去理解。事实上，以互动美学为基础而建立的观点可能会激励我们开始从新的角度研究当代和历史上的艺术形式。并且，基于互动媒体的艺术表现可以被视作媒体美学的试金石。采用跨学科研究的方法，通过在互动艺术中，着重讲述审美体验定位在观众和技术系统间的互动的艺术策略，提出技术系统实际上可能会阻碍或抑制相关互动性，同时书中从双重角度对互动媒体艺术的美学进行研究。首先，利用过程美学和行为分析的相关理论，建立了一种可用于描述和分析互动媒体艺术的美学理论。其次，提出了例证案例研究，该研究既作为理论思考的基础，又作为其应用的案例。

图书在版编目 (CIP) 数据

互动艺术的美学 / (德) 卡蒂娅·卡瓦斯泰克 (Katja Kwastek) 著；郑达译. —武汉：华中科技大学出版社，2023.7
（2025.2重印）
ISBN 978-7-5680-9583-9

Ⅰ.①互… Ⅱ.①卡… ②郑… Ⅲ.①艺术美学—研究 Ⅳ.①J01

中国国家版本馆CIP数据核字(2023)第114273号

© 2013 Massachusetts Institute of Technology. Originally published in the English language by The MIT Press as *Aesthetics of Interaction in Digital Art* by Katja Kwastek; foreword by Dieter Daniels.

本书简体中文版由Massachusetts Institute of Technology授权华中科技大学出版社在中华人民共和国境内（但不包含香港、澳门地区）独家出版、发行。

湖北省版权局著作权合同登记 图字：17-2023-053 号

互动艺术的美学	[德] 卡蒂娅·卡瓦斯泰克（Katja Kwastek） 著
Hudong Yishu de Meixue	郑达 译

策划编辑：	金 紫	责任编辑：	赵 萌
封面设计：	大金金	责任校对：	阮 敏
责任监印：	朱 玢		

出版发行：华中科技大学出版社 (中国·武汉)　　电话: (027)81321913
　　　　　武汉市东湖新技术开发区华工科技园　　邮编: 430223
录　　排：华中科技大学惠友文印中心
印　　刷：湖北金港彩印有限公司
开　　本：710mm×1000mm　1/16
印　　张：24.5
字　　数：391千字
版　　次：2025年2月第1版第3次印刷
定　　价：98.00元

本书若有印装质量问题，请向出版社营销中心调换
全国免费服务热线：400-6679-118　　竭诚为您服务
版权所有　侵权必究

中文版序言

卡蒂娅·卡瓦斯泰克

我在十年前出版这本书的时候所猜想的事情,今天已经成为事实,随着数字媒体变得越来越普遍与多元,"数字艺术"(或"媒体艺术")与当代艺术实践领域之间的界限变得越来越模糊。然而,这并不意味着以互动技术为特色的艺术作品会变得无关紧要。恰恰相反,技术和界面已经在改变。手机已经演变成了智能手机,早期的设备被做了集成化处理,如全球定位系统(GPS)。社交媒体更加专业化和商业化,成了社交媒体平台。从智能手表到二氧化碳监测设备都体现了嵌入日常中的传感器的蓬勃发展。顺应这些变化,利用这些技术和设备来实施,我们对互动美学的参与和理解将更具针对性。

在本书的第 4 章,我引用了迈伦·克鲁格(Myron Krueger)的观点,他指出,由于互动艺术是新的领域,所以"互动性应该是作品的重点,而不是对外围的关注"。虽然克鲁格的说法源自 1991 年,但在本书写作期间(2006—2012 年),以及对于所讨论的案例研究而言,此说法依旧有效,尤其是其中许多案例超越了当时键盘、鼠标和屏幕的标准接口。现在以技术为中介的互动已经无处不在,以至于人们常常会忽视它们的存在。我们生活中的每时每刻都会产生数据,无论是开车、逛商场、买菜还是使用智能手机。收集这些数据是为了提供个性化的反馈或生成更大的用户统计数据,这反过来又为我们所收到的反馈提供了信息(如交通信息系统的情况)。反馈和数据已经成为一种我们应该免费提供或者期望免费得到的商品。将我们的视线聚焦于这些反馈过程的"方式",聚焦于如何体验或感知这种互动性,我们为什么会忽略它,以及我们如何以不同的方式进行设计,如此一来,艺术作品可以帮助我们批判性地参与到那些经常被忽视的事物中。

我在本书的结尾指出,"互动媒体艺术的工具性、概念性和审美特性——以及

一般意义上的媒体互动——还没有被完全探索"。在本书的第4章，我建议区分四种体验模式：交流（包括观察）、实验性探索、表达性创造和建设性理解。这四种模式都将人类的主体性置于中心位置。虽然这种主体性在本书写作时已经存在争议，今天的情况更是如此，有以下两个原因。

一方面，我认为：为了鼓励反思，这种假设的主体性常常被有意识地阻挠、抵触或受到互动艺术的质疑。所讨论的作品邀请人们体验（创造性的）流动，沉浸在互动中，但创作者往往也有意识地干扰互动体验。考虑到我们现在所承受的大量反馈过程和复杂的诱导策略，我们进行的许多互动大多是半意识发生的。因此，我们想在上述观点中加入更多的经验模式，比如"分心式互动"或"半意识感官反应"，"共同配合"或"诱导协作"，也就是说，这些经验模式从一开始就对人的主体性提出了质疑。

另一方面，人们逐渐对以人的主体性为中心的经验模式质疑。人的主体性假设由人类个体来控制，那么它就是建立在人类中心主义（通常是个人主义）的世界观上。这在当时的主要研究领域中有一个清晰化的名词："人机互动"。在这本书中，我认为探索互动性的艺术家们——除了通过程序的限制来质疑人类的主体性之外——在早期就对实现不可预知性产生了兴趣。不可预知性可以通过在编程中使用可变的运算符，或允许环境条件影响反馈过程来实现。然而，我们也可以认为，不可预知性（或偶然性）的概念本身就是高度人类中心主义的。如果我们人类无法解释这些事件，定性为巧合就是失之偏颇的。环境条件通常是由复杂的生态过程所调节的，并非随机产生，即使在那一刻它们无法被人类预测或影响。

与自然环境的互动，即通过风或光传感器进行互动，早已屡见不鲜，在互动性仍然局限于模拟技术的时代，与自然环境的互动就是早期控制论艺术家的兴趣所在。正如我在本书第1章所讨论的，早在20世纪50年代，尼古拉斯·舍费尔（Nicolas Schöffer）就着重赞扬了同态调节器（homeostat）可以适应环境变化的潜能。我最近的一篇文章专门讨论了20世纪70年代麻省理工学院高级视觉研究中心的乔治·凯布斯（György Kepes）是如何实现他提出的"艺术与生态意

识"这一议题。*¹

本书中的三个案例研究是位于公共空间的在地性媒体艺术作品。这三个案例研究都鼓励与自然环境进行互动。其中，泰瑞·鲁布（Teri Rueb）的《漂流》（Drift），展现了环境数据（不是实时的，而是基于预测表的）和潮汐的变化。如今，我们意识到需要去思考后人类社会的未来图景，以及多物种之间的纠缠如何塑造我们自身，正是由于这些思考，涌现出无数非常有趣的艺术项目去探索自然和技术系统之间的相互关系。确切来说，这些项目中的大部分仍然是为了让人类进行体验，因此可以理解为一种面向人类感官进行感知体验的美学。然而，日益显现的事实是：人类的诸多感知构成了生态环境中的一部分，甚至审美感受也不局限于人类的领域。皮埃尔·于热（Pierre Huyghe）广为人知的装置作品就足以说明刚才的一些观点。在他的环境空间系统中，如《未来生命之后》（After Alive Ahead）（德国明斯特，2017年）或《变异体》（Variants）（基斯特弗斯［Kistefos］博物馆，2022年），人类和非人类的生存空间被测量、加工处理，空间经过作者的设计来干扰技术和生物进程。最后，于热（通过设计环境质疑技术、"文化"和"自然"过程之间的界限）挑战主体性至高无上的地位，而其他艺术家则通过探索种族、阶级、性别或身体机能是如何影响我们的经验模式来概括"人"的概念。

随着技术（数字）、人类和非人类之间的互动过程变得越来越模糊，互动性的概念因此得到扩展，但对于互动美学的参与，无论是从构想互动过程还是从体验互动过程的角度，都具有高度关联性。参与互动体系中的艺术家发挥着引领者的作用，帮助我们培养必要的批判性素养。从一开始，这本书的作用就是为读者提供一个开放式的"工具箱"，为此类作品的分析提供便利的途径。书中内容与关键范式相结合，通过空间和时间设计和规则系统的参与者，以及互动过程的物质性、表演性和可解释性，有意识地避免将特定的技术放置于中心舞台。但从今天的视角审视，为了正确地对待日益增长的、无处不在的和非人类的互动，还可以对这些范式进行进一步

*1 卡蒂娅·卡瓦斯泰克（2019）"环境艺术"高级视觉研究中心：乔治·凯布斯（György Kepes）技术生态艺术的愿景（Vision einer technoökologischen Kunst）。M. 埃芬格主编，《从模拟和数字方法到艺术：胡贝图斯·科勒60岁生日纪念出版物》。网站：arthistoricum.net.，网址：https://doi.org/10.11588/arthistoricum.493.

扩展，因为它们仍然是所有互动过程的根本所在。尽管如此，我相信这本书在出版后的十年里，与其说是失去了意义，不如说是获得了意义。因此，我希望如今的读者能够意识到此书是一本有意义的入门书和工具书，更希望读者可以用批判性的视角参与到互动美学和互动艺术的探讨中来。

<div style="text-align: right;">2023 年 1 月</div>

致"互动艺术的美学"

郑达

2014年的夏天，我在太平洋边的UBC大学的图书馆正着手准备写一本关于互动媒体艺术创作的书，从自身的媒体艺术创作实践——低科技艺术实验室（low tech art lab）的案例出发，结合现代主义之后的艺术史，试图去思考互动艺术这一已经进入中国公众视野的艺术形式，以及它的语法结构与现实意义，寻找它在当下的媒体科技史与艺术史中的坐标。当时收到刚刚出版的《互动艺术的美学》（*Aesthetics of Interaction in Digital Art*）这本著作，详尽地阐述了媒体艺术中关于互动的跨学科探究。作者卡蒂娅·卡瓦斯泰克教授极具创造力地构建了互动艺术的系统性知识谱系，打开了此领域新的时空感与维度感，提供了值得参考的媒体艺术研究方法。反复研读这本书的时候，冒出最多的念头就是要把它翻译成中文，与国内更多的媒体艺术实践者、研究者与相关领域的学习者分享。

互动从何而来？卡瓦斯泰克教授在她的题为"Interactivity—A Word in Process"（2008年）的这篇文章中从社会心理学、计算机科学、控制论、参与性艺术、互动艺术等学科分类进行了回应。今天我们在国内艺术行业与教育领域中，若是从单一学科的维度去理解"互动"，已然脱离了事实的发展。一边是互动艺术在大众视野中的流行，一边则是艺术理论研究者的旁观态度。当走进大型的美术馆时，我们可以很容易看到很多运动的装置艺术，观赏的同时也可以去参与；大量与互动相关的媒体设计、建筑设计、数字艺术、科技艺术等专业的学习者也从自身的知识体系去了解"互动"；国际重要的林茨电子艺术节在1987年也开始设置了新的奖项类别：互动艺术作品。很显然，我们已经意识到媒体艺术具有多重起源与跨学科协同性的特征，它在丰富传统的艺术研究的同时，也意味着挑战。这本书的作用就是为读者提供一个开放而具逻辑的工具集与研究模型，为此类作品的分析提供了直接的途径，

去探究这种被置于社会-技术框架内的艺术是如何运行的，审视互动媒体艺术中的美学过程。

对于我这名艺术实践者来说，本书的翻译过程也是创作的一部分，让我更加冷静地知晓媒体艺术史的动态发展节点。特别是作者用过程美学和行为分析的相关理论，去描述与分析互动媒体艺术的经典案例，让我也坚定地面对"作品—参与者—艺术家"这三者构成的艺术创作机制，在人类中心主义的语境中，作品的互动在一定程度上是由艺术家策划，但并非由艺术家执行，作品具备了技术媒介所驱动的"自主性"，让三者之间的关系更为平等。感谢卡瓦斯泰克教授特地写了序言，其中她提出了关于非人类中心主义中互动性的扩展，正好这个议题也是我近年艺术创作的重心："自主性的艺术"。一直在路上的艺术实验也许没有完美的答案，过程性美学策略的叙述是本书中的重点章节，也让这样的工作过程成为将研究作为艺术实践方法的样本。

本书翻译费时四年有余，其间得益于低科技艺术实验室的研究生们的参与，大家对本书不断地研讨，也通过互动艺术的设计实践来反复验证书中的观点，形成了较为有效的互动评估系统。在此特别感谢参与试译的徐雨萌、孙嘉阳、胡卓君、林婧元、彭晴雯、文敏婕、谢诗薇、姚诗雨、艾敬、霍书婳、刘晓丹、翁靖坤等同学；感谢华中科技大学出版社各位编辑，她们不厌其烦地改稿，保障了本学术译著的严谨性。由于水平有限，译介如有任何问题，当由本人负责，敬请读者不吝赐教。

<div style="text-align:right">2023 年 2 月于武昌桂子山</div>

前言

在 20 世纪末，柏林的世界文化中心会出现这样的场景：有些人试图在闪光灯的照射之下，在有柔韧性的金属板上保持平衡，寻找乐趣；有些人将笨重的条形码扫描仪对准超市货架上的物品进行扫描，或是在休息室里看视频、听音乐。在会议室里，人们讨论与艺术、技术、社会和政治有关的问题。在这里会有特别的研讨会邀请你与新开发的电子动物进行交流。我们能够看到场馆内每一处都有人邀请好友和同事聚在一起聊天或小酌一杯。这就是新媒体艺术的世界。在这里，艺术家们讲述自己的作品，理论研究者们热衷于参加与软件创新有关的研讨会；参观者和艺术家们一起探讨如何让艺术家们的作品变得更好。成年人用笔记本电脑工作或娱乐，孩子们则与互动装置不断进行互动。看到这样的场景，一些艺术史学家惊讶地发出以下疑问：难道不应该由他们举办有关艺术主题的讲座吗？怎么会是艺术家们在举办呢？激进主义和艺术之间的边界怎么可能被忽视？这究竟是一个展览、会议还是一个展销会？艺术史的研究方法对改进艺术文化活动有帮助吗？更重要的是，这些方法该应用于哪些领域？是用于分析艺术家讲座中的概念呈现还是自发性研讨会中人工制品的研究，抑或是观者与展品的非自主性互动呢？

上一段是我首次编写本书时的一段文稿，将之编入前言是因为我认为这有助于理解后文提出的观点。首先，这体现了当时的艺术和文化实践领域的发展对一位传统艺术史学家（十年前的我）的冲击，这些艺术实践与我大学时期的研究几乎没有共同点。其次，这有助于我（已经习惯上述的艺术和文化形式）转换立场，将自己置于那些认为新媒体艺术仍然很"特别"的同事、朋友、观众的位置去看待问题。在编写这本书时，我试图考虑到那些对文化和艺术表达都不太熟悉的读者（不论是学术界还是非学术界）的感受。

我在参加媒体艺术节之前就在数字人文领域工作过，因此在研究数字技术时自然而然对新媒体艺术产生了兴趣。出于好奇心理，我开始探索艺术家们是如何使用

数字技术进行创作的。

后来的某一天，我和母亲还有德国北部库克斯港小镇的一个艺术协会的艺术总监一起，沿着堤坝散步聊天。当讨论到当代艺术时，我们很快达成一致：要在库克斯港举办一场新媒体艺术展。最后我们举办了一场主题为"艺术与无线通信"的大型国际展览和会议，这对我在新媒体艺术及其美学领域的研究有极大影响。在这里，我可以亲身体验到艺术动机、策展预期和观众期望值之间的平衡。当我意识到互动媒体艺术的美学仍是一个未被广泛探索的领域时，我决定写一本书来探讨这个主题。

2006年，我加入了林茨的路德维希·玻尔兹曼媒体艺术研究学院，我计划在那里完成本书的编写。在林茨，我不仅有机会与不同学科背景的同事一起工作，还可以进行广泛的实证研究；另外，我还能从电子艺术节的相关活动和档案中获益。因此，本书是2005—2010年在林茨遇见的人和展出的作品相遇的结果，这里的作品指的不仅是在电子艺术节上所展出的，整年的作品都涵盖其中。

在整个研究过程中，我深知自己是一名艺术史学家。每当我想给艺术史领域的同事介绍媒体艺术时，我就会自豪地发现自己仍是艺术史领域的代表。因此本书为研究互动媒体艺术提供了值得参考的艺术史研究方法。我的写作目的在于展示艺术史能够为互动媒体艺术研究过程提供帮助，以及互动媒体艺术可以丰富传统的艺术史研究并给它带来挑战。

本书兼具介绍性和理论性，因此理论研究者与业余爱好者都可以阅读。本书提出了数字艺术中有关互动美学的理论，介绍了该领域的相关术语和艺术史，还提供了典型的案例以供研究。另外，本书讨论了互动媒体艺术的特征，同时也介绍了相关作品和该领域是如何产生联系的。首先研究现有理论，再将其置于不同的学科背景之下深入研究。这种语境化的研究与我提出的论点以及现有理论之间有一定相关性，读者也可能会因此对德国的传统科学研究产生关注。我希望能指出一些德国鲜为人知（或尚未被人翻译）的论述，为进一步消解跨学科和媒体艺术史之间"非学术"界限做出一份贡献。

这是一本关于过程性艺术的实体书。我只收录了几张通过现场体验或通过视频展出的作品图片，试图通过描述这些艺术品，使它们的运作机制更为人所知，但仍希望读者能够调研艺术家们的作品。由于发布于网络的作品网址经常发生变化，我没有提供具体的网址信息。您使用任何搜索引擎都可以轻松找到它们。

引言

自20世纪初,为了拓展艺术作品的传统概念,艺术家们越发积极地追求让观众参与到作品中。20世纪60年代以来,大量学术研究把这一趋势作为研究对象。然而,艺术史依旧难以认可这种(基于机器的)特定邀请(互动媒体艺术的特点所在)是一种完全有效的艺术表达形式。在本书中,我认为互动媒体艺术所带来的特殊审美体验能够为艺术史开启新的研究视野,而非仅从媒体艺术的层面去理解。事实上,基于互动美学的观点也许会激励我们从新的角度研究当代和历史上的艺术形式。并且,基于互动媒体的艺术表现可以被视为媒体美学的标准。

乔纳森·克拉里(Jonathan Crary)认为在19世纪发明的光学设备是一种操控注意力的技术,称其是"在严格定义的视觉消费系统下对观察者进行编码化和规范化处理"。[1] 原则上,此定义也同样适用于20世纪和21世纪的媒体技术,不同之处在于,这种技术涉及的不仅是视觉消费,也涉及观察者的听觉和触觉活动。此外,媒体技术及其使用环境已经变得非常复杂,无法再将之称为"严格定义的系统"。自19世纪起,媒体的操控能力已显著增强。媒体艺术的特征是,它不仅能有意识地协调安排观察者的注意力,还经常自我指涉性地把这种操控作为作品主题。

在本书中,我将从双重角度来研究互动媒体艺术的美学。首先,利用过程美学和行为分析的相关理论,我创立了一种可用于描述和分析互动媒体艺术的美学理论。后来,我提出了案例研究方法,既把它作为理论思考的基础,又把它作为其应用的实例。(注:这里所有的案例研究都是指过去20年间创作出的互动媒体艺术作品。)

特别是随着媒体艺术的兴起,艺术制度不再是唯一的参考系统,甚至可能不再作为主要的参考系统。媒体艺术反映了当今的媒体社会要么是作为干预性实践或创造性设计研究,要么是作为一种愿景模式或批判性评论。因此,如果唯一与媒体艺术相关的学科是艺术史,这样的现状是不尽人意的。媒体艺术涉及多学科交叉,其

中包括社会学、媒体研究和哲学领域，更不用说与其密切相关的其他艺术科学和技术史。然而，这并不代表艺术史研究就能够忽视媒体艺术领域。与之相反，艺术史学家对该领域的形式结构和内容有独到的描述、比较和分析方法，使他们能够对特定作品的美学构造进行深入研究，因此，艺术史学家可以为媒体艺术活动的科学研究和语境化研究做出重要贡献。

尽管本研究的重点是关注艺术史的相关概念，但实际上采用了跨学科研究的方法。因为互动艺术依赖于观众的行为反馈，这超出了艺术史学家、戏剧和音乐领域学者在传统学科中的研究。汉斯·贝尔廷（Hans Belting）在1998年指出：视觉艺术和表演艺术的边界已经变得模糊。贝尔廷认为，从传统的角度分析二者的区别：视觉艺术以展览和观看为目的，而表演艺术以表演和参与为目的。在贝尔廷看来，传统视觉艺术作品的价值在于它存在于"艺术的时间里，而非现实的时间里"。[2] 而现在，视觉的呈现形式越来越奇特，效果趋于一场神奇精彩的表演，因此贝尔廷认为视觉艺术和表演艺术之间的界限逐渐变得模糊。在这里，贝尔廷指的表演艺术并不是指迈克尔·弗雷德（Michael Fried）在20世纪60年代艺术批判中的"剧场性"（极简艺术的空间和物理呈现效果），而是指行为艺术。[3] 最终，贝尔廷和弗雷德都注意到艺术领域间的边界消解以及对"视觉艺术"这一传统概念的相关质疑。这种边界消解对艺术科学提出了挑战，直接导致了20世纪艺术基本理论观点的形成，包括安伯托·艾柯（Umberto Eco）、露西·利帕德（Lucy Lippard）和彼得·比格尔（Peter Bürger）在内的许多学者提出的重要理论和观点。[4] 现如今，这些学者所研究的美学策略仍然是重要的研究课题，例如，20世纪90年代和21世纪初在德国学术界关于"审美体验和艺术界限的消解"以及"表演文化"这两个话题的跨学科研究项目就证明了这一点。本书的目标之一是将这一领域的研究与媒体艺术领域的研究联系起来。

到目前为止，大多数媒体艺术美学都是由理论开始进行分析的。例如，马克·汉森（Mark B.N.Hansen）从接受美学的角度来研究数字时代下图像的新理解以及相关体系的新概念，通过对媒体艺术的深入分析来支持自己的哲学理论。[5] 相比之下，本研究将艺术作品和观察者的体验感视为研究核心。本研究将把重点集中于此，与列夫·马诺维奇（Lev Manovich）等学者的媒体理论区分开来。[6]

尽管本研究与马诺维奇的关注重点一样，对基于媒体过程的审美结构和审美影响相关领域感兴趣，但主题仍然不是常规的当代媒体景观。本书特别研究了有关舞台互动的艺术策略，这不是为了将艺术和"其他"文化产品进行人为分化，而是因为互动媒体艺术作品往往展现出其基于媒体过程的特征和影响力。因此在此背景之下，互动媒体艺术极有可能产生新的方式以合理应用电子媒介，对电子媒介进行应用背景化处理，并批判性反思电子媒介。这也常适用于寻求新途径去"理解媒介"（引述于马歇尔·麦克卢汉（Marshall McLuhan）一部名著的标题）。[7]

互动艺术将接受者的行为作为美学的核心。正是接受者的行为和反应赋予艺术作品以结构和存在形式，这也是审美体验的主要来源。[8] 因此，本研究的重点在于接受者的行为和过程，而非作品的（重复）展示。尽管互动艺术以接受者的行为作为基础，但其与（其他）表演艺术仍然存在决定性的差别。在表演艺术中接受者常作为观看者的角色，而在行为艺术与其相关事件中，接受者常作为参与者被邀请加入艺术家或艺术家团体的行动中。

此外，无论在表演艺术还是在行为艺术中，无论接受者保持被动状态还是主动状态，让艺术家和接受者实际的共同存在是作品呈现的必要条件；生产美学与接受美学相对应，作品被视为艺术家和接受者共同体验的事件。相比之下，互动艺术呈现出一种行为命题：在作品展出过程中，艺术家通常不会对其进行修改。作品生产和接受过程的区分非常明显，尽管互动艺术作品在展出过程中对二者都有所涉及，但互动作品在缺少接受的情况下无法很好呈现其格式塔（完成形态），这也是它和传统视觉艺术作品的区别。[9]

因此，如果互动作品是以突出行为为目的进行构思设计的，那么作品的互动在一定程度上是由艺术家策划的，但并非由艺术家执行。艺术家的作用是启动并在一定程度上协调作品，却不参与作品的互动本身，这一特点使得互动艺术有别于其他形式的艺术。在互动艺术中，接受者也会成为表演者。这不仅适用于基于媒体的艺术作品，也适用于许多其他形式的参与式艺术和互动艺术。

然而，与其他形式的参与式艺术相比，互动媒体艺术的接受者更像是面对着一个"黑盒子"——一种无法得知其运作原理的装置。事实上，探索作品的功能是互动媒体艺术审美体验的重要组成部分，其重点在于以技术为中介的反馈过程而非面

对面交流。

互动艺术是视觉艺术、时间艺术和表演艺术的混合体。这些艺术形式的学科都有其独特的研究方式来分析互动艺术的具体领域，但各学科在研究艺术形式的过程中会触及自身的学科极限，这不仅因为互动艺术具有混合性，还因为互动艺术对接受者身体活动的预测与任何艺术形式下的审美体验所具有的审美距离这一基本特性相矛盾。

根据主流理论可知，审美客体由接受者的凝视行为所构成。[10] 但是，在互动艺术中，我们并非直面一个需观察的艺术作品；与之相反的是，在任何凝视（或反思）行为之前，审美客体必须通过接受者的行为得以呈现出来。这难以满足审美距离的需求。接受者的身体行为对于艺术概念的具体化来说是不可或缺的，这表明在审美过程中观众必须同时做到有意识认知、体验并能对此作出反馈。因此，分析互动艺术的审美体验，不仅要通过跨学科的方式对其自身的混合性进行研究，还需要参考可比较的体验组合，哪怕是那些非艺术性质的体验。游戏是可参考领域之一，它通过行为引导玩家获得沉浸式体验。

本研究在大众对媒体艺术概念的合理性存疑的背景下撰写而成。一些理论家正呼吁：媒体艺术领域需要更详尽的区分，而另一些理论家认为媒体艺术应被纳入当代艺术的范畴内。[11] 本书对辩论双方来说都能提供相应的论据，从一个明确拟定的角度（审美体验）来解决媒体艺术（人机互动）中所使用到的特殊策略，并分析在过去一百年里艺术的总背景下也是如此实施的。同时，本研究中涉及的互动美学应被视为一种应用美学，而非抽象理论。我计划提供一套用于描述和分析互动艺术并且也适用于研究本领域中各项艺术策略的器具。对适用性的关注表明了本书追求的互动媒体艺术的研究方法不属于任一传统体系（技术分析、系统理论、现象学或解构主义）。当理论立场有助于分析互动艺术的特定特征时，我们会对其进行讨论，但借用芭芭拉·布舍尔（Barbara Büscher）的一个观点：理论之间不会有任何可能导致我们忽视真正研究对象的"太极拳"（shadow-boxing）。[12]

"互动媒体艺术"这一术语被用于指代广泛的艺术表达形式，从网络艺术、互动式雕塑到基于位置媒体的表演。本书虽考虑到艺术多样性问题，但研究的重点仍放在接受者和技术系统间的互动审美体验这一艺术策略上。基于媒体的人与人之间

的互动表演被多次提及，但它们不是本书的重点。本书重点在于讨论互动媒体艺术中具有批判性的作品，因为这些作品建立在程序化过程的基础上，使人们对互动艺术流行愿景中的"开放性"产生怀疑，更不用说接受者在其中会作为作品的共同创作者。本书提及，实际上技术系统可能会阻碍或抑制作品的互动，这被视为互动媒体艺术的一个显著特征。

互动性并不是建构审美体验的理想方式，也没有以被动沉浸的反模型的方式呈现。雅克·朗西尔（Jacques Rancière）认为，每位观众在自己的故事中都是一个行为者（执行行为的人），同样可以肯定的是，行为者也是观众。[13] 凝视和执行不应被视为相互排斥的关系，而应被视为审美体验中相互依赖的关系。这就是为什么要探究在基于媒体的系统中，哪些特定形式的审美体验是由系统内的互动所促成的，以及它们是如何与（纯粹的）认知感知相关的。

我作为作者的立场具有时代性和历史性。我在20世纪末开始对媒体艺术产生兴趣，当时，20世纪90年代的先锋派的视野和艺术新时代的到来感逐渐减弱，批判者的声音越来越大。从艺术史的角度来看，无论是积极赞美还是含混不清的批判都不是对媒体艺术的公正评价，因此我开始研究媒体艺术的美学。换句话说，我开始探究这种被置于社会-技术框架内的艺术是如何运行的。我的目的不是向互动媒体艺术的批评家证明该艺术形式的合理性，也不是要对此历史背景下先锋派及其开拓性作品进行话语分析，而是要审视互动媒体艺术中的美学过程。当然，即使有这样的期待，我仍然是这特定时代下的囚徒，时代塑造了我对互动媒体艺术的看法、对特定方法和理论的关注以及对某些指导规则的选择。从这个意义上来说，本研究也是对21世纪初互动媒体艺术接受过程的个人"历史记录"。分析其盲点的任务自然可以交予他人。

本书不仅研究执行过程，还研究（或者说特别关注）互动命题下的接受过程，面临着究竟如何研究基于个人意识的审美体验这样的问题。理论所依据的案例研究基于的不同类型的个体或多角度分析，由自我观察和第三方观察的结合，以及对接受者和艺术家访谈所共同组成。同时，在其他章节中可能用艺术家和接受者所提及的陈述和观察来补充理论模型。因此，本研究也说明了研究互动艺术潜在模式所具有的广泛性，同时证明了接受美学的研究最终受制于研究者和接受者的认知主观性。

这适用于所有的艺术作品分析，尤其适用于那些并非基于传统符号系统，具有开放性、可解释性的作品，甚至也适用于那些需要接受者行为配合来实现实际形式的作品。尽管因此提出具有约束性的探索方法、通用的诠释或规范的解释模式是不合适的，但这并不意味着互动艺术的美学分析从一开始就注定失败。简单来说，从行为过程和接受美学的角度去分析艺术就需要深入观察"正在使用中"的个体作品，并从不同角度进行理论背景的比较和分析。只有在此分析基础上，基于过程的艺术形式领域研究才能在跨学科的研究中得到更进一步的发展。

第 1 章由阐述互动媒体艺术的基础概念开始，而后分析了作为互动媒体艺术重要背景的 20 世纪艺术的过程性策略。涉及以下方向的艺术策略：偶然性与控制问题、观察者的参与、日常物品器具化、规则和游戏结构的结合、行为和反馈过程的呈现、分析与自我分析的碰撞（即对自身体质、行为和态度的批判性审视），以及作品的空间或时间结构的开放性，都不是由媒体艺术首次发明并采用。相反，这是 20 世纪的艺术所采用的主要策略。它们的出现带来了一系列新的艺术可能性，这不仅促使了理论形成，也为互动媒体艺术打好基础。

如果互动作品的格式塔只有在接受者实现作品后才会显现出来，那么互动艺术的美学分析就不会局限于仅仅考察作品的形式结构、可解释性或艺术家所呈现出的互动命题。相反，审美体验必须嵌套于作品过程。因此，第 2 章将研究审美体验和过程性美学理论，评估它们与互动美学的相关性。然而，我们需要注意的是，这些方法忽视了审美体验的一个潜在来源——行为，它是互动艺术的重要组成部分。

第 3 章研究了作为可比较的经验模式的游戏理论，因为在游戏中行为和沉浸是息息相关的。游戏被理解为一种"边界概念"——包含不同内涵意义的跨学科概念，尽管如此，其仍然有助于对其所代表的现象的讨论。游戏的概念包括自由类游戏、规则类游戏以及表演。第 3 章利用游戏理论和表演理论来分析无目的行为的重要特征，并讨论它们与互动媒体艺术的相关性。

前 3 章从历史和理论角度上为第 4 章介绍的互动美学提供了基础，旨在使之成为描述和分析互动媒体艺术的理论和工具。在研究互动过程中多种参与者的角色和功能后，描述了互动命题在空间中的呈现和实现，其中特别关注现实和数据空间之间的重叠。下一个主题是分析互动媒体艺术的时间结构，包括互动时刻和互动持续

时间，也包括作品执行的节奏和过程系统。从这些描述可知，对实际互动过程的研究将更详细。从互动的器具性角度和现象学观点进行比较，区分了不同的互动体验模式，也讨论了个体期望和诠释对互动审美体验的意义。最后，仔细研究了物质性和可解释性之间的关系。知识是如何通过行为产生的？物理行为是如何影响艺术的可解释性的？多种参考系统和潜在的框架碰撞是如何塑造审美体验的？第 4 章讨论了互动艺术作为持久性人工制品和短暂行为的混合物的本体论地位。

本研究将互动艺术视为应用美学的一个例子，因为从意义上来说理论发展把案例研究作为基础。如上所述，我们的目标并非是创造抽象理论，而是提供一套分析互动艺术作品的工具。第 5 章由 10 个案例研究组成，它们都是应用第 4 章理论的典型案例。前两件作品，欧丽亚·利亚利娜（Olia Lialina）的《阿加莎的出现》（*Agatha Appears*）和苏珊娜·伯肯黑格（Susanne Berkenheger）的《泡泡浴》（*Bubble Bath*）都是网络艺术作品；在这里它们被用于分析媒体技术叙事的基本形式的表现。接着介绍的是两件叙事作品，斯特凡·舍马特（Stefan Schemat）的《水》（*Wasser*）和泰瑞·鲁布（Teri Rueb）的《漂流》（*Drift*），与前两件作品不同，这两件作品并不处于互联网这一虚拟空间内，而是处于现实景观空间中。它们展现了一种能够交织现实世界与数据世界的潜力。该章从叙事角度出发，以"经典"媒体艺术林恩·赫舍曼（Lynn Hershman）的互动式雕塑《自己的房间》（*Room of One's Own*）为案例，分析了实时交流形式的互动。此互动装置协调了参观者、艺术作品及其叙事主角间相互观察的情况。接着讨论的作品是阿格尼斯·黑格杜斯（Agnes Hegedüs）的《水果机》（*Fruit Machine*），这个装置作品邀请接受者与一个虚拟雕塑和其他接受者同时进行互动，并在媒体艺术发展早期阶段探讨互动媒体艺术和计算机游戏之间的关系。接下来讨论的两个案例是 Tmema 的《手动输入投影仪》（*Manual Input Workstation*）和大卫·洛克比（David Rokeby）的《非常神经系统》（*Very Nervous System*），将重点转移至多模式体验和互动艺术的器具性。索尼亚·希拉利（Sonia Cillari）的《如果你靠近我一点》（*Se Mi Sei Vicino*）与这些作品的相似之处在于关注物理行为和自我感知的问题，只是希拉利通过将表演者作为互动接口，使得人类与机器的关系主题化，用这种独特的方式推进对互动媒体艺术的创作。最后一个案例研究了艺术家团体"爆炸理论"（blast theory）的作品《骑行者问答》（*Rider*

Spoke），此作品结合了上述作品的多个方面且作了更进一步的发展，通过邀请接受者参与一项需要他们做出口头回应的公共活动超越了上述作品。

案例研究是诠释学研究过程的出发点，也是终点。本书以线性的叙述方式展开，书中的案例研究对前几章中介绍和确定的特征和类别进行了举例说明。然而，对互动媒体艺术不大熟悉的读者可能会发现，先阅读案例研究会有助于理解理论。作品分析和理论概念的结合是本书的核心，这和艺术史分析以及接受研究方法的结合有异曲同工之妙。

目录

中文版序言	I
致"互动艺术的美学"	V
前言	VII
引言	IX

1 互动艺术的定义与起源 　　1
（新）媒体艺术，计算机艺术，数字艺术和互动艺术 　　3
互动艺术中的美学策略 　　12
艺术、技术与社会 　　45

2 互动的审美体验 　　49
作为美学研究客体的艺术作品 　　51
审美体验 　　57
接受美学 　　61
过程美学 　　67
方法论 　　73

3 游戏的美学 　　81
艺术与游戏的关系及发展——从席勒到萧艾尔 　　84
游戏的特征 　　87
表演与表演性 　　96

4 数字艺术互动的美学　　　　　　　　　　　107

行为者　　　　　　　　　　　　　　　　　　　111

空间　　　　　　　　　　　　　　　　　　　　120

时间　　　　　　　　　　　　　　　　　　　　131

互动性和互动　　　　　　　　　　　　　　　　141

物质性与可解释性　　　　　　　　　　　　　　161

互动艺术的本体论地位　　　　　　　　　　　　185

5 案例研究　　　　　　　　　　　　　　　　199

案例研究1：欧丽亚·利亚利娜，《阿加莎的出现》　　201

案例研究2：苏珊娜·伯肯黑格，《泡泡浴》　　　　210

案例研究3：斯特凡·舍马特，《水》　　　　　　　218

案例研究4：泰瑞·鲁布，《漂流》　　　　　　　　228

案例研究5：林恩·赫舍曼，《自己的房间》　　　　234

案例研究6：阿格尼斯·黑格杜斯，《水果机》　　　243

案例研究7：Tmema，《手动输入投影仪》　　　　247

案例研究8：大卫·洛克比，《非常神经系统》　　　255

案例研究9：索尼亚·希拉利，《如果你靠近我一点》　262

案例研究10："爆炸理论"，《骑行者问答》　　　　269

6 结语 281

注释 287

参考文献 342

互动艺术的美学
AESTHETICS OF INTERACTION IN DIGITAL ART

1 互动艺术的定义与起源

（新）媒体艺术，计算机艺术，数字艺术和互动艺术

上述副标题中的术语不是源于艺术家群体挑衅性的自我界定（如"未来主义"和"超现实主义"），也不是源于一些嘲弄式的标签（如"哥特式"和"印象派"）。所有这些术语的引入，表面上都是基于技术特征所做的客观分类。然而，这些术语已经等同于自身指代的新艺术形式所引发的争论，因此它们也遭受了诸多批评。从20世纪80年代开始到90年代，越来越多的使用电子媒介的艺术作品被纳入"（新）媒体艺术"的范畴中。

如果，媒体艺术被视为一种以技术或形式特征来定义的艺术形式，那么这种定义就会遭到人们的批评。因为从广义上讲，所有艺术都是媒体艺术，都试图通过某种媒介来传达信息。[1]但就狭义而言，媒体艺术指使用电子媒介的艺术表达形式——这一定义没有区分图像和声音制作的模拟和数字过程，也没能够区分参与性和表征性作品，更没有区分表演性项目和装置。

因此，媒体艺术可以被定义为是多种不同类型艺术表现形式的总称，通常也包括视频艺术。同时，许多被称为是媒体艺术的艺术形式，区别于其他类型的视觉艺术（视觉艺术是媒体艺术的主要参考框架），有一个重要的基本共同点：它们的组织方式具有时间顺序。[2]所以它们有时会被纳入"基于时间的艺术"（time-based art）范畴中。[3]然而"基于时间的艺术"的创造过程并不是媒体艺术的一个必备特征。因为这些过程并不是作品本身的特征，所以这将排除如使用电子媒介创造的计算机生成的图像和图形。

人们通常认为，媒体艺术是一种艺术流派或艺术趋势，因此可以从共同的文化和艺术目标来理解它。这些目标主要体现在对信息社会的艺术化反映，以及创造商业媒体的替代性方案。换句话说，这些期望代表了一种回归，以一种新的姿态回归到20世纪初和20世纪60年代的先锋派愿景中。

20世纪90年代，几位作者发表了令人欣喜的言论，称媒体艺术是信息时代引

领潮流的艺术形式。1997年，卡尔斯鲁厄中心媒体博物馆的创始人汉斯·彼得·施瓦茨（Hans-Peter Schwarz）将媒体艺术置于"20世纪60年代跨媒体艺术形式的宏大场景化"的传统中。在他看来，在20世纪90年代，"我们的社会发生了一场根本性的变化"，为它赢得了"一种突然的意想不到的甚至可能不受欢迎的公众兴趣"，从而使媒体艺术进入了公众视野的中心。[4]

在1995年，ZKM（德国艺术与媒体中心）的创始人海因里希·克洛茨（Heinrich Klotz）认为，第二个现代化时代已经来临，并写道："媒体艺术的到来改变了所有的艺术。"[5] 1996年，林茨电子艺术节的艺术总监格弗雷德·施托克尔（Gerfried Stocker）认为，"艺术承诺是处于媒介变形的世界中的一种导引模式"。[6] 在1998年的奥地利电子艺术节目录中，媒体艺术家的职能被描述为"一场社会中自足的、独存的主体反对有悖常理的、多元决定的斗争"。[7]

如今，我们不再梦想乌托邦，更不用说去实现乌托邦。因此，媒体艺术时常被认为是失败的，像过去的许多先锋派运动一样。[8] 此外，曾经被认为是进步的技术在今天也已经是过去式。媒体艺术的许多创新理念早已被大众传媒的发展所取代。

只要提及白南准（Nam June Paik）就足以说明一切，他在1993年指控比尔·克林顿（Bill Clinton）在1992年总统竞选期间承诺建设的"信息高速公路"剽窃了他1974年提出的"数据高速公路"概念。近来，像任天堂（Nintendo）公司的Wii和微软（Microsoft）公司的Xbox、Kinect这样的新型游戏机恢复了迈伦·克鲁格（Myron Krueger）在20世纪70年代提出的"具身互动"的模式。但是，如果根据这些事实就断定媒体艺术是失败的，那么我们就会忽略这样一个问题，即：被称为媒体艺术的作品，是否因其社会乌托邦和技术乌托邦失去了它们所标榜的能够反映世界的能力，简而言之，它们声称的艺术有效性。我特地引用以上三个例子，原因是它们在20世纪90年代媒体艺术体系的建立和发展中发挥了重要作用。同时媒体艺术的概念和演变也与其制度环境密切相关，因为只有在20世纪90年代媒体艺术制度化的情况下，艺术家才能获得对艺术实践来说至关重要的尖端技术。

然而，这种情况下的结果是，媒体艺术的概念往往与这些制度下的产品相关联。诸如"SGI艺术"之类的贬义词可以佐证这一点。"SGI艺术"讽刺了20世纪90年代许多艺术作品对SGI（silicon graphics incorporated，美国硅图公司）计算

机系统的依赖。[9] 制度和公司对以技术为导向的艺术的发展有相当大的影响，如今由于艺术家更容易获得到此类技术，因此谈论这样普遍的依赖关系已不再合适。因克·阿恩斯（Inke Arns）观察到"20世纪90年代的互动式、沉浸式和技术复杂的媒体艺术，被尖锐的论战者称为'ZKM艺术'，并且被指责（虽然这种指责在一定程度上是合理的）将媒体艺术简化为单纯的界面开发（如今已不再以这种方式存在）"。[10] 阿恩斯将媒体艺术与那些受制度、技术影响而形成的特殊形式描述为"批评家用来诋毁整个媒体艺术实践领域的修辞策略"。[11] 因此，阿恩斯等人呼吁（重新）将媒体艺术实践整合到当代艺术的一般领域。在斯特凡·海登赖希（Stefan Heidenreich）看来，"媒体艺术只是一个插曲。有很多优秀的艺术作品理所当然地使用了媒体，但根本就没有所谓的媒体艺术。"[12] 因此，这些作者最终得出了与罗莎琳德·克劳斯（Rosalind Krauss）和列夫·马诺维奇类似的结论，他们认为艺术作品不能再用他们使用的媒介来充分描述，所以他们对基于媒体的艺术定义提出了普遍的批评。[13]

在20世纪60年代迪克·希金斯（Dick Higgins）就预料到这一点，他创造了"媒介"（艺术）一词来表示跨越媒体边界的艺术策略。然而，正如迪特·丹尼尔斯（Dieter Daniels）所指出的，跨学科艺术的发展趋势最初在20世纪80年代取得成功，当时强调了作品中使用的特定媒介的性质，"计算机艺术"等概念就证明了这一点。[14] 然而，随后作为"媒体艺术"回归概念范畴也不是没有问题的，"新媒体艺术"一词在20世纪90年代开始流行就证明了这一点。正如贝丽尔·格雷厄姆（Beryl Graham）和莎拉·库克（Sarah Cook）所述，它在20世纪之初达到了顶峰，而今天，人们又在重新努力区分这一领域以准确定位，或将其融入当代艺术的领域。[15]

鉴于"媒体艺术"这一术语在艺术和媒体批判性话语中的起源，它作为一个类别和一个流派名称的双重用途，以及它作为一个概括性总称的应用，这个术语的含义极其模糊也不足为奇。尽管如此，它的确适合表示与之相关的语境，尤其是当它的争议性内涵被承认时。即使它所代表的作品部分地融入当代艺术的背景中是可行的，但这个术语仍然可以用来强调那些以技术为导向的、过程性艺术形式的特征，这些特征使得它们在"视觉艺术"的背景中没什么被专门研究的意义。

一个比"媒体艺术"更早同时也更具体的术语是"计算机艺术"。这个术语不是泛指一般的媒体，而是明确地指明了一种特定的媒体——计算机——如今被认为是媒体艺术的一个子类别。然而，"计算机艺术"一词是在数字媒体的早期创造出来的，用来表示计算机生成的图形，并且至今仍被用作这些作品的历史化标签。[16] 这可能是该术语在20世纪90年代逐渐被"数字艺术"所取代的原因。

与该术语的措辞相反，"数字艺术"被理解为不仅指用代码、软件或数据表达的纯粹非物质作品（如网络艺术），还指使用数字媒体的装置和表演作品。此外，该术语既适用于使用数字技术作为其生产方法的作品（如某些形式的数字摄影），也适用于将数字技术的过程、质量作为基本特征的项目（如生成软件和基于接受者和数字系统之间互动的作品）。这些作品是在数字媒体中产生、存储和呈现的。[17]

数字艺术作品需要观众参与一些超越纯粹精神接受的活动，通常被称为"互动艺术"。在《互动艺术先锋》（*Pioniere Interaktiver Kunst*）中，索克·丁克拉（Söke Dinkla）提出了以下定义："'互动艺术'这一术语是指计算机支持的作品，在这些作品中，数字计算机系统和用户之间发生了互动。"[18] 然而，将互动艺术限制在数字艺术领域是有争议的。一些学者质疑计算机支持的艺术是否应该被称为互动艺术，因为明明有许多艺术形式在没有技术媒体支持的情况下甚至能更大限度激活接受者。[19]

这些担忧的根源在于，互动艺术既可以用人机交流的标准来衡量，也可以用社会学的互动概念来衡量。换句话说，就是以面对面交流的理想为基础。被贴上互动标签的艺术形式的期望是由所使用的特定参考系统决定的。由于互动艺术的美学在很大程度上受到这种期望的影响，所以下面的小节将简要介绍它们可能基于的参考系统，以及这些系统的历史发展。

互动的概念

大约在1900年，互动的概念被用来表示各种不同类型的反馈过程。1901年的《哲学和心理学词典》（*Dictionary of Philosophy and Psychology*）将互动定义为"两

个或多个相对独立的事物或变化系统之间的关系，它们相互促进、阻碍、限制或以其他方式影响对方"，以身心关系和物体、环境的相互作用为例，也被称为"相互作用"。[20]

20世纪初，当社会学被确立为一门学科后，互动的概念被应用于社会和社会结构的过程。乔治·西美尔（Georg Simmel）是德国第一个使用这个术语来描述人际关系的人。[21]在英国，乔治·赫伯特·米德（George Herbert Mead）和爱德华·阿尔斯沃斯·罗斯（Edward Alsworth Ross）早在1909年就讨论了"社会互动"和"人类互动"。[22]米德的学生赫伯特·布卢默（Herbert Blumer）将米德的研究系统化，称之为"符号互动论"（symbolic interactionism），并在1937年将其与"刺激反应论"（stimulus-response theory）进行对比。

后一种理论根植于20世纪初的社会心理学，其支持者将人际互动视为各种感觉器官和肌肉群之间的复杂因果过程。因此，学者主要从生理学的角度来解释它，并用统计学的方法来研究它。[23]相比之下，符号互动论者认为"社会互动主要是一种交流过程，这不仅仅是刺激和反应的反复循环过程，更重要的是人们在其中分享经验"。[24]刺激反应论者主要研究反应，而符号互动论者则对行为感兴趣。[25]因此，符号互动论扩展了刺激和反应的概念，还解释了它在行为和反应之间起的中介作用。

20世纪中期，控制论理论的出现为互动过程的研究开辟了新的视角。诺伯特·维纳（Norbert Wiener）在1947年创造了"控制论"（cybernetics，源自希腊语kybernetike"掌舵人"）一词，用以表示研究复杂的动态系统结构的科学。他对人与人之间的互动不感兴趣，而是对人类有机体的自我组织和反馈控制系统之间的类比感兴趣。然而，在1950年出版的《人有人的用处：控制论与社会》（*The Human Use of Human Beings: Cybernetics and Society*）一书中，维纳提出，人们也可以通过分析交流过程来描述社会。[26]尽管维纳关注的是适合统计分析的过程，但正如布卢默批评的刺激反应论一样，维纳的反馈过程理论超越了后者的模式，区分了不同类型的反馈（从反射性反应到有学习能力的系统）。[27]因此，正是控制论首先把研究重点放在各种互动过程的精确理论分析和技术再现（通过机器和后来的计算机）的潜在价值上。

到20世纪60年代初，计算机技术已经非常先进，人与机器之间在实时反馈过程的意义上的互动开始成为可能。1960年，被认为是计算机科学先驱的美国心理学家约瑟夫·利克莱德（J. C. R. Licklider）在一篇具有开创性的文章中写道，他计划"通过分析人类与电子计算机之间合作互动的问题来促进人机共生的发展"。[28] 仅仅几年后，第一个能实现人与机器之间实时互动的系统被创建出来。1963年，电子工程师伊万·萨瑟兰（Ivan Sutherland）在麻省理工学院的博士论文中提出了一项他称之为"画板（sketchpad）"的程序发明。

"画板"是一个人机图形通信界面，它通过一支光笔在显示屏上操控图形。萨瑟兰解释说，该系统允许人类和计算机通过线路绘图的方式进行交流。萨瑟兰写道，以前，人类和计算机之间的互动不可避免地缓慢，因为所有的交流都必须被转化成文字表达：人们必须给计算机写信，而不是与它们交谈。因此，萨瑟兰宣称，"画板"系统开辟了"人机交流的一个新领域"。[29]

一年前，斯坦福大学研究实验室增强研究中心的创始人道格拉斯·恩格尔巴特（Douglas Engelbart）提出了"增强人类智力"的概念，即采用新技术来改进人类对信息的处理和分析。[30]在1965年左右，恩格尔巴特创造了"显示系统X-Y位置指示器"，如今它作为鼠标使用。随着萨瑟兰的人机图形通信界面概念和恩格尔巴特的鼠标的出现，人机界面的基本元素已经初具雏形。因此，关注用户界面和输入媒体的开发和研究的人机互动（human-computer interaction, HCI）研究领域应运而生。[31]人机互动研究不应被视为计算机科学的一个分支，因为它也涉及人文科学的主题。事实上，这个研究领域既对计算机对人类的用途感兴趣，也对人与计算机之间的交流感兴趣。[32]

一方面，技术研究接受社会互动理论；另一方面，人文科学针对新的技术和媒体相关的基础知识，在与媒体和传播研究的新领域的密切交流中明确自己的互动概念。正如交流理论家克里斯托夫·纽伯格（Christoph Neuberger）解释的那样，现在的互动被描述为交流的子集，反之亦然，这取决于研究人员感兴趣的是反馈过程本身还是这些过程的认知阐述。[33]与许多其他的学者不同，纽伯格并不认为仅有互动伙伴的存在就能保证成功的互动。

他认为，这种观点将交流情境的潜能等同于实际交流，因为"并不是每一个在

场的人之间的交流都是互动的"。[34] 反过来说，他还认为，互动并不一定需要互动伙伴的实际存在。纽伯格断言，人们不能假定间接交流在原则上不如直接交流，因为面对面沟通的某些方面甚至可能是阻碍性的，所以对交流的判断取决于交流目的。互动过程的潜在性和实际实现之间的区别对纽伯格来说也是至关重要的，因为他认为有必要区分互动和互动性，"互动"描述的是实际发生的过程，"互动性"只是潜在的过程。正如我们所看到的，应用于互动艺术时进行这种区分是非常有效的，因为互动艺术是基于系统中潜能的实现。[35]

因此，互动的概念——最初是用来描述发生在生物、化学和生理过程中发生的相互作用的——在过去的一百年里经历了相当多的变化。一方面，各个学科（社会学、心理学、传播学）都已经形成了复杂的社会交流理论；另一方面，以控制论的形式诞生了一门全新的科学，它宣告了反馈过程作为生活和技术的基础的重要性。此外，计算机技术的进步使以数字方式控制技术反馈过程成为可能，并且在人机互动研究的发展背景下，使其为人类服务。因此，这些发展导致了互动过程极其不同的概念出现。已经确定的互动的基本特征包括实时交流和存在、控制和反馈，以及选择和解释过程。[36] 如果要对其艺术目标和接受者的期望进行有区别的审查或对艺术构成的互动过程进行分析，就必须考虑这些不同的参考系统。有意识地将互动性作为艺术作品的组成部分，最初发生在对社会科学的科学探索中。尽管最早让公众参与的艺术尝试可以追溯到20世纪初，但这些新概念直到第二次世界大战后才出现在行为艺术领域。从那时起，分析艺术家、艺术作品和公众之间的相互关系就成为艺术实践和艺术理论的一个基本主题。然而，那些不使用现代技术而主动参与公众活动的艺术作品通常不被称为"互动"，而被称为"参与性"或"合作性"作品。最初，互动艺术的概念还没有被提出来，后来为了区分这些作品和使用数字技术的作品，互动艺术的概念往往被有意识地回避。

第一个基于技术反馈过程的艺术项目采用了模拟电子媒体，并与控制论的思想有密切联系。早在20世纪50年代，尼古拉斯·舍弗尔（Nicolas Schöffer）、詹姆斯·西维特（James Seawright）、爱德华·伊纳托维奇（Edward Ihnatowicz）和其他艺术家就在建造与环境或公众互动的装置，它们主要是通过光或声音传感器来互动。尽管如此，这些艺术家并没有把他们的作品称为"互动"，而是称为"控制论""响

应性"或"反应性"[37]。尽管人们已经开始设想计算机的使用,但实际上很少有艺术作品是基于计算机控制的过程而创作的,[38]事实上,控制论艺术很快就进入了一个幻灭的阶段。1980年,艺术历史学家杰克·伯纳姆(Jack Burnham)明确地表达了他的失望:"为什么大多数艺术家拒绝先进的技术,为什么其他人如此拙劣地使用它来生产新的艺术形式?"[39]

互动媒体艺术的先驱们与控制论艺术的主角们有着截然不同的地理位置和专业背景。后者大多在欧洲工作,而20世纪70年代和80年代的早期计算机支持的装置是在美国创造的。1969年,威斯康星大学的艺术家和科学家建造了一个名为"光流"(glowflow)的装置。它是磷光颗粒在透明的管中循环,被保存在一个黑暗的房间里。参观者能够通过在由计算机控制的触控地板垫上行走使磷光颗粒发光。正是这次展览的传单中首次使用了"互动艺术"一词:"光流不是传统意义上的展览,而是一个互动艺术的持续实验。"[40]光流项目的合作者之一是迈伦·克鲁格,他是互动媒体艺术的先驱。克鲁格没有投身于建造控制论的雕塑或类似机器人的装置,而是以建立一个能对周围环境变化做出反应的响应性环境作为出发点。他通过安装摄像机来增强环境的感知能力,使用计算机作为控制设备来增强环境的操作能力,并通过计算机图形的投影扩展环境的反应能力。尽管如此,克鲁格还是很少使用互动艺术这个词。在20世纪80年代开始使用数字互动系统的其他艺术家也是如此。[41]

因此,虽然从20世纪60年代开始,社会互动越来越多地以艺术项目的形式出现,电子控制互动的技术也在20世纪50年代和60年代首次用于艺术项目,随后是从70年代开始的数字控制的人机互动。但直到20世纪90年代,"互动艺术"才成为媒体艺术的一个重要概念[42]。公众对互动(媒体)艺术作为一个独立艺术类型的认识,因其在1990年被列为"电子艺术大奖"的一个类别而得到加强,这也确立了该术语在电子和数字艺术领域的限制性使用。在20世纪90年代,互动艺术常常被誉为媒体艺术的开创性表现形式。[43]

然而,从20世纪90年代开始,艺术家在作品中使用技术反馈过程的次数越多,"互动艺术"这一术语与"互动"一词本身的众多含义之间的差异就越发明显。后者是基于社会、生物和技术交流的各种概念。与对"媒体艺术"一词的争论类似,对"互动艺术"一词也一直争论不休,并且仍在构思其定义,以寻求对当今的艺术

产品作出公正的解释。引起互动艺术的争论,其中一个例子是 2004 年奥地利电子艺术节大奖赛的评委提出的"更广泛的互动定义"。根据该定义,"以计算机为中介"不再是这个类别的"必要条件"。评委团呼吁"放松"对"实时互动"的限制,也允许"被动互动"。[44] 这些新的定义反映了一种普遍可观察到的趋势,即数字和相似中介互动、反馈过程的主动参与和"被动"观察之间的界限有所松动。[45]

在这项研究中,当讨论到不需要数字媒介的普遍互动流程时,我将使用"互动艺术"这个术语。当讨论到把数字媒介作为研究重点的互动艺术作品时,将会使用特定的术语"互动媒体艺术"。[46]

虽然本研究的主题是讨论数字媒介互动的具体美学特征,但是我们不会对它进行严格的划分。相反,数字艺术所追求的许多概念都是基于使用电子媒体独立制定的与过程相关的策略。因此,本书中通篇提到的互动美学也会涉及非电子媒介的艺术项目。但是本书的重点将会聚焦在"数字媒体互动能否为审美体验创造新的可能性"这一问题上。[47]

互动艺术中的美学策略

本研究的目的并不是呈现互动媒体艺术的历史。这不是因为这个话题已经在个别研究、[48] 艺术家专著、[49] 概述[50] 以及关于媒体艺术的大众作品中讨论过,[51] 而是因为在目前看来这样做是否明智有待考虑。正如索克·丁克拉所指出的,从历史发展的意义谈论互动媒体因果历史得出的逻辑结论是可具体定义的艺术形式的出现,因此互动媒体艺术的发展史具有误导性。[52] 毕竟自20世纪60年代以来,各种术语、参考系统与同形异质的动机、个人的动机和理论上的动机相匹配,促使艺术家们尝试与过程相关的参与性策略。但是这些策略并不是凭空而来的。我们在实际中既可以观察到与古典先锋派在概念上的连续性,也可以观察到对不同艺术流派和艺术类别交叉联系和交叉影响至关重要的众多个人关系。例如,尚·丁格利(Jean Tinguely)、伊夫·克莱因(Yves Klein)与罗伯特·劳申伯格(Robert Rauschenberg)的联系,劳申伯格、梅尔斯·坎宁安(Merce Cunningham)与约翰·凯奇(John Cage)的密切合作,以及约翰·凯奇与罗伊·阿斯科特(Roy Ascott)两人的学说在美国与英国产生巨大影响。艺术实践与艺术理论之间同样也存在着密切互动。主要人物包括罗伊·阿斯科特和阿伦·卡普罗(Allan Kaprow)。两人的工作范畴在实践和理论两个层面上都有所涉及,因此能够直接为他们的艺术活动提供相关的理论背景。视觉艺术、音乐和表演之间的跨学科交流——在很大程度上形成于凯奇在新学院(New School)和黑山学院(Black Mountain College)的课程,以及由工程师比利·克鲁弗(Billy Klüver)和其他人促成的艺术家和工程师之间的交流,都是艺术策略发展背后的重要推动力,也是互动媒体艺术的概念背景。

这并不意味着所有在互动媒体艺术领域工作的艺术家可以在这种环境中直接利用这些研究成果或者掌握其来源。虽然有些"先锋"已经在更广泛的行为艺术背景下开展了项目(例如,杰弗里·肖[Jeffrey Shaw]的环形屏幕系列作品和林

恩·赫舍曼在表演艺术领域的结合），其他人首先得经历传统绘画训练，随后转向互动媒体艺术（例如马克·纳皮尔［Mark Napier］）。但大部分艺术家会被描述为"横向介入者"，他们从其他学科来到互动艺术领域，如计算机科学（迈伦·克鲁格）或如建筑（索尼亚·希拉利）、电影（格雷厄姆·温布伦［Grahame Weinbren］）等其他艺术领域。即使下面描述的许多艺术策略经常被当作互动媒体艺术的先驱，[53] 我们也应该谨慎地对待这种对社会、文化或艺术史背景之间关系的随意概括，以及对艺术领域使用互动技术的动机的随意概括。[54]

我们需要一套理论器具来深入分析这些艺术作品背后的美学策略，为对它们进行解释和比较建立基础。当然，这种分析不能完全摒弃历史背景。虽然创建一个线性发展的历史模型看似好像没有什么用，但互动媒体艺术只能在 20 世纪和 21 世纪初的艺术语境中进行叙述。这同样适用于美学理论，这些理论是对基于新型过程的参与式艺术形式的直接回应。这些理论将在第 2 章中讨论。在本章的剩余部分，我将以某种方式描述 20 世纪与互动媒体艺术领域相关的艺术实践。

过程与机遇

20 世纪上半叶，先锋派已经向传统的、客体导向的艺术作品概念提出了质疑，转而倡导一种更加注重以过程事件为导向的理念。未来主义者和达达主义者通过挑衅性的宣言和表演，在艺术作品的创作过程中依靠偶然性元素表明了他们对传统艺术体系的反对。[55] 在马塞尔·杜尚的《三个标准的终止》（1913—1914 年）这幅画中，三根线从一米的高度落下，然后固定并落在油画布上。这幅画被誉为"偶然性美学的原型"。[56] 杜尚也认为他的现成品展现了一种非意图性，[57] 超现实主义者通过对日常材料的整合和"自动写作"的精神自动性将偶然性器具化。

杰克逊·波洛克（Jackson Pollock）被自动化的概念吸引，并将它进一步发展为全面的抽象概念。他的"滴色画"无疑将艺术创作中过程的重要性推向了舞台的中心。

这些由滴在油画布上的抽象色彩图案组成的画，在 1952 年被艺术评论家哈罗

德·罗森伯格（Harold Rosenberg）评论："出现在油画布上的不再是一幅画，而是一个事件。"[58]值得注意的是，罗森伯格并没有将事件的概念与观众的参与联系起来。[59]他用这个术语来表示一种生产美学，这种美学具有表演性实践的特征（见第3章）。1998年，保罗·希梅尔（Paul Schimmel）观察到，波洛克"想与油画布维持'联系'（他的原话）的愿望，本质上是把艺术家从画布外的旁观者转变成了一个表演者，他的行为就是画布的主题"。[60]因此，向表演者角色的转变在这里并不适用于接受者（就像之后的参与式艺术形式），只适用于艺术家。此时的重点在于生产的过程，而不是接受的过程。

波洛克对行为的强调和他对无意识化的呼吁表明了他对作品最初框架中的随机过程感兴趣。但是正如克里斯蒂安·杰内克（Christian Janecke）所指出的，波洛克作出了非常矛盾的声明，一方面他强调并承认绘画过程的随机性，但另一方面又声称"尽可能地控制了绘画过程"。[61]波洛克的矛盾立场可能表明了他虽然想在自己的作品中表现过程的随机性，但是他并不想放弃自己这些过程产生的艺术影响，这造就了作品的格式塔（完整形态）。因此，杜尚是通过用无意识事件取代随机过程来挑战艺术创作，而波洛克则是用随机过程作为加强他的艺术表现力的一种手段。

波洛克的活动在不同的艺术背景下获得了国际的认可。如伊夫·克莱因和卢西奥·丰塔纳（Lucio Fontana）等同时身为非正式画家的艺术家，他们拓展了艺术作品的物质边界，但仍然依附于艺术客体。相比之下，维也纳行动派（Viennese actionists）和日本的具体美术协会（GUTAI group）则开发了一种能被视为行为艺术的动作绘画。[62]北美的动作艺术家也声称波洛克是他们的先驱。即使他们的作品中很少有与抽象表现主义相似的风格，但他们把绘画的过程当作行为的一种灵感。在一篇题为"杰克逊·波洛克的遗产"（The Legacy of Jackson Pollock）的文章中，阿伦·卡普罗认为自己属于这种情况。[63]但是有些人现在认为把波洛克当作先驱太过夸大他的贡献。保罗·希梅尔认为"夸大了波洛克绘画中的表演品质"导致创造了关于这位艺术家的神话，他认为罗森伯格和卡普罗需要对此共同负有责任。[64]

相比之下，约翰·凯奇在20世纪60年代新艺术策略发展中起到的主要作用似

乎没有被夸大。凯奇作为一名训练有素的音乐家同时吸引了表演艺术家和视觉艺术家，因此在消解学科边界上发挥了决定性作用。他与一些随机的歌剧演员深入合作，并且试验了技术媒体。

在作品《想象的风景4》（*Imaginary Landscape IV*）（1951年）中，凯奇使用了12台收音机，"不是为了引起震惊或开玩笑，而是为了增加不可预测性"。凯奇相信，偶然性给予了一种"跳出自己的舒适区"的可能性。[65]乔治·布莱希特（George Brecht）和阿伦·卡普罗都参加了凯奇的讲座，也强调了创作过程的随机性在他们工作中的重要性。[66]卡普罗将偶然性描述为一种无意识的工具，他认为艺术家对随机创作过程的规划和引导是一种控制方式，但是它最终还是给人留下了一种计划之外和无法控制的印象。[67]

因此，随机创作过程可以用于截然不同的目的。杜尚用它们来表现意图性的缺失，波洛克对加强自动性的表现力感兴趣，凯奇则关注艺术家在无法控制的过程中产生的不可预测性。[68]卡普罗同时强调，这些过程都是艺术家为了自己的目的而实施的。在本研究的过程中将会证明偶然性与控制之间的关系是互动艺术审美体验的核心所在。

在早期的计算机图形学中，随机操作具有不同的功能，其目标是创造可变性而不是呈现不确定性。20世纪60年代，两位数学家弗雷德·纳克（Frieder Nake）和格奥尔格·尼斯（Georg Nees）研究了马克斯·本泽（Max Bense）的生成美学理论，开始使用算法生成图形。这些图形是不断移动的，随机运算符的加入和组合创造了图形样式和运动顺序的多变性。[69]

尽管这只是程序组件之间在系统内的互动形式，但也可以把这种过程看作互动。使用者能够操作已生成的动态形状。现在，计算机图形学主要用于可视化应用领域（例如科学和音乐），它们现在通常可以将外来数据可视化。数字编程的随机过程继续在当代媒体艺术中发挥着重要的作用，它产生了更多的可变性。它们被用来创建动态图形，并同样被运用于软件艺术、数字文学和网络艺术。[70]在互动媒体艺术中，不可预测性通常体现在接受者的反应上。迈伦·克鲁格强调了系统内随机的操作符和接受者不可预测的行为之间的相似之处。他认为计算机艺术实现随机创作过程是为了产生复杂性，因为单靠编程很难创造出复杂的刺激因素。而在互动媒体中，参

与者是不可预测的根源所在。[71]

因此，艺术家希望将不可预测的元素整合到格式塔形成的过程中，这可能是他们有意让接受者积极参与作品的一个原因。1962 年，白南准曾表示："为了让下一步更加难以猜透，我想让观众自己进行操作。"[72] 在他开创性的作品《音乐博览会——电子电视》（*Exposition of Music—Electronic Television*）（1963 年）中，参观者可以用脚踏板和麦克风来操纵两台可控电视机，而其他电视机都准备好对广播节目和录音带作出反应。

由于痴迷媒介互动与信息传输的异化效果，白南准将参与作品的接受者看作处理视听材料的众多手段之一。他在作品《参与电视》（*Participation TV*）（1963—1966 年）和《磁铁电视》（*Magnet TV*）（1965 年）的不同版本中不断进行这些探索。[73]

参与

公众对艺术新的关注点转向艺术作品的过程性特征与艺术家无法控制的因素，导致了艺术家对艺术作品的呈现状况、公众扮演的角色及其接受活动进行探索。正如拉尔斯·布伦克（Lars Blunck）展示的，杜尚在 20 世纪 50 年代经常被引用的宣言是"最终由观察者创造了作品"，这绝不是同类宣言的首创。早在 1851 年，理查德·瓦格纳（Richard Wagner）就呼吁观众成为艺术作品的共同创造者，类似的表达也出现在了 20 世纪早期的先锋电影和戏剧中。[74] 而瓦格纳像那些先锋派一样，关注的是在说明和实现的意义上共同构成的惯例，杜尚则对艺术意图的普遍意义提出了质疑。[75] 美国艺术家开始注重提高接受者对每次独特的接受情况的敏感度。1951 年，罗伯特·劳申伯格在他的纯单色作品《白色绘画》（*White Paintings*）的展览上宣称他的画不是被动的，而是"高度敏感的"。比如，他指出了画上投射的阴影体现了房间内的人数，每幅画的外观会随一天中时间的变化而变化。他说，这些画由他创作这件事不重要，"'当下'才是它们的创造者"。[76] 约翰·凯奇也是劳申伯格的好朋友，他追求将环境或当前的展览情境融入音乐作品

的概念中。在他 1952 年创作的著名作品《4 分 33 秒》（4′33″）中，简单地给乐谱设定了时间间隔，让听众能够感知周围的声音。通过关上和打开钢琴的盖子来展现每个间隔的开始和结束，在乐曲的三个乐章中，每一章的钢琴盖都是关着的。

因此，观众的参与感首先是通过接受者"沉浸在作品中"的状态来实现的，目的是增强（自我）感知。这也同样适用于行为艺术早期的表现形式，后被称为"偶发艺术"（happenings）。1952 年，在黑山学院，约翰·凯奇组织了一场后来被称为《第 1 号剧场作品》（Theater Piece No. 1）的活动（以劳申伯格的四幅白色油画作为焦点），由音乐、舞蹈、绘画、诗歌、朗诵和不同表演者在开放的时间框架内呈现的影像组成，而且"不是在舞台上，而是在观众中"。[77] 但是说到底能够真正主动并相对自由地创作动作的只有表演者自己。除了艺术家的表演外，20 世纪 50 年代和 60 年代的行为艺术慢慢开始积极地让公众参与进来。

1959 年上演的《六个部分的十八个偶发》（18 Happenings in Six Parts），通常被称为艺术史上第一件偶发艺术作品，这需要感谢阿伦·卡普罗，他第一次用这个名字将其定义。卡普罗将"偶发艺术"定义为公众和即兴表演在空间上的融合，在即兴情况下的表演拥有了更多的可能性。[78] 他把参与者的参与度（卡普罗没有对表演者、公众、艺术家和接受者进行区分；他使用包容性的人称代词"我们"）作为艺术项目状态的基准："它是否是艺术，取决于我们对整个作品元素的参与深度，以及这些元素有多创新。"[79] 此外，他还明确指出，参与者做出任何行为都是有可能的，"现在的展览不是用来观看的"。我们只是深入了解，然后沉浸其中，并让它变成周遭的一部分，或被动或主动，这取决于我们的"参与"能力。……这样我们将不断改变作品的"意义"。[80] 事后很难确认公众在事件中的参与深度。参与的程度也可能因作品的不同而差异巨大。[81] 在《六个部分的十八个偶发》流传下来的剧本中，卡普罗将"参观者"列为"参与者"。但是剧本表明，只有在邀请中提到了名字的人才真正成为参与者（事先已排练），而给参观者留下的唯一做法是根据材料上的精准说明改变位置。[82] 在这种情况下，公众的活动也只是稍微超出了"在作品中"的在场状态。根据卡普罗的说法，他通过艺术作品和展陈环境的结合得出了偶发艺术的概念。他说，回顾 1965 年他首先创造了环境，然后观察这些浏览作品的参观者。当他明白参观者也是作品的一部分时，他设置了一些小任务

给参观者执行，比如移动东西或打开开关。他在 1957 年和 1958 年改进了这种方法，将"活动责任"（scored responsibility）的概念传递给参观者，给予他们更多的行为机会。正如卡普罗所说，偶发艺术就是这样产生的。[83]

根据卡普罗的定义，他的作品《院子》（Yard）是 1961 年纽约玛莎·杰克逊画廊群展的一部分，他用旧汽车轮胎填满了整个室内庭院，并邀请参观者在充满旧轮胎的地方（或许该被称为环境）自由走动。[84]《推与拉——汉斯·霍夫曼的家具喜剧》（Push and Pull. A Furniture Comedy for Hans Hofmann）（1963 年）也采用了类似的方法，在纽约的另一个地方也设置了这样的环境，参观者受邀在一个房间内布置家具。今天，我们可能会得出这样的结论：观看这些作品的观众比观看《六个部分的十八个偶发》的观众拥有更多的行为机会，所以我们会认为环境比偶发事件能为观众提供更大的参与潜力。这种区别对于艺术构建的互动行为非常重要：与正在发生的偶发相比，接受者进入环境时艺术家并不在场；因此，任何行为的发生必然来自于接受者，接受者不能退回旁观者的角色。相比之下，许多偶发艺术的接受者能够退场，是因为艺术家们才是主角。但是也有案例记录，所有在场的人——包括艺术家和观众——都扮演了积极的角色。例如，1964 年纽约的一个垃圾场中上演的卡普罗的《家庭》（Household），所有参与者一起扮演了在性别上拥有刻板印象的角色。[85]

到了 20 世纪 60 年代中期，偶发艺术这种新形式带来的愉悦感就已经消失。[86] 但在视觉艺术的背景下，偶发艺术项目拥有把项目作为行为、把公众作为主动参与者的可能性。

行为艺术发展成为视觉艺术和表演艺术的混合体。激活参观者的角色和潜能是许多行为艺术项目的核心，即使它们通常只需要观众的反应。一个著名的例子是《无量之物》（Imponderabilia）（1977 年）。其中乌雷（Ulay）和玛丽娜·阿布拉莫维奇（Marina Abramović）赤身裸体地站在画廊狭窄的通道入口处，而参观者必须主动挤过去，并决定他们即将面对哪一位表演者。约瑟夫·博伊斯（Joseph Beuys）则采取了一种不同的方式，通过使用他的社会雕塑概念来激发公众。博伊斯呼吁将艺术扩展到日常生活领域中，或者更确切地说，是将日常生活理解为一种具有艺术可塑性的材料。根据博伊斯的观点，所有的社会成员都应该积极参与改造

他们的生活环境与条件，[87] 这些理念在一些互动媒体艺术中得到了确切的呼应，特别是在20世纪90年代的网络艺术中。那些年，许多网络艺术家将互联网看作一种用艺术塑造信息社会的新手段，他们的活动往往会唤起社会雕塑的概念。

从20世纪60年代起，实验剧场与后戏剧剧场也反复要求公众积极参与。在20世纪60年代末至70年代，理查·谢克纳（Richard Schechner）在《狄俄尼索斯在69年》（*Dionysus in 69*）（1968）和《公社》（*Commune*）（1970—1972年）等表演作品中，通过自愿原则甚至是强制性策略把观众变成了演员。谢克纳认为，当戏剧不再是戏剧，而是成为一个社会事件时，参与便发生了。在20世纪90年代，尽管克里斯托弗·施林根西夫（Christoph Schlingensief）（《千禧良机党：告别德国》（*Chance 2000—Abschied von Deutschland*）和《千禧良机党：竞选马戏团'98》（*Chance 2000—Wahlkampfzirkus'98*））以及菲利克斯·鲁克特公司（Compagnie Felix Ruckert）的目标截然不同，但是两者都采用了参与式策略。在施林根西夫的作品中，观众往往被激怒到了极点，不知道他们要怎么参与，而鲁克特公司的表演强调身体的参与，在处理参与者情绪这一方面表现出极大的敏感性。[88]

这些表演为行为和运动开辟了一个充满可能性的空间，无论是专业表演者还是其他参与者，这个空间都可以与他们相结合。[89] 大约在同一时间，里克力·提拉瓦尼（Rirkrit Tiravanija）和费利克斯·冈萨雷斯-托雷斯（Felix González-Torres）设计了一种情境，强调不同接受者之间或者艺术家与接受者之间的协商关系。尼古拉斯·伯瑞奥德（Nicolas Bourriaud）的关系美学理论（将在下一章讨论）就是基于这样的项目而提出的。

20世纪70年代至80年代关于公共空间艺术的争论催生了另一种构建互动的方法。在20世纪90年代，以"公共利益中的艺术"（art in the public interest）和"新类型公共艺术"（new genre public art）为标题的项目提出了一种以永久性雕塑装置"装饰"公共空间艺术的替代方案。许多类似倡议旨在让特定社区或特定社会群体的成员积极参与塑造他们的环境，或鼓励他们通过创造性地改变公共空间、组织活动或共同开展社会项目来审视自己的生活状况。[90] 许多这样的公共艺术项目都是媒体艺术和其他当代艺术形式之间具有流动性边界的好例子，这也导致了一些上文所述要求（重新）整合艺术形式分类的呼声。如今电子媒介在许多此类

项目中被理所当然地使用,那些通常不被纳入媒体艺术领域的艺术家可以与年轻人一起组织视频讲习班或安装视频会议系统,以便在不同群体间建立联系。[91]反过来,媒体艺术家也在组织公共干预和社会项目。例如,自2006年以来,涂鸦研究实验室(graffiti research lab)一直邀请参与者制作他们自己的"LED投掷器"(LED throwies)。该团队将这些简易的磁性LED灯排列成具有挑衅性的声明,并在路人的帮助下把它们展示在城市环境中。自2003年以来,乔纳·布鲁克-科恩(Jonah Brucker-Cohen)和凯瑟琳·莫里瓦基(Katherine Moriwaki)一直在他们的作品《废品站挑战工作坊》(*Scrapyard Challenge Workshops*)中鼓励参与者用简单的数字与电子元件进行创作。因此,社会和社会参与、协作和互动的艺术构建的潜在策略可以基于不同程度的数字技术。然而,本研究关注这些把数字技术作为审美体验主要接口的艺术项目。在这种情况下,无论是与其他接受者还是在模拟社会互动形式的系统中——社会互动只是一种合理的参考系统,但不是唯一的。

日常生活中的物质材料

上述的公共艺术项目将我们引向另一种艺术策略——挑战艺术与日常生活的边界。这能通过寻找现有艺术机构和展览场所的替代品或使用日常用品来实现。事件往往发生在公共空间或与艺术机构无关的地方,从而传达出独特的氛围。[92]根据阿伦·卡普罗的观点,"偶发艺术和日常生活之间的界限应该尽可能地保持流动,甚至是模糊感"。[93]

使用日常物品和材料来跨越艺术与日常生活的边界已成为一种艺术惯例,同样适用于主要由客体导向的项目和基于行动的项目。而且这种艺术实践在20世纪上半叶已经有了先驱,例如马塞尔·杜尚的现成艺术品和约瑟夫·康奈尔(Joseph Cornell)的物品盒装置。[94]

杜尚宣告日常物品是艺术作品的目的,是挑战艺术作品的概念,而康奈尔将旧玩具拼装成通常可以由观察者启动的超现实的组合。[95]在20世纪下半叶,紧跟在达达主义拼贴画之后出现的是新写实主义的组合画,接着是波普艺术的装置和环境,

以及各种排列、陌生化、存档、描绘和赞扬日常物品的不同艺术实践。日常物品不仅被用于视觉艺术，也被用于表演艺术——例如，在默斯·坎宁安舞蹈公司（Merce Cunningham Dance Company）1963年的作品《故事》（Story）中，罗伯特·劳申伯格收集的大量日常材料被用作道具和服装。[96] 此外，日常材料的选择并不局限于可见或有形的环境中。从古典先锋派开始（早在1930年，沃尔特·鲁特曼[Walter Ruttmann]就把日常产生的声音组合成一首名为《周末》[Weekend]的广播乐曲），日常生活的声音也可以作为艺术创造的潜在材料。约翰·凯奇不仅将环境中实际的声音融入作品中，还对口哨声、水声和其他日常事物的声音进行了实验。在20世纪60年代早期，贾德森舞蹈剧场（Judson Dance Theater）利用"现成的动作"（found movements）[97] 进行创作。和约翰·凯奇做的类似，罗伯特·劳申伯格和汤姆·韦塞尔曼（Tom Wesselmann）把无线电接收器应用到他们的表演和装置中，这样，在某个特定时刻播出的节目就成了作品的一部分。[98] 白南准作品的一个指导原则是将大众媒体广播的内容器具化，并作为艺术项目的原材料。因此，在20世纪60年代人们迈出了决定性的一步，将大众传媒中的固定内容融入艺术项目中。

使用日常物品最初旨在引发对于艺术概念的争议，这也挑起了对艺术和日常之间边界的争议。乔治·布莱希特是第一个通过邀请观众来实现这些跨界行为的人，他创造了众多物品，并邀请观众对其实施行为。布莱希特坚持把这样的设计称为"安排"（而不是"组合"），因为他主要感兴趣的是"时间元素"。他认为"时间元素"在安排的概念比组合的概念表现得更清楚，并认为后者"更适用于空间中的集群"。[99]

因为布莱希特在艺术作品的创作过程中确定了作品的格式塔而非作品的结构，所以他后来经常放弃提供客体，只发布指令让观众自己行动，便不足为奇。布莱希特坦言自己引用了杜尚的现成品作品（虽然声称它们是无意图的作品）[100]，而且他经常把选择作品的权利留给参观者或策展人。例如，在组织他1959年的作品《阁楼》（The Cabinet）的展览时，他明确指出，如果部分物品丢失、损坏甚至被盗，负责人应该"放轻松"，做最好的事情："一旦（如果）部件消失，用看起来等同（能够替代）的部件替换它们。如果没有可用的相应部件，请用其他部件替换，或者如果你能接受的话，干脆甚至什么都不换。"[101]

就像使用日常材料一样，进入公共空间已经被看作一种艺术策略。只有当它着

重挑战传统标准或公认的参考系统时，才会被看作是一种对艺术和日常生活边界的挑衅行为。

媒体艺术也是如此。例如，珍妮·霍尔泽（Jenny Holzer）1982年在纽约时代广场的商业广告牌上展示其作品《真理》（*Truisms*）显然是具有挑衅性的，霍尔泽最近的投影作品和克日什托夫·沃迪奇科（Krzysztof Wodiczko）的巨型投影也是如此。朱利叶斯·冯·俾斯麦（Julius von Bismarck）在《图像熔断器》（*Image Fulgurator*）（2007年）中秘密操纵人们拍摄旅游景点照片，并在照片上附上商业标志或评论，这种行为同时触及公共与私人的空间。其他作品例如朱利安·奥佩（Julian Opie）的动态肖像和各种媒体立面（灯光媒体墙）项目，他们可能也希望引起人们的反思，但并没有采用一种挑衅性的方式去挑战公共实践与公共模式。

在媒体艺术中，日常物品的使用并不少见，并且作品中所使用的材料绝不局限于技术设备。日常物品在实际中经常被当成接口，因为对接受者来说较为熟悉它们的功能、象征性意义或操作。然而，对于媒体艺术的审美体验来说，艺术与日常生活交汇的另一个方面更为重要：因为媒体艺术所使用的技术设备越来越接近日常用品，作品的艺术构建和日常环境之间的边界正在产生新的问题。

规则与游戏框架

正如已经说明的，在把参与元素纳入艺术项目的同时还要考虑如何控制其过程。即使，或者说尤其是因为新的艺术策略旨在为机遇与个人的创造力留出空间，他们仍然需要一个结构化的方案来引导即将出现的过程。

在20世纪50年代后半叶，各种各样的音乐作曲家，包括约翰·凯奇在内，都在作品中采用了不同类型的编排，演绎者们可以根据自己的意愿对作品进行自由发挥。[102]例如，凯奇的《第1号剧场作品》就基于明确的规则，让表演者能即兴创作。并且规则由随机的操作者进行轮流安排，在凯奇看来这是消除表演者有意识行为的一种手段。这样就导致了一种自相矛盾的情况，表演的不确定性需要明确的游戏规则进行保证。[103]

阿伦·卡普罗和乔治·布莱希特也尝试了不同的规则设定，同时涉及接受者的行为。在卡普罗的表演《六个部分的十八个偶发》之前，参观者会收到何时更换场地的明确指示，而在作品《院子》中，参观者没有得到任何指示，并且能在参与式环境中完全自由行动。在《推与拉——汉斯·霍夫曼的家具喜剧》项目中，参观者可以得到印有作品规则的卡片；在《家庭》中，作品不仅提供了详细的脚本，还要求参与者参加一个预备会议。[104] 乔治·布莱希特最初也为他的作品编写说明，他的作品之一《箱子（手提箱）》（*The Case [Suitcase]*）（1959年），由一个装满了各种日常用品，如玩具、乐器和天然材料的野餐篮组成。展览邀请函中包含以下说明："能在桌子上找到箱子。一个或几个人靠近并打开它。里面的东西已经被拿走并在使用着。箱子已经被重新包装并关上了。该事件（可能持续10～30分钟）包含了从接近箱子到放弃箱子的全过程。"[105] 不可否认，这些说明非常笼统，留下充足的阐述和解释空间。布莱希特强调，他的作品"可能会让参与者在体验中敞开心扉，根据自己的本性，深入或者是轻微地参与进来"。[106]

在他后来参加的激浪派（Fluxus）运动中，布莱希特只分发了"活动乐谱——与音符作用相似的行为描述，可以由任何人在任何地方执行。"[107] 然而，在这里我们也可以观察到一种演变，早期的活动乐谱给了接受者非常明确的指令，而后期更像是一种鼓励。例如，在布莱希特早期的一份乐谱《三盏彩灯》（*Three Colored Lights*）（1958年）中，给了参与者这样的指示："在淡红色时，数到三，然后敲三个锣中的一个；在淡绿色时，数到七，并与灯光保持相同的持续时间，按下琴键。"[108] 在后来接受迈克尔·尼曼（Michael Nyman）的采访时，布莱希特回忆，当时在现场弹钢琴的凯奇曾抱怨说他觉得自己完全被控制住了。布莱希特因此得到了教训："我意识到那种情况下的我太专横了。"[109] 从那时起，他写的乐谱越简单，每个时间段的不确定性就越大。[110] 有趣的是，布莱希特与卡普罗所采用策略的发展方向相反。卡普罗对身在他偶发艺术与环境中接受者的许多行为感到失望，并开始决定反对公众的普遍自由："当人们被告知要即兴发挥时，他们会变得自觉，做出陈腐又刻板的行为……真实的自由带来的结果是真正的局限。"[111] 布莱希特和卡普罗所经历的变化说明了自由与控制之间的关系如何构成了互动艺术的主要挑战。这一点也明确地展现在了上面提到的一些戏剧表演中。例

如，在谢克纳著名的《公社》的表演中，如果观众拒绝接受邀请，会得到这样坚决的回复："第一，你可以进入圆圈区域，表演将继续；第二，你可以去找房间里的任何一个人，让他们替代你的位置，如果他们这么做了，表演就会继续；第三，你可以待在原地，表演就会停止；或者第四，你可以回家，你不在的时候表演还是会继续。"[112] 这些规则并没有详细说明同意参与其中的参与者将会如何被作品引导，但这也说明了一个事实，那些坚持保持自己观众身份的参与者实际上被迫扮演了主动的角色，这样戏剧中的权力等级就变得明确了。

在艺术项目中控制行为的另一种方法便是使用游戏策略。然而，在基于规则的游戏中有一个特定的目标很普遍，但在艺术项目中并不常见，[113] 更常见的是自由且漫无目的的游戏。例如，通过使用陌生化的玩具或机械玩具（像是约瑟夫·康奈尔和马塞尔·杜尚的作品），或通过有趣的艺术活动组织，例如就像1966年法国视觉艺术研究小组（groupe de recherche d 'art visuel）在巴黎所做的那样，他们占据城市的不同位置以作为行动日的一部分。[114]

就像我们在第3章中所展示的，最重要的是通过狭义上的游戏（game）和游戏（play）之间的比较，可以识别过程艺术的许多基本特征。在数字技术的普及为艺术和游戏的比较提供了新的机遇后，这一点就更加明显了。新的构建过程出现导向了一种全新的游戏类型：计算机游戏。因此，在数字互动艺术的研究中，我们有充分的理由去寻找它与电脑游戏的相似之处。但是在媒体艺术中，以目标为导向的过程很少成为艺术互动的焦点。[115] 而商业计算机游戏经常会被媒体艺术家提及或操纵，以激发人们对游戏结构性的反思。这是正确的，例如，阿格尼斯·黑格杜斯的《水果机》就是本书提到的一个案例研究。[116] 此外，计算机游戏在商业上的成功使得一个活跃的研究者社区发展了起来，他们提出了各种创新方法来分析游戏结构，这些方法对当前的研究具有指导意义。

行动与感知

虽然行为艺术将过程安排在行为中，但欧普（光效益）艺术和动态艺术的关注

点在于行动与感知。[117]欧普艺术让观察者在图像前移动，而动态艺术让图像、浮雕和雕塑本身运动起来。欧普艺术中最著名的代表人物是维克托·瓦萨雷里（Victor Vasarely），欧普艺术试图提高观察者在感知过程中的敏感度，例如，通过线条结构创造出幻觉般的闪烁效果，使图像产生明显的动态感。欧普艺术的相关作品基于对颜色和形式的科学探索，让人想到包豪斯传统。[118]

动态艺术因尚·丁格利的机器和亚历山大·考尔德（Alexander Calder）的动态雕塑而闻名，再一次让人想起古典先锋派的作品，如杜尚的《自行车轮圈》（*Bicycle Wheel*）（1913年）和《旋转浮雕》（*Roto-Reliefs*）（1935年），瑙姆·加博（Naum Gabo）的《机动构成》（*Kinetic Construction*）（1920年）和拉兹洛·莫霍利·纳吉（László Moholy-Nagy）的《光——空间调节器》（*Light-Space Modulator*）（1922—1930年）。拉兹洛·莫霍利·纳吉和阿尔弗雷德·肯尼（Alfred Kemény）在他们共同创作的作品《动态构成系统》（*Dynamic-Constructive Energy System*）的宣言中提出了以下主张：进一步说，动态单一的结构组成了《动态构成系统》，而迄今为止在对艺术作品的沉思中接受的旁观者，其力量比以往任何时候都要强大，这实际上成了发挥力量时的一个积极因素。[119]因此，即使是在建构主义中，也会讨论运动对观察者的影响：所寻求的不仅仅是艺术作品的新概念，而是观察者的新角色。

有趣的是，动态艺术和欧普艺术的代表都是抽象表现主义的鲜明反对者。视觉艺术研究小组在尼古拉斯·舍费尔与巴黎学院派（École de Paris）为包豪斯传统辩护之后宣布，他们"真的终结了学院派的统治地位"。[120]这一点值得关注，因为正如我上面指出的，美国动态艺术家认为自己属于传统的抽象表现主义，特别是杰克逊·波洛克（Jackson Pollock）的艺术。我们可以再次看到，对于过程性的艺术形式来说，追溯其线性发展是不可能的，但过程性策略可以与各种各样的目标和表达方式相关联。

正如第一批研究过程艺术的艺术史学家之一弗兰克·波普尔（Frank Popper）所总结的那样，动态艺术主要感兴趣的是通过将运动引入视觉艺术来对艺术进行形式上的丰富或改革，但是，对感知的探讨无疑需要对观察者的作用进行更深入的研究。[121]例如，雅科夫·阿加姆（Yaacov Agam）制作了"可变形的画面"（tableaux transformables），这是一种可以被观察者变换形态的图像。

这类作品1953年在巴黎克雷文画廊展出，可以用不同方式排列或旋转几何形状（例如在安装装置上）。展览邀请中鼓励参观者参与作品互动，根据观察的角度不同，作品会不断变化，参观者也可以对它们进行重新摆放："形式和颜色在节奏和形状中的无限变化，会让它们在美学上变得更加完美。"[122] 阿加姆想要创造一种不仅存在于空间中也存在于时间中的图像，产生"一种人造场景中可预见的无限性，它们流动，不断出现和消失并提供源源不断的启示"。[123] 阿加姆最初创作的是实体的图像和墙壁，后来，他还为特定的位置和浮雕创造了墙壁和天花板装饰，这些装饰的可移动部件能被接受者操控。[124] 1967年，在巴黎举行的名为"灯光和运动"（Lumière et Mouvement）的展览上，他邀请参观者通过提高或降低音量来点亮灯泡。罗伊·阿斯科特（1963年）让参观者用几何物体做实验，吉尔斯·拉瑞恩（Gilles Larrain）（1969年）安装了由气垫组成的游戏区，克劳德·帕朗（Claude Parent）在1970年威尼斯双年展的法国展馆中让参观者在倾斜的地面上行走。[125]

阿斯科特声称，只要观察者与艺术作品产生共鸣，就会全身心地投入其中——无论是精神上还是情感上。但是，即使观察者以这种方式成为生产过程中的积极参与者，其仍然处在艺术家定义的接受者行动范围内：为了响应结构中的行为线索（例如，推、拉、向后滑动、打开、钉住），参与者对艺术品的意义延伸负有责任。在其所面对的象征世界中，接受者成为了一个决策者。[126] 阿斯科特将自己的绘画和动态作品比作一种理念，将它们视为同样可以受到人类干预和改造的结构。视觉艺术研究小组的作品为提高感知力也经常强调观察者积极参与的重要性。在1968年举办的一个团体展览的目录中，弗朗索瓦·莫雷莱特（François Morellet），这个团体的联合创始人之一，鼓励对多感官激活进行进一步的研究："大胆去做：没有人真正研究过审美感知的影响。"[127]

艺术家们因各种原因被欧普艺术和动态艺术所吸引。有些人沿袭古典先锋派的传统，将他们的艺术看作实现社会乌托邦的机会；另一些人则对破坏这种乌托邦感兴趣。维克托·瓦萨雷里是乌托邦群体的代表人物，他在寻找一种近乎极权主义的普遍美学。目标是"改善我们的整个人为环境"。[128] 他相信"一个由'成倍非物质'组成的图像库是完善未来丰富多彩的城市中幸福居民文化的最可靠手段"。[129] 对于瓦萨雷里来说，这意味着需要激活观察者：他认为以前艺术作品中的观察者一

直是个被动思考的客体，现在的观察者则是参与者和行为者。[130]弗兰克·波普尔在他20世纪70年代的出版物中支持了上述言论，称赞这些随艺术形式而诞生的社会愿景——从艺术项目转移到街头再到以艺术方式塑造整个城市。[131]

同时，也有对这种愿景采取疏远和批判立场的艺术家。尚·丁格利的艺术机器，被蓬托斯·赫尔滕（Pontus Hultén）描述为"元结构"（metamechanics），被解读为是人类对机器信仰与迷恋的一种批评与对先锋艺术的讽刺反应。[132]例如，丁格利创作了一系列绘画机器，标题为《元-自动》（Méta-matic）艺术作品系列，可以看作是超现实主义者对自动化绘画的一种评价。这些设备允许观察者插入硬币来开关一台自动旋转的机器，当机器执行绘画的实际行为时（在超现实主义的情况下，这该由潜意识控制），接受者行为的可能性（除支付行为外）仅限于激活和关闭机器。[133]然而，因为接受者完成了所有超现实自动主义中被认为是有意识的艺术行为，丁格利将机器宣传为"自己动手"，声称任何人都可以用它来创作属于自己的抽象画。在另一方面，丁格利的想法理应与参与的观察者的想法相矛盾，因为自动绘画中不再有任何意识创造的概念。

动态艺术的其他代表艺术家为了让他们作品的效果成为主题的一部分开始向科学方法转变，用问卷调查来研究观察者对他们提出的行为命题的反应。例如，恩佐·马里（Enzo Mari）给了他的参与式雕塑《模组856》（Modulo 856）（1967年在圣马力诺双年展上展出）的接受者一份由安伯托·艾柯设计的问卷，旨在"通过一系列问题来激发深思和意识"。[134]视觉艺术研究小组也经常使用调查表获得公众的详细反馈，他们不仅对确认观众是否接受他们的作品感兴趣，还询问了有关接受者对作品的审美和情感反应的信息。[135]

与行为艺术相似，动态艺术一方面是一种局限于20世纪50—60年代的艺术运动；另一方面，可以被看作是创建的新的艺术活动形式，并且在现在看来依然有着研究和发展意义。早在1967年，吉恩·克莱（Jean Clay）就把运动上取得的成就描述为一种对于现代物理学的反映："动态艺术是对不稳定性现实的一种认知。"[136]她认为，传统绘画通过过去时呈现事物，艺术家呈现了自己所经历的情感——而动态艺术则通过现在时来呈现。今天，视觉艺术中移动元素的运用和感性现象的主题化仍然是用来强调格式塔在感知的实际时刻出现的重要艺术手段。艺术家们不断地

创作出令人惊讶、带有恐吓性或刺激性的装置作品，从而激发接受者的空间（自我）感知力。在这种背景下，值得一提的作品有布鲁斯·瑙曼（Bruce Nauman）的走廊，理查德·塞拉（Richard Serra）和维托·阿肯锡（Vito Acconci）的填充空间装置，以及伊利亚·卡巴科夫（Ilya Kabakov）的舞台室内设计。塞拉、瑙曼和阿肯锡想要同时传达一种身体与情感的整体印象，而卡巴科夫的零部件装置（基于日常物品和异化的日常现象）试图通过"把我们的注意力从整体转移到细节，然后再回到整体"的不断切换，来创造出一种新的、诗意的日常现象。[137] 最近，托马斯·萨拉塞诺（Tomàs Saraceno）、安东尼·葛姆雷（Antony Gormley）和比尔·维奥拉（Bill Viola）建造了可充气或飘浮的建筑让游客亲身体验。其他当代艺术家，包括詹姆斯·特瑞尔（James Turrell）和奥拉维尔·埃利亚松（Olafur Eliasson），主要进行视觉感知现象的创作，关注于让接受者意识到元素（火、水、土和空气）的物理特征。与此同时，埃利亚松就像丽贝卡·霍恩（Rebecca Horn）和罗马人一样，在他的作品中理所当然地融入了动态元素。

尽管上述的作品过程大多是基于机器而非电子设备，动态艺术和狭义的媒体艺术的界限仍然是流动的，因为机器元素经常在媒体艺术中被找到，例如在机器人项目中。从阿姆斯特丹事件结构研究小组（evenstructure research group）对《扩展电影院》（*Expanded Cinema*）的实验以及 1970 年大阪世博会的百事可乐馆开始，期望促进多感官感知也是许多媒体艺术项目背后的一个重要动机。百事可乐馆是罗伯特·劳申伯格和比利·克鲁弗组织的艺术家与工程师合作项目之一，项目名称为"E.A.T."（代表艺术与技术实验），是一个临时的建筑结构，包含许多投影、灯光和声音效果，目的是把它当作一个拥有视听功能的整体艺术作品。[138]

很明显，提高感知的敏感度可以说是动态艺术的主要目标，但对凯奇、卡普罗和布莱希特等艺术家来说，数字化互动审美体验也极其重要。

因此，仅以社会互动为基准来评估媒体艺术的互动性是不够的，因为身体和机器之间的机械互动也同样重要。但也有一个本体论原因，为什么动态艺术应该被看作互动媒体艺术的重要参考方案：不同于涉及艺术家参与的偶发艺术和行为艺术，动态艺术为艺术家缺席的情况提供了行为的机会。

自我感知与自我观察

行为艺术和表演艺术只是将艺术家或参与者的身体动作置于舞台中心，而动态艺术的主要目的是提高参与者的自我感知能力。20世纪70年代，当封闭性的视频装置通过摄像机记录参与者，然后在显示器上直接再现图像的时候，视频艺术已经不仅仅是在记录参与者的动作，而是更注重表现参与者的自我感知与自我观察。当代图像经常会被艺术家进行编程修改，例如选择特定部分、设置时间延迟或扭曲图像等。[139] 因此视频艺术的主要目的不是记录行为，而是利用媒体实时观察和呈现行为——包括对被动沉思中认识论潜力的讽刺性质疑，如白南准的《电视佛》（*TV Buddhas*）（1974年）所示。

这些作品经常利用时间或空间距离激发参与者的自我反省，目的是把接受者的形象媒介化。布鲁斯·瑙曼1970年创作的《现场录制的视频走廊》（*Live-Taped Video Corridor*）作品，就是一个可以自我感知空间距离的案例，它是同一艺术家的作品《走廊》（*Corridors*）（上文提到过）的媒体支持版本。当参与者距离显示器越近时，其图像就会移动得越远，参与者只能从后面看到自己。由于上述机制，参与者成为无法靠近自己的外部观察者。在这个作品中，瑙曼的一个兴趣点是，当身体感知和媒介感知无法调和时产生的紧张感；[140] 另一个兴趣点是，它经常被引用为极端的条件反射案例。瑙曼在其著名宣言《我不信任观众参与》（*I mistrust audience participation*）中表明，参与者同时受到空间结构策略和基于媒体的策略等手段的控制和监视。[141]

其他作品则利用媒体技术所支持的时间间隔来实现新形式的自我感知。弗兰克·吉列特（Frank Gillette）和伊拉·施奈德（Ira Schneider）的《清除周期》（*Wipe Cycle*）（1969年）就是其中一个案例。这部作品由9台显示器组成，其中4台显示器显示当前正在播放的电视节目，而另外5台显示器则显示观察者在不同时间延迟后的图像。吉列特确信，视频技术使观察者和物体之间形成了一种全新的关系，因而无法以现有的互动模式来解释视频艺术的美学潜力。用吉列特的话说，艺术家可以用这种新媒介唤起和传达"意识、感觉、知觉、冲动、情感和思想的状态"。[142] 丹·格雷厄姆（Dan Graham）在1974年创作的《表现连续的过去》

(*Present Continuous Past*〔*s*〕)是使用时间延迟的著名闭路视频装置。在这个作品中，接受者的延时（八秒）视频图像被不断反射在镜像房间中，从而创造出时间状态的多层结构。丹·格雷厄姆设计此装置的目的是在参与者的自我感知、意识的神经元和认知过程之间建立联系。他认为，时间效应唤起了"一种无限延伸、不断变化的主观感觉"的可能性。[143]

可以将这种反馈称为互动吗？基于视频技术的闭路装置虽然不会进行社互动动，也不会实现技术互动（从技术系统对输入的可能反应的意义上讲），但他们还是让观察者直面自己的反应，从而让观察者以一种新的方式参与到装置作品中来。当自我表演和自我观察之间产生互动时，因为观察者的动作会实时再现在屏幕上，所以现场的观察者既是一名表演者，也是自己的观众。罗莎琳德·克劳斯将视频艺术视为一种自恋美学："视频艺术的媒介是通过同步反馈的镜像，而加倍进行自我分裂的心理状态。"[144]克劳斯认为，这营造了一种主体与客体融合的幻觉，而影像反射相当于对自己形象的挪用。[145]换句话说，正如通过媒体转化的图像所传达的那样，表现的是参与者与其自己的互动。尽管如此，克劳斯还是承认了"利用媒体从内部进行批评"的艺术视频的存在。[146]莱因哈德·布劳恩（Reinhard Braun）将这种情况描述为"感知、意义和想象空间的传递"，以及是一种"媒体系统（本例中为视频）以某种方式与真实空间实时交织在一起，并将观察者吸引到这种反馈效果中的地方"。[147]

因此，闭路电视装置破坏了接受者对真实感知和媒介感知之间边界的稳定性，也破坏了自己的身体及其在时间和空间中的位置的稳定。[148]

尽管许多互动艺术作品进行了数字增强或扭曲，但它们最终也会落脚于实时投射接受者的复制图像的原则，从而使得自我描绘和自我观察的原则得到了维护，并通过媒体的传播和异化被赋予了更重要的意义。林恩·赫舍曼《自己的房间》（案例研究5）的集成闭路视频系统、迈伦·克鲁格的《录像场域》（*Videoplace*）等作品精确反映身体运动的电脑生成剪影，索尼亚·希拉利的作品《如果你靠近我一点》（案例研究9）以及大卫·洛克比的作品《非常神经系统》（案例研究8）着重于抽象表现和声音媒介的转换。[149]

从控制论到人工现实

如上所述，控制论研究者致力于控制系统的理论和实践研究。在这一领域，为科学实验而建造的设备与明确以艺术品形式呈现的作品之间的界限是非常不确定的。[150] 第一位对控制论思想着迷的艺术家，是匈牙利雕塑家尼古拉斯·舍费尔。1956 年，他设计了一个由外部光脉冲和声脉冲控制运动的、名为《CYSP1》的"控制论空间动力学雕塑"。[151] 舍费尔在他的许多作品中使用了一种叫作同态调节器（homeostat）的控制装置，它控制不同的力以达到稳定的平衡。早在 1954 年，舍费尔在他的著作《空间动力学》（*Le Spatiodynamisme*）中着重描写了这种装置的性质："它是一个……的自动调节器，总是以一种不可预测的方式控制声音。由于它能适应环境中的任何变化，所以能在雕塑和声音之间创造一种具有最大的灵活性的完全的合成。"[152] 舍费尔对互动的兴趣主要集中在与环境的互动，尤其是与光和声音的互动上。此外，他也让舞者用他的雕塑进行表演。比如在 1973 年上演的一部名为《基尔德克斯》（*Kyldex*）的歌剧中，观众能够通过举起彩色标牌，来影响歌剧故事的进程。[153]

与瓦萨雷里类似的是，舍费尔在他的艺术中追求的是一种近乎极权主义的社会美学创新。他推崇自然形态（自然塑性体）和人类形态（塑性体）之间为争夺统治权而进行斗争的进化模型。舍费尔将其包罗万象的创新理念称为"审美卫生"，想象消费者处于"被视听（嗅觉、触觉）程序包围"的房间里，"沐浴在真正的美学氛围中，并能够根据自己的意愿去修改、重组和编程。这个过程将使消费者变得敏锐、专注和善于表达自己、不断完善自己，并给人类带来一种新的卫生观念"。[154]

与丁格利一样，舍费尔的作品也在 20 世纪 60 年代展出。直到 20 世纪末的一大批活动都在推崇动力学和控制论艺术，伴随着时代的快速发展，技术进步成了当时具有开创性的艺术运动。其中包括一系列的表演，如 1966 年在纽约由艺术与技术实验小组（E.A.T.）[155] 创作的《9 个夜晚》（*9 Evenings*），1968 年在伦敦举办的"控制论艺术的意外发现"展览（Cybernetic Serendipity）。后者的策展人贾西娅·赖夏特（Jasia Reichardt）表示，展览探究了科学或数学方法与"关于音乐、艺术和诗歌创作的感性冲动"之间的联系，以及创造力和技术之间的相似之处。[156]

该展览不仅致力于在不同类别的艺术作品中使用计算机，还将这些艺术作品与科学研究和理论成果一起展出。因此，"控制论艺术的意外发现"除了展示最先进的计算机科学研究之外，还展出了来自计算机音乐、计算机文学和计算机图形学的作品，动态艺术和控制论雕塑（包括丁格利和舍费尔的作品）。

然而，吸引最多注意力的并不是这两位著名艺术家的作品，而是另外两件展品，一件来自科学家，另一件来自艺术家。

英国控制论专家戈登·帕斯克（Gordon Pask）介绍了他的作品《运动的对话》（*Colloquy of Mobiles*），该装置包括了悬挂在天花板上的两个设备，代表雌雄两个物种。几何形态的"雄性"发出的光线可以被有机塑形和拟人化塑形的"雌性"反射。如果光线被反射回正确的位置，则通信成功，并发出音频信号。帕斯克对群体动力学的理解是："虽然雄性相互竞争，雌性也相互竞争，但雄性可能会与雌性合作，反之亦然。"[157] 在这里，通过情感上的意义归属，即以简单化的性别意象的形式，来表示技术复杂的反馈系统。在这里，行为层面的意义也在形式层面（拟人化与机械化）被提及。这个作品表明，如果使用适当的隐喻，技术性的互动也可以用社会互动来衡量。除此之外，该装置有两种不同的互动，第一种是技术组件之间的互动，第二种是机械组件和参会人员之间的互动，参观者可以使用镜子或手电筒与该装置进行互动。帕斯克认为这个装置是一个"美学上强有力的环境"，"诀窍是，如果你觉得它们有趣，那么你也可以加入讨论，通过参与所发生的事情来发挥你的影响力"。[158]

与帕斯克的《运动的对话》的复杂架构系统相比，波兰艺术家爱德华·伊纳托维奇的作品，在表现形式上偏向于极简风格。伊纳托维奇向观众展示了使用液压系统可以向前和向后弯曲并转向两侧的一个小型花卉雕塑《声控装置》（*Sound Activated Mobile*）。该作品上的四个花瓣安装了麦克风，可以将不同方向的声音收集并固定到一个区域中。在面对低频率的嗡嗡声时，花卉雕塑会张开花瓣。[159] 该作品取得巨大成功的原因可能是，它明确邀请了参与者与之互动，但其反应不能立即被参与者理解（相比于一些声音，该装置更喜欢某些类型的噪声）。

飞利浦公司随后委托伊纳托维奇为位于埃因霍温的新技术中心创作了一座雕塑《森斯特》（*Senster*）（1970年）。这个金属结构作品的高度超过4米，通常被比

作龙虾爪,能够通过麦克风和雷达感知周围环境,从而区分来自不同方向的声音。通过可见的液压系统将巨大的手臂移向不同的方向,它也能回避过大的噪声和快速的动作。[160]有影像记录了公众对这种"生物"的着迷程度,这种魅力主要来自于《森斯特》的行为表现,而不是视觉外观。[161]贾西娅·赖夏特认为,与通过环境声音的强度影响运动速度的方法相比,《森斯特》同时对不同的脉冲做出反应,这使其行为反应更逼真,也更不容易被公众所预测。[162]

1968年,杰克·伯纳姆成为第一位为控制论装置及其艺术项目提供综合语境的艺术史学家。他认为许多装置的不可预测性代表了对生命体的比拟。[163]与随机操作产生的不确定性不同,这里的不可预测性在于参与者无法预测系统的行为,这是技术过程缺乏透明度的结果。这引出另一个对互动美学具有重大意义的问题:互动及其审美体验不仅取决于互动系统的实际潜力,还取决于其表演方式以及参与者赋予互动系统的意义。本章开头描述的符号互动主义方法已经强调了这一点,尤其是当互动过程不再显而易见(在动作艺术和动态艺术中仍然如此)时。技术介质将互动过程的一部分变成了一种黑盒子,参与者必须依靠自己,去定义这些互动过程。第4章将详细讨论期望和个人表现对互动审美体验的作用。

20世纪70年代,计算机科学家迈伦·克鲁格是第一个系统地探索数字技术在互动艺术中的潜力的人。他创造了"人工现实"一词来表示美学和技术融合而成的艺术形式,并在同名出版物中详细描述了他的作品和对此的愿景。[164]克鲁格预测数字技术的可能性将引出一场新运动,且这场运动将影响整个文化:"人工现实提供了一种新的审美选择,一种重要的艺术思考方式"。[165]尽管这种艺术形式的表现力还无法与电影的视觉效果、小说的叙事潜力和音乐的复杂性相比,但他相信人工现实最终会赶上它们。克鲁格对此的愿景绝不局限于艺术领域,他希望建立一个跨学科机构,致力于开发互动媒体和互动系统,能保证人工现实在美学、科学和实用方面得到同等程度的运用。[166]

1971年,克鲁格创造了一种互动环境,称为"精神空间"(psychic space),通过触摸感应地板来检测参与者的动作。[167]在为这种环境设计的迷宫应用程序中,参与者需要通过自己的动作去引导正方形穿过垂直投影屏幕上显示的迷宫。[168]在此过程中,参与者必须应对其中复杂的规则。克鲁格在本项目和后续

项目中的目标是探索和揭示互动的规律。在迷宫中使用抽象符号（正方形）来代表参与者，将参与者的水平运动转化为垂直投影从而创造出距离感。他认为这迎合了计算机作为非人道技术的刻板观念。参与者在此过程中会被迷宫"迷住"，视觉极简主义会使参与者完全专注于互动。尽管参与者最初试图解决问题（即退出迷宫），但在互动过程中，他们意识到迷宫实际上是一个"奇思妙想的载体"，这个载体对接受者是否愿意服从规则提出了质疑。[169]

在克鲁格后来开发的"录像场域"（videoplace）系统中，将参与者的剪影记录在摄像机里，进行数字处理和投影，并在 20 世纪 70 年代至 90 年代期间为该系统创建了许多应用程序。参与者可以通过自己的动作，实时诱发和操控计算机图形生成的输出。克鲁格认为，参与者的主动作用使他们能够像艺术家一样去感受艺术作品："在艺术家展览的框架内，参与者也能成为创作者。"[170]克鲁格还希望提高参与者与环境进行身体互动的敏感度。他认为，这种新的视角会开启审美体验新品质的大门，迈出人类进化中令人振奋的一步。[171]克鲁格不是想把人机互动与现实生活中的互动分离开，而是想用"人工现实"开启新型社会互动。[172]

克鲁格设想的系统具有不同程度的互动性（"二次打击能力"）。他设想出一种能够主动吸引并保留路人注意力的展品，通过识别这种注意力做出反应来激发他们的互动。该展品还可以测量参与者在互动过程中的参与程度，并根据不同的参与程度相应地调整展品自身的反馈行为。因此，那些只在作品上停留很短时间的参与者与那些流连于此的参与者会有完全不同的体验。这样的自适应系统将能够随着每次互动而进化，即使是艺术家，也会因为没有预见到的互动方式而感到意外和吃惊。[173]这些关于系统适应性或进化能力的观点已经触及人工生命和人工智能的愿景，将在下一节讨论。

迈伦·克鲁格对互动式数字装置的开发具有重大贡献。他的作品引入了数字媒介互动的基本"术语"，许多后续作品无论是有意还是无意，它们的结构都是基于这些术语构建的。年轻的媒体艺术家安迪·卡梅伦（Andy Cameron）简明扼要地表达了对克鲁格所做贡献的认可："迈伦先做到的。"[174]克鲁格本人也很自豪地说："我很震惊，我碰巧选择的格式竟如此规范。"[175]这些格式涉及范围广泛，除了将互动性设计用于接受者的视频记录与计算机图形反馈之间的相互作用以外，

还包括的工作方式有作品的剪影、人工生物作品、对既定规则系统的批判性参考（包括违反规则的邀请）、对循环重复和淡出方法的使用，打造个人形象风格，展现交流情况，以及与之有关联的互动伙伴。

除了实践作品以外，克鲁格在 20 世纪 70 年代提出了许多互动艺术的想法和理论，且这些想法和理论至今仍有效。例如，他对技术互动过程与接受者解释之间关系的分析，以及他对提高接受者批判性处理互动过程意愿的方法的探索。

人工智能与人工生命

克鲁格通过邀请参与者操控人造图形或改变自身肖像来吸引参与者对新媒体潜力予以关注，不过这并不是发展互动媒体艺术的唯一途径。事实上，为了开发出真正模仿生物反馈或人类思维过程的系统，人们曾多次尝试复兴控制论艺术的理念。

在人工智能的艺术和科学研究中，技术系统通常是参与者的交流伙伴，参与者可以通过对话或书面文本的形式与之接触。这个系统的反应要么是基于受语法规则指导的预编程结构，要么是基于存储的词汇，这些词汇可以与接受者的输入相匹配，有时还可以从接受者的输入中学习。尽管这一领域的艺术项目背后的动机往往只是来自于对人工智能本身的迷恋，但它们也常常会干扰到科学智慧。举个例子来说，自 20 世纪 90 年代以来，肯·法因戈尔德（Ken Feingold）一直在创作可以相互交流或与公众交流的木偶头，同时以其没有身体的原始形式展示其人工性。另一个例子是彼得·迪特默（Peter Dittmer）的作品 *Amme*（1992—2006 年），这是一个巨大的机器人装置，一旦该机器人被参与者传递的讯息搞糊涂了，它就会启动一个复杂的程序来打翻牛奶。迪特默毫不掩饰他对人工智能的批判立场："*Amme* 不是机器智能的尝试，而是一件关于人工生成表达现象以及适度沉默的事物在知识和意义领域中的地位的作品。"迪特默将与机器的交流视为一种荒谬的交流，他将这种交流描述为"愚蠢的手段，机器粗鲁的外表在公共割草机上造成的混乱"。[176]

林恩·赫舍曼的《代理人鲁比》（*Agent Ruby*）（2002 年）和史帝拉（Stelarc）的《假肢头》（*Prosthetic Head*）（2002—2003 年）被认为是技术性要求更高的且

对人工智能不那么具有批判性特征的项目。因此，对人工智能的艺术探索可以被视为批判性的评价，也可以被视为有远见的科技模型。[177] 无论如何，这些都是互动媒体艺术的案例，可以相互进行比较。在这些情况下，就像控制论艺术一样，吸引力不在于复杂交流（甚至是有趣的"思想交流"）的实际可能性，而在于探索系统的潜力。[178]

其他艺术家关注的不是人工智能的前景，而是人工生命的前景。[179] 自20世纪90年代以来，克里斯塔·索默尔(Christa Sommerer)和劳伦特·米甘诺(Laurent Mignonneau)一直在创作表现自然进化过程的项目。其目的是通过允许参与者选择或更改某些参数来干预这些过程，从而使人们能够理解这些过程。在与生物学家汤姆·雷(Tom Ray)合作开发的装置作品(*A-Volve*)（1994年）中，参与者设计了一些人工生物，并将它们投射到水池底部，它们可以在寻找食物和繁殖机会时相互产生作用。这些人工生物的发育取决于它们的健康状况、能量、运动速度和繁殖能力（这些参数部分是根据受体产生的生物的形状计算的，但也可以通过"生殖"作为一种遗传密码进行遗传），参与者也可以通过创造新的生物，来对它们的发育施加影响。索默尔和米甘诺感兴趣的是将艺术理解为一个过程，同时通过用格式塔形成的程序化过程对抗艺术家对创作的主导权，进一步挑战艺术家的作用。[180]

探索人工生命潜在条件的艺术家也会在生物互动方面模拟一些生物的日常互动。[181] 他们创建模型来表示某些过程，当过程脱离现实生活的复杂性时，人们可以更好地感知它们。[182] 因此，通过数字媒体表现和模拟（非媒介的）日常互动，成了互动艺术的其中一种形式。但这些作品很少见，更多的项目只是批判性地涉及媒介过程的特定特征。

协作网络与远程呈现

随着电子通信和信息网络在过去一个世纪内的应用领域越来越广泛，它们也成为艺术项目的主题、定位和媒介。一方面，艺术家们对其中的艺术性配置、可视化和反应数据网络和信息流感兴趣；另一方面，他们也将其用于远程协作活动。早在

1932年，贝尔托尔特·布莱希特（Bertolt Brecht）就呼吁将无线电从发送设备转换为通信设备，从而使人们不仅能接收信息，还能发送信息。[183]在1933年的未来主义宣言中，菲利波·托马索·马里内蒂（Filippo Tommaso Marinetti）和皮诺·马斯纳塔（Pino Masnata）倡导将无线电作为一门新艺术——"纯粹的无线电感官有机体"，它"接受、放大和美化由生物或活着或死去的灵魂发出的振动"，它是"没有时间或空间、没有昨天或明天的艺术"。[184]当意识到看不见的电磁波可以在太空中传输信息并能够实时传输到世界各地时，艺术家们就开始设想对艺术进行一次全面的改革。

直到20世纪下半叶，这些社会和艺术愿景中的一部分才得以实现。除了广播和电视，艺术家们还使用卫星、传真机、BTX系统、邮箱、互联网和移动数据网络作为他们工作的媒介和材料。[185]1980年，加拿大奥地利艺术家罗伯特·阿德里安·X（Robert Adrian X）对揭示通信网络背后的权力结构感兴趣，他建立了艺术家电子交换网络（ARTEX），[186]该网络成为罗伊·阿斯科特的《文之褶》（*La Plissure du Texte*）作品的基础。在1983年发起的这个项目中，国际作家网里的作家们联合撰写了一个故事。[187]1985年，让-弗朗索瓦·利奥塔（Jean-François Lyotard）在巴黎蓬皮杜中心举办了一场名为"Les Immateriaux"的展览，致力于探究信息空间的美学特征，其中包括一个由20名法国知识分子通过Minitel平台进行辩论的项目。[188]一般来说，第一批以发展社会和文化为目的探索新传播媒体的人是一些圈层接近的艺术家和知识分子，他们感兴趣的主要是新形式的集体创作和协作性的生产美学。[189]正如弗雷德·福里斯特（Fred Forest）所说的，这些行为的重点往往不是信息的内容，而是传播的形式。福里斯特看到一个矛盾的空间出现，它同时成为"感觉到的现实"和"共同的想象"。在福里斯特看来，这种想象借鉴了"隐形、即时、无处不在、存在和远距离行动"，而这些都是基于美学的敏感感知。[190]在这里，通信的具体结构概念与通信的空间概念密切相关。交流空间"非物质性"的吸引力已经成为未来主义者愿景的特征，也是利奥塔创作的中心主题，直到今天仍然存在，并且成为当代作品中所谓位置艺术（locative art）的特征。

随着万维网的成功发展和新通信网络的日益便捷，互联网作为普通公众通信

平台的愿景逐渐确立。[191] 20 世纪 90 年代中期，网络平台诞生了，比如数字城市（digital city），其中有用于交流的"咖啡馆"、前成员的"墓地"，以及其他隐喻性的信息节点。学校和养老院等众多社会团体也加入其中。[192] 许多早期的网络艺术家借鉴了博伊斯的"社会雕塑"概念，[193] 把自己的网络艺术作品视为"交流的基础"，[194] 希望通过让用户积极参与来提高对公共领域中权力关系的认识。[195] 沃尔夫冈·斯泰勒（Wolfgang Staehle）是一个名为 The Thing 的网络平台的创始人，他同样借鉴了博伊斯的概念。但他也认为，伯瑞奥德的"关系美学"理论适用于许多网络活动。[196] 虽然创立 The Thing Vienna 的赫尔穆特·马克（Helmut Mark）也认为他的作品具有雕塑性，因此无疑与美学有关，但他主要对开发艺术场景的替代品感兴趣。[197] 马克提到了吉恩·扬布拉德（Gene Youngblood）在 20 世纪 80 年代提出的元设计概念，其中包括艺术应该创造环境而不是内容的理念。[198] 因此，许多网络艺术家与黑客场景密切接触并不奇怪，黑客场景试图揭示数字网络的权力结构，并通过对商业和政治网络及系统进行有针对性的攻击来倡导可替代性使用。

这些艺术家中的许多人，对允许参与者只激活指定选择的互动形式抱有极大的怀疑。例如，两人艺术家组合 0100101110101101.org 批判点击网站只是对艺术默认值做出回应："艺术作品本身并不能产生互动，互动需要观察者的参与。互动是指一个人以创作者无法预见的方式使用某物。"[199] 这种将互动理解为创造滥用的主张被看作对媒体艺术可以改变社会的愿景未能得以实现的反应。关于网络艺术，人们也必须同意迪特·丹尼尔斯的观点，早期网络艺术家和网络活动家的许多先锋派愿景早已被商业主流所捕捉，[200] 但这并不意味着交流空间已经失去了作为艺术媒介和材料的吸引力，如今艺术家可以配置和使用的数据网络比以往任何时候都多。移动通信技术的普及催生了大量的数字网络，这些网络通过特定的站点服务，与真实空间紧密相连。致力于移动媒体及其跟踪数据的艺术项目通常被认为是位置艺术。[201] 本书中的案例研究分析了三个这样的项目。他们的目的是阐明异步、协作式思想交流的新形式（"爆炸理论"的作品）、特定地点叙事的可能性（斯特凡·舍马特的作品）和数据网络的短暂性（泰瑞·鲁布的作品）。

网络技术不仅激发了艺术家参与网络传播的问题，还带来了远程呈现的视觉感

受（在一个单独的地方产生虚拟在场感）。随着电视和视频技术的普及，艺术家们开始探索这个主题。20世纪70年代，道格拉斯·戴维斯（Douglas Davis）就在电视直播表演中邀请观众"突破电视屏幕"，试图在艺术家和公众之间建立直接联系。[202]但最终戴维斯的主题变成了在大众媒体电视中和观众建立起有效互动的不可能性。第一次艺术卫星演出于1977在纽约和旧金山举行，同年，在第六届文献展的开幕式上，通过卫星播放了约瑟夫·博伊斯、白南准和道格拉斯·戴维斯的表演。[203]1980年，基特·加洛韦（Kit Galloway）和谢里·拉比诺威茨（Sherrie Rabinowitz）提出了"太空洞"（Hole in Space）——第一个在两个不同地点之间传输接受者图像和录音的项目。加洛韦和拉比诺威茨在两个显示窗口安装了视频系统，一个在纽约，一个在洛杉矶，以使这两个城市的行人之间可以进行实时通信。该项目的目标是提供一个新的交流空间，只要接受者觉得合适想要使用就可以直接使用。

数字技术为技术系统的远程控制和分布式处理提供了手段，这超出了人类实时通信的范围。在肯·戈德堡（Ken Goldberg）的装置作品《远程花园》（*Telegarden*）（1996年）中，互联网用户能够控制一台照料室内花园的机器。在他的装置作品《远程区域》（*Telezone*）（1999年）中，需要用户合作使用遥控器让机器人在模型城市中建造房屋，该项目的目的是提高人们对数字技术潜力的兴趣。他特别着迷于一个想法：互联网参与者无法确定项目的远程部分是否在现实中真正存在。[204]传统的跨距离技术（如望远镜、电话和电视）只传输信息，而远程机器人则允许远程操作。[205]

相比之下，保罗·塞尔蒙（Paul Sermon）主要对"远程呈现"感兴趣，因为它具有社互动动的潜力。他创建了各种项目，涉及实际位于不同地方的接受者共同存在于同一个虚拟场域。在他的装置作品《同床异梦》（*Telematic Dreaming*）（1992年）中，他邀请参与者躺在床上。然后用投影仪将另一位参与者躺在另外场域的远程图像，投射到第一位参与者旁边的床上。塞尔蒙的目的是激发人们对身体存在和表征性之间关系的反思。[206]之后他创造了一整套公寓，在其中参与者可以在不同的交流场合——例如，在沙发上或餐桌边——与远距离的伴侣见面。[207]如今，远程呈现的概念仍在艺术项目中得以实现。例如，外部演员被编入戏剧作品，或者参与者被邀请对公共场所的数字演示进行远程控制。[208]

虚拟现实

虽然现代和当代艺术的目标之一是挑战传统的表征限制，但空间情境的表征和时间过程的表征始终是艺术可能感兴趣的领域。依靠互动技术可以重新组织起来空间和时间的表征——通过沉浸式的空间幻觉和线性叙事形式。

正如奥利弗·格劳（Oliver Grau）所指出的，将观察者融入一个模拟的空间是一种自古以来在艺术和建筑史上反复实践的美学策略。[209] 然而，这种方法在20世纪逐渐衰落，因为从代表性和幻觉主义艺术策略转向抽象艺术和对物质性的强调，而这种方法也属于总体转变的一部分。[210] 然而正是由于数字媒体提供的可能性，人们重新燃起了对现实模拟的兴趣，从而使媒体艺术对20世纪艺术的异化和抽象化产生了一种反趋势。到20世纪90年代初，计算机图形学的进步使得在数字媒体中创造真实的三维模拟成为可能。出现了两个新的发展（相对于传统的幻觉表现），其一是，强调沉浸效果的可能性，其二是，模拟空间的过程性，这允许接受者积极探索它们。计算机科学家霍华德·莱因戈尔德（Howard Rheingold）和贾伦·拉尼尔（Jaron Lanier）将"虚拟现实"视为信息社会的未来，如今人们仍在努力研究这些技术，不仅仅是为电影制造壮观的3D效果。[211] 艺术家们也被这些基于媒体的方式的潜力所吸引。杰弗里·肖，另一位互动艺术的先驱，将虚拟现实视为互动艺术的决定性标准。1989年，他将互动艺术描述为"由图像、声音和文本组成的虚拟空间"，用户可以完全或部分地体验它，其美学"融入隐藏的潜在形式的坐标中"。肖认为每个用户都是"这些情景的叙述者和自传者"。[212] 在他的互动装置中，他展示了计算机生成的三维世界，接受者可以通过不同的界面进行探索。

海因里希·克洛茨认识到数字模拟空间的潜力是恢复幻觉策略的机会，而幻觉策略一直是艺术的核心。[213] 现在，艺术家们可以回到"可信的虚构世界、幻觉的空间世界和人工世界的创作中，在这些世界里，我们可以再次相信艺术并传达一些东西"。克洛茨认为，先锋派的计划已经拒绝了这些幻觉的可能性，而倾向于将艺术与生活联系起来。他写道，媒体艺术为"艺术本身提供了一个新的机会，它创造了与生活的距离"，使我们能够理解"艺术是一个虚构的世界"。[214]

我们再一次看到在互动艺术形式中，真实和明显的目标和意图的范围是如此广

泛。一些艺术家主张激活接受者，让他们能够进行新形式的自我反思，而另一些艺术家则认为创造新的交流形式是改变信息社会的一种手段，在这种情况下，其目的不亚于将幻觉重新当作艺术的核心特征之一。今天，仍然有艺术家在探索20世纪90年代流行的幻觉式沉浸的潜力。杰弗里·肖还在继续创造模拟空间。现在，他把它们构建成巨大的、高分辨率的360度全景图，还具有迷人的3D效果。[215]

尽管如此，模拟和幻觉并不是媒体艺术的主要目标，也不是互动艺术的主要目标。如果能够创造出模拟表征或者构建出虚拟的世界，那么这些作品通常会明确提出自己的虚构性主题，或者以数字和物理、虚构和现实情境之间的叠加为特征。一方面是体现现实世界的物质性，另一方面是说明幻觉与虚构之间的关系，这将构成本书所要发展的互动美学的一个重要方面。

线性

除了再现空间性的新方法，互动技术也提供了组织时间过程的新方法。线性叙事允许接受者潜在地影响情节，通常的影响方式是在选项之间进行选择或组织其时间顺序。线性叙事通常被认为是后结构主义要求放弃传统叙事形式的一种实现。最早的线性叙事类型是用模拟手段创造的，以传统书籍形式呈现的平行情节线，最著名的例子是豪尔赫·路易斯·博尔赫斯（Jorge Luis Borges）于1941年出版的短篇小说《小径分岔的花园》（*El jardin de senderos que se bifurcan*）。在音乐方面，卡尔海因茨·斯托克豪森（Karlheinz Stockhausen）、卢西亚诺·贝里奥（Luciano Berio）和约翰·凯奇早在20世纪50年代就创作出了片段的选择或安排留给解释者的作品，但音乐不是一个需要线性组合的描述性叙事媒介[216]。相反，在戏剧中,远离需要线性执行的文本是"中间媒介"运动的主要创新之一。正如芭芭拉·布舍尔（Barbara Büscher）所描述的那样，迪克·希金斯的工作方针不外乎是"关于时间框架、动作路线和安排的协议"，不过这些方针在表演中可能会有不同的解释。[217] 在这种背景下，艺术家们常常试图用迈克尔·柯比（Michael Kirby）所说的"非矩阵式表演"（non-matrix performance）来取代传统的叙事结构。[218]

柯比的意思是摒弃时间、地点和人物的固定表演结构，使用灵活的符号系统，一方面允许同时性的存在，另一方面允许过程的可变性，而这些过程又往往通过随机操作者来决定。

在以技术媒体为基础的线性方面，白南准必须再次被视为先驱。早在20世纪60年代，他的作品《随机进入》（*Random Access*）允许接受者自由选择磁带或留声机唱片上的位置，艺术家只需取下拾音器并将其交给参与者放置。顾名思义，这种选择是由偶然性引导的，因为实际上不可能预见到哪一个音符会被哪个接受者激活。一个类似的例子是约翰·凯奇和默斯·坎宁安（Merce Cunningham）的《变奏曲 V》（*Variation* V）（1965年）。在这个舞蹈表演中，舞者通过分布在房间里的传感器来激活声音组合，但无法有意选择特定的声音序列。[219]

有趣的是，实时线性叙事的操控（因数字媒体的到来而成为可能）最早不是用于文学文本，而是在电影中使用。早在20世纪80年代，格雷厄姆·温布伦就开始将图像、文本和电影拼贴成可联想式的线性叙事，接受者可以通过操作触摸屏或使用其他输入媒体来激活它，温布伦称这种艺术形式为"互动电影"。虽然接受者可以浏览其中的材料，但这些作品仍然是成品。[220] 温布伦强调，他从来没有把互动性理解为"给人民的权力"，也对解放观察者不感兴趣，他利用互动性来增强电影可能带来的沉浸感。与此同时，根据温布伦的观点，观察者可以自由地探索作品并安排其部分组成，这使传统的叙事结构变得无效。[221] 温布伦区分了两种决定观众和互动电影之间关系的认识论状态：第一种状态（"主动"）与观众选择图像的行为有关；第二种状态（"虚拟"）源于观众意识到，不同的动作会导致屏幕上出现不同的图像。"前者可能会鼓励观众赋予图像意义——从某种意义上说，它是'他的'图像，'她的'图像——而后者应该让观众质疑其必然性。"[222] 温布伦希望观看者意识到图像是可替换的，并将屏幕视为图像的容器。他认为这种态度可以强化电影的表现力。温布伦认为互动电影是传播史上的一个重要发展，因为它能够以这种方式强化电影的表达。为了保持电影的连续性，必须在"节目的连续性和观众的中断之间"找到一个平衡点，以便"保持逻辑的连续性和电影的发展"。[223]

来自旧金山的媒体艺术家斯科特·斯尼布（Scott Snibbe）也认为，互动媒体艺术仍然有很多地方需要向电影的概念学习，因为他认为电影媒介仍然比互动系统

更具有情感力量。因此，他在自己的项目中逐渐发展出"互动性的词汇"，用于从互动系统中创造出越来越复杂的叙事结构。有两部作品明确地与电影故事联系在一起（2005年的《遵循本能的电影院：钱》［Visceral Cinema: Chien］和2008年的《坠落的女孩》［Falling Girl］），它们将接受者的剪影插入预先录制的线性故事中。斯尼布既对狭义的叙事感兴趣，也对结构主义电影所追求的冥想方法感兴趣。他运用叙事策略，既激发接受者之间的社会互动，又传达一种强烈的身体存在体验。[224]

数字媒体中其他形式的线性叙事侧重于事件的多视角记录，如保罗·塞尔蒙，《想想现在的人们》（Think about the People Now）（1991年）；萨莱媒体实验室（Sarai Media Lab）的《没有数据加密算法的网络》（Network of No des）（2004年），吉尔·斯科特（Jill Scott）的《天堂摇荡》（Paradise Tossed）（1993年）；迈克尔·马特亚斯（Michael Mateas）和安迪·斯特恩（Andi Stern）的《外表》（Facade）（2005年）。在这些作品中，互动叙事策略与交流情境的创造或模拟之间的过渡是流动的。例如，在林恩·赫舍曼的早期装置作品《罗娜》（Lorna）（1979—1984年）中，接受者坐在一个类似客厅的环境中，用日常的遥控器来选择和激活一个有自我伤害倾向的女人的视频独白。尽管在这种情况下，接受者的唯一行为是选择影片的片段，但赫舍曼仍然强调该作品的对话潜力："这是一场让观众参与的谈话、对话。"[225] 赫舍曼回忆说，她觉得她的互动媒体作品是一种政治行为，"因为它允许观众真正对他们看待的事物有一些看法"。[226] 她补充说，在她的职业生涯中，她试图加强接受者的参与，所以作品从叙事策略演变成了对交流情况的呈现。她最近基于互联网的作品甚至得到了上面提到的"智能代理"（intelligent agents）的支持。[227]

第一个虚构的超文本，主要以文本为中心，是数字化的、线性叙述的，它一直到1987年才出现。迈克尔·乔伊斯（Michael Joyce）的《下午，一则故事》（Afternoon, a Story）是一部复杂的关系剧，由538个相互关联的文本片段组成，读者可以使用经典的超链接结构跟随，也可以使用下拉菜单对其进行探索。随后，无数这样的文本都开始使用不同类型的交叉链接和衍生方式进行创作，[228] 随着网络的成功及其图形化配置的可能性，越来越多的数字文本使用了这个平台，多媒体互动故事应运而生。然而，欧丽亚·利亚利娜的《阿加莎的出现》和苏珊娜·伯肯黑格的《泡泡浴》

的案例研究表明，作品的目的与其说是为读者提供最大的自由，不如说是对数字媒体所提供的可能性进行自我指涉性的展示，或者在其他情况下对读者进行情绪化的参与或干扰。将互动叙事策略与数据空间和现实空间交织在一起的位置艺术项目（参见斯特凡·舍马特的《水》、泰瑞·鲁布的《漂流》和"爆炸理论"的《骑行者问答》的案例研究）也与数字文本和超文本策略有很多共同之处。

然而，由单一接受者探索的超媒体系统绝不是数字媒体结构化的唯一的叙述形式。有些项目继续坚持电影院或剧院的经典观众情境，但也允许观众通过投票来决定情节应该如何发展。这种方法早在1973年就被尼古拉斯·舍费尔在歌剧《基尔德克斯》中使用过。最近，迈克尔·马特亚斯、保罗·瓦努斯（Paul Vanouse）和斯特菲·多米克（Steffi Domike）推出了电影《终端时间》（*Terminal Time*），其情节通过测量掌声水平来决定。[229]

艺术、技术与社会

艺术化构建的互动性在社会环境中被视为一种"抽取样本"。换句话说,虽然艺术化构建的互动性只代表了现代社会中基于媒体的互动系统的一小部分,但仍然能以多种方式借鉴这些互动系统,因此就成了互动性的分析、批判或解构模型。由于互动性通常被认为是媒体艺术和电子媒介的基本特征之一,它也因此被认为是整个信息社会的一个基本特征。因此互动的美学观点也与当代的许多行为领域有所关联。本研究关注艺术化构建的互动性的原因之一是,它可以作为提取互动性审美经验的理想基础,使我们能够探索至少在日常生活的许多领域中产生周边共鸣的现象。

再者来说,因为媒体艺术所依赖的技术越来越成为我们日常生活中常见的元素,并且媒体艺术还在不断挑战其自身与商业、社会、政治和技术互动的边界,所以媒体艺术尤其不可能在艺术化的精心编排和"日常"审美体验之间划清界限。我们无论是站在批评还是肯定的角度,媒体艺术都不必要去作为一种有意识地打破边界的艺术策略,而是应该作为一种处理日常文化领域的审美风格或者说是互动背景。[230]

自媒体艺术诞生之日起,对它的论述就一直伴随着与艺术、技术和社会之间关系的问题展开,其中涉及媒体艺术在军事研究中的根基、在艺术创作与创新研究之间的流动边界,以及在艺术家和工程师合作模式下所起到的作用,或者是它在"艺术研究"或"创意产业"中所占有的地位等问题。[231]而另一方面,斯蒂芬·威尔逊(Stephen Wilson)认为科技研究不仅是带有目的性的行为,还应被视为"文化创意和文化评论"——就像艺术一样:"科技研究可以因其想象力的范围以及其学科魅力或功利目的而被欣赏"。[232]在机制层面上,艺术和商业应用也经常跟彼此密切发展。例如奥地利林茨电子艺术中心的洞穴(CAVE)装置的应用、麻省理工学院媒体实验室的项目以及LABoral艺术和工业创作中心(LABoral Art and Industrial Creation Centre)的概念。以下四段将在实践中简要说明艺术、技术与社会之间的交叉点。

迈伦·克鲁格发现他的系统在学校以及身体和认知康复方面有巨大的潜力。他和大卫·洛克比都发表了残疾人士的工作经历的著作。[233] 2010年，被称为改善残疾人生活质量的合作研究——"夏娃-作家项目"（Eve-Writer Project）在电子艺术大奖赛的"互动艺术"类别中获得了金尼卡奖。除了在康复方面的应用，策展人和科学家还强调了将数字模拟用于学习和规划的众多机会。[234] 除传统的电子学习领域之外，教学互动环境的一个例子是斯科特·斯尼布在自然科学博物馆展出的许多允许接受者积极探索生物和物理过程的作品。

安东尼·邓恩（Anthony Dunne）和菲奥娜·拉比（Fiona Raby）将他们的作品称为"暗设计"或"后最佳对象"，并致力于提出对商业产品和系统的批判性思考。根据邓恩的说法，电子产品设计者的典型职责是为难以理解的技术创建符号，让设备使用通俗易懂的"透明界面"。邓恩引用了保罗·维利里奥（Paul Virilio）的观点，他认为由于互动的用户友好性无条件地接受人工智能机器的功能和需求，[235] 互动的用户友好性是人类被所谓人工智能机器所奴役的隐喻。因此，邓恩将后最佳对象定义为用来揭示人与机器之间的巨大差异，突出两者之间所不相容的方面。[236] 邓恩和拉比组装了一批车载收音机，这些收音机并不接收车辆驶过地区的无线电台信号，而是接收包括婴儿对讲机在内的无线电网络信号。他们还制作了一把保护使用者免受电磁辐射的法拉第椅（Faraday Chair）（1998年），以及声称对电磁场有反应或有保护作用的一系列安慰剂物品（placebo objects）（2000年），但实际上这些作品是为了调查人们的对于技术的恐惧和知识盲区。[237]

在亚洲文化中，艺术领域和娱乐领域之间的重合尤为明显。因此，由东京早稻田大学的草原町子（Machiko Kusahara）领导的研究人员创造了"设备艺术"术语，即以设备形式表现艺术概念的媒体艺术。颇具挑衅性的"设备艺术"被用来质疑艺术、设计、娱乐和技术之间分界线的模糊性。草原町子指出，这种分类在日本并不常见，许多当代艺术家也有意识地拒绝接受这种具有"西方"意味的分界线。该研究小组研究了新媒体领域众多设计项目的关键性的潜力以及艺术项目中的游戏元素，他们意识到为商业营销而设计的项目必须具有"正面的品质"（然而博物馆参观者也愿意接受苛刻的或非常负面的艺术项目），由此研究人员提出了艺术家将其艺术作品作为商品让大量用户使用来进行营销的想法。[238]

此外，在信息社会积极发挥创造性的影响仍被视为媒体艺术的首要任务。在此大环境下，媒体艺术被称为网络文化的一部分或者说网络批评的一个组织。媒体艺术可以提出具体的模式，目的是把它们作为日常实践或作为批评的干预模式。这些模式包括网络艺术早期创建的群众民主交流平台到通过 LED 投掷器在公共场合表达意见的转变，其无害性甚至可以说服不想参与公共活动的人积极行动起来。这些策略还包括以（互动）可视化方式暴露社会和政治状况（如 Josh On 2004 年的项目作品《他们统治》（*They Rule*）），以及通过 Web 2.0 技术公开表达自己观点（如 ubermorgen.com 小组的做法）。尽管将互动系统中的所有行为者视为共同作者的泛化理论受到了公正的批评，但这些项目真正去寻求了激励参与者采取与社会、政治或社会相关的行动。为了共同参与的理想表现形式，这些行动不可避免地导致作者角色的退出。

本研究的关注点并不在于互动项目怎样存在于艺术、技术或社会论述中的背景中。尽管如此，上面提到的那些基于媒体的组合，它们模糊了艺术、技术和社会的边界（或者至少挑战了这些边界的存在），也使审美体验得以实现并使之器具化。上面提到的每一个边界区域——必须从艺术系统的角度来看待，才能作为边界区域出现——都在本研究范围内无法解决的、特定的审美背景中运作。然而，无论是有关身体在互动中的作用、艺术化构建的互动性与数字结构之间的关系，还是物质性和意义之间的关系等领域，都与此处确定的媒介互动的审美体验的基本方面有关。因此，本书也可以被看作对网络批评的一个贡献，即呼吁建立一种"分布式美学"来处理我们在数字网络中的行动所导致的审美过程的转变。[239]

2 互动的审美体验

本书提出"互动美学"的理论并进行相关研究。"美学"这一术语在使用中被制造出矛盾性，其含义既包括"以感官为媒介的知觉和认识"（aisthesis）[*1]又包括"艺术理论"（aesthetics）。[1] 虽然本研究旨在帮助构建形成互动媒体艺术理论，但它无须重新讨论艺术本身的概念。实际上，本研究的重点则是描述和分析通过互动媒体艺术而可能实现的获取感觉和知识的具体操作和过程。

数字技术从根本上改变了触发感官知觉的条件，互动媒体艺术不仅体现出数字技术的功能及其象征意义，也反映出人们运用数字技术的方式和使用该技术时的自我感知。同时，互动艺术研究者对美学理论提出挑战，质疑基本的美学分类：美学作为艺术理论时的主要研究对象是作品，审美体验的必要条件是审美距离，以及作为大多数美学理论基础的感官知觉、认知知识和目的行为之间的区别。

作为美学研究客体的艺术作品

美学作为一种艺术理论，其主要研究对象是艺术作品。艺术作品作为艺术和作品的综合体，其概念的完整性仍然经常被视为哲学美学的先决条件。一方面，对艺术性的要求被定义为艺术作品的主要特征，而另一方面，艺术作品之所以能够体现其本质的艺术性则是因为其必不可少的"作品性"。[2] 然而，"艺术作品"一词所隐含的艺术性和作品性之间相互依赖的理论的意义尚未得到充分探讨和研究。[3] 由于在艺术创作中对艺术作品概念的解释不断变化（经常故意回避定义），关注这些概念的有效性和意义都因此变得更加复杂，不管是对"艺术作品"这一术语中的艺术概念，还是作品概念。

艺术作品通常被视为"以感性形式"表达思想的个人创作（黑格尔）。而近期对其的定义则参考了20世纪对艺术作品传统概念的批评，即艺术作品应是基于原

[*1] aisthesis 为希腊语，意为"感觉""感性"，是美学（aesthetic）的旧词形式。1750年，亚历山大·戈特利布·鲍姆嘉通正式用"aesthetic"（美学）来称呼他研究人的感性认识的一部专著，美学也因此作为一门正式学科诞生。——译者注

创性、由艺术家亲手创作并具有一定代表性的作品,因此艺术作品的定义是"在艺术话语背景下被展现或选中的任何事物"。[4] 艺术话语的引用与艺术作品对日常生活限制的超脱之感相结合,大体上阐述出艺术作品的交际意图。艺术作品依赖于一定刻意的距离感,在保持距离的基础上试图如实反映或批判地表达对日常生活的感想,或者像音乐创作中常有的情况那样创造全新的美学风格。即使完整性和原创性早已不再是必要要求,将艺术作品描述为一个"事物"表现出将其概念作为形式实体的坚持。互动艺术对"作品"这一复杂概念的两大特点提出挑战:作品固定的时间定位与其形式表现。

艺术作品在时间上的背景化

艺术作品在时间上的背景化即艺术作品应根据时间被创作和鉴赏。时间背景化的方式取决于该艺术作品是被当作创作过程的最终产品、历史文物还是被当作在此时此刻可以被体验到的接受命题。在艺术史上,鉴定一件艺术作品的年代与确定其作者都同样重要,每件艺术品都需要确定其创作时间。个别情况下可能偶尔产生争论,围绕时间定位应是根据作品开始的时间还是指作品完成的时间(甚至还可以是这两个时间点之间的某个时期),但视觉艺术的关键问题仍然是"创作的时间"。然而在表演艺术领域,作品呈现出的不同时间之间也是息息相关的,而且这些不同的时间在视觉艺术的特定场域装置中也同样重要。

艺术史以历史时间为导向,将艺术产品根植于其历史和地理背景中进行研究,将产品本身作为研究的首要来源,从实践上及理论上重建其初始状态。传统的艺术史主要对重建的艺术品的图像和风格分析及作品背景化感兴趣,而社会历史研究则把艺术文物作为其产生时所处的社会的证明来分析,或者真正能从该文物获得对当时社会的新认识。洛伦兹·迪特曼(Lorenz Dittmann)则相反,他认为,纯粹以历史时间为导向的艺术史不可避免地忽视了艺术文物当下此时此地存在的意义。迪特曼断言,作品只有在被体验到的那一刻才会真正显现出来,因此他呼吁构建一种艺术概念,要将艺术作品的直观存在置于艺术鉴赏的中心地位。[5]

迪特曼认为审美体验的必要条件是个体在接受现时文化和社会背景下对艺术的感知。艺术作品作为认识历史的来源的功能与其当下的表达功能之间存在差距，然而瓦尔特·本雅明（Walter Benjamin）此前坚持认为，艺术作品的历史背景、传统事件与当代影响是不可分离的。他认为，一件艺术作品的光环尤其依赖于其根植于传统背景的物质独特性，但这种独特性只能在"此时此地的艺术作品"中体现出来。[6] 因此，对本雅明来说，作品总是作为其自身历史的见证而存在，在此基础上，作品也是指当下的此时此地的审美体验的客体。

其他理论认为作品主要是对其自身创作过程的证明（与历史传统观点相反）。马蒂亚斯·布莱尔（Matthias Bleyl）反对接受者通过作品在此时此地的存在而自动获得直观理解的观点。他认为，毕竟只能从观察者的角度来体验作品的当下存在，其直观性却来自创作过程，不可与之分离。因此布莱尔将"艺术作品的概念"和"作品的艺术概念"对立起来。他认为艺术作品的概念基于解释者假设的外部视角，而作品的艺术概念则"接近内部视角，是从创作者的角度去解读的"。[7] 所以对作品进行艺术性和历史性的分析需要了解其创作过程，有时甚至要求应对创作者的创作状态有所理解甚至与其产生共鸣。布莱尔坚持此观点的理由是，接受者并不一定比创作者更处劣势，只要接受者能以内部视角来感受创作过程，且尽可能保持客观以弥补对认识创造过程细节的不足。[8] 该客观移情的观点有些自相矛盾，总是会引起一个常见的问题，关于这点我后面会重新专门探讨。对艺术作品的审美体验需要保持多大程度的客观化距离？如果尽可能接近作品的创作过程，又能给审美体验带来多大的好处？如若涉及互动艺术，则必须要用另一种方式表现接受者具有内部视角的可能性。由于接受者主动参与了作品的正式实现，一些艺术理论家认为接受者应该被当作共同创作者。

尽管正如我们所见，这一观点遭到了严厉批判，但接受者的主动作用切实表明，一旦艺术家创造出与接受者的互动命题，作品的发展就绝不会结束。既然互动作品在此时此地的当下存在是其实现作品性的必要条件，而且每个接受者在互动过程中的独特和独创的经验被认为是审美体验背后的主要动力，这些都毫无疑问地成为定义互动艺术作品的主要依据。

但是，不能仅从接受者与作品互动从而实现作品的那一刻分析互动艺术作品。

虽然互动媒体艺术的历史相对较短（就艺术史发展的总体时间规模而言，现在仍然可以把互动媒体艺术出现至今的所有作品称为"当代艺术"），其中许多作品已经过了实质性改进，包括技术更新，制作新版本，针对不同呈现效果做出的改编等。于是，对作品时间上的背景化处理必须牢记互动媒体艺术作品的一大特点和必要条件就是要通过不同的接受者互动才能真正实现作品（可能不同接受者之间相距很长时间），而且作品的互动系统和物质表现形式还可能会发生改变。

作品的物质完整性

在时间上定位艺术作品就已经令人感到棘手，而验证作品的物质完整性（可理解为一个明确展示出的完整的格式塔[*1]）则让人更加为难。直到 20 世纪下半叶，人们才普遍认同，艺术作品是一种有意创造的艺术品，具有可定义的空间、时间和概念。音乐作品和文本呈线性结构，起止分明；绘画、雕塑和建筑受限于创作结构和材料；表演具有指定的行动方针和持续时间，不同场次表演中的呈现效果只存在微小的差异。而 20 世纪下半叶的新先锋运动改变了以上观点。

古典先锋派对晚期资产阶级艺术体系及其对艺术品的狂热崇拜提出了批评，而 20 世纪 50 年代和 60 年代的新先锋派则试图从作品内部推翻艺术作品的概念。因此，古典先锋派评价作品的重点是自主性、原创性及其创作者，而新先锋派的思想致使全新设计得以真正实现，并导致作品结构形式的瓦解，这撼动了作品的物质完整性。[9]

应结合这一趋势在更广泛的背景下看待第 1 章中讨论的过程性策略，该策略主张消除行为艺术作品和艺术家之间的界限，消除（如以布莱希特的《活动乐谱》为代表的概念艺术）作品和构想之间的界限，以及参与式艺术作品和公众之间的界限。

*1 格式塔（gestalt）：心理学术语，"假使有一种经验的现象，它的每一成分都牵连到其他成分；而且每一成分之所以有其特性，即因为它和其他部分具有关系，这种现象便称为格式塔。"林玉莲. 环境心理学. 中国建筑工业出版社, 2000. 此处可以简单理解为一件物品的真正完型形态。——译者注

作品的完整性因此瓦解，装置艺术和极简感知主义艺术作品的完整性与空间、拼贴艺术和实物艺术与日常商品，以及社会雕塑与生活本身的界限被消除。[10] 后结构主义理论将作者身份视为作品批评的必要元素，也对独立作品的存在质疑。该理论使用"互文性"一词来描述不同文本之间的交叉联系，这些联系创造出一种文学结构，读者可以对其进行联想性解释。文本或文本片段被看作社会和社会结构的组成部分。[11]

然而，彼得·比格尔早在 20 世纪 70 年代就观察到，艺术已经进入了后先锋阶段。他认为这个新阶段的特点是恢复了艺术作品的类别，"先锋派发明的反艺术性的程序"现在被用于"艺术目的"。[12] 这一观点得到了艺术从业者的支持，因为各领域艺术的作品仍然以作品组合形式出现，能明确辨别出其所属类型。只要作者觉得不再受到自主性、原创性和完整性等前现代标准的约束，这些作品就包含了对艺术作品概念的先锋派批评。[13]

不过也有创作者认为，没有作品也能创造艺术。迪特尔·默施（Dieter Mersch）用"后先锋"一词来指代 2000 年前后产生的艺术，他没有看到"作品"类别的恢复，但发现了"没有艺术作品的艺术"。他描述的这种艺术具有表演性，不仅指传统的表演艺术，也包括视觉艺术作品："表演性艺术是没有艺术作品的艺术。它发生在'艺术形成的中间'。这只是一次性的行为，表演简单，行动和设计独特。"默施认为这种类型的艺术侧重于对外展示，而非先锋派的自我指涉策略——他们将艺术视为元艺术。"艺术变成了庆祝纯粹的空虚和充实的存在。它的角色是虚无的主人；它的任务是唤起'有效性'。"[14] 鉴于当代艺术家仍在创作蕴含意义的作品和结构，这里提出的艺术作品被其自身存在所吸收的观点不符合本体论。尽管如此，表演性艺术确实引入了审美体验的概念，其实现超越物质和象征结构，引人入胜。我虽然要在下文中表明，媒体艺术不能说完全缺乏工作性，但默施的论文仍然代表了一个有趣的理论立场，数字艺术中的互动美学应该正确地采取这一立场。

互动媒体艺术在 20 世纪 90 年代被许多人誉为新先锋艺术，而现在它其实应该被定义为后先锋艺术——正如许多其他属于 20 世纪末和 21 世纪初的艺术运动一样。事实上，它主要关注的也不是反对艺术界、批评制度或艺术作品的概念。[15] 互动

媒体艺术使用的美学策略与（新）先锋艺术有明显相似之处；然而在很多情况下，人们不再利用其错综复杂、偶尔含糊不清的工作性达到预期目标，而只是将其作为一种手段，以提高接受者使用媒体的敏感度。作品的过程性不再是为了对作品质疑，而是实现艺术互动命题这一审美体验的基础。这并不会使艺术作品的概念过时；相反，它革新了艺术史家找到描述互动艺术特点的过程性格式塔的方法。因此，我的初步假设是将互动艺术作品定义为艺术配置的互动命题，只有通过接受者的每次新的互动实现，才能使其格式塔具体化。在格式塔形成的过程中，艺术家对作品参数的定义和接受者对作品的实现之间的相互作用仍有待探讨。

审美体验

如果互动艺术作品的格式塔只有在每次由接受者重新互动实现时才能产生,那么对互动艺术的美学分析就必须超越艺术家所做互动命题的形式结构和可解释性,因为审美体验的关键正在于为实现作品所采取的行为表现。一些从事新媒体工作的艺术家明确表示,他们感兴趣的主要是基于行为和过程的美学。迈伦·克鲁格的观点应被再次引用:"重要的是构成行为和反应之间的关系。视觉和听觉反应出的美是次要的。反应本身只是媒介!"[16] 罗伊·阿斯科特对数字艺术的发展潜力持有类似看法。"变革性作品的美学基于观察者的行为。"[17] 大卫·洛克比的著名宣言就如何塑造艺术家的自我概念表达了观点:"我是一名互动艺术家。我构建体验。"[18] 迈伦·克鲁格在 1990 年发现一种能够恰当容纳上述这些概念的美学(他使用了"反应美学"这一术语),不管在当时还是现在这种美学仍然有待发展。[19] 本书所做研究旨在致力填补这一空白,将接受者与行为相关的体验视为互动艺术美学的基本组成部分。尽管借鉴了现有的审美体验相关理论,但我们可以清楚地看到,这些理论其实都不能恰当看待互动艺术无目的性的体验——尽管所有体验都基于行为。

伊曼努尔·康德(Immanuel Kant)宣布审美体验以主观感受为基础时,他已经为美学理论家铺平了道路,便于他们探索接受行为的意义。但直到 20 世纪,接受行为才成为美学的中心主题之一。[20]

约翰·杜威(John Dewey)在 1934 年出版的《艺术即经验》(*Art as Experience*)一书中讨论了艺术作品的哪些特征能使美学成为一种体验为人感知。杜威认为,审美体验只能在定性的概念意义上与日常体验区分开来,而不能毫无根据地任意拆解,而且它也可以是日常行为与自然接触的结果。他认为对审美体验本质的理解差异既取决于个人体验的强度,也取决于它如何引导最终结论。[21] 在杜威看来,要在过去的互动背景下用想象力建构现在的体验,从而使体验者感知到完整的、成形的整体。[22] 为了得出整体性的结论,美学形式必须遵从杜威使用"准备"

和"连续性"等术语描述的结构。

然而，根据杜威的说法，对抗是必需的。因为要想实现有目的性的有序发展，就要依靠内在对立关系的存在。[23]

杜威认为审美体验既是个人对周围环境的一般体验的一部分，也是艺术作品的基本属性，并认为从美学客体的意义上来看，艺术作品只有在当下的体验中才成为艺术作品。[24]然而他也指出，审美体验需要接受者进行特殊观察。具体来说，只有接受者愿意并主动产生这种体验，艺术作品才具有审美体验。而且艺术作品对于每个接受者引起的体验也都是不同的。[25]因此，杜威认为审美体验依赖于激发它的审美形式，同时也依赖于观察者的反应模式。

马丁·泽尔（Martin Seel）在2002年出版的论文《显现美学》（Aesthetics of Appearing）清楚地说明了杜威的观点和理论在今天多么具有现实意义。和杜威一样，泽尔认为审美体验的必要条件是接受者的适当反应。他把具体的美学感知描述为"始终可以进行区分，因为它不完全是带有目的性的活动，并且能对功能失调现象的存在保持警惕"。[26]根据泽尔的说法，若感知被敏感化处理，就能够察觉到"大量的感官对比、干扰和转变"，它们都避开了概念定义，只能在此时此地被感知所捕获。[27]泽尔比杜威更重视审美体验的认知潜能。杜威曾指出，当过去的体验涉及感知的"经络"时，注意力得以集中，因此可以强化当前的体验。[28]泽尔提出了类似的论点，但明确指出，理解正是此种体验的目的所在：为了能够被感知，艺术作品必须在操作或构建的方式中被遵循和理解。这在泽尔看来需要反思，而反思不是美学感知的伴生物，而是"执行艺术对象直觉的基本形式"。[29]因此，泽尔将单纯的显现（沉思性美学感知）、气氛的显现（反应性美学感知）和有意呈现的艺术显现区分开来，后者需要理解性、衔接性（构架性）的感知，换句话说，它依赖于"直接或间接理解"。[30]泽尔的美学理论因此包含了一个解释学研究的核心问题，即是否可以说知识通过审美体验来产生并且传递。

为了描述美学接受过程本身，威廉·狄尔泰（Wilhelm Dilthey）引入了体验的概念作为（人文）理解的根源而不是把观察作为（科学）解释的基础，以便区分人文科学与自然科学的研究对象。汉斯-格奥尔格·伽达默尔（Hans-Georg Gadamer）借鉴了狄尔泰的观点，他解释道："根据定义，艺术作品算是一种审美

体验：然而这是指艺术作品的力量突然将体验它的人从其生活背景中剥离出来，却又将体验者与其整个存在联系起来。"[31] 伽达默尔强调了美学意识的历史相对性并为此辩护，他相信通过审美行为获取知识的普遍可能性。他甚至想通过体验的概念来定义人文科学研究中的"真理"。伽达默尔认为，接受者在世界上发现了艺术作品，同时也在艺术作品中发现了一个世界。[32] 艺术作品并不是"某个陌生的宇宙"；相反，接受者经历了具有持久影响的理解过程："艺术是知识，体验一件艺术作品意味着分享这种知识。"[33] 此外，艺术作品"真正存在于体验者身上，成了改变他们的一种体验"。[34] 因此，通过审美体验获得的知识与逻辑判断不同，前者是一种只能部分控制的转变。伽达默尔把"转变"一词同时用于两种情况。接受者本身被转变，但艺术作品也被转变。伽达默尔把作品的转变描述为向结构转变的过程，这使得现实被提升到"真理"的高度。[35] 他将艺术作品与戏剧相比较，戏剧"是被看戏的人而非演戏的人所真正体验"。[36] 因此，伽达默尔主要关注的是表演者和表演本身之间的区别，特别是在观众可以目睹的格式塔形成的这一过程中。然而，观众的体验绝不是指单纯与表演保持着远距离之下得出的判断；在伽达默尔看来，如果观众"思考表演背后的概念或演员的熟练程度，其体验就会被打断"。[37] 尽管他继续补充说美学反思也有自己的价值，但伽达默尔并不认为它对美学知识必不可少。在他看来，美学知识主要不是基于思考判断，而是基于上述转变过程。

相比之下，接受美学的创始人、文学家汉斯·罗伯特·姚斯（Hans Robert Jauß）认为审美距离（即接受情境与正常、日常行为的脱离）是审美体验的基本条件。然而，对姚斯而言，审美客体的构成也取决于观众的沉思行为。[38] 他断言，正是这种构建行为才让审美体验脱离单纯的理论立场：观察者参与了他们正在体验的事物的创造。

审美距离的问题显然对审美体验理论提出了根本性挑战。它使直接获取审美体验的可能性与获取知识的可能性造成了冲突。下面我们将看到，在互动艺术中二者的紧张关系因行为和体验的融合将如何变得更加突出，不仅必须要重新认识互动艺术中审美体验与知识的关系，而且要重新认识审美体验与行为的关系。如果说当代艺术通常被认为是独立的，这是因为接受者可以不受任何强迫地去体验它，[39] 互动艺术中观察者自己的行为就是审美体验的条件之一。

姚斯认为观察者的行为是接受行为理论的核心，但不是实现审美体验的必要条件，而是审美体验所促成的转变的一部分，因此这也是认知过程的可能结果。姚斯觉得审美享受的态度是"既从某种东西中解放出来，又为某种东西而解放"。他对审美体验的三种不同功能进行区分：以作品的形式创造世界的行为（创制功能），愉快接受、观察敏锐能够更新个人对"外部和内部现实"的感知（美学功能），以及判断和行为（宣泄功能）。姚斯将宣泄功能描述为观察者由艺术作品所引起的愉悦情感，这可以导致个人观点或情绪的改变，同时也可以将主观体验拓展到主体间体验："在判断作品的认可度时，或当鉴定粗略的、有待进一步确定的行为规范时。"[40]因此，行为被视为审美体验的要素之一，从其根本上可以说跟随着感知——感知的结果具有超越艺术背景的影响。然而，在互动艺术中，行为是感知的前提条件。一方面，它与体验同时发生；另一方面，它没有目的性。因此，作为审美体验条件的非目的行为是互动艺术的一大特点，现有的审美体验理论中并不包含它。

在这一点上，我们可以确定互动艺术美学的三大标准。当讨论互动艺术作品的作品性时，我们必须要问，它们复杂的格式塔是如何在每个互动命题的实现中出现的。我们还必须要讨论审美距离。如果审美距离是审美体验的条件，那么需要接受者做出行为来完成的互动命题到底能否传达审美体验。最后，我们必须要问，互动艺术是否以及在何种程度上想要或真正能够传达知识，以及该以何种方式发生。必须针对互动艺术重新提出关于艺术认知潜能的问题，因为在互动艺术中，知识不仅产生于沉思或认知的感知过程中，还产生于接受者主动的实现环境中。

通过审美体验获得知识的可能性在解释学研究中已经进行过详细的讨论，所以我们现在必须要问的是，行为是否可以通过艺术的互动形式重新被纳入美学理论。海因里希·克洛茨将行为的基础确定为互动艺术的定义标准，因为"观察者的沉思性专注让位于目的行为，因此后者不再是被忽视的"。[41] 但是，即使互动艺术中的行为在物质上或物理上是有效的，它对接受者的日常生活也没有实际影响，因此仍然被视为无目的性的。此外，正如艾丽卡·费舍尔-李希特（Erika Fischer-Lichte）指出的那样，将审美体验的可能性与被忽视的条件联系起来已经不再合适。[42] 第3章对游戏理论的探讨将有助于我们进一步审视无目的行为的审美体验。

接受美学

本研究旨在结合各种理论在更广泛的背景下看待审美反应理论[43]。它最初是为了分析文学文本,以激发其对读者的潜在影响而发展起来的。该理论注重的作品结构正是审美体验的动力所在。从安伯托·艾柯以符号学为导向的艺术作品理论,到后结构主义的哲学观点,再到沃尔夫冈·伊瑟尔(Wolfgang Iser)阅读过程的现象学方法。

开放的艺术作品

安伯托·艾柯是研究接受者在艺术作品实现中的主动作用的第一人。在1962年出版的《开放的作品》(The Open Work)一书中,他研究了文学、音乐和视觉艺术作品,这些作品为读者、解释者和观察者都提供了实现作品的新纬度。他提出了三个强度等级,根据接受者的影响程度进行排序。①艾柯认为,所有的艺术作品都"向几乎无限的可能解读空间有效开放",由于个人品位、视角和接受类型不同,每一种解读都给作品以新的活力。[44]他把这种接受活动定义为接受者的理论合作或精神合作,"接受者必须自由地解读艺术资料"。[45]②艾柯将这些作品与其他作品区分开来,尽管前者已经完成,但"对持续产生的内部联系是'开放的',接受者必须在感知全部传入的刺激行为中发现和选择这些内部联系"。[46]此处最重要的词是"必须",这使得艺术家有意识地解读成为一个重要标准。③艾柯认为,接受者能够参与的作品不仅是开放的,而且是"运动中的作品",其特点是"被邀请与作者一起创作"。[47]他在另一篇文章里更清楚地描述了这类作品,"其特点是由未经规划的或物质不完整的结构单元组成"。[48]比如说,听众构造和组织了音乐话语:"听众与作曲家合作进行作品的创作"。[49]艾柯主要以音乐作品为基础来阐述他的区分,但他也明确地把视觉艺术包含在内。然而,他的例子只限于动态艺术作品(即在机械意义上真正可移动的作品),如亚历山大·考尔德的动态雕塑。[50]

这些从本体论上进行的普遍区分，代表了对作品的新艺术概念的第一个理论回应，艾柯还以此处理了这些发展对艺术作品潜在可解释性的后果。

他根据信息理论区分了意义和信息，将后者定义为"不受限制的大量可能意义"：结构越简单，信息的顺序就越清晰，意义也就越简单（越不含糊）；结构越复杂，信息的内容就越多，可能（被解读出）的意义也就越多。艾柯认为，艺术总是尝试以新颖的方式组织现有的材料，所以它为接受者提供了更多的信息。[51] 然而，必须达到某种程度的组织，否则将面临一个"所有可能性出现的无差别总和"，这会使得在同一时间内，虽然传达了尽可能多的信息，却又没有任何信息："因为一旦超过限度，过量的信息就会变成纯粹的噪声。"[52] 因此，艾柯从信息理论的视角来分析我在上面讨论的不同艺术策略的呈现中所面临的冲突。

某种情况下这种冲突被描述为机会与控制之间的平衡；另一种情况下被认为是开放与预先决定之间的关系。而在这两种情况下，它都触及了一个被很多互动艺术批评家经常抨击的问题：如何不冒着随机性的风险向接受者提供行为的机会，同时也不让创作者完全控制作品？

留白空间

文学家沃尔夫冈·伊瑟尔也在他的观点中使用了从信息理论中借用的术语，即偶然是诱发互动的因素。他认为，在面对面的交流中，当行为程序不适应双方而需要交流解释时，就会产生偶然性。"偶然性越小，伙伴之间的互动就越仪式化；偶然性越大，反应顺序就越不一致，若出现极端情况，整个互动结构就会消失。"[53] 然而，交流的双方却通过不断修改他们的解释来适应谈话的进程。伊瑟尔将文本和读者之间的关系与面对面的情况区分开来，因为文本不能适应每个新读者，而读者也没有收到自己的解释是否准确的指示。此外，正常交际情境下背景框架和目的性也是缺乏的，而这些都为解释提供了进一步的帮助。同时，面对面交流的基础是遵守行为程序之间长久持续的偶然性，而不是限制这种偶然性。因此，面对面交流和文本-读者关系都基于"基本的不对称性"。

在这两种关系中,伊瑟尔认为留白起到刺激作用,因此"不对称、偶然性、无物——这些都是不确定的、构成性的留白的不同形式,构成了所有互动过程的基础"。[54] 伊瑟尔认为,构成性留白是由在互动过程中可修改的投射物来填补的。

然而,文本中需引导装置,必须要控制好文本和读者之间的交流。[55] 伊瑟尔认为控制文本的可能性之一就是有意留白,即通过读者填补的故意遗漏;然而,这些留白没有任何可能的意义,因为用来填补留白的内容必须适合被表述内容的相关语境。

尽管正如我将在下文中表明的那样,偶然性和不对称性的概念对于互动艺术来说比留白模式更有帮助,但艺术史学家还是将后者作为接受美学的范式和对互动艺术批判性检验的基准来推广。

在 20 世纪 80 年代,沃尔夫冈·坎普(Wolfgang Kemp)将留白的概念应用于视觉艺术。[56]

坎普认为,留白空间通过推迟或阻碍作品和观察者之间的联系,通过感知的中断或使用叙述组合,使观察者和被呈现事物之间出现明显的信息差距,或在其中暗示时间或空间的次要领域,来诱导人们接受艺术作品。[57]

坎普的大部分例子都来自 19 世纪的艺术,但他也简要谈论了当代艺术。然而,他不认为互动媒体艺术是可以激发接受者的艺术类型的理想例子;相反,他认为其结构偏向制造了与观察者建立开放、对话关系的障碍。

他这样批评道,互动旨在优化人与机器之间的关系,而不是"让技术为人与人之间的交流而服务……这种寻求解放观察者的艺术的主要使命是对程序的追求"。坎普认为,选择的自由可以被模拟,但不能被编程:"只有虚假的替代品可以被编程"。[58] 汉斯·贝尔廷也采取了类似的分类策略,他指出电子学作为当时所要求观察者参与的替代品,引入了"一种新的自动化……取消了实验自由……采用了预先编程的游戏"。[59] 早在 2004 年,迪特尔·默施就批评"计算机艺术"受到了系统决定论的约束。他认为,在这种艺术中,即使是不可预测的事物也需要规则,而规则又使其具有可预测性。[60]

应该把他的批评理解为 20 世纪 90 年代对媒体艺术设想的反应,当时的人们期望媒体艺术对媒体社会产生建设性影响,也期望通过互动艺术解放接受者,将其从

观察者转变为共同创造者。[61]

此类批评的观点是，互动媒体艺术是要试图把（新）先锋派的参与性目标一对一地移植到数字媒介中。其实一些创作者也得出了相似的结论。例如，彼得·维贝尔（Peter Weibel）看到了从"先锋艺术的参与性实践向互动式技术的演变"。[62]

一些媒体艺术家在早期就反对这种观点。[63]比如，莫娜·萨基斯（Mona Sarkis）把接受者比作一个木偶，且该木偶能够对艺术家计划好的设想做出反应。她认为，互动式艺术作品并不像许多人认为的那样自由，也不能取代面对面的交流："任何有意义的交流——在有关思想、想法、意见或讨论的真正交流中……都无法从编程技术中出现。"[64]阿列克谢·舒尔金（Alexei Shulgin）在1999年也采取相似立场，他将互动描述为一种简单而直白的操控形式："'哦，这相当民主，一起参与进来吧！来创造你自己的世界！点击这个按钮，你就和我一样都是这些作品的创作者了。'但这绝不是真的。总有一些作者创造的其实是自己的名字和事业，他们只是诱导人们以自己的名义点击按钮。"[65]

这些批评实际上也是对互动媒体艺术的评价的反应，互动媒体艺术被评价为开放的艺术作品，通过让接受者对作品创作做出实质性的贡献，最终超越了文学或绘画中留白所留下的解释范围。正如我们将看到的，互动媒体艺术并不是基于接受者必须通过联想来完成甚至进行创造的意义系统，而是基于接受者必须通过自己的行为来反应的过程性邀请。虽然通过联想完成或共同创作的过程可能会在一些互动艺术作品中发挥作用，但它们不能被当作互动艺术的主要特征。因此，本研究没有试图通过捍卫互动艺术解放接受者的观点来证明其合理性。相反，本研究批评了这样的看法，即互动媒体艺术仍然经常被认为是先锋的目标或是技术带来的兴奋感，而这种感觉绝非全部新媒体艺术家所共有。正如迪特尔·默施所强调的，必须考察作品解构媒体的潜力："当艺术利用媒体时，它的任务……是揭示断裂。因此，如果在艺术中使用媒体，或通过媒体诱发艺术体验，那么这都反映了二者关系中存在的对立。"[66]

本研究的主题是，互动艺术的美学吸引力来自通过明显的控制机制和规则对其过程的限制。互动媒体艺术所提供的新型审美体验，并不是基于模拟面对面交流，不是基于接受者成为共同创作者，也不是为完成联想而开放符号系统，而是主要基

于揭示数字媒体及其相关感知过程中所使用的结构和控制机制。

对超文本的批评

基于超文本进行创作的互动艺术是文学研究的重要主题。在此将简要介绍超文本，是因为它作为互动艺术的一大重要变量，是互动叙述的首选媒介（详见欧丽亚·利亚利娜《阿加莎的出现》和苏珊娜·伯肯黑格《泡泡浴》的案例研究）。超文本也提供了一个很好的机会，可以再次指出在讨论接受美学和后结构主义时所使用的互动艺术常见（错误）概念的缺点。

"超文本"一词于1967年由泰德·纳尔逊（Ted Nelson）所创造，指的是非连续的、分支式的写作文本，可以让读者自主做出选择。[67] 20世纪90年代初的许多作者将电子超文本与罗兰·巴特（Roland Barthes）、米歇尔·福柯（Michel Foucault）和雅克·德里达（Jacques Derrida）的后结构主义理论相提并论。文学家乔治·兰道（George Landow）认为超文本在两个方面实现了后结构主义的文本概念。[68] 一方面，他认为，超文本允许巴特所描述的线性在独立文本中转换成一个动态结构；另一方面，超文本系统可以用来实现德里达强调的互文性结构（不同文本之间的相互引用）的实际链接。[69]

然而，这种将超文本与后结构主义意识形态相比较的做法经常受到批评。正如罗伯托·西曼诺夫斯基（Roberto Simanowski）所指出的那样，链接的结构不仅要求文本单元简短独立、易于理解（这说明超文本不能传播复杂的思想链）；[70] 此外，超文本的产生和接受都"偶尔被过誉为批判性思维的工具"。[71] 西曼诺夫斯基认为此观点基于两种误解：文本的所谓开放性和创作者的名存实亡。在超文本理论中，文本的开放性之所以能够维持也通常是因为留白模式。西曼诺夫斯基认为，留白是为了激发读者的想象力，而超文本的开放性只提供了选择文本单元顺序的自由。他区分了组合式自由和内涵式自由，并补充说，很可惜组合式活动不利于内涵式解释，因为超文本构建了一个"关联层次结构……其中，作者实际建立的联系比读者虚拟建立的联系更具主导性"。[72]

因此，对超文本文学的批评通常与互动媒体艺术批评有着类似的模式。艺术形式与某些意识形态或先锋派的期望有关；然后就会因为没有满足这些期望而受到批评。[73]正如前面已经提到的，本书建议不要从与互动媒体艺术相关的自由乌托邦的角度来评估它，而是要从互动媒体艺术自身特定的基于媒体的结构来推导其本体论地位和美学。[74]

过程美学

我上述基于接受美学的方法论最终仍然致力于将作品作为可参考实体进行分析。相比之下，基于过程的艺术分析明确关注描述过程和行为产生的体验，这就需要以一个真正的新视角来看待艺术作品。在下面的内容中，我将介绍出现在视觉艺术背景下的一些方法，然后在下一章继续更加全面地讨论游戏和表演理论。

系统美学与关系美学

早在20世纪60年代，杰克·伯纳姆就创造了"系统美学"一词，呼吁艺术分析要基于艺术本身的过程性。伯纳姆对新技术提供的可能性很感兴趣，并对动态艺术和控制论艺术的潜力充满信心，他认为社会正处于"从以客体为导向的文化向以系统为导向的文化"的过渡期。[75]

伯纳姆认为，艺术肩负教育的责任，要证明它不存在于物质实体，而是存在于人与人之间或人与环境之间的关系中。在他看来，系统美学的概念超越了艺术和技术的界限，使艺术家能够同时成为技术系统和社会系统的批判性观察者。伯纳姆借鉴系统理论家路德维希·冯·贝塔朗菲的观点，将系统描述为物质、能量和信息在不同的组织程度上的互动。他认为，艺术家的任务是进行"系统内外的目标、边界、结构、输入、输出和其他相关活动"。[76] 重点不再是视觉上可感知的最终产品："此时行为应限定在审美情境中，而并非主要参考视觉情况"。[77] 伯纳姆解释说，系统的抽象概念的价值在于它对"动态情境"的适用性，特别是对"持续发展事件的连接结构"的适用性。[78] 然而，他很快就不得不修改他在控制论基础上对艺术所寄予的厚望。尽管他认为接受负反馈是作品和观察者之间真正灵活互动的先决条件，[79] 但从实际产生的作品来看，他对预想外的以下发现表示满意：动态艺术和

控制论艺术作品构建的行为模式不是纯粹的随机产物，却也不是完全可预测的。[80]后来提到社会日益机械化的文章中，伯纳姆重申了他的愿望，即终有一天会出现一种"智能系统美学"。[81]伯纳姆描述，在这样的社会中，艺术客体将不再提供预定的接受信息；相反，两个系统之间的对话将不断发展，两个系统都处于不断变化的状态。他认为，这一过程构成了审美反应领域的一个进化步骤。在伯纳姆看来，计算机消除了艺术和环境之间以及观察者和被观察者之间的边界。

形式将不再用几何术语来定义，而是用过程和系统来定义。

因此，伯纳姆关于美学的系统观点主要是作为对新艺术的愿景而形成的。然而，它却鲜有追随者，原因可能正如伯纳姆在1980年承认的那样，通过控制论对艺术进行的革新从未实现。伯纳姆提到尚·丁格利时无奈地问道："为什么20世纪技术领域中唯一成功的艺术要被用来处理机器的荒谬和不稳定性？"[82]尽管伯纳姆的一些设想（特别是关于边界消解的愿景）似乎已经在当代媒体艺术中得以实现，但即使在今天，也很少有项目真正使用负反馈方法，即系统过程灵活调整对接受者的输入。[83]这种方法并没有完全排除对互动艺术的系统美学分析，因为系统理论并不是只能处理复杂技术的反馈过程。近年来系统理论很少[84]涉及审美体验的问题，主要是因为系统理论作为一种建立在尼克拉斯·卢曼（Niklas Luhmann）思想基础上的社会系统理论，集中关注点在于艺术的社会功能，而非其审美运作模式。[85]

从更广泛的意义上来说，尼古拉斯·伯瑞奥德在20世纪90年代中期提出的关系美学概念也可以被看作一种系统理论方法（尽管不属于卢曼学派）。伯瑞奥德关注的是对艺术策略的分析，这些策略邀请接受者参与社会互动，并对其意义和背景进行思考。这方面的例子有里克力·提拉瓦尼由艺术画廊改造成的临时厨房，费利克斯·冈萨雷斯-托雷斯的消耗性艺术复制品，以及克里斯蒂娜·希尔（Christine Hill）的服务艺术。伯瑞奥德将这些艺术家与古典先锋派的创作意图区分开来，具体如下所示："艺术作品的作用不再是形成想象的和乌托邦式的现实，而是真正成为现有现实中的生活方式和行为模式，无论艺术家选择何种规模将其呈现。"[86]如今，在伯瑞奥德看来，重要的不是乌托邦，而是真实的空间、"文化自制"（cultural do-it-yourself）及其循环利用、日常中的发明以及生活时间的安排。

伯瑞奥德认为这样的艺术项目是作为"社会间隙"（social interstices）发挥

作用的——也就是说，作为与社会系统还算和谐契合的空间，但开辟了除传统系统所提供以外的其他互动可能。在他看来，这里发展的是"批判性模式和构建出的和谐时刻"。[87]

虽然伯瑞奥德研究的是社会互动，而不是技术媒介的互动，但他的观点对于本研究来说具有吸引力，因为他建议应该着重从互动的形式或结构特征进行分析。他认为，这些"交流的舞台"应该以审美标准为基础进行评估。也就是说，分析它们形式结构的一致性，它们提出的系统的象征性，以及它们的本质是人类关系的反映或模型。

伯瑞奥德断言，不再由客体的风格和特征来定义形式，而且应该称其为形态，它只存在于主体间的接触，存在于艺术概念和它所介入的社会层级组合之间的交流。[88] 应把艺术与其他人类活动加以区分，例如，根据艺术的透明度，即对其生产过程和运作方式的公开。[89] 然而在这方面，互动媒体艺术与伯瑞奥德的例子没有什么共同之处。正如我们所看到的那样，基于媒体的方法常常导致接受者面对一个"黑盒子"——一个工作原理并不是立即透明的媒介。

尽管如此，伯纳姆的愿景模型和伯瑞奥德对实际项目的分析都努力将互动过程本身定义为可以由艺术对其进行构建。在这些过程中，不同参与者的行为结合起来创建他们自己的正式的结构，尽管要不断对其修改。

因为它们与日常生活的过程有关，但又有所区别，所以它们为敏感的感知和意识提供了机会。

体验的构成

除了对过程艺术进行全面的系统分析外，也有试图研究观察者和作品之间物质关系的其他方法。他们研究这种关系对作品实现过程的影响，并将其作为情感和认知体验的出发点进行探索。关于这一观点最著名的讨论可能是迈克尔·弗雷德的一篇尖锐批评。

在一篇题为"艺术与客体"（Art and Objecthood）的文章中，弗雷德批评

了极简主义艺术（他称之为"文字主义艺术"），因为它专注于感知的真实（空间）条件，他认为这使作品简化成一个客体，试图在戏剧性关系下影响观察者，但实际上却让观察者与之疏远。[90] 弗雷德的文章，虽然被认为是对极简艺术的负面看法，但经常被看作对艺术中所用新策略的正面描述。[91] 然而，无论是弗雷德还是其他对20世纪50年代在美国占主导地位的格林伯格式的形式主义（Greenbergian formalism）提出异议的艺术批评家，都没有真正从美学角度阐明作品和接受者之间的新关系。[92] 在德语世界第一次做出这种尝试的是格哈德·格劳里希（Gerhard Graulich）发表于20世纪80年代末的博士论文，从"接受者身体上的自我体验"的角度审视了20世纪的雕塑艺术（从奥古斯特·罗丹到绘画艺术），并追溯了从客体性美学到过程美学的道路，格劳里希主要以现象学的术语为此定义。格劳里希用弗朗茨·艾哈德·瓦尔特（Franz Erhard Walther）、布鲁斯·瑙曼和理查德·塞拉的作品来说明触觉冲动和行为邀请如何促进"身体的自我理解"并提供"体验社会过程的模型"。[93]

这个观点与奥斯卡·巴茨曼（Oskar Bätschmann）对艺术作品的"体验式结构"的分析有关——最近关于艺术中物质性问题的各种出版物都进一步探讨了这个主题。巴茨曼出色地描述了20世纪70年代和80年代的步入式装置（由丽贝卡·霍恩、布鲁斯·瑙曼和理查德·塞拉创作），它们的设计能够触发和控制体验。根据巴茨曼的说法，这些装置通过诱发孤立、有攻击性、不稳定、惊讶和恐惧等感觉的效果，构建和促进奇怪或威胁性情况的发生、程序过程和明显的超然体验。根据这些项目，巴茨曼认为，艺术家-作品-观众三角关系中的角色和功能以及这些实体之间的过程性关系都应该被重新评估，因为如果没有观察者的行为活动（不仅仅是存在），作品仍然是不完整的。[94] 即使巴茨曼没有提供这些关系的详细理论结构，但他的示范性描述表明，他在分析作品的预期和实际情感效果方面看到了一个可能的切入点。应用这一观点的一个例子是安妮·哈姆克（Anne Hamker）对比尔·维奥拉的视频装置作品《秘密》（*Secrets*）（1995年）的"认知接受分析"。哈姆克举例说明了这个装置中基于媒体的结构是如何"将它的接受引向特定的渠道，从而激发复杂的、偶尔矛盾的情感反应"。[95] 她通过运用重建的理想-典型接受者模型来确定情感反应（包括惊讶、好奇、不确定、恐惧、不信任、同情、沮丧、震惊、

恐慌和解脱）。[96] 在哈姆克看来，在《秘密》中，知识可以通过接受者与"有所冲突的自我认知和自我体验"接触而获得，这引发了"主动识别身份的工作"。[97]

基于经验的研究的另一重要因素是对物质关系的仔细分析。除了格劳里希，费利克斯·图尔曼（Felix Thürlemann）对布鲁斯·瑙曼的走廊作品《梦幻走廊》（*Dream Passage*）（1983 年）的分析也解释了这一方法，他将其描述为"体验式建筑"。[98] 图尔曼使用符号学范畴（和哈姆克的方法一样，属于重建的理想 - 典型接受者模型）来分析瑙曼的装置如何通过对比身体感知和认知感知来激活接受者的"拓扑能力"，并促使接受者对此进行思考。

在新世纪早期，这种把接受者的身体作为参考基础的"具身化"（embodiment）做法重新引起了人们的兴趣。例如，马克·汉森展示了身体（自我）感知如何成为互动媒体艺术的中心主题。他认为，只有身体的感知才能真正将艺术作品的普通外在转化为丰富而独特的体验。[99]

在亨利·柏格森（Henri Bergson）的基础之上，汉森指出，身体通过"情感"的方式来配置个人的知觉，也就是说，通过激活源于知觉的冲动，而不需要将其表现为行为。[100] 汉森断言，身体可以"体验它自己的强度，体验它自己的不确定性的边际"，这是一种超越"习惯驱动、联想逻辑控制知觉"的体验。[101] 通过"混合现实"中的技术和数据，关注重点从以视觉为中心的虚拟现实概念转移到丰富充实的现实空间。[102] 因此，虚拟成为可以通过身体感知行为呈现出来的领域之一。[103] 汉森参考梅洛 - 庞蒂（Merleau-Ponty）的身体图式（以行为为导向，以环境为基础的身体的自我感知）的概念，创造了"代码中的身体"（body in code）这一术语来表示身体图式的技术中介，它伴随着身体、真实空间和数据空间之间界限的消解。他提醒读者，迈伦·克鲁格已经描述了新媒体的"能动"潜力——利用新媒体激活接受者的身体能力以获取知识的可能性。[104] 汉森认为，新技术通过直接处理身体相关数据，为身体意识的产生创造了新的可能性。汉森认为，人类身体的边界并不是（并不再是）皮肤。他以拉斐尔·洛萨诺 - 海默（Rafael Lozano-Hemmer）的装置作品《Re: 定位恐惧》（*Re:Positioning Fear*）（1997 年）为例，阐述了他关于以技术手段融合个人和集体之间界限的理论。该作品将网上关于恐惧的讨论发言投射到格拉茨历史悠久的柏林城中军械库大楼的外墙上，只有在

接受者的身体投射出的阴影下，文字才会清晰可见。接受者的身体动作使数字数据变得可见，而墙面显示出空间上遥远的身体的呈现（它的影子），以及在空间距离上产生的数据的呈现。汉森认为，因为人类的具身化潜能不再与人体的界限相吻合，所以去身化（disembodiment）可以通过技术实现集体性具身化。[105]汉森因此建议，互动艺术的体验的解释应该是以身体为媒介而被转化的身体意识。尽管这一观点与汉森选择的案例研究有关，但必须指出的是，他从具身化到去身化再到更新的集体性具身化所构建的链条并没有构成对这些装置的结构性描述，而只是在这些作品的自指解释性背景下的一种可能诠释。[106]

因此，反应美学将作品作为分析的中心对象，并将激活接受者当作以关联方式完成或进一步开发给定作品的邀请，而过程美学强调系统过程和社会关系，或情感或身体过程及其认知阐述。在审美反应理论中，认知潜能最终被确定为接受者对作品的联想和解释参与，而过程美学理论则有不同侧重点。与姚斯和伽达默尔类似，哈姆克和巴茨曼都将作品的认知潜能定位在一种宣泄式的转化中，他们通过构建一个理想的典型接受者来进行分析。[107]图尔曼和汉森的以身体为中心的方法，提供了以特定问题（符号学和去身化）为中心的解释，人们不是通过宣泄式转化，而是通过对艺术项目的认知反思和随后对其的解释来实现的。换句话说，在这种情况下期望产生的是一种反思性距离，即使它可能只是在实际体验之后才会出现。

2 方法论

在本书中，我不想将互动美学单纯作为理论模型来介绍。相反，我想根据对示范性艺术项目的具体观察来阐述一些标准，以辅助对互动艺术的说明和分析。理论描述与案例研究的结合提出了如何获得调查对象的问题。即使是精心构建的描述性和分析工具，也无法告诉我们如何在实践中遇到研究对象。基于互动命题且实现无数新互动效果的艺术作品如何能在书面描述中被确定下来？

显然，有些艺术家之所以选择创作互动艺术作品，是因为它抵制学术分析。迈伦·克鲁格指责艺术史和艺术批评都给艺术体验造成了障碍。他认为，艺术场所中的参观者都能意识到专家迫切的解释欲，因此参观者希望能够立即通过语言理解作品的目的或意义。在克鲁格看来，互动艺术作为一种"可以抵制解读的媒介"，可以消除这种趋势。[108]克鲁格相信，他称之为"人工现实"的艺术形式阻碍了所有的分析尝试，因为它能够个性化处理访问者对待系统的方式。如果每个参观者都有不同的体验，那么寻求所谓正确的解释就失去了意义。这种早在1964年就被苏珊·桑塔格（Susan Sontag）称为"逃离解释"的方法，可以被视为当时那个时代的特征。[109]然而，今天似乎可以公正地宣称，当代艺术史学家能够接受艺术作品的无限解读意义，并对艺术创作活动进行分析，而不是退回到归纳性和规范化的解释。因此，过去的苏珊·桑塔格和最近的布莱恩·马苏米（Brian Massumi）都主张更加关注艺术的创作形式。换句话说，他们的分析揭示了形式结构的复杂性及其可能蕴含的意义，而不是试图对其进行拆解。当然，马苏米承认，如果这类艺术类型中实际产生的效果只能由接受者的互动实现来决定，如果一件作品有无限变化的可能，或者艺术作品如果"扩散"或通过网络传播时，谈论其形式非常困难。然而，形式从来都是不稳定的，即使在传统美学中也是如此："认为固定形式存在的想法，实际上既是对感知的假设，也是对艺术的假设。"[110]这就更加迫切需要解决如何准确获取研究对象的问题。应该在什么基础上进行描述？如何才能有意义地用语言

表达出来并能让人理解？

　　首先，描述将不涉及静态的人工制品或简单的行为，关注的重点将是互动。即使是描述一个单一的或持续重复的互动过程也是相当困难的，因为必须描述系统过程和接受者反应之间的关系，换句话说，也就是不可见的和可见的程序之间的关系。但描述还必须考虑到可能发生的大量互动。也就是说，互动性（作品的互动潜能，即艺术家想要得到的效果）和实际互动之间的关系。

　　因此，接触和描述这些过程要比简单地描述静态人工制品困难得多。然而，与此相反的观点可能成立。如果我们把视角从人工制品转移到对它的接受上，那么接触互动艺术就会变得更容易，因为接受至少可以部分地表现为可观察的行为，而且，这种行为被相关技术系统引导到特定的方向。个人对静态艺术品（或舞台表演）的接受是纯粹的视觉上的或认知上的接受，因此对外部观察者来说几乎是不可理解的，而在互动艺术中至少是部分可观察的。在静态艺术品的接受中无法观察到决定和选择过程，但在互动艺术中，它们至少在某种程度上以行为的形式表现出来。

　　有几个原因可以解释为什么描述倾向于区分互动命题本身和其实现。即使关于互动命题需要描述的不仅包括能够直接感知的部分，还包括系统如何激励接受者的行为以及它如何引导这些行为，艺术史学家更愿意把互动命题描述为艺术创作的任务，而不是描述接受者的主动实现。

　　这样的描述确定了体验过程的设定参数，这些参数将在实现的背景下限制主观体验的可能范围。换句话说，我们在这里处理的是如上所述的反应美学。然而，不能仅仅通过观察就得以理解互动命题的结构。为了能够描述一件作品的艺术形态，我们必须看到它被主动地实现（在某些情况下会重复实现），否则我们只能被迫依赖于艺术家对其构成和结构的解释。因此，互动命题和其实现，以及反应美学和过程美学在实践中都是不可分离的。

　　原则上来说，实现过程中涉及的物理性活动是开放的，可供观察的。如果我们想要从这些可观察的行为发展到联想性接受和解释性接受的相关问题，我们必须进行调查（除非我们满足于局限在自己的个人体验上）。

自我观察

有条原则被合理当成互动媒体艺术研究的不成文方法，至少就该领域学者的表达频率和强度而言应该遵循它："永远不要评判你自己没有亲身体验过的作品！"

几个世纪以来，艺术史学家一直根据自己的感知来描述作品，这种做法很少受到质疑。艺术史学家利用了他们在视觉感知和认知欣赏艺术作品方面的丰富经验，也利用了他们在使用专业词汇和言语表达观察结果的训练成效。正如约翰·杜威和马丁·泽尔所观察到的那样，艺术史学家对作品具体特征的敏感度依赖于他们对其他艺术作品的了解，这些知识可以用来进行比较或将当前的感知置于艺术背景之中。尽管具备所有的先验知识和学术背景，基于以上前提的观察仍然是主观的，这一事实要么被默认接受，要么被公开讨论（如在解释学中）。

因此，上述互动艺术的个人体验的必要性不仅指个人对作品的接触，而且特别是指对主动的、有形的实现的需要。艺术史学家应该亲身体验互动过程，而不是仅仅观察它，更有甚者有人仅仅通过文献获得对作品的印象。然而，这一要求是有问题的，原因有二，一是要考虑其实用性，二是要求方法论。可以预见的是，随着时间的推移，创作越久的互动媒体艺术作品所能提供的个人体验也就越少。如果我们严格遵循以上前提，那么将无法再对那些不能再展示或不能再接触的作品进行科学的研究，这也将导致我们对互动艺术的研究只能局限于近期而无法追溯其更悠久的历史。大多数互动项目只是进行简单展示，而且通常都是在节日的背景下进行。而且，大多数曾经被创造出来的互动艺术作品，即使它们至今仍然存在并能发挥一定作用，但现在也没有被安装在任何地方。因此，将它们记录下来是非常重要的，如今通常利用视频、技术图纸和其他材料来进行记录。

然而，必须清楚地把作品记录与个人观察或第三方在此时此地对作品实现的观察区分开来。在理想的情况下，观察应该以查阅记录文件作为补充。尽管完全根据记录资料来描述作品并不理想，但有时这也是无奈之举。[111]

上述前提的第二个方法论问题也涉及那些仍然可供个人实现的作品。这时把握审美距离再次成了难题。个人体验的代价是否是审美距离的丧失？相比之下，如果艺术史家查阅高质量的文献资料或只是观察其他接受者，就能保留审美距离吗？

人类学家科林·特恩布尔（Colin Turnbull）将研究者比作表演者，他们通过扮演不同的角色来促进特定的交流。特恩布尔认为，阈值现象（liminal phenomena）——比如程序行为中不同意识状态之间的阈值情况——无法客观地研究，必须通过参与来体验。虽然外部视角并非完全不可行，但根据特恩布尔的观点，只有通过内部视角才能真正理解相关行为。[112] 民族学家德怀特·康克古德（Dwight Conquergood）对民族志研究中可能出现的不同研究视角进行了更详细的论述。在他确定的五种可能的研究态度中，他批评"档案学家""怀疑论者"和"策展人"与作品本身的距离过于疏远。但他认为过分热情的认同同样是一种误导，因为它不能公正对待文化差异的复杂性。康克古德呼吁采用一种对话式的方法，试图通过单次对话把不同的意见、世界观和价值体系结合起来。[113] 在不详细讨论人类学和社会学研究中所表达的不同观点的情况下，显而易见的是，这些领域对人类相互行为的研究足以证明保持客观性是不可能的；这类研究还包括对研究者在参与和远离研究对象之间不可避免的平衡行为的批判性反思。

在参与性（自我）观察的基础上分析互动媒体艺术，实际上比研究社会互动产生的问题要少，因为与人类行为者不同，无论其互动伙伴是科学观察者还是正常参与者都不会对技术系统产生影响。然而，研究者仍然有一项任务，那就是协调他自己参与的行为和科学观察的目标之间的关系。不过，审美距离的可能性（或必要性）问题同样涉及接受者的审美体验。无论如何，自我观察是描述和互动互动艺术的重要组成部分。但即使对作品的描述完全基于自我观察，也不会满足于仅接触作品一次就能进行描述。详细的描述需要花费一定时间与作品打交道，至少需要反复体验特定的互动命题。[114] 这样一来，任何描述都会成为由不同经验组成的累积性结构——在理想的情况下，不仅包括学者自己的体验，还应包括其他接受者的体验。

接受者观察与接受者访谈

如果我们认真看待对话式研究的概念，那么（特别是因为互动艺术作品中的格式塔随着每个新的接受者而重新构建），我们不得不提出第二个前提："永远不要

只根据你自己的体验来评判一件作品！"

但是，科学研究如何把作品的其他实现成果和体验包含在内呢？实证研究能在多大程度上有意义地辅助艺术的科学性研究？这些问题的答案取决于不同的研究目的，因为对艺术社会学研究有益的东西对以美学为焦点的研究来说不一定有用。例如，艺术社会学家想要得知，在互动艺术展览中，有多少参观者愿意与作品互动，或者——作为后续步骤——愿意花时间真正深入地体验一件作品。但这样的想法与互动美学本身不太相关，互动美学关注的是艺术体验，因此至少需要与互动命题保持最低程度的接触。当涉及实际产生的互动时，对其相关性的统计调查也值得怀疑。虽然接受性的体验或解释在大量类似报告的支持下可能被认为更有意义，但单独的原创性解释或体验可能被认为非常有趣。我们还必须要问的是，与作品所有可能效果进行接触，原则上是否都与美学分析有关。例如，接受者的行为当然可以与艺术家的预期完全不同，他们的行为从无视互动邀请到试图破坏作品不一而足。正如杜威和泽尔所指出的那样，审美体验需要一定意愿来进入体验本身。但也需要有意识地反思自己的行为或至少感知到体验的能力。此外，不管怎样，接受者都能够或愿意评价自己的行为。

因此，本研究优先探讨事先确定愿意参与研究的接受者的例子。互动中的主体行为因主体愿意接受被记录的意识而产生影响，本研究同样认可这点。毕竟正如民族志理论明确指出的那样，当研究对象是主观体验时，客观性不仅不可能得到实现，而且从根本上来说也是无关紧要的。这是因为一方面，每次互动都是独一无二的；另一方面，对互动的感知和言语表达都受到诸多因素的影响。

考虑到这些注意事项，对话型方法——它试图通过使用多视角方法和避免作出假定的客观性的理想来减轻个人观点和研究局限性的影响——似乎是获得研究对象及其审美体验的一种合适手段。我在本书介绍的三个案例研究（关于艺术家"爆炸理论"、大卫·洛克比和Tmema）中广泛使用了这种对话型方法。多亏与三位同事莉齐·穆勒（Lizzie Muller）、凯特琳·琼斯（Caitlin Jones）和加布里埃拉·吉安纳奇（Gabriella Giannachi）合作，才设计和创建了全面的多视角文献（包括来自参观者观察、参观者调查和艺术家深度访谈的数据）。我们特别使用了一种叫

作视频提示回忆（VCR）[*1] 的方法，穆勒和琼斯过去曾经用过这种方法。运用 VCR 方法时，先把接受者的互动过程拍摄下来，随后接受者在观看自己与作品互动的视频记录时被要求对自己的行为和感知进行评论。只有在这一程序之后，才会对接受者进行深度访谈。[115]

这种形式的自我评论被证明是非常有用的，原因之一是视频记录下的自我观察允许对话中出现停顿，这让接受者有机会回忆细节，并有足够的时间来口头描述他们的经历。

艺术家作为信息来源

对于多角度研究方法来说，作品的作者是很好的信息来源，但也会出现一定问题。我们可以通过访谈了解作者的想法，也可以通过查阅作者提供的文本、图片和视频资料，这不仅可以帮助我们理解互动作品的设计，也可以获得作者所期望的接受行为的印象。然而，很少有作品能完全按照图纸或文本中的描述来构建，而且它们可能在不同的展览中产生不同的效果。此外，艺术家的作品操作视频可能描述了一种理想的或预期的实现效果，而不是在展览背景下发生的实际实现。[116]

艺术家也可以提供接受者对其项目实际实现效果的重要信息；然而，艺术家并不能做到一视同仁。艺术家作为装置作品的第一个接受者和对参观者的观察者，他的描述很可能会根据自己的体验来调整对理想接受者的要求。因此，即使他在概念阶段有其他想法，他还是会描述实际（或可能）实现的互动过程。奥斯卡·巴茨曼以理查德·塞拉的装置作品《描画者》（*Delineator*）（1974—1975 年）为例说明了预期和实际接受之间可能存在的差异。塞拉本人希望这个装置能激发人们对空间（自我）感知的思考，但参观者主要觉得这个装置令人恐惧。巴茨曼批评展览目录公布了艺术家的声明和指示，这可能影响了参观者对体验的讨论并预先决定了他们的解释。[117] 在互动媒体艺术领域的同种问题上，拉斐尔·洛萨诺-海默的装置作

[*1] VCR 方法全称为 video-cued recall，与常见的 VCR（video cassette recorder）盒式磁带录像机不同。

品《人体电影》（*Body Movies*）（2001年）是一个好例子。在该作品中，艺术家将真人大小的摄影肖像投射到公共建筑的外墙上。由于使用特殊照明，这些肖像只有当路人投下阴影时才会显现出来。一旦所有的肖像都被"影子"化并变得可见后，新的照片就被投影出来。但根据文件记录，大多数接受者对揭示肖像并没有特别感兴趣，而是乐于利用该装置进行冗长的但极具原创性的影子表演。[118]尽管很少有参观者理解艺术家的初衷，但该装置在这方面是非常成功的。

互动艺术项目是通过一个包括概念、制作、实现、评估和改编的迭代过程产生的。艺术家在这个过程中参与得太过深入，以至于无法作为一个公正的见证人。然而，艺术家的视角仍然是研究者能够接触调查对象的一个重要组成部分，而本研究也非常重视整合艺术家的观点——不仅只在案例研究中。

对主观性的认可

已经明确的是，即使本研究努力采取多视角的研究方法，它仍然受到主观因素的影响，从我自己的体验、兴趣和研究风格的角度开始入手，接着是选择作品作为例子，最后是接受者和艺术家的主观看法。

正如本书提出的美学理论并不是为了对互动艺术的潜在体验进行分类固定一样，案例研究的目的也不能是客观化。唯一可能实现的目标是收集来自不同来源和角度的信息，以便能够进行多维度的描述，而不是客观描述。任何描述都将是残缺不全的，原因很简单，所做的观察只能记录作品的展览和接受历史中的具体事例。

此外，无论如何获得关于互动及其解释的信息，将其转化为描述性文本都是一种挑战。在人类学中，体验的主观性经常通过表演性的报告风格得以表现出来。[119]偶尔在艺术史中也可以看到这种"表演性写作"。例如，菲利浦·乌尔施普龙（Philip Ursprung）在对《螺旋码头》（*Spiral Jetty*）（罗伯特·史密森［Robert Smithson］的一个大地艺术项目）的参观汇报中写道，他想"向读者传达作者视角的相对性及其变化，这不是为了推广一种新的主观主义，而是为了牢记历史描述的虚构性和偶然性"。[120]乌尔施普龙将他对《螺旋码头》的感知描述为一种重大

的体验,他实际上是被迫采用了这种描述风格:"我好似身处飓风之眼,我的艺术理念都被卷走了。在写关于艺术的文章时,我再也不能不提到'我'了。"[121]

尽管本研究明确承认案例研究建立在主观基础之上,然而对作品的实际描述则遵循了一种最能反映出如何接触作品的方法。第一人称描述默认会优先讲解我对作品的特殊个人体验。因此,我选择了第三人称描述,以表明这些描述是由不同实现所构成的,无论是由我自己还是由其他接受者进行的实现。然而,这绝不是说这些描述具有可推广的普遍有效性。

描述互动的常见方法是构建一个典型的接受者,让其从事艺术家所期望的互动行为(或单向行为)。构建理想的观察者的概念从伦理学中被引入美学研究中,作为客观化审美判断的一种方式。其理念是构建一个理想的观察者,以理想的方式满足审美体验的所有前提条件——如果这个观察者喜欢某件作品,那么它的审美质量就得到了保证。[122] 本研究既不符合这种构建的目的(审美质量的确立),也不符合其前提(理想观察者的理念)。即使案例研究基于不同的观察和来源,且在某种意义上为描述构建了一个接受者,我也无法肯定这种描述再现了唯一"正确"的接受或解释。

3 游戏的美学

3 游戏的美学

　　游戏作为一种不只发生在人类之间的行为形式——弗雷德里希·席勒最早开始对此进行研究，此后各种科学学科都对此进行了探索：生物学、生理学、心理学、社会学、哲学、文化研究、媒体研究和经济学。[1] 在约翰·赫伊津哈（Johan Huizinga）、罗杰·凯洛斯（Roger Caillois）、格雷戈里·贝特森（Gregory Bateson）、路德维希·维特根斯坦（Ludwig Wittgenstein）和伯伊坦迪克（Frederik J. J. Buytendijk）于 20 世纪上半叶所做的开创性研究的基础上，这些学科领域都发展出了自己的游戏现象研究方法。当教育学和社会学学者继续探索游戏的教化和文化塑造潜力时，表演领域从人类学家维克多·特纳（Victor Turner）和戏剧理论家理查·谢克纳开始就特别关注多种形式的表演性游戏。20 世纪 90 年代，在艾丽卡·费舍尔 - 李希特关于符号学和表演美学的论文影响下，特纳和谢克纳两位学者的研究方法也被传播到人类学和戏剧研究领域之外。[2] 此外，21 世纪以来出现了一门全新的、充满生机的游戏学科；通过研究计算机游戏的结构，该学科为基于规则的游戏理论注入了新的活力。[3]

　　在这种情况下，"游戏"（play）*1 可以被定义为一种"边界概念"（boundary concept）——也就是说，这个概念既可以用来定义各学科游戏相关研究问题，也可以用于识别各自观点中相同的或不同的特征。[4]

　　事实上，德语中"游戏"（spiel）一词的矛盾性有利于进行跨学科研究。英语中用"游戏"（game）这个词来描述一种设定规则的特殊游戏，而在德语中，"游戏"这个词被用来表示随便的无目的的自由游戏、表演游戏或角色扮演游戏，以及设定规则的战略游戏（即狭义上的游戏）。正如维特根斯坦所解释的，德语中游戏的概念并非建立在单一明确的定义之上；相反，它指的是"一个包含各种相似和重合之处且纵横交错的复杂网络"。[5] 将这些各种类型的行为统一在同一通用术语之下，使之成为一个"边界概念"，可以通过不同的解释来推动讨论，既合理又有利于实现本研究的目标。事实上，我们可以在许多不同的游戏形式中找到共同的特征。最重要的是，这种从目的性没那么强的活动中产生的体验，同样适用于设定规则的游戏和自由游戏。这也是互动艺术的基本特征，所以游戏也是本研究的重要参考体系。

*1　此处的 play 语义较为广泛，包含 game。game 是指狭义的游戏，如桌游、电脑游戏等。——译者注

艺术与游戏的关系及发展——从席勒到萧艾尔

席勒是第一个在非儿童成长背景下研究游戏理论的学者。在《审美教育书简》(*On the Aesthetic Education of Man*)(1793年)一书中,他创造了"游戏冲动"(spiel-trieb)一词,用来描述一种介于人的物质存在上的感性冲动和精神上的理性冲动或形式冲动之间的本能。席勒认为,游戏冲动的客体是具有审美特性的"活的形象"[*1]。因此,他不仅将游戏视为一种与哲学相关的范畴,还将其与美学理论联系起来进行探讨。[6] 然而,席勒并没有具体说明,作为游戏冲动的客体,"活的形象"是否也可以通过感知和认知的游戏来实现,还是只能通过构成和创造的游戏来实现。

随后19世纪产生的游戏理论也没有解决这个问题。

哲学家朱利斯·夏勒(Julius Schaller)简单地将游戏中的人比作具有创造性的艺术家。但他也指出,艺术与游戏的区别在于,艺术以持久的效果为导向,而"在游戏中,作品永远不会脱离玩家的主观活动,它无法获得客观的、独立的意义"。[7] 德国哲学家莫里茨·拉扎鲁斯(Moritz Lazarus)遵循同样的思路,其观点显然基于前现代艺术作品的概念。拉扎鲁斯认为游戏等同于运动,不过艺术作品是静止的,因此在艺术领域,只有文学或音乐表演才与游戏有关。[8] 直到20世纪初,另一位心理学家卡尔·谷鲁斯(Karl Groos)才把关注重点转移到接受的时刻,并把艺术和游戏中的"主动审美的存在"确定为审美行为的一大重要因素。[9] 该转变表明,即使是早期的游戏理论也关注这一问题(在第2章中提到过),即寻找介于艺术产品和体验客体之间的艺术作品的本体论定义。

即使身为20世纪著名的两位游戏理论家,伯伊坦迪克和约翰·赫伊津哈没有在艺术和游戏之间做任何直接的比较,但他们都为游戏的文化意义留下了基本的思想遗产。伯伊坦迪克强调了游戏客体的形象性。他认为,游戏的刺激性和不确定性

*1 活的形象(life figure)由席勒在《审美教育书简》中提出,指感性的生活和理性的形式(形象)的统一,用以表示现象的一切审美特性或最广义的美的概念。

可以打开可能性和幻想的新领域。[10]伯伊坦迪克用术语"beeldachtigkheid"（意为"形象性"）来指代游戏的可解释性，因为他认为游戏体验有助于解释和联想。

赫伊津哈试图追溯所有文化表达形式的根本，也就是游戏，同时也为游戏制定了最具体的定义。由于他的定义至今仍然具有现实意义，我将在此完整引用。

总结游戏的形式特征，我们可以说它是一种自由的活动，相当自觉地站在"普通"生活之外，它"不严肃"但同时又强烈地吸引着玩家。这是一种与物质利益无关的活动，不能从中获得任何利润。它在自己固有的时间和空间界限内按照固定的规则有序进行。[11]

关于游戏与美学的关系，赫伊津哈指出，游戏的特征是创造有序形式的冲动，从而使活动充满活力。他认为这就是为什么人们经常发现游戏是美的。[12]这些讨论与同时代的审美体验理论有很多共同之处，例如约翰·杜威把体验的客体描述为一种趋于完成的形式。然而，我们将在下面看到，这一观点是当今研究中的一个争议点。

大约在20世纪中叶，教育研究者汉斯·萧艾尔（Hans Scheuerl）借鉴了卡尔·谷鲁斯的观点，指出艺术和游戏的过程性本质具有相似之处，即两者"在形式和过程之间纯形式的相互关系中遵循类似的结构法则"。[13]根据萧艾尔的观点，游戏的真正现象是游戏本身，而不是玩家或游戏环境。不能凭游戏"只在特定时刻完成"这点将其与美术作品区分开来；相反，这是二者的共同之处。[14]汉斯·格奥尔格·伽达默尔是把游戏的概念纳入审美体验理论的第一人，他也提出了类似的观点。伽达默尔认为，游戏是艺术作品的一种存在模式。和萧艾尔一样，伽达默尔认为游戏的独特之处并非在于作为游戏主体的玩家，而是游戏本身——在其过程之中："在分析审美意识时，我们认识到将审美意识设想成与审美客体对抗并不能公正地反映真实情况。这就是为什么游戏概念在我的论述中具有如此重要的地位。"[15]伽达默尔还指出，游戏的结构框架通过减轻玩家主动行动的负担来"将玩家吸引到游戏之中""这构成了存在的实际压力"。[16]

值得注意的是，这些理论与战后先锋派时代的观点相吻合，后者对作品与生产和接受过程的严格分离提出了质疑。艺术作品及其相关学术文章中对传统概念的颠覆揭示了美学和游戏理论之间新的相似之处。特别是艺术领域越来越抗拒客体导向，

艺术作品出现的非物质化倾向，以及在艺术概念中更多考虑到接受者，这都导致了艺术和游戏之间新的相似点。现在二者之间的区别已经不再是游戏的短暂性，引用萧艾尔的话来说，则是"价值……可以在艺术作品中发光"。[17]因此，艺术和游戏比较之中的两个核心方面已经被定义了。视觉艺术的传统客体导向最初阻碍了对其与过程性的游戏的比较，而随着对艺术生产和接受过程兴趣的日益增加，现在则促进了前两者之间的联系。然而，一个可能的分歧在于，艺术陈述是否以及在何种程度上建立在固有理念或意向之上——萧艾尔所说的"价值"——这把它们与游戏区分开来。

游戏的特征

到 20 世纪 50 年代末，游戏的基本特征已经被概述出来。[18] 游戏的特征是自由活动（伯伊坦迪克，凯洛斯，萧艾尔）和其非生产性（凯洛斯，赫伊津哈），以及作为一种具有固定空间和时间限制且不同于"现实生活"的活动所具有的自足性（凯洛斯，萧艾尔，赫伊津哈）。游戏并没有可预测的过程或结果，一切发展可能都基于其内在的无限性（伯伊坦迪克，凯洛斯，萧艾尔）。它基于规则运行（伯伊坦迪克，凯洛斯，萧艾尔，赫伊津哈），并局限在人工领域之中（伯伊坦迪克，赫伊津哈，凯洛斯，萧艾尔）。

后来的学者（如布莱恩·萨顿-史密斯（Brian Sutton-Smith）[19]）进一步对这些分类进行了划分。研究者们对电脑游戏的兴趣日益浓厚，加上游戏学的兴起，导致了 2000 年以来其新特征的形成，凯特·萨伦（Katie Salen）和埃里克·齐默尔曼（Eric Zimmerman）在 2004 年对这些特征进行了出色的总结。[20] 不过这些特征主要源自规则类游戏，因此会涉及游戏的特定结构，我将在后面再谈。

自由性：自愿性和非生产性

游戏的自由性与艺术中的自主性概念类似，并且与后者一样在认知独立和物质独立的两极之间摇摆不定。根据萧艾尔的说法，游戏的基本条件之一是它只追求"其本身进行自我维持的目标"。[21] 如上文所述，赫伊津哈将游戏定义为一种自由活动，与物质利益无关，不能通过游戏获得任何利润。凯洛斯明确地阐述了自由对于游戏得以实现的双重意义。一方面，他强调参与游戏的条件为自愿；另一方面，他强调游戏缺乏物质生产力。[22] 这种自由的双重条件是游戏的构成部分，问题不仅在于

行为是否与目的相关，而且在于该行为是否是自愿的。

这种区分是非常有必要的，因为游戏以及互动艺术不仅基于沉思性感知，也基于行为。行为的自愿性与感知的自愿性不同；不能把前者简单等同于康德的无兴趣鉴赏的概念。感知和观察既可以是无兴趣的，也可以是为知识服务的，但它们永远不可能被强迫。而某一行为既可以是自愿的，也可以是在胁迫下进行的。因此，只有自愿性条件得到满足，才能探讨该行为的意图性。该行动可能具有改变个人环境的物质效果和可观察性目标，也可能是毫无目的的。游戏既是自愿进行的，也是没有实质意义的。

这些条件也可以适用于互动艺术，但还不够充分。

我将在本书后面的章节探讨行为的认知潜能，但关于行为象征生产力的问题可以在这里提出来。除了可能的物质目的以外，行为还可以创造社会现实——例如，某个手势被用来打招呼。行为不是由物质利益驱动的，其目的也并不在利益，但它确实可以"构成现实"（此处借用表演理论中的一个术语，将在后面详细讨论）。无目的性和现实的构成相对抗时产生的张力也被广泛运用在行为艺术中。在这里，执行行为甚至可能进行物质生产，但其最终功能是作为模型或象征。这适用于诸如约瑟夫·博伊斯的植树行为，也适用于最近的"公共利益中的艺术"领域的项目，例如，艺术家西蒙·格伦南（Simon Grennan）和克里斯托弗·斯佩兰迪奥（Christopher Sperandio）与工厂工人联合生产和销售巧克力棒，将其作为一个艺术项目提出，标题为《我们成功了！》（*We Got It!*）（1993 年）。

自足性

萧艾尔认为游戏结构由于时间或空间界限而得以产生，这种结构是游戏能够在运行以外的时间里继续存在的原因,他把游戏的自足性描述为一种形式或格式塔。[23] 凯洛斯也讨论了预定义的时间和空间界限。赫伊津哈将游戏定义为在特定时间和空间内进行的一种行为。因此，自足性与游戏的规则和地点有关，这些规则和地点将游戏从日常生活分离出来，最重要的是，还能赋予活动以形式。

与传统视觉艺术作品的物质自足性或舞台表演的时间结构不同，游戏不一定涉及明确的界限，尽管它可能有所涉及；棋盘的物质性和足球比赛的时间长度就是例子。游戏的空间并不需要在物质上与日常环境相分离。事实上，当游戏通过游戏理念或过程，或者规则和行为获得新的意义时，它便成了一个游戏空间。

游戏的界限往往只由其自我施加的规则来界定，然后通过实施行为来实现，比如相邻的街道被界定为捉迷藏游戏的领地，或者玩家同意在一个参与者达到特定目的后立即结束游戏。萨伦和齐默尔曼借用赫伊津哈的术语，将游戏的自足性描述为一个"魔法圈"（magic circle）。[24]

然而，游戏的自足性特征与某些游戏类型有所冲突。最近的一个例子是"随境游戏"（pervasive games）——这一游戏类型主动触及日常生活，例如在公共场所进行的寻宝游戏或潜行游戏。[25] 互动艺术虽然使用类似的舞台策略，但也挑战了游戏空间的界限。互动艺术作品在空间和时间上的延伸——它们的行为空间——第一眼往往辨认不出，或者很难将它与我们的生活空间区分开来。就像是在游戏中，由互动的规则为作品的实现定义了行为半径。这种实现赋予作品一种独特的、短暂的格式塔，它以互动命题为基础，但同时又被接受者单独构建和感知。这一点更加真实，因为互动艺术中行为规则的约束力往往比游戏规则的约束力更小，这使得互动艺术作品的界限具有可渗透性，会变得脆弱甚至逐渐消失。然而，其界限的脆弱性并非不可避免；相反，它是作品进行过程中的一个有意识的组成部分。不同规则系统之间的冲突所引发的刺激，构成了互动艺术审美体验的一部分。

内在无限性

萧艾尔用"内在无限性"（inner infinitude）这一术语来描述游戏中出现的无尽重复和变化。尽管游戏可能会结束，但其最终结论并不是游戏背后的真正动机。吸引玩家的是游戏内在"盘旋、摇摆、矛盾的悬疑状态，这种状态是由于力量的相互相对化而产生的，其本身并不以结论为导向"。[26] 萧艾尔认为这也适用于目标导向型游戏，因为在这类游戏中，游戏本身的魅力并不会因为所追求目标的实现而

消失。这种现象与游戏的不可预测性有关,凯洛斯将其描述为"不确定性"——这类行为的过程和结果都不是预先定义的。[27]

在艺术领域也是如此,对作品的每次新观察都会带来新的感知体验。萧艾尔写道:"正如一个人不可能在感官上得以'满足',最多只是厌倦观看同一件艺术品一样,一个人也不可能被游戏'满足',而只会厌倦游戏。"[28]然而,这种观点与赫伊津哈和杜威所认为的审美体验以结论为导向的看法相矛盾。杜威认为:"所有完整的体验都会走向结束的终点,因为在活跃其中的能量完成了适当工作后,体验就会停止。"[29]这种矛盾在伽达默尔身上也很明显,他一方面指出游戏的运动"没有结束的目标;相反,它在不断的重复中自我更新"[30];但在另一方面,他以转化为结构的方式描述审美体验。

传统的视觉艺术作品——作为物质性的客体——并没有以任何方式预先确定接受过程。传统的舞台剧(采取线性进程)遵循一个预先设定好的过程。而互动艺术在引导接受过程方面具有多种选择,或者直接呈开放性。作品的结构通常以潜在变化为基础,只有通过不断重复才能体验到。此类作品的接受者可以从或多或少偶然实现的互动过程获得满足,或者,也可以通过重复这个过程以发现其他可能性过程。

人工性

萧艾尔将人工性(Scheinhaftigkeit)定义为将游戏与现实区分开来的关键所在,将其描述为一种飘浮的、独立的状态和一个独立的存在层次。

根据萧艾尔的观点,人工性可能是基于模仿现实的虚幻世界的呈现,也可能只是表示一个荒谬时刻的开始:因此,游戏-艺术既可以是表象的,也可以是"抽象的",而且在这两种情况下,它仍保持在"富有想象力的水平"上。这是一种"第二次生命"……它有时作为原型闪亮登场,有时作为对现实的反映。[31]凯洛斯也强调了这两种可能性,称它们为"第二现实"和"自由的非现实"。[32]

正如我在上文提到的那样,赫伊津哈解释了游戏的行为体验是"不严肃的"。

因此，尽管自由性这一特征强调自愿性和无目的性，但此处出现的问题是对行为的感知与现实生活中不同。

能够超越物质性的象征层面并不是必要的。重要的是，一个行为，即使它不一定具有象征性，也无法构成现实。乍一看，似乎很容易就把这种人工的状态与第 2 章中讨论的审美距离的要求等同起来。然而，在这里我们应该保持谨慎，因为人工性并不是指接受者有意识地远离审美体验的客体，而是指体验与日常生活的分离。事实上，人工几乎完全符合伽达默尔所描述的"审美区分"：作品和原始生活关系之间的连接的中止。然而，伽达默尔进一步把审美区分和审美无区分进行了对比，后者并不是指作品和生活关系之间的连接，而是指作品和它所代表之物之间的连接。伽达默尔的观点是，被代表之物与它自己的代表融合在一起，并且由于它在表现行为中的嵌入性而在某种程度上锚定于现实。因此，审美无区分关注的是物质性和意义之间的关系，而审美区分——就像人工性一样——关注的是接受者将呈现之物与原始生活环境分离开来的语境化。

规则

对于规则是否是游戏的主要特征，众说纷纭。许多学者并不认为规则是游戏的必要条件，而是认为规则只是"游戏"的一个基本特征。[33] 事实上，凯洛斯甚至认为人工性和规则是相互排斥的："因此游戏不是既被控制又虚构的。相反，它们是被控制的，或者虚构的。"[34] 然而，凯洛斯在区分"规则游戏"（ruled games）和"虚构游戏"（make-believe games）时忽略了角色扮演游戏。在 20 世纪的最后 25 年，随着桌游、纸牌游戏和电脑幻想游戏（computer fantasy games）的出现，许多形式的角色扮演游戏都得到了复兴。[35]

尽管凯洛斯的观点是正确的，基于虚构的表现形式（例如戏剧）必然不受严格的游戏规则约束，但基于规则的系统当然可以借鉴基于虚构的。

然而，一旦考虑到所有可能的规则系统类型，规则对所有游戏形式的重要性就显而易见了。萨伦和齐默尔曼确定了三种不同的规则类型：操作规则、构成规则和

隐性规则。萧艾尔和赫伊津哈显然只考虑了操作规则（游戏指令或玩家之间的约定），构成规则涉及逻辑的基本系统，而隐性规则涉及广泛的社会规范领域。如果我们遵循这些分类，就不能否认规则系统对所有类型游戏的重要性，因为正是规则系统构成了游戏的自由性、自足性和人工性的特征。即使在戏剧中，规范也是构成性的——一方面是剧本和舞台，另一方面是表演中的行为规范。即使是对传统艺术形式的接受，尽管不受任何性质的约束性规则的限制，但也要遵循大量的惯例。

互动艺术受到这三种规则的影响。一方面，像其他类型的艺术一样，互动艺术受制于艺术系统或其他参考系统的规范和惯例，并在某些特定期望和行为规范的背景下被接受；另一方面，由于其具有过程性，它也受到构成规则和运行过程的影响。由于互动艺术过程性的特征较为突出，所以要对现有的各种规则系统及其相互作用进行细致考察，这对于本研究极为重要。在对互动艺术的分析中，游戏理论是对美学理论的重要补充。后者通常不会超越作品的格式塔表现出来的结构，而对基本规则系统的分析也可以揭示塑造格式塔形成过程的结构。

矛盾性与心流

萧艾尔用矛盾性的概念来解释，游戏不能被固定的特征所束缚，而是在物质和形式、严肃和快乐、现实和人工、规则和机会、自然和智慧之间不断摇摆。"游戏总是'在两者之间进行游戏'。如果我们说某个实体、某个事物或某个事件'处于游戏状态'，其实我们是在正式表达它没有被完全固定下来——既没有朝向确定的目标，也没有沿着线性的行为通道——而是就所有的极点而言，它发现自己处于一个循环、摇摆、矛盾的'中间'状态。"[36]在萧艾尔看来，矛盾性是游戏的一个基本特征，它也出现在其他特征中，如人为性和内在无限性。

伽达默尔对游戏在极点之间"来回"（to and fro）也有类似的思考。他将游戏里内在的运动描述为独立的实体，"独立于玩家的意识之外"。他认为这种摇摆模式恰好位于变化的过程中，也适用于艺术作品："但这正是我在审美意识平衡过程中所反对的艺术作品的体验，即艺术作品并不是与其主体对立的客体。"[37]然

而伽达默尔将游戏的矛盾心理定位于玩家和游戏的不可分离性，布莱恩·萨顿-史密斯使用"矛盾性"这个词来描述游戏中常见的不确定性。根据斯蒂芬·杰·古尔德（Stephen Jay Gould）的进化理论，萨顿-史密斯认为游戏的特征是转变和潜在的变化："变化是游戏的关键，而且……从结构上看，游戏的特点是怪异、冗余和灵活。"[38] 正如玩家和游戏不可分割一样，这些游戏过程不能被理性的手段完全控制，因此也就不可能对游戏进行明确的定义。

游戏的另一个特征是玩家能够沉浸在游戏中。这一点只有赫伊津哈明确提到过，但它也隐含在许多其他游戏理论中。在 20 世纪 80 年代，心理学家米哈里·契克森米哈赖（Mihály Csíkszentmihályi）创造了"心流"这个词来表示能够完全投入到活动过程中的状态。被行为吸引的潜在可能性与上述矛盾性现象密切相关。同样，心流也不是一种稳定状态；它代表了审美体验复杂过程中的一个极点——与反思性距离正相反。需要再次提到的是，即使传统艺术形式同样能够提供不同类型的关注和认同，这些矛盾性作为行为和接受之间对立的结果也只是在互动艺术中表现出——在执行或拒绝执行行为之间摇摆不定，在遵守规则和不受约束地处理互动命题之间摇摆不定，在认同和反思之间摇摆不定。

游戏的分类

除了寻找"游戏"现象的统一特征的各种尝试外，也有一些人尝试从游戏的内部进行分类。凯洛斯对四种不同类型的游戏进行了区分，分别是竞技游戏（agôn）、机会游戏（alea）、模拟类游戏（mimicry）和视角转换类游戏（ilinx）（可能会由此引发眩晕感）。

竞技游戏的特点是，参与竞技的玩家试图在一个受管制的系统框架内实现一个明确的目标。机会游戏的过程并不取决于玩家的能力，而是取决于过程的随机性。尽管玩家仍然努力在游戏中获得特定的结果，但其总是被动的。在许多游戏中，竞争和机会的元素同时存在：某些方面可能由机会决定，而其他方面则受到玩家影响。正如第 1 章所指出的，这与过程艺术形式基于机会和控制之间相互作用的方式有明

显相似之处。

凯洛斯认识到，在竞技游戏和机会游戏中，"人们试图用完美的情况来替代当代生活中常见的混乱……人们在游戏中以各种方式逃离了现实世界，创造了另一个世界"。[39] 凯洛斯在这里再次暗示了游戏的人为性，他将其解释为一个模型世界。艺术项目也经常被描述为模型世界的舞台。

然而，这样的目标不能说是完美的；相反，此类模型鼓励对其所参照的真实情况进行感性认识或批判性反思。

因此艺术和游戏之间的比较再一次遇到了限制，当涉及艺术的认知潜能问题时，这种限制最终会显现出来。

凯洛斯还描述了其他两种类型游戏，即模拟类游戏和视角转换类游戏，作为逃避真实世界的手段。他对模仿或模拟定义的范围是从儿童模仿游戏到戏剧表演。然而，其特点不是呈现行为，而是创造一个虚构的世界，对凯洛斯来说，这排除了规则的基础。根据凯洛斯的说法，视角转换类游戏"瞬间破坏了知觉的稳定性"，目的是"给原本清醒的头脑带来一种能够满足感官感受的恐慌"。[40] 因此，这些游戏所追求的是一种身体或精神上的不稳定，从而让玩家觉得很兴奋。

凯洛斯认为，每一种游戏类型都可以位于从嬉戏（paidia）到游戏（ludus）连续统一体的任意不同点上。他将嬉戏定义为自由即兴创作的乐趣，它源于对自由和放松的渴望。然而，他认为嬉戏与"偏好困难"相关，并将这种偏好称为游戏。[41]

凯洛斯认为，上述类别都是从游戏的普遍乐趣即嬉戏逐渐发展而来的。它们越被系统化，越被控制，游戏的成分就越重要。因此，根据凯洛斯的说法，玩乐活动与竞技活动有很大的亲和力。然而，最重要的不一定是与竞争对手的斗争；相反，游戏的目标是在总体上克服障碍——换句话说，玩家服从规则，"一开始似乎是一种容易无限重复的情况"，然后"能够产生新的组合"。[42] 因此，嬉戏和游戏的区别与自由游戏和规则游戏的区别类似。

萨伦和齐默尔曼将自由游戏定义为"在更严格的结构中进行的自由运动"，而规则游戏则是"玩家参与由规则定义的具有人工冲突的一个系统，其结果是可量化的"。[43]

因为互动艺术和游戏之间有许多相似之处，所以游戏理论可以为互动艺术分析提供重要参考。[44]然而，最近对游戏的研究往往忽视了其表演性这一方面。因此，我们也必须参考表演理论，研究表演的时刻以及演员和观众之间的关系，因为这些是任何互动艺术研究的核心部分。

表演与表演性

表演

表演和表演性的理论侧重于行动和接受之间的关系；因此，它们分析了在观众面前的表演或游戏。

表演的概念就像游戏的概念一样，也是非常复杂的。

事实上，人类学、社会学、心理学、语言学和文学研究等多种学科都对表演有所研究。"表演"一词用来表示特殊能力（如艺术技能）的公开展示，用来描述脱离日常生活的表现行为，也用来描述活动的执行质量。[45] 但是，表演的概念——像游戏的概念一样——也包含了适用于这一术语所表示的许多行为的普遍特征。其中第一个特征是"意识的双重性"，它将行为的执行与潜在的、理想的或记忆中的原始模式进行比较。[46] 这种双重性的概念与人工性的概念非常接近。第二个特征是表演作为一种游戏类型，是面向观众的。理查·谢克纳将表演定义为"个人或群体在另一个人或群体面前为其所做的活动"，[47] 并指出即使没有实际的公众在场，这一特征也依然成立。

即便如此，根据谢克纳的说法，表演仍然是一种陈述或声明，至少是由表演者自己进行观察，或者是对一个更高级的实体（例如上帝）表达。

虽然表演的概念被应用在极其广泛的活动中，但表演研究仍然主要研究那些有别于日常生活的行为，如戏剧、仪式、体育赛事和典礼。

表演理论扩展了戏剧研究的范围，使其能够在涵盖所有类型表演的更广泛的背景下对戏剧表演进行比较分析。

同时，表演理论关注单个演出，将其看作一次性事件，为戏剧表演的分析提供了一个额外的视角。然而，最重要的是，表演理论的范围超越了基于剧本的行为，从而包括了可能根植于各种传统的活动，其主要特征是这些活动和行为都在某种程

度上与日常生活相分离。

尽管表演与游戏有着重要的共同特征，但并非所有类型的表演都具有上述所讨论的戏剧特征。

我们已经知道表演中的双重性对应着戏剧中的人为性，但表演不同于其他类型的游戏，因为它是明确地作为演示而进行的。那么其他的特征——自由性、自足性、内在无限性和规则呢？尽管表演和其他类型的游戏一样，原则上具有物质的非生产性和自愿性，但缺乏目的性的标准只适用于艺术表演，而宗教和社会仪式绝不是没有目的的。毫无疑问，这些活动构成了上述象征性行动意义上的社会现实。入会仪式是用来接纳个人加入特定团体的，领导人在就职典礼上进行确认。尽管如此，这种行为遵循既定规则，并且发生在与日常生活相分离的现实领域中，即使区分边界不能总是被清晰界定。因此，不能总是把表演看作是独立的。

内部无限性的标准也不适用于所有类型的表演。例如，戏剧基于明确的事件序列，很少带有重复性的特征。虽然一个作品可能会被多次演出，但通常每次演出都会被预设为提供给新的观众。相比之下，重复是许多仪式的重要组成部分；例如诵读念珠和仪式舞蹈中重复的动作序列。因此，表演的剧本越详细，留给重复、变化和即兴表演的空间就越小。此外，场面调度取代了构成规则和操作规则（除非这些术语被解释为导演对演员的指示）。相比之下，仪式和礼拜仪式通常主要基于传统——具有内在重复和变化的有序的行为模式。

表演理论与互动美学密切相关，二者都能帮助我们分析行为模型和结构及其实现和解释之间的复杂关系。作为对规则游戏结构分析的补充，这类理论提供的模型使我们也能同时考虑到剧本和符号、角色和人物以及框架和规范。

在对古典舞台剧的分析中，戏剧研究区分了戏剧或剧本、场面调度，以及狭义的表演，即从观众到达现场的那一刻起，一直持续到之后表演讨论的一次性事件。[48]这相当于将四种不同的角色区分开来：作者，阐述作品的概念并将其记录在文本中；导演，负责舞台工作；演员，实现作品；观众，接受作品。同样的区分方法也适用于音乐表演，它是由作曲家、指挥家、音乐家和听众共同完成的，尽管在音乐表演中，指挥家和音乐家是同时活动的。然而，适用于戏剧和音乐交响曲的方法并不适用于

所有类型的表演。在表演艺术中，作者、导演和演员往往是同一个人，正如即兴演奏音乐中的作曲家、指挥家和音乐家一样。在下面的讨论中，我们将对互动艺术中的基本构成进行概述，并与传统戏剧表演中不同的演员构成进行比较。

由作者创作的剧本通常包括以对话形式出现的对情节的书面表述，以及舞台指示。[49] 然后导演将剧本素材搬上舞台。换句话说，他进行了解释性的翻译，把文字媒介转化为言语、行为和真实物质存在。

虽然剧本提供了舞台指导，但导演有表达自己想法的一定余地，特别是戏剧经常在剧本完成多年后才上演。此外，受欢迎的戏剧被不同的导演进行多次舞台呈现。

互动艺术也是基于艺术家提出的概念，然后作为一个互动命题被"上演"。这种"上演"通常由概念提出者进行，因此在呈现时间上与作品概念的提出非常接近。[50] 事实上，概念的记录方式与戏剧的书面文本不同，也不需要情节的再现。文本被规则或过程所取代，而这些规则或过程也被记录在互动命题中。这些规则或过程引导"上演"的进程，有时借助于预先录制的材料（声音、视频或文本文件）。

古典舞台剧中的演员受背诵的剧本（即使已被导演改编过）和导演的指示所约束。

虽然表演需要演员对行为的个人演绎，但同时也受到导演的控制。此外，演员并不是简单地执行指令，而是"扮演一个角色"。正如克里斯多夫·巴尔梅（Christopher Balme）所解释的那样，可以确定有三种不同的表演基本方法：演员可以通过借鉴自己的情感记忆，尝试将自己投射到角色中去（康斯坦丁·斯坦尼斯拉夫斯基［Constantin Stanislavski］建议该种方法）；或者演员可以将表演作为精确的技术，表现出一种超然的态度，通过有意识地执行象征行为来创造出疏离的效果（被贝尔托尔特·布莱希特或弗谢沃洛德·梅耶荷德［Vsevolod Meyerhold］所推崇）；或者演员可以尽可能在表演中以自己的个性来表达自己的角色，从而能够完全代表自己与公众直接互动（耶日·格洛托夫斯基［Jerzy Grotovski］建议如此）。[51] 在互动艺术中，接受者承担了演员的功能。接受者可以被引导作为一个虚构的角色，可以尝试完善这个角色或与之保持距离。然而，接受者常常被简单当作个体，并被要求只做自己即可。

在古典戏剧中，观众席处于黑暗之中，强化了观众的被动性，但随着 20 世纪 60 年代的表演革命和所谓的后戏剧剧场的建立，这种情况发生了变化。从那时起，观众就被认为是戏剧表演中的重要演员。艾丽卡·费舍尔-李希特认为，演员和观众通过他们的动作和行为，最终处于一种神秘的"相互影响的关系"，而这种关系是在表演过程中达成协调的。与此同时，"表演提供了探索这种互动的特定功能、条件和过程的机会"，因此场面调度成为一种实验性安排。[52] 这种被艾丽卡·费舍尔-李希特称为"自创生*1 反馈回路"（autopoietic feedback loop）的互动，在互动艺术中具有非常鲜明的特征。事实上，艺术家与互动命题的分离伴随着演员与观众身份的融合。

表演性

必须要对表演与表演性的概念加以区分。后者用来描述行为，其特征是象征性表现和实际执行之间的矛盾性。旨在明确区分表演和现实生活的双重性概念，在这里被矛盾性所取代，且矛盾性常常出现在人工性和现实性的交会处。

表演性*2 的概念首先在语言学中发展起来，然后也被文化和戏剧研究所采用。约翰·朗肖·奥斯汀（John Langshaw Austin）在 1955 年提出的言语行为理论*3 中区分了记述话语或施事话语（constative or descriptive utterances）和取效话语（performative utterances），并断言，取效话语的基本特征是它们能构成现实。

他列举结婚仪式和船舶命名仪式作为例子，在这些仪式上，人们对船说"我在此将你命名为 xy"。奥斯汀认为，这些言语行为构成了现实，因为它们也创造了它

*1　自创生（autopoiesis）意为自我生产，在文中指（系统）可以自我维持。——译者注

*2　表演性（performativity）也译作表述性，语言学最先提出语言具有"performative function"，即施为功能，表示语言具有能够做某事的能力。——译者注

*3　言语行为理论由约翰·朗肖·奥斯汀提出，他将言语行为进行三分化处理，分别归类为记述行为（locutionary act）、施事行为（illocutionary act）、取效行为（perlocutionary act）。也译为言内行为、言外行为、言后行为。——译者注

们所指的社会现实。[53]

然而，奥斯汀后来也承认无法明确区分记述话语和施事话语，因为所有的语言表达都可能有能力改变现实。因此，后来的言语行为理论不再关注奥斯汀的行为模型，而是关注言语的一般行为层面（即言外之意）。

尽管如此，人们对表演和现实构成之间关系的兴趣并没有消减。在随后的几十年里，表演和现实构成之间的关系发展成为各个科学学科的一大重要话题。虽然社会学家和人类学家如欧文·戈夫曼（Erving Goffman）和维克多·特纳认为所有社会行为的本质都是表演，而表演理论则专门分析了表演构成现实的能力。20世纪80年代末，朱迪斯·巴特勒（Judith Butler）在女性主义理论中创造性地使用了表演性这一概念。[54] 早在20世纪60年代，理查·谢克纳对表演和行为之间矛盾形式的分析就成为后来对表演性研究的基石。一方面，谢克纳反复强调表演的人工性和无目的性。他认为表演是"假装的，处于游戏状态，只是为了有趣"[55]，并认为"不催生实质物品的非生产性"——除了特定的时间和空间配置和规则——是表演的一个重要特征；[56] 另一方面，谢克纳早在1970年就在一篇文章中首次提到了现实构成的主题。这篇文章中提出的"现实"概念几乎完全对应自奥斯汀以来被称为"表演性"的表达形式。[57]

然而，自谢克纳以来的表演理论已经使用表演性概念来分析传统上并不构成现实的表演类型，而是象征性的和虚构的表演类型——换句话说，就是艺术表演。

艾丽卡·费舍尔-李希特将表演性的概念用于分析表演艺术和后戏剧剧场中的当代表演实践。她对剧本的表演不感兴趣，而是重点关注对艺术表演中最重要的行为本身的分析。费舍尔-李希特将奥斯汀的作品解释为，表演行为的特征不仅在于其现实构成，还在于自我指涉性。[58] 她将这两个特点应用到当代表演实践中，以表明艺术表演的传统形象性正逐渐让位于表演本身的现实性或物质性。[59]

现实的构成

在事件的正常过程中，行为总是构成现实。费舍尔-李希特也是根据这一假设

进行了论证，如下所示：

"玛丽娜·阿布拉莫维奇所做的自我指涉行为构成了现实（所有行为最终都会如此）。"[60] 只有在艺术表演的情况下，才有必要明确强调这一事实，因为艺术表演通常并不构成现实，而是局限在它们自己的人工性中。构成现实的表演不能再被说成具有代表性——这一特征通常适用于几乎所有表演。[61] 在表演的领域里，现实的构成是基于这样一个事实，即这种表演创造了一种存在，而不一定要追求代表什么。

从代表到呈现甚至到存在的转变在互动艺术中也发挥了重要作用。与艺术表演类似，艺术背景下的互动通常不（直接）构成社会现实，被视为无目的的。然而，与艺术表演类似，这种构成人工体验的感知可以不被作品所采用，特别是当作品涉及身体行为或违反禁忌时。

费舍尔-李希特以行为艺术为例说明了这一点。玛丽娜·阿布拉莫维奇在其1975年的项目《托马斯之唇》（*Lips of Thomas*）中故意伤害自己，引起了观众的干预（最终阻止了这场表演）。也可以在互动艺术中找到类似的策略，但重点区别在于，在这类案例中，自我伤害是在接受者身上引发的。例如，由艺术家团体//////////fur//// 创作的《疼痛游戏机》（*Pain Station*）（2001年），由早期街机视频游戏"乒乓"改编而成，玩家在游戏中每犯错一次就会受到手掌电击惩罚。由艺术家团体5voltcore创作的《刀·手·砍击·机器》（*Knife.Hand.Chop.Bot*）（2007年）将传统的五指刀游戏转化成互动装置，引起接受者对其身体完整性的关注。在艺术背景下，现实构成在涉及真实伤害时会变得尤其明显，但也可以通过不那么挑衅的手段来挑战与现实世界的界限——例如，跨越公共空间（如斯特凡·舍马特的《水》）或数字空间（如乔纳·布鲁克-科恩的《"撞"列表》（*BumpList*））的制度界限，或融入真正的面对面现实互动（阿格尼斯·黑格杜斯的《水果机》和"爆炸理论"的《骑行者问答》）。归根结底，现实的构成需要突破"魔法圈"（即游戏的自足性）。现实构成对传统的规则体系和框架提出了质疑，导致人们对正在进行的行为产生矛盾的认知。

自我指涉性[*1]

自我指涉性是约翰·塞尔（John Searle）的表演性理论的核心，奥斯汀并没有使用自我指涉的概念。[62] 塞尔将取效话语的自我指涉性建立在"在此"的概念之上。在塞尔看来，只要"在此"一词被明确表述或暗含意图，取效话语就是在陈述有关其自身的内容。他认为，"我在此命令你离开"这句话的自我指涉性并不比"这句陈述是用中文说的"弱。[63] 然而，这两种话语显然代表了不同类型的自我指涉。后者完全局限于语言系统，而在前者中，两个不同的系统——语言和世界——被设定为相互关联的。因此，从根本上来说现实构成的概念与自我指涉（或至少是狭义的自我指涉）并不一致。即使是像"我在此命令你离开"这样的取效性言语行为也可能具有自我指涉性，因为这种言语做出的是有关话语本身的陈述，但这绝不是其主要意图。因此，正如许多学者所做的那样，将取效性言语行为描述为自我确认、自我实现或自我见证似乎更为合理，因为问题主要在于要求陈述的有效性，而不是所指涉之物。[64] 根据西比尔·克莱默（Sybille Krämer）和马可·施塔尔胡特（Marco Stahlhut）的观点，取效性言语行为和所指物之间的关系是"不是基于语言的形式，而是基于这种话语被嵌入非语言实践中的事实；这是由文化的形式所赋予的……因此，只有在文化领域的社会实践证实了这种话语后，取效话语才是'自我确认的'或'真实的'，因为社会实践与这种话语相符合"。[65] 由于涉及文化，试图构成现实的陈述不能完全是自我指涉的。

费舍尔-李希特并不分析陈述；她分析的是行为。她对自我指涉的行为感兴趣——那些"标志着所完成事情"的行为。[66] 通常来说，意义绝不是评价行为的主要标准。

简单的行为本身通常毫无意义；它们能构成现实，因此既不是自我指涉，也不是异质指涉。但这并不适用于整个象征行为领域，比如向另一个人举起帽子，这当然具有传达意义的目的。然而，这种行为也没有体现出其意义；相反，它们可以在符号系统中被解释出来——举起帽子是一种问候方式。但费舍尔-李希特研究的是

[*1] 自我指涉（self-reference）也叫"自体再生"，它依靠一些通过系统而相互关联的要素生产出另外一些通过系统而相互关联的要素。——译者注

那些无需通过符号系统来解释的表演，能体现其意义；也就是说，这些表演的意义仅仅是他们所表现出的那样，并不需要进一步解释。因此，区分狭义的自我指涉和广义的自我指涉对本研究至关重要。费舍尔-李希特对行为的狭义的自我指涉感兴趣（这种情况下，指称性通常是次要标准）。她想要强调的是，在艺术行为的背景下，通常没有任何表现形式能提供自我解释，尽管这种解释主要围绕行为本身的高度敏感性。因此，行为具有自我指涉性这一观点只有在艺术背景下才有意义。在费舍尔-李希特所处理的艺术表演领域，有争议的不是言语和世界的（不相容的）系统，而是艺术和世界的系统，她试图证明后二者之间的交融。当艺术从表象和人工的领域突破到行动和现实构成的领域时，其目的往往只是提高人们对它所呈现的过程和物质的认识，并让人们能对其进行开放性解释。这就是行为的自我指涉性概念的含义。这些行为具有自我指涉性不是因为它们本身的活动，而是因为它们在艺术背景下的呈现。这种说明对本研究很重要，因为互动艺术也会呈现一些行为，这些行为往往只是强调或加强我们对日常行为或日常技术使用的敏感性。[67]

前面的讨论可以归纳为以下几点：奥斯汀引入了表演性的概念来表示一种行为，也可以被理解一种执行，并将这一概念应用于语言中。巴特勒在行为上添加了身份建构的层面。自谢克纳以来的表演性理论将表演性的概念扩展到艺术表演领域。西比尔·克莱默构建了一个发展过程，从奥斯汀的"普遍化的表演性"（一种基于普遍符号系统的交流理论）到德里达和巴特勒的"可重复的表演性"（所使用和转换的符号系统的特征是重复和差异），再到费舍尔-李希特的"以身体为中心的表演性"。[68] 后者的特征是强调演员和观众之间独特的、个人的表达性互动。虽然克莱默的系谱学忽略了巴特勒已经强调过的身体的重要性，但她仍然是正确的，她说只有到了具体化阶段才能质疑明确区分能指和所指的可能性。[69]

费舍尔-李希特在她的研究中把物质性和意义之间的流动关系作为中心角色。她指出，她所描述的表演并没有表现出物质性和现实构成对意义和幻觉的范式替代；相反，她认为表演这些方面之间的摇摆可被看作表演性的真正特征。[70] 她认为，在个人经验中，因为主体和客体、物质性和意义之间的关系不断变化，所以对表演的感知可以在"再现"和"现场"之间切换。最终，这里的问题是再次有一种矛盾的感知作为游戏和表演之间的联系而出现。这一视角使我们能够有效地利用表演性

的概念，超越某些行为模式的规范性定义，转而分析行为与现实构成之间的可变关系。

让我们再来了解媒体理论家迪特尔·默施研究过的表演性的另一方面。他从"定位"的角度来理解表演性，因此不是将其归于行为，而是归于事件，他根据事件的非意图性将事件与行为区分开来："因此，表演性的美学应该被理解为事件的美学，这种美学与其说是根植于媒介（上演和表现的过程），不如说是根植于发生的事件。"[71] 然而，默施还是回到了现实构成和意义之间的矛盾上，他指出，一个行为的表现……不仅包括该行为的执行，同样也包括它的叙述、它的呈现……

那么我们就必须理解"表演艺术"是那些在"自我展示"中使自己明确的实践和过程。[72] 因此，有时强调行为和舞台，有时强调被动的发生，尽管默施断言这些类别只是代表着不同倾向，并不相互排斥。[73]

因此，费舍尔-李希特和默施都强调感知的矛盾性是审美体验的特征。知识不是通过成功理解被设计成特定解释方式的符号系统而产生的，而是通过转化的体验及其反应之间的相互作用而产生的。在互动艺术中，接受者的活动也在身体体验和认知解释之间摇摆不定。

4 数字艺术互动的美学

在前一章，介绍了过程艺术的策略（表演理论）和关于审美体验特征的理论。除此之外，还把互动艺术与游戏进行比较，这样有助于确定无目的活动的基本参数。现在将回到本书的重点，即开发一种可用于分析互动艺术并确定其独特的审美潜力的理论。

对艺术作品进行学术分析的第一步通常是识别研究对象和其所属的艺术类型：我们正在分析的作品是图画、雕塑还是装置？它是文本、音乐还是游戏？然而对于这里所讨论的互动式艺术作品而言，用某一基本类型来概括未免太过片面。就像在第 2 章提到的那样，互动式艺术作品往往不是以独立的物质形式表现出来，而是作为结构或系统来表现。它们可能已经以不同的版本生产并且具有大量成分（有时是可变的），或者它们可以在不同的媒介上运行。但是最重要的是，它们是被有意识地构想出来的，目的是让接受者以多种方式实现它们。

在 1960 年以前，新先锋派打破了传统艺术形式和观念概念的界限，于是人们提出各种新的分类方法来取代既定的类别。关于本研究中讨论的艺术的过程形式，包括（除了安伯托·艾柯对"开放的作品"的分析）由斯特劳德·科诺克（Stroud Cornock）和欧内斯特·埃德蒙兹（Ernest Edmonds）提出的方法和罗伊·阿斯科特提出的方法。前者建议以静态和动态的艺术系统[1]作为区分标准，后者用以区分确定性作品和行为性作品[2]。然而，这种二元论分类方法很快被更多其他更多样化的分类方法所取代。艾柯已经引入了"运动中的作品"的子类别，以表示开放作品类别中的另一个变化阶段。科诺克和埃德蒙兹进一步将动态作品细分为动态的、互惠的、参与的和互动性的系统[3]。因此，两个建议方法都基于想要反映接受者的激活程度的等级量表。然而，这种方法可能是有问题的，特别是在分析艺术项目时。

在 2001 年至 2004 年期间，"可变媒体网"（the variable media network）[*1]制定了一个更为复杂的计划。这个成立于北美的组织网络创建了一个模型，以短暂的、基于时间和媒体支持的具体作品特征描述艺术作品，而不需要将

*1 可变媒体网提出了一种非常规的艺术作品保存策略，基于的方法是识别扫描创造性作品的电子版本可能比其原始媒体更持久保存。可变媒体网这个多样化的组织网络的目的是开发工具、方法和标准，需要从过时和遗忘中拯救创造性文化。

它们归为任何特定的艺术类型。根据工艺相关的特征（行为）来区分艺术作品，这些特征也可能以不同的组合形式出现。该模型区分安装、执行、互动、再现、复制、编码和网络行为，在描述艺术作品时可应用不同的标准，以便对这其中的每一种行为进行更精确的描述。传统视觉艺术领域的大部分作品（例如绘画和雕塑）被意味深长地描述为被它们自己的物质性所包含，并且具有清楚的物质边界。因此，用于描述这种工作类型的选项基于与物质相关的标准特性，例如表面材料和支撑材料的类型。相比之下，安装的艺术品的特征在于它们的位置、边界以及相关联的照明方向和声音元素，而在创作作品时的特征是收集关于道具、阶段、服装、表演者和时间帧的信息。用于描述基于代码的工作的选项包括推荐的屏幕分辨率以及所使用的数据源和字体。互动性的特征在于定义输入选项和互动伙伴。[4] 这种考虑使得在材料的挑选和与特征紧密关系的基础上编制对艺术活动（包括媒体艺术）的分类成为可能。在本章中，将首先讨论互动式媒体中的主要行为者及参数。然后，分析行为者阶段和实现互动过程的空间和时间结构，探讨它们的美学潜力、美学距离和认识潜能。到本章结束处，将回到关于是否可以以及在什么程度上才可以定义互动式艺术的本体论状态的问题。

行为者

对互动艺术的有意义的描述必须从参与其中的活动实体开始,人类行为者在这里作为个体主体——而不仅仅是互动系统的操作者——因为互动的美学必须优先考虑个体的感知和解释(图 4.1)。感知和解释是主观产生的并且不能被泛化看待。按时间顺序来说,作品的第一个行为者就是其创作者,因为他是参与体验作品的第一人。

图 4.1　互动艺术的行为者。罗伯塔·弗雷德曼(Roberta Friedman)和格雷厄姆·温布伦,《厄尔王》(*The Erl King*)(1983—1986 年/2004 年)。装置图,洛杉矶当代艺术博物馆,1986 年

在大多数情况下,即使创作者的作者地位由于接受者采取的行为而发生实质性

的变化，创作者仍然保持他们的作者地位（在某种意义上，他们对作品的美学有着重大影响）。在下面的讨论中，启动项目和构建互动系统的参与者将被称为艺术家，而不管这些参与者是否认为自己是项目的艺术家、作者或创作人。在表演艺术中，相伴行为者身边的是阐释者和／或表演者。无论是在表演艺术还是在视觉艺术中，公众在传统意义上都承担着沉思或接受认知的任务。而在传统艺术中，接受者很少扮演主动的角色，这是互动艺术中的规则。[5] 艺术家构想了一个等待接受者实现的过程，因为只有通过后者的行动，作品的过程存在才能成形。无论如何，作品互动性的构建及其实现都取决于技术系统，因此在本研究中这些技术系统也被视为行为者。

艺术家

艺术家的活动通常包括构思及推动互动过程，因此需要发生在实际的互动时刻之前。经常会有多名人员参与互动工作的构思和创作，特别是作品需要多种技能的情况下——例如声音设计、界面设计、编程等工作。艺术家通过设计、编程或设置底层系统，通过构建、选择或组合其数字信息和物质组件，并且通常还通过选择或配置所需设置来创建互动主题。在这种背景下，数字媒体为可能被激活的互动过程提供了一种构建互动性的手段。游戏研究人员诺亚·沃德里普-弗林（Noah Wardrip-Fruin）使用术语"表达性处理"来突出编程作为表达媒介的创造潜力。[6] 生产过程由艺术家对可能发生的互动的设想、期待或心理表征作为引导，或者由关于接受者将如何实现互动命题的假设作为引导。然而，许多艺术家也强调需要开放或自愿放弃对互动过程的完全控制。这一点既适用于媒体艺术作品，也适用于媒体艺术以外的参与性艺术作品。对于后者，艺术家伊冯娜·德罗奇·温德尔（Yvonne Droge Wendel）曾说过："互动式作品的美妙之处在于，你放手的那一刻会发生超出你此前预想的不可思议的事情，出现未知的状况，我必须要压制自己想要干预作品互动过程或把自己的意图强加于其上的倾向。"[7] 这样的声明再次表现出，第二次世界大战后的几年里人们对随机性的兴趣如何影响了艺术创作，这种影响也

与开放作品的策略有关，其中开放作品中的不确定性是通过接受者主动参与作品来实现的。然而，德罗奇·温德尔指的是艺术家本人可能在场的背景下，以便创造出一种让接受者有选择地采取行动的情况，于是这种情况下产生的结果来自艺术家和接受者的联合阐释，主要关注的是生产过程中的合作美学。这种开放的合作邀请也被应用于媒体艺术中，特别是在网络艺术中。然而在本书中，我没有特别关注合作作品，而是把关注重点集中在艺术项目的美学上。在艺术项目中，系统对接受者所做决定的反应是预先设定好的。然而，在实现的过程中有时仍然会发生令艺术家感到惊讶或惊喜的意外。例如，上文提到过的拉斐尔·洛萨诺-海默在自己的作品《人体电影》中就有过这种意外的经历，接受者对自己的影子过于感兴趣，沉迷于和影子的互动，却对使用它们来展示艺术家投射到建筑物外墙上的肖像失去了兴趣。同样，阿格尼斯·黑格杜斯不太可能想象到，试图组装互动式《水果机》拼图的其中一名接受者会接管该作品的控制权，并设法独自操作全部三个操纵杆（尽管该作品的设计旨在激发三名接受者的合作行为）。大卫·洛克比引用迈伦·克鲁格的观点表示艺术家对自己的作品感到惊讶是互动艺术的重要特征。在他看来，艺术家对意外情况的渴望和对作品控制权的欲望之间存在的明显矛盾是互动艺术的一大特点。[8]

尽管艺术家不参与自己作品的互动过程已经被认为是互动艺术的重要特征，但是这一标准的衡量条件是有限制的，因为实际上只适用于艺术家作为作品创作者的情况。艺术家当然可以以其他身份参与作品的互动过程，例如作为接受者、观察者、中介者或其他玩家角色。大多数互动式项目是在反复的过程中逐渐成形并发展起来的，在这个迭代过程中，艺术家需要测试自己所设想的互动的可能性以便进行验证和及时的修改。因此，艺术家通常是自己作品的第一个接受者。而大卫·洛克比讲述的一段经历说明了这种情况下的潜在问题。在他的作品《非常神经系统》第一次公开展出期间，大卫·洛克比惊讶地发现系统对接受者仅有着微弱的反应。在寻找原因时他意识到，他只是自己亲身测试了系统，他已经不自觉地规范和确定了某些动作，然后配置系统对这些特定的行为作出反应。[9] 为了避免同样的问题，大多数互动系统的创造者试图尽可能快地向公众或一小部分感兴趣的人展示自己的项目，以便能够观察其他人是如何参与互动系统的。[10] 但艺术家也可以通过鼓励潜在的接受者参与互动或通过描述系统可能的行为方式等方法充当自己作品的中介者。其

中的界限并不是固定的,中介往往作用于观察之后,艺术家可能会扮演理想接受者的角色并进行互动,以鼓励公众效仿。因此,在林茨电子艺术节参展的艺术家通常会与自己的作品保持近距离,以确保作品能正常运作,同时自己也能有机会观察大众、与他人进行交谈和接收建议,或者自己参与作品的互动以做表率和示范。媒体艺术家泰瑞·鲁布开玩笑地称这种活动为"给作品当保姆"。[11] 在需要多名参与者进行合作的互动项目中,艺术家可以扮演参与者的角色,并与其他接受者进行联系。尽管如此,即使艺术家与其他接受者一样受制于相同的规则,但艺术家总是处于特殊的情况之中,因为艺术家熟知互动命题所提供的所有可能性。因此,当艺术家担任共同参与者的角色(无论其行为是否与其他接受者的行为有明显不同)时,他应该被指定为作品的表演者,因为其参与互动的主要意图不是为了获得自己的行为体验,而是为了丰富其他接受者的互动体验。但是也不应该太过于肯定这种说法,因为其他一些接受者可能已经明白了系统的运作原理及其可能性反应,也或许是因为他们已经提前了解该作品或者他们熟悉类似的艺术项目。因此,接受者也可以充当中介行为者。

助理

艺术家偶尔委托第三方协助呈现互动作品。这些助理可以担任表演者的身份,如在索尼亚·希拉利的作品《如果你靠近我一点》中,就有一名女性表演者作为该作品永久的互动伙伴。助理还可以发挥中介作用,解释、支持和监督接受者的输入行为,并可能还要分发作品互动所需的设备。然而,很难明确区分作品内部构成要素的辅助功能与属于外部环境的辅助功能。例如,"爆炸理论"艺术团体中的成员马特·亚当斯认为《骑行者问答》介绍阶段告知接受者必须从供应处借用自行车——对后续活动阶段的成功至关重要。根据亚当斯的观点,互动之前会有一个"特别充裕的时刻,因为人们此时会认为'现在还没有正式开始',所以依然会很放松……接下来我们就会为他们创造不同体验并给他们一些微妙的提示,至少我们有着足够的能力去做这些事情"。[12] 因此在这种情况下可能会发生角色的重叠:助理可以

同时充当表演者，而表演者可以扮演或被看作接受者。

接受者

在互动艺术中，接受者的任务是实现艺术作品，这意味着接受者要主动回应接受命题（尽管不是在"正确地"执行规定的概念这一意义层面上，因为接受者的行为不一定总是符合艺术家的期望）。[13] 不同作品所提供的行为范围有很大不同，首要问题是关于如何准确传达可能或预期的行动。可能会提供书面或口头指示，但是大多数作品以这样的方式来构造和配置的，即可以从装置本身推断出行为的可能性。在许多情况下，互动的核心要素之一就是接受者探索作品提供的互动可能性。

如第 2 章所述，接受者的活动在很大程度上取决于其对类似作品的经验、对作品的期望以及其行为意愿。这些都通过本研究背景下所做艺术项目研究的结果而得到证实。例如，Tmema 的作品《手动输入投影仪》的一名接受者说他的行为受到自己身份的影响：由于他是教师，他已经习惯于操作该作品中使用的高架投影仪。[14]《骑行者问答》的一名接受者解释说，这个项目对她而言有些难以接受，因为她不是倾向于公开谈论自身感觉的那类人。[15] 为了对抗这种情境代换，大卫·洛克比在《非常神经系统》中寻求如何能确保接受者在他们的互动中不能利用类似的经验："无法自动识别出自己熟悉的操作"。[16] 除了利用自己熟悉的行为模式的可能性（或不可能性）之外，接受者的行为也取决于其个人兴趣，例如，对作品所使用的技术类型或其美学效果是否感兴趣。同样，接受者对作品可能的可解释性或目的性的参与意愿也会有所不同。

接受者可能会把自己的活动局限于仅是观察其他人与艺术项目的互动上，从而与作品本身保持一定距离。但是在这种情况下仍然可以产生个体对作品的感官或认知理解。戈兰·莱文（Golan Levin）把这种情况定义为"代理互动"，这个术语借用自教育科学，表示对他人互动的认知理解。[17] 如果观察者能够理解正在发生的互动活动，那么他（她）也能看到行为和效果之间的关系，即使接受者本人没有主动参与其中。虽然被动的旁观者无法拥有与主动的接受者一样的体验，但可以观

察和理解自己不会参与的互动过程。例如,格雷厄姆·温布伦早期经常在笼子状结构中呈现屏幕互动叙事,其中包含一个受保护的座位区,供参与互动的接受者使用。但他也在笼子外面或在金属结构的后面为观众设立了一片区域,有时甚至配备监视器,为观众回放比较活跃的参与者的屏幕记录。

杰弗里·肖也看到了代理互动的优点:"对于非主动的观察者而言,他们只观察其他参与者操作互动艺术作品,因此会产生一种独特的体验,即通过其他人的眼睛看到互动被激活——其他人的参与就像是一场表演。"[18]《手动输入投影仪》的接受者在后续采访中说观察其他接受者就像目睹一种亲密行为,揭示了有关这些接受者的一些个人信息。[19] 观察也可能是走向主动参与的第一步,让观察者对系统过程和反应得到了初步了解,还减轻了个人拘束感。观察活动通常会实质性地影响到观察者自己的行为,因为他们往往会模仿或故意改变先前观察到的行为。

前面的讨论再次引导我们考虑由艺术家自己激活互动主题的可能性。除了作为理想接受者的说明性演示之外,艺术家也常常使用他们创造的系统进行表演。戈兰·莱文和扎卡里·利伯曼(Zachary Lieberman)邀请公众参加他们自己研发的视听系统的舞台表演。[20] 藤幡正树(Masaki Fujihata)的《小鱼》(1998—1999年)和岩井俊雄的《钢琴——作为一种影像媒介》(1995年)都曾进行过公开表演。[21] 莱文认为自己的表演与《手动输入投影仪》成了代理互动的潜在催化剂。在表演和作品展出中,通过在高架投影仪上放置数字纸板来控制切换项目模式。这对于公众很容易理解,并且随后也能根据相同原理与作品的不同模式进行互动。莱文认为这是向观众演示系统功能的理想方式。

代理互动的概念再次涉及审美距离的问题。为了享受互动艺术作品的审美体验,接受者是否真的必须保持主动,或者说例如代理互动这样的体验形式创造了美学理论经常要求的与体验客体的距离?

罗伯特·普法勒(Robert Pfaller)因创造了"互消性"(interpassivity)[*1]一词而备受赞誉,他用"互消性"对互动媒体表面上看似具有的全能性质疑。[22]

*1 互消性:是普法勒结合"互动性"(interactivity)和"被动性"(passivity)创造的术语,指的是现代社会让别人代替你"被动"的文化行为模式:人们不再将自己的责任,而是将自己的被动性委托给一个媒介。

普法勒建议"把提供现成的接受和消费的媒体定义为互消媒体"。他以录像机为例来说明这样的媒体，普法勒声称录像机可以代替观察者观看电影，所以电影的录制取代了他们的消费。普法勒使用该单词的前缀"inter"来解释角色的转移："正如互动媒体把活动转移给观察者一样，互消媒体把观察者的被动性转移到艺术作品"。[23] 虽然术语"互消性"发人深省，但还是有必要质疑在普法勒的例子中被转移的是否真的是"被动性"，或在现实中实际或可能发生的活动被转移的是否也是"被动性"。可以肯定的是，作为本研究重点的互动命题既不是（相互）被动的也不是代理主动的；相反，它们是可由第三方（接受者）激活的过程潜能的承载者。

虽然普法勒提出的互消性概念似乎不太适用于分析互动艺术的审美体验，但是其思想的更广泛的背景值得考虑，因为他的思想都基于对活动在原则上是主动的这一观点的质疑与不信任，以及主动的观察者总是"在审美上受益、在政治上解放"。正如普法勒所说，1968年以来的许多解放运动都预先假设"主动胜于被动，主观胜于客观，个人胜于其他，易变胜于固定，非物质胜于物质，构造胜于基础"等。[24] 我们必须严格地批判性地探索哪些特定形式的审美体验是由接受者的活动特别促成的，接受者的活动是否也可能潜在地阻止美学体验的产生，以及应把代理互动形式对行为的沉思观察当作互动艺术独特的审美体验形式。拉尔斯·布伦克在他关于参与式艺术形式的讨论中详细论述了这个问题。在他对邀请观众参与的（非电子）作品的研究（例如20世纪60年代的行为艺术）中，布伦克没有过多讨论代理互动，而是讨论了对互动加以心理预期的可能性。他质疑是否有必要主动回应参与作品的邀请："理论上的参与可能性还不足以激发以使用作品为中心的审美幻想吗？"[25] 当提到乔治·布莱希特、欧文·沃姆、约瑟夫·博伊斯和弗朗茨·艾哈德·瓦尔特的作品时，他指出，如果我们体验一种情境时不是通过实际体验"其感性存在"，而是通过它不存在的情况而想象它，感性地想象它，并由此产生一种特殊形式的审美体验。[26] 布伦克认为，美学感性不是以这种方式牺牲于非感性的反身性的，他建议承认不同的接受方式，并将感性和反身性视为可以在决定接受过程中产生不同程度影响的组成部分，而不是作为替代品。然而，这种态度（布伦克称之为反身性想象）的前提条件是潜在行为的可能性。在布伦克研究的作品中，可以明确识别预期的互动，也可以识别这些互动预期采取的过程。例如布莱希特的《活动乐谱》和

沃姆的"一分钟雕塑"系列都是如此。

相比之下，在互动媒体艺术中，我们通常面对的是一个隐藏其自身运作原理的黑盒子，接受者只有激活互动过程才能了解它。而这不一定排除通过观察他人的激活而获得的审美体验，但确实排除了布伦克提出的反身性想象。正如我的案例研究所显示的那样，即使是代理互动也不总是可能出现在互动媒体艺术中。特别是，使用移动设备操作的作品、在大面积场地展出的作品和基于音频文件（用耳机播放给接受者）的作品都不允许代理互动的存在。[27]

技术系统

必须把支持互动命题的技术系统和该系统的物质组成部分看作互动命题的行为者，而不只是在系统被配置为一个虚拟人物的情况下。原则上，互动系统不仅能够实现行为，还有着自己的过程性，虽然系统由艺术家设计或编程，但其行为会独立于创作者。例如，"行动者网络理论"所基于的假设是物体应被视为行动者，而不仅仅作为人类行动的背景；根据布鲁诺·拉图尔的观点，它们还可以"授权、允许、负担、鼓励、批准、建议、影响、阻止、提供可能、禁止等等"。[28] 行动者网络理论的支持者主要关注的不是过程实体，而是静态物体。唐纳德·诺曼（Donald Norman）使用术语"功能可供性"来描述物体的行为潜能。"功能可供性"指的是物体实际存在的和被感知到的特征，特别是决定物体如何被使用的特征。[29] 尤其是在人机互动研究领域，"功能可供性"的概念已经被确立为描述计算机接口的连接特性的一种手段。[30] 然而，目前的研究不仅涉及系统的感知刺激性，还涉及其过程性。虽然许多互动系统仅在输入（以人类活动或来自其他系统传入数据的形式）之后才开始活动，其他时候则保持等待模式，但有些系统也在等待输入时运行自己的程序。因此，我们必须要了解的是在每个单独的作品中如何触发过程性，以及过程性的真正特征是什么。过程性是基于预先存储的可使用信息的激活，还是基于代码的实时处理？将在下面着重研究技术系统的过程性，特别是在互动性的器具和现象学视角下以及对互动的时间结构的关注下。

需要特别注意的是，在这种情况下，本研究试图从作品使用的实际技术中把过程抽象出来。换句话说，旨在描述过程性的一般性质，而不是系统具体的硬件或软件功能。当然，互动系统的特征在于技术，例如以创作作品时可用的或艺术家熟悉的软件和硬件类型为特征。艺术家决定使用某种特定技术或系统架构可以是根据作品本身的概念，但是也可能只是根据外部因素。外部因素不仅包括艺术家获得技术或资金的手段，而且包括赞助机构、作品的委托人和合作伙伴的影响。例如，阿肖克·苏库马兰（Ashok Sukumaran）说他的作品《美景大酒店》（*Park View Hotel*）（2006 年）的创作理念是他在 Sun 公司担任驻场艺术家期间产生的，在那里他被要求使用 Sun-SPOT 技术。[31] 同样，马特·亚当斯认为，如果该团队的合作伙伴，诺丁汉混合现实实验室没有提出 Wi-Fi 指纹技术，"爆炸理论"肯定会在《骑行者问答》中使用 GPS 技术。[32] 虽然基础技术影响了作品的美学，但是作品的美学在本质上始终基于可抽象化的程序和结构。这里主要不是从技术上的因果关系来描述它们，而是着重关注它们产生的效果。首先，有必要讨论行为者在其中运作的空间和时间结构。

对于行为者来说，可以把互动式媒体艺术和其他形式的参与艺术的不同之处概括为，艺术家的创作者角色通常被限制在实际互动发生之前的阶段。同时，互动过程已经作为潜在因素嵌入系统中，这使得接受者有不同程度的自由来配置互动。因此，互动媒体艺术中互动的类型与面对面的直接互动有明显不同。就像艾丽卡·费舍尔 - 李希特解释的那样，表演艺术中的互动基于"自创生反馈回路"的原则。[33] 正如在第 2 章讨论过的，这一术语指的是对表演过程的协商，既不能由表演者单独控制，也不能由公众单独控制。然而，根据艾丽卡·费舍尔 - 李希特的观点，反馈回路是需要面对面的互动，而这在媒介化的表演中是不可能实现的。[34] 其实互动媒体艺术的反馈过程与费舍尔 - 李希特从行为艺术中得到的反馈过程并不相同。即使有些项目也引起了人际沟通与协商，但互动媒体艺术的重点仍然是人和技术系统之间的互动。

空间

每一个互动命题和互动行为都与特定的空间情境相联系。无论活动是发生在公共空间、机构空间还是私人空间，无论活动发生在物理场所还是数据网络中，无论活动是基于移动设备还是固定设备，这一点始终是成立的。

"地点"通常被理解为地球表面上的一个点，可以使用参考系统（例如地理坐标）进行定位，而"空间"指的是一个可以感知或想象的边界区域。最近的空间理论特别关注想象的边界，边界是主观的，也可发生变化。社会学家玛蒂娜·勒夫（Martina Löw）将空间定义为一种或多或少流动的个人或集体结构，它可能是物质的，也可能只存在于感知、构思或回忆中。[35] 勒夫认为空间是"生命实体和社会产品的关系性排序"，[36] 这种排序是"间隔"（spacing）和"合成"（synthesis）过程的结果。勒夫将"间隔"定义为事物、人或标记的摆放，如商店中物品的排列、人群的排列、建筑的排列，甚至计算机网络组件的排列。相比之下，她把"合成"定义为空间构建的认知部分："事物和人通过感知、构思和回忆的过程连接起来形成空间。"[37] 在她的思维模型中，间隔和合成不应被理解是连续的，而应该被理解为相互制约的过程。

勒夫对空间参数的解释不仅包括物质上的固定特征，也包括可以主观构建的可变效果，这对互动美学也是至关重要的。但是必须要在空间建构中区分两个不同的时间点：一是在构建互动命题时对空间性的选择和划分；二是在互动时刻中对空间性的实现。这与对间隔和合成的区分完全不同，因为后两个过程既涉及系统的构建，也涉及系统的实现。互动式作品的创作者不仅要配置物体和数据（间隔），还要把它们组合起来，从而创建一个真正的或潜在的空间结构（合成）。接受者在自己的感知中构建空间结构（合成），还通过自己的移动主动地配置它们（间隔），而接受者对这两种行为都采用完全相同的方式。因此，间隔和合成对互动命题的配置和实现而言同等重要。

互动空间的建构

容纳互动作品的空间可以是人造建筑也可以是自然环境。艾丽卡·费舍尔-李希特使用术语"表演性空间"来表示用于举办艺术表演的空间。她在论文中写道,这些空间被有意创建或选择是为了组织和构建行为者和观众之间的关系,并激活特定形式的运动和感知。因此,表演空间可以由艺术家来构建,也可以建立由预先存在的空间(由艺术家选择)提供的可能性之上。[38] 在互动艺术中,互动空间往往受制于与上述表演性空间不同的前提条件。虽然互动艺术是视觉艺术和表演艺术的结合体,但大多互动艺术是在展览中被呈现出来的,无论是在艺术节期间被展出还是通过较为经典的博物馆展览的形式。这种展览制度的背景确立了某些空间参数。因为一个展览通常至少要持续几天,所以互动项目很少被安置在通常用于其他目的的建筑空间里——除非该空间的情况与展览类似,向公众开放,并不断受到监督,比如贸易展览的门厅或机场航站楼。[39] 有两个类似情况的例子是 2002 年在奥斯纳布吕克举办的展览"Es, das Wesen der Maschine"展出的路易斯-菲利浦·德摩斯(Louis-Philippe Demers)和比尔·沃恩(Bill Vorn)的机器人装置,[40] 以及 2007 年威尼斯双年展上代表墨西哥参展的拉斐尔·洛萨诺-海默的作品。[41] 这两个展览都是在历史悠久的地方举办的,前者在奥斯纳布吕克的多米尼加教堂,后者在威尼斯的索兰佐宫。其实策展人经常利用空置的历史建筑布展,这些建筑仍然能唤起与它们原来的功能或年代相关的特殊氛围。其他受益于具有独特氛围的展览空间的媒体艺术展包括德国多特蒙德艺术中心在多特蒙德的凤凰馆(Phönix Halle)(前钢铁厂的一部分)举办的展览、ZKM 在前武器工厂举办的展览,以及林茨前 Tabakfabrik(烟草厂)在 2010 年客串林茨电子艺术节的场地。

然而,展览往往是在中立的场地举行,艺术家被分配到一个场地,用一个白色或黑色的立方体放置他的装置。剧院舞台的设计是为了容纳不断出现的新作品和个人作品,在展览场所分配给特别展览的空间往往是中性容器,只提供有限的修改可能性。因此,互动作品必须适应所提供的空间,无论是通过简单放置必要的硬件、组装雕塑装置,还是通过安装隐藏的技术设备、传感器或效应器。[42]

20 世纪 90 年代的互动媒体艺术通常回避物理空间而选择利用虚拟现实技术进

行模拟。随着时间的推移,对实际空间状况的主动构建变得越来越普遍。媒体艺术中使用的硬件往往只被看作投射的人工世界的必要接口。迈伦·克鲁格明确呼吁现实世界的空间要尽可能保持中立,以便接受者可以闭上眼睛感受其物质性:"空的长方形有一个好处,那就是人们对其感到非常熟悉,因此物理空间不再被关注,反应是唯一的焦点。"[43]克鲁格在20世纪70年代和80年代创建了人工现实实验室录像场域(videoplace),其重点显然在于投影所传达的计算机生成图形的反馈效果,而真实的互动空间则是黑暗的。然而,克鲁格的计算机图形的空间性也不是特别复杂。尽管他的意图可能是让接受者完全专注于实际的互动,但当时的技术可能性从一开始就限制了复杂图形解决方案的范围。20世纪90年代出现了各种项目,将计算机生成的图形反馈当作视觉上虚幻的虚拟现实。这方面的例子包括杰弗里·肖的《清晰的城市》(*Legible City*)(1998—1991年),它试图创造一种骑自行车穿行城市的假象[44],以及彼得·科格勒(Peter Kogler)和弗朗茨·波马斯尔(Franz Pomassl)1999年的作品《洞穴》(*Cave*)(为林茨电子艺术中心的洞穴(CAVE)环境特别制作[45]),项目组邀请接受者沉浸在一个由图形化的管道、管道和通道组成的迷宫里。

相比之下,在最近的装置作品中,物理空间被许多艺术家理解为作品的基本组成部分,并对其进行构建。这可能采取复杂的雕塑设置的形式,比如杰弗里·肖和合作者共同创作的《生命之网》(2002年)。参观该装置的接受者必须穿越人工弯曲的地板,然后穿过一张绷紧的电线网,然后才能到达容纳互动系统的内部空间。然而,空间也可以简单地通过尺寸和照明之间的相互协调来构建。[46]例如,索尼亚·希拉利的《如果你靠近我一点》通过在房间中央的地板上明确标记的触摸敏感区周围的墙壁上设置多个投影,来展示界面和视觉反馈之间的空间关系。大卫·洛克比的装置作品 n-Cha(n)t(2001年)的特色是使用多个监控塔,它们既相互交流,又与接受者交流,邀请接受者在作品划定的空间内漫步。在其他情况下,空间结构可能用来阐明行为者的可能角色。正如已经提到的,格雷厄姆·温布伦在他的互动装置中为作品的主动实现构建了一个区域,为互动的观察者构建了另一个区域。在这种情况下,行为和观察——接受者作为参与者的两种可能功能——被呈现为空间上分离的角色。同时,它们区别于另一种可能的参与者功能,即既不参与主动实现也

不参与观察的路人的功能。因此，这位艺术家用物质手段来暗示不同可能的接受形式。空间安排说明，互动是作品的一部分，但也是观察和思考的可能对象。

视觉艺术一直是一种空间艺术，20世纪的装置艺术将焦点放在空间构建上。我已经提到了阿伦·卡普罗、视觉艺术研究小组和克劳德·帕朗的行为艺术，布鲁斯·瑙曼和丽贝卡·霍恩的体验式环境，以及里克力·提拉瓦尼的现场舞台，所有这些都基于空间组织。但互动媒体艺术为空间构建提供了更广泛的范围。正如第3章中讨论的游戏的自足性，在互动媒体艺术中，物质空间和互动空间都很重要，而这两个空间不一定总是重合的。一个项目的潜在互动半径通常是由技术因素决定的，无论是鼠标线的长度，还是需要接近作为触摸屏的显示器，摄像头观察接受者的角度，或者传感器的范围。然而，互动范围往往从一开始就不可见，特别是在使用无线传感器技术的作品中。在卡米尔·厄特巴克（Camille Utterback）的装置作品《无题5》（*Untitled 5*）（2004年）的每次展出中，卡米尔·厄特巴克用面板、灯光或简单的标记来指示触控地板区域的边缘。大卫·洛克比回忆说，每次他安装《非常神经系统》时，他都会问自己是否应该以及如何指定作品的互动半径。在某些版本中，他用绳索来标明互动空间，在其他版本中则用灯光。然而，他常常不标出明确的互动范围，于是接受者就只能通过互动来探索和体验范围的边界。[47]

正如前面已经指出的那样，空间舞台也涉及直接互动区域周围的空间。艺术家是否为代理参与留下了空间，还是排除了潜在的观察者？如果艺术家考虑到了这些额外的参与者，那是否给他们分配特定的位置？除了格雷厄姆·温布伦为不同类型的参与者设置不同的区域，奥地利艺术家团体"时间已尽"（Time's Up）的《感官马戏团》（*Sensory Circus*）的做法也值得一提。这一作品在2004—2006年被多次安装，为接受者个人和与他人合作的身体活动提供了各种可能性，起到的作用包括充当互动空间和日常空间之间过渡性的娱乐区。

位置艺术具有自己构建空间的可能性。使用便携式设备（手机、GPS导航仪、笔记本电脑）作为接口，可以使艺术项目的空间扩展到整个城市或全部景观，同时允许潜在的无限空间动态行为。当可以在日常设备上实现项目时，这一情况就更加明显了。这些设备通常甚至都不是由艺术家提供的，因为接受者想要使用自己的设备，这意味着项目的空间（和时间）限制在技术上最终只取决于接受者的流动性。[48]

不过必须在供应站出租设备并不一定是个缺点，因为项目需要一个确切的起点。关于项目最开始介绍阶段的意义已经在探讨"爆炸理论"的《骑行者问答》时提过了。此外，由于供应站既是接受者活动的起点也是最终目的地，项目的空间结构通常会考虑其位置；作品的呈现层次（例如虚构的文本）会提到它，也会在作品的设计中考虑到供应点的历史、社会或气氛的影响。另外，一般来说，位置艺术作品的特征是其空间结构和公共空间之间有密切的联系，因为 GPS 技术或其他一些定位追踪技术可以用来直接将信息与特定的协调点联系起来。

空间性的实现

接受者的任务是在系统提供的结构中实现空间性。当对空间性的实现具有明显的物理形式时，就立即获得了表演的特征。早在1980年，米歇尔·德·塞尔托（Michel de Certeau）就指出了这一点。德·塞尔托观察到空间是通过行走来实现的，于是他将其与表演行为进行了明确的类比。他认为，由于"三重表明性能"，行走行为对城市系统来说就像言语行为对于语言一样。首先，行走是"行人对地形系统的占有过程"；其次，是"对场地进行空间演示"；第三，它意味着"不同位置之间的关系，即在以运动形式存在的实用主义'契约'之间的关系"。因此，对德·塞尔托来说，行走是一个"表达的空间"。[49]这不仅仅涉及对空间的主观构建和感知，同时行走本身也是一个可感知的表演。德·塞尔托关注的是身体和认知的感知、对环境的主动利用、通过存在的方式激活某些地点、通过自己的运动构建地方和空间之间的关系。

在表演艺术中，对空间性的主动实现主要是留给表演者（他们可能是按照舞台的指示）的，而接受者的贡献主要是认知性的。[50]而在互动艺术中，接受者则可能在空间性的物质实现和表现中扮演主动的甚至是主要的角色。对接受者与洛克比的《非常神经系统》互动的观察以及后来对他们的采访表明，许多接受者首先探索了动作敏感区域，并普遍认为他们的动作是一种对空间的演示，或者是一种寻找作品空间边界的方式。在希拉利的《如果你靠近我一点》中，空间的物质配置起到了

协调行为者之间空间关系的作用，尤其当接受者与表演者保持距离或靠近时。在这些情况下，我们可以认同玛蒂娜·勒夫的观点，即空间性也可以表示人与人之间的关系。其实斯科特·斯尼布的《边界功能》（1998 年）的核心主题就是空间是人际关系的表现。只要有一名以上的参观者进入划定的区域，线条就会投射到地板上，以对该区域进行分割，每个参观者都被分配到相同大小的面积。随着接受者的移动，分界线也随之改变以适应新的情况。[51]

因此，接受者对空间性的实现可以通过对特定空间结构的自我定位（如洛克比的作品）或通过社会关系的空间演示（如希拉利和斯尼布的作品）来表现。在位置艺术项目中，空间的实现往往是在更大的范围内进行的，这也需要对日常公共空间进行定位。在舍马特的《水》和鲁布的《漂流》中，作品的位置和边界由艺术家决定，但每个接受者都创造了一个（内部）空间结构独特的项目版本。在这两个项目中，日常空间获得了隐喻或创造气氛的功能，并成为作品可解释性的核心元素。相比之下，在"爆炸理论"的《骑行者问答》中，参与者可以完全自由地定义自己的行为范围。他们可以沿着自己喜欢的任何方向循环，运动范围只受制于时间限制，即系统允许的互动持续的最长时间。然而，所有这些项目的共同之处是个人运动对构建或实现互动作品的空间性的意义。可能采取身体活动或定位的形式，包括或排斥他人的参与，甚至是广泛的空间内的运动行为。作品的格式塔是在这些个体活动的过程中实现的。这种格式塔通常是短暂的和具有过程的，最终只在每个接受者的感知或记忆中持续存在。

数字和虚拟空间

在互动媒体艺术中，物理空间和数字数据空间可以进入复杂的相互关系中。一方面，可以在数字媒体中模拟空间；另一方面，数字信息流和网络创造了它们自己的空间形式。

当通过数字媒体模拟空间时，模拟并不局限于在画面的平面后创造空间的视觉错觉，也不局限于将图像解释为一个窗口（自中心透视法发明以来一直在绘画中实

践该方法）。数字模拟空间可以表现为过程性的和可修改的，这为接受者提供了各种行为的可能性。[52] 模拟可能呈现出一个封闭的空间，就像佩里·霍伯曼（Perry Hoberman）的《条形码酒店》（*Bar Code Hotel*）（1994 年）中的立方体，它是由中心透视法构建的，在其中的物体要么可以自主移动，要么可以被移动。空间也可能被呈现为一个无限的空间，接受者可以通过一个大窗户向其中注视，或者被邀请在其中进行虚拟移动，就像杰弗里·肖的《清晰的城市》。黑格杜斯的《水果机》有一个黑暗的背景，使得接受者必须组装的互动物体似乎飘浮在实际的展览空间中，或这至少是艺术家想要制造出的预期印象。[53] 在《洞穴》中对这种错觉印象的塑造更加成功，其中的虚拟物体被直接投射到物理空间中，从而给接受者制造出感觉身处虚拟世界的错觉。由莫妮卡·弗莱施曼和沃尔夫冈·施特劳斯所制作的《大脑之家》（1992 年），明确地设计出虚拟空间和物理空间的重叠，这也是该作品最重要的特色所在。接受者得到了头戴式显示器，并被邀请在柏林新国家美术馆的门厅里移动，以便探索一个与实际门厅的边界和尺寸相对应的虚拟空间。接受者可以在这个虚拟空间参观著名哲学家的虚拟家园。

除了使用视觉幻觉的形式，艺术作品还可以通过空间隐喻的方式表现社会结构。例如，早期网络平台 De Digitale Stad 的原始界面是城市地图和地铁平面图的混合体，而最近一个更抽象的版本则显示了一个网状结构。在这个作品中，城市空间被看作社会和政治机构与关系的网络，并被作为一个在线交流空间进行展示。英戈·甘瑟（Ingo Günther）在他的作品《难民共和国》（*Refugee Republic*）（1995 年）中更进一步地表现了这一观念，该项目展示了一个在现实世界中没有位置的共和国，其特点是独立于所有现有的政治和地理系统。[54] 这些近期的项目解决了另一种形式的数字空间性，因为它们不仅代表了一个地方，还把数字通信网络器具化。地方和全球的数据和通信网络也是空间结构化的，通过接入点、信息流和进入要求表现出来。曼纽尔·卡斯特尔（Manuel Castells）创造了"流动空间"一词来描述这一特性。作为"场所空间"的对应物，"流动空间"表示围绕不同节点组织的全球经济、社会和政治交流的流动和联系。[55] 安东尼·邓恩和菲奥娜·拉比用"赫兹空间"一词来描述由电磁波携带的信息的非物质空间性。[56]

网络艺术从来不是以物理空间为主；相反，它基于存储在服务器上的 HTML

代码，而服务器的位置通常与接受者无关。当适当的地址被访问时，代码通过互联网连接被临时传输，可以在任何计算机上显示。尽管如此，这些作品在展出和实现中都涉及空间性。实现是由接受的位置——项目被激活时所处的公共或私人空间——形成的。"我是独自一人还是与同伴一起与网络艺术作品互动"，以及"我是直接站在大屏幕前还是偶然点击笔记本电脑上的作品"，这都有很大的区别。相比之下，作品的呈现舞台涉及作品在数字数据空间中的技术位置。如果有关作品是由网页组成的，接受者只是被邀请去探索，那么作品的存储位置通常是无关紧要的。一个例外是欧丽亚·利亚利娜的《阿加莎的出现》，它存储的多个服务器分布于世界各地，还在这些服务器上呈现叙事。如果一项工作以同步或异步的方式将不同的接受者联系起来，那么网络节点也因此极为重要，就像《难民共和国》的情况一样。但话又说回来，是接受者的位置决定了作品的个体空间结构，而不是服务器的位置。即使我不能确切地知道我的互动伙伴在哪里，但我仍然创造了一个通信网络的概念，这是由我所理解的互联的万维网空间塑造的。这种想象中的空间性可能与实际的技术传输路径有相似之处，但不需要完全与之重合。

需要再次强调的是，数据空间和真实空间之间最复杂的叠加形式发生在公共空间。混沌计算机俱乐部（Chaos Computer Club）在2001年创作的项目作品《闪光》（*Blinkenlights*）就清楚地表现了这一点。这个位于柏林的黑客俱乐部把柏林教师之家的外墙改造成电脑屏幕，把窗户当作像素格。接受者被邀请将他们自己设计的图形发送到服务器，这些图形就会被巨幅化地复制在高层建筑的照明窗户上。此外，还可以在外墙上玩电脑游戏"乒乓"。[57] 给事先公布出来的号码打电话，接受者的手机从而变成一个操纵杆，就可以用这个操纵杆来控制外墙上的乒乓球拍。当第二名玩家加入时，游戏变得特别令人兴奋，因为此时接受者不是在和电脑玩，而是在和另一个接受者知道一定在游戏场地（建筑的外墙）的某处的人玩。此时接受者对高层建筑周围空间的感知发生了变化，因为在附近的某个地方，一定有一个人拿着手机在控制第二个乒乓球拍。因此接受者试图追踪传回发射器的无线电波。在接受者的感知中，乒乓球的路径和无线电波的传输路径变得混合起来，即使从技术上讲，信息并没有遵循从玩家到比赛场地的直接路径。此时空间突然变成了被定义的信息流，连接网络叠加在城市的物理位置上，形成一个由移动发射器和接收器、

可见像素和无形信息流组成的网络。这种真实空间和数据空间的紧密联系是许多互动艺术作品的典型特征。它可以像《闪光》和《如果你靠近我一点》那样，得到适当的可视化支持，或者像《水》和《漂流》那样，建立在连接真实空间和声音信息空间的基础上。

在本书案例研究中所选择的位置艺术项目中，艺术家们为作品选择了特定的实现地点。相比之下，其他项目则完全不考虑作品实现的实际地理位置。这个地点与接受者的行动范围相对应，因为无论接受者在哪里，作品都会通过手机传递给接受者。在作品《调情》（*FLIRT*）（1998年）中，安东尼·邓恩和菲奥娜·拉比将一只虚拟猫传入网络，它在接受者的手机上快速移动。在《CNTRCPY TM 活动》（2003/2004 年）中，维也纳艺术家团体 CNTRCPY TM 组织了一个游戏，用短信把接受者从他们的日常生活中拉出来，不分白天黑夜——如果他们想赢得一场前往火星的虚拟比赛，他们就必须立即做出反应。在这些情况下，空间性不再由物理空间的一致性决定，而是通过这些空间与想象中的世界融合在一起，用玛蒂娜·勒夫的话说，就是把真实空间与"非连续的、只是间歇性连接的网络空间的移动领域"相结合。[58]

无论真实空间与数据空间的结合是在公共空间中达成的，还是只是作为网络艺术作品的主题，也不管艺术家是在这些空间中指定特定的地理位置，还是仅仅启动了定位过程，这种混合空间结构的实现对互动艺术审美体验的产生至关重要，可谓是其核心关键。往往正是在这些相互重叠的空间层中，互动空间与日常空间的边界受到了挑战。由此引起的对接受者的刺激正是艺术家想要达成的目的。除了对审美距离的不断质疑，对艺术作品和日常生活之间边界的挑战（伽达默尔称之为"审美区分"）也特别明显。当真实空间和数据空间、互动空间和日常空间在不同程度上重叠时，把艺术作品称为一个独立的实体是否还有意义？

在场

上述对个体的空间性结构和短暂建构的观察表明，空间现象越来越多地被看作

是过程性的。

空间性因此获得的相关性，与其说是一种客观条件，不如说是一种感知的情况。如果说，互动艺术一方面依赖于艺术家在互动过程中的缺席（不在场），另一方面，它不仅需要系统和接受者的存在，还需要系统和接受者准备好变得活跃起来——换句话说，就是他们的"在场"。《牛津英语词典》对"在场"的定义是"在人或物之前、在人或物面前或与之在同一地方的状态"，并指定"在场"也可以用来表示非人类现象，如唾手可得、立即可得或可用的事物。这个词的最后一个含义也适用于传统的艺术作品，它们之所以被看作是在场的，是基于它们对观察者的印象。艺术的空间影响——迈克尔·弗雷德认为其等同于剧场性——从20世纪中期开始逐渐成为艺术的一个重要问题。[59]

迪特尔·默施将他的"在场"概念与非人类实体联系起来，将它们的活跃特性描述为"绽出"和"假设"。[60] 甚至艾丽卡·费舍尔-李希特也承认物体的主动性，尽管她更倾向于把在场性的概念狭义理解为人类的物理在场，她认为在场是表演性的决定性特征（"表演性的美学就是……在场的美学"）。[61] 费舍尔-李希特提出了一个在场概念的等级表，从弱到强再到过激——从纯物理在场，到支配空间和抓取注意力的存在，再到作为"具身化思想"的接受者的自我体验，其中循环的能量保持在一个不断变化的状态。[62] 费舍尔-李希特认为，第三种在场是人类独有的特权，而前两种也可以适用于物体。尽管如此，对于物体，她更愿意使用格诺特·波默（Gernot Böhme）的"事物的绽出"（ecstasy of things）这一概念。[63]

因此，媒体研究和表演理论强调物理上的存在和主动的特征是在场的标准。他们使用"在场"一词的方式与功能可供性概念相关，但并不完全相同，后者通常包含对行为的邀请。1992年，托马斯·谢里丹（Thomas Sheridan）将在场的概念引入人机互动研究，特别是与基于媒体的环境中的行为相关的研究。谢里丹将远程呈现（telepresence）与虚拟临场（virtual presence）区分开来，前者是在另一个物理场所的在场感，后者是在一个模拟场所的虚拟在场感。值得注意的是，他把在场定义为一种主观的感觉。因此，根据谢里丹的说法，人们只能感知自己的在场。这一方面是由所能获得的感官信息的程度决定的，另一方面是由个人改变环境的潜力决定的。[64] 马修·伦巴德（Matthew Lombard）和特蕾莎·迪顿（Theresa

Ditton）简明扼要地说明了在信息技术中，在场的概念是如何建立在幻觉和媒介化的基础上的，他们把在场定义为"一种幻觉，没有媒介化的媒介体验"。[65]当然，把"在场"作为一种幻觉的概念与把"在场"定义为实际的"在场"是截然相反的。特别是费舍尔-李希特，她为自己的信念辩护，即在场可以被媒体模拟，但不能被生成。在她看来，在场需要在一个地方实际（共同）存在，否则自创生的反馈回路——行为者和公众之间关系的持续协商——就无法发生。[66]

然而，表演研究和人机互动研究中对在场的不同定义可以为本研究创造一个富有成效的在场概念。如果在场既可以适用于物体（包括技术系统），也可以适用于人，那么尽管在场的性质只能归属于一个可以在此时此地被激活的实体，但这个实体不一定是人。因此，在场可以被理解为应用于特定位置的行动的可能性。然而，当这种可能性导致实际活动发生时，通常使用"现场性"一词来代替"在场"。

时间

互动艺术的过程性并不局限于一个线性的、预先配置的、结构化的持续时间；相反，它是不同层次的时间之间相互关系的结果。

正如约翰·杜威所强调的，时间与所有形式的艺术都是相关的（图4.2）。在视觉艺术和建筑中，在音乐、文学和戏剧中，"同样存在着来自时间积累的压缩"。[67] 尽管如此，不同的接受条件以及不同流派中提供给接受的作品的结构对作品的时间进程有很大的影响。

图4.2 互动时间。霍尔格·弗里斯（Holger Friese）和马克斯·科萨兹（Max Kossatz），*antworten.de*（1997年），截图

表演通常都有固定的开始时间和结束时间，因此也有一个固定的持续时间，但在互动艺术中，持续时间的问题同样重要，尽管在大多数情况下它们并不是预先确定好的。互动项目可与视觉艺术作品相提并论，因为它们通常在展览中呈现出来，可以在任何特定的时间（在场地的开放时间内）和任何特定的持续时间内被访问。这也适用于网络艺术作品（不受开放时间的限制）和在公共空间展示的项目（也要遵循设备分配点的开放时间）。互动艺术和视觉艺术在接受的时刻和持续时间上可能有相同程度的开放性，但这并不适用于接受本身的结构预设。视觉艺术作品在这方面也没有施加任何条件，而在互动媒体艺术中，实现阶段的时间结构是以潜在过程的形式设计的。这种由于电子媒体的使用而成为可能的潜在性，被现代时间哲学家视为我们对时间体验的根本革命。[68]事实上，电子媒体正日益质疑我们的线性时间发展模式。1766年，戈特霍尔德·埃夫莱姆·莱辛（Gotthold Ephraim Lessing）以绘画和诗歌为例，指出视觉艺术和基于时间的艺术的主要区别在于"并排的符号只能代表并排存在的对象"，而"连续的符号只能表达彼此相接的对象"。[69]莱辛认为，这就是为什么身体是绘画的对象，而行为是诗歌的对象。弗里德里希·基特勒（Friedrich Kittler）基本上同意莱辛的观点，他指出，"然而，在时间轴上，操控排序和分析的概念似乎与在空间上不同，也更复杂"，因为时间从一开始就是一种"后继关系"。[70]基特勒认为，多亏电子媒介提供了以时间流形式存储信息的工具，这些信息才能被任意组织，播放得更快或更慢，或被当作实时处理。[71]保罗·维利里奥还观察到，过去、现在和未来的传统时态已经被两种时态所取代：实时和延迟时间。维利里奥用"实时"来指代时间的自然流动，而"延迟时间"指的是可以在任何时间通过媒体访问或实现的显在或潜在（虚拟）事件。[72]因此，通过使时间结构可激活，电子媒体和与之相关的互动媒体艺术，为时间创造了一种新的潜能。这里的问题不是像文学中那样对事件过程的表现，而是对具体时间单位和程序化过程的潜在激活。然而，建构的技术可能性并不是影响互动媒体艺术时间结构的唯一因素。时间结构的激活也依赖于对这种结构的感知和背景化，而这种感知和背景化是基于集体协议和象征性的归属。[73]迈克·桑德博思（Mike Sandbothe）认为，关于过去、现在和未来的社会认知概念代表了一种"维度时间"，与"更早、同时和更晚"的时间模式不同。[74]然而，

这两种模式的特点都是对时间的线性理解，而时间（就像连续空间的概念）是一种现代结构。人类学家爱德华·霍尔（Edward T.Hall）把这种时间概念标注为北欧的典型特征。霍尔写道，从这个角度来看，行为主要是被认为和组织为彼此相继的，而其他文化则是按照多元时间模式，更注重不同行动链的同时性。[75] 此外，霍尔还注意到，信息社会正在诱导一种走向多元时间模式的总趋势，电子媒体所产生的新的时间潜能正在逐渐打破文化差异。

不同的概念被用来描述这种新的潜能。保罗·维利里奥使用"模拟时间"这一术语，而赫尔加·诺沃特尼（Helga Nowotny）则使用"实验室时间"。遵循卡林·诺尔·塞蒂纳（Karin Knorr Cetina）的想法，诺沃特尼将实验室视为一个互动环境——一个"能够加速的时间结构环境"。[76] 她认为实验室时间的特点是技术对象的"连续存在"和持续的"时间可用性"，从而可以控制和编写时间序列。此外，在实验室条件下可以加速或放缓时间进程，而且可以进行多次重复，如果需要的话还可以进行改变。[77] 这使我们回到了在游戏背景下已经遇到的一个话题：在一个设定的框架或规则系统内可以重复激活和复制的过程的内在无限性。在互动媒体艺术中可能实现行为的重复，这也往往是人们特别希望看到的。这方面的例子有伯肯黑格的《泡泡浴》中进一步邀请接受者参与游戏，以及接受者倾向于重复身体动作序列，其目的是更详细地探索系统的反应，或者仅仅是享受相关的过程，如在洛克比的《非常神经系统》和希拉利的《如果你靠近我一点》中。

互动时间

与艺术系统互动所需的时间也可以被描述为实验室时间，因为短期互动发生的确切维度时间点并不是特别重要。[78] 我们不把这种互动作为生命过程中暂时相关的部分背景化。在本研究关注的构建的时间结构中，互动通常只在表征层面上融入社会时间结构，也就是说，它们可能代表过去或未来的事件。然而，互动本身只能发生在现在，但背景一般不是日常生活。例外的情况是专门质疑艺术作品和日常生活之间界限的作品，比如上文提到的《CNTRCPY TM 活动》，该作品让接受者在

数周内参与一场前往火星的虚拟竞赛。接受者通过手机与他们的虚拟飞船建立联系，因此他们在白天或晚上的任何时候都能收到警报，他们必须通过互联网连接立即干预，以防止即将发生的危险（碰撞、敌人攻击、燃料短缺）。由于这个项目持续时间长，而且参与者的个人设备都变成了互动的器具，与系统的互动影响了接受者的日常生活，因此，与艺术项目互动的时间与社会现实中的时间交织在一起。然而在大多数项目中，互动的时间通过其艺术背景化，与日常的时间感相分离。虽然它不能完全脱离社会时间管理的惯例——例如，如果一个接受者生活中很忙碌，那么就会在作品上投入较少的时间——但其他时间结构仍然占主导地位。

叙事时间和被叙事时间

文学工作者、电影工作者、艺术学者主要关注叙事时间与被叙事时间的关系。[79] 换句话说，他们对时间结构的考虑依赖于作品具有表征功能这一基本假设。本研究关注被表征的情况或活动的历史背景，以及被叙事时间的过程与表征或接受的持续时间之间的关系。文学作品用倒叙和预告的方式来构造时间的表征，电影可以使用慢动作和快动作的方式。表征时间甚至可以在视觉艺术中发挥作用，例如当一个雕塑引起一连串的动作，或者一幅画按照时间顺序结合了不同的场景。

但艺术当然并不总是代表或表征什么事物，更不用说那些可以在时间上背景化的事物。理查·谢克纳指出，行为艺术不是建立在象征性时间的表征基础上，艾丽卡·费舍尔-李希特对行为艺术的分析同样也没有把重点放在被表征的时间上。费舍尔-李希特研究的表演主要不是面向表征层面的，而是强调现实和行为的实际时间。互动艺术中她主要关注的也是互动发生的实际时刻。尽管如此，被表征时间的类别在这里并不是没有联系的。例如，当一个项目使用预先储存的数据时，过去执行的操作或过程会被重放。虽然在线性叙事中所表现的行为的时间顺序是可变的，但接受的过程还是产生了一个时间顺序，将所表现的时间的不同片段进行排序。这样的作品往往会造成一种错觉，即所表现的行为是在个人实现作品时实时发生的——例如，当接受者被直接对话时，如《骑行者问答》《水》和《自己的房间》。在这

种情况下，数据的存储给交流带来了一种潜能，保罗·维利里奥的延迟时间概念恰当地描述了这种潜能。当然，这并不排除存储在媒体上的行为也可能被呈现为过去的行为。《水》和《骑行者问答》都将记忆和过去的事件作为主题，而在《自己的房间》中，我们发现主人公对生活中过去事件的提及，例如，她与一个虚构的打电话者说："你终于打电话了。已经两个星期了……"。

在互动艺术中，叙事时间与互动的持续时间相对应。在游戏中，通常经过一定的时间或达到一定的结果后才能得出结论。[80] 由于互动艺术的开放性，很少强加给接受者像是游戏中一样预先设定好的结论；大多数项目允许不同持续时间的互动。[81] 尽管如此，互动的持续时间在很大程度上取决于预先设定的项目结构。在这种情况下，区分主要基于存储数据的项目和注重代码处理的项目又变得重要起来。为了区分这两种类型，克里斯·克劳福德（Chris Crawford）提出了"数据强度"和"过程强度"的概念。[82] 克劳福德写道，数据密集型项目主要基于预先录制的声音和/或图像序列，或基于在互动过程中选择或安排的静态文本或图像。在这些情况下，过程性的作用主要是构造、选择或组成数据。在数据密集型项目中，可以通过将包含所有数据的持续时间相加来计算作品的持续时间长度，尽管这种计算并不能确定每次单独实现的持续时间。在这类项目中，接受者可能会设法激活所有可用数据。就像习惯于从头到尾观看一部电影一样，人们倾向于想体验一部作品的"整体"，即所有可用的数据。如果一个作品主要是以过程密集型的方式进行程序编定，那么接受者可以体验的声音和图像数据将根据被激活的算法实时生成，并受到接受者输入的影响。在这些情况下，互动的持续时间可能由用尽基本算法的期望和提供的互动可能性决定。

两种项目类型中重要的是当所有数据都被访问过或系统的工作原理被理解后，互动不一定会结束。如果互动过程本身具有美学吸引力，令人感到兴奋或愉悦，接受者会想重新激活特定数据、重复个别过程或尝试其他互动模式。一方面，在基于规则的游戏中，接受者完全实现或理解项目的愿望可能会取代对目标的追求，也就是说，接受者会定义一个可以在互动框架内被证明的合理的结论；另一方面，正如谢克纳和伽达默尔指出的那样，接受者也很容易就能在游戏运动的重复和内在无限性中找到乐趣。

叙事系统的时间结构往往与故事情节紧密相连。例如，大多数超文本都有一个表示故事开始的起点。然而，这类文本很少有明确的结尾，因为这对其线性结构来说是不合适的。尽管如此，每个人的接受当然会在一个特定的时刻结束。迈克尔·乔伊斯在他的超文本作品《下午，一则故事》（1990年）中这样写道："当故事不再继续，或者当它开始循环，或者当你已经厌倦了这些路径，阅读它的体验就结束了。"[83]这同样适用于舍马特的《水》的体验。相比之下，欧丽亚·利亚利娜的《阿加莎的出现》的情节几乎完全是线性结构，而且有一个明显的结束，尽管这个结束让故事的结局呈现开放性，因此没有为叙事悬念提供一个明确的结论。相比之下，伯肯黑格的《泡泡浴》明显地走向了高潮，但随后又迷失了自己——至少在我的体验中是这样的——陷入了令人厌倦的循环，显然，它的目的是最终引起接受者的退出。

结构、节奏和加工时间

根据定义，互动是一种相互的行为。因此，互动的时间过程不能被设想或实现为一个无间断的连续体，而且互动是以节奏或结构的形式表现出来的。

在数据密集型和过程密集型项目中，互动的过程取决于是否可以在任何时间访问所有的数据，是否可以在任何时候都能启动所有过程，或者是否可以只在特定的时间点使用或激活信息片段或行为。这也取决于是否强制要求接受者始终处于活动状态才能继续进程。杰斯珀·尤尔（Jesper Juul）介绍了即时战略游戏和回合制游戏在游戏环境方面的区别。在缺乏用户输入的情况下，"即时"游戏会持续虚拟玩法，而回合制游戏则会停滞不前。[84]而且经常可以发现在这种停滞的时刻触发系统内部过程的混合形式系统不是简单地停留在等待状态，而是恢复到一个标准程序，发出等待输入的信号。亚历山大·加洛韦在这方面区分了"氛围行为"和"电影插曲"，前者被激活以弥补由玩家决定的停顿，后者则排除用户的输入。[85]互动媒体艺术也以不同形式的反应性和系统进程的部分自主性来运作。阿格尼斯·黑格杜斯的《水果机》在没有输入的情况下保持完全静态。大卫·洛克比的《非常神经系统》也是如此，在接受者进入房间并在作品的活动范围内移动之前，它完全没有任何活

动。在索尼亚·希拉利的《如果你靠近我一点》中，每当没有互动的时候，网格就会恢复到一种柔和的波浪式运动，因为它记录了房间里潜在的电压变化。相比之下，林恩·赫舍曼的《自己的房间》在没有接受者与之互动时会发出歌声和笑声，就像这个互动雕塑是与房间所有者本人真正相关的。在"看见声音"展览上，《手动输入投影仪》通过"请互动"的字样来表示它已经准备好采取行动，这句话也被投射到原本空荡荡的屏幕上。在这件作品中，视听结果一旦由接受者生成和激活，也可以在它们逐渐消失之前作为循环独立运行。

这种效应背后的技术过程，不是主要基于感知、记忆或预期进展的时间进程，而是基于频率和脉冲，这些频率和脉冲构成了预定义的单元和步骤的序列——在不同程度上由外部输入决定。尽管以技术为媒介的互动的反馈过程最终总是基于时间顺序的连续，但当反馈在人类反应时间的正常限度内发生时，实时互动也因此发生。

通常情况下，序列之间的转换也遵循有意识的设计。例如，格雷厄姆·温布伦特别自豪的是为他的早期作品《厄尔王》（*The Erl King*）（1983—1986年）开发了一个系统，其中的影片数据可以通过互动进行选择和变化，而声音则保持不变，从而暗示了一种连续性，温布伦认为这是他的互动电影愿景的重要美学元素。[86] 林恩·赫舍曼在《自己的房间》中录制了特定的电影片段，伴随从一个房间内一个位置到下一个位置的转变，影片也随之切换。在《漂流》中，泰瑞·鲁布用脚步声来表示接受者正在接近一个带有文本的区域。然而，她也在这些区域之间留下了长时间的停顿，在每两个区域的切换中，接受者没有得到任何关于自己的运动的反馈。这些例子表明，在一些互动媒体艺术作品中，可选择的信息单元之间的转换可能是故意被模糊处理的；在其他作品中，它可能被设计成一个明显的中断。过去在技术上往往无法避免系统反应前的等待期，而现在，人们可以假设和猜测延迟可能是被故意设计的。杰斯珀·尤尔说，以前的一个例外是《太空入侵者》（*Space Invaders*），这是一款早期的计算机游戏，当玩家击中对手时，游戏会暂停，以便玩家有时间来庆祝自己的成就。尤尔将这种考虑到对时间的主观感知的方法与电影中的慢镜头相比较，后者通常标志着具有重大情感意义的时刻。[87] 互动艺术也使用了这种故意设计的延迟。例如，在《条形码酒店》中，佩里·霍伯曼为物体编定程序，当它们达到一定年龄时，再过一段时间后这些物体做出某些反应。在《厄尔

王》的修复过程中,为了保留原始处理速度的体验,人为地模拟了原始系统中出现的反馈延迟。[88] 系统的反应时间对审美体验的影响也可以通过参观者对 Tmema 的《手动输入投影仪》的观察来说明。一位参观者说,在互动项目中人们必须首先学会欣赏系统的延迟,他在投影仪上放了一个数字后,坚持等待后续事情的发生。而其他参观者的记录显示,他们中有些人没有等待足够长的时间让系统识别放在投影仪上的数字。霍尔格·弗里斯和马克斯·科萨兹的网络艺术作品 *antworten.de*(1997年)用反讽打破了人们对互动艺术中实时交流的期望。访问该作品网页的接受者会收到一条友好的信息,告知他们:"我们现在正在为 13 号访问者服务。您的号码是 97。请耐心等待!"提示信息还伴随着音乐的叮当声,就像人们在等待电话时听到的经典信号一样。尽管号码是定期更新的,但接受者发现自己处于一个无尽的等待循环中;当轮到自己时,号码却被跳过。[89]

与技术决定的、美学生成的或讽刺性地破坏了的实时互动相对应的是那些具有异步反馈过程的项目。这些作品邀请用户存储数据,其他接受者可以以不同的形式访问这些数据。乔纳·布鲁克-科恩的《"撞"列表》(2004 年)是一个邮件列表,它使用特定的规则系统从自我指涉性角度质疑这种交流的机制。尽管这个列表允许用户之间相互浏览,但它只允许有限的订阅者加入,从而阻止了有意义的交流。当有新人加入时,排在列表第一个的订阅者就会被"撞"掉——也就是被迫取消订阅——离开列表。在其他作品中,包括《骑行者问答》和安东尼奥·蒙塔达斯(Antonio Muntadas)的档案项目《档案室》(*The File Room*),其他匿名接受者可以存储数据。

活性

互动艺术的一个主要特征是可以——其实是必须——以实际和个人的实现形式来体验。然而,我已经发现了这种基于过程的互动的实际性与程序化的互动性的物质永久性或信息永久性之间的矛盾。每一件作品都是在特定的时间构思的,除非后来为了展览进行更新或改编,否则它在每一个新的场合都以相同的原始结构呈现。在本小节中,现场性的概念将用于更详细地考察互动命题的行动潜能("互动性")

与接受者实现或实际化（"互动"）时刻之间的关系。

形容词"live"自现代早期以来就被记录在英语中，并表示诸如"活的""当前相关的""充满活力的"等不同状态，甚至在矿物学术语中表示"未经处理的"。随着工业革命的到来，"live"也开始被用来描述移动的机器部件，特别是在其他部件行动的引导下。名词形式的"liveness"（活性）从19世纪开始使用，既有表示有机体活着的字面意思，也有隐喻的意思（例如表示一个活跃的研究领域）。[90] 因此，与"在场"类似，"活性"既可用于生物，也可用于物体。

20世纪30年代无线广播开始普及时，"活性"这个词就被用于媒体语境[*1]。尽管像留声机唱片这样的存储媒介已经可以录制声音表演，还能在以后多年间随时回放，但直到无线广播的出现，听众才开始无法区分直接广播表演和录音广播表演。因此，直接广播现在被指定为"现场广播"。[91] 因此，当能够使用新的存储和广播技术来模拟"此时此地"的交流时，"活性"概念就进入了媒体语境。"现场"一词就是为了将即时即地的传播方式与新出现的方式区分开来，而新出现的方式从本质上质疑了"现场性"的概念。"现场性"的概念可以适用于传播模式的不同领域。"现场录制"侧重于数据的产生，"直播"侧重于传输的过程，"现场演唱会"侧重于表演和接受的时刻。在本研究的背景下，建议用实际的过程性来定义"现场性"。"在场"被理解为物体、系统和生命体的一种潜能，而"现场性"将被用来表示一种过程性的活动。[92] 在本书的其余部分，当重点放在目前正在发生的过程时，"现场性"的概念将被应用于对互动艺术的分析。这些过程可能包括一个或多个接受者对互动命题的实现，但它们也可能是内部系统过程。此外，借鉴杰斯珀·尤尔对即时游戏和回合制游戏的区分，我们也必须区分系统内部的活性和基于系统和接受者的相互反应而发展的活性。

菲利普·奥斯兰德（Philip Auslander）指出，由于互动媒体技术的日益普及，"现场性"的含义再次发生了变化。奥斯兰德认为，现在表演者的本体论地位——可能是人也可能是非人的物体——是关注和讨论的焦点。[93] 例如，奥斯兰德将史帝拉的《假肢头》这样的聊天机器人看作是实时执行的处理实体。因此，在他看来，

[*1] liveness：用于媒体语境时应该理解为"现场性"，下文会用"现场性"和"活性"区分在不同领域使用的liveness。——译者注

现在对传统互动概念的最大挑战来自于数字实体，它们可以自主地运行程序并对表演者和观众的输入做出反应。[94] 玛格丽特·莫尔斯（Margaret Morse）也提出类似的观点："一台与用户'互动'的机器，即使是在最低程度上也能产生一种'活性'的感觉和机器的代理性。"[95] 奥斯兰德和莫尔斯讨论了模拟面对面交流的系统，但在本研究中，我不会把活性与模拟人类交流的想法联系起来。相反，我还把发生在此时此地的、不一定遵循交流模式的技术过程定性为具有活性，从而应用了这个术语的原始用法。一个系统的活性必须由其过程性决定，而不是由其与面对面交流的相似性决定。处理实体可以是单个行为者、软件或硬件组件，或复杂的网络系统。曼纽尔·卡斯特尔将整个交流空间描述为一个以持续实时互动为特征的"流动空间"。而尼克·库尔德利（Nick Couldry）对在线社区特别感兴趣，在线社区是基于连接不同社会群体或实体的潜能，从而实现社交共存。[96] 这些网络中的成员身份，以及通过手机保持的（即使只是潜在的）联系，传达出一种在场感，无论此时此刻是否正在进行信息交换。[97] 由于这些网络中的通信和交流往往是异步发生的（例如通过聊天室或短信），因此出现了这样的问题：这些网络什么时候代表实际的过程性？什么时候只代表潜在的过程性？因此，在这里不能有效地将"活性"和"在场"分开。在这些情况下，互联性是一种同样具有空间性和时间性的现象。

此外，关于互动媒体艺术，往往必须考虑不同层次的活性。除了系统的技术活性以及人与系统之间互动过程的可能活性之外，还可以在表征层面上模拟活性。

互动性和互动

在研究了不同的参与者和他们可能扮演的角色以及互动艺术的基本空间和时间参数之后,我们现在应该关注互动过程本身。在这里我们必须区分器具性特征和现象学特征。

器具性角度

对互动系统的介绍和分析通常集中在技术参数和反馈过程的结构条件上。马丁·李斯特(Martin Lister)和他的同事们把试图用形式化的术语来描述互动过程的做法归类为对互动性的器具性观点。[98] 例如,《捕捉不稳定的媒体》(Capturing Unstable Media)项目的重点是编制一个用来描述接受者人机互动的正式元数据库(需要注意的是,仅仅是元数据并不足以描述互动过程的主观特征,为此还需要对接受体验进行详细的记录)。[99] 除了时间和空间参数以外,该项目的作者试图记录用户的角色、用户的最小和最大数量,以及每件作品的感官模式(视觉、听觉、嗅觉、触觉、味觉)。[100] 观察到的互动过程是以其强度来区分的,范围从观察和导航到参与、共同创作和相互交流。因此,与本章开头概述的斯特劳德·科诺克和欧内斯特·埃德蒙兹的分类相似,《捕捉不稳定的媒体》使用了一个从弱到强的互动登记表。艺术家兼策展人贝丽尔·格雷厄姆在早期研究互动艺术的接受时也采用了这种方法,将互动和不同形式的交流作比较。在格雷厄姆的研究中,等同于真正对话的交流保证了最高程度的互动:"这是一个可能无法到达的终点,但仍然是一个可能的未来目标。"[101]

媒体理论家卢茨·戈尔茨(Lutz Goertz)介绍了互动命题的可选择程度、可修改程度、可用的选项数量和可修改的选项数量、线性程度。然而,戈尔茨的最终

目标也是对互动性进行等级排名："以下规则应该适用的情况是：命题的其中一个因素的程度越大，互动性就越强。"[102] 这种建立等级量表的倾向在媒体和传播研究中特别普遍，而且往往与把面对面交流视为理想互动形式的观点相伴而生，但是这并不适合研究互动艺术的美学，[103] 因为它鼓励根据作品的互动性水平来评价作品的质量。因此要按照人工智能研究中的标准来衡量互动媒体艺术，即互动与面对面交流越相似，就越会被认为是成功的。但这种类比忽略了这样一个事实，许多艺术家故意选择用数字媒体工作，因为他们想仔细观察使用媒介的互动如何偏离面对面的交流形式。[104] 互动媒体艺术的美学理论有助于识别和描述艺术家通过技术系统构思和实施的各种互动过程。一方面它必须特别关注基于媒体的潜力和限制之间的对立关系，另一方面必须特别关注的是指导作品设计和每个人对作品的实现的期望和解读。[105]

其他采取器具性视角的方法试图通过识别行为模式或单个过程的方式来描述互动或互动系统。例如，凯特·萨伦和埃里克·齐默尔曼用"核心机制"一词来定义计算机游戏的基本活动。典型的核心机制是奔跑或跳跃之类的运动动作、回答问题之类的讨论过程、射击或接球之类的目标导向型行动。[106] 伊恩·博格斯特（Ian Bogost）的"单元操作"概念以一种更普遍的方式描述了游戏中那些代表特定行动并能在不同背景下重现的单个过程。[107] 然而，单一操作并不是本研究对互动的关注重点。这是因为从美学的角度来看区分明确可参考的单位是有问题的，尤其是在行为的艺术结构的背景下。

然而最重要的是，对互动艺术的美学分析必须超越一般的器具性分类。在下文中会清楚地看到，互动艺术带来的体验和认识过程与互动性的工具性特征之间并不存在必然的因果关系。例如，超链接系统可以呈现非线性的叙事，但也可以轻松地让接受者参与到问答游戏中。用户输入的存储数据可能被当作一种控制手段，但也可能被当作成为共同创作者的邀请。尽管如此，在分析技术参数和审美体验之间存在的不协调关系时，互动艺术的器具性视角可能会起到作用。因此，将首先从"器具性"角度看待数字艺术中的互动过程，同时也是为了确定该视角的局限性。

可以把激活数据线性连续的作品视为技术上最简单的互动形式。这类作品的一

个例子是欧丽亚·利亚利娜的基于互联网的作品《阿加莎的出现》，在这个作品中，接受者必须点击两个用图形描绘出的主角，才能让他们的对话——也就是故事——进行下去。藤幡正树的装置作品《超越书页》（*Beyond Pages*）（1995年）也是基于简单的激活选项。在这件作品中，一本图画书被投射到一张桌子上。通过用光笔触摸虚拟书的书页，用户可以翻动书页并使出现的图像产生动画效果。这些动画包括一块可以移动的石头，开始沙沙作响的树叶，以及一个可以咬的苹果。在《阿加莎的出现》和《超越书页》中，接受者的任务仅限于激活一个预设的数据序列，该数据序列几乎不具有变化的可能性。然而，这两件作品的审美体验是非常不同的。《阿加莎的出现》邀请接受者跟随故事的叙述。参与作品只需要点击作品中的图像。接受者成为一种木偶人，没有任何权力影响情节的发展。此外，该作品叙事的线性顺序发展也比《超越书页》更清晰。这是因为两方面原因：一方面藤幡正树的图画书并没有呈现一个故事，而是描绘了独立的符号和物体；另一方面，奇怪的是，所使用的隐喻是一本书，这似乎抵消了对线性的感知。对书这一形式的引用，通常被认为是出色的线性媒介，给人的印象是所有可用的选项都是同时可用的（即使从技术上说必须连续翻页），而在《阿加莎的出现》中，传统的超链接系统的线性结构通常代表书的对立面，突出了叙述的线性结构。[108]

其他项目可能同时提供可以在非线性过程中激活的选项。以一种相对简单的方式（涉及器具性）构建这些选项，提供一个始终保持不变的选择范围；换句话说，在每次互动之后，仍然可以像以前一样使用相同的选项。例如，在舍马特的《水》中，接受者通过在景观中移动来激活声音文本；在肯·法因戈尔德的《木偶拾荒者》（*JCJ Junkman*）（1995年）中也是如此，这是一个基于屏幕的作品，邀请接受者用鼠标"捕捉"快速移动的图标来改变音频。[109]这两件作品都是基于简单选择选项，通过空间的安排同时呈现作品效果。然而，在这里，这两件作品的实现和审美体验几乎没有共同之处。《木偶拾荒者》关注的是标准界面上的反应速度，可以看作是对消费社会的讽刺，而《水》涉及的是真实空间中的运动，产生了一种由虚构和个人联想结合而成的诗性体验。

在以树状结构或网络结构为特征的作品中，存在着更高的技术复杂性，因为在互动过程的不同时刻会有不同的选项可供选择。这适用于许多网络作品，如伯肯黑

格的《泡泡浴》（该作品讲述了一个神秘的故事，接受者通过激活超链接来影响叙事的进程）。林恩·赫舍曼的早期互动装置《罗娜》也是基于树状结构，接受者可以通过选择遥控器上的数字来激活预先录制的电影片段。

《泡泡浴》和《罗娜》都创造了虚构的世界，但它们在使用的媒体、所要求的操作方式和接受者的参与方式上都有所不同。《罗娜》是在遥控设备上选择一个数字来激活一个电影片段，与《泡泡浴》直接点击屏幕上的一个单词是非常不同的，后者本身就是基于文本的叙述的语法元素。《罗娜》通过配置安排展览空间的装置打造出电影场景般的舞台，让接受者参与到故事中来，而《泡泡浴》不仅通过链接给予单词以语义的复杂性，还通过给接受者分配一个虚构的角色鼓励他们参与进来。

除了各种形式的选择以外，互动作品可以提供修改东西的可能性。例如，在阿格尼斯·黑格杜斯的《水果机》中，接受者需要使用操纵杆将一个虚拟物体的三块碎片拼接在一起，这不是一个简单的选择问题，而是意味着虚拟物体在三维空间的自由移动和旋转。同样，在杰弗里·肖的《清晰的城市》中，骑自行车不仅可以控制前进方向，还可以控制虚拟空间中的运动速度。尽管这两个项目都允许接受者通过自由操作转向装置来控制图形动画，但接受者的潜在互动和体验之间仍然几乎没有可比性。这不仅是因为《水果机》邀请了几个接受者同时参与，并为他们提出了一个明确的目标。主要的差异在于，这两个作品虽然都是基于对模拟空间中虚拟运动的控制，但为接受者的行为提供了完全不同的背景。《水果机》挑战接受者的运动能力和认知能力，他们必须操控虚拟物体移动到精确的位置，而《清晰的城市》试图让接受者相信自己正在使用车把和踏板在虚拟空间中移动。此外，这项活动的最终目的不是运动的精确性，而是阅读和探索的行为，接受者可以通过直接的空间和身体的参与来体验。

设计互动系统的另一种可能性是把接受者的形象融入互动装置中。在《自己的房间》和《美国之最》（*America's Finest*）（1993—1995 年）中，林恩·赫舍曼使用闭路系统将接受者的实时图像反射到装置中，以协调接受者（自我）观察的过程。在其他作品中，接受者只是以影子的形式再现，要么是为了鼓励接受者做出表演性的动作（如斯尼布的《深墙》［*Deep Walls*］）（图 4.3），要么是为了实现接受者与图形生成的生物（迈伦·克鲁格的《生物》［*Critter*］）或物体（Tmema 的《手

动输入投影仪》）的互动。其他作品（例如卡米尔·厄特巴克的《无题5》、希拉利的《如果你靠近我一点》和洛克比的《非常神经系统》）可能会记录接受者的身体动作，而不会创造出模仿的形象；相反，它们使用动作作为视觉或声音本质的抽象形式的触发器。

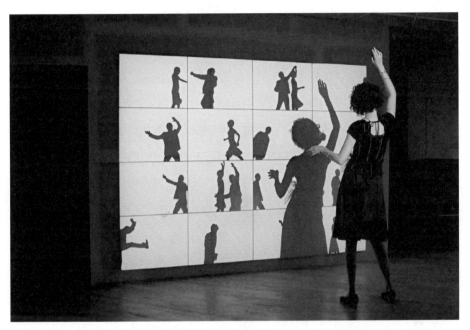

图4.3　接受者的自我表征。斯科特·斯尼布，《深墙》（2002年），装置视图

有些项目不仅实时再现接受者的行为，还记录并短暂甚至永久地储存起来。斯科特·斯尼布的《深墙》（2002年）和卡米尔·厄特巴克的《无题5》（2004年）之间的比较表明了这些录音如何以不同方式传达互动的体验。厄特巴克创造了抽象的生成图形，接受者的动作留下的痕迹作为正式的构图而演变和发展，然后相互作用和变异，最后逐渐消逝。在《无题5》中，接受者成为一种绘画工具，尽管不能使用自己的创造性想象力，但可以引导和激活系统内的过程，使人想到自然的生长和衰亡过程。相比之下，《深墙》记录了接受者的一连串动作，然后在墙面投影的一个片段中回放这些动作的剪影，其他片段则是之前接受者的录像。投影循环播放，直到所有的片段都被新的录像填满；然后自动删除最旧的录像。

因此，录像可以作为抽象的索引和格式塔形成过程中的元素，而在别的作品中，录像也可以作为接受者自我表述的一种标志性方式。尽管如此，在这两件作品中，录像都是作为存在时间较短的痕迹出现的，随着实际互动时间的推移而逐渐消失。因此，录像的目的不是永久存储，而是进行一个有时间限制的过程，从实时互动开始，以录像的消失结束。

有的项目记录了接受者的视觉痕迹，而有的项目则让接受者参与对话，在这种情况下，接受者的输入更有可能被长期储存。讨论性的互动可以作为异步交流（乔纳·布鲁克-科恩的《"撞"列表》），作为匿名的思想交流（"爆炸理论"的《骑行者问答》），或者作为对元数据档案的贡献（安东尼奥·蒙塔达斯的《档案室》）。在上述所有三个项目中，参与者在知道会被记录和储存的前提下提供输入。对交流情境的感知不仅取决于特定的环境，还取决于陈述所针对的人。《"撞"列表》和《骑行者问答》都是基于接受者之间相互同意的前提。接受者必须先透露一些关于自己的信息，这样才能获得其他人的信息贡献。因此，一个社区由此创建出来，但两个项目中的行为规范都受到了挑战。而蒙塔达斯的《档案室》是通过互联网提供给公众的。因此，虽然《"撞"列表》和《骑行者问答》的参与者数量有限，但参与者对蒙塔达斯《档案室》的积极贡献相当于在大众媒体上发布一些东西。然而，交流的具体设计再次成为作品的基本组成部分，《档案室》的设计是为了公布审查制度的存在，如果对档案的访问受到任何限制，这些审查制度就会不和谐地延续下去。

无论是在人类参与者之间还是人类与人工智能系统之间进行的鼓励实时交流的项目，通常被认为提供了最高程度的技术媒介互动。几个不同参与者之间的交流通常是在相互连接的系统中进行的，这些系统提供了在不同地点输入的机会。这些作品从保罗·塞尔蒙的远程呈现装置（创造隐私的交流环境）到"爆炸理论"的移动游戏项目（以竞争形式进行交流）。[110] 散漫的实时交流因此通常被排在互动性的器具性连续体的上端。

这个连续体与其他器具性标准（例如系统内部活性和反应性活性之间的区别，以及过程密集型和数据密集型项目之间的区别）一起为描述互动过程提供了一个可能的出发点。然而，通过比较和对比具有相似的器具性但具有非常不同的审美潜力

的作品，已经发现仅从工具性的角度看待互动艺术还不足以进行审美分析。互动艺术的审美体验是建立在器具集群的过程性激活、它们的物质表现以及它们在不同可能的参考系统和个人体验范围内的背景化多种因素之间的相互作用上的。因此，这些方面将构成后面观察的重点，从互动艺术的规则系统开始，在互动系统的过程性和可解释性之间起到了中介作用，从而将器具性条件和个人感知联系起来。

构成规则和操作规则之间的相互作用

如上文第 3 章所述，凯特·萨伦和埃里克·齐默尔曼区分了游戏的构成规则、操作规则和隐性规则。构成规则是游戏所基于的形式结构——其逻辑或数学原理。它们作为抽象的逻辑关系独立于此时此刻的游戏行为而存在，不一定能从游戏玩法或操作规则中辨别出构成规则。艺术互动命题所基于的算法也可以被看作构成规则。构成规则决定了输入和输出之间的相互作用所依据的原则，也决定了哪些计算或转换的发生。例如，在希拉利的《如果你靠近我一点》中，表演者的动作使投射的网格结构开始运动。构成规则不仅使这样的运动得以发生，还决定了网格如何变化和移动。在大卫·洛克比的《非常神经系统》中，当接受者的动作触发声音时，构成规则定义了动作被解释为声音的阈值；此外还定义了哪些声音（或声音的序列或组合）会因此而发出。虽然许多项目——特别是过程密集型的项目——强调提示接受者检查基本的构成规则，但接受者不必确切地理解算法的工作原理。

操作规则就是我们通常所说的游戏规则——玩家为了玩游戏而需要的指导方针或指示，他们也感到有义务遵守这些规则。[111] 操作规则描述了游戏中可能或必须进行的活动和程序。然而，在互动媒体艺术中，很少明确地传达给参与者艺术项目的操作规则，尽管它们可能由助手介绍或以书面信息形式被概述出来。是否有必要传达这些规则，不仅取决于有关项目的性质，也取决于项目所处的环境。Tmema 的《手动输入投影仪》特别好地说明了这一点。当该作品在林茨的"看见声音"展览上展出时，戈兰·莱文决定通过投影要求参观者"请互动"的字样来阐明该互动艺术作品的基本操作规则。因为只有少数互动作品参加这次展览，莱文认为不能期

望参观者自己发现他们被期待与作品互动。他称这一决定为投降，这表明在互动艺术中，互动的指示往往被认为是不合适的——更期望接受者凭直觉掌握操作规则。例如，阿格尼斯·黑格杜斯《水果机》的结构（三个座位上装有操纵杆，以控制投影拼图的三块自由飘浮的碎片）明确指出了装置的目标，以及通过三个玩家之间的合作可以理想地实现这一目标的事实。在这件作品中，操作规则是不言自明的。但同时，明确制定的规则不一定有负面含义。例如，"爆炸理论"有意将其互动项目的介绍阶段作为使接受者在情感上和审美上适应作品的机会。

当一件作品代表一个虚构的世界时，操作规则的明确表述可能变得多余，因为这些规则被假定为所呈现出的世界里的通常行为标准。[112] 同时，表征层次也提供了将规则作为叙事的一部分进行交流的可能性。例如，在舍马特的《水》中，当接受者在叙事过程中被称呼为侦探并被指示去寻找一名失踪的女人时，操作规则就在故事中被背景化。然而，《水》的案例研究中的详细分析将表明，这并不意味着接受者必须承认这些规则具有约束力。因此，必须针对每个个例分别考察操作规则和构成规则之间的关系。我们必须要问的是，是否有任何关于行为的明确指示，或者是否鼓励接受者在由构成规则构成的系统框架内自由发挥。如果存在操作规则，它们是帮助接受者理解系统及其构成规则，还是实际上阻碍了这种理解？开放性和控制权之间的关系是如何被规则体系结构化的？

游戏理论家认为，当允许操作规则和构成规则出现时，二者理想地结合在一起。也就是说，从规则系统中出现有趣的变化。游戏理论认为涌现式系统不同于固定的、不断自我重复的或混乱的游戏结构[113]，也不同于基于连续呈现挑战的渐进系统。[114] 萨伦和齐默尔曼认为，只有涌现式系统才能让玩家对游戏元素和游戏可能性之间的关系进行密集和持续的深入探索。系统的出现与玩家的"代理"相对应。玩家的个人赋权感，对游戏进程施加有意义的、合理的和相关的影响。[115] 珍妮特·默里（Janet Murray）将这种体验描述为"审美愉悦感"。她认为，在游戏中，"我们有机会展示我们与世界最基本的关系，我们战胜逆境的渴望，有机会从不可避免的失败中幸存下来，有机会塑造我们的环境，掌握复杂性，使我们的生活像拼图一样拼凑在一起"。[116] 然而，默里也指出，在一个构建的体系中扮演创造性的角色与扮演作者的角色并不相同："互动者不是数字叙事的作者，尽管互动者可以体验

艺术创作中最令人兴奋的方面之一——对诱人的可塑材料施加力量时的激动。"对默里来说，这不是作者身份，而是代理。[117]因此，涌现式和代理是影响玩家在无目的的游戏环境中采取行动意愿的重要因素。然而，伊恩·博格斯特却反对说，优先考虑"涌现式"会使游戏的形式质量优于其表现潜力。[118]为了确定涌现式和代理的概念与互动艺术美学的相关性，我们必须更仔细地研究与艺术系统互动的体验和行为模式。

互动现象学：经验模式

接受者对互动命题的实现通常始于实验探索的过程。接受者想要研究呈现给自己的项目系统，包括其构成规则和可能提供的数据信息。接受者想了解在互动系统的框架内可能采取的行为以及这些行为可能导致的结果。[119]大卫·洛克比在他的装置作品《非常神经系统》（见案例研究8）的展览中仔细观察了这种方法，并将其描述为一种验证系统可预测性的尝试。他指出，接受者最初以质疑的态度重复一个特定的动作，随后（当他们认为自己已经知道系统将如何反应时）以命令的态度重复相同的动作。然而，由于系统的敏感性，则出现了不同的反应。

对接受者的观察往往传达出这样一种印象，即接受只不过是试图充分把握作品、其数据信息或其功能原则。许多艺术家对此持非常批判的态度。肯·法因戈尔德指出："从艺术品中获得某种东西的欲望和期望回报之间的回路告知了互动中的基本驱动力。"[120]他说他对他的作品《令人惊讶的螺旋》（*Surprising Spiral*）（1991年）的许多接受者表示失望，因为他们无法实现自己的目标：控制作品。事实上，《令人惊讶的螺旋》的结构剥夺了接受者对其行为所引起的影响的理解。法因戈尔德得出结论："互动性在很多方面都是通过非人类的物体来肯定人类的行为，是一种自恋的'它看到了我'。但除此之外，还有对控制的欲望，对掌握非人类实体的欲望。"[121]他说，根据他的经验，在没有明确目标的互动艺术作品中，很少有接受者在扮演公共参与者的角色时感到舒适。他们中的大多数人都想了解作品的结构，想知道他们是否在"正确地"接近它，它的反应是否完全是随机的，或者他们要怎样做才能达

到某种结果。[122] 迈伦·克鲁格也曾深入研究接受者对互动作品的探索，他将艺术家的立场描述为互动的两难处境。他叙述说，共同设计《光流》的艺术家对可能发生哪些互动有着非常不同的想法。虽然反馈在概念上被认为很有趣，但一些艺术家认为不一定要让接受者意识到这一点。他们担心参观者可能会被明显的相互依存关系所吸引："这种积极的参与会与柔和发光的墙壁所建立的安静气氛相冲突。"[123] 因此，尽管在《光流》中，反馈过程没有被明确呈现出来，但克鲁格决定将自己作品的设计重点放在互动性上，而不是寻求用互动性来传达其他主题："互动式艺术本身就是一种具有丰富潜能的媒介。由于它是新的领域，互动性应该是作品的重点，而不是对外围的关注。"[124] 然而，克鲁格也指出，人们可以有意识地挫败接受者的期望，"导致对以前未受质疑的假设的震惊意识"。[125] 因此，这种干扰策略从探索行为中引出了认知过程。最终，干扰策略与代理权的首要地位相抵触，因为接受者故意不被赋予权力感；相反，他被故意激怒了。接受者不能完全控制这个系统，而且需要努力去克服系统的媒介性。

然而，使用这种干扰并不是诱导认知过程的唯一方法。正如洛克比的例子所示，在实验探索过程中增强意识的另一种方式是邀请接受者重复互动过程。重复不仅能够进一步探索系统的工作原理，还能通过将自己的行为背景化处理为许多可能的行为之一，创造出与自己的行为的距离。重复可能仅仅由系统的结构来实现，也可能是明确规定的。例如，《终端时间》（第1章中提到过的互动电影，通过要求观众对剧情进行投票来参与其中）的作者决定向同一群观众放映两次该电影。他们发现观众在第二次放映时对问题的反应完全不同：在第二次放映中，他们采取了一种更有趣的方式，尝试给出不同的反应，看看这将如何影响情节。[126] 诺亚·沃德里普-弗林分析了这种与电脑游戏有关的逐渐理解的形式。他引用了游戏《模拟城市》（*SimCity*）的作者威尔·赖特（Will Wright）的观点，赖特观察到玩家在"逆向工程"中的尝试，他们试图通过探索不同的过程来推断构成规则。[127]

因此，接受者可能为了实现特定目标或理解系统的某些特定内容而重复某个操作，但这么做也可能是因为其对该操作本身着迷。经典游戏理论中的"内在无限性"概念解决了后一种可能性。因此，对作品的互动性进行实验性探索的过程提供了认知机会，无论是以批判性反思的形式，还是以强化的（自我）体验的形式。

此外，接受者可以被鼓励从系统中引出一些新的东西——只要接受者更熟悉系统的工作原理——从而使自己变得有意识地具有创造性。例如，Tmema 的《手动输入投影仪》邀请接受者创造和操控视听形式。一旦接受者更加熟悉系统的构成规则，就可以明确地利用这些规则进行表达性创造，把自己的行为理解为创造性活动。系统给予接受者的创造空间越大，这一点就越正确。只要接受者能够有意地使用系统来实现一个特定的结果，将其视为一种代理形式就是合适的。然而，正如珍妮特·默里所强调的那样，如果接受者对互动预定义的参数没有影响，那么这种意义上的代理与共同创作就不是一回事。此外，代理不需要建立在涌现式系统之上。因此，例如《手动输入投影仪》允许许多不同类型的操作，而这些操作在互动过程中不会变得更加复杂或导致更复杂的流程。

当互动过程被隐含在表征层面上时，除了探索或创造性地利用互动的潜能之外，对象征层面的探索或构建也变得相关。我将这种互动形式称为建设性理解。不仅可以探索工作的规则体系；选择的、构建的或呈现的元素也可以被探索，这些元素使有关行为背景化，并使它有了另一个层次的可解释性。当互动系统在空间上被构建时就已经是真实的了，无论是通过鼠标或其他输入设备探索空间，还是通过项目在公共空间的直接定位——在这两种情况下，呈现的空间或构建的空间使互动背景化。通常情况下，表征层面是在安排或执行叙述的意义上作为建设性理解的叙述呈现给接受者的。我们可以将这种互动区分为故事叙事（diegetic）过程（位于叙事的虚构世界中）或故事外叙事（extradiegetic）过程（位于叙事的外部），这些过程以不同的方式对所呈现的行为进行进一步控制或评论。然后，接受者可以激活存储在系统中的数据，这些数据以某种方式相互连接——通常比较灵活，就像在超媒体结构中一样。基础可能是文本数据（如舍马特的《水》）或通过文字链接的经典超文本（如伯肯黑格的《泡泡浴》），但系统也可能主要以链接图像或电影片段（如格雷厄姆·温布伦的《厄尔王》）为基础。

在商业媒体中，接受基于超媒体的结构通常是背景化的自由选择，因为可用的链接包含了隐藏在它们背后的线索，从而使接受者能够有意识地决定是否检索更多的信息或数据。[128] 然而，在许多艺术项目中，接受者可能得不到任何关于自己选择可能产生的影响的信息，或者只得到误导性的信息。正如乔治·兰道所解释的，

超文本的树状层次或根茎状结构也必须在语义层面上被解释为不仅是链接,而且同样是中断。[129]罗伯托·西曼诺夫斯基解释了智能语义化的多种可能性,它通常被配置为"故意的……链接文本所建立的期望和被链接的节点所代表的内容之间的矛盾"。西曼诺夫斯基写道,这不仅是一个决定是否支持某个特定链接的问题,也是一个猜测问题,即"链接 A 之所以是 A,只是因为,或者也是因为,或者不管,或者代替"。[130]例如,链接可能会引导到使用不同符号系统的页面来评论链接的术语或文本段落。在本卷的案例研究中,这样的引用在《阿加莎的出现》中是通过使用系统内部的错误信息作为视觉元素而产生的,而在《泡泡浴》中,许多段落先明确地提供一个链接,然后批评接受者犯了点击链接的错误。因此,这种超媒体系统引发的行动必须基于假设的期望和解释策略。不仅需要探索实际的行为潜力(技术),而且也需要探索代表的行为和过程。

通常情况下,接受者会成为所描绘的过程中的主角。给身处虚构情节中的接受者分配一个故事叙事角色也是计算机游戏中常见的做法,并构成了布伦达·劳雷尔(Brenda Laurel)的互动戏剧理论的起点。借鉴亚里士多德的戏剧理论,劳雷尔将技术媒介的叙事系统中的互动描述为物质和形式原因之间的相互作用。[131]在阐述这一理论时,迈克尔·马特亚斯区分了接受者在古典戏剧和互动系统中的地位。他认为,在戏剧中,实际的表演是物质原因,观众用它得出关于形式原因的结论,也就是关于作者的意图。相比之下,互动式叙事的接受者自己变得主动起来,由物质资源和可供其使用的变化的可能性引导,同时也由接受者自己对情节遵循有意义的路线的愿望引导。因此,通过使用材料资源,玩家对情节的想法越来越具体,从而形成了有意义的故事版本,这可以产生一种代理感。[132]这种理论的前提是——在计算机游戏中——技术系统应尽可能透明,而虚构的背景应符合逻辑。玩家应该被游戏所吸引,并且应该尽可能充分地认同代入和沉浸自己的角色。[133]

当互动艺术的接受者在叙事中被指派一个积极的角色时,其行为可能性和由此产生的体验潜力通常与游戏中的截然不同。互动艺术的接受者也可能被邀请激活作品所呈现的情节,如果被分配了一个故事叙事化的角色,接受者就必须采取相应的立场。然而,至少在这里探讨的案例研究中,接受者没有被提供任何行为可能性,这些行为将在逻辑推理的基础上决定性地影响叙事的进展。尽管情节可以被激活或

选择，但很多时候接受者的行动会被讽刺地打乱。因此，《泡泡浴》中的接受者更有可能感到无能为力，而《阿加莎的出现》中的接受者则会觉得自己只是单纯推动叙事但完全不参与其中。

抵制接受者无缝完全融入情节的艺术策略与亚里士多德诗学的现代批评有着相似之处。游戏研究者冈萨洛·弗拉斯卡（Gonzalo Frasca）认为，在亚里士多德的模型下，接受者沉浸在故事中会导致他们失去所有的批判性距离。他引用了贝尔托尔特·布莱希特和奥古斯托·波尔（Augusto Boal）的观点，提出的解决方案是创造异化策略，要求演员采取一种疏离的态度，但同时向观众阐明表演的人工性质。[134] 因此，异化策略和干扰策略的使用要求与行动者保持审美距离，并使接受者可以接触到审美距离。本研究中讨论的互动叙事使用了类似的手段来引发思考。然而，在互动艺术中，接受者处于一种矛盾的境地，既要推动叙事，又要自己参与其中，所有这些还都没有明确的舞台指示。从理论上讲，接受者可以在第3章讨论的基本表演方法中进行选择：保持距离、将自己投射到故事中，以及纯粹的自我表达。虽然接受者对互动命题的自我定位肯定会受到作品所包含的挑衅或干扰的影响，但没有什么是强加于其身上的。

让接受者参与叙事的可能性，以及接受者在虚构角色背景下的代理问题，把我们引向另一种经验模式：交流。在本研究中，任何将接受者作为推理行为者并使其参与到表达或感知的相互交流中的反馈过程都被定义为交流。这不仅适用于允许与系统或其他行为者进行实时信息交流的情况，而且适用于异步或不对称的交流形式。[135]

因此，许多互动艺术作品主要以观察者的身份呈现技术系统，通常是参考或批评现代监控技术。技术系统明确地否定了接受者进行话语交流的可能性，尽管它们把接受者看作一个有思想的个体，而接受者被这种片面接触形式的反应所激发。这类项目的两个例子是戈兰·莱文的《延迟反应者》（*Double Taker*）（2008年）和《眼睛隔离器》（*Opto Isolator*）（2007年），这两件作品都由人造眼睛组成，看起来像是在观察接受者。虽然这些眼睛只能记录一个人的存在和位置，但它们的行为却让它们像是生物，并让观众着迷。一些早期的互动设备，包括爱德华·伊纳托维奇的《萨姆》（*SAM*）和《森斯特》，都是基于这种现象。另一个例子是西蒙·佩妮（Simon

Penny）的可爱机器人《小马尔》（*Petit Mal*）（1993 年），它好奇地接近观察者，但如果他们靠得太近它就会缩回去，显然是受到了惊吓。[136]

其他项目使用闭路系统来解决接受者的问题。在大卫·洛克比的《抓取》（*Taken*）（2002 年）中，接受者不仅被拍摄下来并在屏幕上回放，还被系统分类。在洛克比和保尔·加林（Paul Garrin）合作的《边境巡逻》（*Border Patrol*）（2003 年）中，参观者的头会被显示在十字瞄准镜中，同时听到射击的声音。玛丽·塞斯特（Marie Sester）的《访问》（*Aless*）（2003 年）采取了一种不同的方式，让互联网用户控制聚光灯，他们可以利用聚光灯跟踪毫无戒心的路人。尽管这些作品都无法实现在器具意义上的实时话语交流，但它们仍然被认为是建立了接触和联系的时刻，并邀请接受者参与到情境中。同时，即使是使用话语元素的互动作品也会产生不平衡的交流。例如，在赫舍曼的《自己的房间》中，接受者被直接对话，但没有被给予回应的可能性。或者接受者可能会被要求回答问题，就像在爆炸理论的《骑行者问答》中，但他们不会收到关于他们答案的反馈。希拉利的《如果你靠近我一点》表明，即使是最明显的人际交流（在这种情况下是非语言的）也可以基于这种不平衡。接受者使用身体语言和触摸与表演者接触，但表演者没有表现出可直接感知的反应；相反，接受者看到的是周围电磁场的可视化和声波化。

因此，交流（包括观察）是除了实验性探索、表达性创造和建设性理解之外的另一种相关的体验模式。无论如何，这些经验模式不应该被当成是相互排斥的。相反，互动艺术的审美体验是基于不同体验模式的叠加或连续，它们可能相互补充或相互抵消。

正如已经表明的那样，这些经验模式很少给接受者一种代理感。它们往往故意挫败接受者对代理的渴望。通常情况下，无论是在叙事化系统或阶段性交流中扮演角色，还是尝试探索系统过程，都不能让接受者觉得自己能够通过自己的决定有意识地影响互动过程的进一步发展，也不能让接受者觉得自己的输入可以代表对涌现式系统的重要刺激。审美体验在更大程度上是在互动过程本身中获得的，而互动过程往往被艺术构建，以及有象征意义的刺激所塑造。

期望与隐性规则

体验互动艺术的各种潜在模式是由个体对意义的解释和归因所形成的。在互动艺术的审美体验中，行为者的个体期望、他们所构建的解释模型以及相关的互动策略起着重要作用。正如第 1 章所提到的，传播学和社会科学长期以来一直强调互动伙伴的期望在互动中的重要性。人们之间的接触和交流受到他们对彼此先前的了解以及他们试图更多了解对方的想法的深刻影响。欧文·戈夫曼写道，行为者会根据他们在类似情况下的经验来解释他们不认识的人的行为或外表，也会根据刻板印象解释。[137] 在互动艺术中，这类过程与所有行为者相关。艺术家可以允许通过对观众的假设来告知行为者互动命题的配置，并且可以根据这些想法来设计系统可能的反应。接受者会根据以往的互动艺术经验（或日常互动经验）形成个人期望，并据此塑造自己的行为。正如在第 2 章中所指出的，沃尔夫冈·伊瑟尔在他的留白理论中卓有成效地利用了接受者的解释作用。谈到文学，伊瑟尔认为，与面对面交流的偶然性相比，艺术是基于一种基本的不对称，因为它不能针对一个单一的、具体的接受者。因此，艺术家先前的假设和他所配置的情境，以及接受者对这些情境的个人解释都变得更加重要。这里的问题是象征层面上的解释和角色期望，以及对技术过程的探索。行为者网络理论的核心主张之一是，不仅是人类，而且物体和系统也积极地塑造互动过程。正如社会学家英戈·舒尔茨-谢弗（Ingo Schulz-Schaeffer）所指出的那样，"行为和期望的相互归因是……以这种方式在人类和非人类主角之间进行交流，所以我们不可能在社会因素和技术因素之间做出明确的区分。"[138]

诺亚·沃德里普-弗林更仔细地分析了这些重叠的功能。他研究了以技术为媒介的互动在多大程度上需要、支持或促进对系统过程的洞察力。为此，他区分了三种效应：伊莉莎效应（Eliza effect）、故事自转效应（tale-spin effect）和模拟城市效应（simcity effect）。"伊莉莎效应"指的是约瑟夫·魏森鲍姆（Joseph Weizenbaum）在 1966 年发明的"伊莉莎"程序，能够邀请接受者与计算机进行书面对话。尽管系统的构成规则相当简单（用户的陈述通常只是被简单地重复为一个问题），用户仍然称赞系统的智能。因此，沃德里普-弗林使用术语"伊莉莎效应"

来表示这样一种现象：接受者对系统的智能或复杂性的高期望会使系统看起来比在编程层面上的实际情况要复杂得多："当一个系统呈现出其智能，并表现出智能行为时，人们会有一种强烈的不安倾向，认为它是智能的。"[139]迈伦·克鲁格在《光流》的环境中也有同样的体验。由于宣传中提到系统会对参观者做出反应，许多参观者认为任何视觉或听觉现象都是对他们个人行为的反应，而参观者"离开时相信房间对他们做出了反应，但其实根本没有"。[140]

"故事自转效应"表示的是相反的情况。一个非常复杂的编程过程以如此简化的形式再现，对接受者来说其复杂性仍然是不可见的。诺亚·沃德里普-弗林对这种效果的命名来源于20世纪70年代一个生成故事的计算机程序，其高度复杂的算法无法被用户辨别出来。许多互动艺术作品，包括大卫·洛克比的《非常神经系统》和泰瑞·鲁布的《漂流》，同样是基于许多接受者无法理解的构成规则。洛克比利用算法的复杂性来抑制对系统的有意识控制，并产生一种心流的状态。鲁布在一个动画图中解释了系统反应的基本原理，让感兴趣的参观者能够了解作品的构成规则。

沃德里普-弗林将第三种效应称为"模拟城市效应"，这是根据著名的同名计算机游戏《模拟城市》命名的，用这个术语来表示那些允许接受者通过互动本身获得对潜在过程的广泛和不断增长的理解的系统。[141]游戏研究者只将"模拟城市效应"看作能够传达代理感的涌现式系统的标志。只有在这种情况下，构成规则和操作规则之间的相互作用每次都会为游戏带来新的、逻辑上可理解的过程。然而，那些尝试使用伊莉莎系统的人也感到被赋权，尽管伊莉莎只是假装出现。同样，我们也可以将"故事自转"描述为结构上的涌现，但因为这种涌现式并未被接受者察觉，所以他们不会觉得自己的行动选择从长期来看是令人满意的。在互动艺术中，系统的逻辑与过程的解释之间的差距所引起的刺激是审美体验的重要元素。正如代理感不能被认为是审美体验的决定性因素一样，审美体验通常也不是基于系统的涌现。如果产生任何涌现，它不是表现在一个变得越来越复杂的连贯系统中，而是表现在一个特定的认知过程中，这需要失望的期望、愤怒和干扰才能出现。

对互动艺术体验的可能预期的意义将我们引向游戏理论所识别的最后一种规则：隐性规则。隐性规则是指日常（人际）个人行为和游戏中标准行为的不成文的规则。这方面的例子包括公平竞争，避免作弊，以及在背景化行为的社会和社会情

境（或参考系统）中常见的行为规则。

互动艺术的第一个参考系统可以说是艺术系统本身。在这个框架中被背景化的东西通常被认为是非目的性的，与日常生活是分开的；对艺术的欣赏受制于它自己的标准，对艺术的接受也受制于它自己的行为规范。然而，正如我们已经看到的，艺术系统不断受到艺术家自身的质疑。更重要的是，它并不是互动艺术唯一的相关参考系统，其隐性规则也不能轻易适用于互动艺术。互动艺术不仅可以被视为属于其他参考系统，如政治与教育、媒体文化和互动设计等[142]；互动艺术需要接受者的行为，这一事实从根本上挑战了艺术系统的标准。

马可·埃瓦利斯蒂（Marco Evaristi）的装置作品《海伦娜》（*Helena*）（2000年）强调了互动艺术参考系统的不稳定性。埃瓦利斯蒂在丹麦的特拉霍尔特艺术博物馆展出了10台市面上出售的厨房搅拌机，每台搅拌机里都有一条活金鱼。搅拌机处于工作状态，参观者可以看到它们是插着电源的。但还是有几位参观者启动了搅拌机。两条金鱼在开幕当晚丧生，第二天就有14条金鱼丧生。埃瓦利斯蒂轻描淡写地回应了公众的强烈抗议，他说，每个人都知道博物馆里的任何东西都不应该被触碰，所以他从没想过金鱼会受到任何伤害。艺术家由此援引了艺术系统的隐性规则，而参观者要么对厨房电器的功能可供性做出反应，要么将作品识别为互动艺术作品，并推断他们应该启动搅拌机。[143]因此，埃瓦利斯蒂的《海伦娜》明确将互动艺术参考系统的不稳定性作为主题，并形象地展示了这种不稳定性如何显著地塑造了这种艺术类型的审美体验。迈伦·克鲁格讲述了艺术系统的隐性规则与其他参考系统隐性规则之间的冲突，没有那么戏剧化，但很有趣。克鲁格的项目《迷宫》（*Maze*）邀请接受者在覆盖着传感器垫子的地板上通过使用他们自己的运动来引导一个符号穿过迷宫。克鲁格观察到，一开始接受者按照作品规定的路径行进，因此遵守了与迷宫有关的普遍游戏规则。然而，过了一段时间，他们开始研究如果他们忽略了明显的迷宫边界会发生什么。换句话说，他们行为的改变是由艺术的参考系统证明的，根据该参考系统，艺术作品通常欢迎对展览的探究性质疑。因为该作品中的迷宫是由一个计算机图形模拟的，而且活动发生在模拟情境中，接受者能够以一种物质迷宫不允许的方式跨越边界。在真正的迷宫中，通过空间安排而被赋予实体性的规则体系在这里只表现为一个数字模型；此外，由于它们可以在艺术系统中被背景化，

所以被呈现为探索性的违反。[144]

互动现象学：框架

隐性规则类似于社会学中所谓的"框架"。借鉴格雷戈里·贝特森的观点，欧文·戈夫曼使用术语"框架"来表示自然、社会、制度或个人条件，行为在这些条件下被感知或解释。[145] 根据戈夫曼的观点，对一种行为的感知和解释取决于对其与现实关系的评价。因此，对于戈夫曼来说，框架是根据"支配事件的组织原则"单独建立起来的情况的定义。[146] 戈夫曼对他所说的"键控"特别感兴趣，也就是说，"给定活动所依据的一套惯例，一个在某种主要框架下已经有意义的活动通过这套惯例被转化为与该活动类似的东西，但被参与者看作完全不同的东西"。[147] 他以游戏中的打斗和宗教仪式为例，这些都是基于同一原始模式。[148]

因此，如果在不同的参考系统中将互动艺术背景化的可能性对其审美体验有实质性的影响，我们也必须了解互动艺术是如何与社会互动系统相关联的。艺术互动命题的实现是否模仿了日常生活中的互动并借鉴了相关的惯例？如前文所述，以面对面交流为基准来衡量艺术舞台上的互动是没有意义的，因为艺术项目往往特别寻求研究和思考以技术为媒介的互动的媒介性。然而，这并不意味着他们没有以不同的方式参考人际交流。尽管在创造以技术为媒介的话语交流情境的作品中，接受者的行为显然不同于与人类伙伴的实时交流，但接受者的行为仍然可以借鉴面对面的交流，例如通过使用常见的交流模式（问答式交流、礼貌用语、眼神接触等）。但是，即使互动更少关注话语而更多基于行动，该项目仍然可以激活真实行为的原始模式——例如，通过界面，它可以邀请接受者骑自行车或坐在花园的秋千上来引用熟悉的行为模式。具象化表现也可以参考日常生活中的情景。例如，必须刺破的虚拟肥皂泡，从接受者的影子中逃离的计算机图形生物，或必须拼凑的三维拼图。在这些情况下，接受者被鼓励以在这种情况下熟悉的方式行事，即使这种行为最终可能被互动作品抵消。但是，尽管这些例子使用不同的媒介模仿或修改动作，但框架分析假设键控发生在与原始模型相同的媒介中。像视觉艺术和文学中常见的那样，

在另一种媒介中表现行动或情境,使"键控"从一开始就很明显。此外,不同的键控可以在不同的呈现层面上产生效果。因此,在文学研究中,叙事理论区分了叙事的故事叙事层面(被定位在被叙事的世界中)和故事外叙事层面(例如,一个没有参与的旁白仍然被描述为叙事的一部分或位于文学作品的框架内)。在分析计算机游戏时,亚历山大·加洛韦(Alexander Galloway)区分了叙事行为和非叙事行为,且这两种行为都可以由用户或系统来完成。加洛韦表示,在数字媒体中,行为和过程可以在游戏虚构世界内和外背景化,也可以在表现媒介的内和外背景化。例如,计算机游戏的控制面板可以是外部设备,也可以作为游戏视觉设计的一部分直接显示在屏幕上。[149]

在互动媒体艺术中,行为是由媒体限制框定的,情节和行为是在其他媒体中呈现出来的,或者是在新的参考系统中通过背景化处理当作关键被呈现。尽管并不是必须的,这些行为可能是在虚拟世界或叙事框架中进行的。在第3章中,引入了"人工性"一词来表示这些脱离现实的不同手段。在本研究的背景下,这个术语比"键控"概念更可取,因为它不排除异化层面,这种纯粹的抽象形式与"真实"行为的原始模式没有任何关联。

接口(标记不同框架之间的转换,或互动的进入和退出)具有特别的重要性。戈夫曼指出,在舞台表演中,使用的是"系统地呈现与现实生活模式不同的舞台互动"的转录实践。[150]在这里戈夫曼指的是布置空间和时间的限制,以及为了便于感知而扭曲了自然形式的互动。例如,当所有参与对话的人都被允许在不打断彼此的情况下表达自己,或者当重要的细节被强调时。马文·卡尔森(Marvin Carlson)用"标记"的概念来描述这种实践。珍妮特·默里使用了"阈值标记"(threshold markers)这一术语,她认为它承担了剧院的第四面墙的作用。[151]

当键控不是在中间传递时,就需要使用这种标记,否则媒介就是显示人工性的证据。然而,当互动艺术的意图是将行为与日常生活区分开时,这种标记就变得与互动艺术相关。

把互动背景化的框架构成了对其人工性的感知或质疑。正如关于互动的空间构建所解释的那样,明确的标记并不总是存在。就像接受者常常对作品的空间界限一无所知一样,对应该应用的参考体系也常常并不明确。艾丽卡·费舍尔-李希特这

种将可能出现的冲突称为"框架的碰撞"。如果一个行为可以被归于不同的参考框架系统，这对行为的感知和解释是一个挑战。[152]虽然人们在熟悉的框架中感到安全（戈夫曼说的是"框架良好的领域"），但框架碰撞会导致人们恼怒。无论一个人是主动冲出框架，还是由互动系统带来的框架变化，这种不稳定都会导致参考系统对此有意识，并且根据戈夫曼的说法，会引发系统的脆弱性："个人立即被推入自己的困境，而没有通常的防御措施。"[153]戈夫曼用日常人际交往的例子证明了这一点，但这种框架的碰撞在艺术中同样重要。特别是在艺术中，框架的碰撞是被有意识地激发的；事实上，在某种程度上，人们期待着它们的发生。当互动艺术在几个不同的参考系统中同时运作时，接受者发现自己面临着多个规则系统。因此，利诺·海林斯强调，互动艺术的潜力在于证明和挑战其隐性议程和规则体系："我寻找一个拆解规则的过程，一个破坏规范和协议的过程，这样那些与作品接触的人就会意识到他们自己的规则和结构。"[154]

物质性与可解释性

到目前为止，我已经讨论了互动的不同行为者、参数、参考系统和互动过程，它们是任何互动美学的构成因素。对互动的时间和空间参数的探索清楚地表明，尽管互动艺术的格式塔是由互动命题设定的，但它只在个体的实现中显现。作品的格式塔不是在可确定的物质性或时间结构中发现的；相反，时空结构是在互动过程中出现的。因此，如果传统形式类别在互动艺术中被过程性的格式塔所取代，接下来的任务就是确定后者与美学的其他两个基本类别的关系：物质性与可解释性。这也使我们回到了开篇所确定的互动美学的主要试金石：作为审美体验条件的审美距离的要求、互动艺术产生知识的特定潜力，以及其本体论地位或"作品性"。

形式与象征意义之间的相互作用是艺术的指导原则之一。这反映在不同的艺术流派中，不同的侧重点体现在风格与图像（视觉艺术）、形式与内容（文学）、文本与生产（戏剧）、结构与表达（音乐）之间的传统区分上。事实上，作为能指与所指的区别，这种相互作用甚至构成了符号学的中心主题。然而，形式和象征符号背后的可配置物质的重要性直到最近才被认识到。正如莫妮卡·瓦格纳（Monika Wagner）所解释的，材料在很长一段时间内被认为不过是视觉艺术中的形式媒介。然而，自第二次世界大战以来，材料作为意义的构成要素的作用越来越重要。根据瓦格纳的说法，这导致了"不仅需要将材料视为一种技术环境，还需要将其视为一种美学范畴"[155]，并将从原材料到加工材料、产品和物品的一切都考虑在内。迪特尔·默施也同样指出，符号表明"它们自己的存在……主要是通过它们的物质性，通过语言的声音，通过材料留下的痕迹……或者通过它的实质性，就像艺术家使用的那样"。[156]作为一个媒体哲学家，默施对物理意义上的物质性或实质性不感兴趣，而对其此时此刻的影响感兴趣，他认为这是一个在符号学理论方面应给予更多重视的事件："意义的过程不能从其表现的独特性中分离出来，我们试图以两种方式区分它们，即'物质性的停滞'和'表现的强度'。"[157]尽管默施和瓦格纳都呼吁

在美学中恢复材料的重要性，但他们的论点是基于相反的观点。默施试图将物质性重新分配给符号，并特别考察它们超越意义的能力。而瓦格纳则对材料的象征潜力感兴趣，她认为材料不仅是一种等待处理的媒介，而且是一种传达意义本身的东西。

因此，对物质性的理解是不同的，这取决于研究者的视角，也取决于所讨论的艺术类型。瓦格纳从物质的角度来看待视觉艺术中的物质性，而费舍尔-李希特则从身体性的角度来分析表演艺术中的物质性，关注其在现实构成中的作用。在音乐中，音效可以被认为是物质的，而在文学中很难找到任何一种类似的物质条件。互动艺术不仅与物质有关，也与光效、音效和接受者的身体性有关，所有这些都是通过行为和过程激活的。互动艺术的物质性是动态的、可改变的；它可以从一个版本、表现形式或互动命题的个人实现到下一次发生的实质性的变化。因此必须强调默施的观点，即物质性不需要先于形式，但也可能只在作品的格式塔出现的时刻表现为"此时此刻的效果"。此外，正如费舍尔-李希特强调现实构成所表明的那样，这里的问题是在互动的背景下主动创造情境。然而，下文中物质性的概念比现实的概念更受青睐的原因是，本研究重点关注的是以媒体为基础的现象，绝对现实的存在因此变得越来越值得怀疑。

和物质性一样，意义也能以不同的方式表现出来。在音乐中，表达一直是解释的主要类别，而文学、戏剧和视觉艺术通常需要在图标分析或符号解释的意义上进行符号学阅读。直到20世纪以后，这些体裁中开放的、联想的、解释的潜力才变得更加明显。虽然意义的概念暗示着在能指和所指之间存在着一种明确的关系，但自现代主义以来这种固定的关系一直受到越来越多的质疑，而且不仅仅是被称为抽象艺术的东西。事实上，默施认为，艺术可以存在于"意义和可解释性的领域之外"。[158] 格诺特·波默也注意到了形象的模拟概念和符号学概念的瓦解："我们面对的是什么都不代表、什么都没有说、什么都不意味着的图像。"然而，波默补充说，这样的图像可以导致"重要的、偶尔戏剧性的体验"。[159] 默施还在其他地方指出，他绝不是要否认任何一种所指的可解释性的可能性，而是要强调在已知的意义系统之间，也总是发生着其他的东西，"它们总是不断地涌现出来"。[160]

阿瑟·丹托（Arthur Danto）用更普遍的"关于"概念来描述通过艺术产生意义的过程。他认为艺术作品实际上超越了它们的符号学本质，因为与纯粹的表征

不同，它们也表达了自己的内容。[161] 他认为这种表达具有隐喻性，因为它们指的是第三种非同一性的东西，必须由接受者推断出来。因此，在丹托看来，艺术作品所表达的东西需要一种认知反应和一种复杂的理解行为，且这"完全不同于那些简单属性与我们之间的基本接触"。[162] 丹托已经在这里暗指了反思过程的重要性：一方面，在作品的自我反思的意义上，这是艺术家的意图；另一方面，作为对接受者的要求，采取反思的态度。因此，缺乏明确的意义不应该被看作一种损失，而是在可能的认知过程的复杂性方面的一种收获，其目标不是完成结论性的解读。下面将使用更一般的可解释性概念来表示这种认知潜能。原则上，任何艺术作品都有可解释性。因为当符号（在明确的参考系统的意义上）取代艺术经验的一般认知潜能转移到关注中心时，问题不在于一件艺术品是否可以被解释，而在于解释过程在多大程度上被艺术作品所促进，或者可能被它所阻碍或阻挠。[163] 可解释性可以体现在艺术作品的不同层面，从艺术家选择的材料开始，到其结构或风格，都体现出可解释性。此外，还可以参照已知的符号系统对作品进行象征性的解读。在本研究中，只有当符号层面变得与作品相关时，才会使用"表征"一词，用来表示对一个可参考的原始原型的代表性、说明性或叙述性暗示。相比之下，当使用"表现"一词时，它指的是为观众设想的各种表现形式，不需要明确参照物就可以解释的配置。

正如下面分析所显示的那样，物质性和可解释性应该被理解为审美体验的互补组成部分。将系统地进行分析，从硬件和物体的物质性开始，然后分析图像和声音的非物质性，最后以接受过程的气氛效能结束。

接口与硬件

虽然互动艺术可以使用传统的、实体的、雕塑的或装置的元素，但互动命题的物质性主要体现在其技术组成部分（特别是用户接口）。接口是人和系统之间的直接接触点，包括输入和输出媒介（键盘、鼠标、麦克风、传感器、屏幕、投影、扬声器等）。它是处理、传输和存储数据的硬件的一部分，并与之相连。然而，特别是当使用标准化的、商业上可购买的设备时，这些设备在多大程度上属于作品的美

学相关物质性是有争议的。当接受者使用自己的笔记本电脑访问网络艺术作品时，或使用自己的手机参与一个位置艺术项目时，更是难以判断。

即使接口是作为一种纯粹的功能媒介呈现出来的，能够让信息变得可感知并能让接受者进行操作，它仍然必须被当作一种潜在的意义载体。即使材料的组成部分似乎是作品的外围载体媒介（如画框），它们仍然可以在审美体验的过程中发挥重要作用。[164] 媒介理论区分了媒介的透明性和不透明性，或媒介的即时性（immediacy）和超媒介性（hypermediacy）。换句话说，区分了寻求尽可能不引人注意地传输数据的媒介和明确其中介功能的媒介。[165] 然而，完全透明的媒介被认为是不可能的。个人感知可能会抹掉媒介的存在，但它总是可以重新发挥作用。

作为介于系统和接受者之间的技术组件，接口通常被期望公开显示其功能。它应该显示其可用性，甚至积极鼓励互动，这是上文已经提到过的功能可供性。然而，互动艺术中使用的输入和输出媒介并不总是可见的。扬声器和投影仪可能被安装在现有的墙壁上，接受者的行动可能被隐藏的传感器和摄像机记录下来，而不是通过键盘和电脑鼠标。例如，在洛克比的《非常神经系统》中，唯一能证明技术系统存在的证据是在空房间里放置的一个微型摄像机和一个标准的扬声器，洛克比认为这对作品本身至关重要："我想让你忘记技术的存在。"[166] 接受者行为的可能性不能通过接口的物质性来推断，而只能通过探索性的行为来推断。与商业系统不同，互动艺术不一定要提供尽可能直观的接口。而对系统功能的探索往往在审美体验中起着重要作用。

除了可用性的问题之外，接口也可以顺便传达意义，或者明确作为意义的载体被使用。例如，丹尼尔·迪翁（Daniel Dion）坚持认为他的视频作品《真相时刻》（*The Moment of Truth*）（1991年）应该在便携式录像机上播放，尽管该作品是博物馆的展品。迪翁认为这种设备的可移动性和尺寸都是表达的手段。[167] 标准的媒介配置（鼠标/键盘和投影仪/屏幕），因为它们是熟悉的、可替换的和纯功能性的元素，通常不被认为是作品美学的有效组成部分。然而，它们传达了一种潜台词，进入了审美体验的整体配置中。因此，当一名参观者可能对超现代技术感到害怕时，另一名参观者可能对新设备的特殊工作原理或设计感兴趣。艺术家是否使用过PC机或

Macintosh 机可能会导致对其学科背景的结论。有价值的材料或知名品牌可以证明其质量标准，并可以提供有关项目财务背景的信息。同时，当设备老化时，这类媒介的不透明性可能会消失，但也可能会增加。那些第一次展出时还算新奇而壮观的设备随着时间的推移会变得实惠而普通。设备老化可以使人们更加关注作品媒介，例如，原本作为标准装置而被忽略的组件在若干年后被认为具有历史价值。在大多数情况下，这种可解释性并不是艺术家的明确意图；相反，它是偶然发生的，或者是作为老化过程的结果。然而，策展人也可能突出强调技术特征。例如，在赫舍曼的《罗娜》中，旧的硬件（一台激光光盘播放机）作为装置的一部分展出，尽管从技术上讲，这个作品已经被安装在一个更现代的系统上。

像标准设备一样，单独构建的系统可以满足纯功能目的，也可以经过精心配置以符合当代的设计理念，或者使装置显得业余、老式或简单。例如，伯尼·卢贝尔（Bernie Lubell）在他的大型互动装置中几乎完全摒弃了电子设备，使用可以清楚看见的木质机械结构和气动设备控制或让接受者控制所有的功能，因此作品的重点是它们的物质性，从而塑造它们被解释的方式。卡尔·海因茨·杰隆（Karl Heinz Jeron）在他的项目《为食物工作》（*Will Work for Food*）（2007 年）中，以及乔纳·布鲁克-科恩和凯瑟琳·莫里瓦基在他们的项目《废品站挑战工作坊》（*Scrapyard Challenge Workshop*）（2003 年）中，使用最简单的材料来建造简易的微型机器人，这种拼凑起来的功能也成为一种艺术意图的表达。与这种"低技术手段"相对应的是努力实现完美。例如，日本艺术家岩井俊二（Toshio Iwai）与乐器制造商雅马哈深入合作创造出的 Tenorion（2007 年）——一种艺术乐器——不仅是为了实现完美的设计，还生产出一种可以投放商业市场的乐器。

即使单个结构比（可替换的）连续生产的装置更有可能被视为美学上的有效元素，但在这两种情况下可能会产生有意的符号化或"仅"根据背景的可解释性。因此，作品的框架背景和其美学效果的格式塔之间的边界是可以协调的。这不仅适用于硬件，也适用于软件，在网络艺术中尤为明显。每个互联网浏览器都有自己的框架元素，因此并不是完全中立的。即使一些网络艺术作品推荐使用某种特定类型的浏览器，其实许多作品也可以用不同的浏览器访问，因此人们倾向于将其视为作品的外部条件。然而，当我向作品 *antworten.de* 背后的艺术家之一霍尔格·弗里斯请求授权我

发表该网络艺术作品的截图时，他欣然应允，但也要求我使用作品创作当年（1997年）的版本截图，该截图显示作品当时使用的是 Netscape 浏览器。[168] 这种性质的要求应该被简单地理解为希望将作品的历史背景化，还是将浏览器作为作品的美学相关部分也给予重要性？

早在 1998 年，在一篇关于网络艺术的物质性的文章中，汉斯·迪特尔·胡贝尔（Hans Dieter Huber）区分了框架边界（取决于操作系统）、正在使用的 HTML 代码版本以及浏览器的物质性。他指出，尽管所有的浏览器都有一个中央窗口、一个状态栏和一个地址栏，但不同浏览器的外观和给人的感觉会有很大的不同。胡贝尔把 HTML 数据比作乐谱，无论它在哪个浏览器中被激活，都会被演奏或解释。[169] 然而，与音乐表演者不同的是，浏览器没有解释的自由；一切都取决于浏览器自己的算法。与其说是一种艺术性的、解释性的表演，不如说是一种技术性的执行，但可以极大地影响作品的效果。不过艺术家只在能够根据已知浏览器版本的情况下才能计划这一点，艺术家不知道未来的浏览器将如何呈现自己的作品。苏珊娜·伯肯黑格讽刺地评论了这种情况带来的问题：网络艺术家永远处于物理崩溃的危险中，"因为他们要不断修改那些甚至还没有完成的作品"。[170] 这种"浏览器的力量"导致网络艺术经常自我指涉地探索其基于媒体的背景。

互动物体艺术

即使媒体艺术很少采用传统的雕塑形式，日常物品——在现成的、组合的和装置艺术的传统中——经常被纳入或转化成接口。在《美国之最》中，林恩·赫舍曼利用了所有枪都是互动设备的这一想法，将一把步枪从其预期用途中分离出来。赫舍曼对武器进行了改造，当扣动扳机时，历史上的战争图像会叠加到取景器中出现的真实环境中。此外，接受者还会周期性地看到自己的照片，从而成了自己的受害者。在这里展示枪有两个目的。首先，面对设备的参观者可以想象自己被期望做什么以及应该如何操作界面——接受者从自己对武器的了解中推断出作品的操作规则。此外，使用武器射击能够通过邀请玩家进行身体行动而激发出美学效果。接受者产

生了一种冲突心理，因为接受者将自己的行为视为与艺术作品情境无关的互动，并将其视为潜在暴力行为的主动表现。

保罗·德马尼斯（Paul DeMarinis）的《雨之舞》（Rain Dance）（1998年）代表了一种更无害的形式，将日常物品器具化且当作意义的载体。项目邀请参观者拿着一把伞在水流下行走，水流被调制成音频信号，所以每次水打到伞上都会产生音乐旋律，可以从雨伞的正常使用方法中推导出作品的操作规则。然而，日常物品也可以作为意义的载体，独立于它们的可用性方面。德马尼斯的装置作品《信使》（The Messenger）（1998年）的主题是早期的交流方法，他把旧的搪瓷盆作为共振体，用罐头瓶作为信号装置。他因此将他所展示的技术定性为具有历史意义的，但同时又展示了如何使用简单的日常物品来构建通信系统。[171] 大卫·洛克比在他的装置作品《名字赋予者》（Giver of Names）（1990年）中使用了儿童玩具，参观者可以用电脑对这些玩具进行扫描并分类。这个系统原则上可以分析任何物体，但洛克比使用的玩具有许多不同的形式，它们往往能唤起人们的联想、情感和记忆。[172] 克里斯塔·索默尔和劳伦特·米甘诺在他们的项目作品《移动的感觉》（Mobile Feelings）（2003年）中使用葫芦作为互动对象，通过传送气味、空气和运动来探索多感官远程通信的新形式。葫芦不仅与商业手机的技术吸引力形成对比，还开启了联想，从情色配件到蟾蜍皮肤的感觉。然而，无论何种联想，这些物体都会激起用户触摸它们的强烈欲望，这也源于它们的可用性。[173]

非物质性与气氛

除了可以被认为是物理意义上的物质的组件之外，互动艺术在很大程度上基于"非物质性"——通过屏幕、投影、扬声器或耳机传输的视觉或声音信息。这些元素不是不可感知的——它们只是可见或可听，但不是有形的。即使它们是非物质的，它们的形式仍然可以被塑造和感知。然而，对于此类可感知的信息是否可以被看作具有物质性，仍然存在着相当大的争议。迪特尔·默施将他的"数字麻醉剂"理论与这个问题联系起来。他认为，数字媒介不仅抹去了物质的记忆，而且也不向"其

存在的审美感觉"低头。[174] 如上所述，当默施将在场描述为"绽出"时，他因此暗示这种"绽出"需要一种物质上有形的肉体。

但是，为什么在场的现象要与物理上具体的物质性联系起来？在现实中，一个发光的表面或一个光空间（如戴安娜·塔特［Diana Thater］的投影或奥拉维尔·埃利亚松设计的环境）或一个在空间里播放的声音（如简·彼得·桑塔格［Jan-Peter Sonntag］或伯恩哈德·莱特纳［Bernhard Leitner］的作品）可以产生同样强烈的在场感。互动媒体艺术也运用了这种效果的空间性，弗朗索瓦·利奥塔已经将其称为"非物质的"。[175] 泰瑞·鲁布的声音岛屿不仅随着潮汐漫游，还被分解成包含文本的内部区域和外部区域，在这些区域中可以听到脚步声。大卫·洛克比将《非常神经系统》的运动敏感空间描述为可雕塑性的探索。因此，在互动媒体艺术中，(非)物质性首先应该被理解为作品的一种可感知的空间性质，不管是通过固体物质还是非物质性的物质，通过静态形式还是流体运动表现出来。正如我们在互动的空间性质方面已经看到的，这种（非）物质性往往只在作品被接受者接受的那一刻被激活和实现，而在其他情况下，它只作为一种可能性存在。

此外，我们必须进一步区分（非）物质性的可参考形式，一方面是对气氛的感知或欣赏，另一方面是对气氛的感知。根据格诺特·波默的说法，感知的主要对象——因此也是美学的核心主题——是气氛，波默将其定义为"倾泻到空间的感觉的不确定性质"。[176] 波默认为，首先被感知的不是人或物体或它们的排列，而是气氛，"在其背景下，分析性的观点随后区分了诸如物体、形式、颜色等事物"。[177] 按照波默的说法，气氛因此始终是空间性的。他用"在场的领域"这个术语来指代散发出"旁在性"（thereness）的事物或人类的在场。他认为在场的人的绽出影响了气氛。他的观点是，气氛对在场的人的本体论和感知的现象学都有贡献。[178]

气氛是互动艺术审美体验的核心。在公共空间中展示的作品与所选地点的气氛有关，无论是德国北海海岸的原始气候（如《水》和《漂流》的环境），还是城市黄昏时分的宁静氛围（如《骑行者问答》）。气氛也可以成为展览空间的特征：《非常神经系统》中安静、白色、空旷的房间，以及《生命之网》（*Web of Life*）黑暗入口区域的神秘气氛，该处由电线穿过，地面起伏不平。然而，在许多其他作品中，情绪是由那些不容易被定性为空间的元素创造的。如第 2 章所述，情绪可以通过视

觉尤其是声音的呈现来唤起，正如安妮·哈姆克就比尔·维奥拉的视频装置的审美体验所说明的那样。[179] "爆炸理论"为《骑行者问答》选择的音乐被接受者描述为令人感到放松，而舍马特的《水》中文本背后的声呐噪声则是为了制造悬念。在《骑行者问答》中女性叙述者的声音意在传达平静和促进信任产生；在赫舍曼的《自己的房间》中，女主人公的声音唤起了一种意乱情迷，但也表达了愤怒。然而，情绪也会在互动过程中出现。伯肯黑格的《泡泡浴》的大多数接受者可能很快就会陷入紧张甚至略带攻击性的情绪中，而《骑行者问答》中骑行和回忆的结合对许多接受者有放松的效果。肯·法因戈尔德的《木偶拾荒者》则可以诱发一种烦躁的情绪。黑格杜斯的《水果机》的接受者经常表现出恼怒（对其他接受者）或不耐烦的迹象。无论情感效果是由空间气氛或互动过程引起的，波默的观察仍然适用。气氛（以及我们应该补充的，由此产生的情绪）不是模拟或符号学的表现，而是由作品实际创造出的。[180]

因此，气氛和情绪代表了物质性和可解释性之间的混合联系。

表征

我们已经看到，可解释性源于接口的可用性和对所使用的技术或材料的潜在背景化的解释。此外，雕塑和物体元素，以及声音和视觉展示的"非物质性"，也传达了气氛的性质。当然，传统的符号化手段也可以发挥作用。[181] 一件作品可以通过抽象的结构或在特定环境中的定位来唤起联想或制造气氛，但也可以通过对传统符号系统的引用来进行详尽的解释。我们可以为此选择物体，但项目和事件也可以通过文本或图像中的传统符号来表示事物和实践。如温布伦的《厄尔王》和赫舍曼的《自己的房间》的互动电影项目使用预先录制的视频片段或电影节选，其场景表现可以被解释为符号系统。同样的道理也适用于图像的使用，比如迈伦·克鲁格的《录像场域》（*Videoplace*）（1972年）的画面（图4.4），《骑行者问答》所使用的平板电脑上的漫画风格插图，或者藤幡正树的《超越页面》中的图画书里的物体。许多项目以叠加文本或口语文本的形式使用了语言或清晰的声音。语言和文本使用

话语符号系统,既可作为叙事手段,又可以直接向接受者提供叙事化交流或故事外的叙事提示,促使接受者采取行动。

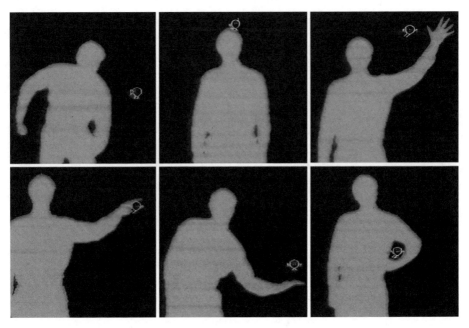

图 4.4　与动画的互动。迈伦·克鲁格,《录像场域》(*Videoplace*)(1972 年至 20 世纪 90 年代),来自 1990 年录像片段的截图

　　然而,表征策略不一定需要预制数据。迈伦·克鲁格的具象电脑动画《生物》使用编程行为模式与接受者的影子实时互动;克里斯塔·索默尔和劳伦特·米甘诺的作品 *A-Volve*（1994 年）中互动的人工生物每次都是根据接受者的输入而重新创造。即使基于过程的作品只产生抽象的图形或声音,也不排除明确的可参考关系。Tmema 的《手动输入投影仪》能够创造简单、抽象的形式,由于它们与相应的声学数据密切相关,虽然是通过另一种媒介传达出来的形式,但也可以把它们理解为这些声学数据的表征。在希拉利的《如果你靠近我一点》中,尽管生成的动画网格结构和金属声音完全是抽象的,但仍然可以把这些形式解释为接受者和表演者之间接触的表征。

　　因此,互动艺术也与人工制品或表演的物质性和可解释性之间的传统关系一致。

但是，与其他艺术形式相比，这些艺术形式的目的通常是激活、激励、控制或引导行为。反过来说，行为的特征，又有其自身的物质性和可解释性。运动的物质性体现在动态之中，无论是接受者的动作，还是身体运动的过程与动态建构的形式。[182]这些特征不仅仅体现在身体或机械的动态中，还在数字化的虚拟物、动画、声音集群或闪动的光空间中被定义为运动状态。

传统的符号化手段也同样与行为的可解释性无关。在互动艺术中，话语交流和叙述是随着时间的推移而展开的，但视觉象征主义也发挥着作用，例如，接受者的模仿或姿态借鉴了熟悉的符号系统，或者接受者象征性地扮演了一名表征角色。然而，最重要的是，行为的动态性也引出气氛和情感的产生，可以显著影响互动艺术的审美体验。它们可以引发认知解释和宣泄转化过程，因此它们可能为各种认知过程提供可能性。

具身化的互动

正如德里克·德克霍夫（Derrick de Kerckhove）早在20世纪90年代就观察到的那样，尽管文艺复兴以来的西方文化已经用"自我视觉化……作为一个人在现实中所处位置的主要参考点"取代了本体感知，互动技术允许我们从与环境的纯视觉关系回归到触觉和本体感知关系。[183]这一观点显然借鉴了马歇尔·麦克卢汉关于触觉在"声学空间"中日益重要的观点，[184]这种想法可能看起来令人惊讶，因为在20世纪的最后十年，大多数媒体理论家仍然关注着人类的去身化趋势。[185]

然而，与网络空间和虚拟现实相关的流行语不仅引出去身化理论，而且可以看作身体复兴的前兆——在虚拟世界中以身体行动的形式出现。这些期望是由一些艺术项目推动的，比如查·戴维斯（Char Davies）的《渗透》（*Osmose*）（1995年）创造出沉浸式的环境，允许接受者用自己的呼吸来控制虚拟世界中的运动。

然而，人体参与模拟空间的体验只是提高接受者对其身体性认识的一种方式。早在20世纪90年代，迈伦·克鲁格就强调了身体活动在他的互动艺术视野中的重要性，他将其定性为人工现实，他断言，"这取决于对我们的身体如何与现实互动

的新感觉和新见解的发现,以及由此产生的互动的质量"。[186]而克鲁格的方法是创造一个数字增强版的接受者的影子,大卫·洛克比认为,接受者的身体在投影屏幕上的再现与他的身体感知是不相容的:"当参与迈伦·克鲁格的作品时……你在哪里……如果你在屏幕上设置了一个带有视觉阴影的角色,你在自己身体中的感觉就会因为操纵角色而被摧毁。"[187]因此,洛克比本人既不描绘也不代表人体,而是使用声音反馈来鼓励身体运动,增强身体的自我意识。洛克比的目的是让接受者获得"立体的本体感觉",也就是身体的内部反馈和系统的外部反馈之间的干扰。[188]

基思·阿姆斯特朗(Keith Armstrong)在《亲密交易》(*Intimate Transactions*)(2005—2008 年)中采用了不同的方法。他创造了一个高度象征性的远程装置,其中两名参与者使用特殊建造的形似椅子的框架,通过身体的张力和运动,合作塑造进化过程,投影屏幕上会显示这些过程。[189]阿姆斯特朗的作品将表征的象征层面和身体感受的本体感受层面融合在一起,而克里斯·萨尔特(Chris Salter)则专注于创造激发强烈身体知觉的可能性。他的装置作品《最小可觉差 #1:表象》(*Just Noticeable Difference #1: Semblance*)(2009—2010 年)是基于在一个漆黑的空间中对声音、压力脉冲和几乎不可见的灯光的体验。空间的视觉边界因此被否定了,但物质限制并没有被否定。[190]

行为艺术(而非媒体艺术)必须归功于对人类身体的艺术性关注的回归。早在 20 世纪 60 年代,行为艺术就将表演者的身体存在转移到关注的重点。然而,媒体艺术使用互动策略聚焦人体却是在与行为艺术完全不同的条件下发生的。因为互动艺术中的身体活动主要不是一种有意的表演,接受者的行为可以说还是其在日常状态下进行的身体行为。这意味着,行为艺术的重要元素(无论是特殊的服装还是浮夸的身体表现)都不能在互动艺术中发挥任何作用。互动中的行为主要不是作为对别人的表演而进行的,而是作为(未经排练的)对系统的操作或探索。因此,也不像是在行为艺术一样能有意识地使用肢体语言,在行为艺术中,肢体语言可能是为了象征性的交流、展示特殊能力或明确地表现出身体的存在。虽然这种表达形式可能用于实现互动命题,但主要目的是鼓励自我意识。例如,阿伦·卡普罗和视觉艺术研究小组的非媒介体验式装置主要关注后者,布鲁斯·瑙曼、理查德·塞拉和丽贝卡·霍恩在 20 世纪 80 年代和 90 年代的作品也是如此。然而,基于技术系

统的互动作品确实为自我感知的新性质创造了可能性，因为媒体可以通过直接描述、异化或抽象可视化或声音化来反映行为。媒介艺术可以利用物质接口的物理阻力来设置与不同类型的技术反馈直接相关的身体自我感知。藤幡正树的《无形》（*Impalpability*）于 1998 年以 CD-ROM 形式出版，创造了一种身体自我意识的形式，其技术上的简单性使其更具原创性。《无形》邀请接受者转动使用一个标准的电脑鼠标；在那个年代，使用鼠标是通过一个连接在其底部的球来操作的。

当接受者用拇指滚动小球时，电脑显示器上显示的球也同时运动。显示屏中所描绘出的球似乎是由人的皮肤制成的，因此在接受者看来，就好像自己拇指的皮肤被转移到了屏幕上。通过这种方式，在触觉和虚拟物体的视觉感知之间建立了直接联系。杰弗里·肖的《清晰的城市》中的自行车也是基于同样的原理运作的，只是在这种情况下，为了使身体动作和虚拟空间中描绘的运动之间的联系更加合理可信而引用了一种人们熟悉的行为模式。

在互动艺术中，身体性要么在其自身的物质性方面得到强调，要么以视觉或听觉反馈的方式被主题化。然而，除了强化接受者对自己身体的感知，或将其作为一种输入媒介以外，互动艺术还提供了关注身体与其他个体关系的可能性。这类作品的重点是定位，或者借用玛蒂娜·勒夫的术语来说，是作为空间和社会关系的叠加的"间隔"和"合成"。这种自我定位是斯科特·斯尼布的项目《边界功能》的主题，该项目划分了人与人之间的空间定位或隔离区域。希拉利的《如果你靠近我一点》也从这个角度进行了讨论，它利用个体之间能量场的可视化和声音化，激发人们对接近或接触他人时的过程的反思。《如果你靠近我一点》中所展现的情感和物理过程的重叠，以及将电磁效应作为情感表达的呈现方式，是信息社会带来的物理和空间体验的转变的缩影。这种方法不仅对物质和非物质格式塔之间的界限提出了越来越多的质疑，还对物理感知和信息流之间的界限也提出了质疑。马克·汉森也分析了这一趋势，他用"代码中的身体"一词来强调现代媒体所带来的新形式的具身知识。如第 2 章所述，汉森认为人体（如今）并不以自己的皮肤为界限，而是与数字信息流和数据空间构建亲密的关系。[191]

作为舞台或镜子的互动作品

除了上述的身体自我表达的形式外，互动作品的接受者可能会被邀请采取表明真实身份或伪装身份的立场。用户扮演多种角色的可能性是数字媒体的一个重要特征，特别是在现代通信网络领域。[192] 网络社区的参与者经常以虚构的角色或异性成员的身份出现，或者使用完全虚构的虚拟角色。[193] 互动媒体艺术可能明确要求了角色扮演。例如，斯特凡·舍马特把接受者塑造成一个盲人侦探，而苏珊娜·伯肯黑格告知接受者是一名实习生。这两项任务都带有对接受者行为的具体期望，因为角色的归属为接受者提供了关于互动操作规则的线索。此外，舍马特的作品和伯肯黑格的作品都通过直接对话接受者而更深入地吸引接受者到虚构的故事情节中。在赫舍曼的《自己的房间》中，接受者也被直接对话。然而，赫舍曼的接受者没有被赋予虚构的角色；相反，作品的主题是其作为艺术接受者的实际功能，即接受者以其本人的身份参与该作品。[194] 重点越是从表征的虚构性转移到自我刻画的问题上，偶然的自我表达和有意的自我表现之间的界限就越不固定。[195] 布鲁诺·科恩（Bruno Cohen）的早期互动环境作品《大师之镜》（*Camera Virtuosa*）（1996年）没有给接受者分配明确的角色，接受者被邀请通过一扇具有标准"播放信号"灯的门进入舞台区域。与接受者一起上台的虚拟演员扮演着可被清楚辨认出来的角色（清洁工、芭蕾舞者），而接受者则取决于其选择一个虚构的角色，还是只是简单地表现出自己的个性或身体状况。无论接受者的决定是什么，观众的反应对其来说都是隐藏起来不可见的，因为尽管接受者的行为与虚拟演员的行为一起被实时显示，但这都发生在录音室外的显示器上。科恩的作品研究了基于媒体的互动的替代性，并探索了在基于媒体的互动场景中可能产生关系的不同领域的存在。

在其他作品中，正是自我观察的可能性决定了接受者的态度。许多记录接受者行为的装置会立即呈现给接受者，尽管这些行为记录通常会因为经由媒介处理而扭曲。正如第1章所建议的，这些作品可以被视为数字闭路装置。[196] 斯科特·斯尼布的装置《深墙》就是一个例子。在这件作品中，接受者可以自由地决定是呈现一个虚构的场景，记录一个特定的姿势，还是简单地描绘接受者自己的身体。

我们已经看到，在其他作品中身体运动触发的视觉或声学效果大大超出了简单的镜像效果。这类作品的接受者可能专注于表演自己的身体和运动，但也可能试图控制视听效果。正如在上文讨论互动艺术的可能体验方式时所说的那样，从实验探索过程到表达性创作过程的过渡通常是不稳定的。接受者可能首先将互动系统作为一种反映和扭曲其行为的知识器具来掌握，然后，过一会儿又会将其作为创造图像的器具来使用。

意图性

正如我们已经看到的，可解释性既可以源自艺术意图，也可以是无意中产生的。迪特尔·默施区分了意图性地"展示某种东西"（意义）和非意图性地"展示自己"（事件）二者。[197] 后者是默施将表演性解释为"假设"的基石。默施认为，即使是具有象征意义的手势或动作，也绝不是被其本身的象征意义所完全吞噬，而是表现出不能被解释为意义的其他方面。[198] 如第 3 章所述，表演理论描述了这样一种情况：忽视传统的符号产生，却注重行为的物质性。根据默施的说法，表演创造了它们自己的现实，"各种各样的事情都可能发生在其中，可能并不一定与任何一种符号或意义有关……其特征主要表现在表演性上，可以简单地描述为一个事件发生的过程"。[199]

尽管如此，这里仍有解释的余地。即使是符号学理论也承认，符号不一定明确代表其所指的特定对象或主题，也可以是一种与思想、意义和背景相关的可解释的表达。[200] 接受者可能会获得艺术家所期望的理解，但他们也可能获得不在明确预期内的联想或解释。正如在第 1 章中所讨论的，无意识生成的美学设计，例如通过加入随机操作者可以补充这种对更多解释的公开邀请。

就像互动命题可能有意或无意地创造解释机会一样，接受者对作品的实现可能在有意和无意的过程中交替进行。正如我们所看到的，互动艺术的接受者最初的主要兴趣不是在于呈现什么，而是接受互动命题、实现作品以及探索系统。但由于这些目标只能通过接受者自己的行为来实现，接受者有意或无意地生产了象征符号（图

像、语言或动作）。因此，接受者的行为可能是一种有意的传递，就像对观众或反馈媒介的夸张展示。然而另一种情况是，接受者可能主要专注于激活系统或创建反馈回路，这样就不会有意地生成格式塔或可解释的结构。如果接受者的行为是由系统引导而出的，就通常会以反应的形式出现。接受者的行为受艺术家施加的规则系统的引导，是对从技术系统收到的反馈的回应。

接受者在个人体验中采取的态度取决于特定的艺术品、展览情况以及接受者本人的个性。例如，在斯尼布的《深墙》中，接受者被要求为双重目的而表演。接受者被邀请去执行一个清晰可见且富有表现力的身体动作，但接受者也意识到这一动作将被长期记录下来，因为其剪影视频将在投影屏幕上循环播放。[201] 在希拉利的《如果你靠近我一点》中，被视觉化的不是接受者的行为，而是其效果。此外，表演者身体上的共同在场可能会影响人们对互动的感知，接受者主要将其视为与表演者的接触，而非看作是一种展示形式。然而，在与作品进行长期互动的情况下，接受者可能对创造视觉和听觉效果更感兴趣。接受者的注意力会在观察表演者的潜在物理反馈和技术系统的视听反馈之间产生分散。因此，该行为在产生图像的意图和建立人际联系的愿望之间摇摆不定。

接受者对互动作品的潜在态度把我们带回到审美距离的问题，现在将更详细地研究这个问题，首先是对互动艺术的沉浸式潜力的批判性思考。

幻觉、沉浸、心流与人工性

如果一个指定的物体被完美模仿，从而使接受者相信自己看到的是物体本身，这种现象通常被称为幻觉。因此，幻觉依赖于接受者对自己的人为性（从日常现实中抽象出来的审美体验）意识的否定。在涉及数字媒体的研究中，在幻觉的概念方面首先想到的是虚拟现实的幻觉性。虚拟现实通常被定义为一种由计算机生成的环境，接受者感觉自己是其中的一部分或被其包围，并由此开启互动的可能性。[202] 然而，对空间情况的模拟绝不是使用数字系统可以创造的唯一一种幻觉。除了视觉上的幻觉效果外，也可以将互动本身视为模拟，例如，接受者把自己与技术系统的

互动视为与认知伙伴的交流。这种情况的典型案例是约瑟夫·魏森鲍姆的电脑程序伊莉莎模拟了与心理治疗师的交流，并欺骗到了许多接受者。然而正如我们所看到的，大多数处理交流情境的媒体艺术作品都明确地将虚拟对话者转化为机器，以批判性地审视关于人工智能的想法。其实"虚拟现实"和"人工智能"这两个术语所勾勒出的愿景仍然建立在创造持久的多感官幻觉或令人信服的人类智能模拟的不可能性之上，以及我们对现实本身的概念正变得越来越不稳固的事实之上。越是通过媒体来塑造我们的日常生活，任何试图在现实和虚拟现实之间划清界限的尝试就变得越可疑。如果说艺术可以反映和评论我们的生活，那么很明显，尤其是媒体艺术，它主要面对的不是我们的实际有形环境，而是一个由媒体塑造和构建的世界中的现实。在我们高度媒介化的环境中，艺术家不仅对处理物理上或社会上的现实感兴趣，也对处理已经被模拟的事物感兴趣。玛格丽特·莫尔斯断言，媒体日益占据主导地位正在导致更快构建网络文化，网络文化既定义了我们对世界的主观感知，也定义了我们在其中的位置。莫尔斯认为，即使是社会构建的现实也是由"虚拟"——与日常生活没有明确界限的"存在的虚构"——所塑造的。在新的"虚拟共享世界"中，我们在物理空间中与一个由听觉、视觉、动觉图像和活动空间组成的世界进行互动。[203]

早在 1974 年，欧文·戈夫曼就在《框架分析》（*Frame Analysis*）中写道，一个可以被模仿或描绘出来的有关奇异现实的想法是值得怀疑的。在他看来，现实的概念只表示一种差异或一种灵活的参考框架："因此，日常生活本身就足够真实，但往往似乎只是一种模式或模型的分层预示，而这种模式或模型本身是相当不确定的境界地位的典型化。"[204] 戈夫曼设想了通过主要框架的键控来实现的具有多重层次的体验。"最深刻的层次可以出现在小说、戏剧或电影一类的脚本呈现中。"[205] 互动艺术也是基于物理上的真实和人工的、描绘的或虚构的内容之间的相互作用。例如，杰弗里·肖在他利用空间制造的虚幻的 360 度全景图中，展示了来自纪实新闻节目的电影静止画面，似乎在空间中自由飘浮。在《漂流》中，泰瑞·鲁布将海边的自然声音与脚步声（创造出真人在场的幻觉）和文学引文（其他虚构表现的片段）叠加在一起。舍马特的《水》在真实的空间里上演了一个侦探故事，但舍马特将其与过去事件的记忆联系起来；接受者无从得知这些事情是否真的发生过，还是只是

捏造的。在《泡泡浴》中，苏珊娜·伯肯黑格假装有一种病毒控制着计算机，从而创造了一种模拟算法过程的幻觉。

接受者要在这些现实和虚构的层次中找到自己的位置，因为其位置绝不是预先设定好的。至少在理论上，接受者有可能无法识别键控，而是把表征仅仅当作所表征出的东西来看待。传统艺术家尝试过这种性质的效果，但完全幻觉的概念（可以追溯到普林尼的宙克西斯[Zeuxis]传说）最终只能——如果存在的话——采取短期幻觉的形式，这种尝试已因得到如此结论而告一段落，因此成为艺术理论一个具有重要意义的主题。[206]关于电脑游戏领域，萨伦和齐默尔曼用"沉浸式谬误"一词来表示这一领域仍然普遍存在的一种误解，即幻觉应该尽可能逼真。他们认为，强烈的愉悦游戏体验绝不需要幻想自己是虚拟世界的一部分。[207]

在大多数情况下，无论是传统艺术还是数字艺术，接受者都会看穿艺术作品的幻觉性。然而，这并不意味着接受者一定会对其持有批判性观点。19世纪早期，塞缪尔·泰勒·柯勒律治（Samuel Taylor Coleridge）创造了"自愿中止怀疑"（willing suspension of disbelief）[*1]这一术语，以解释接受者是如何轻易地抑制他们对所描绘或所描述情境的逻辑的怀疑，以继续沉浸在情节中。[208]因此，在某种程度上，接受者可以自愿地采用天真的接受者的角色。根据迈伦·克鲁格的说法，这使得艺术家可以从现实的某些方面进行抽象，以强化其他方面，或规避对现实的限制。[209]戈夫曼还注意到，关注允许自己被"完全有系统地脱离想象的原作"的转换所吸引。"这涉及一种自动的、系统的修正，而且似乎是在制造者没有意识到他们所使用的转换惯例的情况下进行的。"[210]

这种接受形式在艺术史上是相当普遍的。也可以应用于媒体艺术作品中，接受者在其中探索互动系统提供的可能性，并允许自己被诱导参与到一个无意识的互动中。这种不假思考地专注于一项活动的方式通常被称为沉浸。这个术语最初是被用来描述虚拟世界中的幻觉式参与。[211]然而，随着人们越来越怀疑是否真的可以实现这种状态，这一概念逐渐被应用于沉浸在任何活动中的一般现象——换句话说，

*1 自愿终止怀疑：由诗人、文评家塞缪尔·泰勒·柯勒律治提出，指接受者面对虚构作品时，尽管明知叙事情节是假的，但主动选择暂且相信这个虚拟现实，以得到沉浸其中的状态，即进入心流。——译者注

不一定是视觉上的，主要是认知上的参与，不一定依赖于幻觉式欺骗。[212]

在第3章中提到的"心流"的概念更具体地关注了这种认知沉浸现象。米哈里·契克森米哈赖将"心流"定义为一种状态，在这种状态中，"根据内部逻辑，一个行为接着一个行为自动发生，似乎不需要我们进行有意识的干预。我们体验到它是一种从一个时刻到下一个时刻的统一流动，在这种状态下，我们感觉能控制自己的行为，在这种状态下，自我和环境之间，刺激和反应之间，或者过去、现在和未来之间几乎没有区别"。[213] 因此，重点完全放在体验的情感强度和认知强度上。根据契克森米哈赖的说法，可以通过不同方式实现这种强度。他的例子多种多样，如演奏音乐、攀岩、做手术等。但心流也被视为令人满意的游戏体验的一个重要方面。在这方面，凯特·萨伦和埃里克·齐默尔曼指出，无论游戏以"认知反应、情感影响还是身体反应"的形式呈现，它都可以是一种极端激烈、几乎能够完全吞没玩家的体验。[214]

心流状态也可以塑造互动艺术的体验。戈兰·莱文把他的《手动输入投影仪》的理想接受状态描述为"创造性心流"——一种狂喜。他认为，接受者可能会沉浸在正在进行的反馈回路中，并为自我和系统之间新出现的明显可能性和关系所吸引，这些都无法用语言表达。[215] 在《非常神经系统》中，大卫·洛克比的目标是让接受者对作品发出的声音做出自发的反应，洛克比也努力将有意识的思考减少到最低限度。因此，专注于自己的行动是互动艺术可以被审美体验的一种方式。但这一结论如何与审美体验认知潜能的观点相协调？

我们在第3章中看到，游戏研究人员强调了游戏的虚构元素。我引入术语"人工性"来表示这种与日常生活的脱离。人工可以来自一个幻觉的、虚构的世界的构建，但也可以来自任何不同于日常存在的参考系统的激活。与幻觉、沉浸和心流的现象不同，对自己行为的人工性（即与日常生活的差异）的意识是游戏性的一个可能特征。格雷戈里·贝特森将这种意识称为"元传播"[216]；理查·谢克纳称之为"双重否定"。[217] 游戏体验通常是由玩家意识到自己正在玩游戏而产生的，尽管游戏中的行为可能与现实生活有关联，但它们仍然发生在现实生活之外。伽达默尔将这种体验称为"来回"，而萧艾尔称之为"矛盾"。

以人工性的精神执行（互动）行为——也就是说，作为脱离日常生活的行为

或互动（而且通常是异化的、夸张的或去背景化的）——也塑造了互动艺术的审美体验。适用的情况包括对于实验性的探索和表现性的创造，对于叙事的建设性理解，以及在交流情境下的操作。即使是在互动艺术作品的实现过程中，接受者也可以完全沉浸在活动中（即使某些作品有意培养这种沉浸感），大多数艺术项目都明确地将互动舞台人工化处理。许多人甚至做出更多发展，以讽刺或批判的方式破坏了互动过程和他们的感知。例如，在伯肯海格的《泡泡浴》中，接受者通过选择提供的超链接之一来推进故事，常常会受到浏览器模拟错误消息形式的指责。因此，作品揭露了接受者准备接受自己作为天真的技术爱好者的指定角色。《漂流》的一些接受者只过了一小会儿时间就回到了分配站，对他们没有听到任何东西感到失望，这表明该作品通过故意不提供持续的反馈来打破关于互动性的刻板印象。

互动艺术确实使用了幻觉、沉浸感和心流的效果。它和游戏一样，确实存在于人工领域。但互动艺术能更进一步地引发接受者中断对互动过程本身有意识的反思。当人们不仅意识到人工性，还明确观察其效果时，其结果就是与审美兴趣的客体产生心理距离，即使审美兴趣客体是人们自己的行为。艺术接受的这种反思性成分正是艺术和游戏的区别所在。[218]

自我指涉性与自我反思

在第 2 章的开头，我们看到一件人工制品，为了被认为是一件艺术品，它必须要么试图传达一些东西，要么要让观众思考一些东西。这个元层面（丹托所说的"关于"[aboutness]）可以由对位于构成之外的某物的参考来构成。作品可能遵循某种图标传统或坚持既定的符号系统。然而，作品通常并不主要指涉无关的主题，而是暴露其自身的功能性或媒介性，并激发对这些属性的反思。[219]

这种自我指涉在现代之前被用作一种艺术策略，尽管它主要与现代主义有关。[220] 自我指涉性可以在单一流派中找到（例如，伊夫·克莱因绘画的重点是颜料）；它也可以作为跨流派的比较模式（例如，卢西奥·丰塔纳的画作以斜线为特征，创造

了绘画和可塑性之间的对比）。在互动艺术中，媒体元素的复杂性和新颖性进一步鼓励使用自我指涉的策略。埃尔基·胡塔莫（Erkki Huhtamo）使用"元评论"这一术语，"指的是一种艺术实践，它不断地'从内部'对互动性的主流话语和应用进行去神话化和去自动化，这种艺术实践为不同的目的利用相同的技术"。[221] 在互动媒体艺术中，我们面对的不是一个展示其自身色彩或可塑性的作品，而是一个审视自身互动性的系统或审视自身基础编程语言的界面设计。

正如已经讨论过的关于表演性的理论，以行为为基础的艺术的自我指涉性并不局限于行为命题的形式特征；它也可能告知被呈现或启用的行为和过程。在互动艺术中，互动命题的可解释性与其实现过程的可解释性相互作用。系统的命题和接受者的行为可以相互评论、相互协调或相互抵消。当对物理关系的视听反馈引起与能量场的联系时，如希拉利的《如果你靠近我一点》，或者当技术系统的所谓精确性引发接受者的迷失感时，如鲁布的《漂移》，就会发生这种情况。正如《漂流》所显示的，这种自我指涉的可解释性并不一定排除对传统符号系统的引用。该作品使用了涉及迷失主题的文学段落，在传统的意义和过程性的自我指涉之间建立了联系。事实上，使用传统符号系统或叙事信息把行为、过程和物质性背景化处理，可以强化自我指涉的暗示。在《自己的房间》中，林恩·赫舍曼采用了电影场景来表现一种交流情境，以评论艺术系统中典型的呈现和观察过程。当阿格尼斯·黑格杜斯的《水果机》邀请接受者以一种拼图的方式拼凑游戏机的组件时，她所指的不仅是娱乐，也是接受者对互动艺术的期望。在这些情况下，象征性符号元素的目的是将作品的过程性和媒介性背景化。[222]

互动命题的自我指涉暗示或其实现被个体的自我反思所补充，这可以发生在不同的层面上。在《非常神经系统》中，大卫·洛克比的目标是提高对身体自我意识的敏感度；"爆炸理论"的《骑行者问答》关注的是对自己生活的冥想；伯肯黑格的《泡泡浴》鼓励接受者考虑艺术家对基于媒体的系统的立场。

罗伯特·普法勒批评艺术对自我反思的关注是在培养一种自恋的欲望。在他看来，互动艺术的接受者不再对"与自己不同的东西"感兴趣。[223] 在这里，普法勒与罗莎琳德·克劳斯的观点一致，后者强调了早在20世纪70年代，视频艺术家就培养出了自恋倾向。[224] 虽然不能忽视这种观点，但他们忽略了艺

术项目的批评潜力，这些项目邀请接受者走出天真的自我表达。大卫·洛克比也赞同这一观点："虽然精确镜像显示出的非媒介反馈产生了自我专注的封闭系统……转化后的反思是自我与外部世界之间的对话。"[225] 因此，自我反思并不局限于肯定的自我崇拜；相反，像其他形式的指涉性一样，它可以引发各种认知过程。

总而言之，简单地指出互动艺术可以自我指涉是过分简化的，因为被指涉的"自我"可以是各种行为者和过程中的任何一个。项目可以指涉整个艺术系统，指涉作品自己的流派，指涉艺术传统，指涉项目使用的技术，指涉基于媒体的组合，或者指涉接受者的行为。[226] 因此，说一件艺术作品是自我指涉的，并不能充分说明它的可解释性。自我指涉包括各种制度、媒介、技术和象征参考体系中广泛的参考范围。

审美距离与知识

我们已经看到，互动艺术与游戏的区别在于，互动艺术引发激烈情绪和框架碰撞，并使用不同形式的自我指涉。与传统的表演和视觉艺术不同，互动艺术的潜在可解释性并非针对遥远的观众；相反，互动命题必须要由接受者激活。作品是在互动的过程中得以实现。为了获得知识，就必须同时提出和体验互动艺术的物质性和可解释性。因此互动艺术中的审美距离并不是一个绝对的价值，也不是一个稳定的组合排列；相反，审美体验表现为在心流与反思之间、在互动中吸收与疏远的（自我）感知之间、在宣泄转化与认知判断之间的摇摆过程。

并非所有的理论家都能在活动的吸收过程中进行反思。马文·卡尔森声称，心流状态通过行为和意识的融合、完全专注于当下快乐以及对自我意识或目标定向的丧失而阻碍了反思。[227] 虽然米哈里·契克森米哈赖同意这一观点，但他认为反思是心流的必要对应物。他认为，由于心流阻碍了对意识行为的反思，这种状态的中断，无论多么微小，都是必不可少的："通常情况下，一个人只能在很短的时间内保持他或她的意识与行为相融合，当他或她采用外部视角时，这一过

程会被打断。"[228] 同理，约翰·杜威描述了一种屈服和反思的节奏。他断言，屈服的时刻被打断是为了询问屈服的客体将被引向何处以及如何引向那里。

因为对客体的屈服是通过"累积、紧张、保守、期待和满足"来消耗的，所以人们必须与自己保持足够的距离，以便能够"摆脱其全部定性印象的催眠效果"。[229] 因此，契克森米哈赖和杜威都提出心流状态和反思状态交替出现的观点。相反，戈夫曼认为心流和反思可以并行发生。他认为，一个人可以同时活跃在不同的活动渠道中，在从事集中行动的同时观察其他事件并做出反应，甚至通过"隐蔽渠道"交流。[230] 马丁·泽尔也认为反思性和沉浸性体验模式同时存在，他指出："对与艺术有关的感知过程来说，这些力量——感官感知、想象投射或反思沉思——哪一种起主导作用并不是决定性的；相反，起决定性作用的是它们以某种方式聚集在一起，并在此过程中轮换主导地位。"[231]

无论互动艺术主动实现中的主导模式是否是反思和沉浸时刻的交替或并行表现，在这种情况下重要的是审美距离或审美反思不仅与互动艺术的体验相关，而且是吸收的基本对应物。互动艺术的审美体验是由于沉浸与距离的相互作用而形成的，只有这样个体行为才能成为反思的客体。[232]

本研究表明，在不同的体验模式、不同的现实层次、不同的参考系统和不同的行为形式之间的摇摆是互动媒体艺术的特征。互动命题的多层次性、开放性和偶尔矛盾的可解释性在引导其实现的主观认知和背景化中找到了对应的内容。通过审美体验可以获得的知识依赖于心流和反思之间的摇摆。

这种认知过程的反思时刻并不一定需要接受者自己的行为，事实上，这有时可能会阻碍远距离反思。因此，戈兰·莱文所描述的代理互动的体验模式在互动艺术中当然也是合理的。然而，这样的体验仍然是片面的或零碎的，因为它缺乏补充反思的心流和宣泄转化状态。代理互动（莱文提出）或反身性想象（布伦克提出）的审美体验与主动实现的审美体验之间的区别在于，在前者的情况下，反思的元素处于比较显著的地位。这对互动艺术体验的意义不可能一概而论；只能就单个作品进行评估，也许只能根据每件作品的个体体验进行评估。

作为独特的个体体验，互动艺术的审美体验永远不可能具有代表性。这一评价适用于所有的艺术接受，但互动艺术的特点是对主动实现的要求，从而强调了它的

重要性。原则上来讲，通过行动引发的反思也存在于所有参与性艺术形式中。然而，由于数字媒体的使用，潜在的表征水平明显提高和参考系统显著增加，因为过程性已经作为互动命题的潜在因素出现。洛克比将这种关系描述为"将解释机制从观众的头脑中部分转移到艺术作品的机制中"。[233]

互动艺术的本体论地位

在将互动艺术的审美体验定位在心流与作品保持距离之间、行为与反思之间的摇摆之后,我们现在可以退一步来研究互动艺术的本体论地位或作品性问题(图4.5)。

图 4.5 互动艺术的本体论地位。塞尔吉·乔达(Sergi Jordà)、马科斯·阿隆索(Marcos Alonso)、马丁·卡尔滕布伦纳(Martin Kaltenbrunner)和甘特·盖革(Günter Geiger),《互动音乐桌》(*Reactable*)(自 2007 年)

呈现 VS 表演

视觉艺术(和文学)通常根据艺术家(或作者)、作品(或文本)和观察者(或

读者）的经典三角关系来分析。在表演艺术中，表演也被看作作品实现过程中的一个实体。尽管表演艺术可能会被写成剧本或乐谱，但它们仍然是以表演为目的而创作的（无论是由艺术家还是由阐释者）。相比之下，视觉艺术在传统上指的是被展出而非被表演的艺术作品。然而，这些流派之间的界限并不像传统学术学科所认为的那样僵化和严格。音乐表演的效果因音乐家的视觉存在而得到强化，而戏剧表演则使用场景和服装形式的物质元素。自19世纪以来，人们已经可以将图像制作成动画，使其具有可表演性。[234] 自从媒体存储技术发明以来，表演和动画图像都可以被记录下来，从而以物质的形式存储起来，以备日后展示。此外，正如第1章所讨论的，自1950年以来，艺术家们一直在积极推动跨流派活动（例如，在中间媒介和行为艺术的背景下）。

表演艺术和视觉艺术的混合形式一直存在，但互动艺术在这些类型之间创造了一种新的关系。正如我们所看到的，互动艺术的基础是由艺术家开发和构建的互动命题，并且可以在任何时候以个人实现的形式被激活——无论艺术家是否在场。因此，在对互动艺术进行本体论定义时，必须考虑到可呈现性和可执行性的双重基础。

概念与实现

纳尔逊·古德曼（Nelson Goodman）对艺术的分类不是根据其呈现方式，而是根据其本质，区分了自体（单一的）作品和异体（有可能重复）作品。[235] 在古德曼的分类中，自体作品是基于真实性原则的人工制品——例如绘画作品。异体作品是指意识形态的概念——例如，文本或标记。热拉尔·热奈特（Gérard Genette）将标记定义为索引和区分作品实现的强制性（构成性）和选择性（偶然性）的器具。[236] 因此，标记包含了作品所有不可缺少的组成部分，但每一个实现都是一种单独的解释。

在互动艺术中也是如此，构成因素（由艺术家定义）与偶然因素（不受艺术家影响）相结合。然而，艺术观念已经被赋予了一种显性结构，在某种意义上，它已

经被自动地塑造为一种技术系统，也常常被塑造为一个实物或装置。古德曼和热奈特都没有设想过这种组合，因为在这里，一个可以被认为是自体化的单一人工制品体现出一种过程潜能，它不是基于标记，而是基于一组构成规则。

IFLA（国际图书馆协会和机构联合会）的模式提供了一种不同的方式来描述概念和实现之间的复杂关系。该模式从生产过程的更早期阶段开始，将作品概念视为一个抽象的实体——作为一个独特的思想或艺术创作。换句话说，其出发点是艺术理念。根据IFLA的模式，概念以表达的形式出现，它被定义为"以字母数字、音乐或舞蹈符号、声音、图像、物体、运动等形式或这些形式的任何组合形式来实现作品的思想或艺术"。[237] 因此，"表达"这一术语用来指文本或音乐作品（例如乐谱）的衔接结构，但这些结构仍然可以成为不同物质实现的基础。这些可能的实现——被称为"表现形式"——代表了作品产生的另一个阶段。因此，IFLA模式设想了作品的一个不同版本的潜在存在，无论是作为概念衍生还是作为不同表现背景下的改编。[238] 这种区别乍一看似乎相当抽象，但在应用时，其优点就显而易见了。例如，在Tmema的《手动输入投影仪》中，对视听结构进行手势操作的一般想法，以及它们在不同程序模式中的区别，可以被理解为一个概念，而它们作为表演的实现和作为装置的实现可以被看作是同一概念的不同表达。但是，这些表达只能在作品的具体设置中体现出来，而具体设置可能会因展览或表演的地点的不同而有所变化。

然而，即使是IFLA模式也没有涵盖互动艺术可变性的所有方面，因为当不同的接受者与作品单独互动时，每一种表现形式都受到无数种实现的影响。因此，不仅是同一个概念（由艺术家创造）的不同表现，而且（特别是）它的个体实现（由接受者完成）都是互动艺术作品实现的偶然因素。无论是古德曼和热奈特还是IFLA模型都没有考虑到公众的接受活动。[239]

正如第3章所解释的，艺术作品的实现时刻是表演理论的核心。这些理论使用事件的概念来强调审美构建于此时此刻的存在。艾丽卡·费舍尔-李希特认为以事件为导向、而不是以作品为导向的视角是当代表演的必要条件。[240] 迪特尔·默施将艺术作品的事件描述为一种设定或自我表现，是一种无法被影响的意外之物，也是一种断裂或破坏。在默施看来，事件（与行为不同）是无意中发生的。默施将事

件美学描述为"根植于事件发生的过程中,而不是媒介(因此是在表现和表征过程中)"。[241] 他认为传统的现代艺术是基于一种以艺术为导向的美学,而后先锋艺术在他看来是基于一种以事件为导向的美学。[242]

这里并不是讨论20世纪末和21世纪初的艺术是否可以用事件的概念有意义地描述的合适地方。但可以肯定的是,事件的概念对于互动艺术的本体论定义来说仍然不理想。将互动艺术简化为非故意的事件,就像将艺术作品作为展览对象的传统概念一样,对其本体论地位没有什么公正可言。即使在互动过程中有意外事件发生的余地,但它们一方面仍然基于来自技术系统的程序化反馈过程,另一方面基于接受者的行为,其中至少有一些是受意图控制的。此外,格式塔形成的过程、感知以及决定互动艺术体验的条件并不是简单地发生,而是主动构建的。换句话说,互动艺术并不能完全用事件美学来描述。分析互动艺术需要一种行为美学,能够公正地处理艺术家和接受者在控制系统的过程或被系统的过程控制中的复杂角色。

互动性

在本书的第2章中,互动媒体艺术被描述为一种经过艺术构建的互动命题,只有在接受者的个体实现中才会呈现并揭示其实际的格式塔。因此,很明显,尽管互动对于每件作品的实现都是必要的,但作品本身的价值和意义仍然不能归结为其实现的时刻。其作品性从根本上基于接受者的行为和艺术家所创造的系统的明显实体的不可分割性。因为即使作品总是需要新的实现才能存在,它仍然是基于一个已经被创造的、可以被描述的、具有被保存可能性的实体。这个实体可能以不同的版本和表现形式呈现,但它始终保持着自己的可参考结构。将互动性纳入其结构本身就是使互动成为可能的首要原因。属于战后先锋派的艺术运动往往试图将作品简化为一个异体概念(通过为可能发生的事件创造条件,如乔治·布莱希特的《活动乐谱》)或简化为一个自体事件(通过将作品简化为一次性的行为),而在互动艺术中,程序化的过程为互动命题的显化实体创造了潜力。与彼得·比格尔的观点一致,我们

有可能观察到艺术作品的复兴，尽管不是以其最初的静态形式，而是作为一种可以被激活的具有过程性的艺术结构。即使这样的行为主张不一定需要使用数字技术，这项研究表明，技术实质上拓宽了可能配置的范围。因为技术系统的互动性为结构化时间、系统过程的永久存在以及不同形式的活性（依赖于基于系统的过程性）创造了新的可能性。[243]

媒介与器械

作为呈现给接受者的表现形式，视觉艺术作品可以被认为是一种媒介。约亨·舒尔特-萨塞（Jochen Schulte-Sasse）解释说，媒介可以被描述为"信息的载体，不是以一种或多或少的中立方式传达信息，而是从根本上塑造信息，以特定媒介特有的方式将其自身刻入信息中，从而创造出能使人类接触现实的形式"。[244] 即使通过艺术呈现的现实愿景往往不同寻常，或许具有挑衅性（事实上甚至合理询问艺术呈现的对象到底能不能用现实的概念来有意义地描述），艺术作品通常仍然是信息的载体，它们不仅传递信息而且塑造信息。但"媒介"一词是否也适用于互动艺术或艺术构建的系统，以邀请接受者进行互动？为了讨论这个问题，我们必须回到数据密集型和过程密集型作品之间的区别。数据密集型作品当然也是信息的载体（因为它们存储了预先制作的信息，为检索做好准备），而过程密集型作品主要侧重于信息的实时生成或配置。在过程密集型作品中，信息不被传递或激活；相反，信息只在互动过程中被创造。此外，过程密集型作品和数据密集型作品都允许"接触现实"，这与舒尔特·萨塞的定义不同，因为它不是纯认知性的，而是建立在行为的基础上。

以主动生产物体或信息为目的的人工制品通常被称为设备而不是媒介。在这里，"设备"被认为是用于翻译、操作或转换材料和信息的各种系统的通用术语，因此特别适用于工具、器具和器械。媒介是用于表现某物的中介，而设备则是服务于某物的中介：创造或至少从本质上改变产品的过程。然而，这种过程性基于工具、器具和器械的不同特征。工具是用来机械地操控材料和辅助增强人的体力和能力的，

而器具（instrument）的概念则更复杂。器具用于科学操作或利用材料的物理或化学特性进行测量（例如，玻璃作为棱镜，水银用于测量温度）。乐器也依赖于物理效应（特别是振动或频率），但正如西比尔·克莱默所指出的，乐器与其他器具的不同之处在于其使用目的不是提高效率，而是"创造世界"，即创造人工世界，创造出日常环境无法提供的体验。[245]

大多数互动艺术作品是邀请人们选择、操作或生成信息、结构。尽管艺术家可能有一个相当具体的意图，但可解释性从来不会以完成的作品形式呈现出来；相反，它是一个执行行为的机会，或者是创建多模式结构的邀请。由于这个原因，这些系统与乐器有很多共同之处，因此可以暂时被描述为多模式器具。然而，与乐器相比，互动艺术中的输入和输出之间没有直接的物理关系，而且由于转换的机制是一次性的构造，并没有被标准化为特定的器具类型，所以它们不为用户所知。

此外，器具的概念并不能完全体现出数据密集型项目的本质，在这些项目中，互动的重点不是多模式配置的实际生成，而是对数据和信息的选择、安排或激活。即使这些数据和信息不是线性排序，也没有明确的空间界限，往往并非每个预先存储的信息都能在任何特定的时刻或在地方被激活，从而成为新兴格式塔的一部分。这就是这种系统与乐器的不同之处，乐器一般在任何时候都能提供所有的选择用于产生声音。[246]

互动艺术的潜在话语功能也只是通过器具的概念不充分地展现出来。迪特尔·默施将审美性媒体和话语性媒体区分为呈现手段和声明手段。呈现的媒体，如图像或声音，优先考虑创造感知，而声明的媒体，特别是文字和数字，基于逻辑和句法结构。[247]媒介既可以传递话语信息，也可以传递审美信息；作为"世界制造者"，器具主要具有审美功能。正如我们所看到的，互动艺术既是话语性的，也是审美性的。

因此，如果媒介的概念不能充分描述互动艺术作品的本体论地位，那么器具的概念也被延伸到了极限，因为器具既没有公正地描述复杂的中介过程，也没有公正地描述互动艺术潜在的话语功能。

除了简单工具和器具之外，还有另一种设备可以作为互动艺术可能的参考模

型——器械（apparatus）。"器械"一词用来指一种复杂的设备，通常结合了几种不同的功能或过程（例如，摄影机中曝光的化学过程、聚焦的光学过程，以及快门控制的机械过程）。它是基于复杂的通常是电子或数字控制的转换过程。[248] 器械的目的同样不是为了简化工作，而是为了制造人工世界。正如克莱默所解释的那样，器械"创造体验、实现过程，如果没有器械，这些过程不仅会以较弱的形式存在，而且根本不会存在"。[249] 因此，克莱默把器械称为具有技术设备形式的媒介。所以人们可以把克莱默的观点解释为，器械结合了媒介和器具，目的是创造世界。器械作为互动艺术作品的一个潜在的本体论参考模式，值得更仔细地去研究。[250]

器械的功能和潜力最早是在器械辩论（apparatus debate）的背景下讨论的。器械辩论是由让-路易斯·鲍德利（Jean-Louis Baudry）等人于20世纪年代末在法国发起的讨论，将电影分析为"一种传递资产阶级意识形态的器械"，因此对电影制度所隐含的世界观产生兴趣。[251] 那场辩论中所分析的器械不仅是电影放映机的技术设备，而且是整个技术和制度框架，包括对观众的调控。因此，器械理论最初只关注于一个特定的器械（电影），并从话语理论的角度而非美学的角度来分析它。尽管如此，器械辩论还是塑造了我们对于器械的概念，即器械是一个对接受者不透明的复杂系统。同时，它将焦点转移到接受者身上，鲍德利将接受者描述为"被锁住、被捕捉或被吸引"[252]，并将其描述为电影的主体，自愿将自身暴露在模拟做梦或睡眠效果的模拟器械中。[253] 与此相反，西格弗里德·齐林斯基（Siegfried Zielinski）则指出存在着不同的"主体定位实践"，这是鲍德利的器械理论无法完美描述的，因此需要更精确的区分。[254] 威廉·弗卢塞尔（Vilém Flusser）在20世纪80年代加入了器械辩论，关注技术或基于媒体的因素。[255] 他的研究关注的是他认为堪称典范的摄影机。他把器械定义为一种文化产品，它"等待或准备好迎接某物"，以便"告知"它（即赋予它形式）。[256] 和克莱默一样，弗卢塞尔强调，器械既不进行工作，也不创造产品，其目的不是改变世界，而是改变世界的意义。弗卢塞尔观点中的器械首先是符号的生产者。弗卢塞尔把发生在器械内的过程称为"程序"，以便将它们与它们的材料存储器加以区别。他因此得出结论："器械的所有权问题是无关紧要的；真

正的问题是谁来开发它的程序。"即使器械的操作者与其控制的器械紧密地联系在一起,该设备对其来说仍是一个"黑盒子":"由于对器械外部(输入和输出)的掌控,职能人员因此控制着器械,由于其内部的不可测知性,工作人员被设备所控制。"[257]

尽管人们可能会怀疑"黑盒子"是否是摄影机的最佳名称,鉴于其相当标准化的技术(因此对许多用户来说是普遍熟悉的),这个术语肯定适用于大多数互动项目,因为接受者真的不知道该期待什么。接受者不知道这个技术系统是如何工作的,因此最初接受者对该技术系统的过程没有任何控制。

弗卢塞尔的技术批判和社会批判立场在当前背景下尤其有趣,因为其与针对互动艺术的批评有很多共同之处。正如第1章所指出的,许多互动艺术的批评家哀叹程序或其作者在佯装有选择自由的同时却在庇护用户,引导他们的操作。然而,正如本研究所指出的,这种情况实际上可以与沃尔夫冈·伊瑟尔所描述的读者与文本之间关系的"基本不对称性"相比较。因此,它不是审美体验的障碍;相反,它是其构成因素之一。如果把弗卢塞尔器械理论的意识形态潜台词抽象化处理,我们可以用它从本体论的角度进一步审视互动艺术的审美体验。我们可以同意弗卢塞尔的观点,即器械不仅扩大了其生产的可能性,还引导或限制了它们。甚至弗卢塞尔还指出,对这种限制的有效利用可能是用器械进行工作的最终目标。弗卢塞尔认为,这表现在摄影师(他把他们与工作人员或单纯的操作者区分开来)不是在玩他们的"玩物",而是在与它对抗:"他们悄悄钻进相机,以便揭露隐藏在里面的诡计。"[258]人们被吸引与器械互动,不仅是因为有机会利用它们来产生意义,也是因为想要测试它们的极限。在这方面,器械和互动艺术作品之间也有相似之处,因为在互动艺术中,接受者不仅对探索操作的可能性感兴趣,也对探索系统的构成极限感兴趣。

因此,器械相当准确地定义了互动艺术作品的运作方式。然而,如果主张相反的说法,即每件器械都是互动艺术作品,那就太过分了。因为,即使互动艺术作品的特点是器械的操作方式,它们的最终目的也不是操控物体,或传达信息,或创造世界。本研究认为,互动艺术的美学主要表现为互动的美学。互动艺术的重点在于互动过程的呈现、实现和批判性分析,而不是通过这些过程可能创造或传达的格式

塔。正如我们所看到的，互动艺术的认知潜能是基于互动过程中产生的心流与距离、行为与反思之间的摇摆。

器具的阻力与精湛技艺

早在1934年，杜威就指出，只有在体验客体方面存在阻力时，审美体验才可能存在。阻力也是器械概念的一个构成要素。阻力的概念将在本小节中通过再次与乐器比较而得到更精确的定义。如上文所述，互动艺术作品和乐器之间的一个区别是，互动系统的使用者最初对其工作原理一无所知；另一个区别是，输入和输出之间的关系不是基于物理过程。乐器使用的是经过仔细校准但基本简单的物理或机械效应（气压、振动、杠杆等）。因此，乐器和演奏者之间存在着直接的物理或机械联系。手动操作琴键或关闭音孔以产生琴弦的振动或气流，以及在弦乐器中产生摩擦力或在管乐器中产生气流，都是直接的身体动作。音乐家会感受到乐器的物理阻力。正如亚丁·埃文斯（Aden Evens）所指出的，乐器并没有介入音乐家和音乐之间，但它也不具有透明性媒介的功能；相反，它给音乐家提供了生产上的阻力。音乐家利用自己的技术能力，通过与这种阻力的生产性接触来创造声音："音乐家和乐器相遇，各自把对方从其本土领土中吸引出来。"[259] 因此，阻力实质上决定了乐器的创造潜力。它是对音乐家的挑战，同时也是音乐家成就的基础。

然而弗卢塞尔认为，器械的使用者"控制着一个他们没有能力控制的游戏"，[260] 音乐家表演的美学质量是根据其对器具的技术掌握程度来评估的。"精湛技艺"这个词既意味着技术上的高超，也意味着音乐家再现或解释特定乐谱的能力。乐谱允许作曲和演奏之间有时间上的分离，允许在两者之间有一段练习时间。[261] 作曲和演奏只有在即兴演奏中才会重合，在即兴演奏中没有乐谱的中介作用，音乐家的精湛技艺在其自发的创造力和对乐器技术掌握的结合中显现出来。因此，埃文斯认为乐谱是对音乐家的一种限制："当正确的音符已经预先指定时，要发现音乐本身的最大可能性是多么困难啊。当乐谱站在音乐家和音乐之间，调节音乐家对音乐的体验时，音乐家如何能与自己的乐器融为一体？"[262] 然而，埃文斯承认，即兴发挥

失败的风险更大。他认为,这就是为什么音乐家会采用引入不可预测或偶然因素的方法,比如改变他们的乐器或加入随机因素。埃文斯断言,通过这种方式,音乐家故意增加乐器的阻力,以便在即兴演奏时保持实验的质量。[263]

因为在视觉艺术中,构思和执行通常是密不可分的,而解释和即兴创作属于生产美学的范畴,因此变得不再相关。相比之下,在互动艺术中,接受者的行为与音乐的即兴创作有相似之处。

互动艺术:器械的阻力

行为潜力和其因现有系统阻力而受到的限制之间的紧张关系也制约着互动艺术作品的实现。互动艺术和即兴创作之间的相似之处是,两者通常都不需要乐谱或指示。然而,互动媒体艺术的接受者面临着双重挑战,因为他们甚至不熟悉项目系统的工作原理。与了解并掌握自己乐器的音乐阐释者相比,互动媒体艺术接受者所操作的器械对其来说是完全陌生的。对系统阻力的实验性探索本身就是一种活动——一种发生在生产美学和接受美学边界上的审美体验。因为系统可以通过清楚地证明构成规则和操作规则之间的联系,或者通过呈现一个高度直观的界面来促进对其操作的快速理解,但它也可以通过使用故意干扰,将探索变成一种恼火和不安的体验。

弗卢塞尔认为,为了实现功能,器械必须是复杂的:"摄影机的程序必须是丰富的,否则游戏很快就会结束。它所包含的可能性必须超越工作人员穷尽这些可能性的能力,即摄影机的能力必须大于工作人员的能力。"[264] 遗憾的是,弗卢塞尔并没有更详细地描述这种能力。需要更深入地分析器械的功能及其对互动过程的意义,才能准确地确定互动命题中器械的阻力是如何影响格式塔的形成过程以及在实现作品过程中发生的体验的。

格式塔在艺术中的出现通常被认为是艺术生产力或创造力的产物。根据迪特尔·默施的观点,创造力的基本类别是在想象和具象的过程中寻找的。在这种观点下,艺术家要么"以自由的想象力创造出无穷无尽的新图像和思想",要么"重新塑造形象和思想,重新组合它们,并将它们转化为以前从未见过的其他形式"。[265] 根

据这种推理思路，可以说互动媒体艺术倾向于把艺术家预先想象的具象器械的各个方面留给接受者。然而，这个具象器械不是一种简单的工具，而是一个复杂的、带有阻力的系统。器械预先确定了具象的程度，以及用户能在多大程度上可以有意控制这些过程以及它们的结果。例如，声音序列或视觉合成，叙事和交流的元素可能已经存储在系统中，等待接受者激活或选择。然而，戈兰·莱文在谈到视听系统时，批评了那些只提供有限的可能性来操控或安排预先制作的声音的系统。虽然这种系统可以保证一个令人满意的美学输出，但它们极大地限制了接受者的自由。在莱文看来，当接受者没有什么损失时，他们也没有什么收获，除了从艺术家的作品中获得乐趣："经过加工的成分不可避免地会产生被限定好的结果。"[266] 相比之下，藤幡正树在讲解他的作品《小鱼》时，为使用预先构成的元素进行了辩护："《小鱼》的设计是为了让用户正是通过这些限制来理解古川提出的音乐结构。"藤幡解释说，由于使用了预先制作的数据，经典的音乐结构——如上升和下降序列或不同的声音——可以在"混乱之中"听到。[267] 这里讨论的问题本质上是我们所确定的互动艺术体验的两种主要模式的利与弊：建设性理解与表达性创造，每一种模式都突出了器械的不同功能。

建设性理解与具象模式（以激活、实现和合成互动命题的预设数据的形式）有很多的相似之处，而表达性创造可以被描述为一种想象性活动（在这种活动中，形式、动作或行动由技术系统产生并处理的）。[268] 然而，在互动艺术中，具象和想象都是由器械的阻力所决定的，从生产性阻力的意义上来说，它实质上塑造了互动的审美体验。

从艺术作品到设备，再回到艺术作品

乐器提供的物理和技术上的阻力可以通过精湛的技艺来克服，而互动艺术作品的阻力则是一种实验性挑战。其阻力基于艺术家开发的互动系统——有其自身的逻辑，其中可能包括悖论和错觉。因此，互动艺术的审美体验取决于（除其他因素外）系统的原创性，或者至少是系统对用户的新颖性。相比之下，乐器的功能是已知的、

标准化的，就像电影放映机或摄影机的工作原理一样。标准化对于乐器的商业使用和销售以及复杂乐谱的创作都是必需的。同时，标准化有助于使用者熟悉设备并练习如何操作它。使用者对设备的工作原理越熟悉，对设备的掌握程度越高，其对设备的关注就越少。相反，使用者的注意力集中在自己创造的结果上。相比之下，互动艺术作品中的器械是独特的、未知的和新奇的，所以接受者更多关注的是对器械本身的探索。然而，也有一些互动视听系统例外，它们最初是作为艺术作品而被创造出来的，然后被证明大受欢迎，所以它们现在被标准化或商业化地销售。其中一个例子是塞尔吉·乔达（Sergi Jordà）、马科斯·阿隆索（Marcos Alonso）、马丁·卡尔滕布伦纳（Martin Kaltenbrunner）与甘特·盖革（Günter Geiger）创作的《互动音乐桌》（*Reactable*）（2003—2005年），其特点是标有标记的音乐积木，可由几个不同的使用者同时操作。另一个例子是岩井俊雄的Tenorion，一个带有256个LED键的便携式面板，可以对旋律进行编程、演奏和可视化处理。这两种系统现在都在市场上销售，因此可以进行长时间的实践。

从原则上讲，许多互动艺术作品都为接受者提供了一种通过探索来参透系统操作规则和构成规则的可能性，直到接受者能够熟练地操作系统。然而，互动命题的本体论地位随后从艺术作品完全转变为设备，这是因为对系统工作原理的探索逐渐淡出背景，潜在的反思时刻也逐渐减少。[269]互动的结果变得越来越重要，因为它变得越来越可控，而且作为一个独立的结果，它本身可以呈现出艺术作品的地位。随着接受者技艺的提高，审美体验最终完全转化为生产美学。乔治·潘钦·库特（George Poonkhin Khut）也提到这一点，正是由于这个原因，他明确地避免关注表达的工具可能性："我不愿意用表达的方式来框定互动，因为我担心观众可能会固执于表达的概念，而忽视了作品的主要目标，即作为一个系统来感知和反映他们自身的主体性的体现。"[270]

综上所述，器械的概念对于确定互动艺术的本体论地位具有重要价值。器械的概念很好地体现了互动艺术作品可呈现性和表演性的结合，因为它们同时是表现的实体、对接受者执行行为的邀请和表演的基础，也是互动艺术的重要特征。[271]就像器械一样，互动艺术作品也需要被激活。器械和互动艺术作品都能实现探索和表达，复杂的、程序化的阻力——审美体验的构成要素——也能引导（视听）形式的产生。

因此，我们在互动媒体艺术中所拥有的是类器械式艺术作品，必须在互动的过程中寻找其认知潜能。然而，这一过程也可能变成完全由生产美学指导的体验。然后，互动系统变成一个用来创造表现的设备，而这些表现反过来又为其自身提供了沉思式接受。

5 案例研究

5 案例研究

本章旨在展示前面章节中提到的艺术策略、过程特征、经验模式和认知潜力如何具体化，并成为个例作品的特征。不需要把每个个例作品对应所确定的每项标准进行详细分析；相反，我们应该把这些标准理解为一套开放的器具，可以用它们从不同的角度来看待完全不同的作品。

本章的案例研究不是为了总结出互动媒体艺术的代表性概述。相反，每件入选的作品都以一种特别引人注目的方式展现了互动美学的特定方面。这些作品涉及叙事策略和虚拟交流策略，真实空间与数据空间之间的复杂关系，身体互动与多模式互动的形式，自我意识与自我思考的激发作用，以及探索与表达之间的关系。

案例研究 1：欧丽亚·利亚利娜，《阿加莎的出现》

欧丽亚·利亚利娜的作品《阿加莎的出现》是网络艺术的早期例子，可以用来了解器具互动性的简单概念。它有一个经典的线性叙事结构，只需要接受者进行最低限度的活动，几乎完全等同于观察者。

欧丽亚·利亚利娜身为俄罗斯记者、电影评论家和媒体艺术家，从 1999 年起在斯图加特设计高等专业学院担任教授。她声称"在成为网络艺术家之前，我并不是艺术家"。[1] 1996 年以来她创作了多种网络艺术作品，其中许多作品具有叙事元素，也参考幻灯片形式，但也有对数字媒体本身自我指涉性的调查。

利亚利娜的网络艺术作品《阿加莎的出现》创作于 1997 年（图 5.1），当时她是布达佩斯 C3 文化与交流中心的常驻艺术家。马尔顿·费尔内泽利（Márton Fernezelyi）以程序员的身份参与了《阿加莎的出现》的制作。[2] 截至编写本章时，该作品仍可在 http://www.c3.hu/collection/agatha 上查看。然而，随着浏览器技术的进步，多年来已经无法激活该作品的某些特性，部分 HTML 页面也从存储服务器上消失了。出于这些原因，2008 年，埃尔比埃塔·维索卡（Elżbieta Wysocka）修复了《阿加莎的出现》，现在只能查看修复后的作品。[3] 根据修复版本的多次互动实现，得到如下记录。在对该作品的不同激活过程中，我注意到系

图 5.1　欧丽亚·利亚利娜的《阿加莎的出现》（1997 年），屏幕截图

统的反应也略有不同。这可能归因于我所使用的浏览器版本、操作系统和安全设置都有所差异，但也可能是由于本地和全球网络问题。换句话说，尽管作品具有大致的线性结构，但以下描述的程序步骤与其他互动实现过程，无论是在修复之前还是之后，都不会完全相同。

《阿加莎的出现》是以漫画形式呈现在万维网上的图形故事。浏览者点击鼠标就可以查看该网页的线性叙事发展。阿加莎是一个来自乡村的年轻女孩，她来到城市想要开始新的生活。

她碰巧遇到了一名刚被解雇的系统管理员。管理员尝试要把阿加莎传送到互联网上，但他失败了。之后阿加莎在全球网络中独立旅行，直到她最终消失。

浏览器窗口作为作品的框架，充当着呈现舞台，让故事在其中得以演绎出来。语言文本能以鼠标悬停的形式出现（也就是说，当光标经过屏幕上的图形时，文本就会自动出现），也能出现在浏览器框架底部的状态栏中。作品的标题页显示了系统管理员的正面视图，被描绘成黑色背景上的白色剪影。剪影上包含多串字符，让人联想到计算机的程序截图，剪影还被垂直的黑色条纹贯穿，因此管理员看起来似乎是处于监狱之中。[4] 当接受者将光标移到这个图形上时，文本随

之出现，故事就开始了："某天，一名系统管理员被解雇了。"文本在状态栏中继续出现："因为他在网络上搞丢了一些重要文件。"[5]点击鼠标就会把接受者带到第一个场景，在这里线条代表着街道。街道以鸟瞰图显示，而两个主要人物则从正面描绘。阿加莎穿着吊带抹胸背心和半身裙，两件衣服的图案都类似于电脑屏幕上显示的程序屏幕。在亮蓝色的衣物背景中可见的姓名和日期让人想起MS-DOS目录结构的截图。阿加莎第一次出现在屏幕右上角时只是一个小小的形象，但每次页面自动重新加载时，她就会向系统管理员靠近一步。伴随着儿童歌曲《再见杰克和苏》（*Goodbye Jack and Sue*）的播放，阿加莎逐渐变大，使展示出的空间有了三维效果。

标题页上的文字是以第三人称开始故事的，但从这一时刻起，鼠标悬停的文字只用于主角间的直接讲话，因此相当于标准漫画中的对话气泡框。而浏览器的状态栏显示出两人的内心想法。例如，当鼠标悬停在屏幕上时，系统管理员会说"嗨，你是谁？你为什么在哭？"而状态栏显示出他未说出口的想法："她一定不是这里的人。"

最初，网页会自动重新加载，但此时接受者必须自己向前推进故事叙事。当接受者把鼠标光标移动到图形上时，光标箭头会变成指向符号，表示（根据标准的万维网逻辑）此处有可用超链接。换句话说，接受者按照互联网惯例来识别操作规则。点击超链接，对话就会一次次向前推进。对话演变成简短的句子，如"上帝！带我离开这里吧！"和"哈哈哈！宝贝，你听说过互联网吗？"接受者能做的唯一行为就是机械地点击鼠标，矛盾的是，由于其结果并不像人们所期望的那样可以预测，这使得点击显得更加重复。事实上，点击一个人物并不一定会激活该人物的发言，可能会导致另一个人物的发言。故事偶尔会在没有任何点击的情况下向前推进，因为只有光标从热点区域移开，然后又回到热点区域时，主角的想法才会出现在状态栏中。接受者只能逐渐意识到这些结构细节，所以当接受者进行试探或重复地、机械地点击鼠标时，这些过程往往偶然被激活。因此，叙事发展是被有意推进的，而部分推进是不断试错中以纯粹的机械方式推动的。

第一个场景结束时，系统管理员邀请阿加莎第二天去他的公寓，他将在那里尝试把她上传到互联网。也可以在浏览器的地址栏中看到下一次鼠标点击时产生的场

景变化。以前的 URL 是 http://www.c3.hu/collection/agatha/big_city_night_street.html，现在接受者看到的则是 http://www.c3.hu/collection/agatha/next_night_sysadms_apartment.html。新的场景是一个房间的正面视图，在黑色背景中简单勾画出天花板的灯光和一张床。阿加莎换了一身衣服，上面的图案是彩色照片——照片似乎来自大众媒体——两个男人的脸部显示在照片上。这是一个经典的场景转换。从地址栏显示的空间和时间的跳跃，到新的画面和新的服装，再到重播的儿童歌曲，每一点都进一步强调了场景的变化。

两位主角用简短的"嗨"打招呼。只有状态栏显示的想法才能清楚表现出他们真正的个人性格。系统管理员的反应非常惊喜"她来了"，而阿加莎则对自己说"这地方太糟糕了"。在接下来的对话中，又一次由鼠标点击推进，两人逐渐向左移动到简单的床的图像。在接受者看来，故事将会有新的发展方向，在对话的最后系统管理员指示阿加莎跳入互联网："那就跳吧"。一个狭长的弹出窗口随后出现在浏览器窗口的顶部，跨越整个屏幕的高度。新的弹出窗口铺满阿加莎上半头部的图像，在整个窗口的范围内一张头部图像重叠在另一张上面。这种效果让人联想到幻灯片——特别是琼·乔纳斯（Joan Jonas）的著名录像作品《垂直滚动》（*Vertical Roll*）（1972 年），在该作品中，艺术家同样通过垂直投影的慢动作幻灯片来播放录像片段，录像拍摄的是异化处理的她自己的身体。然而，利亚利娜作品中重复的图像是静态的。在弹出窗口旁仍保持正常的对话框中，我们看到错误消息"不，肯定是，你的腿太长了。"为了让叙事继续下去，接受者必须点击"确定"按钮来确认此消息。此时对话只在对话框中继续一段时间，接受者需要对每条消息都进行确认，包含例如"稍等，我要加个快捷方式"和"错误 19 是什么？"这样的语句。在第一种情况下，熟悉的 HTML 术语被用作叙事工具。第二句话可以解释为主角对来自系统的非叙事化错误信息的回应。

在尝试上传她的过程中，阿加莎看到了"数百万个零，笑着尖叫着"，她觉得这很"恶心"。最终传送失败了。接受者通过点击对话框中的"确定"或"取消"来回应系统管理员不情愿的道歉（"对不起，这之前一直可以正常运作……"）。如果接受者点击"确定"来接受道歉，上传尝试就会再次开始——但不会成功。如果接受者决定终止尝试，故事就会返回到系统管理员的公寓，在那里他解释说连接

出了问题。阿加莎建议第二天他们在火车站见面。这样，故事跳转到下一个场景（图5.2），由地址栏中的以下网址引入：http://www.c3.hu/collection/agatha/late_evening_railway_station_heavy_rain.html。

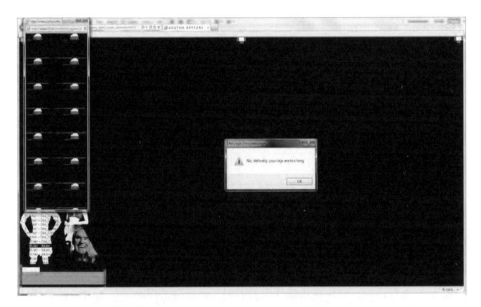

图 5.2　欧丽亚·利亚利娜的《阿加莎的出现》（1997 年），屏幕截图

在该场景中屏幕右下角显示出火车车厢的简单图画。除了按时间顺序标示发车时间外，还标示出头等车厢和二等车厢的顺序，用简单的 ASCII 图形表示。这些 ASCII 字符也会作为状态栏中的滚动文本出现——与文本片段交替出现，可以看作代表着移动的火车。[6] 约瑟芬·贝瑞（Josephine Berry）将火车站场景的设定解读为"工业化、官僚化的旅行与浪漫电影和爱情小说的历史跳板"。贝瑞认为，火车站代表着传统的旅行形式，尽管移动的车厢也可以被视为对通过电影放映机连续帧的比喻。因此在贝瑞看来，这个场景也是对从线性叙事到"数据库逻辑"变化的提醒。[7] 因此，除了与漫画的类比和之前提到该作品对幻灯片的参考，这里再次提到了更古老的非数字叙事媒体。

阿加莎再次换了衣服。她的新套装上有一张电子邮件程序的截图。系统管理员此时出现了两次，一次在阿加莎的左边，一次在她的右边。要把鼠标交替悬停

在管理员的两个图像上来阅读文本,他给阿加莎上了一堂互联网入门课("这不仅仅是技术,而是新世界……"),然后就消失了。阿加莎说出了她在这一幕仅有的一句台词("新世界?我想试试。"),随之也消失了,只留下她身后的黑色背景。鼠标悬停的文本现在显示以下内容:"再见,如果有问题——sysads_apartment.4am.html。"("再见,如果有问题——系统管理员_公寓.凌晨4点.html。")再次点击鼠标,阿加莎(独自一人)回来了,她承诺:"但是,我还会再来的。"接受者虽然永远无法得知传送是如何成功的,但此时可以在地址栏中看到,每点击鼠标时,阿加莎都会出现在一个新服务器上。她正在环游世界。每一个新的 HTML 页面都以出现在地址栏中的文件名来描述她的旅程:

只要所有服务器都可以访问,旅程就会继续,直到阿加莎最终失去兴趣("……/lost_the_interest.html")。这时阿加莎已经受够了,她换了一身新衣服回去找系统管理员(新衣服的图案是由 ASCII 字符组成的):"我又回来了?他在哪里?我要试试我的新衣服。"但系统管理员——他坐在屏幕左上角的显示器后面——没有任何反应。于是阿加莎走到一座桥上(……/old_bridge_early_morning.html),哀叹道:"当我开始爱这个世界时,他就离开了我。"再点击鼠标就会看到阿加莎不仅在桥上,还在桥下的水里出现了三次。现在,故事中第一次出现了超链接形式的文本元素,它们交替出现在桥中央支柱的左右两侧。点击它们就会激活阿加莎和一个看不见的实体之间的对话(某种程度上让人想起心理治疗)。阿加莎沮丧地说:"互联网是我们的未来!……但我什么都不是。"这引起了诸如"别说了!!!"和"你能做到!!!"的回复。阿加莎最终决定自己在互联网传送的世界里工作。在故事的最后,接受者来到了艺术家的另一个项目的主页上 www.teleportacia.org,承诺将在这里更新阿加莎的续集。[8]

《阿加莎的出现》虽然是互动艺术作品,但是只提供了非常有限的行为可能性。接受者所能做的只是推进预定过程的发展——简单叙述和描述(音频)视觉故事——实际上无法影响事件的进程。之所以选择这部作品作为第一个案例研究,是为了证明互动性的意义与其设计复杂性并不成正比。

《阿加莎的出现》的互动基于接受者反应的积极性。多亏接受者"提前点击"(除了最开始的几页,它们会自动重新加载),叙事才得以继续推进。因此,该作品的

器具性依赖于互动的实现。此外，尽管从本质上来看接受者的行为可操作性极小且机械重复性强，但对审美体验来说接受者的点击是必不可少的。鼠标的点击决定了互动的机械性。由于必须不断进行点击，可以说点击正是作品审美体验的核心所在。鼠标点击使两个主角变成了只由接受者行为来驱动的木偶，即使其行为只是纯粹机械性的，相当于翻阅一本书。接受者实际上参与了一种理解行为，然而，与其说完成了建设性的实现，不如说是机械性的。尽管如此，该作品的互动接受还是要依赖于这种机械性行为，与对漫画书和幻灯片电影线性叙事形式的接受有所不同（该作品中对此两种形式都有所借鉴）。

主角的换装与装扮娃娃相似，加之每次场景变化时重新开始的背景音乐，进一步加强了木偶戏的印象。简单的互动、图像、音乐，以及作品的重复性和推进节奏，赋予了作品近乎天真和童趣的特点。这些让人想起波普艺术使用的艺术策略，作品形式是对漫画书的致敬。该作品还运用了艺术基于时间的惯用模式，例如使用戏剧性的场景转换和采用剧情电影的典型情节线。

然而，使用 HTML 标记语言创造出详尽繁复的程序设计抵消了略显老套的作品风格。《阿加莎的出现》不仅带有超链接和鼠标悬停功能，还利用状态栏、地址栏和弹出式对话框推进叙事。页面布局可以区分主角交谈真正说出的话（显示在鼠标停留的文本中）、他们的内心想法（显示在状态栏中）、行为场景和时间细节（显示在地址栏中）。因此状态栏、地址栏和对话框——通常用来提供非叙事化信息——在这件作品中都成为叙事的一部分。

转换到火车站场景后，地址栏的功能不再仅是通过显示网址来表示场景变化，还记录了各个网页所存储不同服务器之间的重复移动，把叙事化和非叙事化层面融合在一起。接受者能从地址栏得知主角的当前位置，此外上述所有网址实际上也位于地址栏中，因此互联网也成了表示地理传播范围的实体，可以提供参考。

阿加莎的旅程可能是虚构的，但也是真实的，因为艺术作品本身存储和访问一系列位于不同国家的服务器。虽然最初的场景设立在匈牙利的 C3 文化与交流中心的服务器上，但最初的旅程随后指向了斯洛文尼亚、俄罗斯和德国。也就是说，指向了当时网络艺术社区使用的服务器，包括奥地利的网络平台 thing.at 和斯洛文尼亚的平台 ljudmila.org。[9] 对话框既是技术反馈的工具，也能推进叙事小说的发展。

作品中对话框的作用（与此类窗口通常功能一致）是报告错误（如上传失败），但对话框的呈现是叙事化的。该作品融合了叙事化和非叙事化层面——小说和现实——是数字媒介中融合物质性和意义的极好例子。

媒介的具体特性决定了主图像区域的图形布局。简单背景对于作品创作来说非常重要，以便快速加载出来。此外，页面布局是动态的，使场景能够适应屏幕尺寸的变化。作品使用了非常简单的方法来表现空间感，比如作品开始时阿加莎形象的大小变化，以及用几条线对场景进行的指示性描绘。这种对空间感的表现是基于传统的透视投影方法，与作品对数字网络全球空间性的描绘形成鲜明对比，即数据能够跨越国界到达位于不同国家的服务器。从非叙事化角度来看，作品的各个页面分布在这些服务器上，而从叙事化角度来看，正是由于这些服务器，阿加莎才能够环游世界。

与背景的空间布置相比，尽管人物形象简陋，但尽力强调人物本身都是二维的。实际上，人物形象的轮廓让人联想到被推上舞台的装扮纸娃娃，在整个故事的推进过程中都没有变化。两位主角的头部和阿加莎的手臂都以低分辨率黑白图像的形式显示了一些内部细节，但他们身体的其余部分都是简单的剪影，上面布满了截屏的碎片。这些人物就好像是从黑色的浏览器窗口中剪切出来的，这样接受者就可以通过屏幕上的孔洞看到之下的层面或者系统架构的更深层面。然而，可视化的数据排列没有信息价值；它们沦为衣物上纯粹的装饰图案。

HTML——网页基本标记语言在该作品中的使用创造出多层次的信息流和一个复杂的自我暗示系统，与简单的情节和形式组成形成对比。框架冲突不是由于对作品自我定位的可能性的相互矛盾而产生的；相反，它是叙事化和非叙事化元素之间互动作用的结果。然而，这些互动必须由接受者激活，即使接受者既没有身体上的参与，也没有情感上的参与，他的角色被简化为一个机械的按钮推动者。《阿加莎的出现》将互动性作为众多艺术策略之一，通过精心设计的简单故事来审视建立在媒体之上的系统。如果使用器具性的等级量表来评判，该作品将位于互动性等级的底层。尽管如此，如果故事完全没有互动性，那么作品的美学效果就会完全不同——若故事是自动加载并在接受者眼前自动进行的话。一方面，接受者的角色与故事的极度简单相一致；另一方面，它也可以被解释为一种接受策略的表现。类似于从一

个电视频道切换到另一个电视频道，不断的点击可以让人快速浏览信息，同时寻找有趣的东西。在老套故事框架的伪装下——乡村女孩遇见了城市的 IT 狂人，被他抛弃，然后她开始了自己的事业——一种日常的娱乐模式上演了。此外，瞬间传送在作品创作之初就备受关注，作品中不仅表现出对瞬间传送的狂热追求，还使之真正得以实现，尽管传送的主角只是一个虚拟人物。同时，正是阿加莎的旅程说明了作品在物理现实中的立足点。出现的一些错误信息是人为制造的，但网页的广泛传播也增加了出现错误信息的可能性，在连接受阻或无法访问服务器时给出警告。叙事化信息流和真实信息流的融合是将物质性和意义联系起来的一种可能方式，从而构成作品的可解释性。毫无疑问，作品对接受者的影响与最初创作时已经有所不同，当时虚拟现实的愿景比现在更有吸引力，甚至仅仅只是说明 HTML 所提供的可能性都会让观众着迷。

对于东欧地区接受者的影响也是不同的，他们会把通过网络进行的自由旅行看作一种政治声明。然而，现在若分析该作品对主流媒体美学的批判性参与，所采用的方式仍然与 1997 年相同。

案例研究 2：苏珊娜·伯肯黑格，《泡泡浴》

与《阿加莎的出现》不同的是，《泡泡浴》这部作品（图 5.3）在一定程度上令我混乱，这让我——可能包括其他所有接受者——都在想，我是否完整地体验了这部作品，是否完全理解了它的复杂性，还是实际上只欣赏了其中复杂性的一小部分。当然，更深入地研究该作品的器具性，更努力地理解它的目录结构，或者从艺术家那里获得作品相关细节，可能会解开我的疑惑。而我没有深入挖掘作品的原因是，艺术家本人在附带的文本中，将接受者的不确定性作为作品的核心特征。[10]因此，我将在这里按照我在几个不同场合的体验来描述这部作品——所达到的理解程度可以被认为是大多数作品的典型实现。

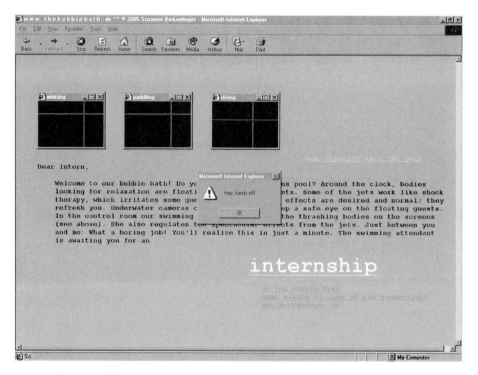

图 5.3　苏珊娜·伯肯黑格的《泡泡浴》（2005 年），屏幕截图

苏珊娜·伯肯黑格是斯图加特人，她在大学学习文学，后来当过记者、戏剧演员和数字媒体工作者。1997年以来，她在万维网上创建了各种各样的艺术项目，其中大多数被归类为超文本小说。然而，除了"数字媒体"活动，她还创作传统的线性文本和舞台剧。伯肯黑格的项目研究关注身份和角色扮演、观察和监视，以及信息时代（自我）展示和交流。她在柏林生活和工作。

最初德语版本的《泡泡浴》名为 Schwimmmeisterin（泳池服务员），于2002年上线。截至编写本章时，该作品仍可在 http://www.schwimmmeisterin.de 上查看。《泡泡浴》于2005年创作完成并上线（图5.4）。

图5.4 苏珊娜·伯肯黑格的《泡泡浴》（2005年），屏幕截图

进入网址 http://www.thebubblebath.de（会指示接受者设置正确的屏幕分辨率）后，会出现亮黄色的浏览器窗口，展示以下文字：

亲爱的实习生，欢迎来到我们的泡泡浴场！你看到游泳池了吗？总有追求放松的客人们漂浮在涌出的水柱前，人来人往昼夜不停。有些喷射器的工作原理类似于

休克疗法,一开始会刺激到一些客人。营造这种效果正是为放松准备的,也是常用的方式;能够使你精神焕发。泳池壁上的水下摄像机可以对漂浮的客人进行安全监视。在控制室里,我们的泳池服务员通过屏幕监视着客人们随着水流起伏的身体(见上文)。她(泳池服务员)还负责调节喷射器的喷射效果。只有你和我知道,这工作真无聊!你马上就会意识到这一点。游泳服务员正等着你去实习呢!

网页介绍中提到的屏幕是在背景中打开的三个蓝色小弹出窗口。每个窗口内不断移动的白色十字纹样制造出独特观感:让我们以为看到的是泳池墙上的瓷砖,我们的视觉受到水中波浪的干扰。将光标移到其中任一窗口,会开启一个对话框,上面写着:"请不要触摸显示器,会留下油渍。"如果我们再试一次,就会出现不太礼貌的文本提示:"嘿,把手拿开!"这样我们就熟悉了泳池服务员说话的惯用语调。

接下来另一个对话框中显示了"泳池规则",指示接受者关闭所有与工作无关的窗口,隐藏任务栏,并调高音量。只有在我们选择"确定"按钮接受规则后,才会出现"这些规则也适用于实习生!"的后记。由于预先给出了设置屏幕分辨率的指示,所以"泳池规则"是在作品本体以外的背景下出现的,但这些规则具有叙事化的特点。如果接受者此时点击介绍文本中提供的"实习"链接,并确认随后的对话框("跟着我去做就业测试!"),就会打开一个新的浏览器窗口。新窗口在中间分界线的两侧分别以快、慢的速度移动着蓝色瓷砖,并询问"你能承受多么汹涌的海浪?"接受者可以选择"右侧"或"左侧"的瓷砖;无论如何选择,实习现在开始了。首先,在移动的蓝色背景中出现了一条宽大的绿色垂直条纹。这个窗口可以被看作鸟瞰图,因为上面写着"10米跳水台"。因此,接受者显然是从10米高的跳板上直接俯视泳池里的水。可以看到一个显示着"不想"的链接在绿色区域跳动。因此,泳池服务员就这样被一个超链接所代表,当超链接被激活时,服务员所做的事情与文本形式所表达的愿望正好相反:点击游泳服务员的反对意见实际上等于把她推下跳台。然而,执行这项任务却绝非易事,因为抓住转换链接需要灵巧且快速的反应。完成这项任务后,会出现一个粉红色的窗口,上面写着:"一会儿,泳池服务员站在半空中。"然后,窗口逐渐缩小,直到完全消失,什么也不剩下,因此可以清晰地看到泳池的瓷砖池底。因此,接受者会目睹游泳服务员掉下来的过程,粉红色窗口越来越小正表明这一点。这一事件之后就是错误信息警示:"情节,

警告（就是这样！在泳池底部有一些冰块在碰撞）。"然而，庆幸的是，浏览器窗口显示的文本解释说，游泳池里没有水，这只是一个噩梦而已："……然后她醒了。泳池服务员在漩涡中的监视器前眨了眨眼。她的脖子上有三处吻痕，储物柜里有一把鱼叉。在凌晨3点钟"。与此同时，出现了新的弹出窗口介绍新的角色："傻笑的男人，无知者"，"泳池服务员，教练"，"愤怒的女孩，无辜之人"，"鲨鱼75，恶魔"，"珀迪塔，欲望所向"，以及"比基尼绳带，遗失之物"。

点击文本中的超链接——"……然后她醒了"——窗户会变成绿色，然后闪烁不停，最后变成黑色。新文本出现，字体和格式让人想起电视新闻广播的新闻标题："+++ 服务器报告出现安全问题 +++ 一个遥远的恶魔正试图登录 +++ 保持冷静 +++ 抽雪茄 +++ 喝威士忌 +++"。当越来越多的文本片段和超链接逐渐出现并被光标激活后，接受者无力干预，光标突然就有了自己的生命。接受者只能无助地看着一个名为"shark.exe"（鲨鱼）的病毒被加载和安装，并"作为欲望的游泳对象偷偷进入客人的系统"。箭头符号（用于在软件代码中标记注释）包围住两边的渐变灰色注释，注释记录了泳池服务员对这些连续事件的反应："<！——......泳池服务员保持着平静。她又打起了瞌睡，毫无防备......——>。"

这一幕像电影一样在接受者面前上演。这里描述的过程便是亚历山大·加洛韦所称的与电脑游戏相关的"电影插曲"。此处特别强调接受者的非自愿被动性，因为如果接受者认真对待自己的叙事角色，他就会觉得有必要介入这一叙事过程。但接受者所能做的就是等待，直到场景结束，接受者又回到了前面的窗口，得知泳池服务员已经醒了。如果再次点击"……然后她醒了，"的链接就会出现两个对话框——"情节，警告（作为一名泳池服务员，工作中的挑战就是要保持清醒）"和"情节，警告（她唯一的乐趣是，当欲望的对象穿着闪亮的泳衣漂浮而过时，她会用光标去搔他们的痒）"——然后出现一个新的浏览器窗口，上面再次显示出游泳池的场景。伴随着潺潺水声，浏览器窗口模拟的泳池瓷砖壁从左向右慢慢移动，令接受者感觉自己仿佛在游泳。弹出窗口上显示的文字也开始移动。[11] 尽管理论上可以在所呈现的场景中进行导航，但接受者只能在短时间内完全被动地行动，然后故事才会自主继续推进。这一次的等待不是由故事自动进行时播放的电影插曲引起的；相反，这是一个"实时等待"的阶段——在这个阶段什么都没有发生。最后打开一个新的

浏览器窗口，泳池服务员会自言自语询问控制室里发生了什么。泳池服务员和鲨鱼之间的对话随之展开，接受者通过激活标记为超链接的文本片段来推动对话。然而，这也需要用到对话框和断断续续自动加载的浏览器窗口——这些窗口仍然小巧，像电影荧幕一样，播放着配合文本的音乐——以推动故事向前发展，而不是由接受者自己控制。伴随着旁白的报告和评论，泳池服务员和鲨鱼直接对话。泳池服务员偶尔会对实习生（其实就是接受者）讲话，实习生只能通过选择一个可用的链接作为回复。例如，点击语句中的"游泳"一词，泳池服务员跷起二郎腿，草绿色的丁字裤随着<u>双腿</u>的动作在屏幕上晃来晃去，外层的泳裙也发出清脆的声响，上面的小鲨鱼图案在扭动。她轻哼一声，闭上眼睛，又睁开。"好吧，你人真好。但我还有工作要做"。"也许以后你可以和我一起去<u>游泳</u>"，她说着，吱吱地转过身去，从头发里掏出一个发夹，把手伸到展开的头发下揉了揉脖颈。

接下来会打开一个对话框"鲨鱼，警报(你在说什么，游泳，游泳……让我来试试，实习生！)"；紧接着，光标自动选择"腿"这个字作为"正确"链接选项，从而进入下一个文本窗口。所以接受者还是完全没有选择的机会。泳池服务员和实习生似乎越来越了解对方，突然，泳池服务员将鱼叉扔向实习生，差点就击中了。鲨鱼再次加入对话，这让泳池服务员感到不安，她怀疑实习生本人可能是鲨鱼。随后富有诗意和情感的文本片段呈现出一个由白日梦、现实事件和对话组成的相互联系的网络。例如，泳池服务员向鲨鱼发送以下信息：想象一下，当我今晚遇到珀迪塔的时候，我正在舔一根棍子上的鲨鱼。冰淇淋在滴水，滴落的过程中就结冰了，薄薄的冰柱落在珀迪塔的脖子上，然后融化，在她的身体里寻找<u>通向热源的途径</u>。<!——泳池服务员的头掉到一边……她睁着眼睛做梦，在打开的监视器前，在一封打开的发送给鲨鱼 75 的邮件前做梦。她完全忘记了她并非独自一人。<u>还是她根本就不在乎？</u>——>

在最初的德语版本中，还有一个"通向热源的途径"的链接给出提示，要求"现在立刻说出你在找什么"。接受者不再被要求从有限数量的可能链接中做出选择，而是被要求自由输入接受者自己制作的文本，这可能会导致出现无数的页面和发展。然而，我自己努力输入的文本只让我（通过包含讽刺评论的对话框）回到了以前的浏览器窗口。点击第二个链接（"还是她根本就不在乎？"）——英文版本中唯一

可用的链接——会产生进一步的文本，在这段文本中泳池服务员抗议说她确实在乎那个实习生。然后鲨鱼再次插嘴，宣布他必须关闭电源一分钟，结果所有的窗户都变成了黑色。局势升级。打瞌睡的泳池服务员被惊醒，提醒实习生，并撕开了门，让黑色的身影冲进控制室。又过了几个对话框后，一声令人毛骨悚然的尖叫响起——鱼叉似乎击中了目标。我当然要隐瞒受害者的身份，特别是因为正如我在上面解释的那样，我这只是对项目一个可能性版本的描述。然而，我对德语版本的各种互动总是触发一个对话框中写着"鲨鱼，警告（是时候解决你的创伤了！悔恨然后遗忘吧！）"，随后又进入一个页面，上面显示着虚假的行动序列流程图。这个迷宫般的图像被指定为"思想的漩涡"，也为接受者提供了重新开始的可能性。事实上，系统此时积极鼓励接受者回到开头，因为德文版本明确指示"剩下最重要的三轮文本"尚未经历。尽管英语版本也提供了咨询"思想的漩涡"的可能性，但并没有在神秘的尖叫声中结束，而是立即进入了第二轮略微改动的文本，当然还有不同的受害者。对作品的描述到此结束，这也是我最终向系统认输的另一种方式。可能和其他大多数接受者一样，我也带着这样的疑问：我可能从未触及作品的真正核心，也没有达到情节的高潮。

《泡泡浴》是在《阿加莎的出现》上线后七年后推出的，其叙事节奏要快得多。伯肯黑格也使用 HTML 制作作品中提供的所有选项，但她通过这些选项把接受者纠缠在一个极其混乱的故事线中。《阿加莎的出现》围绕有关虚拟现实和瞬间传送的主题，而《泡泡浴》产生的时代，人们对于数字媒体的讨论主要集中在监视、黑客和病毒攻击以及电子邮件异步通信等问题上。然而，该作品也描述了不受数字媒体影响的情况，但仍然涉及不同层次的（非）现实或意识状态：睡眠、梦境。

与利亚利娜的《阿加莎的出现》相比，《泡泡浴》的接受者可以在导致不同情节发展的选项中做出选择。即使其中大部分选择都只是简短的话题转移，最终仍会回到主线，接受者仍然会觉得自己在处理一个复杂的系统。接受者必须自主做出决定，并且大多数情况下都会收到直接的反馈，即使这些反馈经常使接受者质疑自己的决定，后悔"不该这样做"。与《阿加莎出现》相比，接受者不再只是身处外部的观察者；接受者被分配到一个角色，并经常被直接接触。但接受者仍然无法控制局势，不仅被困在艺术家设定的各种选项中，也无法提前猜到选项的后果。叙事层

面和非叙事层面都对作品具有不同形式的异质性影响。泳池服务员给实习生下达命令，但她反过来受到作为病毒渗透进来的鲨鱼的威胁。接受者有个人行为的可能性，但不太可能体验到代理感（在第4章中定义为以逻辑上可理解的相关方式对游戏进程施加影响的能力）。相反，接受者的大多数决定——通常是在不同超链接之间所做的选择——被批评、嘲笑，或者被认为无关紧要而不予理会。担任实习生角色的接受者最终会变得愤怒和不安，因为感觉自己没有在指导故事的发展；相反却在被肆无忌惮地控制和支配。自愿参与是艺术体验的主要特征之一，但在这里受到了叙事化角色分配所产生的权力结构的挑战。接受者即使知道艺术的参考系统是自己的体验背景，也知道因此而产生的艺术体验是建立在人工基础上的，但仍然很难不被作为实习生所受到的粗暴对待所影响。

和利亚利娜一样，伯肯黑格利用HTML（以及Java Script等辅助程序）提供的互动和对话选项，以及它的图形组件。这些组件已经变得更加复杂，现在可以用它们在Web网页中实现不同形式的移动（如拍打水面、弹出窗口的突然出现和移动、泳池服务员被推入水中和再次醒来时浏览器窗口的大小变化，以及文本中的字母逐个出现或闪烁）。运用媒介效果表现空间发展和时间过程，尽管主角和控制室（情节发生的实际环境）都没有被展示出来或详细描述。

作品中媒介性的不同层次直接关系到接受者在作品和其所呈现的故事中的定位。通过Web页面上的控制监视器来监视游泳池中的事件，而控制室里的事件是通过文本文字来描述的。人物也通过文本来描述，他们的动作和行为也是通过文本（例如，用"不想"来描述跳台上的游泳服务员）。叙事的开头和结尾都没有明确的定义，叙事外的指示和虚构情节之间也没有明确的界限。给接受者的实习地点是一个既没有呈现画面也没有文本描述的控制室。这样，接受者的个人互动空间（私人房间或其他实际地点）就变成了控制室：接受者自己的硬件设备（电脑或笔记本电脑屏幕）与叙事化的控制监视器融合在一起，真实空间变成了叙事化的空间，而控制室则象征着媒介化的日常生活。正如用控制室来隐喻该项目的空间性在媒介性和现实性之间的摇摆不定一样，可以用实验室时间的概念来描述作品的时间性。有一定重复叙事的可能，而且这些重复还是非常必要的，因为重复是深入探索系统的前提条件。在重复的同时，接受者的行为也会被细致地记录下来——至少作品结尾

处迷宫般的历史日志可以表明已经产生过这样的记录。尽管叙事遵循单条故事线，但接受者经常被带回已经打开过的页面，要么是因为系统拒绝了接受者选择的某一特定链接，要么是因为——在病毒的渗透下——在一定时间后自动返回到前一个页面。因此，该作品呈现出多重嵌套的时间性。叙事包含相互交叠的内部循环，它们可能被单个接受者或多个接受者在不同时间重复激活。这与叙事情节形成了鲜明的对比，尽管叙事情节有可能重复出现，但呈现出独特的效果。故事背景中形成的艺术张力，加上作品的形式动态和接受者对（伪）决定的持续需求，会指引接受者抵达心流的各个阶段，但会不停被打断。这种情况通常发生在作品的反应活性被电影插曲打断的时候。它发生在象征层面，接受者一次又一次地意识到他被剥夺了任何形式的能动性。表面上看接受者是一个参与互动情境的行为发出者，但在这个作品中，接受者实际上只是一个点按钮的人，其反应是系统强加给接受者的，所以接受者的互动体验本质上是被动的。在利亚利娜的作品中，这种情况会让接受者反思自己在数字系统中的作用，但与利亚利娜的作品相反，它也要求接受者在叙事世界中不断地对自己被分配的角色重新定位，因为接受者在这里不仅会被作品的器具性策略激怒，而且在分阶段的互动过程中还会受到相当大的挑衅。

案例研究 3：斯特凡·舍马特，《水》

斯特凡·舍马特现居柏林。在 20 世纪 80 年代研究心理学时，他开始对研究意识和机器诱发的恍惚状态产生兴趣。在构思《水》之前，舍马特已经完成了几个以数字叙事为特点的艺术项目。其中一些项目就像这里介绍的《水》（图 5.5）一样都是基于媒体所创造出的，并在开放空间展示，舍马特称之为"增强现实小说"（augmented reality fiction）。[12]

图 5.5　斯特凡·舍马特，《水》（2004 年），作品展出现场

本案例研究的主题是在 2004 年库克斯港举办的"无线无限：艺术与无线通信"（Ohne Schnur—Kunst und drahtlose Kommunikation）展览上展出的作品

《水》。该作品是特别为"无线无限:艺术与无线通信"展览构思创作的,并特别参考了库克斯港的地理位置(图5.6)。以下对作品的描述是我深度参与这个项目的结果,共历时一年多,描述内容包括组织准备工作、与艺术家的交流和讨论、我作为该作品接受者和管理者的经历(这让我能够观察其他接受者并与他们中的许多人探讨这个作品),以及在书面出版物中对该项目的几次介绍。[13] 因此,以下描述源于我对该作品的实现,建立在多方面基础之上:我自己的体验和思考,其他接受者的反馈,以及与艺术家的交谈。像大多数艺术史对艺术作品的描述一样,这种实现是一个累积结构。

图5.6 斯特凡·舍马特,《水》(2004年),作品展出现场

参与舍马特作品《水》的接受者会拿到一个装有笔记本电脑、GPS设备和耳机的背包,然后被邀请去探索易北河在库克斯港进入北海的部分海岸线。利用GPS系统确定参观者的确切位置,电脑通过耳机播放不同的文本片段。这些片段共同构成了一个故事,而故事的内容由接受者的运动、行走的方向以及探索该地区的耐力所

决定。故事并非线性叙事；相反，它采取的是情景、行为、记忆和观察交织构成的网状形式。故事的基本框架是一个刑事案件：一个女人失踪了，要求接受者找到她。

这些文本片段从具体的指示（"好了，快走吧！"[14]），到私人回忆（"但你为什么要逃跑？"），再到对天气和海底世界的科学性和哲学性的观察，这往往导致对转变和蜕变的思考（"作为贝壳类生物，我又聋又瞎"）。

接受者听到的叙述文本有时像是独立在外的观察者，有时又像是故事中的角色。偶尔它们会起冲突（"不要听那些声音！"）。故事在事实和虚构之间、过去和现在之间摇摆不定、交替进行。

而且也与接受者所处地理位置的景观密切相关。故事中描述了各种各样的风景，也对天气进行了观察。还描述了已经发生或可能发生的事件，事发地就在接受者当时正经过的地点。地理景观提供的图像能够配合文本内容，所以接受者可能会感觉仿佛置身于电影之中——只不过接受者同时既是演员又是观众。该作品空间和时间的格式塔完全由接受者的行为而定。接受者决定了作品的持续时间和范围，以及构成作品的文本和场景元素所混合的顺序和节奏。接受者成了这部作品在概念上、实体上和执行上的基石，尽管小说中虚构的核心人物——失踪的女人——对接受者来说依然是个谜。

从文学研究的角度来看，舍马特的作品堪比戏剧。该作品对声学媒体的运用方式与广播剧类似，而其非线性的叙事结构使其等同于超文本。就内容而言，它是一个由不同叙述文本交替讲述拼凑出来的侦探故事。这个故事有一个固定的起点，在分配站的工作人员分发给接受者设备后，游览者就会被送到这个起点。通往起点的木板路左边是防风屏障，右边是路堤，所以接受者几乎不可能偏离路线。毫无疑问，第一个文本片段是唯一一个所有接受者都能听到的片段，而其中的第一句话随即就在故事的时间和空间开端之间建立了联系："每个故事都有一个开始的起点。这正是你现在所处的位置。"在一段简短的介绍之后，接受者得知自己必须扮演一个盲眼侦探的角色，接受电话委托去寻找一个男人的女儿。因此，接受者被要求闭上眼睛，且被告知身为侦探不能相信自己所听到的一切，然后出发："不要问我你要如何解决这个案子。直接开始就好……走吧，离开这里！"

然而接受者没有被告知要去哪里，因此必须要在带有潮汐滩涂的沙滩、木板路

或沙丘中选择其一。如果接受者听从这一强硬的命令，开始朝某个方向或随便哪个方向走，就会遇到更多用男性或女性声音说话的文本。有时接受者被直接对话；其他时间就只是听着文本的独白或故事。

有些文本描述了具体的事件或记忆，或点评盲眼侦探当时的处境；有些则是描述气象现象或感觉阈限的元文本，例如溺水的经历（"溺水的人没有时间惊叹水下的世界"）。虽然还不清楚不同的说话声音是否专门用于不同特定类型的文本，但直接命令和插入式即时警告（"他们想把你拉进海里！"）通常都是由男性声音发出的。女性声音则更倾向于讲述过去的事情（比如她自己小时候去海滩时的记忆），也会进行许多科学观察。尽管如此，实际上不同的声音还是没有明确的角色分配，偶尔也会用一个声音说出用另一个声音更常讲述的内容。接受者、说话者、叙述者和主人公之间的角色分配也同样模糊。

例如，当一个女性说话者说"我现在需要你的帮助"时，无法得知她究竟是在对接受者说话还是对一个虚构的角色说话。当一个男性说话者喊出"回去！"时也是如此。同样的例子还有男性说话者的角色变化，最初是不带任何感情色彩的观察者，后来却也变得情绪化："为什么那些声音总是试图引诱我到海里去？"这个例子也说明了声音发出者本身偶尔也充当演员。当接受者被告知"小心被声音分散注意力，要睁开眼睛去看"时，也是同样的情况。

复杂的文本构成具有多个层次潜在相连的庞大根茎体系，在一些方面有所重叠，同时又经常相互矛盾。一方面，声音之间有实际的声音重叠；另一方面，不同的叙述角度和不同的时间结构之间也存在重叠。例如，一些文本暗指过去的两条不同时间线（"第一天中的某一时刻，我就站在这里，就在这个地方，就像我小时候从来过这里一样"）。文本之间的连接并不像线性叙事那样，遵循能把一个又一个文本明显联系起来的理想顺序；但也不像超文本那样预设分支结构。没有任何提示构成跳转至另一文本的邀请，也没有提供有意识地转到其他几个文本中的选项。接受者只需听一段文本或文本的一部分，然后向前移动，就会遇到新的文本。

没有哪两个文本是直接相连的，但艺术家可以通过空间上的接近增加连续互动的可能性。地理景观是构成文本的标准。接受者通过前往特定的地点或选择特定的路线，从而决定作品的格式塔在作品每次的特定实现中如何发展和演变。

地理景观是这个项目不可分割的重要组成部分。因此，该作品的塑造不仅仅依靠文本（听觉），而是多感官共同作用。《水》可以说是一部基于运动和视觉感知的戏剧。这就是为什么把该作品与电影进行比较才更合适，即使作品没有独立的视觉元素或片段——类似于电影分镜——但艺术家可以按照时间顺序处理或安排故事。艺术家只确定了故事发生的环境和能听到不同文本的特定地点。他无法控制接受者去或不去某个地点的决定，也无法控制接受者在特定时间抵达这些地点时的天气和地理状况。同样，艺术家无法决定接受者的视角或者其与当前关注对象的距离（可以类比选取电影的画面帧），也不能控制接受者的注视时间或改变视角的特定时刻（类比电影剪辑）。这一切完全由接受者自己决定：转向哪个视觉现象，朝哪个方向移动，以什么速度前进。接受者的动作代替了摄像机的捕捉追踪，眼睛代替了镜头。继续与电影作比较的话，接受者的角色更接近于摄影师，而不是观众。从这个角度来看，舍马特的作品实际上是吉加·维尔托夫（Dziga Vertov）"电影眼睛"理论的实践，该理论将电影人——或者甚至摄像机镜头——等同于人眼。[15]

尽管维尔托夫创造出自己的独特理论，但在实践中仍然忠实于预先录制及编辑电影的传统，而舍马特的作品实际上建立在接受者主动感知选择的基础之上。此外，作品中的"视觉选择"并不像电影那样通过媒体传达出来，因此也不是传统意义上的图像，而是真实的地理景观——也就是说，是艺术家可以布置在作品展出场地的。

因为作品的审美体验建立在物质性的基础上，也反过来鼓励我们去研究作品与视觉艺术的关系。传统的视觉艺术作品具有物质性的格式塔和空间的延伸。就物质性而言，舍马特的作品可以被描述为软件和硬件的结合——这个安装在笔记本电脑上的程序可以访问存储的资源（音频文件）并处理从 GPS 设备接收到的数据。唯一明显的接口是一套耳机。接受者通过自己的运动和行为触发对信息的输入和接收。尽管如此，这个作品中还是存在空间维度的，即上文第 4 章所描述的"非物质性"。

事实上，这个作品的物质性甚至是通过精确的地理坐标来定义的。此外，就像绘画或雕塑的空间一样，《水》的行动半径显示出构成性的设计和安排。一些地点对应文本的特征是具有紧密的序列或重叠的音频数据集群，而也有一些地点的文本形式为较简短且易惹人反感的刺激性语句；还有一些地点属于较为普通文本平淡的领域，提供的信息很少。所有文本都是按空间排列分布的，它们之间的距离是预先

设定好的。每个文本都有自己所属的固定范围区域。

尽管如此，文本的定位始终都是隐藏的，直到它们被接受者发现并激活。文本声音并不像扬声器创造的声学空间或灯光装置产生的视觉空间那样，能够独立地在空间中存在；在这里，只有在接受者进入分配给特定文本的区域时，声音才会显现出来。

此外，作品并非固定在一个停滞中立的空间。相反，地理坐标将数据与特定的景观联系在一起，因此，在物质意义上，景观也成为作品的固定组成部分。该作品以地理景观作为场面调度，形式与大地艺术相似。虽然舍马特没有像北美的"大地艺术家"那样移动大量的土地资源，但他确实将景观融入作品之中，因此可以说他采用了与那些大地艺术家类似的方法，他们不是改变环境，而是通过临时的、表演性的活动赋予环境新的含义。在理查德·朗（Richard Long）的《直线行走10英里且每走半英里前后拍照》（*Walking a Straight 10 Mile Line Forward and Back Shooting Every Half Mile*）（1980年）中，艺术家穿过一片地理景观，严格遵循概念规则每半英里拍一次照片，记录该位置当时的景色。[16] 舍马特还精心设计了景观与文本的对应，并将人们的注意力吸引到作品所设环境的特定区域。然而，与大多数大地艺术项目不同的是，他还将景观融入新的叙事背景。

但景观也能讲述它自己的故事，因为作品的地理背景是极其多样化的。一方面，易北河河口和泥滩是大自然进行基本运动的场所（地球上很少有地方的潮汐周期像这里一样令人印象深刻），许多文本都围绕着这些自然现象。

但文本内容并非是将视觉印象转化为语言的简单描述；相反，文本从不同的角度将景观置于作品背景之中。

这些文本包含科学解释、诗意的赞美和叙事改编，通过其他（通常是联想）的维度来增强对自然的体验。

另一方面，这是一个人造环境。沙滩是人工修造的，巨石墙保护航道不被泥沙淤积。筑堤能保护旱地免受洪水侵袭。码头被建成防波堤，修建木栅栏作为防风屏障。还有木板路、沙滩餐厅、柳条沙滩椅等供游客使用。部分文本提到了这片地理景观，例如，当侦探按照指示询问路人时（"现在你可以走到沙滩上，给人们看照片，并问他们'你见过这个女人吗？'"），或者当女性回忆起小时候在沙滩上的时光（"我

忘记了裹着毯子躺在沙滩椅上的那些日子")。具有代表性的地理景观还有一个古老的海上浮标和一个废弃的港口。可以把这些看作对人们的提醒：航运业长期以来都是该地区经济的重要贡献者。同时，此二者也见证了该地区航运业的历史演变。小港口早已停止运营，浮标也不过只是一个象征，如今的航运业依靠的是超现代化的雷达技术。舍马特的文本没有明确提到航运业，但接受者能不断接触到相关技术。接受者每隔一段时间就能听到海洋声呐的声音，声呐的声音几乎与各种各样的文本交织在一起。这些声音也营造出一种神秘的氛围，与失踪女人的故事非常契合。

舍马特选择这个地理位置是因为它具有模糊的环境特征。此地集自然现象、旅游生活和航海资料于一体。他利用文本的定位来吸引人们注意某些地点，但他没有以任何方式改变环境。声音和文本为地理景观增加了额外的层次，用故事、解释、联想和记忆来丰富景观。因此，景观和文本成为现实和虚构交织而成的混合产物，不断地模糊了文本描述和现实存在之间的界限，模糊了诗意的氛围和幻想叙事之间的界限。如果由此认为真实的景观能把虚构的文本固定在现实中，那就错了。恰恰相反，文本似乎常常将景观转变成一个由异变和模糊性构成的联想世界。

如果接受者按照叙事的指示去做，那么将永远看不到任何风景，因为他从一开始就被当成一位盲眼侦探，并被要求闭上眼睛。虽然不太可能会有接受者愿意遵循这个指令，但想象它的后果会让我们注意到作品的其他组成部分——所有未通过视觉传达的感官感受。作为触觉体验的客体，景观也提供了大量不同的刺激物体：水、沙子、泥滩、石头和混凝土、草和木材，可以从它们本身感受到异质性。更不用说风了，这是这个地区的一大特色。甚至连接受者的嗅觉也会受到多种刺激——像是海风的咸腥气味、防晒霜的人工芳香。因此，感觉运动体验的不同可能性构成了该作品审美体验的另一重要层次。正如在第 1 章中所提到的，自 20 世纪中期以来，感觉运动体验已经成为视觉和表演艺术的一大焦点。自从阿伦·卡普罗为了提高参观者对身体感觉美学的感知，（在他 1961 年的作品《院子》中）用旧汽车轮胎填满一个美术馆的院子以来，艺术家们一直在尝试激活多感官知觉。

在每个接受者对《水》的单独实现中，真实地理景观和虚构的交织受到不同规则体系相互作用的复杂影响。当接受者拿到设备时，也会得到简单且快速的指示说明：接受者被告知应该背上背包，戴上耳机，沿某个方向行走，始终保持在规定区

域内，并在两小时内把设备带回来。正如上文所说，接受者在听到第一段文本时就收到了第一个叙事任务——寻找失踪的女人。也在这时告知接受者所扮演的角色——盲眼侦探。这两个指示——分配站的工作人员给出的非叙事化说明和文本中给出的叙事化任务——都可以被称为操作规则。在此基础上，接受者已经成功推断出另一条规则：必须去特定的某些地点才能听到更多的文本段落。然而，这条规则也可以被认为是构成规则——作品逻辑结构的一部分。只要GPS设备提供一个预先设定的地理坐标，系统就会根据基本逻辑结构产生特定的文本。还有其他更复杂的构成规则：设置声音区域半径的公差值，以及预设不同情况下的事件安排，例如，当接受者在某个文本段落仍在播放时移动会发生什么。

因此，作品的操作规则和基本构成规则很容易理解。然而，对作品的审美体验同样重要的是隐性规则——对接受者行动感知有着决定性影响的不成文的行为法则，特别是当艺术项目位于公共空间而不只是美术馆时。这些规则都与接受者行为背景化以融入叙事框架密切相关。如果接受者接受了盲眼侦探的角色，就必须服从命令闭上眼睛，其第一个目标——无论如何——都应该是寻找一名失踪的女人。如果认为自己主要是艺术作品的接受者，那就应该努力集中感知意识，认真思考艺术作品，探索其结构，并观察作品形式和内容中不同组成部分的相互作用。不过，接受者也应小心使用借用的设备，避免出现任何风险，并注意按时归还，以便其他人也能有机会使用这些设备来体验作品。如果接受者主要对作品使用的技术感兴趣，就会特别想要探索作品背后的程序设计。为了测试系统的反应，接受者会反复进出特定的声音区域，想要试图找到装置的极限。接受者甚至可能会试图拆解技术设备，以了解它们的工作原理。如果接受者认为自己主要是来沙滩游玩的普通游客（可能只是偶然经过分配站，出于好奇而借用了一组设备），那么接受者会尽量避免引人注目，以免打扰其他游客（例如，可能会太过靠近其他游客的沙滩椅）。然而，接受者就会发现很难消除或掩盖技术系统的物质性存在，因为舍马特没有考虑过要把配套的技术和设备隐藏化处理。装笔记本电脑和耳机的背包都很大。

作品的设置有意开放接受者感知自己行为的框架。艺术家没有规定"正确"的接受态度。因此，很少有接受者会坚持特定的框架设置，但接受者可能更喜欢从一种行为风格切换到另一种。由此产生的框架碰撞是审美体验的主要组成部分，这并

非源于复杂程序,而是源于互动命题在公共空间中的定位以及接受者在互动命题中的自我定位。从技术层面分析,该作品是一个固定的系统。语音文本与地理景观之间的对应关系是预先设定好的,不同的接受者总是在同一个地方找到相同的文本。互动命题预设了文本的内容、风格、构成,以及文本在地理景观中的位置;这是一项数据密集型工作,而不是过程密集型工作。[17] 就第 4 章中所介绍的等级规模分类模型而言,该作品所产生的互动纯粹是一种导航。尽管如此,如果说这个作品极其复杂,那主要不是由于作品所基于的代码,而是由于超越了作品的信息技术结构,即由接受者激活的文本世界和真实的物质空间之间的相互作用。换句话说,作品每次得到实现时不同的天气条件和社会环境都为文本创造新的背景。因此,作品可以说具有一个突现的特征,即格式塔在互动过程中逐渐变得具体化。然而,这种突现并非源自操作规则和构成规则之间的相互作用,而是源自隐性规则和操作规则之间的相互作用,以及每次不同个体作品实现中的物质性和可解释性之间的相互作用。然而,接受者即使在这种突现中也没有代理权。虽然接受者被分配到一个叙事化的角色,但实际上没有在叙事中行动的自由。虽然解开失踪女人之谜是叙事空间的目标任务,但这绝不是督促接受者积极参与互动的主要原因,因为接受者大多从一开始就忽略了自己被分配角色的一个重要特征——侦探是盲眼的。因此,完成虚构的目标其实对接受者来说并不重要——或者至少不是必须要完成的。

在探索叙事结构的过程中,接受者必须对具有不同可能性的社会角色采取同一确定立场,因为接受者处于现实与虚构之间的摇摆状态。接受者对互动的体验不可能是一个从头到尾无中断的过程,如果完全沉浸在虚构的情节中,不仅会不自觉地就对艺术接受秉持或欣赏或批评的评判态度,也总是会受到阻碍。尽管接受者是在与数字数据(在该作品中是与预先录制的音频文件)进行互动,但几乎很难相信自己正在参与一场实际的对话。接受者更有可能会将该项目背景化,看作是场面调度,并想探索其结构。因此,接受者很可能会偏离寻找失踪女人的表面目标,而是反复听同一段文本,因为这会让接受者感到很奇妙。接受者也可能会违背作品的其他叙事规则,比如被要求闭上眼睛,因为接受者会觉得这些规则没有什么约束力。其实作品鼓励接受者违反这一规则,尽管一开始就明确指示人们闭上眼睛,但后来明确鼓励人们睁开眼睛。与此同时,作品不断促使接受者跨越从艺术到日常生活的边界,

反之亦然。对未参与作品的外部观众来说，接受者与在沙滩上散步的其他普通人没什么区别，但接受者本人很快就能意识到自己的双重角色，散步的行人（即在疗养胜地过着普通日常生活的普通人）与艺术的接受者（即其正在参与的活动的审美观察者）。艺术欣赏和在沙滩上漫步两种不同活动之间的矛盾心理引导了接受者对作品的接受。这种框架的碰撞是互动艺术审美体验的基本组成。接受者在执行行为和反抗行为之间左右为难，必须决定是要严格遵守互动命题的规则，还是要更自由地探索。这种在认同和反对之间的交替思考有助于接受者意识到自己所处的矛盾地位：在作品展现出的虚构元素、联想和现实物质交织构成的这一复杂结构中。

　　舍马特把北海海岸的文化和生态环境当作一个自带记忆和故事的旅游胜地，但他也将其呈现为物理现象和想象异变相交融的场景。通过这种方式，他将环境的神秘异质性与故事的神秘性联系起来，而故事也同样将个人记忆与自然现象的描述交织在一起。与此同时，他将此时此刻正在发生的体验（接受者和地理景观的实际存在）与自然现象的周期和对过去事件的记忆进行了对比。舍马特的作品使用了叙事和虚构，尽管不是线性的，也不是完全沉浸式无中断的。然而，这种虚构嵌入在真实的环境中的设计意味着接受者需要进行身体活动，因此也需要在日常生活中进行自我的社会定位。就像伯肯黑格的《泡泡浴》一样，作品的重点在于接受者在故事中的地位。在舍马特的作品中，接受者的地位在参考系统的复杂安排中发挥作用，这些参考系统基本上是由日常生活空间中体验的定位所塑造的。间隔和合成系统不仅是互动命题的核心成分（在叙事元素的空间舞台和背景化的意义上），也是接受行为的核心组成部分。这种接受伴随着空间构建和感知的过程——正如玛蒂娜·勒夫在她对空间社会学的分析中所描述的那样（在第4章中讨论过）——不仅涉及物质空间，也涉及社会空间。这样现实的构成和可解释性就达成了一种关系，而这种相互作用的实现正是舍马特的《水》的审美体验的核心所在。作品只有在接受者的合成行为中才会呈现出形式。该作品中出现的格式塔不仅涉及接受者选择的道路以及由此产生的文本段落的选择和排序，也涉及接受者在现实和虚构的边界上对可解释性的个人构建。

案例研究 4：泰瑞·鲁布，《漂流》

泰瑞·鲁布是纽约州立大学布法罗分校一名从事媒体研究的教授。自 20 世纪 90 年代末以来，她一直在城市和农村的公共环境中创作设定在特定场地的装置和互动的声音之行。这些作品邀请接受者探索利用 GPS 技术配置的文本和声音景观。《漂流》和鲁布后来的作品《巡回》（*Itinerant*）一样，都是创作于文学文本的基础之上。在最近的作品中，鲁布创造了基于位置的声音和噪声组合。

《漂流》在 2004 年库克斯港举办的"无线无限：艺术与无线通信"展览上展出，斯特凡·舍马特的《水》也在该展览上展出。[18]

由于作品依赖于潮汐流动，所以《漂流》不仅是为该特定地点构思的，也是为特定的时间段（展览时长）而构思的。该软件是由马里兰大学扎里·西格尔（Zary Segall）教授的计算机科学学生开发的。计算机科学家埃里克·康拉德（Erik Conrad）在库克斯港协助进行现场配置。我对该作品的描述，就像我对《水》的描述一样，基于我与艺术家的广泛探讨，我自己的接受体验，我对参观者的观察以及与他们的交流。

《漂流》的接受者首先要抵达分配站，分配站位于木板路上一座建筑中由救生员提供的一个房间里。在这里接受者得到一个小背包和一副耳机，并被指示前往瓦登海潮汐泥滩。接受者还被邀请去探索的 2 km×2 km 的区域。与舍马特作品中标志着"起点"的木板路不同，在《漂流》中，接受者没有被要求沿着任何特定的路线穿过海滩进入瓦登海，因此作品没有一个明确的起点。

接受者可以在潮汐泥滩上自由漫步。当接受者在这片独特土地上漫步时，有很长一段时间，接受者的耳机完全静音，因此所听到的都是自然景观的声音——海鸟的声音、风的声音、水的声音、船舶发动机的声音，以及接受者自己在潮湿的泥沙上的脚步声。

然而，接受者突然听到了不属于自己的脚步声。

过了一会儿，一个人的声音响起，他开始谈论步行、风景和旅行。接受者可能会听到完整的思想描述，但有时声音会突然中断，脚步声也会慢慢消失。过了一会儿，接受者又听到另一段语音文本，又是由逐渐接近的脚步声作为预示声，而且又是关于漫步或寻找的话题。这些文本——来自詹姆斯·乔伊斯（James Joyce）、托马斯·曼（Thomas Mann）、但丁（Dante）和其他作家的作品片段——语音语言交替使用德语和英语；接受者无法选定其中一种语言。所有文本的主题都是迷失或失去方向的感觉。例如，一个片段是但丁《神曲》（*Divine Comedy*）的开头几句（"Midway upon the journey of our life, I found myself within a forest dark, for the straightforward pathway had been lost."[19] / 在人生旅程的半途醒转，发觉置身于一个黑森林里面，林中正确的道路消失中断。[*1]），另一个片段是卢梭《一个孤独散步者的遐想》（*Reveries of a Solitary Walker*）（"and there, stretching myself out full-length in the boat, my eyes turned to heaven, I let myself slowly drift back and forth with the water, sometimes for several hours, plunged in a thousand confused, but delightful, reveries."[20] / 在那里，我尽情舒展身体，躺在船上，目光望向天空，就这么静静待着，任由水波载着我轻轻飘荡，有时一连几个小时我都沉浸在千百种模糊纷繁而又美丽迷人的遐想中。[*2]）

如果接受者在散步时听完了文本，之后想再听一次，那么结果肯定会令其失望。尽管接受者不知道是否由于自己（可能较差的）地理定位能力，是否由于文本因技术原因而丢失，还是由于文本的消失可能是作品的概念性设定，总之几乎不可能再找到和之前相同的文本。也就是说，寻找和漫步不仅是文本的主题，也是作品的体验方式。通常情况下，接受者只能在迷人的风景中漫无目的地漫步。

没有任何真实的地标或叙述的指示，这样就能使接受者专注于自身和自己对环境的感知。当接受者最终再次碰到一个文本时，就好像遇到了一位反映自己孤独的

*1 在人生旅程的半途醒转，发觉置身于一个黑森林里面，林中正确的道路消失中断。（选自《神曲》黄国彬中文译本）

*2 在那里，我尽情舒展身体，躺在船上，目光望向天空，就这么静静待着，任由水波载着我轻轻飘荡，有时一连几个小时我都沉浸在千百种模糊纷繁而又美丽迷人的遐想中。（选自《一个孤独漫步者的遐想》，陈阳译，江西人民出版社出版）

陌生人。

文本只能短暂性存在的原因在作品的视频投影中得以揭示出来[21]：这些文本随着北海的潮汐在瓦登海上游荡徘徊。换句话说，接受者这次偶然发现了这些文本，几个小时后可能会在不同的地点再次听到它们。数据空间的短暂性与文本所处的地理景观特征相对应，因为瓦登海也处于不断变化的状态。它每隔一段时间就会被涌入的潮水淹没，然后以新的面貌再次出现，每次都会被天气条件、海风和洋流重新塑造。文本和景观形成一种共生关系，短暂的声景与潮汐的周期性运动交织在一起。作品的时间结构因此与一种节奏联系在一起，这种节奏是最古老的时间表之一，比人造的时间系统更早出现。该作品的节奏将大自然的原始周期置于中心位置。[22]这些周期现在已被科学地研究过了，几乎可以精确预测到秒，因此可以用计算机程序来模拟。游荡的文本被设置潜伏时间，保罗·维希留将其描述为"延迟的时间"——储存起来的时间在任何时候都可能会被激活。然而，在鲁布的研究中，这种储存时间被激活的位置取决于潮汐。接受者必须符合潮汐周期，周期由自然界决定，但现在由计算机程序来安排。

用计算机程序模拟潮汐属于《漂流》构成规则。这些规则也负责计算接受者的GPS坐标，从而激活记录的文本。但是文本片段并非与坐标永久绑定，因为特定文本与特定地理位置之间的分配是不断变化的。因为文本位置都是根据潮汐表安排的，所以只有额外查询激活时间才能确定接受者在当前位置能听到哪个文本。

另一方面，在互动开始之前，分配站传达给接受者的操作规则只包括一些简单的指示。接受者被告知可以自由行走的区域，以及设备的最长借用时间。与舍马特的作品相比，《漂流》中的操作规则仅限于非叙事化指令。在互动过程中，接受者没有被直接交流。接受者既没有被分配任何角色，也没有设定剧情目标。这两件艺术作品的隐性规则也有着根本区别，虽然二者都是在公共空间中呈现的互动式艺术作品，人们可能会认为它们有类似的参考系统。鲁布没有给接受者分配属于虚构框架的任务，这意味着接受者不需要决定是否接受自己的角色。鲁布直接略过这一步，甚至也没有想要呈现连贯的叙事。他作品中的文本是各种语言的文学引文，都是单独的片段——被剥夺了原始文字背景的孤立的只言片语。尽管如此，这些文本有着共同的主题，并且共同创造了一个由互文关系组成的潜在的联想空间。

由于这些文本段落并不直接针对或涉及接受者，接受者会发现自己的角色类似于艺术作品的远距离观察者，至少最初看起来是这样。作为艺术的接受者，接受者抱有某些期望，然而，对互动艺术作品的期望与对传统艺术作品的期望有很大区别。互动艺术通常与复杂而直接的反馈过程联系在一起，这种反馈过程与面对面交流非常相似。但是鲁布的作品出乎人们的意料，违背了这种期望，比如她设计接受者会在很长一段时间内从耳机听不到任何声音。就像无法回到同个地方再听一遍某个文本一样，这种"沉默的"安排可能会刺激到接受者。我遇到许多接受者，他们过早地返回分配站，认为他们的设备有缺陷，或者他们没能正确理解操作规则。要接受作品的全貌和真正设计，并以富有成效的方式填补其中的留白空间（借用沃尔夫冈·伊瑟尔的术语，在第 2 章中介绍过），一点也不容易。

鲁布利用了接受者对互动艺术的期望来提高接受者对所处环境中自然声音的敏感度，以及接受者与自然之间的联系。实现这一目标的另一个策略是欺骗接受者的感觉器官，以使接受者获得对作品的中心特征的更深刻感知。自然噪声和传输播放的声音片段之间不可预测地交替变换，使人很难区分这两者。例如，接受者可能会开始怀疑听到的到底是自己的脚步声，是其他行人的脚步声，还是录音。这样的怀疑会越来越多，因为接受者很难相信作品真的可以预设这么长的沉默段落而没有任何媒体声音。接受者知道作品基于某项技术系统，所以会期望这个系统能做些什么。因此，接受者可能会判断对每个声音的感知——包括所处环境中的真实声音——以了解它是否是作品的一部分。接受者进行判断和质疑的活动，反过来又增强了接受者本人对文本中所描述的迷失感的接受。

作品中真实和虚构的环境声音也把接受者的注意力吸引到地理景观上。虚幻的脚步声增强了接受者对自身运动的意识，因此接受者的视线会自动向下转移到泥滩的沙地上。瓦登海受海风和潮水影响，因此其不断变化的状态可以理解为对我们未知多变的生命旅程和对空间转瞬即逝的感知的隐喻。在瓦登海海岸划定的作品运动范围是一片广阔而平坦的海域，没有任何规定的路径或不可逾越的障碍。不必遵循规定的道路，而是可以完全自由地选择自己的行走方向，这种经历对当代人来说很不寻常。这片巨大的区域存在的内部结构以地面上无数图案的形式显示出来，每天海风和浪潮都会在潮湿的沙土上雕刻出新的图案。这些网状的波纹状结构由脊线和

凹槽组成：会不断打开、合并又分开，每次都会引导或阻塞波纹状浅沟中蓄水的流动。在《漂流》中，游荡的文学引文组成的移动网络覆盖了这种物理结构。语音文本创造了一个由故事和思想组成的非物质世界，也可以说是数据流的世界。这片土地看起来是自由漂浮的，但实际上被自然界的周期所束缚，随着潮汐而变化。

与舍马特的《水》一样，由接受者激活的景观和文本之间的相互作用决定了作品的美学特征。然而，在鲁布的作品中，景观与文本之间的联系是短暂而多变的。根据玛蒂娜·勒夫分析空间社会学使用的术语，瓦登海是一个抵制"间隔"的地方——通过物品或人的定位来构建空间。如果真的产生这种定位，也只能持续很短的一段时间就被抹去。然而，接受者确实在自己的感知中构建了一个空间结构，接受者所听到的文本段落成了其中不可或缺的组成部分。这些合成的过程必须建立在记忆的基础上，而作品被呈现为一个不断变化的短暂过程，每个接受者都在其中根据自己的动作、听到的文本和去过的地方构建自己的关系地图。下一个接受者会在不同的位置找到这些文本。鲁布作品的主题是空间的短暂性、我们的无所归属和我们的迷失感。她指出，空间构建在感知、意念和回忆的基础上，这个过程可能被我们的个人记忆和来自外部数据的图像和声音所控制。

虽然鲁布的作品并不是虚构的，但也呈现出不同层次的幻觉。除了自然和人工声音重叠可能造成的感官欺骗之外，鲁布的作品还包含涉及作品技术结构的幻觉。如上所述，接受者将作品的互动感知为在漂流的声音中自由漫步，好像在神秘的数据空间里游荡。该作品作为独立存在的声音景观，不需要被激活就能正常运作，受到声音在空间内的动态影响，随潮汐变化而游荡徘徊，而与接受者的行为完全无关。然而，尽管鲁布努力降低作品所用技术的存在感，但实际上《漂流》的接受者仍然随身携带着数据空间——所有的声音都存储在接受者随身携带的微型计算机上。与"赫兹空间"唯一直接连接的是一个集成的 GPS 设备，它可以不断地确认接受者的当前位置。[23] 因此，从技术上讲，该作品与曼纽尔·卡斯特尔所说的本地及全球数据和通信网络的"流动空间"（在第 4 章中介绍过）只是有着少许联系。接受者的审美体验来自预先存在于赫兹空间的声音或文本流中，它们来回游荡，并被接受者听到。这种体验与作品的目标一致，即揭示数据流的游走，并将其与自然界的不断变化以及我们自己的身体和情感旅程联系起来。因此，在媒体艺术中，并非每种

幻觉形式都必须通过内在的干扰才显现出来。该作品中的真实表象得以保留，这其实是作品的一个重要方面。

舍马特的《水》和鲁布的《漂流》提供了完全不同的审美体验，尽管二者共享相同的展览场地、技术和核心机制（行走和收听）。舍马特通过描述物理现象、想象的异变、记忆和故事来描述文化和自然空间。他将我们带入一个挑战现实与虚构之间界限的世界。鲁布则采用了不同的方法。她没有选择具体的地点；相反，她把整个区域作为一个景观，在其中最多只能发生暂时的间隔。她把这个景观既作为一个呈现舞台，也作为应对信息社会所带来的挑战的一个隐喻，把迷失方向的物理体验与同一主题的文学文本的声学感知同步。她邀请接受者积极探索漂浮的数据、漂浮的文本与自然节奏之间的多重联系。这两部作品都基于物质性和意义之间的矛盾关系。舍马特将景观与虚构的故事和隐喻性描述联系在一起，而鲁布则将其呈现为一个步行的物理地点和一个抽象的隐喻，既是对我们生命旅程的隐喻，也是对当今信息社会的挑战的隐喻。鲁布把接受者描述为沉思的流浪者，通过把录音文本和真实的自然声音混合在一起，增强接受者对旅行目标的接受能力。舍马特则在最初就将接受者置于一个虚构的角色中，并给接受者安排一个永远无法完成的任务。

《水》和《漂流》分别基于不同类型的框架碰撞，将审美体验划分为物质与意义、沉浸与距离、行为与思考之间的摇摆不定。尽管这两件作品都使用了一种通常以精确导航和定位为目的的技术，但它们还是创造出一种令人不安的、迷失方向的体验。在《水》中，这导致了对事实和虚构之间的关系以及对媒体操控能力的思考，但《漂流》的主要目的是鼓励接受者进行更强烈的自我反思。此外，鲁布的作品也可以被解释为对我们、对整个信息社会，特别是对媒体艺术期望的批评性评论。

案例研究 5：林恩·赫舍曼，《自己的房间》

本案例分析了互动艺术领域的一个开创性作品，其中，互动是作为实时交流或相互观察而进行的。林恩·赫舍曼是一名艺术家和电影制作人，现居加利福尼亚，自 20 世纪 70 年代以来一直从事新媒体相关工作。她早期的互动项目采取装置艺术形式，但现在她经常构思创作网络艺术作品。[24]

互动式雕塑作品《自己的房间》是林恩·赫舍曼在 1990 年至 1993 年与萨拉·罗伯茨和帕尔勒·亨克尔（Palle Henckel）合作创作的。[25] 该作品共有四件复制品。其中一件由艺术家本人保管；另外三件分别收藏在勒姆布吕克博物馆（杜伊斯堡）、赫斯精选酒庄（加利福尼亚纳帕谷）和加拿大国家美术馆（多伦多）。2005 年帕尔勒·亨克尔修复了这四件复制品。[26]

下面的分析基于我在 2007 年多次参观勒姆布吕克博物馆时对作品进行的个人探索。此外，我还制作了《自己的房间》的大量视频文件，并以此来支撑我对作品的描述。看完作品后，我采访了勒姆布吕克博物馆中雕塑收藏馆馆长戈特利布·莱因茨（Gottlieb Leinz），并在旧金山的工作室里拜访了赫舍曼。我还查阅了博物馆保存的作品文献资料，以及 2005 年一部关于修复该作品的影片，这部影片详细介绍了它的技术构成和功能。

在杜伊斯堡勒姆布吕克博物馆的长期展览中，参观者有时能听到欢快的口哨声、歌声和一个女人的笑声。那些寻找声音来源的人最终来到了一个略显隐蔽的小房间，里面有一个长宽约 30 厘米的盒子，立在一个基座上，与眼睛平齐。盒子的前段装有一个不锈钢圆筒，可以通过把手转动它。装有一个矩形的窥视孔可以让参观者同时看到盒子里面。

靠近盒子，通过观看设备进行观察，你会看到一个微型房间，里面有一张床，一块地毯，上面散落着几件衣服，一张导演椅，一张带电话的桌子和一台电视机。一旦接受者靠近观看设备，微型房间的后墙上就开始播放一部电影。[27] 这部电影

的主角是一个金色短发的女人，穿着红色的紧身服装，坐在微型房间里一张像是导演椅的椅子上。她正直视着接受者。一个女人的声音响起，她开始提问："打扰一下，你在这里做什么？""你怎么来到这里的？你能把目光移开别再看了吗？"提出最后一个问题时还出现了一张面部特写，照片上刻着"看"这个字。然后金发女人再次出现，随之又提出了更多问题。

小小的房间沐浴在淡红色的灯光中。每件家具上方的天花板都挂着一盏小灯。每当接受者移动观看设备，使某一特定物体进入自己的视野时，该物体上面的灯就会亮起，房间的后墙上就会播放新的影片。例如，当人们看到右边的那张床时，背景中的影片显示一个女人躺在床上，抓着床单，反应剧烈地大幅度动着身体，床垫都吱吱作响。画面中看不到其他人。然后镜头切换到主人公的面部特写，此时她正躺在床上。

当接受者将目光转向地毯时，播放的影片中也出现了之前那位金发女人，这次她只穿了内衣、紧身裤和靴子。她看着接受者，开始脱衣服。接受者被提问在做什么，并被命令转移视线："这里没什么给你看的。看看电视里你自己的眼睛。"

当接受者把观看设备向左移动，朝向导演椅时，能看到坐在椅子上的女人，就像在最初的影片中一样，这时听到的问题与互动开始时提的问题类似。一个女人的面部特写再次出现，但这一次，特写照片上覆盖着十字准线，后面跟着一句话："我们的眼睛是目标吗？"随后的面部镜头再次显示出"看"的字样。影片以另一个女人坐在椅子上的镜头结束。

如果接受者往更左边的地方看，也就是电话那边，影片就会显示这个女人在打电话。她似乎和她的对话者（接受者听不到对方说话）一起想象着一场在监狱里的情爱接触："你终于打电话了。已经两个星期了……你又穿好衣服了吗？我想我们该开始了？好了吗？我们在哪里？嗯，我们在监狱里。"在她向对话者描述完自己的服装后，影片又从头开始播放了。就像《自己的房间》中的所有电影片段一样，它也被设定为循环播放。

如果接受者将观看设备转向房间左角的电视，就会看到——正如之前那个女人的声音所预告的——接受者自己在屏幕上的眼睛。然而，接受者仍然可以在自己眼睛的周边视野中看到一部影片，正在播放一名女子用枪指着接受者并射击。

以上所描述的五个电影片段的顺序是中间三个影片以正向排序，而其他两个片段作为补充。五个都是简短的影片节选，展示了主人公从椅子走到地毯或电话旁，然后又走回来。视觉表现的同时也伴随着简短的陈述（例如，"不好意思，我得穿衣服了"）。在这个过程中，后墙上影片的播放视角也发生了转换。

赫舍曼将《自己的房间》与活动电影放映机联系起来，活动电影放映机（1891年由托马斯·阿尔瓦·爱迪生的实验室研发出来[28]）用于放映可以通过窥视孔观看的电影。赫舍曼说活动电影放映机经常用来放映性感女性出演的影片，它也是西洋镜的原型。[29]《自己的房间》以多种方式表现了活动电影放映机的传统特征——以媒体作为基础设备，作品整体的主题和盒子里的红灯效果。

然而，我们也可以将其与更早出现的场面调度的传统相提并论。艺术家创造出一个可以通过窥视孔观察的微型房间，这让我联想到荷兰的透视箱（perspectyfkas）。这些设备都是让观众通过一个小洞窥视盒子里装饰的内部场景，最早出现在17世纪。[30] 首先，它们是光学欺骗的载体，传达了巨大空间深度的错觉，模糊了三维构建空间和二维图像表现之间的界限（图5.7）。然而，与此同时，邀请人们观看家庭场景也使侵犯私域成为作品的主题。

艺术历史学家塞莱斯特·布鲁萨蒂（Celeste Brusati）关注观察者与盒子内微型世界之间的具体物理关系。她认为，窥视孔隔离了观察者的眼睛，从而给观察者创造了一种期望，对获得特权能够视觉访问通常难以接近的世界的期望。与此同时，布鲁萨蒂写道，观众的眼睛被囚禁在自己的世界和人工创造的世界的交界处。因此，她继续说，透视盒表现了艺术的一个方向：通过向好奇的男性窥视者展现室内居住环境及其中的女性居住者，来引诱和满足渴望的眼睛。这一解释得到了塞缪尔·范·霍赫斯特拉滕（Samuel van Hoogstraten）的支持，他是最著名的透视箱创作者，他经常把窥视行为作为作品的主题，在盒子里描绘一个具有代表性的男性窥视者形象。[31]

赫舍曼的作品对观察者这一身份的设计在很多方面上也与布鲁萨蒂的想法类似。都是利用特殊观察设备打造出窥视的观察场景。从物理角度看，观察者参与作品但同时也被排除在外，传统的角色模型因此被重新得以审查。然而，《自己的房间》不需要塑造一个具有代表性的观察者，因为接受者会直接自己亲身体验窥视。通过这种方式，赫舍曼的作品试图扭转布鲁萨蒂等人提出的男性凝视理论。

图 5.7 塞缪尔·范·霍赫斯特拉滕，《西洋镜：荷兰房屋内景》（1655—1660 年）（英国国家美术馆，伦敦，由罗伯特爵士和威特夫人通过艺术基金赠送，1924 年）

赫舍曼通过在房间的后墙上播放电影片段，将西洋镜与活动电影放映机的原理相结合。然而，与透视箱相比，她对在三维微型房间和二维电影图像之间实现看似真实的过渡不感兴趣。制造幻觉模糊微型房间的空间与电影片段之间的边界以创造

连续的画面是不可能的,因为会受到多种因素的影响:电影图像的大小和影片播放位置的变化,影片的颜色效果(彩色与黑白电影),以及图像的序列(插入特写镜头和文字片段),更不用说还有主角的换装。此外,赫舍曼并不寻求在观众空间和叙事空间之间保持一致性。即使接受者可能觉得自己从一开始就直接参与到作品中,但事实并非如此,至少有三个原因能推翻接受者的认知。第一,接受者通过观看设备才能进入这个微型空间(就像透视箱一样)。第二,接受者看到的人"只是"一个电影投影,因此并不"存在"于房间里。第三,声音不是由主角发出的,而是来自"舞台之外"。主角的唯一说话场景是在打电话,当时她不是对接受者说话,而是对电话另一端的对话者说话。但是,如果在其他场景中,不是主角在说话,那么这个画外音应该如何解释?

接受者在没有通过观看设备往里看时可以清楚地看到盒子外部的穿孔,表明扬声器是朝外的。[32]

声音不是来自房间内部,而是来自互动式雕塑的外部。因此,这些话语不仅可以解释为电影场景中主人公的话语,也可以解释为"作品的话语"。根据这种解释,声音将不属于电影虚构的叙事领域,而是属于作为活动实体的作品。作品本身会问接受者为什么要看它,以及接受者对它有什么期望。它会抱怨接受者很烦人,并让接受者转过身去。赫舍曼自己提供了一条支持该解释的线索,尽管线索相当模糊,同时也有些诗意。赫舍曼解释说,她特意将这个声音从电影场景中分离出来,并将其与《荷马史诗》的《奥德赛》中塞壬海妖的声音相比较。[33]

艺术接受者对西洋镜的接受行为(在欣赏艺术作品的同时展示自己)在 20 世纪的艺术作品中有着杰出的先例——尤其是在赫舍曼非常感兴趣的艺术家马塞尔·杜尚的作品中。杜尚的最后一件作品《给予》(*Étant Donnés*)(1946—1966 年)是一件隐藏在木门后面的装置艺术。只有通过一个小窥视孔,观众才能看到躺在被破坏的墙壁后面的草地上不着寸缕的女性。由于女人身体摆出的姿势令人尴尬不安,而且看起来和真人一样大,杜尚的装置作品比赫舍曼的媒体作品有更直接的影响。[34]尽管如此,在展览空间中对两件作品的观察方式还是相似的。这两件作品都像之前的透视箱一样,利用其封闭的外部形式来进行观察的行为。接受者作为演员成了舞台呈现的一部分,同时接受者本人可以反过来被其他参观者观察。这三种作品都以

窥视行为为主题，将观察者置于矛盾的境地。窥视被认为是不体面的行为。通常窥视都是秘密进行的，因为如果被发现的话会非常尴尬。相比之下，在展览背景下观看艺术作品是一种被社会接受的、被期待的甚至是被赞赏的行为类型。在这些作品中，接受者被迫将这两种行为结合在一种行为之中，这使得框架的碰撞几乎不可避免——接受者被迫对作品进行矛盾的体验。

赫舍曼还通过对比接受者的观察行为和接受者的被观察状态来扭转局面——从技术和象征的角度来看，首先是接受者被其他参观者观察的可能性。如果接受者参与到作品中，最初会被诱导，但随后会被斥责，被要求解释，并被命令把目光移开。如果接受者沉浸在主角的虚构世界里——作为有礼貌有道德的人——就应该按照主角的要求立即移开观看设备的目光。然而，如果接受者想要详细观摩作品——作为一名受条件制约的美术馆参观者——接受者就必须违抗主角，无视她的要求。

主动质疑作品作为展品的地位，这点可以在与另一个媒体艺术装置的比较中进行更深入的分析。影像艺术家托尼·奥斯勒（Tony Oursler）以展出放映演员面部的枕头状玩偶而闻名，他在《逃离2号》（*Getaway #2*）（1994年）中布置了类似的场景。奥斯勒作品中的主角躺在床垫下面，似乎处于一个极其困难的境地。不过她与参观者的接触仅仅是要求他们安静地离开她，离开这个房间，然后是恶毒的侮辱。但是，在奥斯勒的作品中，玩偶和参观者之间的接触没有被进一步分析和探讨，而赫舍曼则直接将观察的意义以及凝视的冲突性质作为主题。一方面，女性说话者提出的问题不断地将观察情况主题化。她并不局限于简单地侮辱接受者；她还询问接受者是否期望她做什么，如果她是一个男人，接受者是否也会做出同样的行为。此外，她还告诫接受者，把目光移开才是礼貌的。

但赫舍曼做出了更进一步的突破，她从技术层面上也实现了观察的反转。给予接受者的命令之一是"看看电视里你自己的眼睛"。如果接受者将观看设备指向微型房间里的小电视，就会看到自己的眼睛，图像会通过闭合电路传输到屏幕上。与此同时，在接受者的周边视野中可以看到投影在电视旁边墙上的电影场景，影片中有一个女人用枪直接指向观看设备——也就是指向接受者——似乎她打算向接受者的眼睛射击。[35] 一声枪响，一块玻璃碎了。换句话说，一旦接受者看到自己，就会受到攻击。这是在导演椅旁的电影片段中文字所暗示的高潮。正如已描述过的那

样,一个带有"看"字样的面部特写之后是一个静止画面,画面中的另一个特写覆盖着十字准线和"我们的眼睛是目标吗?"的字样。因此,眼睛在这里不仅是观察的手段,而且也是目标。通过这种方式,赫舍曼证明了每个观察者都有可能被观察:"观众的'凝视'决定了叙事,同时也在进行监视行为中被捕捉到。这也是为什么她把这件作品称为'向西洋镜'。"[36] 玛格丽特·莫尔斯强调了这种解释的性别视角;她认为,互动有可能是对用户进行监视和社会控制的最有力和最有效的手段。在莫尔斯看来,该作品表明无论是通过相机看向盒子内部还是看电视,都不是"男性凝视"理论所假定的权力地位;相反,两者都是对社会控制制度特别有效的服从形式。莫尔斯断言,赫舍曼的主体性互动模型被媒体社会化,这一模型将权力投射到它的对立面,[37] 而赫舍曼自己指的是"女性主义对男性凝视的解构——尤其是当男性凝视出现在媒体中时"。[38]

"对凝视的解构"只是接受者从媒体感受到多层次不安处境的组成部分。互动开始于对接受者存在的初步确认。因此,第一个有效的互动元素是确定接受者的位置是否对准作品前面的传感器。[39] 如果没有接受者在场,扩音器就会发出女人的笑声、欢快的口哨声和歌声。只有当接受者在场时,女性说话者才开始提问。所以总体来看作品会出现两种互动模式。当作品没有被观察到时,房间就"不被打扰",装置就传达了一种轻松、愉快的情绪;只有作品被观察或房间被打扰才会触发女性提问时不悦、恼怒的语气。作品因此呈现出两种不同的状态:一种是自我满足的满意状态(由欢快的声音来象征),另一种是烦躁不安的恼怒状态。然而这只是一种可能的描述。如果接受者从叙事视角切换到研究作品技术特征的观察视角,就能发现系统的过程性会以不同形式呈现出来。从技术层面上讲,区别在于呈现出的预期状态和接受者真正控制时的活动状态(从接受者接近作品时开始)。尽管一开始听到的欢快声音绝不——在象征层面上——代表着邀请接受者参与互动,但系统确实处于"呈现"状态。系统在等待输入。系统在技术层面上已经准备好进行互动了,尽管它在象征层面表明的情况恰恰相反。

一旦接受者接近装置,作品的呈现就变成了由技术系统和接受者之间相互作用构成的活动性。然而,如果接受者再次切换视角,试图从象征层面来描述作品,就很难将主角和接受者之间的互动定性为"活动性",正如互动式体验模式最终也会

失败一样。该作品实际上涉及的是关于沟通的失败；主题是相互观察，甚至可能是相互的不信任。

《自己的房间》说明了互动性器具设计并不一定要符合互动性的叙事方式。相反，正是器具与象征性之间的差异（在该作品中二者对比鲜明）在作品中创造出内在的张力，并引导接受者对其进行探索和反思。

此外，赫舍曼相当有意识地运用不同层面的媒介性和现实。观众的空间被设置为与微型空间和电影片段的个体空间相对立；因为声音似乎来自室外，主角与接受者直接对话的设计因此受到质疑，而所谓的电视播放也只是一个闭路装置。艺术家对创造一个无缝的、沉浸式的情境并不感兴趣，无论是在空间层面上还是在完美模拟面对面交流的方面。

电影元素被分割成可以单独激活的个体片段，支持了作品主题的多面呈现。作品和主角都呈现出不一致性。使用各种各样的媒体——图像、音频、文本、电视、电话、摄像机、电影胶片——使主角可以以不同形象、穿着不同衣服、从不同角度被看到。即使预先确定从一个视觉位置平稳过渡到另一个视觉位置的衔接序列，也不能阻止主角在接下来的场景中穿着不同的服装或从另一个角度出现。因此，技术上的连续性和内容上的异质性是相互冲突的。内置的闭路电视装置也证明了这一点。如上所述，该作品颠倒了观察者和被观察者的位置；同时，接受者参与进电影影像的媒体运输，进一步促进了对媒体和人类角色模型的多面思考，这构成了该作品的核心。[40]

这与赫舍曼的方法在总体上是一致的，不把个体作为同质化的主体，而是作为一个多层面的构造，通过对自我的感知和对他者的感知来定义自己。赫舍曼也因此认为《自己的房间》最重要的主题是"女性身份的社会构建和媒体表现所带来的爆炸性影响"。[41]

这件作品符合（光学）仪器的传统特征，乔纳森·克拉里称之为操控注意力的媒体。[42] 然而，《自己的房间》是一件艺术装置，它展现了对当代媒体控制形式进行批判性评论的操控能力。赫舍曼的"光学仪器"在话语层面和审美层面都积极抵制接受者。当接受者遇到作品表现出的抵制时，可能只是被逗乐，也可能感到不安，但接受者同时也被邀请去反思演员在媒体传播平台中所扮演的特定性别的角色，无论是在该作品外的"现实生活"中还是在作品的艺术背景下。

赫舍曼作品的标题参考了弗吉尼亚·伍尔夫1929年所写题为"一间自己的房间"（A Room of One's Own）的文章，其中用一间私人空间来隐喻女性的思想自由。伍尔夫的文章提出了这样一个概念：一间自己的房间是积极的、鼓舞人心的——在这个房间里，一个人可以发展自己的性格，追求知识。赫舍曼描绘了一种不同的房间——一个充斥着性和暴力的房间。虽然在主要场景中，主角独自一人待在房间里，但她受到了来自四面八方的侵扰：观看设备、电话和电视。目前还不清楚她是否在某种程度上受到这些侵犯的伤害，或者她是否故意为自己设置了这种伤害，并真正对自己造成了伤害。

赫舍曼的作品挑战了女性身份、舞台布置和角色分配的各个方面，特别是对身体和个性的关注。尽管作品也涉及私人领域的脆弱性，但赫舍曼并没有将"自己的房间"与智力活动联系起来。因此，赫舍曼自己认为与伍尔芙的文章只有细微的相似之处，并解释说她只是在作品完成后才选择了这个标题。[43]

案例研究 6：阿格尼斯·黑格杜斯，《水果机》

阿格尼斯·黑格杜斯的《水果机》是互动媒体艺术的另一个早期例子。它是最早强调互动艺术和游戏之间关系的作品之一，仔细研究和展示了社会互动的基本方面。《水果机》不仅鼓励接受者与技术系统进行互动，也鼓励接受者之间相互交流。

黑格杜斯，匈牙利艺术家，最初专门从事视频艺术。20世纪90年代，她在法兰克福建筑学院学习期间开始创作互动装置，之后也在卡尔斯鲁厄艺术与媒体中心（ZKM）的视觉媒体研究所工作期间继续创作。截至撰写此文时，黑格杜斯在澳大利亚生活和工作。

《水果机》是阿格尼斯·黑格杜斯在1991年使用Gideon May（软件）和Hub Nelissen（硬件）共同创作出来的。现在收藏于卡尔斯鲁厄艺术与媒体中心的媒体博物馆，自1997年开馆以来，它几乎一直在那里展出——通常与其他媒体艺术作品一起展出，但偶尔也会在专门介绍计算机游戏历史的区域展出。1993年，黑格杜斯制作了该作品的第二个版本《电视水果机》，邀请位于两个不同地方的接受者进行互动。[44]本案例研究围绕1991年的初始独立版本，根据我多次访问媒体博物馆期间对该作品的观察和体验而作。

巨大的投影屏幕显示出一个三维物体的三块碎片在黑色空间中自由飘浮。屏幕前面是三个装有操纵杆的控制台。

该作品提供彩色滤光眼镜，以使接受者可以看到三维图像。因此，游戏的基本操作规则非常明晰，而且该作品有一个明确的目标要实现：这三块碎片必须像拼图一样拼在一起，而操纵杆能起到这一作用。根据可以推断出的物体的重组形状（半八角形圆柱体）和其表面上非常传统的水果图案，让人想起游戏机的旋转转盘。

每个操纵杆都与物体三块碎片中的一块相连，可以在三维空间中移动。当三名接受者一起参与该作品时，他们通常都会同时开始移动"他们的"碎片。但很快就会发现，这种策略并不理想，因为把三个移动的物体装在一起要比把它们一个接一

个地塞进一个固定不动的物体里要难得多。因此，完成这项任务需要接受者之间达成一致，而不仅仅是进行主动行为，还需要被动地耐心等待，直到"轮到自己的部分"。对参与该作品的接受者的一些观察表明，经常有一名参与者负责整个过程，偶尔为了帮助其他人甚至会代替他们操作。当接受者成功地将零件组装在一起时，半圆柱体就会从视野中消失，屏幕上就会出现一连串的祝贺硬币。

《水果机》的外观极为简约；它没有特定的空间背景，也没有嵌入到任何形式的叙事中。尽管3D动画技术旨在创造圆柱体飘浮在房间中的印象，展览空间中的物理设置纯粹是功能性的，且在空间上独立于虚拟的半圆柱体。该作品外观简单可能主要是因为它起源非常早，但从今天的角度来看，它在概念上也很有趣，因为它显然将互动过程推向了视野中心。极简主义也赋予中奖时刻以特殊的意义，虽然表现形式可能是刻板的，但仍有丰富的细节，能够动态地充满整个屏幕。中奖时刻创造了惊喜的元素，类似于老虎机上赢了就会得到大量硬币奖励的令人羡慕的时刻。

与其他图像相比，中奖时刻的视觉冲击力确实很大。中奖时刻还是这个完全被动式作品中唯一插入的影像片段，因此受到特别关注。在这个过程密集型作品中，操纵杆会立即发出信号，表明系统已经存在并等待输入。在没有输入的情况下，三块碎片会在屏幕上固定不动。该作品极简的视觉外观得以使重点集中在互动过程本身，同时也加强了与更复杂的视觉效果和中奖时刻电影效果的对比。

一开始人们可能倾向于将《水果机》当作一款普通的计算机游戏。根据凯特·萨伦和埃里克·齐默尔曼的定义，游戏是一个系统，在这个系统中，玩家参与到人为制造的冲突中，他们试图在遵守特定规则的情况下解决冲突，而解决方案必须是一个可量化的结果（换句话说，达成的成就必须是所有玩家都能清楚认识到的）。《水果机》也是基于一个冲突——一个需要解决的任务，而且需要达成的目标显而易见。破碎的物体必须重新拼凑起来，而装置的安排也清楚地表明，应该使用操纵杆来完成这一任务。接受者的行动范围由技术设置规定：一方面，接受者必须操作操纵杆；另一方面，构成规则确切地规定了接受者如何使用操纵杆来移动虚拟物体。然而仍然不清楚的是，接受者应如何最好地进行操作，以达到所要完成的目标。没有预定的行为顺序，也没有任何指示表明是否必须有三名接受者同时参与。最佳策略的协商完全由接受者决定。

尽管《水果机》与游戏有很多相似之处，但它并不能被定义为一款现成的可运行游戏。《水果机》已经脱离了娱乐产业背景，并为了提高其结构和运作方式的敏感度而将其展示在媒体艺术收藏中。如果它只是一款游戏，那么《水果机》将是一款在商业上失败的游戏，因为它所解决的冲突并不是相互竞争的玩家之间的冲突，竞争者的冲突是只有其中一个玩家能够实现规定的目标从而赢得游戏。而《水果机》的任务只能通过合作来完成。当目标完成后，结果——奖励——纯粹是象征性的。这件作品让人想起了合作技能的教学培训项目，或者20世纪70年代的"新游戏"运动，取代了传统游戏。最恰当的描述似乎是，它是一个"测试场景"，能够观察参与角色在交流情况下的谈判。而弗洛里安·罗泽（Florian Rötzer）（他在一个名为Künstliche Spiele［人造游戏］的早期展览中展出了该作品）认为《水果机》是一个在艺术背景下展示的游戏，它挑战了艺术的接受习惯，而黑格杜斯则确信，即使《水果机》被安置在一个游乐场中，也无法成为一个游戏。在黑格杜斯看来，《水果机》是一件在一定程度上利用了游戏策略的艺术品："换句话说，这个艺术品采用了电子游戏的运行模式作为自己的互动方式。"[45]黑格杜斯认为该作品具有发人深省的潜力，其特点如下：首先，该作品在技巧类游戏的背景下使用了机会游戏的传统元素，从而研究了机会和策略之间的关系。其次，它把通常由三个玩家竞争的游戏变成了合作游戏，从而引发了对游戏机制的反思："与它的前代游戏机不同，这种新型的水果机不是一种机会游戏，而是三名玩家之间巧妙协调和合作的游戏。"[46]

游戏机的吸引力在于，玩家在这一纯粹碰运气的游戏中会产生某种代理感。与此同时，游戏行为也会因为金钱上的赌注而变得更有吸引力。游戏的唯一动机就是游戏的结果。相比之下，《水果机》与机会游戏毫无共同之处。

它建立在行动灵巧和相互合作的基础上，奖励只是象征性地给予，或者更确切地说，奖励包括完成任务后共享的喜悦。弗洛里安·罗泽认为，该作品可以"当作游戏来玩，而无须考虑艺术"。[47]

事实上，接受者可以将他们的互动完全集中在实现明确且可达成的目标上。对于《水果机》来说，这和其他以完成目标为导向的艺术项目在艺术背景下的接受行为一样，比如//////////fur////的《疼痛游戏机》，或者"爆炸理论"的《你现在能看

见我吗？》（*Can You See Me Now？*）（2001年）。这些作品的功能就像游戏，但它们又不是游戏，因为它们也抵消了游戏的某些条件，如目标导向性、玩家的完整性和竞争概念。这些艺术项目的显著特点在于它们包含了让人停下来进行反思的中断和干扰。[48]

然而，通过观察与《水果机》互动的不同接受者，我发现这种合作并不总是在没有竞争的情况下进行。在展览的背景下，接受者的行为发生在公共场合，会经常被旁观者观察到。接受者的参与因此成为一种表演，而接受者之间的合作也是在公共空间中协商达成的，主动和被动的角色都可以提前选择，合作性的互动之中也可能包含破坏性或支配性的行为。可以测试不同沟通组织方式的可行性。接受者必须积极与其他接受者达成一致，同时在公众面前展示他们如何操作操纵杆以及他们视觉思维的能力水平。旁观者可以提供提示或建议来进行干预，比如如何最好地完成任务，为玩家欢呼，评论他们的进展或错误，以及在完成拼图后进行庆祝。

接受者之间的交流——以及旁观者对其的潜在观察——是该作品审美体验的一个核心方面。在一种模式化情境中，行为被描述，感情被表达，角色被协商。审美体验是创造临时关系和角色分配的结果——与他人达成认同和彼此疏远的过程，这些都是可观察到的，因为这都是在艺术的背景下进行协商的。这些并不像在戏剧或绘画中那样，被接受者上演或呈现。它们都是由接受者自己执行的，接受者受到互动系统的鼓励和引导。作品真正做到了协调从高度集中到不耐烦、沮丧和冷漠的各种情绪。由此催生了群体和独行侠。有些人负责掌控全局；有些人服从命令。该作品直到今天仍然很吸引人，不是因为它的（简单的、现在已经过时的）图形和编程，而是因为它所催生的不断变化的行为情境。这些行为情境在艺术背景下得以呈现，并由此产生了人为行为而因此变得更加突出，它们被当作审美经验的潜在来源而表现出来。在该作品中，以面对面形式进行的社会互动确实是审美体验的核心要素。该作品需要社会互动，同时也邀请接受者思考艺术与游戏之间的关系。

案例研究 7：Tmema，《手动输入投影仪》

本案例研究和下一案例所描述作品的关注重点是多模式体验。这两件作品都在 2009 年和 2010 年林茨的伦托斯博物馆举办的 "看见声音——声音与视觉的承诺"（See This Sound-Promises of Sound and Vision）展览中展出，而且这两件作品和这里介绍的最后一个案例研究一样，都是在路德维希·玻尔兹曼媒体艺术研究学院进行的研究项目中被记录下来的。

戈兰·莱文和扎卡里·利伯曼自 20 世纪 90 年代末以来一直作为媒体艺术家活动。莱文擅长利用视听软件创作；利伯曼以将魔幻效果融入作品而闻名。2002 年至 2007 年，这两位艺术家以 Tmema 的名义合作，创作了一些视听艺术项目。莱文还在理论层面上深入研究了视听软件，并在 2000 年提交了一篇题为 "视听表演的绘画界面" 的硕士论文。[49]

2004 年在纽约惠特尼双年展举办的以表演技术为主题的晚会上，莱文和利伯曼进行了一个名为 "手动输入会话"（The Manual Input Sessions）的表演，随后将其做成一个互动装置。《手动输入投影仪》已经在不同的地方展出，包括在林茨电子艺术中心。2009—2010 年秋冬，该作品在林茨的伦托斯博物馆的 "看见声音：声音与视觉的承诺" 展览上展出。正是在那次展览期间，我和英格丽德·斯波尔（Ingrid Spörl）进行了一个研究项目，莉齐·穆勒（Lizzie Müller）是我们的合作伙伴。该项目包括对莱文（他负责在林茨布置装置）的深入采访，以及用视频提示回忆的方法对几名接受者进行观察和采访。

《手动输入投影仪》是一个互动式装置作品，允许用户创建和操作图像及声音。乍一看，这个装置就像一个普通的投影仪，旁边放着一些剪下来的呈现不同形状的纸板。参观者可以把这些纸板放在玻璃顶上，这样纸板形状的阴影就会投射到装置对着的墙上。但是该作品不仅仅是简单的投影，它还可以通过一台连接在电脑上的摄像机来记录这些阴影。软件分析所记录的视频数据，然后生成与形状相对应的声

音和动画物体，通过一个小型投影器叠加到头顶的投影上。因此，参观者看到的是由计算机动画共同叠加的形状剪影，并伴随着声音。大多数参观者很快就能意识到，他们不仅可以使用所提供的纸板形状，还可以使用其他物体——特别是他们自己的手——来创造图像。

其实参观者可以使用不同手势来发现创造动态形状的复杂方法。

在林茨展出期间，该装置提供了三种不同的程序模式。① NegDrop 模式，邀请接受者创造封闭的轮廓，然后系统用彩色的形状填充其中。如果轮廓被打开，里面的形状就会掉到屏幕底部并反复弹跳，每次都会触发一个声音。根据形状的大小、形状和下落速度，声音会有所不同。② Rotuni 模式，直接根据接受者创造的阴影生成声音和图像。从形状的中心开始，只延伸到形状的轮廓，一个绿色的雷达臂以稳定的节奏按顺时针方向旋转。雷达臂的每一次移动都会产生不同声音，其音调由雷达臂的长度决定（这又反过来取决于底层形状轮廓的延伸）。此外，当一个非常高的音调响起时，整个形状会短暂地亮起来。③ Inner-Stamp 模式，同样由基于系统生成的形状来填补用户创建的轮廓，但在这种情况下，新的形式立即被配以声音。因此，可以通过改变形状来实时修改声音。大的形状产生低的音调，小的形状产生高的音调。挤压形状会改变音高并调节声音频率，而移动形状则会改变声音的立体声感。当形状从它的轮廓中"释放"出来时，已经创建的声音序列和动画就会循环重复。

实时操作发声物体使接受者能够精确地观察形状和声音之间的相互作用。产生声音的因素（音量、音高和音色）与形状的基本特征（大小、轮廓和所处位置）直接对应。因此，对形状和声音的实时操作使接受者能够通过探索来认识和思考基本的视觉和声学现象。

在过程密集型的该作品中（没有记录的图像或声音序列），构成规则在互动过程中发挥了重要作用。该系统赖以为基础的软件不仅可以分析投射到墙上的阴影，还将其用摄像机记录下来；它还实时生成动画形状和与之伴随的声音，然后将它们叠加到阴影上。该软件精确地确定了系统在不同模式下对形状、位置或大小的变化如何作出反应。它还具有模式识别功能，以管理从一种模式到另一种模式的切换。提供给参观者的形状纸板带有数字 1、2 和 3，分别代表作品的三种不同模式。只要

接受者把这些数字中的一个放在投影仪上，系统就会识别其形状并激活相应模式。因此，模式的变化是内置在构成算法中的，但也可以基于不同操作而发生；这些数字成为在不同的模式之间切换的工具。在作品的早期展出期间，参观者只能自己摸索掌握这一功能，而在"看见声音：声音和视觉的承诺"展览中，莱文决定通过在相应的数字上写上"放在投影仪上可以切换到场景2（或场景1或场景3）"的指令，来明确这一规则。事实上，莱文为了明确表述操作规则做了更多工作。

莱文告诉参观者，在没有输入的情况下可以通过编程让作品在墙上投射出"请互动"的字样，因为莱文认为在林茨展览的特定背景下有必要给出这种指示。首先，莱文观察到，由于该装置是在一个封闭的白色立方体中展示的，参观者不可能看到其他参观者早先的互动，所以其他人早先的互动就不可能为他们自己的互动提供指导。其次，展览中只有很少的互动式艺术作品，所以不能指望参观者能主动意识到这是一个可互动的装置。最后，该作品在一个当代艺术博物馆展出，而不是在电子艺术中心展出，这意味着参观者不一定熟悉互动艺术。[50]

然而，还有另一个需要解释模式切换的原因：数字形状的双重功能。数字所代表的形状被系统分析为抽象的形式，就和其他所有生成的阴影一样，数字形状也被动画化和赋予声音。但这三种形状也作为可解释的符号，带来模式的改变。它们的运作既有审美层面的意义，也有话语层面的意义。在莱文看来，不同程序模式（他称之为"场景"）的可用性是作品的一大重要特征，因为艺术家们都喜欢呈现主题的变化性。事实上，作品的三种模式都从不同的角度切入主题。[51]然而，莱文承认模式的改变可能会导致心流体验的中断。[52]因此，他认为模式切换功能是作品的缺陷，是其历史的产物。他回忆说，在最初的表演版本中，通过设置数字从一种模式切换到下一种模式的效果很好，因为这被认为是系统整体运作的组成部分，观众很快就能理解。然而，在装置版本中，莱文看到，数字对其他所有可以创造的阴影形式的反应不同，这一点引起了人们的不满。莱文觉得他决定在数字上写下关于模式切换的说明是一种屈服。[53]

研究项目表明，无论操作规则是否明确，作品的审美体验都会受到数字的双重功能（话语性和审美性）的显著影响。事实上，明确指示操作规则并不能保证规则会被无条件地遵守。其中一位接受者说，他看到了数字，但没有使用它们，直到摄

影团队提醒他（当他即将离开作品时），而另一位参观者也注意到了这些形状，但她被自己的手势所提供的创造可能性所吸引，直到很久以后她才使用这些数字。[54] 此外，把数字放在投影仪上并不总是能切换模式，因为只有当数字能够长时间地被识别为一个单独的形状时，模式识别功能才会起作用。如果数字纸板被接受者的手拿着或接触到其他形状，系统就无法识别图案。另一位参观者是一位接触过互动系统的媒体理论家，他很快就掌握了数字的双重功能，但他随后主要感兴趣的是这些数字是否能在作品中开发出突发性的潜能。他说，他最初将数字形状理解为实际的程度级别表示：可能表明互动性或视听输出的复杂性逐渐增强。他把大部分的互动时间都花在了数字上，而其他两位参观者则对数字的特殊功能不太感兴趣。

一位自称喜欢音乐的参观者最初主要是被这种声学现象所吸引。[55] 当他到达现场时，作品正处于 Rotuni 模式，他立即开始随着声音的节拍移动手指，就像他在拨动吉他的弦一样。事后通过录像观察自己，他说他认为高架投影仪是一个物理障碍，因为他惊讶地发现自己的动作幅度如此之小。他还解释说，他发现自己的两只手难以与镜子中的反转投影相协调，这也是他在担任教师经常注意到的问题。[56] 这种个人的自我观察不仅揭示了审美体验在不同参观者之间的差异有多大，还揭示了它们在多大程度上依赖于接受者的形成性影响和先前的经验。

在观看视频进行自我观察的过程中，这名教师回顾了自己的体验，他说在互动时他主要感觉自己沉浸在作品中。他对互动过程的热情得到了证实：在观看互动记录时，他自发地用"看起来很酷！"评论他自己创造的形状。[57] 一位女性接受者也被出现的星座迷住了："那很迷人，当所有这些小东西掉下来的时候，我知道它们是从我的手上掉下来的，我非常喜欢，我只是喜欢这些颜色，我看到它们掉下来，我当时没有产生很多关于音乐的想法，更多的是颜色、形状让我着迷，所以我当时总在不停尝试，因为我真的觉得这样很好。"[58] 就像上面提到的参观者一样，她通过用自己的手做出形状进行互动。她说作品的声学元素对她来说是次要的，这种体验与之前那位教师的体验形成鲜明对比。

她的全部注意力都被作品的视觉潜力所吸引。这位参观者的关注重点是创造视觉上可感知的形状，而不是身体的活动。这两位参观者还尝试着将其他物体（眼镜和戒指）放在投影仪上。一般来说，他们的方法可以被描述为实验性探索，更多的

是由直觉引导，而不是寻求分析性的理解。他们都允许自己被自发的想法所引导，并被创造出来的形状所吸引。这位女性参观者甚至宣称她可以玩上几个小时。

而媒介理论家则对不同模式的运作原理进行了详细的探索。例如，他将Rotuni模式描述为三种模式中互动性最差的一种，因为它所做的只是启动一个自动过程。[59] 在他的自我观察和自我描述中，很快就可以看出，他已经习惯于分析和探索互动式艺术。当他解释他如何探索这件作品时，他能够运用适当的策略（"我想我的第一个方法是尝试并弄清楚它是如何运作的，然后将其作为一种表达手段。这就是我想做的。"[60]），当经过大约三分钟的互动后，他描述了如下情况："到现在为止，我真的费了很多心思，试图弄清楚，好吧，互动的规则是什么，希望它们会比你只做一次就结束的事情更有趣。"[61] 在另一段录音中，他回忆说，他的主要目的是找到最有效的方法来实现新目标，"而不是重复同样的事情"。[62]

因此，他的自我描述集中在对系统功能的探索上，他也对寻找作品的局限性感兴趣。例如，他花了很多时间试图找出两个模式之间是否有过渡步骤，或者是否可以创建这样的步骤，为了使Rotuni模式更加有趣："我也许在这里又过于固执地坚持要对第二种模式做一些不同的尝试。"[63] 他还用语言说明了沉浸在活动中和反思活动之间的区别："这就像一种有趣的对立关系，一方面，试图以一种右脑的方式处理互动，例如只是想要玩这个作品，另一方面，有点像左脑的方式，试图弄清楚其中的一些算法逻辑和直觉。"[64] 这位参观者明确表达了审美体验在探索、创造和沉浸之间的摇摆不定，其他两位参观者则倾向于反映他们某个单一方面的体验，如他们的手势或他们对声学或视觉创造的关注。

参观者的陈述也展示了反复探索系统的过程如何转变成一种创造的感觉。那位女性参观者这样描述这种感觉："你正在创造的……不是重要的东西，而是美好的东西……我知道我不创造，但此刻，我在创造。"[65] 这样的陈述表明，值得在这个装置上仔细研究第4章中讨论的关于互动艺术作品本体论地位的问题。作为一个为生产和操控抽象形状和声音而设计的过程密集型装置，《手动输入投影仪》与乐器有相当多的共同之处。其实戈兰·莱文说他的作品在很大程度上是受开发新型乐器的愿望所激发而创作出来的。"这些作品既可以是视觉器具也可以是真的乐器的想法其实是核心激励因素之一。"[66] 同样，当被问及《手动输入投影仪》的装置

是否可以被视为一种乐器时，一位参观者表示同意，因为它允许接受者控制音调和节奏，尤其是在 NegDrop 模式下。[67] 媒体理论家称该系统为"器具中的乐器"，将投影仪比作一个音乐剧场，其模式就是器具，形状就是音乐。[68]

因此，我们应该更详细地研究该装置与乐器的相似之处。由于使用了人类的手势，输入和输出之间不存在距离感。这些形状是直接由手产生的。艺术家们自己强调了所用系统的新颖性，"在这个系统中，手被用来同时操控视觉上的阴影游戏和乐器声音"。[69] 然而，正如观察所显示的那样，在实际体验中，往往有某一种感知模式或另一种感知模式占据主导地位。一位参观者随着声音移动手指，而另一位参观者则说她几乎没有注意到这些声音。

不同于那些试图激活接受者整个身体的作品（例如，索尼亚·希拉利的《如果你靠近我一点》和大卫·洛克比的《非常神经系统》），在《手动输入投影仪》中，主要由接受者的手进行互动，这是身体的一部分，经常用于实施象征行为。该项目中影子游戏中的手势减少到两个维度，也将重点更多地转移到身体表达上，而不是对作品的感知上。然而，接受者的手并没有被用来当作传统的象征。

接受者不表达命令，不作选择，也不输入概念；他们所做的是发明形状。唯一的例外是使用数字形状来改变作品模式。但尽管接受者直接用手操作系统，他们的手势跟他们引起的动画和声音之间没有直接的物理或机械因果关系。这种关系完全基于程序设置。一个形状的位置可以很容易地被对应到一个声音的音高和音色上。从技术上讲，这个系统也算是一种黑盒子。它从视觉层面解释手势并将其声音化，但手势并不在物理层面创造声音和动画。然而，这些动画模仿了物理上的因果关系；此外，它们的行为就像一个形状被一只手捏住，就像因为自身的重量而倒在地上，还像是因为撞击产生了声音。因此，接受者可以忽略设备仪器的媒介作用，相信视听结果实际上是由手势直接创造产生的。这与塞缪尔·柯勒律治所描述的"自愿终止怀疑"的情况相对应，因为接受者最终能知道动画是复杂计算的结果。尽管如此，接受者可能会在这种关系中感觉到一种即时性。同时，不同模式的存在——艺术家本人将其描述为主题的变化——鼓励接受者反思投影的任意性。

正如在第 4 章中所解释的那样，迪特尔·默施将想象和具象确定为创造性生产力的基本参数——一方面是指全新的创造，另一方面是指对现有形式的操作和组合。

因此，有人可能会说，尽管 Tmema 将部分形象工作留给了接受者，但这种形象工作是基于艺术家创造出的具象装置。人们也可能会很容易想成是接受者先用自己的手势完全自主地创造出各种形状，然后这些形状被艺术装置解释和重新塑造。其实这两个描述是同时有效的，因为二者都是《手动输入投影仪》审美体验的构成因素。探索系统的行为响应了艺术家的创作理念，而这一理念被保存在给出互动命题的装置中。接受者的影子游戏产生于行为和反应之间的相互作用。接受者的行为建立在系统的反应之上，以便理解引导形状和声音映射过程的算法。

即使这个过程类似于音乐的即兴创作，但不同之处在于使用者并不熟悉系统的工作方式。接受者越是了解这些过程，就越能有效地"对抗来自装置的阻力"，越能真正把系统作为一种乐器来使用，并在演奏中达到精湛的程度。然而，尽管参观者花了相对较长的时间与装置互动，而且也在后续的视频提示回忆访谈中详细讨论了互动的过程，但他们的陈述和视频记录都表明他们还没有内化不同模式的具体工作原理（这些原理其实都遵循明确的构成规则），没有能控制它们来创造特定的动画或声音作品。其实他们似乎并不是真的有兴趣深入了解作品，或者更确切地说，他们对深入了解作品的兴趣是次要的，因为他们的兴趣在于想要探寻系统的局限性。

莱文和利伯曼强调了简单性和复杂性的结合对于人类和视听系统之间成功互动的重要性："系统的基本操作规则很容易就能推导出来，而且规则也会自我揭示；同时，简单规则的表现形式可能是复杂的，而要想真正掌握这些规则就需要不断实践。"[70] 这就是为什么这些艺术家开发的系统尽管对用户的输入不断做出反应，但系统的记录仍然漫无止境，因为它们始终记录了输入中最小的变化。因此，从一开始，系统的结构就能提供丰富的体验。接受者可以与系统进行直观的互动，并且可以通过与接受者本人行为明确相关的直接视听反馈，在不同的层面上探索系统的功能。

参观者的反应记录表明，向接受者灌输这一概念的效果显著。例如，一位参观者讲述他取得了明显的进步，他说"现在我可以花上几天甚至几周的时间来探索系统"。[71] 媒体理论家这样总结道："艺术家能够让……我非常专注于寻找我想玩的东西，以便我能够理解某种功能……这是一方面，而另一方面，保持了足够的开放性，使我不至于很快就感到厌烦，而且出现了许多有趣的惊喜，例如出现这些影子，

以及某些我想追求的东西，但从未实现……例如试图让两种模式同时互动。"[72]

该作品因此确实允许一定程度的创新，因为接受者自己的创造力可以从作品中激发出艺术家自己可能都没有预料到的视听配置。所以即使接受者没有很好地理解这个系统的工作原理，他们还是可以体验到一种与他们自己的创造潜力有关的代理感，以至于他们能够完全控制新出现的视听配置。艺术家们自己在他们的表演中——在这个装置版本之前——表明可以做到完全掌握该作品的系统运作。然而，掌握它需要大量的练习时间，而这在展览背景下很难实现。如果能够掌握作品的系统，那么（根据第 4 章提出的论证）作品的本体论地位就会改变，因为接受者的感知将不再集中于实验性的探索上，而是集中在实现某种结果上。届时该作品将成为视听表演的一项器具。然而，如果这种表演想要令人信服，也需要装置设备的可见性。设备的效果不单单是基于视听的构成，也是基于可观察到的创造声音和图像的方式和方法。设备和使用者对它的方式总是形式表现的组成部分。莱文说得很清楚，他强调重点不在于华丽的视觉或声学效果，而在于反应的性质和质量："这个作品不是关于声音和图像的关系，而是关于声音和图像二者与手势的关系。"[73] 这就是为什么对莱文来说，观众能够理解该作品表演版本中的互动过程也是很重要的，"确保观众明白这不是提前设定好的"。[74]

Tmema 的装置是互动艺术作品的一个例子，该作品在过程密集型的系统中使用多模式的互动来塑造和增强接受者的代理感。比起这里讨论的其他作品，该作品把表达性创造的体验放在作品的核心位置。然而，这并不意味着对媒体的反思性解释和见解被排除在外。相反，该作品邀请接受者反思——不管是偶然的还是有意识的——基于媒体的视觉、声音和形式的相互关系。

案例研究 8：大卫·洛克比，《非常神经系统》

大卫·洛克比是一位来自加拿大的媒体艺术家，他在20世纪80年代初学习实验艺术时开始专攻互动艺术。他的装置和环境主要关注人类和数字技术之间的关系，也关注人工智能的愿景和监控技术的影响。

洛克比早期的互动环境作品《非常神经系统》是一个人体运动与声音的复杂互动系统。自20世纪80年代完成以来，该系统已在许多不同的国际场所多次展出。1991年，该作品在电子艺术大奖上荣获互动艺术方向的金尼卡奖。该作品已经被多次修改。本案例研究基于2009年和2010年在林茨的伦托斯博物馆举办的"看见声音：声音和视觉的承诺"展览中展出该作品时所做的研究项目，在此期间，凯特琳·琼斯、莉齐·穆勒和我不仅采访了参观者（使用视频提示回忆法），也对艺术家进行了详细采访。[75]

参与《非常神经系统》的参观者会进入一个空旷而安静的空间（图5.8）。然而，只要他们开始移动，他们就会听到声音——要么是不同乐器的声音，要么是人类的呼吸声，要么是潺潺流水等日常生活中的声音。该系统通过摄像机记录参观者的动作，对其进行数字分析，并通过发出一系列声音来作为回应。在林茨的展览中，策展人给作品分配了一个3 m×3 m的空间，参观者通过一条狭窄的走廊进入这个空间。整个房间被漆成白色，由一处间接光源发出微弱的光线。房间里空荡荡的，只有一个白色的盒子（里面装有硬件）放在一边，墙上挂着两个扬声器和一个摄像机。许多进入《非常神经系统》展示空间的接受者一开始都很惊讶，过了一段时间后才意识到他们的动作和产生声音之间存在着联系。一些在林茨接受采访的参与者回忆说，他们最初因没有在房间里发现任何物体而感到惊讶。然而，他们中的大多数人很快就开始通过在房间里移动来探索这个作品，试图了解它的空间限制和声音结构。[76] 一位参与者明确讲述，她正在努力"寻找"声音。[77] 洛克比把作品的行动半径描述为具有雕塑般的存在，他将互动清楚地理解为一种空间行

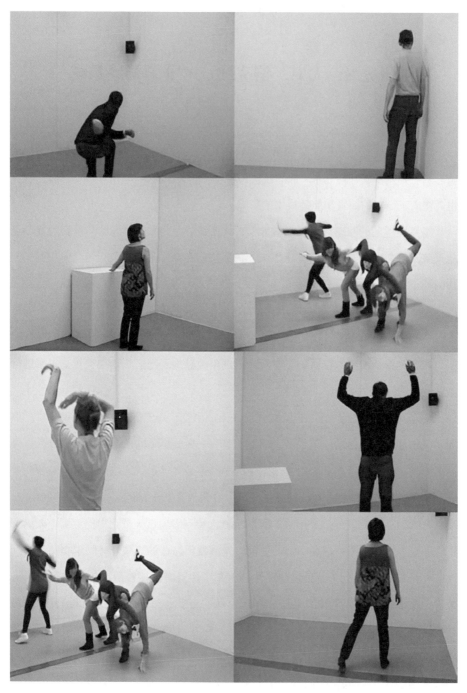

图5.8 大卫洛克比,《非常神经系统》(自1983年以来),参观者在林茨的伦托斯博物馆的互动现场,2009年

为。[78] 该系统具有可以被描述为空间声学结构的非物质性。虽然这种声音的空间延伸是被预先编程到互动系统中的，但它只有被接受者的行为激发才能呈现出来，从而被感知到。在舍马特和鲁布的作品中，声音编程只能被感知为被动的声音事件，但与这两个使用耳机的作品相比，《非常神经系统》的声波充满了整个房间。洛克比在许多不同的地方安装了这个作品几十次，他评论说，无论是在一个更大空间的封闭区域还是在一个独立的房间里，好的空间设置都能为作品创造不同的可能性。在洛克比看来，重要的是空间要传达一种愉快的气氛，而且预期的参观者数量（他称之为"人流"）要与空间的大小相适应。[79]

洛克比强调空间设置中每一个组成部分的重要性，它们的个体重要性通过参观者对其进行观察得到确认。由于该装置材料使用和布置都比较简单，遵循极简主义，所以每一个细节都受到参观者的密切关注。接受者不仅检查了灯光和其他可见的技术部件以了解它们在作品中的意义，还仔细检查了在林茨这场展览中只是用来隐藏所需硬件的白色盒子。这说明，要想区分作品中具有美学效果的元素与作品的外部框架并不容易。盒子被存放在行动空间内，导致许多接受者花了相当多的时间来思考它是否与美学效果有关。实际上，洛克比已经接受了盒子在接受者眼中的意义，这是根据展览情况所做的妥协。在这种情况下，由此产生的刺激构成了对心流审美体验的障碍，正如我们将看到的一样，它实际上是洛克比试图通过这个互动作品实现的状态。

该项目在林茨展出期间，由洛克比设置的两个交替激活的声音构成。如果接受者长时间保持不动，或者如果有新的参观者进入装置区域，正在播放的声音就会改变。第一种声音构成是东方风格的；第二种是由金属发出的声音组合而成的，可以说有硬币碰撞的声音、钥匙相互摩擦的声音、撞到铁栅栏的声音、铁铲敲击铁锅的声音、银铃叮当作响的声音。洛克比认为后一种声音组合，即创作顺序上的第二个，是两种声音构成中较不强烈的一种。他说，人们可以完全沉浸在第一种声音构成中，对此过于着迷，以至于无法进行批判性反思，而第二种声音构成则能带来批判性距离。[80] 这一陈述表明，尽管洛克比将产生心流效果视为作品的主要目标，但同时他希望能让接受者进行批判性反思。他想要的效果是能让接受者在这两种状态之间摇摆不定，且认为音量和音质对于实现这种效果都很重要。洛克比解释说，该作品

需要一定的音量，如果低于一个特定的阈值，接受者就不能真正地感觉到他们身体里的声音。[81] 第二种声音构成由一些让人联想到日常噪声的声音组成。接受者倾向于将其归结为产生自特定的事件，比如打碎一个锡罐，摇动一串钥匙，或拖动岩石。一位评论家2004年在加拿大安大略省的奥克维尔观看了这件作品，她写道，快速、冲动的动作产生的声音效果让她联想到厨房里的柜子倒下，里面的东西全都掉落下来。她观察到，更细微的动作导致了特殊联想的产生。她说："我静静地站在那里，移动一只手的手指，就激起了低沉的吼声，呼噜呼噜的，就像狮子放松时发出的声音。退后一步，我听到了一种刺耳的声音，就像撕开包装胶带的声音。"[82] 其他的声音让她想起了吃薯片或打碎啤酒瓶的声音。

观察参观者可得知，每个人对深入参与互动探索不同动作产生效果的意愿也各不相同。一些接受者更喜欢通过在空间中移动来探索声音，而不是移动身体的某个特定部位。他们所尝试的动作大多局限于来回摇摆身体、蹲下或小心翼翼地举起双手。其他接受者——其中一个是特雷门琴玩家——明确地尝试了移动个别肢体。[83] 一位参观者详细地解释说，他不仅想探索互动空间的边界，还想找出哪些动作能产生哪些声音，并试图再次重现相同的声音，并故意触发单独的声音。[84]

洛克比强调，他对互动性的兴趣并不集中在对互动过程进行直接且便于理解的控制上。他反对将互动解释为控制。他的目标是创建一个基于直接身体动作的系统，以挑战计算机作为一个与身体没有联系的逻辑机器的形象身份。他感兴趣的不是控制，而是共鸣；不是权力，而是接受者和系统之间的相互适应。[85] 洛克比把一个想象中的理想接受者描述为："试图控制系统……很难说……然后放弃这个念头，开始放松……声音在她的身体上游走。"[86]

理想情况下，洛克比解释说："身体开始进入一种似乎不受意识引导的状态，所以身体对因你无意识的动作而产生的声音做出反应。"[87] 洛克比用"共鸣"这个词来强调接受者可以无意识地做出行为。只要接受者允许自己对系统的声音作出自发的反应，接受者就会"被装置所玩弄……允许系统的音乐通过一个人的身体直接作出回应，涉及最小程度的心理思考"。[88]

洛克比甚至希望接受者感知的变化能持续到与系统互动的时间之外，这样，即使离开装置后，他们仍然会觉得周围的声音与他们的动作直接相关。[89] 洛克比自

己就有过这样的体验,他称之为"后遗症":"事后走在街上……路过的汽车在水坑里溅起水花的声音似乎与我的动作直接相关。"[90]

《非常神经系统》所基于的精心校准的技术系统是概念和实验长期发展的结果。正如在第4章中所提到的,早期版本的装置只对洛克比自己的动作做出反应。洛克比的解释是他已经使自己的动作适应了这个系统:

"我随着互动界面的发展而发展,在开发界面本身的同时,我给自己开发了一种界面能够理解的运动方式。"[91]洛克比还回忆说,他最初试图将尽可能多的参数纳入反馈过程,将单独的声音参数对应到每个物理运动的速度、姿势、加速度、动态和方向。但他不得不承认,他把接受者压得喘不过气来:"讽刺的是,这个系统在很多层面上都是互动式的,以至于互动变得令人难以理解。"[92]正如在第4章中所讨论的,洛克比在这里谈到的是他在诺亚·沃德里普-弗林所称的"故事自转效应"中的体验,即观众可能无法应对极其复杂的互动系统。

在提到该系统的早期展出时,洛克比描述了一些参观者在进入装置时采取的猜测态度,他们使用策略行为来系统地探索构成规则。第一个做出的手势重复了好几次,它包含了这样的疑问:"你会发出什么声音?"当接受者发现自己可以用这个手势发出某种声音时,又重复了一遍,但这次是作为命令:"发出那种声音!"但是意图上的改变已经改变了这种手势,导致了系统反应的失真。洛克比解释说,身体动作既可以从语义上进行解读,也可以从形式上进行解读。然而,洛克比的系统不能解释语义;相反,它是对手势的形式动态作出反应:"提问和命令手势在语义上是相似的,但在物理动态方面却截然不同。"[93]虽然能过滤掉这样的动态,但洛克比故意不这样做。他想开发一种抵抗意识控制的系统。最后的结果是虽然能对接受者作出反应,但系统设定太复杂,以至于无法被接受者从认知层面上理解。因此,接受者只有在屈服于这种情况下才能产生代理感,而任何控制系统的尝试都注定要失败。[94]事实上,该研究项目的两位参与者指出,控制该作品是不可能的。尽管如此,与艺术家的意图相反,他们两人似乎都没有完全放弃。他们只是限制自己进一步探索系统的功能。其中一人说,她对这个装置的互动态度是理智的,而不是潜在的更情绪化的方式。[95]

在洛克比的作品中,有意识的预防系统被控制,使其有别于像特雷门琴这样的

乐器，后者通过手的运动来控制声音的产生。Tmema 的《手动输入投影仪》采用了不同的方法，邀请用户基于对系统功能的调查和逐步认知理解，进行创造性的探索。《手动输入投影仪》的接受者使用手势来有意地创造形状，而《非常神经系统》的接受者在邀请参观者使用身体动作时，更倾向于潜意识控制而不是精神控制。

洛克比将每一个可以被激活的声音描述为一种行为——也就是说，一个虚拟的电子人格观察着接受者并相应地选择做出行为进行回应。例如，当接受者加快动作时，系统发出的声音可能会偏离节拍或转换节奏。[96]洛克比强调了第 4 章中讨论过的这样一个事实，即接受者对互动过程的感知可能大大偏离了作品的技术过程性。他说，许多接受者倾向于使他们的动作与系统的节奏同步，但把这种同步性看作系统对他们动作的反应。根据洛克比的说法，实时互动的反馈过程是非常迅速的，因此无法确定究竟是谁在控制谁："人类互动者的智慧在整个循环中扩散，经常以他们不认识的方式回来，导致他们以为智慧产生于系统。"[97]他认为，生理反应比认知反应发生得更快，从而进一步强化了这种效应。这种即时性也是《非常神经系统》互动接口没有提供物理阻力的结果。这是该作品与传统乐器之间的进一步区别。菲利普·阿尔普森写道，在演奏乐器时，人们往往很难把握自己的身体运动在哪里结束，乐器从哪里开始发出声音，他指的是物理因果链——从身体运动或空气供给开始，通过乐器的键、弦或共鸣箱再到产生的声音。[98]相比之下，洛克比和 Tmema 使用的视觉跟踪技术，为身体影响声音和图像创造了一种神奇的方式，在身体的影响发生时没有任何物理阻力。但这也意味着，在不同接受者参与的不同情况下，每次发出的声音本质上是任意的、随机的。由艺术家事先确定，声音的产生与接受者的运动没有直接的物理关系。

对接受者进行观察和随后用视频提示回忆方法给他们的采访提供了更多的证据，说明互动艺术的接受者可以通过许多不同方式在思考和心流状态之间摇摆不定，以及用不同方式描述相关的审美体验。一位参观者体验到洛克比的装置和传统艺术作品之间的区别是感觉更接近作品。他认为这取决于作品邀请接受者主动参与，但也取决于该作品不需要通常意义上的解释。这位接受者解释说，该作品的参与门槛很低，他觉得互动方式简单且有趣。[99]同时，他多次提到，他曾试图弄清楚作品系统是如何工作的，以及它的空间界限在哪里。尽管如此，他还是体验到了探索的

乐趣，因此感到愉快。另一位参观者也试图研究这个装置如何对她做出反应，但完全忽略了其技术运作原理。（她说，在整个互动过程中，她根本就不明白它是如何运作的）。然而，从采访中也可以清楚地看出，理解该作品对她来说并不重要。她实际上体验了这种互动，至少达成了与系统的潜在共鸣："我没有完全弄清楚这些声音是否想让我动起来，但它们一直都是比较令人愉快的。"[100]她还提到了另一点，描述了自己的动作是如何与系统的声音融合在一起的，说那是一种让自己沉浸在声音中的感觉。

其他参与者把他们的互动比作孩子尝试新玩具[101]；还有一些人描述了装置的冥想效果，他们说这种效果让他们放慢了行动速度。[102]

因此，洛克比的《非常神经系统》的认知潜能主要是基于宣泄性功能的转化可能性，即通过新的体验形式获得的自我认识。这些都存在于身体意识和认知意识之间，存在于意识控制和无意识的反应之间。对该作品系统的实验性探索并不能提高对其的掌握程度；在理想的情况下，这种探索成为一种相互作用，其吸引力就在于它提供了一种替代方式，除了把与媒体的互动解释为交流或控制以外的其他方式。该作品实际上没有有意识地实施干扰，没有通过框架碰撞或矛盾意义，以明确地寻求引发思考和心流之间的震荡。相反，该系统是作为一个独立的基于媒体的对话者呈现出来的，而互动的美学潜力来自于接受者对新反馈形式的尝试，既不是控制也不是交流，而是产生共鸣。

案例研究 9：索尼亚·希拉利，《如果你靠近我一点》

和洛克比的《非常神经系统》一样，索尼亚·希拉利的《如果你靠近我一点》的作品重点关注身体活动和自我意识。然而，在这件作品中，表演者被当作展示接口，因此以一种与《非常神经系统》相当不同的方式处理人类和机器之间的关系。

希拉利是一名意大利艺术家和建筑师，住在阿姆斯特丹。自 2000 年以来，她一直展出自己的作品，最初是数字模型和雕塑，后来是互动环境作品。近年来，她开始将互动环境和表演结合起来，就像现在要介绍的艺术项目一样。她解释说，她是通过建筑学进入媒体艺术领域的，在这个领域里，她产生了研究人类空间体验的欲望，并通过感觉器官探索个人对内部和外部世界的感知。她目前的研究领域之一是"作为接口的身体"。[103]

《如果你靠近我一点》是希拉利在 2006 年受荷兰媒体艺术学院委托创作的，也在荷兰媒体艺术学院首次展出。[104] 该作品是希拉利与程序员史蒂文·皮克尔斯和声音工程师托拜厄斯·格雷维尼格合作制作的。下面的描述基于该作品 2007 年在林茨举办的"网络电子艺术"展览上的展出记录，在该展览中，《如果你靠近我一点》获得了电子艺术大奖互动艺术类别的荣誉提名。在路德维希·玻尔兹曼媒体艺术研究学院和约翰内斯·开普勒大学林茨分校的联合研究项目中，文化社会学专业的学生采访了希拉利，并观察和采访了该作品的接受者。[105] 我采访了在林茨展出作品时的两位表演者，并在多个场合与艺术家谈论了该作品。我下面的描述也参考了该项目其他表现形式的文件记录。[106]

当进入装有装置的昏暗房间时，接受者立即被一位站在房间中央一动不动的女人和投射在两面墙上的两个大型抽象图形所吸引。每个图形都描绘了一个三维的垂直结构——纺锤形的、柔软的网格，从投影区域的底部延伸到顶部。虽然这个结构的上下两端是固定不动的，但网格本身处于恒定的波动状态。网格的节点被突出显示为白色三角形，类似于用来指示力的箭头图案。希拉利本人将这些结构称为"实

时算法生物体"。[107]

如果参观者往下看，就会看到这名女人站在一个略微凸起的方形区域的中央，上面覆盖着一块黑色的防水布。一个白色的框用来标记她在防水布上的确切位置。这名女子站在那里一动不动，因此可以清楚辨认出她属于作品场面调度的一部分。下文将把她称为表演者，尽管她始终保持完全静止，一动不动，不过她在互动过程中的角色特征最初似乎是完全被动的。

当参观者走到黑垫子上并接近表演者时，一种带有低沉隆隆声背景的金属摩擦碰撞的声音开始响起。

与此同时，网格开始向侧面扩展，并出现凸起的山峰形状。触摸表演者可以加强这种效果。网格中的空间开始被填充，先是铺上灰色色调，然后是用颜色填满。声音变得更大更响，变成一种嘶嘶作响的声音，让人联想到刚点燃的烟花。因此，视听反馈可以被解释为表演者的一种表现——具体来说，是她对参观者接近她做出的反应的可视化和声音化。这些反应表现为声音效果逐渐增强，表现为网格结构开始运动，表现为统一的节奏，还表现为瞬间的高峰或爆发。

我们在这里看到的是一种矛盾的情况，此时尽管表演者表面上是被动的，但在空间上和过程上她其实一直都是互动的核心，而参观者虽然更加具有主动性，但他们只是作为效果器。表演者表面上看起来很被动，像个木偶。但是，投影屏幕上的网格结构反映的是她的身体，而不是参观者的身体。如果人们接近她，只能被间接地感知为代表表演者视听形态的反应或爆发。

此外，房间里的光线很暗，所以其他参观者在明亮的投影屏幕上很难看到表演者和参与互动的接受者。因此，对于观察者来说，发生的身体活动被视觉化和声音化的表现效果所掩盖。这种调解产生出一种疏离感。

尽管人的身体活动是有形的，但他们的存在对观察者来说主要是通过视听反馈才能被表现出来。

对参观者的观察和作品的各种记录显示，接受者尝试与表演者进行不同方式的接触——触摸表演者的不同身体部位、移动她的手臂、尝试移动表演者整体或自己简单编排表演者的动作——并观察他们对表演者所做的动作或不同方式的效果。然而，视听反馈使他们几乎不可能辨认出单个行动的精确效果。由此产生的效果被诺

亚·沃德里普-弗林描述为伊莉莎效应。体验视听反馈的反应比现实中的直接反应要复杂得多。例如，该作品的技术图表清楚地显示，触摸表演者身体的哪个部位，或是否移动她身体的哪个部位，对视听反馈来说都没什么区别。[108] 即使是最低程度的身体接触也会被视觉化成为一个有着巨大起伏幅度的图形，被声音化成为一个无比响亮的声音。正如艺术家所解释的，该系统只是简单地区分了三种接近状态：低程度接近、高程度接近和触摸。[109] 网格通常向接受者站立的地方凸起；然而，也经常看到朝向相反方向的小幅度凸起。

系统反应的不规范性使作品的构成规则看起来比实际的规则要更复杂。同时，它们也为不同的解释创造了空间。如果网格被解释为身体的抽象表现，观察者可以得出结论：对接受者接近做出的反应不限于身体被触摸的部分，而是涉及整个身体。相反方向的凸起也可以被解释为吸引和拒绝之间的权力游戏，或者被解释为介于倾向和退缩之间的情绪反应。因此，图形和声音分别呈现了人体关系的可视化和声音化。它们的抽象化允许广泛的不同联想和解释。

此外，作品有一个循序渐进的结构。声音的构成以及网格的运动和填充颜色随着时间的推移而变化，这都取决于参观者与表演者互动的时间长短。[110] 同样，对于大多数参观者来说，潜在的构成规则仍然是未知的，因为很难判断视听反馈的变化是对某种类型的接触、运动或手势的直接反应，还是仅仅是对互动持续时间的反应。因此，渐进式的特征为系统提供了可变性，使其显得既生动又复杂。当探索技术过程的尝试与接受者的感知不可分割地重叠在一起时，渐进结构的运用就显得更加恰当，因为接受者在互动感知中想要理解表演者作为"人体接口"的作用。即使表演者处于完全被动的状态，她仍然对反馈过程有相当大的影响。这在物理层面上是说得通的，因为该作品的设计基于对电磁场的操控。表演者的身体处于微弱的电荷之下，因此参观者的接近会改变电磁场，这反过来又会影响视听反馈。但表演者的核心作用并没有沦为一种技术功能。

她的存在塑造了接受者的行为。最终，接受者无法确定视听反馈在多大程度上是由表演者的电磁过程或表演者本人的情绪、认知或本体感受反应所控制。

该作品几乎没有揭露其自身的技术功能。观察者从视听反馈中所能掌握的就是接受者和表演者之间的距离是以某种方式被测量的。没有设置摄像机和把黑色活动

区域划分为两个独立区域，这两处设计都可以当成该作品在计算电荷的线索，但最重要的一点是视听反馈可以被视为作品背后的技术过程的标志。事实上，这些声音和网格形状让人联想到一种气氛，通俗来讲，可以称为"电"的气氛。图形暗示了连接和接触；声音让人联想到点火和电光霹雳的声音。因此，在象征层面上，建立起了与电磁波的联想，表明作品正是基于这种技术。《如果你靠近我一点》是一个很好的例子，能够说明抽象的形式和声音可以成为暗示无形的技术过程的标志。如果更仔细地观察投射在屏幕上的图形结构，就会发现它不是一个具有特定体积的实体，而是一个可以收缩和扩展的网格。再仔细看，就会发现其实有两个独立的网格，它们在收缩状态下相互缠绕交织在一起。

当参观者接近或触摸表演者时，其中一个网格会向一侧凸起；另一个要么保持紧绷，要么向相反的方向扩张，中间会留下一片空白。因此，网格结构的设计并不是为了通过接受者对体积的印象来产生身体上的联想来代表表演者，而是通过描绘（可渗透的）边界的弹性表面的图像。因此，网格图像可以被解释为代表着演奏者的皮肤——她的身体和所处环境的边界。这一解释得到了艺术家本人的支持。希拉利声称自己对不依赖直接触摸而接近身体的感觉非常感兴趣，并指出"我关注的是让人能够意识到自我的边界超出了我们的皮肤"。[111] 这句话使人想起马克·汉森关于人体接触环境的观察（已在第2章中讨论过）。然而，汉森感兴趣的是超越认知过程和信息流进入全球数据网络，而希拉利则被气氛中存在的想法所吸引，她在作品中把这种存在设计成人体之间的相互参照。人类与周围空间产生联系的主要方式不是通过话语，而是通过人类的身体存在。这种关系不仅基于人类对环境的主动作用，还基于人体的接受能力。事实上，希拉利在其他记录中把表演者描述为人类的天线。她强调了表演者的运动被动性，但是表演者还是对本体感觉和外在环境都有高度的反应。[112] 在互动过程中，这种被动的存在被转化为一种情感的、神经元的反应，这种反应被外化，或者至少以视听形式被代表。

可以通过探索来发现《如果你靠近我一点》的基本操作规则，空间设计为这项任务提供了便利。在精心布局的房间里，地板上清晰可见的黑色防水布和标记出内部区域的白色框架清楚地确定出互动空间，而表演者一动不动地站在房间中心，其特殊性彰明较著。如果不是为了邀请接受者走到感应垫上，那么感应垫上更大的外

部区域会有什么意义呢？否则这个装置似乎会处于一种"静止"状态？此外，在林茨的展览上，大多数参观者一进入会场，就能看到其他的接受者已经在行动了。黑色的垫子没有覆盖空间内的全部地板，所以明确地提供了观察者所用的空间。有趣的是，互动所用空间比整个装置占用的空间要小，所以观察者可以坐在或站在由投影划定的环境中，但发现自己仍然处于"魔法圈"之外。很容易就能观察到这件作品中的互动过程，因此划分先驱者和模仿者的角色具有重要意义。事实证明，接受者在主动进入黑垫子的"魔法圈"和远距离观察之间做出了明确选择。行动空间被明确标记出来，这意味着接受者走到黑垫子上就表示他们有意识地决定主动参与互动，而对房间里的其他人来说能非常清楚明白地看出他们做出的这种决定。

然而，空间布局设计只表明接受者可以或实际上应该进入的互动区域。但是除非接受者能够通过观察其他参观者自己得出结论，否则他们并不清楚自己应该如何做出行为参与互动。在这件作品中，操作规则几乎完美无缝地转化为隐性规则，因为这些规则涉及人类对另一个人所做出的行为。当有一个人充当"接口"时，把互动视为技术系统的单纯操作似乎并不合适。此时这种情况需要参照人际行为的普遍规则。参观者必须决定把表演者作为一个被动的人体接口还是社会层面上的互动伙伴。在这件作品中，框架的碰撞再一次不可避免地发生了。关于如何参与互动艺术的惯例与关于人际关系的惯例相冲突。作为一名展览的参观者，接受者认为需要对展览进行详细的探索。而作为一个社会存在——至少在中欧的文化背景下——接受者避免与陌生人在距离上太过靠近。[113] 为了找出什么样的行为是合适的，接受者必须超越人际行为的隐性规则，接触表演者。该作品的特征显然是自创生反馈回路，艾丽卡·费舍尔-李希特将其视为表演性的基本条件——两个或多个互动伙伴之间持续进行的关系协商。诚然，表演者提供的反馈实际上是对任何接触的明确拒绝。她的反应只有在某些社会规范被打破时才会改变——例如，如果她感觉受到了攻击。

即便如此，正如林茨的表演者所说的那样，艺术家首先尝试通过助手的干预来澄清情况，这样表演者就不必亲自出马了。[114] 在对林茨展览时的两位表演者的采访中，很明显可以看出，一些接受者试图破坏艺术家所创造的环境，要么是通过对表演者的攻击性或粗心的行为，要么是通过不断进行眼神交流等挑衅手段。表演者对他们的这些行为有两种解释。一方面，这些接受者把表演者视为物体而不是人类；

另一方面，他们强烈挑衅表演者企图逼迫表演者放弃作为被动接口的角色。在个人层面上，表演者很乐意继续扮演作品中的物体角色，这让他们觉得自己更像是艺术家的工具，而不是一个具有自我决定权的演员。

然而，与表演者进行接触并不是参观者唯一可以利用的身体互动形式。虽然在这方面没有给出指示，但对作品的观察和记录表明，往往有不止一个接受者同时出现在互动空间中。如果多个接受者同时活动，他们通常会尝试观察互相触摸对方是否也会产生视听效果。事实上，必须要有一位接受者同时也触摸（或至少接近）表演者时，才会产生这样的效果，因为只有处于标有白框的中心区域，并且站在上面的人要在电路中充当发信器的情况下才能实现，而此时外部区域的人充当接收器。尽管如此，观察这种行为如何发生还是很有意思的。大多数情况下，双方寻求眼神交流，以确保他们都同意相互接触。

尽管接受者之间可以相互交谈，但表演者拒绝说话的行为几乎就像一个默认规则，即互动必须在沉默中进行。

接受者之间的眼神交流使他们成为"同谋"。因此，自创生反馈回路可能会在两个方面出现：一方面，作为接受者和表演者之间尝试的关系协商而出现；另一方面，作为与其他参与者互动的协商而出现。

如上所述，希拉利对使用人体作为互动接口特别感兴趣。在技术层面上，她通过强调皮肤作为接受者和表演者之间，以及电磁信息和物理信息之间的接触点来实现这一点。在象征层面上，她通过对接近和触摸身体所产生反应的抽象描述来表现身体的功能，这具有强烈的情感效果。斯科特·斯尼布的装置作品《边界功能》将身体与环境的关系进行了可视化处理，将其看作空间的消耗，首先表现为与在场的其他人保持距离，而希拉利的作品表现了身体和情感对接近和触摸的反应。

希拉利的创作体现出她对多方面的兴趣：自创生过程、本体感受知觉、身体和精神的不可分割性、认知和实践性知识的潜力，她在描述对这些关注点的兴趣时引用了亨利·柏格森和弗兰西斯科·瓦雷拉（Francisco Varela）的观点。她说，她在《如果你靠近我一点》中的目标是"测量"人类的接触，为此采用的方式是使接近和距离变得可见和可听，并通过皮肤传达意识的理念。[115]

《如果你靠近我一点》中互动的实现一方面取决于身体性和可解释性的相互交

织，另一方面取决于活动性和被动性的相互交织。即使不同角色之间的协商和对系统运作规则的探索最初占据互动的主导地位，但吸引接受者以沉浸于装置产生的视听动态仍然是可能实现的。视觉化和声音化都是高度抽象的，但是——或者可能正是因为这个原因——它们也非常具有沉浸感。艺术家在视听结构的概念上具有多年的经验，她将抽象的三维图像与声音联系起来，并强调这些结构的沉浸式质量。[116] 它们增强了装置的气氛，不仅因为它们可以被当作有关技术（电磁）过程的可视化，还因为它们也加强了作品的情感效果。

希拉利通过使用人体作为接口挑战了互动艺术作品作为装置的概念。虽然，在其他互动装置中，软件程序基于明确的构成规则在互动的输入和输出之间充当媒介，但接受者对潜在技术过程的认识被人与人之间的互动所掩盖了。在该作品中，互动系统也是一个黑盒子，接受者无法掌握它的运作方式，因为接受者无法确定哪些反应是由系统产生的，哪些是由表演者产生的。只有艺术家本人（或熟悉装置技术设置的接受者）才有把握区分二者。因此，希拉利在一次采访中解释说，她自己可以从这个装置中获得任何她想要的视听输出。[117] 在该作品中对视听形式进行表达性创造的互动是有可能实现的，但这仍然是艺术家的特权。

该作品的美学主要是基于人际关系（唤起人的好奇心、亲密感和脆弱性）和投影图像的抽象性（在科学可视化和沉浸式人工世界之间摇摆不定）之间的对比。接受者可以通过宣泄性转变的形式（作为近距离或相似的半意识体验）来获得知识，但也可以通过对本体感知潜力和体现性表达的可能性进行有意识的思考来获得知识。

5 案例研究

案例研究 10："爆炸理论"，《骑行者问答》

"爆炸理论"的《骑行者问答》拥有上述所提到的许多特征，但它也邀请接收者参与到另一种形式的互动中，接受者被鼓励在骑自行车探索公共空间时记录自己的口语回答（图 5.9）。

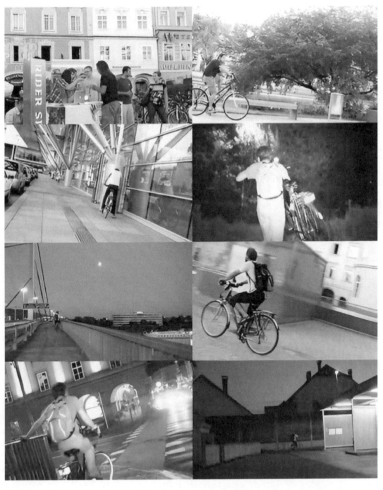

图 5.9 爆炸理论，《骑行者问答》（自 2007 年起），参观者在林茨的互动现场，2009 年

"爆炸理论"是一个英国艺术家团体，由马特·亚当斯（Matt Adams），朱·罗·法尔（Ju Row Farr），尼克·坦达瓦尼茨（Nick Tandavanitj）和不同的合作者组成，他们的"混合现实游戏"（mixed reality game）（最著名的是《你现在能看见我吗？》和《罗伊叔叔在你身边》[Uncle Roy All Around You]）引起了相当大的公众关注度，尤其是在2000年以来。这些项目的结构就像游戏一样，明确地告知规则和目标，并使用公共空间作为游戏场地。这一团体利用移动媒体、追踪技术和数字通信网络创造了一个混合空间，让玩家能够在城市空间和数字空间中同时行动。然而，《骑行者问答》并不是作为一款游戏而被创造的。该项目于2007年在伦敦首次展出，此后在世界各地不同城市展出，包括2009年9月参加在林茨举办的展览。《骑行者问答》是由"爆炸理论"、诺丁汉大学混合现实实验室、索尼网络服务和弗劳恩霍夫应用信息技术研究所在欧盟研究项目IperG（普适性游戏综合项目）下合作的成果。

下面的描述基于在林茨展出该作品时在一个国际研究项目过程中所做的文件记录和相关采访。在路德维希·玻尔兹曼媒体艺术研究学院（由我和英格丽德·斯波尔作为代表）、埃克塞特大学戏剧系（由加布里埃拉·吉安纳奇作为代表）和诺丁汉混合现实实验室（由邓肯·罗兰[Duncan Rowland]作为代表）的联合活动中，9名接受者在参与该项目时被拍摄下来，他们的GPS坐标和声音数据也被记录下来。随后，每位参与者都接受了采访，"爆炸理论"的马特·亚当斯也接受了采访。[118]

作品开始于机构内部的展位，或者像在林茨那样完全处于公共空间中。接受者有机会借到一辆自行车，自行车的车把上装有一台可联网的平板电脑，以及一副内置集成麦克风的耳机。在了解过简单的介绍之后，接受者可以前往自己喜欢的方向自由地骑行。接受者很快就能听到耳机里播放出器乐曲，然后是一位女士所作的开场白：

这是你独自一人的时刻。一开始你可能会觉得有点奇怪、有点难为情或者有点尴尬。但没关系，这没什么。今晚你可能会觉得自己是隐形的，但随着你的骑行，这种感觉会开始改变。放轻松，找个你喜欢的地方。它可能是一个特定的建筑物或一个道路交叉口，可能是墙上的一个标记，也可能是窗户上的一个倒影。当你找到你喜欢的地方时，给自己起个名字，再描述一下自己。[119]

与舍马特的《水》一样，该作品的操作规则在两个不同的时间传达给接受者。在刚开始的时候，一名助手给出了一般指示；后来，一个录制的女人的声音通过耳机给出了进一步的指示。马特·亚当斯解释说，艺术舞台上的互动开始的那一刻——当接受者"进入"作品的瞬间——重要的就是关于接受者个人对规则和指示的不同解读。艺术家们认为这个简短的介绍时刻是项目的一个组成部分。事实上，他们认为它特别重要的原因在于许多接受者还没有把介绍当作他们对作品体验的一部分。[120] 在作品的这个阶段，不同的行为者（艺术家和接受者）所设想或构建的框架是不一样的，这种短暂的不匹配促成了一个特殊的互动时刻——从组织准备到作品的真正体验的顺利过渡。

要求接受者给自己起一个名字，是邀请接受者摆脱匿名状态，以自己的名字行事，或者是让接受者以假名记录自己的信息。所有接受采访的参与者都说他们使用了自己的真名。事实上，这个作品中的互动过程可以证明创造一个角色（即想出一个虚构的故事来回答问题）比诚实回答要难得多——可能是受到问题和要求的表述方式的影响。[121] 然而，这并不意味着诚实回答所有的问题很容易。接受者愿意或拒绝透露个人细节是这个作品审美体验的一个关键方面，对许多参与者来说也是一个困难的挑战。我为什么要把个人经历交给数字存储系统？我怎样才能想出值得记录的答案呢？我对所涉及的话题有什么感觉？如果我不愿意诚实回答问题，那我该怎么做？

如果参与者接受了系统的邀请，找个地方停下来并给自己起个名字，他们所要实施的行为也因此发生改变。现在接受者不再在城市里漫无目的地游荡，而是会寻找一个合适的地点录音（或者会骑自行车去一个自己已经知道并认为合适的地方）。

接受者可以通过耳机麦克风记录自己的发言，也可以通过平板电脑的触摸屏使用系统简单的录音功能。录音完成后，接受者可以在触摸屏上选择进一步回答问题，也可以听其他参与者的回答："你想再次藏起来还是寻找其他人？"

此时提出的可选择的两个活动都是捉迷藏中的活动。尽管在项目描述中提到了与儿童游戏捉迷藏的类比，但在林茨，这并不是参与者关注的焦点。[122] 实施该项目时，很容易找到其他参与者的回答和反应，因为不需要确定他们记录这些反应的确切地点，而只需要大致的区域。此外，在城市里把自行车藏起来几乎是不可能的，

还不知道应该要躲避谁——躲避可能在以后发现记录回答的其他接受者，躲避可能在录音时偷听的路人，还是仅仅躲避周围环境的干扰。该项目的技术运作（即构成规则）也不真正支持捉迷藏游戏的玩法。躲藏的地方必须有无线局域网的接入，这样系统才能根据回答生成跟踪信息。结果导致一种奇怪的情况出现：一个人必须在赫兹空间中是可定位的，而被要求在真实空间中隐藏起来。

尽管目的并不是要成功地完全藏起来，但寻找合适的躲藏地点还是会影响接受者的情绪和感知。寻找阶段给了接受者思考的时间，同时增加了接受者对周围环境的认识。同样，寻找其他参与者的提议本身也会影响到接受者：即使我不是真的在寻找其他人（或寻找其他人回答过问题的地方），其他参与者存在或甚至可能曾在同一地区存在的想法唤起了我对周围空间的某种意识。根据提示，我体验到这里是一个包含个人撤退空间和非直接可见的意义层次的环境，但同时这里也被人们现在、过去和未来的存在所染指。

如果接受者决定寻找"其他人"并继续骑自行车，那么该接受者的显示屏上很快就会显示出在其当前所在位置附近录过音的其他参与者的名字。可以通过触摸屏激活这些人的名字。如果接受者决定再次躲藏起来，系统就会提出一个新的问题——例如，谈谈接受者记得的一个聚会，或者选择一个自己父亲会喜欢的地方：

请你告诉我有关你父亲的情况可以吗？你可以选择你父亲或你自己生活中的某个特定时刻。定格在那个时刻，然后告诉我你父亲的情况。如他长什么样子，他的说话方式是什么样的，他对你意味着什么。当你思考这个问题时，我希望你能在这个城市里找到一个你父亲会喜欢的地方。一旦你找到它，就在那里停下来，记录下你在那一刻所想到的关于你父亲的信息。

很明显，这些问题遵循一种特殊的风格。对方会礼貌地请求接受者做什么事情或讲点什么，使接受者答应这些请求就像是出于个人礼貌。因此接受者愿意透露自己的想法是非常值得称赞的。然而，这些请求以不同的方式被表述出来，还有不同的问题可供选择（"在你父亲的生活中，或在你自己的生活中"/"他长什么样子，他的说话方式是什么样的"）。问题的重复和变化创造了一种独特的平静气氛，能让接受者集中精神思考，也给他们留下了足够的空间进行回答。因此，操作规则包含在气氛或情感暗示的表述中，而同时操作规则的具体细节往往以一种非常开放的

方式精心拟定。此外，请求中还经常涉及空间和时间的概念。既有对过去时间和事件的提及，也有对当前时间和地点的记录（"选择某个特定的时刻"/"找到一个你父亲会喜欢的地方"/"在那一刻"/"一旦你找到它"）。尽管这些问题非常宽泛，但它们还是将接受者的思想引向一个特定的方向，因为它们一方面强调了时间关系的重要性，另一方面强调了某些地方可能产生的情感影响或问题唤起的个人记忆和联想，尽管它们并没有提到具体的地方或时间。

艺术家们非常谨慎地创作了这些文本。除了系统的总体架构之外，文本也是"爆炸理论"用来协调接受者的活动、塑造情感环境和作品潜在体验的主要手段。艺术家们通过请求和问题的内容、措辞和语气以及音乐（Blanket 乐队的作品）来塑造接受者的参与体验。他们也清楚在该项目中对接受者提出了很多要求。提出的问题本身非常私密，而且接受者必须把在他们心中被激起的想法大声说出来，并把它们存储在一个算是较为公共性的计算机系统中，因此接受者可能很难按照要求去做。[123] 所以艺术家们必须创造出一种有助于接受者积极参与的氛围。他们希望这些文本能够激发接受者的"内心独白"，让接受者能认真审视和思考这些问题，并说出他们自己的反应和对问题的回答。[124] 经过多次尝试，他们决定不请专业演讲者来朗读问题文本，而是委托给爆炸理论的成员朱·罗·法尔来完成这项任务。某天半夜她在一个专门构建的隔音环境中录制了这些文本。这些文本本身是由艺术家共同创作的，通常与他们自己的经历或记忆有关。[125] 因此，从某种意义上说，艺术家们进行了一种预先投资，不只是简单地提出问题，还将要求与他们自己的生活和回忆联系起来，认真地编写文本，并在情感上和气氛上对这些请求和问题进行丰富（例如，决定声音和语气）。

接受者认为提问者的声音和措辞是该作品的重要组成部分。他们中的一些人指出，这些问题非常私密，还有人说他们通常不会在公共场合谈论自己。虽然所有人都声称自己诚实地回答了问题（只有两个人说他们不愿意回答其中一个问题），但有些人说他们不得不在自己的真实想法和他们愿意透露的信息之间找到平衡。他们觉得提问者的声音尤为重要。一位接受者说："这个声音让我思考了很多东西。"[126] 另一位接受者说，事后她问自己，为什么她愿意回答这些非常私密的问题，最后得出结论："我认为是因为这个声音。"[127] 参与者通常没有把声音作为交流伙伴，

但他们也不觉得自己收到的是纯粹的技术反馈。一位参与者接受采访时说,他体验到了与艺术家的交流和互动。他把这种情况比作阅读一本书,同时他也传达了倾听作者声音的感觉。[128]那些说自己在作品开始时感到紧张或迷茫的参与者说,他们在一段时间后就能放松下来,这很大程度要归功于音乐或声音。

哲学家格诺特·波默也认为,文本可以塑造出一种气氛:"读一个故事或听一个有声故事的奇妙之处在于:它不仅告诉我们在其他地方有一种特殊的气氛,还能召唤或让人联想到这种气氛。"[129]这一观点也适用于《骑行者问答》。声音创造了一种特殊的气氛,尽管作品没有构建虚构的故事,但接受者被赋予了一个角色。艺术家们利用这种情况来营造气氛。通过文本和音乐,他们创造了一种最配合塑造作品体验的气氛。

接受者只有在已经回答过同一问题的情况下,才能获得其他参与者对问题的回答。只有在记录了自己的回答后,他才能听到其他参与者的回答。我们采访的许多接受者都表示,他们觉得倾听他人的发言很有趣,有些人还表示自己会被某些特定的回答所感动。[130]还有一些人则因他们自己对陌生人陈述的感兴趣程度而感到惊讶。几乎所有的接受者都说,其他参与者的回答鼓励了他们说出自己的想法。马特·亚当斯也解释说,这个项目的目的是创建一个"相互支持的网络,人们以诚实和亲密的方式交谈"。[131]艺术家们想让每个参与者都能感到他们属于同一个可以进行密集交流的临时社区。艺术家们一再拒绝将"用户生成的内容"一词用于描述他们的作品,因为他们认为其中每个词都带有太多商业内涵。出于这个原因,他们更愿意说"共同创造的贡献"。[132]因此,他们项目的参与者会在公开场合为一个集体项目共同协作。但参与者对某件事的共同兴趣以及他们积极参与该项目的意愿至少与可存档的记录同等重要。

亚当斯指出,"爆炸理论"创作的中心主题是社会互动性,特别是城市背景下陌生人之间的互动。然而,该团体策划的那种互动并不是基于面对面或实时的交流,"爆炸理论"也没有试图在接受者之间的关系或通过预先录制的文本来模拟这些互动。尽管使用人的声音直接对接受者说话,但这显然不是对实时交流的错觉模拟。在该项目中,交流的形式是宽泛的、不同步的,在某种意义上甚至是匿名的,是关于个人生活和项目所在城市的思考和回忆的交流。根据尼克·库尔德利在第4章中

讨论的观点，亚当斯并不认为这种交流有任何异常之处。事实上社交网络越来越多地涉及缺席、距离和技术媒介，而且这正成为一种越来越常见的日常模式。[133]在《骑行者问答》的案例中，交流的异步性加上记录陈述的匿名性，排除了直接反应的可能性，这似乎使一些参与者更容易泄露个人信息。

《骑行者问答》中对个人记忆的收集和存档让人想起了口述历史项目，这些项目将历史视为个人经历和记忆的总和，因此寻求真实地记录这些经历和记忆。这样的项目现在也越来越多地由艺术家发起，并通过数字技术手段直接连接到重要的地方。[134]然而，在《骑行者问答》中，重点既不在于录音的地点，也不在于某个特定的历史或社会主题。该项目的主题关于个人的想法和回忆，更多的是为了创造一个人类思考和情感的万花筒，而不是为了记录与历史相关的经历。甚至可以说，问题的内容是次要的。无论接受者被要求谈论某个聚会或其童年的一段经历，或谈论自己的父亲或其他近亲，这些问题的主要目的始终是鼓励接受者思考自己的生活和社会环境。这些问题的设计是为了让接受者产生某种特定的情绪——在这种情绪中，穿越城市的旅行与个人的想法和记忆联系在一起，这些想法和记忆被积极地表达和描述出来。问题文本与其说是操作要求，不如说是文学片段，在艺术作品的背景下由接受者产生的回答（甚至是思想）加以补充。其结果是罗兰·巴特所描述的那种互文性（见第2章）。这些问题的文本可以被理解为网络中的元素，这个网络包含了表达的、有意识隐藏的、记录的、删除的、过去的、现在的和潜在的思想，它们都以不同的方式相互关联。

亚当斯还指出，该作品的主要目的是给接受者一个机会来思考和谈论自己生活的特定方面。然而，该作品也为接受者提供了一种特殊的体验，即非常私人的同时也非常公开的（"跨越完全私人的和向城市所有人口广播的电台的界限"）。[135]邀请接受者录音也是鼓励他们在公共场合大声表达个人想法的一种手段。[136]录音的目的不仅是为了获取可供他人收听的话语储存，也是为了诱导接受者明确地表达出来，并以能听到的形式表达出来。正如言语行为理论所指出的那样，这赋予了陈述一种特殊的地位。该作品的目的可能不是构成实际事实意义上的现实构成，但参与者的思想仍然被赋予了语言和声音的形式。作品在伦敦展出时对参观者进行的调查显示，最初这种公开的自我表达方式对许多参与者来说是一种挑战，无疑也是因

为在伦敦这样的大都市被路人倾听的风险比在林茨这样的小城市要大得多，在伦敦也更难找到可以独处的地方。[137]

在该项目中，现实也是以真实空间中的运动形式构成的，因为作品的时空设置是审美体验的另一重要元素。时空设置既包括作品在城市公共空间的定位，也包括一天中所选择的时间。例如，接受者直到傍晚才借出自行车参与项目，那么接受者就能在一天中通常不那么繁忙的时候体验城市，街道上的行人也不那么匆忙，接受者可能更有闲情逸致沉浸于自己的体验。他们的体验是由在城市里的运动和受提问邀请进行的回忆结合而形成的。骑行的运动方式极大地影响了接受者对空间的感知。一方面，骑自行车给人一种直接存在于空间的感觉；另一方面，由于参与者以与平地相比略微高一点的位置和较快速度骑行，他们与行人之间存在一定距离。骑行结合了身体的存在和有距离感的观察。运动的速度可以变化，因此如果参与者愿意，他们可以彻底地感知某些细节，但也可以迅速逃离他们认为无趣或可怕的区域或情况。骑自行车鼓励参与者们在城市里漫无目的地闲逛。因为骑自行车的人可以相对较快速地从一个地方到达另一个地方，所以很容易自发地决定改变方向或骑到未知区域。马特·亚当斯把骑自行车与自由的感觉联系起来。他还认为骑自行车与时空之间有着独特的关系，一个时空单位的长度对于行人来说大约是 10 米，而对于骑自行车的人来说大约是 50 米。他的观点是，骑自行车的人在接收或处理不同的信息时，或处于两个不同的思路之间时，他们的反应距离要比行人大得多。[138]

虽然骑自行车并不是多么特别不同寻常的活动，但在《骑行者问答》中提出的骑行探索城市可能对大多数参与者来说是一种新奇的体验。自行车通常被用作工具到达某个目的地或用于运动。即使是骑自行车游览城市的人，通常也是跟着导游或地图走。他们通常不会进行自发的、无导航的城市探索，也不会像介绍语音中所提示的那样，观察窗户上的倒影或墙上的标记等细节。但这些文本不仅吸引了接受者去注意这类细节，还将城市气氛和位于其中的事件解释为个人记忆或想法的潜在触发器。一些参与者自己也对这种效果感到惊讶："仅仅是去了一些地方，就能回忆起那么多事情，这太疯狂了。"[139]

因此，该项目既不涉及实际的公共利益或建筑，也不是一个有目的的城市空间导览；相反，它关注的是城市的气氛潜力，以及接受者在当下的城市体验。采访显示，

一些接受者已经提前决定了他们想去的地方，要么是因为这些地方特别吸引他们，要么是因为他们把这些地方与一些特殊的东西联系起来，但在活动的过程中，他们又自发地做出了不同的决定，最终倾向于在城市中漫无目的地骑行，并在那些似乎邀请他们在此时此地这样停留的地方停下来。例如，其中一位受访者将"不知道我要去哪里，即使我知道"的状态描述为他审美体验的一个重要元素。[140] 结果，他成功地让自己在家乡城市里漫无目的地漂泊。《骑行者问答》通过无目的的行动使人们对城市空间有了新的认识，在这里可以理解为空间上的无方向性。

除了会吸引接受者对城市和周边环境细节进行深入感知以外，该项目还邀请接受者观察陌生人。其中一个请求是这样的：你愿意为我做一个窥视者吗？请你骑到一个更繁华的地方，寻找一个吸引你注意的人。留在后面，不要打扰——只是看着他们，跟着他们。

在你跟踪他们时，想想他们可能是谁，他们可能去哪里。不要害怕编造这一切。然后停下你的自行车，放弃跟踪，让他们继续前进就好，再告诉我他们的情况。

这种要求明显表现出艺术家的另一种策略，这种策略进一步强化了接受者的自我定位。说话者把接受者派到街上当传话者。接受者的工作是代替她进行观察，然后把观察的结果传达给她。在这一时刻，接受者是在为观众工作；而后接受者被邀请讲述一些事情，从而与作为观察者的自己保持距离。把探索城市和观察路人结合起来的邀请可以被理解为对城市基本组成部分的声明。这个项目表明，对城市空间的个人感知不仅受到建筑、风景细节和物体的影响，还受到在其中活动的其他人的影响。因此，该项目可以被视为玛蒂娜·勒夫所称的"合成"的成功表现——通过感知、构思和回忆的过程，通过对物品和人的安排形成空间。

艺术家们还指出他们的项目与许多其他位置艺术作品不同，因为他们对某个地方的精确地理特征不感兴趣，而是对空间和社会情境的关系感兴趣。[141] 因此，系统界面不提供该地区的地图就不足为奇了。[142] 作品中所展示的只是一幅刻意设计简单的漫画风格的图画，描绘了一个被房屋包围的普通典型城市。独栋房屋代表接受者的躲藏活动和他人的藏身之处，它们与城市空间也没有实际联系。

然而，界面、文本和实际环境之间的松散联系令林茨的一些参与者感到不爽。他们说，他们本希望提问和回答与具体地方之间有更密切的关系，或者参与者的陈

述能更具体地指向他们选择录音的地方。换句话说，这些参与者阐述了对一个位置艺术项目的典型期望。但艺术家们通过所选择的技术对这些期望表达了他们的质疑。事实上，《骑行者问答》并没有使用此类艺术项目中常见的 GPS 技术，而是使用了"Wi-Fi 指纹"，通过测量电子设备实际位置的无线网络信号强度来计算电子设备的位置，从而获得接受者位置的索引"指纹"。因此随着越来越多参与者的不同位置被记录下来，行动空间的地图也会不断更新。[143] 然而，这种追踪方法也会导致不断变化的地图中出现大幅度波动，因为无线网络可以打开和关闭，传输能力也会根据利用率的高低而变化。在《骑行者问答》中对该方法的运用最后证明，尽管玩家的反应是在真实的城市中被定位到，但定位是基于一个地理和社会层面共同决定的数据网络。换句话说，Wi-Fi 指纹技术是根据文本提示进行城市感知的完美技术工具，而该城市以短暂的情况和行动作为特征。[144]

把互动艺术作品的互动过程融入城市穿行游览的想法并不新鲜。

有两个互动艺术的先驱作品就是基于这一概念：《阿斯彭电影地图》（*Aspen Movie Map*）（始于 1979 年，由艺术家和工程师团队共同创作）和杰弗里·肖的《清晰的城市》（1988—1991 年）。然而，这些作品中的每一件都是对互动的再现或模拟的城市穿行，而不是在公共空间内的真实活动。杰弗里·肖和"爆炸理论"一样，选择了自行车作为交通工具，而《阿斯彭电影地图》的作者选择了汽车和有轨电车（在后来的版本《卡尔斯鲁厄电影地图》[*Karlsruhe Movie Map*] 中使用）。

如今，移动技术使在真实空间中进行这种媒介形式的探索成为可能。参与者在这个空间中的移动同样也不再是幻觉，而是真实的。不同版本的电影地图艺术作品的创作者通过一个典型的控制面板界面来展示所选择的交通工具，而杰弗里·肖则通过使用一个类似于家用训练器的改装自行车作为作品的接口，创造了一些可以与骑自行车体验相媲美的东西。在《清晰的城市》中，接受者必须完成实际骑自行车所需要的身体动作。因此，接受者和虚拟空间之间的距离就缩小了；物理动作模拟了真实的骑车体验，被当作在一次城市模型中穿行的旅行。

"爆炸理论"的作品不再需要家用训练器来模拟运动使体验更加真实，因为接受者真的就在城市中骑着自行车。除了激活设备的物理体验外，接受者现在还获得了在真实空间中运动的体验。如上所述，骑自行车的体力消耗有其自身的节奏，甚

至一些接受者由此萌生一种代理感。[145] 尽管如此，在这里骑自行车也会导致一种距离效应。因为一切都是真实的，正如所解释的那样，正是自行车使人们与周围的空间产生了一定的心理距离，这与运动的无目的性相联系，为远距离观察创造了可能性。

与前面案例研究中描述的作品不同，《骑行者问答》允许接受者持续存储信息。除了艺术家团体录制的声音文本外，该系统还存储了接受者的个人记忆、故事和观察结果。该项目拥有不断增长的音频数据存档，可以在每个城市新开发的地图中使用，并结合记录和检索这些信息的界面进行本地化处理。[146] 因此，它肯定有一个突现的特征，无论是文本的收集，还是显示在哪里可以找到文本的地图都是在项目的过程中因被引用而形成的。尽管如此，不断增长的档案的概念并没有充分把握该作品的美学潜力，因为单一的接受者并不认为该项目的实现主要归功于存档方面的努力，而是归功于不可重复的个人体验。这是基于骑自行车的活动，基于城市空间提供的气氛，基于文本表达和唤起的思想。尽管互动命题的实现可以被描述为一种空间活动（作为旅行）或一种时间顺序（被倾听、记录和检索的一系列信息），但审美体验主要是通过感化和自我反思形成的，这可能是通过可参考的空间和时间活动来实现的，但不能归结为这些。

这与互动命题的开放性相一致。接受者不仅可以完全自由地决定去哪里，还可以随时激活或记录文本或陈述。说话者的声音对城市的感知提出了建议，并引发了一连串的思考，但随后让参与者有时间反思这些感知和想法。尽管对整个体验的持续时间和每个单一音频信息的持续时间设有时间限制，但该项目只对这个时间跨度的配置以及资产被检索或记录的时刻和频率提出结构性建议。

但是，是什么让《骑行者问答》提供的自行车之旅成为一种特殊的审美体验？一方面，在城市里漫无目的地骑车，结合增强个人意识的语音文本，导致接受者对环境的感知更加强烈，包括对微小细节或瞬间事件的注意力；另一方面，说话者的请求鼓励接受者回忆，鼓励接受者对自己的生活进行深刻的思考和主动的自我质疑，其结果——由于受到大声说话的邀请——是一种可感知的表现。陈述的气氛和话语的互文性都是在突现的过程中发展起来的，因为它们最终都不能被互动系统或接受者单独控制。

马特·亚当斯解释说，"爆炸理论"的项目对接受者来说是具有挑战性的，因为它们没有规定适用于接受者的框架条件——也就是说，没有设置边界。接受者通常在艺术项目和他们的日常生活之间寻求明确的区别，而艺术家们则试图绕过这种界限："这种不平衡的感觉在某种程度上是作品的核心所在。"[147] 在该项目气氛和互文性显现的意义上，作品的实现和接受者的个人体验在主动承诺、远距离接受和沉浸式参与之间的边界区域摇摆不定。在该作品中，不仅可以通过有意识地反思自己对互动命题的体验来获得知识，也可以通过宣泄性的转变而获得。[148] 对城市的探索变成了对自我的探索，反之亦然。

6 结语

6 结语

本研究的出发点在于观察到互动艺术对艺术美学理论基本范畴产生影响：以作品为主要对象，以审美距离为前提，以感官知觉、认知性知识和目的行为三者间的区别为基础。一方面，作品以艺术配置的互动命题为基础；另一方面，观众行为决定了作品的呈现形式。物质性、格式塔和可解释性与作品交织，需要观众独自体验、互动，进而产生认识过程。互动艺术作为一种非目的行为，它的受众群与游戏相似，有基于过程的格式塔、将规则系统作为基础，以及与"现实"之间的矛盾关系。然而，与游戏不同的是，互动艺术热衷于使用不同形式的自我参照来营造过程中断和框架碰撞。

互动艺术的审美体验以既互补又抵消的矛盾规则体系为基础，是器具集群、材料以及具象化场景相互影响的结果，是观众对具象化场景的过程性激活，以及在不同的参考系和个人经验领域内的背景化阐述。互动艺术含有几种不同的体验模式：实验性探索、建设性理解、交流和表达性创造。

在互动艺术中，审美距离并非稳定前提；反之，它在人造和现实间、在活动的同化和远程（自我）感知间震荡。互动命题的多层次性、开放性和潜在矛盾的可解释性，与建立在主观感知和意义建构上审美体验的认知潜力相辅相成。知识获取是一个认识的过程，并不依赖于感官知觉，可以通过情感（宣泄）或体能（宣泄）的转变或通过意识反思来进行。无论处于什么背景情况，知识获取总是以行动为基础。

互动媒体艺术可以设定为不同形式，如互联网艺术、位置艺术、互动装置或互动环境。具有叙事性，可以模拟日常交流情形、参照游戏结构，也可以邀请观众参与物理互动或合作共同完成作品呈现。其中，知识的获取途径包括提升媒体范式敏感度、作品个人角色定位的必要性、沉浸式认同、身体体验或远距离（自我）观察。

欧丽亚·利亚利娜的作品《阿加莎的出现》将观众视为开关，对作品演变没有深刻影响，基于媒体场景的建设性理解由观众重复性、机械性的行为所塑造。相比之下，苏珊娜·伯肯黑格的《泡泡浴》使观众成为互动命题中的一个无用棋子。斯特凡·舍马特的《水》在艺术品的叙事空间和现实生活环境之间引发了框架性碰撞，对于这种碰撞，观众需要有自己的立场。相比之下，泰瑞·鲁布的《漂流》并没有将观众设计成一个主动性角色，相反，他将自身对互动媒体艺术的期望以及数据流

和自然环境的复杂叠加进行了博弈。林恩·赫舍曼的互动雕塑作品《自己的房间》让观众面对一个由不同演员组成的复杂且不协调的装置，其一是作品本身。阿格尼斯·黑格杜斯的《水果机》以特定方式处理了媒体艺术和游戏之间的关系，同时引导不同观众进行社会互动。Tmema 的《手动输入投影仪》和大卫·洛克比的《非常神经系统》侧重于多模式体验，这两件作品说明了流动性和个人思考以及互动艺术的有效性之间的潜在矛盾。索尼亚·希拉利的《如果你靠近我一点》涉及身体自我意识的问题，艺术家使用表演者作为界面，以与众不同的方式将人类和机器之间的关系主题化。"爆炸理论"的《骑行者问答》将我们带回了公共空间，这件作品储存了观众骑行时的话语，以反思生活和非同步交流为主题。

所有作品的共同点是，它们不仅需要观众的自主行为活动，还需要经过精心策划、控制和引导观众产生的行为。因此，将这些行为简化为过程性需求，是对作品本身的不公。和艺术品的传统概念一样，互动装置也是基于展出的人工制品。即使有意外情况发生，互动过程原则上仍基于技术系统中设定的反馈过程和观众有意识的行为。从本体论上讲，互动媒体艺术是装置的一个分支，将呈现性和表演性相结合，是同时表现实体、行为邀请和表演的基础。现今，互动媒体艺术已被深入研究。装置的概念值得探索，也值得表达，复杂又可预设的阻力是接受体验的构成元素。尽管互动式媒体艺术作品的审美潜力主要在作品实现过程中得以呈现，现今已可以与装置相提并论。然而，并不排除互动式媒体艺术作品可能演变成一种创造性活动，在此之中，互动系统将成为创造表现形式的促进者，而表现形式反过来可以成为互动系统中的观察对象。

展望

2010 年秋天，索尼亚·希拉利在一些国际艺术节上展出了名为《对快乐敏感》的作品。和作品《如果你靠近我一点》一样，希拉利在作品《对快乐敏感》中使用了一个表演者，但这一次她将自己也投入到互动过程中，作为其中一个环节。该作品的特色是在房间中间放置了一个难以进入的黑色立方体，立方体中包含一个女性

表演者。希拉利站在黑色立方体前面，戴着一套电线，观众可以清晰看到这些电线，电线穿过墙壁延伸到立方体内部。希拉利每次只允许一个观众从侧门进入立方体。在里面，如果观众接近或触摸表演者，作品就会触发电脉冲，这些脉冲通过电线传导至艺术家的身体。该作品的标题表明，电脉冲可以产生痛苦与愉悦交织的复杂效果。由于观众在作品内部，在这样一个光线昏暗的空间内，与表演者面对面，他无法观察到自己的行为会对艺术家产生影响。如果他站在作品外观察，就会意识到作品内发生的事情会影响到艺术家，尽管他无法确定具体是如何触发电脉冲的。因此，观众与表演者之间的接触以及观众不知道自己的行为是如何影响艺术家的，这两者形成了张力。尽管艺术家设置了作品的反馈过程，但她仍受制于作品内部观众的行为。希拉利冒着被自己的作品伤害的风险，向公众展示了她自己作为一个被动参与者。只有她自己知道从作品收到的物理反馈是否危险。

作品《对快乐敏感》确立了艺术家在互动艺术中的角色。本书的出发点在于，互动艺术作品被认为是以艺术配置互动命题为基础的过程性格式塔，在观众互动过程中，作品会呈现具体的形式同时揭示自我。

我们已经看到，当艺术家作为创作者时，他们缺少作为观众的感知，但艺术家可以作为观察者、表演者或代表性观众参与互动过程。本书关注的是观众的审美体验，希拉利的作品反映了在互动艺术中传统的角色分配对作者的影响。在作品《对快乐敏感》中，希拉利将自己置于作品演化的初始阶段，也置于实现的中心。在这里，她并不作为创造者，而是作为反馈系统中受外界支配的接受者，暴露在互动过程的影响之下。她处理的是"他们"无法控制的互动命题中个人实现的感觉，并将这些感觉呈现为一种潜在的快乐或痛苦的体验。用威廉·弗卢塞尔的话说，她引导观众"悄悄地进入"装置。从字面上来说，观众消失在黑色立方体中，无法控制互动过程。虽然作品提供了一个复杂的隐喻性解释，但它也要求观众和旁观者对反馈过程采取明确立场，在他们对艺术家的影响中，敏锐地构成现实。同时，该作品挑战了互动艺术作品的实现是独立于其作者的概念。

希拉利的作品说明了互动媒体艺术的器具性、概念性和审美潜力，以及一般意义上的媒体互动。作为不同艺术流派的混合体，互动媒体艺术持续在"工作性"和表演性、媒介过程和社会定位之间呈现出新的相互关系。互动媒体艺术使我们意识

到媒介互动性的潜力，并邀请我们去体验它们。同时，它强调了与过程美学和接受美学有关的问题，这些问题与其他形式的艺术有关。因为如果艺术史要充分履行其作为当代艺术与历史艺术的批判性观察者和调解者的角色，就需要从多角度提出与作品实现过程中各种角色以及艺术审美体验中的各种复杂因素有关的问题。

注释

引言

[1] Jonathan Crary, *Techniques of the Observer: On Vision and Modernity in the Nineteenth Century* (MIT Press, 1992), 18.

[2] Hans Belting, *The Invisible Masterpiece* (Reaktion, 2001), 388.

[3] Michael Fried, "Art and Objecthood," *Art Forum* 5 (June 1967): 12–23.

[4] Umberto Eco, *The Open Work* (Harvard University Press, 1989); Lucy Lippard, *Changing: Essays in Art Criticism* (Dutton, 1971); Peter Bürger, *Theory of the Avant-Garde* (University of Minnesota Press, 1984). *II*

[5] Mark B. N. Hansen, *New Philosophy for New Media* (MIT Press, 2004); idem., *Bodies in Code: Interfaces with Digital Media* (Routledge, 2006). 在后一著作中的某一页,汉森(Hansen)将媒体艺术描述为"思想催化剂"。

[6] Lev Manovich, *The Language of New Media* (MIT Press, 2001).

[7] Marshall McLuhan, *Understanding Media: The Extensions of Man* (Routledge, 1964).

[8] 在不具有特定性的语境中,为了易于阅读使用男性代词,实际应该被认为是两性均可。

[9] 本研究在不同场合提及"传统"艺术作品,指的是不预想观众有任何主动参与的作品。仅因为没有更合适的术语因此被定义为"传统"。

[10] Hans Robert Jauß, *Aesthetic Experience and Literary Hermeneutics* (University of Minnesota Press, 1982), 31.

[11] 参照 Stefan Heidenreich, "Medienkunst gibt es nicht," *Frankfurter Allgemeine Sonntagszeitung*, January 1, 2008; Inke Arns, " Und es gibt sie doch. Über die Zeitgenossenschaft der medialen Künste,"in *Hartware MedienKunstVerein 1996–2008*, ed. Susanne Ackers et al. (Kettler, 2008), 66.

[12] Barbara Büscher, Live Electronic Arts und Intermedia, habilitation treatise, University of Leipzig, 2002 (at http://www.qucosa.de). 在本书中,如果没有书籍的英文版本,则将外语译成英文。德文引文由尼亚姆·沃德翻译;我翻译其他语言——卡蒂娅·卡

瓦斯泰克。

[13] Jacques Rancière, "The Emancipated Spectator," in *The Emancipated Spectator* (Verso, 2009), 17.

第 1 章

[1] 例如，参见 Hans Ulrich Reck, *Mythos Medienkunst* (König, 2002), 21.

[2] Geert Lovink, *Zero Comments: Blogging and Critical Internet Culture* (Routedge, 2008), 83.

[3] 荷兰媒体艺术学院多年来被称为蒙得维的亚 / 基于时间的艺术。柏林艺术大学目前仍然有一个基于时间的媒体研究院。

[4] Hans-Peter Schwarz, ed., introduction to *Media Art History* (Prestel, 1997).

[5] Heinrich Klotz, "Der Aufbau des Zentrums für Kunst und Medientechnologie in Karlsruhe. Ein Gespräch mit Lerke von Saalfeld," in *Eine neue Hochschule (für neue Künste)* (Hatje Cantz,1995), 35.

[6] Siegbert Janko, Hannes Leopoldseder, and Gerfried Stocker, eds., *Ars Electronica Center, Museum of the Future* (Ars Electronica Center, 1996), 46.

[7] Gerfried Stocker and Christine Schöpf, eds., " New Media Art. What Kind of Revolution?" in *Infowar—Information.power.war*,Ars Electronica 1998 festival catalog, volume 1 (Springer, 1998), 292.

[8] 参见 Heidenreich, "Medienkunst gibt es nicht"; and Reck, *Mythos Medienkunst*, 10f. 瑞克 (Reck) 将"媒体艺术"与"通过媒体的艺术"作了对比，他认为前者是"作为表达、描绘和表现的艺术主张"的延续，后者被描述为过程和实验。关于这个问题的详细讨论，可参见 Lovink, *Zero Comments*, 79–127.

[9] Geert Lovink and Pit Schultz,"Der Sommer der Netzkritik. Brief an die Casseler,"n.d. (at http://www.thing.desk.nl).

[10] Arns, "Und es gibt sie doch," 66.

[11] Ibid., 66.

[12] Heidenreich, "Medienkunst gibt es nicht."

[13] Rosalind Krauss, *A Voyage on the North Sea: Art in the Age of the Post-Medium Condition* (Thames & Hudson, 2000); Lev Manovich, "Post-Media Aesthetics," 2001 (at http://

注释

www.manovich.net).

[14] Dieter Daniels, "Was war die Medienkunst? Ein Résumé und ein Ausblick, " in *Was waren Medien?* ed. Claus Pias (Diaphanes, 2010).

[15] Beryl Graham and Sarah Cook, *Rethinking Curating* (MIT Press, 2010), 21.

[16] 到 1995 年, 与电子艺术大奖配套的年度出版物是 *International Compendium of Computer Arts*. 关于相同名称的其他早期展览和出版物可参见: Heike Piehler, *Die Anfänge der Computerkunst* (dot-Verlag, 2002); Christoph Klütsch, *Computergrafik. Ästhetische Experimente zwischen zwei Kulturen. Die Anfänge der Computerkunst in den 1960er Jahren* (Springer, 2007).

[17] 在《数字艺术》(*Digital Art*) 一书中, 克里斯汀·保罗 (Christiane Paul) 将数字技术作为制作不同形式的艺术作品 (摄影、图形、雕塑、音乐) 的工具与作为过程性艺术媒介的使用明确区分开来。Christiane Paul, *Digital Art* (Thames&Hudson, 2008), 8.

[18] Söke Dinkla, *Pioniere interaktiver Kunst von 1970 bis heute: Myron Krueger, Jeffrey Shaw, David Rokeby, Lynn Hershman, Grahame Weinbren, Ken Feingold* (Hatje Cantz, 1997), 8, note 6.

[19] 例如, 参见以两本书对互动概念的讨论: Katharina Gsöllpointner and Ursula Hentschläger, *Paramour: Kunst im Kontext neuer Technologien*(Triton, 1999), 71-78 and 145-147, and Paul, *Digital Art*, 67f. 例如, Marion Strunk and Christian Kravagna 认为参与是一种更自由、更高级的观察者参与方式; 参见 Marion Strunk, "Vom Subjekt zum Projekt: Kollaborative Environments, " in *Kunst ohne Werk. Kunstforum International* 152 (2000),126; Christian Kravagna, "Arbeit an der Gemeinschaft. Modelle partizipatorischer Praxis, " in *Die Kunst des Öffentlichen. Projekte, Ideen, Stadtplanungsprozesse im politischen, sozialen, öffentlichen Raum*, ed. Marius Babias and Achim Könneke (Verlag der Kunst, 1998), 30.

[20] James Mark Baldwin, "Interaction," in *Dictionary of Philosophy and Psychology*, volume I (Macmillan, 1901), 561f.

[21] 参见 Heinz Abels, *Einführung in die Soziologie*, volume 2, *Die Individuen in ihrer Gesellschaft* (Verlag für Sozialwissenschaften, 2004), 204-206.

[22] Edward Alsworth Ross, *Social Psychology: An Outline and Source Book* (Macmillan, 1909), I; George Herbert Mead, "Social Psychology as Counterpart to Physiological Psychology, " *The Psychological Bulletin VI* , no. 12 (1909): 401-408; for the history of the term, see Hans Dieter Huber, "Der Traum vom Interaktiven Kunstwerk," 2006 (at http://www.hgb-leipzig.de).

[23] Herbert Blumer, "Social Psychology," in *Man and Society: A Substantive Introduction to the Social Sciences*, ed. Emerson Peter Schmidt (Prentice-Hall, 1937), 170.

[24] Blumer, "Social Psychology," 171.

[25] Ibid., 191.

[26] Norbert Wiener, *The Human Use of Human Beings: Cybernetics and Society*, revised edition (1950; reprint: Da Capo, 1954), 16.

[27] Wiener, *The Human Use of Human Beings*, 33.

[28] J. C. R. Licklider, "Man-Computer Symbiosis," *IRE Transactions on Human Factors in Electronics* HFE-1 (1960): 4–11.

[29] Ivan Edward Sutherland, Sketchpad: A Man-Machine Graphical Communication System, PhD thesis, Massachusetts Institute of Technology (at http://www.cl.cam.ac.uk), 17. 另请参见 Alan Blackwell 和 Kerry Rodden 对电子版的介绍。

[30] Douglas C. Engelbart, *Augmenting Human Intellect: A Conceptual Framework*, SRI Summary Report AFOSR-3223, October 1962 (at http://www.dougen gelbart.org).

[31] 参见 Brad A. Myers, "A Brief History of Human Computer Interaction Technology," *ACM interactions* 5, no. 2 (March 1998): 44–54; Paul A. Mayer, ed., *Computer Media and Communication: A Reader* (Oxford University Press, 1999). 关于这一主题最著名的会议是 CHI 会议，它自 1982 年以来一直举办。

[32] 例如，参见 Lucy A. Suchman, *Human-Machine Reconfigurations: Plans and Situated Actions* (Cambridge University Press, 2007).

[33] 互动作为交流的一个子集，互动被描述为一种基于反馈过程的（理想的多机制）交流。相比之下，当沟通被认为是互动的一个子集时，互动通常被定义为任何涉及另一个行动的行动，而交流只有在互动成功地形成理解时才会发生。Christoph Neuberger, "Interaktivität, Interaktion, Internet. Eine Begriffsanalyse," *Publizistik* 52, no.1 (2007): 33–50.

[34] Neuberger, "Interaktivität," 37.

[35] 有关类似的观点，详见 E. D. Wagner, "In Support of a Functional Definition of Interaction," *American Journal of Distance Education* 8, no. 2 (1994), 20: "因此，互动侧重于人的行为，而互动性侧重于技术系统的特征。"另一方面詹斯·F. 詹森（Jens F. Jensen）建议，互动的概念可用于人类交流，互动性的概念可用于中介交流；詹斯·F. 詹森"互动性，追踪媒体和传播研究中的一个新概念"，载于 Mayer, *Computer Media*, 182。

[36] 这里也是参考詹森的"互动性"，1997 年。定义这一概念的批判性尝试，如肯·乔丹（Ken Jordan）的"被动互动"，可以被视为对这种笼统的赞美的批评：Ken Jordan, "Die Büchse der Pandora," in *Kursbuch Internet: Anschlüsse an Wirtschaft und Politik, Wissenschaft und Kultur*, ed. Stefan Bollmann (Bollmann, 1996), 50. 另一个例子是罗伯特·普法勒的互消性（见第 4 章）。

[37] 有关详细讨论，请参见 Katja Kwastek, "The Invention of Interactivity," in *Artists as Inventors, Inventors as Artists*, ed. Dieter Daniels and Barbara U. Schmidt (Hatje Cantz,

注释

[38] 参见 Jack Burnham, ed., *Software: Information Technology: Its New Meaning for Art* (self-published, 1970), 11.

[39] Jack Burnham, "Art and Technology: The Panacea That Failed," in *The Myth of Information: Technology and Postindustrial Culture*, ed. Kathleen Woodward (Routledge, 1980), 201. 1.

[40] 展览传单，迈伦·克鲁格档案。

[41] 其中一个系统是激光磁盘，它首次实现了对数字资产的线性控制，从而实现了对叙述和通信的互动式控制，以及对模拟空间的探索。参见 Dinkla, *Pioniere interaktiver Kunst*, 14–16.

[42] 参见 Frank Popper, *Art of the Electronic Age*(Thames &Hudson, 1993), 172.

[43] 例如，参见 Schwarz, *Media Art History*, 7.

[44] Scott deLahunta et al., "Rearview Mirror: 1990–2004," jury statement, in *Cyberarts 2004, International Compendium Prix Ars Electronica*, ed. Hannes Leopoldseder, Christine Schöpf, and Gerfried Stocker (Hatje Cantz, 2004), 106.

[45] 例如，伯尼·卢贝尔(Bernie Lubell) 的《亲密关系的保护》(*Conservation of Intimacy*) 项目作品获得了"杰出奖"(Award of Distinction)，该项目几乎完全基于机械过程，而西奥·詹森(Theo Hansen) 的 *Strandbeesten* 项目作品获得了特别奖，该项目完全摒弃了电子设备。2007 年新类别"混合艺术"的引入也在此背景下。

[46] 彼得·根多拉(Peter Gendolla) 和安妮特·亨内肯斯(Annette Hünnekens) 也使用了这种区分。参见 Peter Gendolla et al. (eds.), *Formen interaktiver Medienkunst: Geschichte, Tendenzen, Utopien* (Suhrkamp, 2001); Annette Hünnekens, *Der bewegte Betrachter. Theorien der interaktiven Medienkunst* (Wienand, 1997).

[47] 因为在这种体验中接受者的行动被认为是这种体验的核心，所以本研究不涉及不需要这种激活方式的互动媒体艺术作品，例如拥有自我维持状态的生成系统。然而，这并不意味着否定它们的存在和意义。不同技术系统之间的互动外部数据的可视化也可以用术语"互动式"来描述媒体艺术。关于这个主题，参见优秀的展览目录 *Feedback: Art Responsive to Instructions, Input, or Its Environment*, ed. Ana Botella Diez del Corral.（self-published, 2007）

[48] 关于参与式艺术，参见 Lars Blunck, *Between Object & Event: Partizipationskunst Zwischen Mythos und Teilhabe* (VDG, 2003). 关于表演和行为艺术，参见 Thomas Dreher, *Performance Art nach 1945. Aktionstheater und Intermedia* (Fink, 2001). 关于沉浸式策略，参见 Oliver Grau, *Virtual Art: From Illusion to Immersion* (MIT Press, 2003).

[49] 参见 Myron Krueger, *Artificial Reality II* (Addison-Wesley, 1991); Heinrich Klotz and ZKM, eds., *Jeffrey Shaw—A User's Manual: From Expanded Cinema to Virtual Reality* (Hatje Cantz, 1997); Meredith Tromble, ed., *The Art and Films of Lynn Hershman Leeson: Secret Agents,*

Private I (University of California Press, 2005); Christa Sommerer and Laurent Mignonneau, *Interactive Art Research* (Springer, 2009).

[50] 参见 Dinkla, *Pioniere interaktiver Kunst;* Hünnekens, *Der bewegte Betrachter;* Gendolla et al., *Formen interaktiver Medienkunst*.

[51] 参见 Paul, *Digital Art;* Edward A. Shanken, *Art and Electronic Media* (Phaidon, 2009).

[52] Dinkla, *Pioniere interaktiver Kunst*, 28; cf. Roy Ascott, "The Art of Intelligent Systems," in *Der Prix Ars Electronica. Internationales Kompendium der Computerkünste*, ed. Hannes Leopoldseder (Veritas, 1991), 25: "'互动艺术'这个词更多是指一个操作、思想和经验的领域，而不仅仅是指一种过时的流派或主义。它确定了各种媒体中非常广泛的实验、创新和真实的艺术成就，这挑战了我们对艺术是什么或可能是什么的许多假设。"

[53] Belting, *The Invisible Masterpiece*, 400; Dinkla, *Pioniere interaktiver Kunst*, 25–30; Paul, *Digital Art*, 11–13.

[54] 参见媒体艺术家的自我参照概述，Hünnekens, *Der bewegte Betrachter*, 73–83.

[55] Roselee Goldberg, *Performance Art from Futurism to the Present* (Abrams, 1988), passim.

[56] Herbert Molderings, *Duchamp and the Aesthetics of Chance: Art as Experiment* (Columbia University Press, 2010), xi.

[57] 参见 Dieter Daniels, "John Cage and Nam June Paik: 'Change your mind or change your receiver (your receiver is your mind),'" in *Nam June Paik,* ed. Sook-Kyung Lee und Susanne Rennert (Hatje Cantz, 2010), 108.

[58] Harold Rosenberg, "The American Action Painters," *Art News* 51, no. 5 (September 1952), cited in Henry Geldzahler, *New York Painting and Sculpture: 1940–1970* (Dutton, 1969), 342.

[59] 罗森伯格 (Rosenberg) 对观众只说了以下几点："自从画家成为一名演员，观众必须用行动的词汇来思考：它的开端、持续时间、方向——精神状态集中和意识放松，被动、警惕的等待。他必须成为一名鉴赏家，具备对自动、自发、被唤起的事物进行分级的能力。" Rosenberg, "The American Action Painters," 344.

[60] Paul Schimmel, "Leap into the Void. Performance and the Object," in *Out of Actions: Between Performance and the Object, 1949–1979* (Thames&Hudson, 1998), 18.

[61] Christian Janecke, *Kunst und Zufall. Analyse und Bedeutung* (Verlag für moderne Kunst, 1995), 163, note 212.

[62] Dreher, *Performance Art*, 68. 正如保罗·希梅尔（Paul Schimmel）所展示的，具体艺术协会在早期就已经将电子媒介融入他们的作品中。Schimmel, "Leap into the Void," 28–29.

[63] Allan Kaprow, "The Legacy of Jackson Pollock" (1958), in *Essays on the Blurring of Art*

注释

and Life, ed. Jeff Kelley (University of California Press, 2003), 1–9.

[64] Schimmel, "Leap into the Void," 19.

[65] John Cage, "45' for a speaker" (1954), in *Silence: Lectures and Writings* (Wesleyan University Press, 1961), 162.

[66] 乔治·布莱希特（George Brecht）强调引用了根植于达达主义和超现实主义的传统。他最初也对随机过程感兴趣，但这些最终引导他探索有关观察者参与的概念，这将在下面详细讨论。早在 1957 年，关于艺术中随机元素使用历史的综合性著作，但直到 1966 年才出版。George Brecht, *Chance-Imagery* (Something Else Press, 1966).

[67] Allan Kaprow, "Happenings in the New York Scene" (1961), in Kaprow, *Essays*, 19.

[68] 有关凯奇职位的详细信息，参见 Büscher, "Live Electronic Arts," 102–117.

[69] 参见 Klütsch, *Computergraphik*.

[70] 参见 Florian Cramer, *Exe.cut(up)able Statements. Poetische Kalküle und Phantasmen des selbstausführenden Texts* (Fink, 2010).

[71] Krueger, *Artificial Reality* II, 97. 类似的观点，参见 David Rokeby, "Transforming Mirrors: Subjectivity and Control in Interactive Media", in *Critical Issues in Electronic Media*, ed. Simon Penny (State University of New York Press, 1995), 137.

[72] Nam June Paik, "About the Exposition of Music," *Décollage* 3 (1962), n.p.

[73] 参见 Edith Decker, *Paik Video* (DuMont, 1988), 60–66.

[74] 关于剧院，参见 Blunck, *Between Object & Event*, 28; 关于影片，参见 George P. Landow, *Hypertext 3.0: Critical Theory and New Media in an Era of Globalization* (Johns Hopkins University Press, 2006), 263 (with reference to Sergei Eisenstein).

[75] 参见 Dieter Daniels, "Strategies of Interactivity," in *The Art and Science of Interface and Interaction Design*, volume 1, ed. Christa Sommerer, Lakhmi C. Jain, and Laurent Mignonneau (Springer, 2008), 27f.

[76] 罗伯特·罗森伯格 1951 年写给贝蒂·帕森斯（Betty Parsons）的一封信，引自 Blunck, *Between Object & Event*, 65 页。

[77] Schimmel, "Leap into the Void," 21.

[78] Kaprow, "Happenings," 15–26.

[79] Allan Kaprow, "Notes on the Creation of a Total Art" (1958), in Kaprow, *Essays*, 11. 然而，这个定义绝不是没有争议的。参见 Michael Kirby, *Happenings: An Illustrated Anthology* (Dutton, 1965), 26: "在舞台上呈现的具有传统观众——呈现关系（并且没有环境方面）的事件仍然在发生。"

[80] Kaprow, "Notes on the Creation," 11.

[81] 作为许多事件的参与者，苏珊·桑塔格 (Susan Sontag) 发现观众经常受到挑衅性的对待，

有时甚至达到了"非人待遇"的地步。参见 Susan Sontag, "Happenings: An Art of Radical Juxtaposition" (1962), in *Against Interpretation and other Essays* (Farrar, Straus and Giroux, 1966).

[82] 参见 Kirby, *Happenings,* 75; 也可参见其他描述, Philip Ursprung, *Grenzen der Kunst. Allan Kaprow und das Happening. Robert Smithson und die Land Art* (Schreiber, 2003), 76–87; and in Blunck, *Between Object & Event,* 105–108. "访客"和"参与者"之间的区别保留在乐谱中，可参见 Alfred M. Fischer, ed., *George Brecht. Events. A Heterospective* (König, 2005), 35.

[83] Allan Kaprow, "A Statement," in Kirby, *Happenings,* 46. See also Paul Schimmel, "'Only memory can carry it into the future': Kaprow's Development from the Action-Collages to the Happenings", in *Allan Kaprow—Art as Life,* ed. Eva Meyer-Hermann, Andrew Perchuk, and Stephanie Rosenthal (Thames & Hudson, 2008), 11.

[84] Jeff Kelley, *Childsplay: The Art of Allan Kaprow* (University of California Press, 2004), 58–62.

[85] Ursprung, *Grenzen der Kunst,* 185–190.

[86] 提出的原因包括从能够记录动作的视频技术的发展到它们被技术实验所取代，例如艺术和技术实验。参见 Dreher, *Performance Art,* 11: "随着 20 世纪 70 年代视频设备的出现，动作剧院在 20 世纪 60 年代在媒介形式发展中所起的重要作用已经消失。"也可参见 Ursprung, *Grenzen der Kunst,* 121: "作为一种艺术趋势的事件最终被艺术作品《九晚》所掩盖。"

[87] 参见芭芭拉·兰格对这个概念的批评性讨论， Barbara Lange, "Soziale Plastik," in *DuMonts Begriffslexikon zur zeitgenössischen Kunst,* ed. Hubertus Butin (DuMont, 2002). 关于博伊斯概念的介绍，参见 Claudia Mesch and Viola Michely, eds., *Joseph Beuys: The Reader* (I.B. Tauris, 2007).

[88] 关于戏剧中的参与策略，参见 Erika Fischer-Lichte, *The Transformative Power of Performance: A New Aesthetics* (Routledge, 2008), passim; Erika Fischer-Lichte, "Der Zuschauer als Akteur," in *Auf der Schwelle. Kunst, Risiken und Nebenwirkungen,* ed. Erika Fischer-Lichte et al. (Fink, 2006); and Barbara Gronau, "Mambo auf der Vierten Wand. Sitzst-reiks, Liebeserklärungen und andere Krisenszenarien," in Fischer-Lichte et al., *Auf der Schwelle.*

[89] 参见 Joshua Abrams, "Ethics of the Witness. The Participatory Dances of Felix Ruckert," in *Audience Participation: Essays on Inclusion in Performance,* ed. Susan Kattwinkel (Greenwood, 2003).

[90] 参见 Suzanne Lacy, *Mapping the Terrain: New Genre Public Art* (Bay Press, 1995); Miwon Kwon, *One Place after Another: Site-Specific Art and Locational Identity* (MIT Press, 2004); Grant H. Kester, *Conversation Pieces: Community — Communication in Modern Art* (University of

[91] 例如，参见 Iñigo Manglano-Ovalle and Street-Level Video: Tele-Vecindario, 1995, as described in Mary Jane Jacobs, ed., *Culture in Action: A Public Art Program of Sculpture Chicago* (Bay Press, 1995), 76–87.

[92] 参照 Kaprow, "Happenings in the New York Scene," 17: "最激烈和最重要的事件是在旧阁楼、地下室、空置商店、自然环境和街道上产生的。"

[93] Allan Kaprow, "The Happenings Are Dead: Long Live the Happenings" (1966), in Kaprow, *Essays*, 62. Also see Büscher, "Live Electronic Arts," 46f.

[94] 参见 Blunck, *Between Object & Event*, 29–45 (on Duchamp and Cornell).

[95] 参见 Hubertus Gaßner and Stephanie Rosenthal, eds., *Dinge in der Kunst des 20. Jahrhunderts* (Steidl, 2000).

[96] Büscher, "Live Electronic Arts," 166.

[97] Ibid., 21.

[98] 进一步的讨论，参见 Katja Kwastek, "Art without Time and Space? Radio in the Visual Arts of the Twentieth and Twenty-First Centuries," in *Re-inventing Radio*, ed. Heidi Grundmann and Elisabeth Zimmerman (Revolver, 2008).

[99] 乔治·布莱希特在1961年6月7日写给威廉·塞茨（William C. Seitz）的信，引自 Julia Robinson, "In the Event of George Brecht," in Fischer, *George Brecht*, 20.

[100] 参见 Robinson, "In the Event of George Brecht," 53.

[101] "药柜"打字稿，纽约现代艺术博物馆图书馆，引自 Blunck, *Between Object & Event*, 141.

[102] 例如，翁贝托·埃科将他的开放艺术理论建立在斯托克豪森、普苏尔和贝里奥的此类作品上；Eco, *The Open Work*, 27-31.

[103] 参见 Büscher, "Live Electronic Arts," 119.

[104] 乐谱重印在 Meyer-Hermann, Perchuk, and Rosenthal, *Allan Kaprow*, Figs. 111–113.

[105] 参见 Robinson, "In the Event of George Brecht," 42.

[106] George Brecht, *Notebook IV*, cited in Blunck, *Between Object & Event*, 131.

[107] Schimmel, "Leap into the Void," 71.

[108] George Brecht, *Notebook II*, cited in Robinson, "In the Event of George Brecht," 30.

[109] 1976年对迈克尔·尼曼（Michael Nyman）的采访，引自 Robinson, "In the Event of George Brecht," 30.

[110] Robinson, "In the Event of George Brecht," 55.

[111] Richard Kostelanetz, "Conversations: Allan Kaprow," in *The Theater of Mixed Means: An Introduction to Happenings, Kinetic Environments and other Mixed-Means Performances* (Pittman, 1970), 110.

[112] Richard Schechner, *Environmental Theater* (Hawthorn, 1973), 49. 关于这一表演的详细讨论，请参阅 Gronau, "Mambo auf der Vierten Wand"。

[113] 一个例外是由乔治·布莱希特发明的纸牌游戏 Solitaire。参见 Robinson, "In the Event of George Brecht," 36, 43.

[114] *Une Journée dans la rue* (1966). 参见 Marion Hohlfeldt, *Grenzwechsel: Das Verhältnis von Kunst und Spiel im Hinblick auf den veränderten Kunstbegriff in der zweiten Hälfte des zwanzigsten Jahrhunderts mit einer Fallstudie: Groupe de Recherche d'Art Visuel* (VDG, 1999).

[115] 一个例子是艺术家团体"爆炸理论"的各种项目。

[116] 参见 Paul, *Digital Art*, 196–203; Hartware MedienKunstVerein and Tilman Baumgärtel, eds., *Games. Computerspiele von KünstlerInnen* (Revolver, 2003).

[117] 有关动态艺术的历史，请参阅 Hans Günter Golinski, Sepp Hiekisch-Picard and Christoph Kivelitz, eds., *Und es bewegt sich doch. Von Alexander Calder und Jean Tinguely bis zur zeitgenössischen "mobilen Kunst"* (Museum Bochum, 2006). 关于欧普艺术，参见 Martina Weinhart and Max Hollein, eds., *Op Art* (König, 2007). 鉴于这两个运动的代表人物和作品之间存在大量重叠，玛蒂娜·温哈特建议将两者结合起来。Martina Weinhart, "Im Auge des Betrachters. Eine kurze Geschichte der Op Art," in Weinhart and Hollein, *Op Art*, 29.

[118] 艺术家们的系统化方法，在该运动的意大利名称中尤为明显："程序艺术"。Weinhart, "Im Auge des Betrachters," 9.

[119] Alfred Kemény and László Moholy-Nagy, "Dynamisch-konstruktives Kraftsystem," *Der Sturm. Monatszeitschrift für Kultur und die Künste* 13, no. 12 (1922), cited in Manuel J. Borja-Villel et al., *Force Fields, Phases of the Kinetic* (Museu d'Art Contemporani de Barcelona, 2000), 229.

[120] Eugen Thiemann, ed., *Participation. À la recherche d'un nouveau spectateur. Groupe de Recherche d'Art Visuel* (Museum am Ostwall, 1968), 4.

[121] Frank Popper, *Origins and Development of Kinetic Art* (Studio Vista, 1968), 244–246.

[122] 文本来自 AGAM 展览的邀请函，Galerie Craven, Paris 1953; Marc Scheps, *Agam. le salon de l'élysée* (Paris: Editions du Centre Pompidou, 2007), figure 45b.

[123] Yaacov Agam, *Texts by the Artist* (Editions du Griffon, 1962), 5.

[124] Scheps, *Agam*。一年后，罗伯特·劳森伯格根据类似的原理创作了他的作品《探测》(*Soundings*)。

[125] Popper, *Art, Action and Participation*, 56 (Parent), 114 (Larrain); Roy Ascott: *Telematic Embrace*, ed. Edward Shanken (University of California Press, 2003), 151 (Ascott).

[126] Roy Ascott, "The Construction of Change," 1964, in Ascott, *Telematic Embrace*.

注释

[127] Thiemann, *Participation,* 42.

[128] Jean-Louis Ferrier, *Gespräche mit Victor Vasarely* (Galerie der Spiegel, 1971), 140.

[129] Jean-Louis Ferrier, *Gespräche mit Victor Vasarely*, 137.

[130] Jean-Louis Ferrier, *Gespräche mit Victor Vasarely*, 13.

[131] Frank Popper, *Art, Action and Participation* (Studio Vista, 1975), 7–8.

[132] 参见 Werner Spies, "Karambolagen mit dem Nichts. Jean Tinguelys meta-mechanische Ironie," *Frankfurter Allgemeine Zeitung,* January 21, 1989, reprinted in Werner Spies, *Zwischen Action Painting und Op Art*, volume 8 of *Gesammelte Schriften zu Kunst und Literatur* (Berlin University Press, 2008).

[133] Blunck, *Between Object & Event*, 201–205.

[134] Arturo Carlo Quintavalle, *Enzo Mari* (Parma: Università di Parma, 1983), 195. 《Modulo 856》是一个雕塑，游客可以从下面把头伸进去，然后面对自己的倒影。在问卷中，参观者被要求在他们所认同的作品的 13 个建议下画线，并写下他们自己认为的延伸含义。提供的陈述从在特定艺术背景（波普艺术或欧普艺术）对作品进行分类，到制度批评的问题，再到自我感知和自我反思的问题。See Umberto Eco, "Che cosa ha fatto Mari per la Biennale die San Marino?" *Domus* 453 (1967), reprinted in Quintavalle, *Mari*.

[135] 问卷从 1962 年在巴黎美院举办的"不稳定"(Instabilité) 展览和 1966 年在巴黎举办的"在街上的一天" (une journée dans la rue) 行动中幸存下来。问卷的评估报告来自 Luciano Caramel, ed., *Groupe de Recherche d'Art Visuel 1960–1968* (Electa, 1975), 28–29, 48–49.

[136] Jean Clay, "Painting: A Thing of the Past," *Studio International* (July/August 1967), 12.

[137] Ilya Kabakov, *On the 'total' installation* (Hatje Cantz, 1995), 276. 还可参见 Oskar Bätschmann, "Der Künstler als Erfahrungsgestalter," in *Ästhetische Erfahrung heute,* ed. Jürgen Stöhr (DuMont, 1996).

[138] 参见 Jeffrey Shaw and Peter Weibel, eds., *Future Cinema: The Cinematic Imaginary after Film* (MIT Press, 2003), 144–149.

[139] 有关这类媒体艺术的更多信息，请参阅 Slavko Kacunko, *Closed Circuit Videoinstallationen. Ein Leitfaden zur Geschichte und Theorie der Medienkunst mit Bausteinen eines Künstlerlexikons* (Logos, 2004).

[140] Kacunko, *Closed Circuit Videoinstallationen*, 171.

[141] Michael Lüthy, "Die eigentliche Tätigkeit. Aktion und Erfahrung bei Bruce Nauman," in Fischer-Lichte et al., *Auf der Schwelle*. 参照 Daniels, "Strategies of Interactivity," 36.

[142] Frank Gillette, "Masque in Real Time," in *Video Art: An Anthology,* ed. Ira Schneider and Beryl Korot (Harcourt Brace Jovanovich, 1976), 218f.

[143] Dan Graham (1986) in *Ausgewählte Schriften,* ed. Ulrich Wilmes (Oktagon, 1994), 74, cited in Kacunko, *Closed Circuit Videoinstallationen,* 229.

[144] Rosalind Krauss, "Video: The Aesthetics of Narcissism" (1976), in *New Artists Video: A Critical Anthology,* ed. Gregory Battock (Dutton, 1978), 52.

[145] Ibid., 53.

[146] Ibid., 57.

[147] Reinhard Braun, "Kunst zwischen Medien und Kunst, " in *Kunst und ihre Diskurse. Österreichische Kunst in den 80er und 90er Jahren,* ed. Carl Aigner and Daniela Hölzl (Passagen Verlag, 1999), 170.

[148] 虽然这里讨论的这些作品现在被誉为20世纪60年代和70年代的重要艺术品，但当时它们并没有得到其他艺术家的一致好评。虽然阿伦·卡普罗认为，闭路装置在视频艺术中是有趣的，但同时也是庸俗的——"一部分是娱乐场所，一部分是心理实验室"。他还批判了展览环境禁止冥想和隐私的现实情况："现在每个进入画廊的人都会立即作为艺术品展出。"Allan Kaprow, "Video Art. Old Wine, New Bottle" (1974), in *Essays,* 151, 152.

[149] 也可参见 Kathy Cleland, "Media Mirrors and Image Avatars," in *Engage: Interaction, Art and Audience Experience,* ed. Ernest Edmonds et al. (Creativity and Cognition Studios, 2006).

[150] 更多细节，请参见 Kwastek, "The Invention of Interactivity."

[151] CYSP 的电子设备由受雇于飞利浦公司的工程师 Jacques Bureau 制造的自动调压器控制。

[152] 尼古拉斯·舍费尔，"空间之家"（Le Spatiodynamisme），1954年6月19日在图尔格特安菲斯教堂演讲（http://www.olats.org）。

[153] 观众可以自由要求表演重复、加速、减速、解释和中断。关于舍费尔的作品，参阅 Maude Ligier, *Nicolas Schöffer* (Presses du Réel, 2004). 关于舞者的使用，参阅 Maude Ligier, "Nicolas Schöffer, un artiste face a la technique," *Cahier de recit* 4 (2006): 43–65.

[154] Nicolas Schöffer, "Die Zukunft der Kunst. Die Kunst der Zukunft," in *Nicolas Schöffer. Kinetische Plastik. Licht. Raum,* ed. Karl Ruhrberg (Städtische Kunsthalle Düsseldorf, 1968), 28.

[155] 参见 Büscher, "Live Electronic Arts," 77–96.

[156] Jasia Reichardt, "Cybernetics, Art and Ideas," in *Cybernetics, Art and Ideas* (Studio Vista, 1971), here 11. 贾西娅·赖夏特，还在展览目录中表示，她主要不是对展示结果感兴趣，而是特别想展示潜力。Jasia Reichardt, ed., *Cybernetic Serendipity: The Computer and the Arts,* special issue no. 905 (Studio International, 1968), 5.

[157] Reichardt, *Cybernetic Serendipity,* 35. 参照 Margit Rosen, "The Control of Control—Gordon Pasks kybernetische Ästhetik," in *Pask Present,* ed. Ranulph Glanville and

Albert Müller (edition echoraum, 2008).

[158] Reichardt, *Cybernetic Serendipity*, 35.

[159] Ibid., 38.

[160] 参见Jonathan Benthall, "Edward Ihnatowicz's Senster," *Studio International* (November 1971): 174.

[161] Aleksandar Zivanovic, "The Technologies of Edward Ihnatowicz," in *White Heat, Cold Logic: British Computer Art 1960–1980,* ed. Paul Brown et al. (MIT Press, 2008), 102.

[162] Jasia Reichardt, "Art at Large," *New Scientist* (May 4, 1972): 292. 齐瓦诺维奇(Zivanovic)还认为，展览场地复杂的音响效果使传感器的动作看起来比实际情况复杂得多。

[163] Jack Burnham, *Beyond Modern Sculpture* (Braziller, 1968), 341.

[164] Krueger, *Artificial Reality* II, XII. 下面引用的克鲁格观点，摘自他1991年出版的那本书，实际上这样的观点是从20世纪70年代初开始发展起来的。许多观察结果都可以在克鲁格在20世纪70年代写的文本中找到。

[165] Krueger, *Artificial Reality* II, XII.

[166] Ibid., 64.

[167] 艺术家档案中关于心理空间的一页描述——可能起源于它的发展时期——也提到了一个用于检测运动的超声波传感器。

[168] 关于这项工作的唯一可用文件是克鲁格自己的描述。

[169] Krueger, *Artificial Reality* II, 30.

[170] Ibid., 92

[171] Ibid., 265.

[172] Ibid., 93.

[173] Ibid., 89.

[174] Andy Cameron, "Dinner with Myron. Or: Rereading Artificial Reality 2: Reflections on Interface and Art," in *aRt &D: Research and Development in Art,* ed. Joke Brower et al. (V2_NAi, 2005).

[175] 2007年，作者在康涅狄格州哈特福德对迈伦·克鲁格进行采访，并进行了录音和笔录。克鲁格的作品之所以没有被纳入本卷的案例研究中，是因为这些作品的最后一次展览是在2004年举行的，因此对它们产生的审美体验的分析必须完全基于文献。尽管如此，案例研究中涉及的许多作品都具有克鲁格之前描述的互动元素，例如通过触摸感应地板（索尼亚·希拉利）、剪影视频录制（大卫·洛克比），控制参与互动过程的人，探索传统规则系统（阿格尼斯·黑格杜斯），以及计算机生成形状的操作（Tmema）。

[176] Peter Dittmer, "SCHALTEN UND WALTEN [Die Amme]. Gespräche mit einem milchverschüttenden Computer seit 1992" (at http://home.snafu.de).

[177] 项目更进一步的讨论见 Paul, *Digital Art,* 146–153.

[178] 参照 Kathy Cleland, "Talk to Me: Getting Personal with Interactive Art," in *Conference Proceedings: Interaction: Systems, Practice and Theory,* ed. Ernest Edmonds and Ross Gibson (University of Technology, 2004) (at http://research. it.uts.edu).

[179] 参见 Paul, *Digital Art,* 139–145.

[180] Christa Sommerer and Laurent Mignonneau, "Interacting with Artificial Life. A-Volve" (1997), in *Interactive Art Research* (Springer, 2009), 87.

[181] 另一种方法是开发复杂的系统环境——特别是在模拟人生这样的电脑游戏中——允许操控各种因素，从而模拟复杂的社会或自然系统。参见 Noah Wardrip-Fruin, *Expressive Processing: Digital Fictions, Computer Games, and Software Studies* (MIT Press, 2009).

[182] Wardrip-Fruin, *Expressive Processing,* 83: "AI researchers and game creators are interested in models of the world, and behavior within it."（人工智能研究人员和游戏创造者，对世界的模型和玩家产生的行为感兴趣。）Cf. an early contribution by Edmond Couchot, "Die Spiele des Realen und des Virtuellen," in *Digitaler Schein. Ästhetik der elektronischen Medien,* ed. Florian Rötzer (Suhrkamp, 1991).

[183] Bertolt Brecht, "The Radio as an Apparatus of Communication" (1932), in *The Weimar Republic Sourcebook,* ed. Anton Kaes, Martin Jay, and Edward Dimendberg (University of California Press, 1994), 615f.

[184] 引自 Edith Decker and Peter Weibel, eds., *Vom Verschwinden der Ferne. Telekommunikation und Kunst* (DuMont, 1990), 226.

[185] 关于视觉艺术的广播项目，参见 Kwastek, "Art without Time and Space?"

[186] Dieter Daniels, "Interview with Robert Adrian X," Linz, 2009 (at http://www.netzpioniere.at).

[187] 关于网络艺术史前史的一个很好的总结，请参阅 Tilman Baumgärtel, "Immaterialien. Aus der Vorund Frühgeschichte der Netzkunst" (June 26, 1997) (at http://www.heise.de).

[188] 关于展览的详细描述，请参见 Antonia Wunderlich, *Der Philosoph im Museum. Die Ausstellung "Les Immateriaux" von Jean-François Lyotard* (transcript, 2008).

[189] 蒂尔曼·鲍姆加特尔 (Tilman Baumgärtel) 因此区分了在万维网上作为封闭网站实现的"网络作品"和为艺术家合作联盟创建的"网络"。Tilman Baumgärtel, *net.art. Materialien zur Netzkunst* (Verlag für moderne Kunst, 1999), 15–16.

[190] Fred Forest, "Die Ästhetik der Kommunikation. Thematisierung der Raum Zeit oder der Kommunikation als einer Schönen Kunst," in Rötzer, *Digitaler Schein,* 332.

[191] 更多细节，参见 Dieter Daniels and Gunther Reisinger, eds., *Netpioneers 1.0: Contextualizing*

注释

Early Net-Based Art (Sternberg, 2009).

[192] 参见 Tilman Baumgärtel, "Interview with Walter van der Cruijsen," in *net. art*.

[193] 参见 Baumgärtel, *net.art;* Dieter Daniels, "The Art of Communication. From Mail-Art to E-Mail" (1994) (at http://www.medienkunstnetz.de); Dieter Daniels, "Reverse Engineering Modernism with the Last Avant-Garde," in Daniels and Reisinger, *Netpioneers 1.0*.

[194] Tilman Baumgärtel, "Interview with Paul Garrin, 20.04.1997," in *net.art,* 96.

[195] 参见 Tilman Baumgärtel, "Interview with Julia Scher, 15.02.2001," in *net.art 2.0* (Verlag für moderne Kunst, 2001), 74; Tilman Baumgärtel, "Interview with Matthew Fuller, 09.05.1998," in *net.art*.

[196] Dieter Daniels, "Interview with Wolfgang Staehle," Linz, 2009 (at http://www.netzpioniere.at). 有关早期互联网艺术家对约瑟夫·博伊斯的介绍，请参见 Daniels, "Reverse Engineering Modernism," 18.

[197] Dieter Daniels, "Interview with Helmut Mark," Linz, 2009 (at http://www.netzpioniere.at).

[198] 参见 Gene Youngblood, "Metadesign," in Rötzer, *Digitaler Schein,* 305–322. 这篇文章的节选本早些时候发表在 *Ars Electronica Festival Catalog 1986* (Linzer Verantstaltungsgesellschaft, 1986), 238.

[199] Tilman Baumgärtel, "Interview with 0100101110101101.org, 09.10.1999," in *net.art 2.0,* 204.

[200] Daniels, "Reverse Engineering Modernism," 15–62。

[201] 关于这些从世纪之交开始出现的项目，参见 Drew Hemment, "Locative Arts," *Leonardo* 39, no. 4 (2006): 348–355; Katja Kwastek, ed., *Ohne Schnur. Art and Wireless Communication* (Revolver, 2004).

[202] 参见 Baumgärtel, *net.art 2.0,* 50–65.

[203] 参见 Eric Gidney, "The Artist's Use of Telecommunications," in *Art Telecommunication,* ed. Heidi Grundmann (self-published, 1984), 9.

[204] 参见 Baumgärtel, *net.art 2.0,* 88–95.

[205] Ken Goldberg, "The Unique Phenomenon of a Distance," in *The Robot in the Garden: Telerobotics and Telepistomology in the Age of the Internet* (MIT Press, 2000), 3.

[206] 1997 年在林茨对保罗·塞尔蒙的采访 (http://www.hgb-leipzig.de)。对这项工作的分析，另参见迪克逊 Dixon, *Digital Performance,* 2007, 217–220; Rolf Wolfensberger, On the Couch. Capturing Audience Experience. 保罗·塞尔蒙远程信息处理视觉案例研究，硕士论文，2009 年 (http://www.fondation-langlois.org)。

[207]　更多案例见 Paul, *Digital Art*, 154–164.

[208]　两个致力于将外部演员纳入戏剧表演的团体——建筑商协会（例如，自 2007 年以来的可持续城市）和里米尼协议（例如，自 2005 年以来的 Call Cutta）。在公共场所远程控制演示文稿的例子，包括混沌计算机俱乐部（Chaos Computer Club）的"Blinkenlights 项目"（2001 年）和拉斐尔·洛萨诺-海默的"Amodal Suspension"项目（2003 年）。

[209]　Grau, *Virtual Art*.

[210]　尽管创造了梦幻空间，例如库尔特·施维特（Kurt Schwitter）的梅尔兹堡（Merzbau）（从 1923 年起）的《卡利加里博士的密室》（*Cabinet of Dr. Caligari*）（1920 年）；拉蒙特·杨（La Monte Young）和玛丽安·扎泽埃拉（Marian Zazeela）的《梦幻屋》（*Dreamhouse*）（1962 年）；基于声学沉浸，由勒·柯布西耶设计的《飞利浦展馆》（*Philips Pavilion*）；由伊安尼斯·谢纳基斯（Iannis Xenakis）和埃德加·瓦雷泽（Edgar Varese）创作的《电子诗歌》（*Poème Electronique*）（1958 年）——这些仍然是可以在真实空间中体验的环境，而不是对空间的幻觉表现，也不是对现实空间的模拟。

[211]　例如，参见 Howard Rheingold, *Virtual Reality* (Summit Books, 1991); Mychilo Stephenson Cline, *Power, Madness, and Immortality: The Future of Virtual Reality* (University Village Press, 2005).

[212]　Jeffrey Shaw, "Modalitäten einer interaktiven Kunstausübung," *Kunstforum International* 103(1989): *Im Netz der Systeme*, 204.

[213]　Klotz, "Der Aufbau," 39.

[214]　Ibid., 41.

[215]　杰弗里·肖是悉尼大学的 ICICEMA（互动电影研究中心）主任，直到 2009 年在中国香港大学建设一个新的数字全景技术研究中心。

[216]　Eco, *The Open Work*, 27.

[217]　Büscher, "Live Electronic Arts," 46–50, 118–120, citation 46.

[218]　Kirby, *Happenings*, 16.

[219]　Büscher, "Live Electronic Arts," 129.

[220]　作者档案中 2007 年在纽约采访格雷厄姆·温布伦的录音和笔录。

[221]　Grahame Weinbren, "An Interactive Cinema: Time, Tense and Some Models," *New Observations* 71 (1989): 11.

[222]　Weinbren, "An Interactive Cinema," 10.

[223]　Ibid., 11.

[224]　作者档案中 2007 年在旧金山采访斯科特·斯尼布的录音和笔录。

[225]　作者档案中 2007 年在旧金山采访林恩·赫舍曼的录音与笔录。

[226]　同上。

注释

[227] 同上。

[228] Landow, *Hypertext* 3.0 .

[229] 有关该项目的描述见 Wardrip-Fruin, *Expressive Processing*, 259–285.

[230] 《互动结构学》（*Architecture of Interaction*）这本书将具有互动艺术可能性的各种参考系统指定为"竞技场"，比方说，除艺术系统本身之外，还命名了政治和教育系统。作者认为，由于互动艺术经常需要在多个竞技场同时运作，也需要同时协调各种规则结构，所以互动艺术可以突破自身竞技场的规则结构。Yvonne Dröge Wendel et al., *An Architecture of Interaction* (Mondrian Foundation, 2007), 42–46.

[231] 参见 Daniels and Schmidt, eds., *Artists as Inventors.*

[232] Stephen Wilson, *Information Arts* (MIT Press, 2002).

[233] David Rokeby, "The Construction of Experience: Interface as Content," in *Digital Illusion: Entertaining the Future with High Technology*, ed. Clark Dodsworth (Addison-Wesley, 1998), 30.

[234] 海因里希·克洛茨在1994年12月1日戈德斯堡酒店的德国建筑师联合会演讲上发表的讲座"后现代媒体艺术"（Medienkunst als Zweite Moderne），参见 Klotz, *Eine neue Hochschule*, 55. 关于德克霍夫，请参阅 Hünnekens, *Der bewegte Betrachter*, 140.

[235] Anthony Dunne, *Hertzian Tales: Electronic Products, Aesthetic Experience and Critical Design* (MIT Press, 2005), 1, 21.

[236] "通过诗意化人与电子对象之间的距离，情感化的怀疑论可能会受到鼓励，而不是不假思索地同化价值观，并将概念模型嵌入电子物品中。" Dunne, *Hertzian Tales*, 22.

[237] Kwastek, ed., *Ohne Schnur*, 192–199; Anthony Dunne and Fiona Raby, *Design Noir: The Secret Life of Electronic Objects* (Birkhäuser, 2001), 75–157.

[238] Machiko Kusahara, "Device Art. A new Approach in understanding Japanese Contemporary Media Art," in *MediaArtHistories*, ed. Oliver Grau (MIT Press, 2007).

[239] 参见 Lovink, *Zero Comments*, 285–299.

第 2 章

[1] 关于美学概念多方面的探讨以及美学理论家对美学原始概念 (aisthesis) 的重新审视，请参阅 Wolfgang Welsch, "Das Ästhetische—Eine Schlüsselkategorie unserer Zeit?" in *Die Aktualität des Ästhetischen* (Fink, 1993). 也可参阅 Dieter Mersch, *Ereignis und Aura*.

Untersuchungen zu einer Ästhetik des Performativen (Suhrkamp, 2002), 53: "所有感知都根植于美学。美学指的是一种对他者的接受，其结构特征不是意图，而是反应。"

[2] Jan-Peter Pudelek, "Werk", in *Ästhetische Grundbegriffe,* volume 6, ed. Karlheinz Barck (Metzler, 2005), 522: "就 [美的艺术] 而言，它是一种艺术作品，而就作为构成和反映这种'艺术'的审美客体而言，它是一种艺术作品。"在 Pudelek 看来，艺术作品这个词表示一个绝对的客体概念，包括审美体验的主体和客体，也就是艺术家和接受者。参照 Gérard Genette, *The Work of Art*: *Immanence and Transcendence* (Cornell University Press, 1997), 4: "艺术作品是一种有所意图的审美客体。"

[3] 参见 Hans Belting, "Der Werkbegriff der künstlerischen Moderne," in *Das Jahrhundert der Avantgarden,* ed. Cornelia Klinger and Wolfgang Müller-Funk (Fink, 2004), 65: "理论的形成滞后于其发展太久，直到今天（艺术作品相关理论）还没有关注到艺术与作品的区别，而是使其停留在'艺术作品'这一简单的二元概念中。"

[4] Wolf-Dietrich Löhr, "Werk/Werkbegriff," in *Metzler Lexikon Kunstwissenschaft,* ed. Ulrich Pfisterer (Metzler, 2003), 390.

[5] Lorenz Dittmann, "Der Begriff des Kunstwerks in der deutschen Kunstgeschichte," in *Kategorien und Methoden der deutschen Kunstgeschichte 1900–1930* (Franz Steiner, 1985), 84. 另见康拉德·霍夫曼（Konrad Hoffman）对迪特曼所做的评论，参阅 *Kunstchronik* 11 (1988): 602 – 610.

[6] Walter Benjamin, "The Work of Art in the Age of Its Technological Reproducibility," in *Walter Benjamin: Selected Writings,* Volume 4 (1938–1940), ed. Michael W. Jennings (Harvard University Press, 2003). 参照 Jauß, *Aesthetic Experience,* 64: "采取自己的观察方式是在文本的引导下沉浸在自己的审美感知中。而在异己的观察方式下，开启了一个不同视角下世界的体验视野。"

[7] Matthias Bleyl, "Der künstlerische Werkbegriff in der kunsthistorischen Forschung," in *L'art et les révolutions: XXVIIe Congrès International d'Histoire de l'Art, Strasbourg 1989,* volume 5 (Société alsacienne pour le développement de l'histoire de l'art, 1992), 152.

[8] Bleyl, "Der künstlerische Werkbegriff, " 156. 约翰·杜威也认为生产美学和接受美学之间存在密切的相似之处。"不过对感知者来说，就像对艺术家一样，必须要有整体元素在形式上的排序，以便形成相同的组织过程，就像与作品创造者有意识经历过的一样，虽然这个排序的细节无法尽然相同。"Dewey, *Art as Experience* (Penguin, 1934), 56. 当然，这个类比的结论只能参照 20 世纪 30 年代以前的艺术创作，也就是说，这里描述的观察者的排序不应该被误认为是互动，而应被视为一种纯粹的认知活动。

[9] 关于从作品自主性、形式、原创性和创作者等概念的角度对艺术品概念的具体批判。 参见 Belting, *The Invisible Masterpiece,* 384. 例如，比格尔认为蒙太奇中的非有机艺术作品的发展

注释

已经成为古典前卫艺术的特征，这当然可以被视为对结构形式的早期批判，尽管作品仍然保留其外部的稳固性。Bürger, *Theory of the Avant-Garde*, 117.

[10] 汉斯·贝尔廷清楚地说明了艺术的自我呈现和艺术与日常生活的融合之间的视角范围："不再带有任何明显艺术干预痕迹的作品被表演所取代，艺术家在表演中放弃了脱离自己的作品的证明。"Belting, *The Invisible Masterpiece*, 386.

[11] 参见 Roland Barthes, "The Death of the Author," in *Image, Music, Text*, ed. and trans. Stephen Heath (Hill and Wang, 1977).

[12] Bürger, *Theory of the Avant-Garde*, 57.

[13] 参见 Belting, *The Invisible Masterpiece*, 384. 文学学者通过对创作者身份的恢复得出了类似的结论。另见 Fotis Jannides, "Autor und Interpretation," in *Texte zur Theorie der Autorschaft*, ed. Fotis Jannides et al. (Reclam, 2000).

[14] Mersch, *Ereignis und Aura*, 245. 汉斯·贝尔廷也看到了从自我指涉首要地位发生的转变，尽管他是在提到概念艺术时提出这一看法的。在概念艺术中，"如果艺术的理念能够以更直接的方式（通过符号或语言）来唤起，那么作品的自我指涉就过时了"。Belting, *The Invisible Masterpiece*, 384.

[15] 媒体艺术批判性质疑艺术机构的一个例子是艺术网络行动主义。参见 Daniels, "Reverse Engineering."

[16] Krueger, *Artificial Reality II*, 86.

[17] Ascott, "The Art of Intelligent Systems," 26.

[18] Rokeby, "The Construction of Experience," 27.

[19] Krueger, *Artificial Reality II*, 88.

[20] 关于19世纪末以来审美体验讨论的总结，参见 Georg Maag, "Erfahrung," in *Ästhetische Grundbegriffe, historisches Wörterbuch in sieben Bänden*, volume 2, ed. Karlheinz Barck (Metzler, 2001).

[21] Dewey, *Art as Experience*, 39, 204.

[22] Ibid., 101, 284, 287.

[23] Ibid., 143.

[24] Ibid., 123.

[25] Ibid., 113.

[26] Martin Seel, *Aesthetics of Appearing* (Stanford University Press, 2005), 29.

[27] Seel, *Aesthetics of Appearing*, 47. 然而，在这一过程中，概念并没有被禁用；我们只是不把它作为主要器具来使用。在泽尔看来，所发生的事情中各个方面和不同细微差别是可以同时被感知的，它们导致了感知时刻的不确定性。

[28] Dewey, *Art as Experience*, 102.

[29] Seel, *Aesthetics of Appearing,* 82f.

[30] Ibid., 90–96.

[31] Hans-Georg Gadamer, *Truth and Method* (Continuum, 2004), 60f.

[32] Ibid., 74.

[33] Ibid., 84.

[34] Ibid., 103.

[35] Ibid., 112.

[36] Ibid., 109.

[37] Ibid., 116.

[38] Jauß, *Aesthetic Experience,* 31.

[39] 参见 Gernot Böhme, *Atmosphäre. Essays zur neuen Ästhetik* (Suhrkamp, 1995), 15.

[40] Jauß, *Aesthetic Experience,* 35.

[41] Heinrich Klotz, "Medienkunst," 52f.

[42] Fischer-Lichte, *The Transformative Power of Performance,* 199.

[43] 关于"接受美学"这一术语所概括的美学理论，必须考虑到两种不同的思想流派：姚斯派接受美学的阐释史（对艺术作品具体的历史体验感兴趣）和审美反应理论。参见 Iser, *The Act of Reading: A Theory of Aesthetic Response* (Routledge, 1978).

[44] Eco, *The Open Work*, 21.

[45] Ibid., 11.

[46] Ibid., 21.

[47] Ibid., 21.

[48] Ibid., 12.

[49] Ibid., 12.

[50] 艾柯的理论不应该被看作局限于动态艺术，相反，他对动态艺术的关注应该和该书的出版日期和他自己精通（南）欧洲艺术有关。

[51] Eco, *The Open Work*, 94.

[52] Ibid., 96.

[53] Iser, *The Act of Reading*, 164.

[54] Ibid., 166f.

[55] Ibid., 168.

[56] Wolfgang Kemp, *Der Anteil des Betrachters. Rezeptions ästhetische Studien zur Malerei des 19. Jahrhunderts* (Maander, 1983). 虽然坎普称他的研究为接受美学，但根据伊瑟尔的定义，其实应该被归为接受美学。

[57] Wolfgang Kemp, "Verständlichkeit und Spannung. Über Leerstellen in der

注释

Malerei des 19. Jahrhunderts," in *Der Betrachter ist im Bild. Kunstwissenschaft und Rezeptionsästhetik* (Reimer, 1992).

[58] Wolfgang Kemp, "Zeitgenössische Kunst und ihre Betrachter. Positionen und Positionszuschreibungen," in *Zeitgenössische Kunst und ihre Betrachter*, Jahresring 43 (Oktagon, 1996), 19f.

[59] Belting, *The Invisible Masterpiece*, 402. 根据贝尔廷的说法，与涉及沉默思考的分析性关注相比，约翰·赫伊津哈的《游戏的人》（*Homo Ludens*）不仅更古老，而且更天真。

[60] Mersch, *Ereignis und Aura*, 94.

[61] 例如，波兰艺术史学家里扎德·克鲁斯茨钦斯基（Ryszard Kluszczyński）在 1995 年提出，互动艺术作品的接受者称为"（共同）创作者"，因为接受者的体验和解释构成了作品。Kluszczyński, "Audiovisual Culture in the Face of the Interactive Challenge," in *WRO 95 Media Art Festival*, ed. Piotr Krajewski (Open Studio, 1995), 36.

[62] Peter Weibel in conversation with Gerhard Johann Lischka, "Polylog. Für eine interaktive Kunst," *Kunstforum International* 103*: im Netz der Systeme* (1989): 77.

[63] 参见 Dinkla, *Pioniere interaktiver Kunst*, 7.

[64] Mona Sarkis, "Interactivity Means Interpassivity," *Media Information Australia* 69 (August 1993): 13.

[65] 蒂尔曼·鲍姆加特尔 1997 年在卢布尔雅那"我不相信自我表达。与阿列克谢·舒尔金的访谈"（http://www.intelligentagent.com）。

[66] Mersch, *Ereignis und Aura*, 54.

[67] Theodor Holm Nelson, "Getting It Out of Our System," in *Information Retrieval: A Critical View*, ed. Georg Schechther (Thomson Books, 1967), 195. 有关更详细的讨论，参见 Theodor Holm Nelson, *Literary Machines* (Mindful, 1994), 2.

[68] Landow, *Hypertext 3.0*, chapter 2 passim and 126. 类似的观点参见 Ryszard Kluszczyński, "From Film to Interactive Art: Transformations in Media Arts," in Grau,*MediaArtHistories*(2007), 221. 另见 Roberto Simanowski, "Hypertext. Merkmal, Forschung, Poetik," *dichtung-digital* 24 (2002) (at http://www.dichtung-digital.de).

[69] Landow, *Hypertext 3.0*, 53. 然而，连兰道也承认，在超文本（125f, 221）中，接受者的创作可能性往往是有限的。据兰道所说，在文学超文本中添加文本只是极少数情况，因此接受者就不能被认为是合著者。

[70] 参见 Espen J. Aarseth, *Cybertext: Perspectives on Ergodic Literature* (John Hopkins University Press, 1997), introduction and chapters 2, 4, and 8.

[71] Simanowski, "Hypertext," chapter 3, "Evangelisten des Hypertext."

[72] Simanowski, "Hypertext," chapter 4, "Missverständnis 1, Offenheit des

Textes."

[73] 非电子媒介的互动艺术经常出现类似的观点和讨论。例如，20 世纪 90 年代的艺术作品经常被赋予民主主张（参考尼古拉斯·伯瑞奥德的"关系美学"概念），随后受到克莱尔·毕晓普（Claire Bishop）或克里斯蒂安·克拉瓦尼亚（Christian Kravagna）等学者的质疑。参见 Kravagna, "Arbeit an der Gemeinschaft"; Bishop, "Antagonism and Relational Aesthetics," *October* 110 (autumn 2004): 51–79.

[74] 早期就有学者提出了这样的观点。例如，参见 Regina Cornwell, "From the Analytical Engine to Lady Ada's Art," in Iterations: *The New Image,* ed. Timothy Druckrey (MIT Press, 1993), 53: "控制权不在参与者手中；相反，互动为想象打开了虚构的空间。这种作品更多的是问我们的选择是什么意思，以及是否存在选择。"

[75] Jack Burnham, "Systems Esthetics," *Artforum 7* (September 1968): 31–35; citation 31. 1968 年，蓬托斯·赫尔滕（Pontus Hultén）在题为"机械时代末期的机器"的展览目录中提出了类似看法："在艺术客体和公众之间创造更强烈的交流是 60 年代的一个主要趋势。科技提供了创造客体的可能性，能让客体根据观众的声音或行为等作出反应。" Pontus Hultén, *The Machine as Seen at the End of the Mechanical Age* (Museum of Modern Art, 1968), 193.

[76] Burnham, "Systems Esthetics," 32. 另见 Vilém Flusser, "Gesellschaftsspiele," Kunstforum International 116: *Künstlergruppen* (1991): 66–69.

[77] Burnham, "Systems Esthetics," 34, with reference to a work by Les Levine.

[78] Burnham, *Beyond Modern Sculpture*, 318.

[79] "负反馈"是控制论中的术语，指的是系统的现状被作为基准，用来衡量该系统如何通过输入调节。这一过程的一个简单例子是加热恒温器，当达到一定的环境温度时，它会停止供热。

[80] Burnham, *Beyond Modern Sculpture*, 319, 333.

[81] Jack Burnham, "The Aesthetics of Intelligent Systems," in *On the Future of Art*, ed. Edward Fry (Viking, 1970).

[82] Burnham, "Art and Technology," 201. 关于伯纳姆在科学史上的地位，请参见 Edward A. Shanken, " Historicizing Art and Technology: Forging a Method and Firing a Canon," in Grau, *MediaArtHistories*.

[83] 例如，参见 Edmond Couchot, "The Automatization of Figurative Techniques: Toward the Autonomous Image," in Grau, *MediaArtHistories*.

[84] 关于审美系统理论的要素，例如见 Dominik Paß , *Bewußtsein und Ästhetik. Die Faszination der Kunst* (Aisthesis-Verlag, 2006). 然而，Paß 探讨的也只是一般意义上的艺术，而不是特定的过程性艺术形式。

[85] 因此，以彼得·维贝尔为例，他对互动概念的解释显然基于控制论和系统理论："我们还可

注释

以看到，系统的概念已经在环境的概念中被预测到——作为系统组成部分之间的互动作用，如果一个组成部分占绝对主导地位，系统就可能崩溃。"Weibel and Lischka, "Polylog," 67. 关于维贝尔观点的总结，见 Hünnekens, *Der bewegte Betrachter*, 52-59. 系统理论的其他方法，参见 Kitty Zijlmans, "Kunstgeschichte als Systemtheorie," in *Gesichtspunkte. Kunstgeschichte heute*, ed. Marlite Halbertsma and Kitty Zijlmans（Reimer, 1995）and Christine Resch and Heinz Steinert, *Die Widerständigkeit der Kunst. Entwurf einer Interaktions-Ästhetik* (Westfälisches Dampfboot, 2003).

[86] Bourriaud, *Relational Aesthetics*, 13.

[87] Ibid., 16, 44.

[88] Ibid., 21, 22.

[89] Ibid., 41.

[90] Fried, "Art and Objecthood."

[91] 参见 Juliane Rebentisch, *Ästhetik der Installation* (Suhrkamp, 2003). 关于视频和装置艺术，见 Margaret Morse, *Virtualities: Television, Media Art and Cyberculture* (Indiana University Press, 1998), 155-177.

[92] 参照 Lucy Lippard, *Six Years: The Dematerialization of the Art Object* (Henry Holt, 1973); Rosalind Krauss, "Sculpture in the Expanded Field," *October* 8 (1979): 30-44.

[93] Gerhard Graulich, *Die leibliche Selbsterfahrung des Rezipienten—ein Thema transmodernen Kunst-wollens* (Die blaue Eule, 1989), 94, 176, 194.

[94] Bätschmann, "Der Künstler als Erfahrungsgestalter," 248-281. 相似观点参见 Anne Hamker, " Dimensionen der Reflexion. Skizze einerkognitivistischen Rezeptionsästhetik," *Zeitschrift für Ästhetik und Allgemeine Kunstwissenschaft* 45 (1, 2000): 25-47.

[95] Anne Hamker, *Emotion und ästhetische Erfahrung. Zur Rezeptionsästhetik der Video-Installationen Buried Secrets von Bill Viola* (Waxmann, 2003), 145.

[96] Hamker, *Emotion und ästhetische Erfahrung*, 60.

[97] Ibid., 184.

[98] Felix Thürlemann, "Bruce Nauman 'Dream Passage.' Reflexion über die Wahrnehmung des Raumes," in *Vom Bild zum Raum. Beiträge zu einersemiotischen Kunstwissenschaft* (DuMont, 1990), 141.

[99] Hansen, *New Philosophy*, 2.

[100] 亨利·柏格森在《物质与记忆》（*Matter and Memory*）（1911年）中将情感定义为"感性神经的运动倾向"。引用 Gilles Deleuze, *Cinema 1: The Movement Image* (Continuum, 2005), 68. 相比之下，布莱恩·马苏米将情感理解为"一种对自己活力的感知，一种鲜活的

感觉，一种可变性"。Massumi, *Parables for the Virtual: Movement, Affect, Sensation* (Duke University Press, 2002), 36. 关于情感概念的详细讨论，见 Marie-Luise Angerer, *Vom Begehren zum Affekt* (Diaphanes, 2007).

[101] Hansen, *New Philosophy*, 7.

[102] Hansen, *Bodies in Code*, 3.

[103] Hansen, *Bodies in Code*, 5.

[104] 术语"生成"创造于 20 世纪 60 年代。在生成网络（Enactive Network）的在线词汇中，"生成知识"（Enactive knowledge）被定义为"一种知识形式，其特征是不具有命题性（'知道是什么'），而是程序性（'知道如何做'）。因此，生成知识主要是'用于行为的知识'"。

[105] Hansen, *Bodies in Code*, 95.

[106] 另一个基于"具身化"概念的媒体美学的例子，参见 Anna Munster, *Materializing New Media: Embodiment in Information Aesthetics* (Dartmouth College Press, 2006).

[107] Fischer-Lichte, *The Transformative Power of Performance*, 15. 审视表演不是为了理解所呈现的行为，而是为了改变接受者。

[108] Krueger, *Artificial Reality II*, 85.

[109] Susan Sontag, "Against Interpretation" (1964), in *Against Interpretation and Other Essays*.

[110] Brian Massumi, "The Thinking-Feeling of What Happens," in *Interact or Die!* eds. Joke Brouwer and Arjen Mulder (V2_NAi, 2007), 71f.

[111] 因此，温德尔等人明确区分了"互动过程的现实化场域"内的观察者和只研究相关文档的人。Wendel et al., *An Architecture of Interaction*, 57. 虽然文档永远不能取代真正的互动，但它仍然可以为学术分析提供一个可接受的基础。路德维希·玻尔兹曼学院 Medien.Kunst.Forschung（Ludwig Boltzmann Institut Medien.Kunst.Forschung）开展的部分工作集中在开发这类文献的方法和制作相关案例研究。

[112] 参照 Marvin Carlson, *Performance: A Critical Introduction* (Routledge, 2004), 25.

[113] Dwight Conquergood, "Performing as a Moral Act: Ethical Dimensions of the Ethnography of Performance," *Literature in Performance* 5(1985):1–13.

[114] 蒂莫西·J. 克拉克（Timothy J. Clark）对尼古拉斯·普桑（Nicolas Poussin）的两幅画进行了示范性分析，以说明反复观察画作对形成自己科学立场的重要性。Timothy J. Clark: *The Sight of Death: An Experiment in Art Writing* (Yale University Press, 2006).

[115] 使用该方法的各种文献集和莉齐·穆勒的解释性文本（《走向新媒体艺术的口述历史》[*Towards an Oral History of New Media Art*]，2008）可在丹尼尔·朗卢瓦基金会（Daniel Langlois Foundation）官网 http://www.fondation-langlois.org. 查看。另见 Wolfensberger, *On the Couch*.

注释

[116] 媒体艺术家往往必须提前向比赛或艺术节提交文档材料,因此,他们被迫在早期阶段展示作品——最好是以最佳形态。但即使是后期制作的文档,也会设法以艺术家理想的形式呈现作品,因为它往往是短暂作品的唯一留存证明。此外,视频通常附带不属于作品本身的乐谱,但这仍会影响观察者的感知。

[117] Bätschmann, "Der Künstler als Erfahrungsgestalter," 265.

[118] 参见 Rafael Lozano-Hemmer, "Body Movies. Relational Architecture 6" (at http://www.lozano-hemmer.com).

[119] Carlson, *Performance*, 26.

[120] Ursprung, *Grenzen der Kunst*, 17f.

[121] 同上,16. 即使这种表演性研究通常需要研究者自己参与、在场,还要介入研究客体之中,但实际上并不是必须的。即使这种表演性研究通常需要研究者自己参与、在场,还要介入研究客体之中,但实际上并不是必须要这么做。例如,安东尼娅·温德里希(Antonia Wunderlich)在她 2008 年对 Jean François Lyotard 1984 年 Les Immatériaux 展览的分析中,将题为 "Phänomenologie de la visite" 的章节描述为 "对一次虚构的展览参观的密集重述,其中的客观数据与认为这种参观可能进行的主观想法一起流动。" Wunderlich, *Der Philosoph im Museum*, 17f.

[122] 参见 Roman Bonzon, "Aesthetic Objectivity and the Ideal Observer Theory," *British Journal of Aesthetics* 39 (1999), 230–240; Iser, *The Act of Reading*, 27–38.

第 3 章

[1] 不应该将这里讨论的游戏理论与博弈论相混淆。后者是经济学和社会科学中用于预测人类行动链的可能过程的一种模型。博弈论模拟针对明确定义目标的行动,这些目标可以通过逻辑评估策略来实现;因此,博弈论与本研究并不相关。参见 Christian Rieck, *Spieltheorie. Einführung für Wirtschaftsund Sozialwissenschaftler* (Rieck, 1993).

[2] Erika Fischer-Lichte, *Ästhetische Erfahrung. Das Semiotische und das Performative* (Francke, 2001); Fischer-Lichte, *The Transformative Power of Performance*. 然而,并非所有的表演美学都涉及接受理论。例如,媒体哲学家迪特尔·默施认为,审美体验是对非故意假设的被动回应,因此既不关注艺术家,也不关注潜在的接受者,而是只关注假设的事件,他认为这源于艺术作品本身。默施认为,审美体验 "以一种间接的方式从艺术中产生"。Mersch, *Ereignis und Aura*.

[3] 游戏学将自己视为叙事学方法的替代模式，叙事学方法将计算机游戏视为一种叙事类型。参见 Jesper Juul, *Half-Real: Video Games between Real Rules and Fictional Worlds* (MIT Press, 2005),16.

[4] Susan Leigh Star and James R. Griesemer, "Institutional Ecology, 'Translations' and Boundary Objects: Amateurs and Professionals in Berkeley's Museum of Vertebrate Zoology," *Social Studies of Science* 19 (3,1989): 387-420, 393: "边界物体既具有足够的可塑性，能够适当地需求和使用它们的各方的限制，又足够强大到能够保持跨场地的共同身份。它们被共同使用时是弱结构的，而被个别站点使用时是强结构的。这些物体可能是抽象的，也可能是具体的。"

[5] Ludwig Wittgenstein, *Philosophical Investigations* (Blackwell, 1953), 32.

[6] Friedrich Schiller, *On the Aesthetic Education of Man* (Dover, 2004), XV Letter, 76. 在席勒经常被引用的话语中，席勒对游戏意义以及对人类生活中的美学的意义的观点显而易见："人只有在他完全是一个人的时候才会游戏，而他只有在游戏的时候才是完全的人"（80）。

[7] Julius Schaller, *Das Spiel und die Spiele. Ein Beitrag zur Psychologie und Pädagogik wie zum Verständnis des geselligen Lebens* (Böhlau, 1861), 12f.

[8] 莫里茨·拉扎鲁斯明确地拒绝了把接受理解为游戏的想法："对艺术作品的接受也应该具有持久的价值，因此也不是游戏。"Moritz Lazarus, *Über die Reize des Spiels* (Dümmler, 1883), 23.

[9] Karl Groos, *Das Spiel. Zwei Vorträge* (Fischer, 1922).

[10] Frederik J. J. Buytendijk, *Wesen und Sinn des Spiels. Das Spielen des Menschen und der Tiere als Erscheinungsform der Lebenstriebe* (Kurt Wolff Verlag, 1933), 131–143.

[11] Johan Huizinga, *Homo Ludens: A Study of the Play-Element in Culture* (Routledge, 1949), 13.

[12] Huizinga, *Homo Ludens*, 10.

[13] Hans Scheuerl, *Das Spiel. Untersuchungen über sein Wesen, seine pädagogischen Möglichkeiten und Grenzen* (1954; reprint: Beltz, 1968), 104.

[14] Scheuerl, *Das Spiel*, 104:"一个客观的形式结构要么已经存在，要么是即兴创作出来的，而在这个结构中，无限的效果起作用，一个人永远放弃自己，总是在当下创造出来的。"

[15] Gadamer, *Truth and Method*, 102.

[16] Ibid., 105.

[17] Scheuerl, *Das Spiel*, 105. 然而，萧艾尔也指出，"也有一些艺术作品只想成为一种游戏"。

[18] 除了赫伊津哈在1938年发表的定义以外，汉斯·萧艾尔在1954年综合各种关于戏剧论述的论文也值得一提。萧艾尔确定了游戏的6个基本特征，并称其为"时刻"。

[19] Brian Sutton-Smith,*The Ambiguity of Play* (Harvard University Press, 1997).

注释

[20] Katie Salen and Eric Zimmerman, *Rules of Play: GameDesign Fundamentals* (MIT Press, 2004).

[21] Scheuerl, *Das Spiel*, 69.

[22] Roger Caillois, *Man, Play, and Games* (1961; reprint: Free Press, 2001), 10.

[23] Scheuerl, *Das Spiel*, 97.

[24] Salen and Zimmerman, *Rules of Play*, 95.

[25] 参见 Markus Montola, Jaakko Stenros, and Annika Waern, *Pervasive Games: Theory and Design* (Morgan Kaufmann, 2009), 12.

[26] Hans Scheuerl, "Spiel—ein menschliches Grundverhalten?" (1974), in *Das Spiel. Theorien des Spiels*, volume 2 (Beltz, 1997), 205.

[27] Caillois, *Man, Play, and Games*, 9.

[28] Scheuerl, *Das Spiel*, 76.

[29] Dewey, *Art as Experience*, 42.

[30] Gadamer, *Truth and Method*, 104.

[31] Scheuerl, *Das Spiel*, 85.

[32] Caillois, *Man, Play and Games*, 10.

[33] 萧艾尔和赫伊津哈都认为游戏规则对游戏的管理是其自足性的体现。而在凯洛斯看来，游戏规则构成了游戏的一个鲜明特征；游戏规则是游戏学的主要研究领域。

[34] Caillois, *Man, Play, and Games*, 9.

[35] See Juul, *Half-Real*, 12f., 121f. and 163f.

[36] Scheuerl, *Das Spiel*, 93.

[37] Gadamer, *Truth and Method*, 104.

[38] Sutton-Smith, *The Ambiguity of Play*, 229. Hohlfeldt 通过本体论的模糊性和开放性决定的宽泛术语归纳了类似的标准，参见 Hohlfeldt, *Grenzwechsel*。关于模糊性，参见 Espen J. Aarseth, "Genre Trouble: Narrativism and the Art of Simulation," in *First Person: New Media as Story, Performance, and Game*, ed. Noah Wardrip-Fruin and Pat Harrigan (MIT Press, 2004).

[39] Caillois, *Man, Play, and Games*, 19.

[40] Ibid., 23.

[41] Ibid., 27.

[42] Ibid., 30.

[43] Salen and Zimmerman, *Rules of Play*, 80.

[44] 互动艺术和游戏之间的密切关系从20世纪90年代初就已经被注意到。慕尼黑的 Künstliche Spiele（人工游戏）、杜伊斯堡的 Spielräume（游戏空间）和多特蒙德的

Games（游戏）等展览都以此为主题。参见 Georg Hartwanger, Stefan Ilghaut, and Florian Rötzer, eds., *Künstliche Spiele* (Boer, 1993); Cornelia Brüninghaus-Knubel, ed., *Spielräume* (Wilhelm Lehmbruck Museum, 2005); Hartware Medien Kunst Verein, ed., *Games* (HMKV, 2003).

[45] 乔恩·麦肯齐（Jon McKenzie）将"表演"视为行动的执行，并将其分为文化性表演的社会效能、组织性表演的效率和技术性表演的有效性。他发现后一种概念还没有一个既定的研究领域，因此他试探性地推出了"技术表演研究"这一学科。麦肯齐认为，这三个领域都是密切相关、相互依存的。系统技术表演中的表演概念围绕有效性和生产力的原则，是互动艺术的一个重要方面。在本书中，它是在互动作品的活力的背景下进行的。Jon McKenzie, *Perform or Else: From Discipline to Performance* (Routledge, 2001).

[46] Carlson, *Performance*, 5. 另见 Richard Bauman, "Performance," in *International Encyclopedia of Communications*, ed. Erik Barnow (Oxford University Press, 1989).

[47] 参见 Richard Schechner, *Performance Theory* (1977; reprint: Routledge, 2003), 22, note 10.

[48] 理查·谢克纳将"戏剧"与"表演"区分开来，前者是对"场面调度"的实现，后者则是一种表演性的事件。因此，他认为表演是一种场合（焦点不断变化），其独特性和事件性每次都超越了基本概念、舞台和实现。

[49] 戏剧研究对戏剧文本的分析主要涉及文本所包含的潜在舞台指示，而将文本解释的实际工作留到文学研究的范畴。

[50] 然而，可以设想一件作品的不同版本或表现形式——例如，在不同的展览背景下——虽然是舞台表演，但不一定非得由艺术家本人实现。

[51] Christopher B. Balme, *The Cambridge Introduction to Theater Studies* (Cambridge University Press, 2008), 22–24.

[52] 费舍尔-李希特将这种"表演性转变"解释为对社会日益媒介化的（反向）反应。Fischer-Lichte, *The Transformative Power of Performance*, 40, 50, 70.

[53] John Langshaw Austin, "Performative Utterances" (1956), in *Philosophical Papers*, ed. James O. Urmson and Geoffrey J. Warnock (Clarendon, 1970), 235: "我说我做什么的时候，我实际上真的执行了那个行为。"关于语言言语行为理论的发展，参见 Ulrike Bohle and Ekkehard König, "Zum Begriff des Performativen in der Sprachwissenschaft," *Paragrana* 10 (1, 2001): 13–34.

[54] Judith Butler, "Performative Acts and Gender Constitution. An Essay in Phenomenology and Feminist Theory," *Theater Journal* 40 (4, 1988): 519–531. 在特纳的基础上，强调了行为和表演的重复对于构成现实的重要性。

[55] Schechner, *Performance Theory*, xviii.

注释

[56] Richard Schechner, "Approaches" (1966), in Schechner, *Performance Theory*, 8.

[57] Richard Schechner, "Actuals" (1970), in Schechner, *Performance Theory*.

[58] Fischer-Lichte, *The Transformative Power of Performance*, 24:"说出这些话可以有效地改变世界。表演性话语具有自我指涉性和构成性,因为它们呈现了它们所指的社会现实。"

[59] Fischer-Lichte, *The Transformative Power of Performance*, 36–39 and passim.

[60] Ibid., 25.

[61] Bohle and König, "Zum Begriff des Performativen," 22.

[62] 自我指涉的概念由尼克拉斯·卢曼首次提出,用来描述系统指代自身的方式。参见 Luhmann, *Social Systems* (Stanford University Press, 1995),9. 根据卢曼的说法,系统创建并采用对自身的描述,以便能够利用它们与环境之间的差异作为定位工具。

[63] John R. Searle, "How Performatives Work," *Linguisticsand Philosophy* 12 (5, 1989): 543f.

[64] Sybille Krämerand Marco Stahlhut, "Das 'Performative' als Thema der Sprachund Kulturphilosophie," *Paragrana* 10 (1, 2001): 59, n. 6.

[65] Krämer and Stahlhut, "Das 'Performative,'" 38. 此外:"如果奥斯丁因执着追求区分取效话语和非取效话语二者语言标准而误入歧途,那么原因是取效性不是一种语言学现象,而是一种社会现象。"同上。

[66] Fischer-Lichte, *The Transformative Power of Performance*, 21.

[67] 一些学者对自我指涉性和自我反身性进行了区分。前者涉及纯粹的自我指涉,后者则是指自我评论。然而,在视觉艺术中,因为这种区分的根据本质上只是解释性质的,所以很难真正做到区分二者。因此,在本研究的背景下,主要涉及自我指涉的一般概念,而自我反身性的概念用于主观的感知过程——也就是说,用于由个人发出的、他们自身的关于人或活动的反思。

[68] Sybille Krämer, "Was haben 'Performativität' und 'Medialität' miteinander zu tun? Plädoyer für eine in der 'Aisthetisierung' gründende Konzeption des Performativen," in Krämer, *Performativität und Medialität* (Fink, 2004), 14–18.

[69] Krämer, *Performativität und Medialität*, 20.

[70] Fischer-Lichte, *The Transformative Power of Performance*. 类似观点可参见 Hamker, *Emotion und ästhetische Erfahrung*, 152.

[71] Mersch, *Ereignis und Aura*, 9.

[72] Mersch, *Ereignis und Aura*, 247.

[73] Ibid., 248.

第 4 章

[1] Stroud Cornock and Ernest Edmonds, "The Creative Process Where the Artist Is Amplified or Superseded by the Computer," *Leonardo* 11(6,1973): 11–16.

[2] Roy Ascott, "Behaviourist Art and the Cybernetic Vision," in Ascott, *Telematic Embrace*.

[3] 斯蒂芬·贝尔对不同分类方法的总结，参见 Stephen Bell, Participatory Art and Computers, PhD thesis, Loughborough University, 1991（at http://nccastaff.bournemouth.ac.uk）。另见 Linda Candy and Ernest Edmonds, "Interaction in Art and Technology," *Crossings* 2 (1,2002) (at http://c-rossings.tcd.ie).

[4] 参见 Alain Depocas, Jon Ippolito, and Caitlin Jones, eds., *Permanence through Change: The Variable Media Approach* (Guggenheim Museum, 2003). 截止到本书撰写之时，最新的网络调查问卷可在 http://variablemediaquestionnaire.net 上查询。

[5] 本研究基于物理活动将互动艺术的主动接受和传统艺术的被动接受进行区分，无意质疑传统艺术接受中精神和认知活动的重要性。

[6] Wardrip-Fruin, *Expressive Processing*, 3 and 157. 迈克尔·马泰斯创造了"表达性人工智能"这一术语，展示了系统如何被视为"创作者想法的演绎"。Michael Mateas, Interactive Drama, Art, and Artificial Intelligence, PhD thesis, Carnegie Mellon University, 2002 (at http://www.cs.cmu.edu).

[7] Wendel et al., *An Architecture of Interaction*, 21.

[8] Rokeby, "Transforming Mirrors," 150.

[9] Rokeby, "The Construction of Experience," 31.

[10] 参考 2009 年在林茨卡蒂娅·卡瓦斯泰克对莉齐·穆勒和戈兰·莱文的访谈（http://www.fondation-langlois.org），问题 3。

[11] 2004 年对泰瑞·鲁布的个人访谈。

[12] 2009 年在林茨卡蒂娅·卡瓦斯泰克采访马特·亚当斯的录音与笔录，第 50 分钟。

[13] 《互动的建筑》（*An Architecture of Interaction*）将一群行为者简单地认定为"他人"，这里的他人指的是除作者外参与作品的所有人。在本书中，"他人"的范围涉及参与者、研究者、评论家、实验者、错误传播者、模仿者与受害者，参见 Wendel et al., *An Architecture of Interaction*, 14. 本书进一步细分"他人"这一定义：参与者、旁观者和见证人。然而，它

注释

还指出，角色有可能改变："一个人有可能一开始是旁观者，然后成为一个具有创造性的合作者"。此外，"在此过程中的某个时刻，制造者可能会变成旁观者，旁观者演变为制造者。"同上，16 页。

[14] 2009 年卡蒂娅·卡瓦斯泰克、莉齐·穆勒和英格丽·斯波尔三人与赫尔穆特的视频（http://www.fondation-langlois.org）；2009 年在林茨莉齐·穆勒和凯特琳·琼斯对大卫·洛克比的采访（http://www.fondation-langlois.org），问题 1。

[15] 2009 年在林茨卡蒂娅·卡瓦斯泰克对贝蒂娜的采访（来源于作者档案中的录音与笔记）。

[16] 穆勒和琼斯对大卫·洛克比的采访，问题 1。

[17] 卡瓦斯泰克和穆勒对戈兰·莱文的采访，问题 12。另见 Leah A. Sutton, "Vicarious Interaction. A Learning Theory for Computer Mediated Communications," 2000 (at http://www.eric.ed.gov).

[18] Shaw, "Modalitäten," 204.

[19] Kwastek, Muller, and Spörl, Video-Cued Recall with Helmut, minute 30.

[20] 参加艺术家们的网站 (http://www.tmema.org)。

[21] 1996 年，岩井俊雄和坂本龙一上演了一场名为 *Music Plays Images × Images Play Music* 的多媒体表演，基于岩井俊雄的装置作品 *Piano—As Image Media. The software Small Fish*。藤幡正树、沃尔夫冈·蒙克（Wolfgang Munch）和古川清（Kiyoshi Furukawa）编程的软件 *Small Fish* 于 2000 年在林茨和华沙首次展出，后于 2002 年在卡尔斯鲁厄以 *Small Fish Tale* 的名义进行了展出。卡尔斯鲁厄音乐会的视频可在 http://hosting.zkm.de 上查看。

[22] 1996 年普法勒创造了这个术语。相关文章的合集，见 *Ästhetik der Interpassivität* (Philo Fine Arts), 2008.

[23] Pfaller, *Ästhetik der Interpassivität*, 30.

[24] Ibid., 11.

[25] Lars Blunck, "Luft anhalten und an Spinoza denken," in *Werke im Wandel? Zeitgenössische Kunst zwischen Werk und Wirkung* (Schreiber, 2005), 89.

[26] Blunck, "Luft anhalten," 97.

[27] 此话题让我们回到了一个（第二章中已讨论过）问题，即仅基于观察记录的接受情况，而没有观察作品被接受时的状态。如果不排除通过替代性互动获得审美体验的可能性，那为什么观察视频记录中的互动不能被认为是一种审美体验呢？其原因在于，即使不考虑先前讨论的潜在操控的问题，这不仅否认了个人与具身经验的可能性，而且否认了之后将会讨论的时空背景化。因此，文献是一个重要来源，显然具有不同的地位，不仅与一手实现有关，而且与实时实现的二手观察有关。

[28] Bruno Latour, *Reassembling the Social: An Introduction to Actor-Network-Theory* (Oxford University Press, 2005), 72。"行为者网络理论"作为一种社会理论，没有分析基础假

设外的技术在互动过程中的功能。同样，尼克·库尔德利在讨论行为者网络理论对媒体研究的重要性时，没有涉及媒体技术，而只涉及作为（大众媒体）机构的"媒体"本身。见 Nick Couldry, "Actor Network Theory and Media: Do They Connect and On What Terms?" in *Connectivity, Networks and Flows: Conceptualizing Contemporary Communications*, ed. Andreas Hepp et al. (Hampton, 2008).

[29] Donald A. Norman, *The Design of Everyday Things* (Basic Books, 1988), 9. 心理学家詹姆斯·吉布森（James Gibson）在 20 世纪 70 年代末已经开始使用"承受力"一词来定义环境所提供的行动机会。

[30] 参见 Paul Dourish, *Where the Action Is: The Foundation of Embodied Interaction* (MIT, 2001), 117–120.

[31] 阿肖克·苏库马兰在 2007 年 9 月 9 日 2007 年林茨电子艺术节互动艺术论坛上的发言，被记录在林茨电子艺术节档案中。

[32] 卡瓦斯泰克对马特·亚当斯的采访，第 16 分钟。关于其他演员和机构背景的讨论，见 Christiane Paul, ed., *New Media in the White Cube and Beyond: Curatorial Models for Digital Art* (University of California Press, 2008); Sarah Cook et al., eds., *A Brief History of Curatingn New Media Art: Conversations with Curators* (The Green Box, 2010).

[33] Fischer-Lichte, *The Transformative Power of Performance*, 41 and passim.

[34] Fischer-Lichte, *The Transformative Power of Performance*, 68.

[35] Martina Löw, *Raumsoziologie* (Suhrkamp, 2001). 本书的部分内容总结了勒夫的英文论文，见 Martina Löw, "Constitution of Space: The Structuration of Spaces through the Simultaneity of Effect and Perception," *European Journal of Social Theory* 11 (1, 2008): 25–49.

[36] Löw, "Constitution of Space," 35. 术语"排序"既指空间嵌入社会系统中，也指通过行为逐步配置的事实。

[37] Löw, "Constitution of Space," 35.

[38] Fischer-Lichte, *The Transformative Power of Performance*, 107, 110, 112.

[39] 后者也是购买或委托互动艺术作品作为永久装置的机构。例如，参见 Paul Sermon's *Teleporter Zone* (2006) at Evelina Children's Hospital, London, and Camille Utterback's installation *Shifting Time* (2010) at San José Airport.

[40] 该展览是欧洲媒体艺术节的一部分。参见 Louis-Philippe Demers and Bill Vorn, *das Wesen der Maschine* (European Media Art Festival, 2003).

[41] 参见 Rafael Lozano-Hemmer and Cecilia Gandarias, eds., *Rafael Lozano-Hemmer: Some Things Happen More Often Than All of the Time* (Turner, 2007).

[42] 关于媒体艺术的机构展示的更详细讨论，见 Paul, *New Media in the White Cube*.

注释

[43] Krueger, *Artificial Reality II*, 97.

[44] 旨在通过大量省略现实世界背景的装置照片进行说明，并且这些照片只显示了虚拟空间中的自行车，就好像观众在这个空间中运动一样。参见 Klotz and ZKM, *Jeffrey Shaw*, figures 126 and 127.

[45] CAVE 是 Cave Automatic Virtual Environment 的缩写，指的是一个带有背投屏幕的空间，在五个表面上通过特殊的眼镜感知空间中产生的三维效果。

[46] 另见 Lucy Bullivant, *Responsive Environments: Architecture, Art and Design* (V&A Publications, 2006).

[47] Muller and Jones, interview with David Rokeby, question 6.

[48] 例子见 *Murmur* (2003) and *Loca: Set to Discoverable* (2006).

[49] Michel de Certeau, *The Practice of Everyday Life* (University of California Press, 1984), 97–98.

[50] 一些表演性作品积极引导公众进行参与，如费利克斯·鲁克特公司的《爱Z00》（2004年）。

[51] 在几何学中，这种基于距离计算的结构被称为维诺图（Voronoi diagram）。

[52] 参见 Janet Murray, *Hamlet on the Holodeck: The Future of Narrative in Cyberspace* (MIT Press, 1997), 80: "计算机的空间质量是由目标性的互动过程创造的。"玛格丽特·莫尔斯将网络空间描述为潜在的最有效的监视手段，并认为它允许身体被重构为人类可控制的技术对象。玛格丽特·莫尔斯写道，一方面，它以指向性谬误欺骗视觉感知，而另一方面，以发音性谬论假装行动可能性。Morse, *Virtualities*, 183–184.

[53] 参见 Schwarz, *Media Art History*, 119.

[54] 参见 Susanne Rennert and Stephan von Wiese, eds., *Ingo Günther, REPUBLI-K.COM* (Hatje Cantz, 1998).

[55] Manuel Castells, *The Rise of the Network Society* (Wiley, 1996).

[56] Dunne and Raby, *Design Noir*, 8–12.

[57] 乒乓是最早的电脑游戏之一，获得了较高的地位，也被艺术家们反复修改。其中一个例子是简·彼得·桑塔格制作的名为 *Pong* 的装置（2003年）。参见 Hartware MedienKunstVerein and Tilman Baumgärtel, eds., *Games*, 81.

[58] Löw, *Raumsoziologie*, 101.

[59] Fried, "Art and Objecthood."

[60] Dieter Mersch, *Was sich zeigt. Materialität, Präsenz, Ereignis* (Fink, 2002).

[61] Fischer-Lichte, *The Transformative Power of Performance*, 101.

[62] Ibid., 94, 96, 99.

[63] Böhme, *Atmosphäre*, 167.

[64] Thomas B. Sheridan, "Further Musings on the Psychophysics of Presence,"

Presence 1 (1992): 120–126.

[65] Matthew Lombard and Theresa Ditton, "At the Heart of It All: The Concept of Presence," *Journal of Computer-Mediated Communication* 3 (2, 1997) (at http://dx.doi.org).

[66] Fischer-Lichte, *The Transformative Power of Performance*, 67–74. 国际研究项目《表演的存在：从现场到模拟的过程》的目的是弥合表演理论和媒体研究之间的差异。参见 Gabriella Giannachi and Nick Kaye, eds., *Performing Presence: From the Live to the Simulated* (Manchester University Press, 2011).

[67] Dewey, *Art as Experience*, 189.

[68] 关于现代时间哲学的总结，参见 Mike Sandbothe, "Media Temporalities in the Internet: Philosophy of Time and Media with Derrida and Rorty," *AI & Society* 13 (2000), no. 4: 421–434. 关于20世纪的视觉艺术反映出的全新时间体验，参见 Charlie Gere, *Art, Time and Technology* (Berg, 2006).

[69] Gotthold Ephraim Lessing, *Laocoon: An Essay upon the Limits of Painting and Poetry* (Roberts Brothers, 1887), 91.

[70] Friedrich Kittler, "Real Time Analysis, Time Axis Manipulation" (1990), in *Draculas Vermächtnis. Technische Schriften* (Reclam, 1993), 183.

[71] 基特勒认为，不存在真正的实时分析。"实时分析纯粹意味着延期和延迟，既定时间和历史被迅速处理，以便能够及时进行下一个时间窗口的分类。"Kittler, "Real Time Analysis," 201.

[72] Paul Virilio, *The Vision Machine* (Indiana University Press, 1994), 66. 让·弗朗索瓦·利奥塔设想了类似的二元性，但他的论点在本质上更像是符号学，因为他把现实时间描述为"呈现的时间"，而过去是"呈现的现在"。Lyotard, "Time Today," 1987, in *The Inhuman: Reflections on Time* (Stanford University Press, 1991), 59.

[73] 赫尔加·诺沃特尼将时间定义为"在深层次上被集体塑造和仿制的人类协调和赋予意义的象征性产品"。Nowotny, *Time: The Modern and Postmodern Experience* (Blackwell, 1994), 8.

[74] Mike Sandbothe, "Linear and Dimensioned Time: A Basic Problem in Modern Philosophy of Time," 2002 (at http://www.sandbothe.net).

[75] Edward T. Hall, *The Dance of Life: The Other Dimension of Time* (Anchor Books, 1983), 45.

[76] Karin Knorr Cetina, "Das naturwissenschaftliche Labor als Ort der 'Verdichtung von Gesellschaft,'" *Zeitschrift für Soziologie* 17 (1988): 85–101, cited in Nowotny, *Time*, 78.

[77] Nowotny, *Time*, 93.

[78] 参见 Nowotny, *Time*, 14.

注释

[79] 关于文学研究中不同的时间概念的讨论，见 Katrin Stepath, *Gegenwartskonzepte. Eine philosophisch-literarwissenschaftliche Analyze temporaler Strukturen* (Königshausen & Neumann, 2006), 177–180.

[80] 理查·谢克纳区分了"设定时间"和"事件时间"（set time）。第一种情况，行动的持续时间由规定时间定义（例如，一场美式足球比赛在 60 分钟后结束）；第二种情况，当结束某一过程或完成某一结果时，活动就随之结束（如棒球比赛）。谢克纳强调，这种时间结构在活动的过程和体验方面有很大的影响，就像在足球比赛中，球员们"与时间赛跑"。

[81] 例外的是类似游戏的项目，如艺术家团体 /////////fur//// 的《疼痛游戏机》和爆炸理论的《你现在能看见我吗？》（2001 年），以及由于技术原因预先设定的时间窗口项目。因此，地方性艺术项目通常定义了互动的最长持续时间，这不仅是与设备租用这一后勤原因有关，也与所使用设备的电池容量有限有关。

[82] Chris Crawford, "Process Intensity," *Journal of Computer Game Design* 1 (5, 1987) (at http://www.erasmatazz.com).

[83] 文本引自 Landow, *Hypertext 3.0*, 229.

[84] Juul, *Half-Real*, 142: "在实时游戏中，哪怕不做任何事也有结果。"

[85] Alexander R. Galloway, *Gaming: Essays on Algorithmic Culture* (University of Minnesota Press, 2006), 10–11. Wardrip-Fruin (*Expressive Processing*, 69) 使用"半电影式"（semi-cinematic）一词来表示游戏，其中叙事本身不能受到重大影响。

[86] 作者对格雷厄姆·温布伦的采访。

[87] Juul, *Half-Real*, 152.

[88] Isaac Dimitrov, "Final Report, Erl-King Project," 2004 (at http://www.variablemedia.net).

[89] 细节参见 Katja Kwastek, "'Your Number Is 96—Please Be Patient': Modes of Liveness and Presence Investigated through the Lens of Interactive Artworks," in *Re:live: MediaArtHistories 2009*, ed. Sean Cubitt and Paul Thomas (University of Melbourne, 2009).

[90] "live"和"liveness"条目，参见 The *Oxford English Dictionary*, volume Ⅷ, ed. J. A. Simpson and E.S.C. Weiner (Clarendon, 1989).

[91] Philip Auslander,*Liveness: Performance in a Mediatized Culture* (Routledge, 2008), 58.

[92] 奥斯兰德指出，任何最终是通过广播的方式进行的信息传输都可以被视为现场表演，例如，电视与电影相比，我们面对的是一个"当下的表演"，即电视图像是实时构建的。他进一步认为，每个记录信息的表演都与前一次不同，因为每一次播放过程都会改变媒介。Auslander, *Liveness*, 15, 49–50.

[93] Auslander, *Liveness*, 71.

321

[94] Ibid., 69. 细节的讨论，参见 Philip Auslander, "Live from Cyberspace: Performance on the Internet," in *Mediale Performanzen. Historische Konzepte und Perspektiven*, ed. Jutta Eming, Annette Jael Lehmann, and Irmgard Maassen (Rombach, 2002).

[95] Morse, *Virtualities*, 15.

[96] Nick Couldry, "Liveness, 'Reality,' and the Mediated Habitus from Television to the Mobile Phone," *Communication Review* 7 (2004), 355f.

[97] 这可以走得很远，持续不断的连接性被视为一种威胁。参见 Bojana Kunst, "Wireless Connections: Attraction, Emotion, Politics," in *Ohne Schnur*, ed. Katja Kwastek (Revolver, 2004).

[98] Martin Lister et al., *New Media: A CriticalIntroduction* (Routledge, 2009), 22.

[99] Sandra Fauconnier and Rens Frommé, "Capturing Unstable Media, Summary of Research," March 2003, 10 (at http://www.v2.nl).

[100] "Capturing Unstable Media, Deliverable 1.3: Description models for unstable media art," 2003 (at http://www.v2.nl). 我们的长期目标是产生详细的技术描述，如：区分输入和输出过程，或精确描述界面和通信方向（一对一／一对多）。

[101] Beryl Graham, A Study of Audience Relationships with Interactive Computer-Based Visual Artworks in Gallery Settings, through Observation, Art Practice, and Curation, PhD thesis, University of Sunderland, 1997 (at http://www. sunderland. ac.uk).

[102] Lutz Goertz, "Wie interaktiv sind Medien?" (1995), in *Interaktivität. Ein transdisziplinärer Schlüsselbegriff*, ed. Christoph Bieber and Claus Leggewie (Campus, 2004), 108.

[103] Lister et al., *New Media*, 23. 另见 Jensen, "Interactivity." 在 1993 年写的一篇文章中，林恩·赫舍曼回忆说，虽然在 1979 年她相信有可能让观众参与对话的情况，但她的意识形态的诉求变得越来越谦逊。现在她认为互动艺术"更像是一个人可以穿越的建筑。我们可以选择我们想要的方向，但整体结构是预先确定的。可能性计划已提前确定导致我们有平等对话的错觉。建筑空间往往是隐形的，但可以根据参与者在互动过程中遇到的线索来推断"。Lynn Hershman Leeson, "Immer noch mehr Alternativen," in *Künstliche Spiele*, ed. Georg Hartwanger, Stefan Iglhaut, and Florian Rötzer (Boer, 1993), 299.

[104] 参见 Erkki Huhtamo, "Seeking Deeper Contact: Interactive Art as Metacommentary," *Convergence* 1 (2, 1995): 81–104.

[105] 里扎德·克鲁斯茨钦斯基开发了一个互动艺术的分类机制，尽管它被视为一种器具性方法，但没有使用上述的连续体模式。在提到人机互动时，他建议区分器具、游戏、档案、迷宫和根茎网络之间的策略。后三个术语不适合分析审美策略的形式特征，但本研究中会详细讨论

注释

的器具和游戏是有趣的参考系统。Ryszard W. Kluszczyński, "Strategies of Interactive Art," *Journal of Aesthetics & Culture* 2 (2010) (http://journals.sfu.ca).Kluszczyński 还描述了（用于没有人类直接干预的互动过程）的策略系统、（用于合作项目）的网络和（用于基于沉思的体验）的奇观。这些策略是过程性艺术的重要参考概念，但它们与本研究中的人机互动没有太大关系。

[106] Salen and Zimmerman, *Rules of Play*, 316–318. 在安德鲁·杰罗姆的项目作品《移动》（2005年）中，这样的行动模式实际上成为一件艺术品的中心主题，在这件作品中，杰罗姆揭露了行为游戏中参与者的基础动作（如跳跃、回避、追逐、投掷、隐藏、收集等）。见"MOVE by Andrew Hieronymi" at http://users.design.ucla.edu.

[107] Ian Bogost, *Unit Operations: An Approach to Videogame Criticism* (MIT Press, 2006).

[108] 马诺维奇将书籍定义为"完美的随机存取媒介"（The *Language of New Media*, 233）。

[109] JCJ Junkman 中可用的图标范围不断改变，导致图标不会全部同时显示。但相关选择不会被受众群影响，也没有一个渐进的顺序。

[110] 在这样的互联交流项目中，审美体验通常以基于媒体的互动条件为中心。然而，如果项目主要致力于探索或反映人工智能系统的潜力，那么重点将被放在潜力讨论上。正如第1章所指出的，这些项目可能展现了创造真实的模拟交流的努力，但它们也可能呈现出对人工智能愿景的批判性思考。

[111] Salen and Zimmerman, *Rules of Play*, 130, 132.

[112] 杰斯珀·尤尔在谈到电脑游戏时强调了一点，他认为观众可以专注于虚构世界，而非将游戏视为一套规则。Juul, *Half-Real*, 162.

[113] Salen and Zimmerman, *Rules of Play*, 165.

[114] Juul, *Half-Real*, 5. 尤尔还指出了游戏理论中"完美信息的游戏"和"不完美信息的游戏"(59)的区分——换句话说，在游戏中，观众在游戏开始时收到所有必要的信息，而那些获得这些信息或理解规则是游戏的目标之一。

[115] 参见 Michael Mateas, "A Preliminary Poetics for Interactive Drama and Games," in Wardrip-Fruin and Harrigan, *First Person*.

[116] Murray, *Hamlet on the Holodeck*, 143.

[117] Ibid., 153.

[118] Bogost, *Unit Operations*, 121.

[119] 参见 Krueger, *Artificial Reality* II, XII.

[120] Ken Feingold, "OU. Interactivity as Divination as Vending Machine," *Leonardo* 28(1,1995):401.

[121] Feingold, "OU," 401.

[122] 罗伯托·西曼诺夫斯基将这种态度描述为"将减少互动作品的接触作为一种功能测试"。

Roberto Simanowski, *Digitale Medien in der Erlebnisgesellschaft: Kunst, Kultur, Utopien* (Rowohlt, 2008), 269.

[123] Krueger, *Artificial Reality II*, 16.

[124] Ibid., 17.

[125] Ibid., 41.

[126] 参见 Wardrip-Fruin, *Expressive Processing*, 273.

[127] Wardrip-Fruin, *Expressive Processing*, 300f. 他解释说，关键不在于能够自己编写相同的系统，而是掌握其逻辑原理（310 页）。

[128] Manovich, *The Language of New Media*, 124–160.

[129] Landow, *Hypertext 3.0*, 13.

[130] Simanowski, "Hypertext," section 8, "Semantik des Links."

[131] Brenda Laurel, *Computers as Theater* (Addison-Wesley, 1993), especially chapter 3 and pages 94 and 95.

[132] Mateas, "A Preliminary Poetics," 25: "当材料和形式约束之间出现平衡，玩家将体验到代理权。"

[133] 参照 Murray, *Hamlet on the Holodeck*, 26: "最终，所有成功叙事性都变得'透明'：我们失去了媒介的意识。"

[134] 冈萨洛·弗拉斯卡，"被压迫者的视频游戏：批判性思维、教育、宽容和其他琐碎的问题"，选自 Wardrip-Fruin and Harrigan, *First Person*。

[135] 作为经验模式的交流在这里与作为器具性互动的交流不同，第一种情况下，重点不在于实际的可能性和对于话语的反馈，而在于个人感知，根据这种感知，单方面的反应也可以被认为是交流。这种区分符合克里斯托夫·纽伯格在第 1 章中概述的论点，即沟通可以被理解为互动的父集或子集。作为一个上位者，它描述了一种情况即人际交流的现象学感知，这与上文描述的经验模式一致。事实上，那些无法实现话语反馈的过程也可以被看作交流。

[136] 参见 Kwastek, *The Invention of Interactive Art*, 190–192.

[137] Erving Goffman, *The Presentation of Self in Everyday Life* (Doubleday, 1959), 1.

[138] Ingo Schulz-Schaeffer, "Akteur-Netzwerk-Theorie. Zur Koevolution von Gesellschaft, Natur und Technik," in *Soziale Netzwerke. Konzepte und Methoden der sozialwissenschaftlichen Netzwerkforschung*, ed. JohannesWeyer (R. Oldenbourg Verlag,2000), 192.

[139] Wardrip-Fruin, *Expressive Processing*, 33.

[140] Krueger, *Artificial Reality II*, 15.

[141] Wardrip-Fruin, *Expressive Processing*, passim.

[142] Wendel et al., *An Architecture of Interaction*, 42–46.

注释

[143] Blunck, "Luft anhalten," 87–90.

[144] 关于观众行为的详细描述，见 Krueger, *Artificial Reality II*, 27.

[145] Gregory Bateson, "A Theory of Play and Fantasy," 1955, in *Steps to an Ecology of Mind* (University of Chicago Press, 2000).

[146] Erving Goffman, *Frame Analysis: An Essay on the Organization of Experience* (Harper & Row, 1974), 10.

[147] Ibid., 43–44.

[148] 玛格丽特·莫尔斯（Margaret Morse）怀疑框架的概念能否适用于当今世界的复杂性，因此强调了塑造我们社会构建的感知主体，以及多视角的演变过程。参见 Morse, *Virtualities*, 32: "'框架'作为一项任务并不涉及对已存在的东西进行参考性'映射'——'地图'甚至'框架'的二维形式不再适合用来隐喻一个阐释性的过程，即文化模式的构建。"然而，戈夫曼也承认多层结构的可能性。

[149] Galloway, *Gaming*, 37.

[150] Goffman, *Frame Analysis*, 144.

[151] Carlson, *Performance*, 15; Murray, *Hamlet on the Holodeck*, 117.

[152] Fischer-Lichte, *The Transformative Power of Performance*, 48.

[153] Goffman, *Frame Analysis*, 378.

[154] Wendel et al., *An Architecture of Interaction*, 46.

[155] Monika Wagner, *Das Material der Kunst* (Beck, 2001), 12.

[156] Mersch, *Was sich zeigt*, 18.

[157] Ibid., 18.

[158] 默施批评了"将艺术与象征性联系起来作为美学论述的主要范式"的行为（*Ereignis und Aura*, 159）。

[159] Böhme, *Atmosphäre*, 8.

[160] Mersch, *Was sich zeigt*, 419.

[161] Arthur C. Danto, *The Transfiguration of the Commonplace: A Philosophy of Art* (Harvard University Press, 1981), 147.

[162] Ibid., 174.

[163] 因此，在联想过程中，也可能"出现"不被感知者发现的意义。Fischer-Lichte, *The Transformative Power of Performance*, 150.

[164] 默施指出，即使媒体的存在被其自身功能所掩盖（"越不显眼越好"），它们仍然决定了"其在构成部分意义上的媒介化性质"，同时决定了沟通和构造媒介的过程。Mersch, *Ereignis und Aura*, 58. 参见西比尔·克莱默对"媒体边缘主义"（看不见的媒体的概念）和"媒体生成主义"（一切由媒体生成）的区分。Krämer, *Performativität und Medialität*, 23f.

[165] Jay David Bolter and Richard Grusin, *Remediation: Understanding New Media* (MIT Press, 1999), passim.

[166] 穆勒和琼斯对大卫·洛克比的采访，问题 12。

[167] 见 DOCAM 项目中的案例研究："Daniel Dion, The Moment of Truth, 1991"（at http://www.docam.ca）.

[168] 霍尔格·弗里斯 2004 年 3 月 12 日写给作者的电子邮件信息。

[169] Hans Dieter Huber, "Materialität und Immaterialität der Netzkunst," *Kritische Berichte* 1 (1998): 39–53.

[170] Wolfgang Tischer, "Die Netzliteratur hat sich gesundgeschrumpft—Ein Interview mit Susanne Berkenheger," *Literatur Café*, January 27, 2008 (at http: //www. literaturcafe.de).

[171] 参见 Carsten Seiffarth, Ingrid Beirer, and Sabine Himmelsbach, eds., *Paul DeMarinis: Buried in Noise* (Kehrer, 2010).

[172] 见莉齐·穆勒和凯特琳·琼斯为丹尼尔·朗格卢瓦基金（Daniel Langlois Foundation）所做的项目的详细文件："David Rokeby, Giver of Names, Documentary Collection," 2008 (http://www.fondation-langlois. org).

[173] Sommerer and Mignonneau, *Interactive Art Research*, 202–209.

[174] Mersch, *Ereignis und Aura*, 95.

[175] 关于利奥塔 1985 年在巴黎蓬皮杜艺术中心举办的名为"非物质"的展览细节，见 Wunderlich, *Der Philosoph im Museum*.

[176] Böhme, *Atmosphäre*, 27.

[177] Böhme, *Atmosphäre*, 48.

[178] Ibid., 33.

[179] Hamker, *Emotion*.

[180] Böhme, *Atmosphäre*, 38.

[181] 海因里希·克洛茨甚至庆祝媒体艺术的潜在象形性，将其作为克服抽象的一个机会。他写道，只有在这种类型中，才有可能"继续人类伟大的表现传统"。Klotz, "Medienkunst als Zweite Moderne," 49.

[182] 在《表演转变的力量》（*Transformative Power of Performance*）第 4 章中，费舍尔-李希特提到了肉体性、空间性、音调性和时间性意义上的"物质的表演性生成"。默施也认为，物质性同样涉及"手势和身体表达的执行，涉及一个行动的表演，而这个行动又反过来指向执行这个行动的人的肉体性或发生这种行动的空间、时间和物质条件"。Mersch, *Was sich zeigt*, 11.

[183] Derrick de Kerckhove, "Touch versus Vision: Ästhetik neuer Technologien," in

Die Aktualität des Ästhetischen, ed. Wolfgang Welsch (Fink, 1993), 140.

[184] Eric Norden, "The Playboy Interview: Marshall McLuhan," *Playboy*, March 1969 (at http://www.mcluhanmedia.com).

[185] 参照 N. Katherine Hayles, *How We Became Posthuman: Virtual Bodies in Cybernetics, Literature, and Informatics* (University of Chicago Press, 1999).

[186] Krueger, *Artificial Reality II*, 265.

[187] 穆勒和琼斯对大卫·洛克比的访谈，问题11。

[188] 同上，问题3。

[189] 参见 Keith Armstrong, "Towards a Connective and Ecosophical New Media Art Practice," in *Intimate Transactions: Art, Exhibition and Interaction within Distributed Network Environments*, ed. Julian Hamilton (ACID, 2006).

[190] 概述新技术在表演中的作用，特别是以人体为主题的表演中的作用。参见 Chris Salter, *Entangled: Technology and the Transformation of Performance* (MIT Press, 2010).

[191] Hansen, *Bodies in Code*, 3, 95.

[192] 欧文·戈夫曼将人作为独立的实体与其所执行的职能（如职业）进行区分，他称之为"角色"；他将戏剧中的人的形象描述为舞台上的角色或人物。Goffman, *Frame Analysis*, 128.

[193] 参见 Allucquere Rosanne Stone, "Will the Real Body Please Stand Up? Boundary Stories about Virtual Cultures" (1991), in Mayer, *Computer Media and Communication*.

[194] 显然，"盲人侦探"和"实习生"的角色也有可能是艺术观众的隐喻，但这种功能并不像赫舍曼的作品那样明确。

[195] 马特·亚当斯还指出，实际上不可能区分实际的自我和表演的自我。见卡瓦斯泰克对马特·亚当斯的采访，第37分钟。

[196] 另见史蒂夫·迪克逊在《数字表演》中对表演艺术中基于媒体的演员表现的讨论，Steve Dixon, "The Digital Double," in *Digital Performance: A History of New Media in Theater, Dance, Performance Art, and Installation* (MIT Press, 2007).

[197] Mersch, *Was sich zeigt*, 65.

[198] Ibid., 56.

[199] Ibid., 196.

[200] 参见 Winfried Nöth, *Handbook of Semiotics* (Indiana University Press, 19–95), 92: "意义一词将在广义上使用，涵盖意义（或内容）和指称（对象或符号化）两个更具体的层面。"

[201] 关于这个装置的详细分析，见 Simanowski, *Digitale Medien*, 42–46.

[202] 根据克里斯汀·保罗的说法，虚拟现实的原始含义是"一种让用户完全沉浸在由计算机生成的三维世界中的现实，并允许他们与构成该世界的虚拟物体进行互动"。Paul, *Digital Art*, 125.

[203] Morse, *Virtualities*, 21. 同样，乌苏拉·弗洛恩（Ursula Frohne）观察到，由于我们与环境的关系日益虚构化，私人行为和公共表演之间的界限正在逐步崩溃。Frohne, "'Screen Tests': Media Narcissism, Theatricality, and the Internalized Observer," in *CTRL [SPACE]: Rhetorics of Surveillance from Bentham to Big Brother*, ed. Thomas Y. Levin, Ursula Frohne, and Peter Weibel (MIT Press, 2002), 256.

[204] Goffman, *Frame Analysis*, 562.

[205] Ibid., 186.

[206] 另见 Bateson, "A Theory of Play and Fantasy", 182: "变形记流派的魔术师和画家致力于获得一种技艺，这种技艺的唯一回报是在观众发现他被欺骗并被迫微笑或惊叹于欺骗者的技巧之后达到。"

[207] Salen and Zimmerman, *Rules of Play*, 450.

[208] Samuel Taylor Coleridge, *Biographia Literaria. Or Biographical Sketches of my Literary Life and Opinions* (Leavitt, 1834), 174. 克里斯蒂安·麦茨（Christian Metz）称这种情况为"信仰的分裂"。*The Imaginary Signifier: Psychoanalysis and the Cinema* (Indiana University Press, 1982), 70–73. 莫尔斯也观察到了公共空间中真实与模拟的交融，并将这种多重分层称为"符号化"。Morse, *Virtualities*, 99.

[209] Krueger, *Artificial Reality II*, 41.

[210] Goffman, *Frame Analysis*, 145.

[211] 珍妮特·默里将沉浸感定义为"一种被引领到精心模拟区域的体验"。*Hamlet on the Holodeck*, 98, 117.

[212] 关于沉浸概念的详细解释方式，见 Christiane Voss, "Fiktionale Immersion," *montage AV* 17(February 2008): 69–86; Robin Curtis, "Immersion und Einfühlung: Zwischen Repräsentionalität und Materialität bewegter Bilder," *montage AV* 17 (February 2008): 89–107.

[213] Mihály Csíkszentmihályi, *Beyond Boredom and Anxiety: Experiencing Flow in Work and Play* (Jossey-Bass, 1975), 58.

[214] Salen and Zimmerman, *Rules of Play*, 336.

[215] 卡瓦斯泰克和穆勒对戈兰·莱文的采访，问题6。

[216] Bateson, "A Theory of Play and Fantasy," passim.

[217] Richard Schechner, *Between Theater and Anthropology* (University of Pennsylvania Press, 1989), 127.

[218] 即使萧艾尔通过使用"矛盾性"在游戏中进行某种程度的反思，描述更多的是第一和第二部分之间的震荡意识，而不是对游戏自身的反思。当然，有些游戏使用中断性策略，产生与艺术的反思经验形成对比的审美经验。例如，伊恩·博戈斯特认为计算机游戏首先是模拟，也

注释

指出了游戏中的潜在干扰,将玩家对这些干扰感知称为"模拟热"或"由游戏中对现实世界某部分的单元操作典型与玩家对该操作的主观认知之间的互动引起的不适"(单元操作,136 页)。博戈斯特不认为在游戏人为性和日常真实性之间可以做出明确区分,在他看来,"玩家将主观性带入游戏空间就会存在缺口"(同上, 135 页)。大多数游戏并没有故意挑起争端,也没有明确的阶段性中断或有意识地强调矛盾性。玛丽·劳尔·瑞安断言,结构主义被解构主义取代后,人们对游戏隐喻的兴趣从将游戏视为规则管理的活动转向将游戏视为对规则的颠覆。即使瑞安对游戏是基于对规则的颠覆的一般解释可以被质疑,她的观察仍然适用于互动艺术的审美经验。Marie-Laure Ryan, *Narrative as Virtual Reality, Immersion and Interactivity in Literature and Electronic Media* (Johns Hopkins University Press, 2001), 188.

[219] 费舍尔 - 李希特称这种现象为"物质性、符号和被标记"的统一,其中对物体感官感知的生理过程与赋予意义的心理行为相吻合。*The Transformative Power of Performance*, 144–145.

[220] 参见 Victor Stoichiță, *The Self-Aware Image*: *An Insight into Early Modern Meta-Painting* (Cambridge University Press, 1997); Klaus Krüger, *Das Bild als Schleier des Unsichtbaren Ästhetische Illusion in der Kunst der frühen Neuzeit* (Fink, 2001); Erich Franz, "Die zweite Revolution der Moderne," in *Das offene Bild. Aspekte der Moderne in Europa nach 1945* (Westfälisches Landesmuseum, 1992). 正如玛丽·劳尔·瑞安所证明的,后现代理论明确要求艺术作品是具有自我反思力的,这与沉浸式策略形成了对比。Ryan, *Narrative as Virtual Reality*, 175.

[221] Huhtamo, "Seeking Deeper Contact," 84. 罗伯托·西曼诺夫斯基将使用讽刺来挑战互动性概念的作品与居伊·德波(Guy Debord)的转移概念进行比较。Simanowski, "Event and Meaning. Reading Interactive Installations in the Light of Art History," in *Beyond the Screen: Transformations of Literary Structures, Interfaces and Genres*, ed. Jörgen Schäfer and Peter Gendolla (transcript, 2009), 141f.

[222] 在另一种形式的自我反思中,不同类型的多模式反思性体现在声音和图像之间。多模式作品在互动过程中为视觉和听觉(偶尔也包括手势)之间的相互作用和反思提供了机会。此类过程并非"中介性"计算转换,也不是一种模式到另一种模式的转换,而是基于艺术家的明确安排,无论是联想的还是象征性的声音和图像都可以被合理分配。例如,互动软件《小鱼》,可以让人联想到康定斯基或米罗的抽象画的图形构成,且元素的运动与相遇可以激活各种声音和简短旋律。符号归属的另一种方式是索引式的转换,如《手动输入投影仪》中提及的案例研究是基于艺术安排的。其他的项目将声音和图像之间的相互反应作为交流基础,如在文森特·艾卡(Vincent Elka)的作品 *SHO(U)T(2007)* 中,观众被邀请站在一个讲台上,用麦克风向一名虚拟女性说话,该女性用夸张的模仿和声音做出反应。在这些作品中,多模式参考系统不是直接进行物理意义上的视觉化或声音化,相反,它们基于强调或破坏作品,从

而引发媒体设置的自主意识。

[223] Pfaller, *Ästhetik der Interpassivität*, 40.

[224] 乌苏拉·弗洛恩发现了一种"媒体自恋"现象，尽管她将其与媒介化自我展示形式相联系，例如在网络 2.0 的背景下。Frohne, "Screen Tests," 256.

[225] Rokeby, "Transforming Mirrors," 146. 他对"封闭系统"一词的使用借鉴了马歇尔·麦克卢汉，在 20 世纪 60 年代将自恋的定义转变为一个封闭系统。

[226] 露丝·桑德格尔（Ruth Sonderegger）在 *Gadamer* 中指出了三种可能的参照变化：艺术品不同元素之间的相互参照作用，能指和所指之间的互动，以及艺术品和观众之间的互动。Sonderegger, *Für eine Ästhetik des Spiels. Hermeneutik, Dekonstruktion und der Eigensinn der Kunst* (Suhrkamp, 2000), 126f.

[227] Carlson, *Performance*, 22.

[228] Csíkszentmihályi, *Beyond Boredom and Anxiety*, 38.

[229] Dewey, *Art as Experience*, 150.

[230] Goffman, *Frame Analysis*, 219. 汉森提示，胡塞尔在双重意向性理论中已经描述了对象意识和自身感知的意识同步性。 Hansen, *New Philosophy*, 252.

[231] Seel, *Aesthetics of Appearing*, 82. 列夫·马诺维奇发现了界面中（沉浸式）表现和（互动式）控制之间的竞争，他认为这些力量就像电影中的镜头和反镜头，形成一种"缝合机制"。在理想的情况下，在感知和行动之间的不断摇摆，最后相融合，形成如同"布莱希特和好莱坞"一般的结合。即使马诺维奇在（界面的）透明度和幻想主义、不透明度和互动之间设定的等式，和他的设想完美重合，但并没有完全公正地看待艺术项目的复杂性，但这里的矛盾性仍然很明显，这对互动艺术的审美经验也至关重要。Manovich, *The Language of New Media*, 208–209.

[232] 相比之下，罗伯托·西曼诺夫斯基持有"双重编码"或"双重读者"的看法，假设从沉浸到连续反思的过渡是必要的，他仍认为许多观众不愿意或无法采取此步骤。Simanowski, *Digitale Medien*, 47."这也意味着互动装置致力于将自己投入奇观的美学和娱乐的原则中"。在某种程度上，我同意西曼诺夫斯基的观点，但就观众常把大量注意力投入探索互动作品中的观点，我不将其视为美学上的劣势，我认为这只是不同体验模式间振荡的一极。事实上，探索的过程对基于媒体的行为反思来说是至关重要的。

[233] Rokeby, "Transforming Mirrors," 136.

[234] 参见 Erkki Huhtamo, *Illusions in Motion: Media Archaeology of the Moving Panorama and Related Spectacles* (MIT Press, 2013).

[235] Nelson Goodman, *Languages of Art: An Approach to a Theory of Symbols* (Hackett, 1976), 113.

[236] Genette, *The Work of Art*, 18.

注释

[237] 国际图联有关书目记录功能需求的研究小组，"书目记录的功能需求"，1997 年，于 2009 年更新（http://www.ifla.org）。

[238] 名为捕捉不稳定的媒体的项目提出了一种区分项目和事件的分类方法，其中项目被定义为"长期的、可改变的课题"，而事件则是"具有明显的、短期和自主特征的活动或产品"，用户可以与之互动。参照 Fauconnier and Frommé, "Capturing Unstable Media," 12.

[239] 杰伊·大卫·博尔特（Jay David Bolter）在提及互动文学时提出，阅读不只是故事的不同理解，而是阅读完善故事。"我们可以说根本没有故事，只有阅读"，Jay David Bolter, *Writing Space: Computers, Hypertext, and the Remediation of Print* (Routledge, 2001), 125. 参照 Landow, *Hypertext 3.0*, 226.

[240] Fischer-Lichte, *The Transformative Power of Performance*, 161.

[241] Mersch, *Ereignis und Aura*, 9, 53.

[242] Ibid., 163.

[243] 多萝西娅·冯·汉泰尔曼（Dorothea von Hantelmann）表明，这些发展涉及了行为艺术。她认为，与 20 世纪 60 年代的行为艺术相比，如今基于媒体的表演重点不再是单一、即时事件。"当代媒体艺术作品的行为化过程披露了存在与表现、单一与重复、即时性与复制性之间的问题，也体现了工作与事件的冲突性。"Dorothea von Hantelmann, "Inszenierung des Performativen in der zeitgenössischen Kunst," *Paragrana* 10 (1, 2001): 255–270, at 260.

[244] Jochen Schulte-Sasse, "Medien," in *Ästhetische Grundbegriffe*, volume 4, ed. Karlheinz Barck (Metzler, 2002), 1.

[245] Sybille Krämer, "Spielerische Interaktion. Überlegungen zu unserem Umgang mit Instrumenten," in *Schöne neue Welten? Auf dem Weg zu einer neuen Spielkultur*, ed. Florian Rötzer (Boer, 1995), 225f. 术语"创造世界"是由纳尔逊·古德曼在《创造世界的方式》（Hackett, 1978 年）中提出的。

[246] 因此，里扎德·克鲁斯茨钦斯基认为器具性与那些没有预设数据结构或现成形式的作品有关。Kluszczyński, "Strategies." 然而，我们将在下文中看到，一方面是过程密集型项目的器具性，另一方面是数据密集型项目的媒介性，从而来区分互动艺术的本体论，但最终结果并不令人满意。

[247] Dieter Mersch, "Wort, Bild, Ton, Zahl—Modalitäten medialen Darstellens," in *Die Medien der Künste. Beiträge zur Theorie des Darstellens* (Fink, 2003). 默施实现了对拉康的想象和象征的概念区分，以及弗卢塞尔对概念性和想象性思维的区分。

[248] 这是另一个术语，其内涵因历史和语境而异。尽管如此，从"设备"（拉丁语 *apparatus*）的原始含义中留存下来的是中介功能和一定程度的结构复杂性。此外，我们可以注意到对光学设备的关注，这很大程度上是由后文概述的设备所形成的。

[249] Sybille Krämer, "Das Medium als Spur und Apparat," in *Medien, Computer, Realität: Wirklichkeitsvorstellungen und neue Medien* (Suhrkamp, 1998), 84.

[250] 帕诺夫斯基（Erwin Panofsky）在 1939 年进行了比较。他把具有实际用途的人造物称为沟通载体、工具和仪器，前者的目的是传递概念，后者的目的是实现功能。帕诺夫斯基认为，具有审美目的的物体也属于其中一个类别。诗歌和绘画属于沟通载体，烛台和建筑结构属于工具。然而，审美对象从来都不是完全的沟通载体或纯粹的工具，常包含了两者的一部分："因此，我们不能，也不应该试图定义一个沟通载体或一个工具成为艺术作品的时刻。" Erwin Panofsky, "Introduction: The History of Art as a Humanistic Discipline," 1939, in *Meaning in the Visual Arts* (Doubleday, 1955), 12–14.

[251] 参见 Eva Tinsobin, *Das Kino als Apparat. Medientheorie und Medientechnik im Spiegel der Apparatusdebatte* (Verlag Werner Hülsbusch, 2008), 13. 关于仪器的争论，另见 Robert F. Riesinger, ed., *Der kinematographische Apparat. Geschichte und Gegenwart einer interdisziplinären Debatte* (Nodus, 2003).

[252] Jean-Louis Baudry, "Ideological Effects of the Basic Cinematographic Apparatus," *Film Quarterly* 28 (2, winter 1974–1975): 39–47, at 44.

[253] Jean-Louis Baudry, "Das Dispositiv. Metapsychologische Betrachtungen des Realitätseindrucks" (1975), in Riesinger, *Der kinematographische Apparat*, 60f.

[254] Siegfried Zielinski, "Einige historische Modelle des audiovisuellen Apparats," in Riesinger, *Der kinematographische Apparat*, 170.

[255] 与早期的机制理论家类似，弗卢塞尔经常用一种双关隐喻性语言，在技术分析和意识形态批判视角之间发挥作用。

[256] Vilém Flusser, *Toward a Philosophy of Photography* (Reaktion Books, 2000), 21. 弗卢塞尔的器械概念非常广泛。他把社会系统，如行政机构和微处理控制的计算机芯片统称为器械。

[257] Flusser, *Toward a Philosophy*, 27, 30.

[258] Ibid., 27.

[259] Aden Evens, *Sound Ideas: Music, Machines, and Experience* (University of Minnesota Press, 2005), 160.

[260] Flusser, *Toward a Philosophy*, 28.

[261] Heinz von Loesch, "Virtuosität als Gegenstand der Musikwissenschaft," in *Musikalische Virtuosität. Perspektiven musikalischer Theorie und Praxis*, ed. Heinz von Loesch, Ulrich Mahlert, and Peter Rummenhöller (Schott, 2004), 12. 练习的必要性实际上常作为乐器的定义标准。根据克里斯托夫·库默（Christoph Kummer）的说法，"袖珍噪声是一种真正的乐器，人们需要练习"。Tilman Baumgärtel, "Interview with Christoph Kummer," in *net.art 2.0*, 248.

注释

[262] Evens, *Sound Ideas*, 147.

[263] Ibid., 159–161.

[264] Flusser, *Toward a Philosophy*, 27.

[265] Dieter Mersch, "Medialität und Kreativität. Zur Frage künstlerischer Produktivität," in *Bild und Einbildungskraft*, ed. Bernd Hüppauf and Christoph Wulf (Fink, 2006), 80. 默施将想象力与视觉媒体相联系，将具象与文本媒体相联系，本研究认为这两个概念在最终形态的形成过程中相互影响，与属于何种流派无关。同时，默施质疑这两个概念，提出了一个将媒体悖论作为创造力来源的理论。在不详细阐述论点的情况下，本研究将跟随默施，强调中断对互动艺术最终形态形成的重要性。

[266] Golan Levin, Painterly Interfaces for Audiovisual Performances, MS thesis, MIT Media Laboratory, 2000 (at http://www.flong.com), 46.

[267] Masaki Fujihata, "Notes on Small Fish," 2000 (at http://hosting.zkm.de).

[268] 在此背景之下，想象力被认为是生产美学的一个分支。正如布伦克的反思性想象力的观念或杜威所强调的想象力在体验对象的个人建构中的重要性，想象力对于观众的认知过程来说也是至关重要的。关于想象力作为接受或审美感知的可能形式，参加 Seel, *Aesthetics of Appearing*, 77–87.

[269] 西曼诺夫斯基认为一些互动艺术作品跨越了"艺术和艺术创造工具之间的双重角色"。Simanowski, *Digitale Medien*, 38.

[270] George Poonkhin Khut, "Interactive Art as Embodied Inquiry: Working with Audience Experience," in Edmonds, Muller, and Turnbull, *Engage*, 164.

[271] 西蒙·佩妮在对"机器-艺术品"和"器具"两个概念进行区分时，着重描述了仪器的特点。"在机器-艺术品中，呈现的体验感与人工制品的物质性有关，并且不能独立分析。"Penny, "Bridging Two Cultures: Towards an Interdisciplinary History of the Artist-Inventor and the Machine-Artwork," in Daniels and Schmidt, eds., *Artists as Inventors*, 149.

第 5 章

[1] Tilman Baumgärtel, "Interview mit Olia Lialina," in *net.art*, 132.

[2] Elżbieta Wysocka, "Agatha re-Appears. Restoration Project: Olia Lialina's Early

Net.art Piece *Agatha Appears* from the Collection of the C³ Center for Culture & Communication Foundation," 2008 (at http://www.incca.org), 10.

[3] Wysocka, "Agatha re-Appears."

[4] 这是唯一的线索，表明在接下来的故事中，系统管理员可能没有完全在法律的范围内操作。

[5] 应该准确地引用作品中的文字元素，因为它们会出现在互联网上，错误的拼写将被转载。

[6] 因为新版本的浏览器不支持状态栏中的滚动文本（状态栏最初位于 *Agatha Appears* 中），所以在作品的修复版本中，滚动文本被移到了标题栏。参见 Wysocka, "Agatha re-Appears," 14.

[7] Josephine Berry, "Convulsive Beauty Then and Now," post to Nettime mailing list, August 23, 2001 (at http://www.nettime.org).

[8] 现实中的该网页只是一个带有 URL 的空白网页。

[9] 在 2008 年进行的修复工作中，艺术家选择了新的地点；现在大部分网页都托管在德国的服务器上。

[10] Susanne Berkenheger, "Die Schwimmmeisterin . . . oder 'Literatur im Netz ist eine Zumutung,'" 2002 (See http://www.berkenheger.netzliteratur.net).

[11] 其中有一些细节，例如："'米兰达（Miranda），初学者'，洗澡时间在 2 分钟内用尽"和"泳池管理员，教练'，工作时间超过 3.04 小时。"鲨鱼的出现也伴随着"'鲨鱼 75，恶魔'，你不只是想消失？"的信息。

[12] 除"增强现实小说"以外，舍马特还创建了他称之为"超迷幻小说"的艺术项目，能使叙事文本的节奏与接受者的呼吸频率相协调。

[13] Katja Kwastek, *Ohne Schnur*, 200–209; "Opus ludens. Überlegungen zur Ästhetik der interaktiven Kunst," in Blunck, *Werke im Wandel;* "Geo-Poetry: The Locative Art of Stefan Schemat and Teri Rueb," in *Literary Art in Digital Performance: Case Studies in New Media Art and Criticism,* ed. Francisco Ricardo (Continuum, 2009).

[14] 此文本和下面的文本都是从作品《水》中出现的德语原文翻译而来。

[15] 参见 *Kino-Eye: The Writings of Dziga Vertov,* ed. Annette Michelson (University of California Press, 1984).

[16] 参见 Christiane Fricke, *'Dies alles Herzchen wird einmal Dir gehören.' Die Fernsehgalerie Gerry Schum 1968–1970 und die Produktionen der Videogalerie Schum 1970–1973* (Peter Lang, 1996), 99–104.

[17] 据这位艺术家说，这些文本的音频材料加起来大约有 3 个小时。Kwastek, *Ohne Schnur,* 203.

[18] 参见 Kwastek, *Ohne Schnur,* 210–219. 这位艺术家还制作了她自己作品的视频文件（http://www.terirueb.net）。

注释

[19] Dante Alighieri, *The Divine Comedy* (early fourteenth century). 艺术家使用了古腾堡计划出版的英文译本作为作品中的英文文本（http://www.gutenberg.org）。

[20] Jean-Jacques Rousseau, *The Reveries of the Solitary Walker* (1782; Hackett, 1992), 66.

[21] 在展览期间，这段视频在库克斯港艺术协会的房间中播出展示（即在空间上脱离了展示项目本身所用的公共空间）。

[22] See Hall, *The Dance of Life*, 16.

[23] Dunne and Raby, *Design Noir*.

[24] 参见 Tromble, *The Art and Films of Lynn Hershman Leeson*, and the artist's website (http://www.lynnhershman.com).

[25] 从萨拉·罗伯茨（Sara Roberts）的个人网站得知，萨拉·罗伯茨负责系统的设计、编程和技术构建，而赫舍曼则负责开发人物和场景。参见 "Sara Roberts—works in collaboration" at http://music.calarts.edu. Hershman's website names Palle Henckel as responsible for "programming and fabrication." 赫舍曼的网站称帕尔勒·亨克尔负责"编程和制作"。该雕塑的初步原型版本在 1992 年的波恩双年展上展出；见 Margaret Morse, "Lynn Hershman's *Room of One's Own*," 1995, PDF version available on DVD in Tromble, *The Art and Films of Lynn Hershman Leeson*, 11, note 5.

[26] 可以在亨克尔当时给出的发票上找到他修复的相关细节（"《致勒姆布吕克博物馆的信》"(Letter to the Lehmbruck Museum)，2005 年 10 月 5 日，勒姆布吕克博物馆档案）。帕尔勒·亨克尔还制作了一段视频，描述了该装置的技术特点。在博物馆档案中可以找到这段录像的副本，也可以在电子艺术大奖网站的档案页面上看到该项目的组成简图："Prix Ars Electronica 1993. Interactive Art. Honorary Mention. *Room of One's Own*. Lynn Hershman" (at http://90.146.8.18/de).

[27] 影像片段最初通过激光光盘播放，并从下面投射到当作房间后墙的镜子上。作为帕尔勒·亨克尔作品修复工作的一部分，一台笔记本电脑被用到组织架构中，而笔记本电脑的 LCD 屏幕现在构成了微型房间的后墙。

[28] 关于此作品的描述，参见 Tromble, *The Art and Films of Lynn Hershman Leeson*, 82–83.

[29] Tromble, *The Art and Films of Lynn Hershman Leeson*, 82.

[30] 详细内容，参见 Celeste Brusati, *Artifice and Illusion: The Art and Writing of Samuel van Hoogstraten* (University of Chicago Press, 1995). 根据布鲁萨蒂（第 169 页）的说法，有六个这样的透视盒幸存下来。另见 Susan Koslow, "De wonderlijke Perspectyfkas. An Aspect of Seventeenth Century Dutch Painting," *Oud Holland* 82 (1967): 35–56.

[31] Brusati, Artifice and Illusion, 181. 关于荷兰绘画中对偷窥者的描绘，请参阅 Martha Hollander, *An Entrance for the Eyes: Space and Meaning in Seventeenth-Century Dutch Art* (University of California Press, 2002), chapter 3.

[32] 在该作品的最初概念中，艺术家计划记录观众的声音："音频指示观众重复特定的词语。当观众说话时，部分词语会以稍加变化的形式重复（回声）。这些文字从微型卧室的不同位置被策略性地放大，引发的结果会是使观众将视线转移到文字出现的地方。"Lynn Hershman Leeson and Sara Roberts, "Room of One's Own," 1992, in Hartwanger et al., Künstliche Spiele, 301. 然而，作品的最终版本没有采纳这个想法。

[33] 来自作者对林恩·赫舍曼的采访。

[34] 安妮·德·哈农库特（d'Harnoncourt）和华特·霍普斯（Hopps）认为，这种幻觉太过完整，以至于观众不可能再进一步穿透该场景。相比之下，赫舍特意选择在盒子的后壁上使用透明的丙烯酸材料，这样就能使盒子里的布置保持可见。Anne d'Harnoncourt and Walter Hopps, "Etant Donnés. 1. La chute d'eau, 2. Le gaz d'éclairage. Reflections on a New Work by Marcel Duchamp," Philadelphia Museum of Art Bulletin 64 (1969): 5–58, 8. 要了解艺术中对窥视技术的其他暗喻，请参见 Erkki Huhtamo, "Twin-Touch-Test-Redux: Media Archaeological Approach to Art, Interactivity, and Tactility," in Grau, MediaArtHistories, 82.

[35] 在早期的概念中设想了这样一种结构：只有在观察者不直接关注色情场景的情况下，才能看到这些场景。参见 Hershman and Roberts, "Room of One's Own," 301. 这一概念显然为了拍摄场景而进行了修改。赫舍曼在《美国之最》中也设计了类似的从观察到自我观察的反转。

[36] Tromble, The Art and Films of Lynn Hershman Leeson, 82.

[37] Morse, "Lynn Hershman's Room of One's Own," 8.

[38] Lynn Hershman Leeson, "Room of One's Own: Slightly Behind the Scenes," in Druckrey, Iterations, 151.

[39] 最初，在装置前面的地板上有一个感应垫，用来确定是否有观察者靠近盒子。在2005年的修复工作中，感应垫被盒子本身附带的红外传感器所取代。

[40] 索克·丁克拉在 Pioniere interaktiver Kunst 第189和195页的详细分析中提到了该作品的早期版本。

[41] Hershman, "Room of One's Own," 151. 关于赫舍曼的艺术立场，参见 "Romancing the Anti-Body: Lust and Longing in (Cyber) space," in Lynn Hershman Leeson, Clicking In: Hot Links to a Digital Culture (Bay Press, 1996).

[42] Crary, "Techniques of the Observer," 18.

[43] 来自作者对林恩·赫舍曼的采访。

[44] 接受者通过视频会议系统进行交流。参见 Hans-Peter Schwarz, "Retroactive and Interactive Media Art: On the Works of Agnes Hegedüs," in Agnes Hegedüs, Interactive Works (Zentrum für Kunst und Medientechnologie Karlsruhe, 1995), 8.

注释

[45] Agnes Hegedüs, "The Fruit Machine," 1991, in Hartwanger et al., *Künstliche Spiele*, 294.

[46] Agnes Hegedüs, "My Autobiographical Media History: Metaphors of Interaction, Communication, and Body Using Electronic Media," in *Women, Art, and Technology*, ed. Judy Malloy (MIT Press, 2003), 262.

[47] Florian Rötzer, "Kunst Spiel Zeug. Einige unsystematische Anmerkungen," in Hartwanger et al., *Künstliche Spiele*, 18. 让 - 路易·布希耶也赞成这一观点，参见 Boissier, *La Relation comme forme. L'Interactivitéen art* (Mamco, 2004), 164f.

[48] 这并不是说这种干扰不能出现在商业销售的计算机游戏中。事实上，伊恩·博格斯特创造了"模拟热潮"这个词来描述计算机游戏产生的潜在反思时刻。尽管如此，在商业游戏中，代理感通常占据主导地位，而在艺术项目中，代理感却常常被故意挫败。参见 Bogost, *Unit Operations*, 136.

[49] Levin, "Painterly Interfaces."

[50] 来自卡蒂娅·卡瓦斯泰克和莉齐·穆勒对戈兰·莱文的采访，问题 1。

[51] 同上，问题 7.

[52] 同上，问题 6.

[53] 莱文本人和一位接受采访的参观者都表达了这样的想法：用三台独立的高架投影仪建造一个装置，这样每种模式都可以在其中一台设备上运作。卡蒂娅·卡瓦斯泰克和莉齐·穆勒对戈兰·莱文的采访，问题 4。不过这位参观者也认为通过在投影仪上放置数字来改变场景的方式是一个"聪明的想法"。Kwastek, Muller, and Spörl, Video-Cued Recall with Helmut.

[54] 参见 Katja Kwastek, Lizzie Muller, and Ingrid Spörl, Video-Cued Recall with Heidi, Linz, 2009 (at http://www.fondation-langlois.org); Kwastek, Muller, and Spörl, Video-Cued Recall with Helmut.

[55] Kwastek, Muller, and Spörl, Video-Cued Recall with Helmut.

[56] 同上。

[57] 同上。

[58] Kwastek, Muller, and Spörl, Video-Cued Recall with Helmut.

[59] Katja Kwastek, Lizzie Muller, and Ingrid Spörl, Video-Cued Recall with Francisco, Linz, 2009 (at http://www.fondation-langlois.org).

[60] 同上。

[61] 同上。

[62] 同上。

[63] 同上。

[64] 同上。

[65] Kwastek, Muller, and Spörl, Video-Cued Recall with Heidi.

[66] 来自卡蒂娅 · 卡瓦斯泰克和莉齐·穆勒对戈兰·莱文的采访，问题 8。

[67] Kwastek, Muller, and Spörl, Video-Cued Recall with Helmut.

[68] 这位参观者甚至进一步提出将这三种模式象征性地解释为从青年到成年再到成熟的生命周期。然而，他很清楚这个解释联想性太强："因为作品太抽象，我倾向于认为他（艺术家）有更多的器具性目的，但如果想象他艺术家的想法和我一样具有解释力，那就很新奇了。[笑]" Kwastek, Muller, and Spörl, Video-Cued Recall with Francisco.

[69] Golan Levin and Zachary Lieberman, "Sounds from Shapes: Audiovisual Performance with Hand Silhouette Contours in 'The Manual Input Session,'" in *Proceedings of the 2005 Conference on New Interfaces for Musical Expression* (National University of Singapore, 2005), 115.

[70] Levin and Lieberman, "Sounds from Shapes," 115.

[71] Kwastek, Muller, and Spörl, Video-Cued Recall with Helmut.

[72] Kwastek, Muller, and Spörl, Video-Cued Recall with Francisco.

[73] 来自卡蒂娅 · 卡瓦斯泰克和莉齐·穆勒对戈兰·莱文的采访，问题 10。

[74] 同上，问题 10。

[75] 参照 "David Rokeby. *Very Nervous System* (since 1983). Documentary Collection" (at http://www.fondation-langlois.org). Also see Muller, "Collecting Experience."

[76] 这种方法至少在一定程度上是研究项目创造出特定情境的结果，因为摄像机的存在不可避免地将参与者转化为表演者。对于他们来说，在这种情况下探索空间肯定比利用自己的手势、舞蹈或表演进行互动表现要更容易。

[77] Katja Kwastek, Video-Cued Recall with Birgitt, Linz, 2009 (at http://www.fondation-langlois.org).

[78] 来自莉齐·穆勒和凯特琳·琼斯对大卫·洛克比的采访，问题 6。

[79] Ibid., question 7. 虽然洛克比在之前的作品中尝试在空间上同时容纳被动的观察者和主动的接受者，但他后来又放弃了这个想法。

[80] 来自莉齐·穆勒和凯特琳·琼斯对大卫·洛克比的采访，问题 5。

[81] 同上，问题 8。

[82] Sarah Milroy, "Where Tech Gives Way to the Exquisite," *Globe and Mail*, April 8, 2004 (at http://www.theglobeandmail.com).

[83] 特雷门琴是一种电子乐器，演奏者通过改变双手与一对天线之间的距离来演奏。手的动作会影响天线的电磁谐振电路。

[84] Lizzie Muller, Video-Cued Recall with Markus, Linz, 2009 (at http://www.fo-

[85] David Rokeby, "The Harmonics of Interaction," *Musicworks 46: Sound and Movement*, spring 1990 (at http://www.davidrokeby.com).

[86] 来自莉齐·穆勒和凯特琳·琼斯对大卫·洛克比的采访，问题 1。

[87] 同上，问题 3。

[88] Rokeby, "The Harmonics of Interaction."

[89] 来自莉齐·穆勒和凯特琳·琼斯对大卫·洛克比的采访，问题 4。

[90] Rokeby, "The Construction of Experience," 29–30.

[91] Ibid., 31.

[92] Ibid., 41.

[93] Ibid., 35.

[94] 来自莉齐·穆勒和凯特琳·琼斯对大卫·洛克比的采访，问题 5。

[95] Lizzie Muller, Video-Cued Recall with Susanna, Linz, 2009 (at http://www.fondation-langlois .org); Lizzie Muller, Video-Cued Recall with Elfi, Linz, 2009 (at http://www.fondation-langlois.org).

[96] Douglas Cooper, "Very Nervous System. Interview with David Rokeby," 1995, *Wired 3.03* (at http://www.wired.com).

[97] Rokeby, "The Construction of Experience," 42.

[98] Philip Alperson, "The Instrumentality of Music," *Journal of Aesthetics and Art Criticism* 66 (1,2008): 39.

[99] Muller, Video-Cued Recall with Markus.

[100] Kwastek, Video-Cued Recall with Birgitt.

[101] 作者档案中莉齐·穆勒 2009 年在林茨对亚历山大的采访的录音和笔录。

[102] 作者档案中莉齐·穆勒 2009 年在林茨对克劳迪亚的采访的录音和笔录。

[103] Sonia Cillari, "Se Mi Sei Vicino. Interactive Performance," in *Die Welt als virtuelles Environment. Das Buch zur CYNETart_07encounter*, ed. Johannes Birringer, Thomas Dumke, and Klaus Nicolai (Trans-Media-Akademie Hellerau, 2007).

[104] 该作品的创作得到了 STEIM（电子音乐中心）和阿姆斯特丹荷兰皇家艺术学院的支持。

[105] 参照 Ingo Mörth and Cornelia Hochmayr, *Rezeption interaktiver Kunst. Endbericht des Forschungspraktikums aus Kultur &Mediensoziologie 2007/2008* (at http://www.kuwi.uni-linz.ac.at).

[106] 例如该作品在名为"5 天假期"的艺术节上展出的相关记录文件，荷兰媒体艺术学院 / 蒙得维的亚 TBA，2006 年。更多文件可在艺术家的个人网站上找到。

[107] Sonia Cillari, "Se Mi Sei Vicino" (at http://www.soniacillari.net).

[108] 可在艺术家的个人网站上查看该技术图表。

[109] 索尼亚·希拉利 2009 年 2 月 2 日写给作者的电子邮件。

[110] 同上。

[111] Sonia Cillari, "Performative Spaces and the Body as Interface" (at http://www.soniacillari.net).

[112] Cillari, "Se Mi Sei Vicino" (at http://www.soniacillari.net).

[113] 作者档案中塞巴斯蒂安·菲尔林尔（Sebastian Führlinger）2007 年在林茨对索尼亚·希拉利的采访的录音和笔录。

[114] 作者档案中作者 2007 年在林茨对艾蜜儿和伊莉莎·安德斯纳（Amel and Elisa Andessner）的采访的录音和笔录。

[115] Sonia Cillari, "The Body as Interface. Emotional Skin—Performance-Space Expression," in Birringer et al., eds., *Die Welt als virtuelles Environment*, 118.

[116] 来自菲尔林尔对索尼亚·希拉利的采访。

[117] 同上。

[118] 这些记录材料构成《骑行者回答后》的档案项目作品的基础，该项目由埃克塞特大学、诺丁汉大学和"爆炸理论"合作完成。参见 Blast Theory, "Riders Have Spoken" (at http://www.blasttheory.co.uk). 该文件材料的副本保存在作者的档案中。

[119] 这些文本的记录是由马特·亚当斯提供给作者。

[120] 卡蒂娅·卡瓦斯泰克对马特·亚当斯的采访，第 50 分钟："从他们接近我们的第一秒起，我们就希望创造一种丰富充实的体验……然后，我们为这种体验提供舞台，还给他们提供微妙的提示，我们的能力带来的影响非常大。"

[121] 这至少是我参与该作品时的体验。然而，"爆炸理论"制作的纪录片和在伦敦展示作品时进行的调查都显示，其他参与者经常扮演虚拟角色或虚构事件。参见 Alan Chamberlain and Steve Benford, *Deliverable D17.3. Cultural Console Game, Final Report (Integrated Project on Pervasive Gaming, FP6–004457)*, April 15, 2008 (at http://iperg.sics.se), 25.

[122] Chamberlain and Benford, *Deliverable D17.3*.

[123] 在一次采访中，马特·亚当斯尖锐地问道："你为什么要告诉（存储系统）这些事？"来自卡蒂娅·卡瓦斯泰克对马特·亚当斯的采访，第 25 分钟。

[124] 同上，第 29 分钟。

[125] 同上，第 26 分钟。

[126] 作者档案中加布里埃拉·吉安纳奇 2009 年在林茨对克里斯托弗的采访的录音和笔录。

[127] 作者档案中加布里埃拉·吉安纳奇 2009 年在林茨对海蒂的采访的录音和笔录。

[128] 作者档案中作者 2009 年在林茨对雅各布的采访的录音和笔录。

[129] Böhme, *Atmosphäre*, 38.

注释

[130] 编辑每天都会听完当天所有录音，然后从中选择一部分。马特·亚当斯解释说，这些回答有一定的整体模式，使编辑把它们选出来，但他也强调，很明显，几乎每一个回答对陈述者都有意义。作者对马特·亚当斯的采访，第 35 分钟。

[131] 同上，第 38 分钟。

[132] 同上，第 31 分钟。

[133] 同上，第 40 分钟。

[134] 另见 [*murmur*] (2003) and *Urban Tapestries* (2004).

[135] 作者对马特·亚当斯的采访，结尾部分。

[136] 同上，第 20 分钟。

[137] Chamberlain and Benford, *Deliverable D. 17.3*, 24–25.

[138] 同上，第 14~15 分钟。

[139] 作者对雅各布的采访。

[140] 吉安纳奇对克里斯托弗的采访。

[141] 作者对马特·亚当斯的采访，第 21 分钟。

[142] 可以在自行车的行李架上找到仅在紧急情况下才能使用的地图和电话号码。

[143] Chamberlain and Benford, *Deliverable D. 17.3*.

[144] 虽然艺术家们最初想使用 GPS 技术，而 Wi-Fi 指纹技术是由合作的媒体实验室提出的。但随着项目的发展，他们开始欣赏这项技术，特别是因为它产生了一个逐渐扩大的城市地图。参见作者对马特·亚当斯的采访，第 16 分钟。

[145] 例如，一位参与者是当地自行车俱乐部的成员，她说她曾寻找某条最近重新铺设的道路，因为她知道在那里骑自行车会特别平稳，能骑得很快。作者对贝蒂娜（Bettina）的采访。

[146] 就像安东尼·蒙塔达斯的《文件室》或布鲁克·科恩的《"撞"列表》一样，原则上该作品也为最初的接受者提供了有趣的审美体验，但毫无疑问，它被使用得越多，效果就越好。

[147] 作者对马特·亚当斯的采访，第 4 分钟。

[148] 艾伦·张伯伦和史蒂夫·本福德（Benford）把该作品的体验比作心理治疗中的宣泄或匿名的忏悔箱。Chamberlain and Benford, *Deliverable D. 17.3*, 23.

341

参考文献

Aarseth, Espen J. *Cybertext: Perspectives on Ergodic Literature.* Johns Hopkins University Press, 1997.

Aarseth, Espen J. "Genre Trouble: Narrativism and the Art of Simulation." In *First Person,* ed. N. Wardrip-Fruin and P. Harrigan. MIT Press, 2004.

Abels, Heinz. "Die Individuen in ihrer Gesellschaft." In Abels, *Einführung in die Soziologie,* volume 2. Verlag für Sozialwissenschaften, 2004.

Abrams, Joshua. "Ethics of the Witness: The Participatory Dances of Felix Ruckert." In *Audience Participation: Essays on Inclusion in Performance,* ed. S. Kattwink-el. Greenwood, 2003.

Agam, Yaacov. *Texts by the Artist.* Editions du Griffon, 1962.

Alperson, Philip. "The Instrumentality of Music." *Journal of Aesthetics and Art Criticism* 66 (2008), no. 1: 37–51.

Angerer, Marie-Luise. *Vom Begehren zum Affekt.* Diaphanes, 2007.

Armstrong, Keith. "Towards a Connective and Ecosophical New Media Art Practice." In *Intimate Transactions: Art, Exhibition and Interaction within Distributed Network Environments,* ed. J. Hamilton. ACID Press, 2006.

Arns, Inke. "Und es gibt sie doch. Über die Zeitgenossenschaft der medialen Künste." In *Hartware MedienKunstVerein 1996–2008,* ed. S. Ackers et al. Kettler, 2008.

Ascott, Roy. "The Art of Intelligent Systems." In *Der Prix Ars Electronica. Internationales Kompendium der Computerkünste,* ed. H. Leopoldseder. Veritas, 1991.

Ascott, Roy. "The Construction of Change" (1964). In Ascott, *Telematic Embrace.* University of California Press, 2003.

Ascott, Roy. "Behaviourist Art and the Cybernetic Vision" (1966–67). In Ascott, *Telematic Embrace.* University of California Press, 2003.

Ascott, Roy. *Telematic Embrace: Visionary Theories of Art, Technology, and Consciousness,* ed. E. Shanken. University of California Press, 2003.

Auslander, Philip. "Live from Cyberspace. Performance on the Internet." In *Mediale Performanzen. Historische Konzepte und Perspektiven,* ed. J. Eming, A. Jael Lehmann, and I. Maassen. Rombach, 2002.

Auslander, Philip. *Liveness: Performance in a Mediatized Culture.* Routledge, 2008.

参考文献

Austin, John Langshaw. "Performative Utterances." (1956). In *Philosophical Papers,* ed. J. Urmson and G. Warnock. Clarendon, 1970.

Baldwin, James Mark. "Interaction." In *Dictionary of Philosophy and Psychology,* volume I. Macmillan, 1901.

Balme, Christopher B. *The Cambridge Introduction to Theatre Studies.* Cambridge University Press, 2008.

Barthes, Roland. "The Death of the Author." In *Image, Music, Text,* ed. Stephen Heath. Hill and Wang, 1977.

Bateson, Gregory. "A Theory of Play and Fantasy" (1955). In Bateson, *Steps to an Ecology of Mind.* University of Chicago Press, 2000.

Bätschmann, Oskar. "Der Künstler als Erfahrungsgestalter." In *Ästhetische Erfahrung heute,* ed. J. Stöhr. DuMont, 1996.

Baudry, Jean-Louis. "Ideological Effects of the Basic Cinematographic Apparatus." *Film Quarterly* 28 (1974–1975), no. 2: 39–47.

Baudry, Jean-Louis. "Das Dispositiv. Metapsychologische Betrachtungen des Realitätseindrucks" (1975). In *Der kinematographische Apparat,* ed. R. Riesinger. Nodus, 2003.

Bauman, Richard. "Performance." In *International Encyclopedia of Communications,* ed. E. Barnow. Oxford University Press, 1989.

Baumgärtel, Tilman. "Immaterialien. Aus der Vor- und Frühgeschichte der Netzkunst" (1997) (at http://www.heise.de).

Baumgärtel, Tilman. *net.art: Materialien zur Netzkunst.* Verlag für moderne Kunst, 1999.

Baumgärtel, Tilman. *net.art 2.0.* Verlag für moderne Kunst, 2001.

Bell, Stephen. Participatory Art and Computers. PhD thesis, Loughborough University, 1991 (at http://nccastaff.bournemouth.ac.uk).

Belting, Hans: *The Invisible Masterpiece.* Reaktion, 2001.

Belting, Hans. "Der Werkbegriff der künstlerischen Moderne." In *Das Jahrhundert der Avantgarden,* ed. C. Klinger and W. Müller-Funk. Fink, 2004.

Benjamin, Walter. "The Work of Art in the Age of Its Technological Reproducibility." In *Walter Benjamin: Selected Writings,* Volume 4 (1938–1940), ed. M. Jennings. Harvard University Press, 2003.

Benthall, Jonathan. "Edward Ihnatowicz's Senster." *Studio International,* November 1971: 174.

Berkenheger, Susanne. "Die Schwimmmeisterin . . . oder 'Literatur im Netz ist eine Zumutung' " (2002) (at http://www.berkenheger.netzliteratur.net).

Berry, Josephine. "Convulsive Beauty Then and Now" (post to Nettime mailing list,

August 23, 2001) (at http://www.nettime.org).

Birringer, Johannes, Thomas Dumke, and Klaus Nicolai, eds. *Die Welt als virtuelles Environment. Das Buch zur CYNETart_07encounter.* Trans-Media-Akademie Hellerau, 2007.

Bishop, Claire. "Antagonism and Relational Aesthetics." *October* 110 (2004), autumn: 51–79.

Bleyl, Matthias. "Der künstlerische Werkbegriff in der kunsthistorischen Forschung." In *L'art et les révolutions: XXVIIe Congrès International d'Histoire de l'Art, Strasbourg 1989*, volume 5. Société alsacienne pour le développement de l 'histoire de l'art, 1992.

Blumer, Herbert. "Social Psychology." In *Man and Society: A Substantive Introduction to the Social Sciences*, ed. E. Schmidt. Prentice-Hall, 1937.

Blunck, Lars. *Between Object & Event: Partizipationskunst zwischen Mythos und Teilhabe.* VDG, 2003.

Blunck, Lars, ed. *Werke im Wandel? Zeitgenössische Kunst zwischen Werk und Wirkung.* Schreiber, 2005.

Blunck, Lars. "Luft anhalten und an Spinoza denken." In *Werke im Wandel?* ed. L. Blunck. Schreiber, 2005.

Bogost, Ian. *Unit Operations: An Approach to Videogame Criticism.* MIT Press, 2006.

Bohle, Ulrike, and Ekkehard König. "Zum Begriff des Performativen in der Sprachwissenschaft." *Paragrana* 10 (2001), no. 1: 13–34.

Böhme, Gernot. *Atmosphäre. Essays zur neuen Ästhetik.* Suhrkamp, 1995.

Boissier, Jean-Louis. *La Relation comme forme. L'Interactivité en art.* Mamco, 2004.

Bolter, Jay David, and Richard Grusin. *Remediation: Understanding New Media.* MIT Press, 1999.

Bolter, Jay David. *Writing Space: Computers, Hypertext, and the Remediation of Print.* Routledge, 2001.

Bonzon, Roman. "Aesthetic Objectivity and the Ideal Observer Theory." *British Journal of Aesthetics* 39 (1999): 230–240.

Bourriaud, Nicolas. *Relational Aesthetics.* Presses du Réel, 2002.

Braun, Reinhard. "Kunst zwischen Medien und Kunst." In *Kunst und ihre Diskurse. Österreichische Kunst in den 80er und 90er Jahren,* ed. C. Aigner and D. Hölzl. Passagen Verlag, 1999.

Brecht, Bertolt. "The Radio as an Apparatus of Communication" (1932). In *The Weimar Republic Sourcebook*, ed. A. Kaes, M. Jay, and E. Dimendberg. University of California Press, 1994.

Brecht, George. *Chance-Imagery.* Something Else, 1966.

Brüninghaus-Knubel, Cornelia, ed. *Spielräume.* Wilhelm Lehmbruck Museum, 2005.

Brusati, Celeste. *Artifice and Illusion: The Art and Writing of Samuel van Hoogstraten.* University of Chicago Press, 1995.

Bullivant, Lucy. *Responsive Environments: Architecture, Art and Design.* V & A, 2006.

Bürger, Peter. *Theory of the Avant-Garde.* University of Minnesota Press, 1984.

Burnham, Jack. *Beyond Modern Sculpture.* Braziller, 1968.

Burnham, Jack. "Systems Esthetics." *Artforum 7* (1968), September: 31–35.

Burnham, Jack. "The Aesthetics of Intelligent Systems." In *On the Future of Art,* ed. E. Fry. Viking, 1970.

Burnham, Jack, ed. *Software: Information Technology: Its New Meaning for Art.* Jewish Museum,1970.

Burnham, Jack. "Art and Technology: The Panacea that Failed." In *The Myth of Information: Technology and Postindustrial Culture,* ed. K. Woodward. Routledge, 1980.

Büscher, Barbara. "Live Electronic Arts und Intermedia." Habilitation treatise, University of Leipzig, 2002 (at http://www.qucosa.de).

Butler, Judith. "Performative Acts and Gender Constitution. An Essay in Phenomenology and Feminist Theory." *Theatre Journal* 40 (1988), no. 4: 519–531.

Buytendijk, Frederik J. J. *Wesen und Sinn des Spiels. Das Spielen des Menschen und der Tiere als Erscheinungsform der Lebenstriebe.* Kurt Wolff Verlag, 1933.

Cage, John. "45' for a speaker" (1954). In Cage, *Silence: Lectures and Writings.* Wesleyan University Press, 1961.

Caillois, Roger. *Man, Play, and Games* (1961). Free Press, 2001.

Cameron, Andy. "Dinner with Myron. Or: Rereading Artificial Reality 2: Reflections on Interface and Art." In *aRt & D: Research and Development in Art,* ed. J. Brower et al. V2_NAi, 2005.

Candy, Linda, and Ernest Edmonds. "Interaction in Art and Technology." *Crossings* 2 (2002), no. 1 (at http://crossings.tcd.ie).

Caramel, Luciano, ed. *Groupe de Recherche d'Art Visuel 1960 – 1968.* Electa, 1975.

Carlson, Marvin. *Performance: A Critical Introduction.* Routledge, 2004.

Castells, Manuel. *The Rise of the Network Society.* Wiley, 1996.

Chamberlain, Alan, and Steve Benford. *Deliverable D17.3. Cultural Console Game, Final Report* (2008) (at http://iperg.sics.se).

Cillari, Sonia. "Se Mi Sei Vicino. Interactive Performance." In *Die Welt als virtuelles Environment,* ed. J. Birringer, T. Dumke, and K. Nicolai. Trans-Media-Akademie Hellerau, 2007.

Cillari, Sonia. "The Body as Interface. Emotional Skin—Performance-Space Expression." In *Die Welt als virtuelles Environment*, ed. J. Birringer, T. Dumke, and K. Nicolai. Trans-Media-Akademie Hellerau, 2007.

Clark, Timothy J. *The Sight of Death: An Experiment in Art Writing.* Yale University Press, 2006.

Clay, Jean. "Painting: A Thing of the Past." *Studio International,* July-August 1967: 12.

Cleland, Kathy. "Talk to Me: Getting Personal with Interactive Art." In *Conference Proceedings: Interaction: Systems, Practice and Theory*, ed. E. Edmonds and R. Gibson. University of Technology, 2004.

Cleland, Kathy. "Media Mirrors and Image Avatars." In *Engage: Interaction, Art and Audience Experience*, ed. E. Edmonds et al. Creativity and Cognition Studios Press, 2006.

Cline, Mychilo Stephenson. *Power, Madness, and Immortality: The Future of Virtual Reality*. University Village Press, 2005.

Coleridge, Samuel Taylor. *Biographia Literaria. Or Biographical Sketches of my Literary Life and Opinions*. Leavitt, 1834.

Conquergood, Dwight. "Performing as a Moral Act: Ethical Dimensions of the Ethnography of Performance." *Literature in Performance* 5 (1985): 1–13.

Cook, Sarah et. al., eds. *A Brief History of Curating New Media Art: Conversations with Curators*. The Green Box, 2010.

Cornock, Stroud, and Ernest Edmonds. "The Creative Process Where the Artist Is Amplified or Superseded by the Computer." *Leonardo* 11 (1973), no. 6: 11–16.

Cornwell, Regina. "From the Analytical Engine to Lady Ada's Art." In *Iterations*, ed. T. Druckrey. International Center of Photography and MIT Press, 1993.

Couchot, Edmond. "Die Spiele des Realen und des Virtuellen." In *Digitaler Schein*, ed. F. Rötzer. Suhrkamp, 1991.

Couchot, Edmond. "The Automatization of Figurative Techniques: Toward the Autonomous Image." In *MediaArtHistories,* ed. O. Grau. MIT Press, 2007.

Couldry, Nick. "Liveness, 'Reality,' and the Mediated Habitus from Television to the Mobile Phone." *Communication Review 7* (2004): 353–361.

Couldry, Nick. "Actor Network Theory and Media: Do They Connect and On What Terms?" In *Connectivity, Networks and Flows: Conceptualizing Contemporary Communications*, ed. A. Hepp et al. Hampton, 2008.

Cramer, Florian. *Exe.cut(up)able statements. Poetische Kalküle und Phantasmen des selbstausführenden Texts*. Fink, 2010.

Crary, Jonathan. *Techniques of the Observer: On Vision and Modernity in the Nineteenth Century*.

MIT Press, 1992.

Crawford, Chris. "Process Intensity." *Journal of Computer Game Design* 1 (1987), no. 5 (at http://www.erasmatazz.com).

Csíkszentmihályi, Mihály. *Beyond Boredom and Anxiety: Experiencing Flow in Work and Play.* JosseyBass, 1975.

Curtis, Robin. "Immersion und Einfühlung: Zwischen Repräsentionalität und Materialität bewegter Bilder." *montage AV* 17 (2008), February: 89–107.

Daniels, Dieter. "The Art of Communication. From Mail-Art to E-Mail" (1994) (at http://www.medienkunstnetz.de).

Daniels, Dieter. "Strategies of Interactivity." In *The Art and Science of Interface and Interaction Design*, volume 1, ed. C. Sommerer, L. Jain, and L. Mignonneau. Springer, 2008.

Daniels, Dieter. "Reverse Engineering Modernism with the Last Avant-Garde." In *Netpioneers 1.0*, ed. D. Daniels and G. Reisinger. Sternberg, 2009.

Daniels, Dieter. "John Cage und Nam June Paik: 'Change your mind or change your receiver (your receiver is your mind).' " In *Nam June Paik*, ed. S.-K. Lee and S. Rennert. Hatje Cantz, 2010.

Daniels, Dieter. "Was war die Medienkunst? Ein Resumé und ein Ausblick." In *Was waren Medien?* ed. C. Pias. Diaphanes, 2010.

Daniels, Dieter, and Gunther Reisinger, eds. *Netpioneers 1.0: Contextualizing Early Net-Based Art.* Sternberg, 2009.

Daniels, Dieter, and Barbara U. Schmidt, eds. *Artists as Inventors and Inventors as Artists.* Hatje Cantz, 2008.

Danto, Arthur C. *The Transfiguration of the Commonplace: A Philosophy of Art.* Harvard University Press, 1981.

De Certeau, Michel. *The Practice of Everyday Life.* University of California Press, 1984.

Decker, Edith. *Paik Video.* DuMont, 1988.

Decker, Edith, and Peter Weibel, eds. *Vom Verschwinden der Ferne. Telekommunikation und Kunst.* DuMont, 1990.

De Kerckhove, Derrick. "Touch versus Vision: Ästhetik neuer Technologien." In *Die Aktualität des Ästhetischen*, ed. W. Welsch. Fink, 1993.

DeLahunta, Scott et. al. "Rearview Mirror: 1990–2004." In *Cyberarts 2004, Interna- tional Compendium Prix Ars Electronica*, ed. H. Leopoldseder, C. Schöpf, and G. Stocker. Hatje Cantz, 2004.

Deleuze, Gilles. *Cinema 1: The Movement Image.* Continuum, 2005.

Demers, Louis-Philippe, and Bill Vorn. *Es, das Wesen der Maschine.* European Media Art

Festival, 2003.

Depocas, Alain, Jon Ippolito, and Caitlin Jones, eds. *Permanence through Change: The Variable Media Approach*. Guggenheim Museum, 2003.

Dewey, John. *Art as Experience*. Penguin, 1934.

D' Harnoncourt, Anne, and Walter Hopps. "Etant Donnés. 1. La chute d' eau, 2. Le gaz d' éclairage. Reflections on a New Work by Marcel Duchamp." *Philadelphia Museum of Art Bulletin* 64 (1969): 5–58.

Diez del Corral, Ana Botella. *Feedback: Art Responsive to Instructions, Input, or its Environment*. LABoral Centro de Arte y Creación Industrial, 2007.

Dimitrov, Isaac. Final Report, Erl-King Project (2004) (at http://www.variable media.net).

Dinkla, Söke. *Pioniere interaktiver Kunst von 1970 bis heute: Myron Krueger, Jeffrey Shaw, David Rokeby, Lynn Hershman, Grahame Weinbren, Ken Feingold*. Hatje Cantz, 1997.

Dittmann, Lorenz. "Der Begriff des Kunstwerks in der deutschen Kunstgeschichte." In *Kategorien und Methoden der deutschen Kunstgeschichte 1900– 1930*. Franz Steiner, 1985.

Dittmer, Peter. "SCHALTEN UND WALTEN [Die Amme]. Gespräche mit einem milchverschüttenden Computer seit 1992" (at http://home.snafu.de).

Dixon, Steve. "The Digital Double." In Dixon, *Digital Performance: A History of New Media in Theatre, Dance, Performance Art, and Installation*. MIT Press, 2007.

Dourish, Paul. *Where the Action Is: The Foundation of Embodied Interaction*. MIT Press, 2001.

Dreher, Thomas. *Performance Art nach 1945. Aktionstheater und Intermedia*. Fink, 2001.

Dröge Wendel, Yvonne, et al., ed. *An Architecture of Interaction*. Mondrian Foundation, 2007.

Druckrey, Timothy, ed. *Iterations: The New Image*. International Center of Photography and MIT Press, 1993.

Duguet, Anne-Marie, Heinrich Klotz, and Peter Weibel. *Jeffrey Shaw —A User's Manual*. Hatje Cantz, 1997.

Dunne, Anthony, and Fiona Raby. *Design Noir: The Secret Life of Electronic Objects*. Birkhäuser, 2001.

Dunne, Anthony. *Hertzian Tales: Electronic Products, Aesthetic Experience and Critical Design*. MIT Press, 2005.

Eco, Umberto. "Che cosa ha fatto Mari per la Biennale die San Marino" (1967). In Arturo Carlo Quintavalle, *Enzo Mari*. Università di Parma, 1983.

Eco, Umberto. *The Open Work*. Harvard University Press, 1989.

Edmonds, Ernest, Lizzie Muller, and Deborah Turnbull, eds. *Engage: Interaction, Art and*

Audience Experience. Creativity and Cognition Press, 2006.

Engelbart, Douglas C. *Augmenting Human Intellect: A Conceptual Framework*. SRI Summary Report AFOSR-3223 (1962) (at http://www.dougengelbart.org/pubs/augment-3906.html).

Evens, Aden. *Sound Ideas: Music, Machines, and Experience.* University of Minnesota Press, 2005.

Fauconnier, Sandra, and Rens Frommé. "Capturing Unstable Media, Summary of Research" (2003) (at http://www.v2.nl).

Feingold, Ken."OU. Interactivity as Divination as Vending Machine."*Leonardo* 28 (1995), no. 1: 399–402.

Ferrier, Jean-Louis. *Gespräche mit Victor Vasarely.* Galerie der Spiegel, 1971.

Fischer, Alfred M., ed. *George Brecht: Events.* König, 2005.

Fischer-Lichte, Erika. *Ästhetische Erfahrung. Das Semiotische und das Performative.* Francke, 2001.

Fischer-Lichte, Erika, et. al., eds. *Auf der Schwelle. Kunst, Risiken und Nebenwirkungen*. Fink, 2006.

Fischer-Lichte, Erika. "Der Zuschauer als Akteur." In *Auf der Schwelle*, ed. E. Fischer-Lichte et al. Fink, 2006.

Fischer-Lichte, Erika. *The Transformative Power of Performance: A New Aesthetics.* Routledge, 2008.

Flusser, Vilém. "Gesellschaftsspiele." *Kunstforum International 116: Künstlergruppen* (1991): 66–69.

Flusser, Vilém. *Towards a Philosophy of Photography*. Reaktion Books, 2000.

Forest, Fred. "Die Ästhetik der Kommunikation. Thematisierung der Raum-Zeit oder der Kommunikation als einer Schönen Kunst." In *Digitaler Schein*, ed. F. Rötzer. Suhrkamp, 1991.

Franz, Erich. "Die zweite Revolution der Moderne." In *Das offene Bild. Aspekte der Moderne in Europa nach 1945.* Westfälisches Landesmuseum, 1992.

Frasca, Gonzalo. "Videogames of the Oppressed. Critical Thinking, Education, Tolerance and other Trivial Issues." In *First Person,* ed. N. Wardrip-Fruin and P. Harrigan. MIT Press, 2004.

Fricke, Christiane. *'Dies alles Herzchen wird einmal Dir gehören.' Die Fernsehgalerie Gerry Schum 1968–1970 und die Produktionen der Videogalerie Schum 1970–1973*. Peter Lang, 1996.

Fried, Michael. "Art and Objecthood." *Artforum* 5 (1967): 12–23.

Frohne, Ursula. " 'Screen Tests' : Media Narcissism, Theatricality, and the Internalized Observer." In *CTRL[Space],* ed. T. Levin, U. Frohne, and P. Weibel. MIT Press, 2002.

Fujihata, Masaki. "Notes on Small Fish" (2000) (at http://hosting.zkm.de).

Gadamer, Hans-Georg. Truth and Method. Continuum, 2004.

Galloway, Alexander R. *Gaming: Essays on Algorithmic Culture*. University of Minnesota Press, 2006.

Gaßner, Hubertus, and Stephanie Rosenthal, eds. *Dinge in der Kunst des 20. Jahrhunderts.* Steidl, 2000.

Gendolla, Peter, Norbert Schmitz, Irmela Schneider, and Peter Spangenberg, eds. *Formen interaktiver Medienkunst: Geschichte, Tendenzen, Utopien.* Suhrkamp, 2001.

Genette, Gérard. *The Work of Art: Immanence and Transcendence*. Cornell University Press, 1997.

Gere, Charlie. *Art, Time and Technology*. Berg, 2006.

Giannachi, Gabriella, and Nick Kaye, eds. *Performing Presence: From the Live to the Simulated*. Manchester University Press, 2001.

Gidney, Eric. "The Artist's Use of Telecommunications." In *Art Telecommunication*, ed. H. Grundmann. Self-published, 1984.

Gillette, Frank. "Masque in Real Time." In Video *Art: An Anthology*, ed. I. Schneider and B. Korot. Harcourt Brace Jovanovich, 1976.

Goertz, Lutz. "Wie interaktiv sind Medien?" (1995). In *Interaktivität. Ein transdisziplinärer Schlüsselbegriff,* ed. C. Bieber and C. Leggewie. Campus, 2004.

Goffman, Erving. *The Presentation of Self in Everyday Life*. Doubleday, 1959.

Goffman, Erving. *Frame Analysis: An Essay on the Organization of Experience*. Harper and Row, 1974.

Goldberg, Ken. "The Unique Phenomenon of a Distance." In *The Robot in the Garden: Telerobotics and Telepistomology in the Age of the Internet.* MIT Press, 2000.

Goldberg, Roselee. *Performance Art from Futurism to the Present*. Harry N. Abrams, 1988.

Golinski, Hans Günter, Sepp Hiekisch-Picard, and Christoph Kivelitz, eds. *Und es bewegt sich doch. Von Alexander Calder und Jean Tinguely bis zur zeitgenössischen "mobilen Kunst."* Museum Bochum, 2006.

Goodman, Nelson. *Languages of Art: An Approach to a Theory of Symbols*. Hackett, 1976.

Goodman, Nelson. *Ways of Worldmaking*. Hackett, 1978.

Graham, Beryl. A Study of Audience Relationships with Interactive Computer-Based Visual Artworks in Gallery Settings, through Observation, Art Practice, and Curation. PhD thesis, University of Sunderland, 1997 (at http://www.sunderland. ac.uk).

Graham, Beryl, and Sarah Cook. *Rethinking Curating*. MIT Press, 2010.

Graham, Dan. "Rock My Religion" (1986). In *Dan Graham. Ausgewählte Schriften,* ed. U.

Wilmes. Oktagon, 1994.

Grau, Oliver. *Virtual Art: From Illusion to Immersion*. MIT Press, 2003.

Grau, Oliver, ed. *MediaArtHistories*. MIT Press, 2007.

Graulich, Gerhard. *Die leibliche Selbsterfahrung des Rezipienten—ein Thema transmodernen Kunstwollens*. Die blaue Eule, 1989.

Gronau, Barbara. "Mambo auf der Vierten Wand. Sitzstreiks, Liebeserklärungen und andere Krisenszenarien." In *Auf der Schwelle*, ed. E. Fischer-Lichte et al. Fink, 2006.

Groos, Karl. *Das Spiel. Zwei Vorträge.* Fischer, 1922.

Gsöllpointner, Katharina, and Ursula Hentschläger. *Paramour: Kunst im Kontext neuer Technologien*. Triton, 1999.

Hall, Edward T. *The Dance of Life: The Other Dimension of Time*. Anchor Books, 1983.

Hamker, Anne. "Dimensionen der Reflexion. Skizze einer kognitivistischen Rezeptionsästhetik." *Zeitschrift für Ästhetik und Allgemeine Kunstwissenschaft* 45 (2000), no.1: 25–47.

Hamker, Anne. *Emotion und ästhetische Erfahrung. Zur Rezeptionsästhetik der Video-Installationen Buried Secrets von Bill Viola*. Waxmann, 2003.

Hansen, Mark B. N. *New Philosophy for New Media*. MIT Press, 2004.

Hansen, Mark B. N. *Bodies in Code: Interfaces with Digital Media*. Routledge, 2006.

Hartwanger, Georg, Stefan Ilghaut, and Florian Rötzer, eds. *Künstliche Spiele*. Boer, 1993.

Hartware MedienKunstVerein and Tilman Baumgärtel, eds. *Games. Computerspiele von Künstlerinnen*. Revolver, 2003.

Hayles, N. Katherine. *How We Became Posthuman: Virtual Bodies in Cybernetics, Literature, and Informatics*. University of Chicago Press, 1999.

Hegedüs, Agnes. "The Fruit Machine" (1991). In *Künstliche Spiele*, ed. G. Hartwanger et al. Boer, 1993.

Hegedüs, Agnes. "My Autobiographical Media History: Metaphors of Interaction, Communication, and Body Using Electronic Media." In *Women, Art, and Technology*, ed. J. Malloy. MIT Press, 2003.

Heidenreich, Stefan. " Medienkunst gibt es nicht." *Frankfurter Allgemeine Sonntagszeitung*, January 1, 2008.

Hemment, Drew. "Locative Arts." *Leonardo* 39 (2006), no. 4: 348–355.

Hershman Leeson, Lynn. "Immer noch mehr Alternativen." In *Künstliche Spiele*, ed. G. Hartwanger et al. Boer, 1993.

Hershman Leeson, Lynn. "Room of One's Own: Slightly Behind the Scenes." In *Iterations,* ed. T. Druckrey. International Center of Photography and MIT Press, 1993.

Hershman Leeson, Lynn. "Romancing the Anti-Body. Lust and Longing in (Cyber)space." In *Clicking In: Hot Links to a Digital Culture*. Bay, 1996.

Hershman Leeson, Lynn, and Sara Roberts. "Room of One's Own" (1992). In *Künstliche Spiele*, ed. G. Hartwanger et al. Boer, 1993.

Hohlfeldt, Marion. *Grenzwechsel: Das Verhältnis von Kunst und Spiel im Hinblick auf den veränderten Kunstbegriff in der zweiten Hälfte des zwanzigsten Jahrhunderts mit einer Fallstudie: Groupe de Recherche d'Art Visuel*. VDG, 1999.

Hollander, Martha. *An Entrance for the Eyes: Space and Meaning in SeventeenthCentury Dutch Art*. University of California Press, 2002.

Huber, Hans Dieter. "Materialität und Immaterialität der Netzkunst." *Kritische Berichte* 1 (1998): 39–53.

Huber, Hans Dieter. "Der Traum vom Interaktiven Kunstwerk" (2006) (at http://www.hgb-leipzig.de).

Huhtamo, Erkki. "Seeking Deeper Contact. Interactive Art as Metacommentary." *Convergence* 1 (1995), no. 2: 81–104.

Huhtamo, Erkki. "Twin-Touch-Test-Redux: Media Archaeological Approach to Art, Interactivity, and Tactility." In *MediaArtHistories*, ed. O. Grau. MIT Press, 2007.

Huhtamo, Erkki. *Illusions in Motion: A Media Archaeology of the Moving Panorama and Related Spectacles*. MIT Press, 2013.

Huizinga, Johan. *Homo Ludens: A Study of the Play-Element in Culture*. Routledge, 1949.

Hultén, Pontus, ed. *The Machine as Seen at the End of the Mechanical Age*. Museum of Modern Art, 1968.

Hünnekens, Annette. *Der bewegte Betrachter. Theorien der interaktiven Medienkunst*. Wienand, 1997.

IFLA Study Group for the Functional Requirements for Bibliographical Records: Functional Requirements for Bibliographical Records, 1997 (at http://www.ifla.org).

Iser, Wolfgang. *The Act of Reading: A Theory of Aesthetic Response*. Routledge, 1978.

Jacobs, Mary Jane, ed. *Culture in Action: A Public Art Program of Sculpture Chicago*. Bay, 1995.

Janecke, Christian. *Kunst und Zufall. Analyse und Bedeutung*. Verlag für moderne Kunst, 1995.

Janko, Siegbert, Hannes Leopoldseder, and Gerfried Stocker, eds. *Ars Electronica Center, Museum of the Future*. Ars Electronica Center, 1996.

Jannides, Fotis. "Autor und Interpretation." In *Texte zur Theorie der Autorschaft*, ed. F. Jannides et al. Reclam, 2000.

Jauß, Hans Robert. *Aesthetic Experience and Literary Hermeneutics*. University of Minnesota

Press, 1982.

Jensen, Jens F. "Interactivity: Tracking a New Concept in Media and Communication Studies." In *Computer Media and Communication*, ed. P. Mayer. Oxford University Press, 1999.

Jordan, Ken. "Die Büchse der Pandora." In *Kursbuch Internet: Anschlüsse an Wirtschaft und Politik, Wissenschaft und Kultur*, ed. S. Bollmann. Bollmann, 1996.

Juul, Jesper. *Half-Real: Video Games between Real Rules and Fictional Worlds*. MIT Press, 2005.

Kabakov, Ilya. *On the "Total" Installation*. Hatje Cantz, 1995.

Kacunko, Slavko. *Closed Circuit Videoinstallationen. Ein Leitfaden zur Geschichte und Theorie der Medienkunst mit Bausteinen eines Künstlerlexikons.* Logos, 2004.

Kaprow, Allan. "The Legacy of Jackson Pollock" (1958). In Kaprow, *Essays on the Blurring of Art and Life*. University of California Press, 2003.

Kaprow, Allan. "Notes on the Creation of a Total Art" (1958). In Kaprow, *Essays on the Blurring of Art and Life*. University of California Press, 2003.

Kaprow, Allan. "Happenings in the New York Scene" (1961). In Kaprow, *Essays on the Blurring of Art and Life*. University of California Press, 2003.

Kaprow, Allan. "A Statement." In *Happenings: An Illustrated Anthology*, ed. M. Kirby. Dutton, 1965.

Kaprow, Allan. "The Happenings Are Dead: Long Live the Happenings" (1966). In Kaprow, *Essays on the Blurring of Art and Life*. University of California Press, 2003.

Kaprow, Allan. "Video Art: Old Wine, New Bottle" (1974). In Kaprow, *Essays on the Blurring of Art and Life*. University of California Press, 2003.

Kaprow, Allan. *Essays on the Blurring of Art and Life*, ed. J. Kelley. University of California Press, 2003.

Kelley, Jeff. *Childsplay: The Art of Allan Kaprow*. University of California Press, 2004.

Kemény, Alfred, and László Moholy-Nagy. "Dynamisch-konstruktives Kraftsystem." *Der Sturm* 13(1922), no. 12: 186.

Kemp, Wolfgang. *Der Anteil des Betrachters. Rezeptionsästhetische Studien zur Malerei des 19. Jahrhunderts.* Maander, 1983.

Kemp, Wolfgang. "Verständlichkeit und Spannung. Über Leerstellen in der Malerei des 19. Jahrhunderts." In *Der Betrachter ist im Bild. Kunstwissenschaft und Rezeptionsästhetik*. Reimer, 1992.

Kemp, Wolfgang. "Zeitgenössische Kunst und ihre Betrachter. Positionen und Positionszu schreibungen." In *Zeitgenössische Kunst und ihre Betrachter, Jahresring 43*. Oktagon, 1996.

Kester, Grant H. *Conversation Pieces: Community—Communication in Modern Art*. University of California Press, 2004.

Kirby, Michael. *Happenings: An Illustrated Anthology*. Dutton, 1965.

Kittler, Friedrich. "Real Time Analysis, Time Axis Manipulation" (1990). In *Draculas Vermächtnis. Technische Schriften*. Reclam, 1993.

Klotz, Heinrich. *Eine neue Hochschule (für neue Künste)*. Hatje Cantz, 1995.

Klotz, Heinrich. "Der Aufbau des Zentrums für Kunst und Medientechnologie in Karlsruhe. Ein Gespräch mit Lerke von Saalfeld." In Klotz, *Eine neue Hochschule (für neue Künste)*. Hatje Cantz, 1995.

Klotz, Heinrich. "Medienkunst als Zweite Moderne" (1994). In Klotz, *Eine neue Hochschule (für neue Künste)*. Hatje Cantz, 1995.

Kluszczyn'ski, Ryszard W. "Audiovisual Culture in the Face of the Interactive Challenge." In *WRO 95 Media Art Festival*, ed. P. Krajewski. Open Studio, 1995.

Kluszczyn´ski, Ryszard W. "From Film to Interactive Art: Transformations in Media Arts." In *MediaArtHistories*, ed. O. Grau. MIT Press, 2007.

Kluszczyn'ski, Ryszard W. "Strategies of Interactive Art." *Journal of Aesthetics & Culture* 2 (2010) (at http://journals.sfu.ca).

Klütsch, Christoph. *Computergrafik. Ästhetische Experimente zwischen zwei Kulturen. Die Anfänge der Computerkunst in den 1960er Jahren*. Springer, 2007.

Knorr Cetina, Karin. "Das naturwissenschaftliche Labor als Ort der 'Verdichtung von Gesellschaft.'" *Zeitschrift für Soziologie* 17 (1988): 85–101.

Koslow, Susan. "De wonderlijke Perspectyfkas. An Aspect of Seventeenth Century Dutch Painting." *Oud Holland* 82 (1967): 35–56.

Kostelanetz, Richard. "Conversations: Allan Kaprow." In Kostelanetz, *The Theatre of Mixed Means: An Introduction to Happenings, Kinetic Environments and Other Mixed-Means Performances*. Pittman, 1970.

Krämer, Sybille. "Das Medium als Spur und Apparat." In *Medien, Computer, Realität: Wirklichkeitsvorstellungen und neue Medien*. Suhrkamp, 1998.

Krämer, Sybille. "Spielerische Interaktion. Überlegungen zu unserem Umgang mit Instrumenten." In *Schöne neue Welten? Auf dem Weg zu einer neuen Spielkultur*, ed. F. Rötzer. Boer, 1995.

Krämer, Sybille. "Was haben 'Performativität' und 'Medialität' miteinander zu tun? Plädoyer für eine in der 'Aisthetisierung' gründende Konzeption des Performativen." In *Performativität und Medialität*, ed. S. Krämer. Fink, 2004.

Krämer, Sybille, and Marco Stahlhut. "Das 'Performative' als Thema der Sprach

-und Kulturphilosophie." *Paragrana* 10 (2001), no.1: 35–64.

Krauss, Rosalind. "Video: The Aesthetics of Narcissism" (1976). In *New Artists Video: A Critical Anthology*, ed. G. Battock. Dutton, 1978.

Krauss, Rosalind. "Sculpture in the Expanded Field." *October* 8 (1979): 30–44.

Krauss, Rosalind. *A Voyage on the North Sea: Art in the Age of the Post-Medium Condition*. Thames & Hudson, 2000.

Kravagna, Christian. "Arbeit an der Gemeinschaft. Modelle partizipatorischer Praxis." In *Die Kunst des Öffentlichen. Projekte, Ideen, Stadtplanungsprozesse im politischen, sozialen, öffentlichen Raum*, ed. M. Babias and A. Könneke. Verlag der Kunst, 1998. (English version at http://republicart.net.).

Krueger, Myron. *Artificial Reality II.* Addison-Wesley, 1991.

Krüger, Klaus. *Das Bild als Schleier des Unsichtbaren. Ästhetische Illusion in der Kunst der frühen Neuzeit.* Fink, 2001.

Kunst, Bojana. "Wireless Connections: Attraction, Emotion, Politics." In *Ohne Schnur: Art and Wireless Communication*, ed. K. Kwastek. Revolver, 2004.

Kunsthalle Düsseldorf. *Nicolas Schöffer. Kinetische Plastik. Licht. Raum.* Exhibition catalog. 1968.

Kusahara, Machiko. "Device Art. A New Approach in Understanding Japanese Contemporary Media Art." In *MediaArtHistories*, ed. O. Grau. MIT Press, 2007.

Kwastek, Katja, ed. *Ohne Schnur: Art and Wireless Communication*. Revolver, 2004.

Kwastek, Katja. "Opus ludens. Überlegungen zur Ästhetik der interaktiven Kunst." In *Werke im Wandel?* ed. L. Blunck. Schreiber, 2005.

Kwastek, Katja. "Art without Time and Space? Radio in the Visual Arts of the Twentieth and Twenty-First Centuries." In *Re-inventing Radio*, ed. H. Grundmann and E. Zimmerman. Revolver, 2008.

Kwastek, Katja. "The Invention of Interactivity." In *Artists as Inventors and Inventors as Artists,* ed. D. Daniels and B. Schmidt. Hatje Cantz, 2008.

Kwastek, Katja. "Geo-Poetry: The Locative Art of Stefan Schemat and Teri Rueb." In *Literary Art in Digital Performance: Case Studies in New Media Art and Criticism,* ed. F. Ricardo. Continuum, 2009.

Kwastek, Katja. " 'Your Number Is 96—Please Be Patient. Modes of Liveness and Presence Investigated through the Lens of Interactive Artworks." In *Re: live: Media Art Histories 2009,* ed. S. Cubitt, and P. Thomas. University of Melbourne, 2009.

Kwon, Miwon. *One Place after Another: Site-Specific Art and Locational Identity.* MIT Press, 2004.

Lacy, Suzanne. *Mapping the Terrain: New Genre Public Art.* Bay, 1995.

Landow, George P. *Hypertext 3.0: Critical Theory and New Media in an Era of Globalization.* Johns Hopkins University Press, 2006.

Lange, Barbara. "Soziale Plastik." In *DuMonts Begriffslexikon zur zeitgenössischen Kunst*, ed. H. Butin. DuMont, 2002.

Latour, Bruno. *Reassembling the Social: An Introduction to Actor-Network-Theory.* Oxford University Press, 2005.

Laurel, Brenda. *Computers as Theatre.* Addison-Wesley, 1993.

Lazarus, Moritz. *Über die Reize des Spiels.* Dümmler, 1883.

Lessing, Gotthold Ephraim. *Laocoon: An Essay upon the Limits of Painting and Poetry.* Roberts Brothers, 1887.

Levin, Golan. Painterly Interfaces for Audiovisual Performances. MS thesis, MIT Media Laboratory, 2000 (at http://www.flong.com).

Levin, Golan, and Zachary Lieberman. "Sounds from Shapes: Audiovisual Performance with Hand Silhouette Contours in 'The Manual Input Session.' " *In Proceedings of the 2005 Conference on New Interfaces for Musical Expression.* National University of Singapore, 2005.

Licklider, J. C. R. "Man-Computer Symbiosis." *IRE Transactions on Human Factors in Electronics* HFE-1 (1960): 4–11.

Ligier, Maude. *Nicolas Schöffer.* Presses du Réel, 2004.

Ligier, Maude. "Nicolas Schöffer, un artiste face a la technique." *Cahier de recit* 4 (2006): 43–65.

Lippard, Lucy. *Changing: Essays in Art Criticism.* Dutton, 1971.

Lippard, Lucy. *Six Years: The Dematerialization of the Art Object.* Henry Holt, 1973.

Lister, Martin, Jon Dovey, Seth Giddings, Iain Grant, and Kieran Kelly. *New Media: A Critical Introduction.* Routledge, 2009.

Löhr, Wolf-Dietrich. "Werk/Werkbegriff." In *Metzler Lexikon Kunstwissenschaft*, ed. U. Pfisterer. Metzler, 2003.

Lombard, Matthew, and Theresa Ditton. "At the Heart of It All: The Concept of Presence." *Journal of Computer-Mediated Communication* 3, no. 2 (1997) (at http:// dx.doi.org).

Lovink, Geert. *Zero Comments: Blogging and Critical Internet Culture.* Routledge, 2008.

Lovink, Geert, and Pit Schultz. "Der Sommer der Netzkritik. Brief an die Casseler" (n.d.) (at http://www.thing.desk.nl).

Löw, Martina. *Raumsoziologie.* Suhrkamp, 2001.

Löw, Martina. "Constitution of Space. The Structuration of Spaces through the Simultaneity of Effect and Perception." *European Journal of Social Theory* 11(2008), no. 1: 25–49.

Lozano-Hemmer, Rafael, and Cecilia Gandarias, eds. *Rafael Lozano-Hemmer: Some Things Happen More Often Than All of the Time.* Turner, 2007.

Luhmann, Niklas. *Social Systems.* Stanford University Press, 1995.

Lüthy, Michael. "Die eigentliche Tätigkeit. Aktion und Erfahrung bei Bruce Nauman." In *Auf der Schwelle*, ed. E. Fischer-Lichte et al. Fink, 2006.

Lyotard, Jean-François. "Time Today." 1987. In Lyotard, *The Inhuman: Reflections on Time.* Stanford University Press, 1991.

Maag, Georg. "Erfahrung." In *Ästhetische Grundbegriffe, historisches Wörterbuch in sieben Bänden, volume* 2, ed. K. Barck. Metzler, 2001.

Manovich, Lev. "Post-media aesthetics" (2001) (at http://www.manovich.net).

Manovich, Lev. *The Language of New Media.* MIT Press, 2001.

Massumi, Brian. *Parables for the Virtual: Movement, Affect, Sensation.* Duke University Press, 2002.

Massumi, Brian. "The Thinking-Feeling of What Happens." In *Interact or Die!* ed. J. Brouwer and A. Mulder. V2_NAi, 2007.

Mateas, Michael. Interactive Drama, Art, and Artificial Intelligence. PhD thesis, Carnegie Mellon University, 2002 (at http://www.cs.cmu.edu).

Mateas, Michael." A Preliminary Poetics for Interactive Drama and Games." In *First Person,* ed. N. Wardrip-Fruin and P. Harrigan. MIT Press, 2004.

Mayer, Paul A., ed. *Computer Media and Communication: A Reader.* Oxford University Press, 1999.

McKenzie, Jon. *Perform or Else: From Discipline to Performance.* Routledge, 2001.

McLuhan, Marshall. *Understanding Media: The Extensions of Man.* Routledge, 1964.

Mead, George Herbert. "Social Psychology as Counterpart to Physiological Psychology." *Psychological Bulletin* 6 (1909), no. 12: 401–408.

Mersch, Dieter. *Ereignis und Aura. Untersuchungen zu einer Ästhetik des Performativen.* Suhrkamp, 2002.

Mersch, Dieter. *Was sich zeigt. Materialität, Präsenz, Ereignis.* Fink, 2002.

Mersch, Dieter." Wort, Bild, Ton, Zahl—Modalitäten medialen Darstellens." In Mersch, *Die Medien der Künste. Beiträge zur Theorie des Darstellens.* Fink, 2003.

Mersch, Dieter." Medialität und Kreativität. Zur Frage künstlerischer Produktivität." In *Bild und Einbildungskraft,* ed. B. Hüppauf and C. Wulf. Fink, 2006.

Mesch, Claudia, and Viola Michely, eds. *Joseph Beuys: The Reader.* I. B. Tauris, 2007.

Metz, Christian. *The Imaginary Signifier: Psychoanalysis and the Cinema.* Indiana University Press, 1982.

Milroy, Sarah. "Where Tech Gives Way to the Exquisite." *Globe and Mail*, April 8, 2004.

Molderings, Herbert. *Duchamp and the Aesthetics of Chance: Art as Experiment*. Columbia University Press, 2010.

Montola, Markus, Jaakko Stenros, and Annika Waern. *Pervasive Games: Theory and Design*. Morgan Kaufmann, 2009.

Morse, Margaret. *Virtualities: Television, Media Art and Cyberculture*. Indiana University Press, 1998.

Morse, Margaret. "Lynn Hershman's Room of One's Own" (1995). PDF version available on DVD acompanying Meredith Tromble, *The Art and Films of Lynn Hershman Leeson: Secret Agents, Private I*. University of California Press, 2005.

Mörth, Ingo, and Cornelia Hochmayr. *Rezeption interaktiver Kunst. Endbericht des Forschungspraktikums aus Kultur & Mediensoziologie 2007/2008* (at http://www.j ku.at).

Muller, Lizzie. "Towards an Oral History of New Media Art" (2008)(at http://www.fondation-langlois.org).

Muller, Lizzie. "Collecting Experience: The Multiple Incarnations of Very Nervous System." In *New Collecting. Audiences and Exhibitions ofter New Media Art*, ed. B. Graham. Ashgate, forthcoming.

Muller, Lizzie, and Caitlin Jones. "David Rokeby, Giver of Names, Documentary Collection" (2008) (at http://www.fondation-langlois.org).

Munster, Anna. *Materializing New Media: Embodiment in Information Aesthetics*. Dartmouth College Press, 2006.

Murray, Janet. *Hamlet on the Holodeck: The Future of Narrative in Cyberspace*. MIT Press, 1997.

Myers, Brad A. "A Brief History of Human Computer Interaction Technology." *ACM Interactions* 5 (1998), no. 2: 44 – 54.

Nelson, Theodor Holm. "Getting It Out of Our System." In *Information Retrieval: A Critical View*, ed. G. Schecter. Thomson Books, 1967.

Nelson, Theodor Holm. *Literary Machines*. Mindful, 1994.

Neuberger, Christoph. "Interaktivität, Interaktion, Internet. Eine Begriffsanalyse." *Publizistik* 52 (2007), no. 1: 33 – 50.

Norden, Eric. "The Playboy Interview: Marshall McLuhan." *Playboy*, March 1969.

Norman, Donald A. *The Design of Everyday Things*. Basic Books, 1988.

Nöth, Winfried. *Handbook of Semiotics*. Indiana University Press, 1995.

Nowotny, Helga. Time: *The Modern and Postmodern Experience*. Blackwell, 1994.

Paik, Nam June. "About the Exposition of Music." *Décollage* 3 (1962), n.p.

Panofsky, Erwin."Introduction: The History of Art as a Humanistic Discipline" (1939). In Panofsky, *Meaning in the Visual Arts*. Doubleday, 1955.

Paul, Christiane. *Digital Art*. Thames & Hudson, 2008.

Paul, Christiane, ed. *New Media in the White Cube and Beyond: Curatorial Models for Digital Art.* University of California Press, 2008.

Paß, Dominik. *Bewußtsein und Ästhetik. Die Faszination der Kunst*. Aisthesis-Verlag, 2006.

Penny, Simon. "Bridging Two Cultures: Towards an Interdisciplinary History of the Artist-Inventor and the Machine-Artwork." In *Artists as Inventors and Inventors as Artists,* ed. D. Daniels and B. Schmidt. Hatje Cantz, 2008.

Pfaller, Robert. *Ästhetik der Interpassivität*. Philo Fine Arts, 2008.

Piehler, Heike. *Die Anfänge der Computerkunst*. dot-Verlag, 2002.

Poonkhin Khut, George. "Interactive Art as Embodied Inquiry: Working with Audience Experience." In *Engage: Interaction, Art and Audience Experience*, ed. E. Edmonds et al. Creativity and Cognition Studios Press, 2006.

Popper, Frank. *Origins and Development of Kinetic* Art. Studio Vista, 1968.

Popper, Frank. *Art, Action and Participation.* Studio Vista, 1975.

Popper, Frank. *Art of the Electronic Age*. Thames & Hudson, 1993.

Pudelek, Jan-Peter. "Werk." In *Ästhetische Grundbegriffe*, volume 6, ed. K. Barck. Metzler, 2005.

Quintavalle, Arturo Carlo. *Enzo Mari*. Università di Parma, 1983.

Rancière, Jacques. "The Emancipated Spectator." In Rancière, *The Emancipated Spectator.* Verso, 2009.

Rebentisch, Juliane. *Ästhetik der Installation*. Suhrkamp, 2003.

Reck, Hans Ulrich. *Mythos Medienkunst*. König. 2002.

Reichardt, Jasia, ed. *Cybernetic Serendipity: The Computer and the Arts*. Studio International, 1968.

Reichardt, Jasia. "Cybernetics, Art and Ideas." In *Cybernetics, Art and Ideas*, ed. J. Reichardt. Studio Vista, 1971.

Reichardt, Jasia. "Art at Large." *New Scientist*, May 4, 1972: 292.

Rennert, Susanne, and Stephan von Wiese, eds. *Ingo Günther, REPUBLIK.COM*. Hatje Cantz, 1998.

Resch, Christine, and Heinz Steinert. *Die Widerstä ndigkeit der Kunst. Entwurf einer InteraktionsÄsthetik*. Westfälisches Dampfboot, 2003.

Rheingold, Howard. *Virtual Reality*. Summit Books, 1991.

Rieck, Christian. *Spieltheorie. Einführung für Wirtschafts- und Sozialwissenschaftler.* Rieck,

1993.

Riesinger, Robert F., ed. *Der kinematographische Apparat. Geschichte und Gegenwart einer interdisziplinären Debatte*. Nodus, 2003.

Robinson, Julia. "In the Event of George Brecht." In *George Brecht: Events*, ed. A. Fischer. König, 2005.

Rokeby, David. "The Harmonics of Interaction." In *Musicworks 46: Sound and Movement* (1990) (at http://www.davidrokeby.com).

Rokeby, David. "Transforming Mirrors: Subjectivity and Control in Interactive Media." In *Critical Issues in Electronic Media*, ed. S. Penny. State University of New York Press, 1995.

Rokeby, David. "The Construction of Experience: Interface as Content." In *Digital Illusion: Entertaining the Future with High Technology*, ed. C. Dodsworth. Addison-Wesley, 1998.

Rosenberg, Harold. "The American Action Painters." *Art News* 51, no. 5, (September 1952). Cited in Henry Geldzahler, *New York Painting and Sculpture: 1940–1970* (Dutton, 1969).

Ross, Edward Alsworth. *Social Psychology: An Outline and Source Book*. Macmillan, 1909.

Rötzer, Florian, ed. *Digitaler Schein. Ästhetik der elektronischen Medien*. Suhrkamp, 1991.

Rötzer, Florian. "Kunst Spiel Zeug. Einige unsystematische Anmerkungen." In *Künstliche Spiele*, ed. G. Hartwanger et al. Boer, 1993.

Rousseau, Jean-Jacques. *The Reveries of the Solitary Walker*. Hackett, 1992.

Ruhrberg, Karl, ed. *Nicolas Schöffer. Kinetische Plastik, Licht, Raum*. Städtische Kunsthalle Düsseldorf, 1968.

Ryan, Marie-Laure. *Narrative as Virtual Reality, Immersion and Interactivity in Literature and Electronic Media*. Johns Hopkins University Press, 2001.

Salen, Katie, and Eric Zimmerman. *Rules of Play: Game Design Fundamentals*. MIT Press, 2004.

Sandbothe, Mike. "Media Temporalities in the Internet: Philosophy of Time and Media with Derrida and Rorty." *AI & Society* 13, no. 4 (2000): 421–434.

Sandbothe, Mike. "Linear and Dimensioned Time: A Basic Problem in Modern Philosophy of Time" (2002) (at http://www.sandbothe.net).

Sarkis, Mona. "Interactivity means Interpassivity." *Media Information Australia* 69 (1993), August: 13–16.

Schaller, Julius. *Das Spiel und die Spiele. Ein Beitrag zur Psychologie und Pädagogik wie zum Verständnis des geselligen Lebens*. Böhlau, 1861.

Schechner, Richard. "Approaches" (1966). In Schechner, *Performance Theory*. Routledge, 2003.

Schechner, Richard. "Actuals" (1970). In Schechner, *Performance Theory*. Routledge, 2003.

Schechner, Richard. *Environmental Theater.* Hawthorn, 1973.

Schechner, Richard. *Performance Theory* (1977). Routledge, 2003.

Schechner, Richard. *Between Theater and Anthropology*. University of Pennsylvania Press, 1989.

Scheps, Marc. *Agam. Le salon de l'élysée.* Editions du Centre Pompidou, 2007.

Scheuerl, Hans. *Das Spiel. Untersuchungen über sein Wesen, seine pädagogischen Möglichkeiten und Grenzen.* (1954). Beltz, 1968.

Scheuerl, Hans. "Spiel—ein menschliches Grundverhalten?" (1974). In *Das Spiel. Theorien des Spiels*, volume 2. Beltz, 1997.

Schiller, Friedrich. *On the Aesthetic Education of Man*. Dover, 2004.

Schimmel, Paul. "Leap into the Void. Performance and the Object. "In *Out of Actions: Between Performance and the Object*, 1949–1979, ed. R. Ferguson and P. Schimmel. Thames & Hudson, 1998.

Schimmel, Paul. " 'Only Memory Can Carry It into the Future' : Kaprow's Developm-ent from the Action-Collages to the Happenings." In *Allan Kaprow — Art as Life*, ed. E. Meyer-Hermann, A. Perchuk, and S. Rosenthal. Thames &Hudson, 2008.

Schneede, Uwe M. *Die Geschichte der Kunst im 20. Jahrhundert. Von den Avantgarden bis zur Gegenwart*. Beck, 2001.

Schöffer, Nicolas. "Le Spatiodynamisme." Lecture at Amphithéâtre Turgot, June 19, 1954 (at http://www.olats.org).

Schöffer, Nicolas. "Die Zukunft der Kunst. Die Kunst der Zukunft." In *Nicolas Schöffer. Kinetische Plastik. Licht. Raum.* Städtische Kunsthalle Düsseldorf, 1968.

Schulte-Sasse, Jochen. "Medien." In *Ästhetische Grundbegriffe*, volume 4, ed. K. Barck. Metzler, 2002.

Schulz-Schaeffer, Ingo. "Akteur-Netzwerk-Theorie. Zur Koevolution von Gesellsch-aft, Natur und Technik. " In *Soziale Netzwerke. Konzepte und Methoden der sozialwissenschaftlichen Netzwerkforschung*, ed. J. Weyer. R. Oldenbourg Verlag, 2000.

Schwarz, Hans-Peter. "Retroactive and Interactive Media Art. On the Works of Agnes Hegedüs." In *Agnes Hegedüs—Interactive Works*. Zentrum für Kunst und Medientechnologie, 1995.

Schwarz, Hans Peter, ed. *Media—Art—History*. Prestel, 1997.

Searle, John R. "How Performatives Work." *Linguistics and Philosophy* 12 (1989), no. 5: 535–558.

Seel, Martin. *Aesthetics of Appearing*. Stanford University Press, 2005.

Seiffarth, Carsten, Ingrid Beirer, and Sabine Himmelsbach, eds. *Paul DeMarinis: Buried in Noise.* Kehrer, 2010.

Shanken, Edward A. "Historicizing Art and Technology: Forging a Method and Firing a Canon." In *MediaArtHistories*, ed. O. Grau. MIT Press, 2007.

Shanken, Edward A. *Art and Electronic Media*. Phaidon, 2009.

Shaw, Jeffrey. "Modalitäten einer interaktiven Kunstausübung." *Kunstforum International* 103: *Im Netz der Systeme* (1989): 204–209.

Shaw, Jeffrey, and Peter Weibel, eds. *Future Cinema: The Cinematic Imaginary after Film*. MIT Press, 2003.

Sheridan, Thomas B. "Further Musings on the Psychophysics of Presence." *Presence* 1 (1992): 120–126.

Simanowski, Roberto. "Hypertext. Merkmal, Forschung, Poetik." *dichtung-digital* 24 (2002) (at http://www.brown.edu).

Simanowski, Roberto. *Digitale Medien in der Erlebnisgesellschaft: Kunst, Kultur, Utopien*. Rowohlt, 2008.

Simanowski, Roberto. "Event and Meaning. Reading Interactive Installations in the Light of Art History." In *Beyond the Screen*, ed. J. Schäfer and P. Gendolla. Transcript, 2009.

Sommerer, Christa, and Laurent Mignonneau. *Interactive Art Research*. Springer, 2009.

Sommerer, Christa, and Laurent Mignonneau. "Interacting with Artificial Life. A-volve" (1997). In Sommerer, and Mignonneau, *Interactive Art Research*. Springer, 2009.

Sonderegger, Ruth. *Für eine Ästhetik des Spiels. Hermeneutik, Dekonstruktion und der Eigensinn der Kunst*. Suhrkamp, 2000.

Sontag, Susan. "Happenings: An Art of Radical Juxtaposition" (1962). In Sontag, *Against Interpretation and Other Essays*. Farrar, Straus and Giroux, 1966.

Sontag, Susan. "Against Interpretation" (1964). In Sontag, *Against Interpretation and Other Essays*. Farrar, Straus and Giroux, 1966.

Spies, Werner. "Karambolagen mit dem Nichts. Jean Tinguelys metamechanische Ironie" (1989). In *Zwischen Action Painting und Op Art*. Volume 8 of *Gesammelte Schriften zu Kunst und Literatur*. Berlin University Press, 2008.

Star, Susan Leigh, and James R. Griesemer. "Institutional Ecology, 'Translations' and Boundary Objects: Amateurs and Professionals in Berkeley's Museum of Vertebrate Zoology." *Social Studies of Science* 19, no. 3 (1989): 387–420.

Stepath, Katrin. *Gegenwartskonzepte. Eine philosophischliteraturwissenschaftliche Analyse temporaler Strukturen.* Königshausen &Neumann, 2006.

Stocker, Gerfried and Christine Schöpf, eds. "New Media Art. What Kind of Revolution?" In *Infowar—Information.power.war*. Ars Electronica 1998 festival catalog, volume 1. Springer, 1998.

Stoichiță, Victor. *The Self-Aware Image: An Insight into Early Modern Meta-Painting*. Cambridge University Press, 1997.

Stone, Allucquere Rosanne. "Will the Real Body Please Stand Up? Boundary Stories about Virtual Cultures" (1991). In *Computer Media and Communication*, ed. P. M-ayer. Oxford University Press, 1999.

Strunk, Marion. "Vom Subjekt zum Projekt: Kollaborative Environments." *Kunstforum International* 152: *Kunst ohne Werk* (2000): 120–133.

Suchman, Lucy A. *Human-Machine Reconfigurations: Plans and Situated Actions*. Cambridge University Press, 2007.

Sutherland, Ivan Edward. Sketchpad: A Man-Machine Graphical Communication System. PhD dissertation, Massachusetts Institute of Technology, 1963 (at http:// www.cl.cam.ac.uk).

Sutton, Leah A. "Vicarious Interaction. A Learning Theory for Computer Mediated Communications" (2000) (at http://www.eric.ed.gov).

Sutton-Smith, Brian. *The Ambiguity of Play*. Harvard University Press, 1997.

Thiemann, Eugen, ed. *Participation. À la recherche d'un nouveau spectateur. Grou-pe de Recherche d'Art Visuel*. Museum am Ostwall, 1968.

Thürlemann, Felix. "Bruce Nauman, 'Dream Passage.' Reflexion über die Wahrnehmung des Raumes. "In *Vom Bild zum Raum. Beiträge zu einer semiotischen Kunstwissenschaft*. DuMont, 1990.

Tinsobin, Eva. *Das Kino als Apparat. Medientheorie und Medientechnik im Spiegel der Apparatusdebatte*. Verlag Werner Hülsbusch, 2008.

Tromble, Meredith. *The Art and Films of Lynn Hershman Leeson: Secret Agents, Private I*. University of California Press, 2005.

Ursprung, Philip. *Grenzen der Kunst. Allan Kaprow und das Happening. Robert Smithson und die Land Art*. Schreiber, 2003.

Vertov, Dziga. *Kino-Eye: The Writings of Dziga Vertov*. University of California Press, 1984.

Virilio, Paul. *The Vision Machine*. Indiana University Press, 1994.

von Hantelmann, Dorothea. "Inszenierung des Performativen in der zeitgenössischen Kunst. " *Paragrana* 10 (2001), no.1: 255–270.

von Loesch, Heinz. "Virtuosität als Gegenstand der Musikwissenschaft. " In *Musikalische Virtuosität. Perspektiven musikalischer Theorie und Praxis*, ed. H. von Loesch, U. Mahlert,

and P. Rummenhöller. Schott, 2004.

Voss, Christiane. "Fiktionale Immersion." *montage AV* 17 (2008), February: 69–86.

Wagner, Ellen D. "In Support of a Functional Definition of Interaction." *American Journal of Distance Education* 8 (1994), no.2: 6–29.

Wagner, Monika. *Das Material der Kunst*. Beck, 2001.

Wardrip-Fruin, Noah, and Pat Harrigan, eds. *First Person: New Media as Story, Performance, and Game*. MIT Press, 2004.

Wardrip-Fruin, Noah. *Expressive Processing: Digital Fictions, Computer Games, and Software Studies*. MIT Press, 2009.

Weibel, Peter, in conversation with Gerhard Johann Lischka. "Polylog. Für eine interaktive Kunst." *Kunstforum International* 103: *Im Netz der Systeme* (1989): 65–86.

Weinbren, Grahame. "An Interactive Cinema: Time, Tense and Some Models." *New Observations* 71 (1989): 10–15.

Weinhart, Martina. "Im Auge des Betrachters. Eine kurze Geschichte der Op Art." In *Op Art*, ed. M. Weinhart and M. Hollein. König, 2007.

Welsch, Wolfgang. "Das Ästhetische—Eine Schlüsselkategorie unserer Zeit?" In *Die Aktualität des Ästhetischen*. Fink, 1993.

Wiener, Norbert. *The Human Use of Human Beings: Cybernetics and Society* (1950). Da Capo, 1954.

Wilson, Stephen. *Information Arts*. MIT Press, 2002.

Wittgenstein, Ludwig. *Philosophical Investigations*. Blackwell, 1953.

Wunderlich, Antonia. *Der Philosoph im Museum. Die Ausstellung " Les Immateria-ux" von Jean François Lyotard*. Transcript, 2008.

Wysocka, Elżbieta. "Agatha re-Appears" (2008) (at http://www.incca.org).

Youngblood, Gene. "Metadesign." In *Digitaler Schein*, ed. F. Rötzer. Suhrkamp, 1991.

Zielinski, Siegfried. "Einige historische Modelle des audiovisuellen Apparats." In *Der kinematographische Apparat*, ed. R. Riesinger. Nodus, 2003.

Zijlmans, Kitty. "Kunstgeschichte als Systemtheorie." In *Gesichtspunkte. Kunstgeschichte heute*, ed. M. Halbertsma and K. Zijlmans. Reimer, 1995.

Zivanovic, Aleksandar. "The Technologies of Edward Ihnatowicz." In *White Heat, Cold Logic: British Computer Art 1960–1980*, ed. P. Brown et al. MIT Press, 2008.

Artist interviews and statements

0100101110101101.org (Tilman Baumgärtel). In Tilman Baumgärtel, *net.art 2.0*. Verlag für moderne Kunst, 2001.

Adams, Matt (Katja Kwastek, Linz, 2009). Recording and transcript in the author's

archives.

Adrian X, Robert (Dieter Daniels, Linz, 2009) (at http://www.netzpioniere.at).

Andessner, Amel und Elisa (Katja Kwastek, Linz, 2007). Recording and transcript in the author's archives.

Berkenheger, Susanne (Wolfgang Tischer). In *Literatur Café*, 27.01.2008 (at http://www.literaturcafe.de).

Cillari, Sonia (Sebastian Führlinger, Linz, 2007). Recording and transcript in the author's archives.

Fuller, Matthew (Tilman Baumgärtel). In Tilman Baumgärtel, *net.art. Materialien zur Netzkunst*. Verlag für moderne Kunst, 1999.

Garrin, Paul (Tilman Baumgärtel). In Tilman Baumgärtel, *net.art. Materialien zur Netzkunst*. Verlag für moderne Kunst, 1999.

Hershman, Lynn (Katja Kwastek, San Francisco, 2007). Recording and transcript in the author's archives.

Kummer, Christoph (Tilman Baumgärtel). In Tilman Baumgärtel, *net.art 2.0*. Verlag für moderne Kunst, 2001.

Levin, Golan (Katja Kwastek and Lizzie Muller, Linz, 2009) (at http://www.fondation-langlois.org).

Lialina, Olia (Tilman Baumgärtel). In Tilman Baumgärtel, *net.art, Materialien zur Netzkunst*. Verlag für moderne Kunst, 1999.

Mark, Helmut (Dieter Daniels, Linz, 2009) (at http://www.netzpioniere.at).

Rokeby, David (Douglas Cooper, 1995). In *Wired 3.03* (at http://www.wired.com).

Rokeby, David (Lizzie Muller and Caitlin Jones, Linz, 2009) (at http://www.fondation-langlois.org).

Scher, Julia (Tilman Baumgärtel). In Tilman Baumgärtel, *net.art 2.0*. Verlag für moderne Kunst, 2001.

Sermon, Paul (Ars Electronica, Linz, 1999) (at http://www.hgb-leipzig.de).

Shulgin, Alexej (Tilman Baumgärtel, Ljubljana 1997) (at http://www.intelligentagent.com).

Snibbe, Scott (Katja Kwastek, San Francisco, 2007). Recording and transcript in the author's archives.

Staehle, Wolfgang (Dieter Daniels, Linz, 2009) (at http://www.netzpioniere.at).

Sukumaran, Ashok (Statement, Prix Forum Interactive Art, Ars Electronica Festival, Linz, 2007). Recording in archive of Ars Electronica.

van der Cruijsen, Walter (Tilman Baumgärtel). In Baumgärtel, *net.art. Materialien zur*

Netzkunst. Verlag für moderne Kunst, 1999.

Weinbren, Grahame (Katja Kwastek, New York, 2007). Recording and transcript in author's archives.

Visitor interviews

Blast Theory. Interviews with Alexander, Bettina, Christopher, Claudia, Heidi, Jakob (Gabriella Giannachi, Katja Kwastek, and Ingrid Spörl, Linz, 2009). Recording and transcript in author's archives.

Rokeby, David. Video-cued recall interviews with Birgitt, Elfi, Markus, Susanna (Lizzie Muller and Katja Kwastek, Linz, 2009) (at http://www.fondation-langlois.org).

Tmema (Golan Levin and Zachary Lieberman). Video-cued recall interviews with Heidi, Francisco, Helmut (Katja Kwastek and Ingrid Spörl, Linz, 2009) (at http://www.fondation-langlois.org).